中外经典声乐作品选集
上册：中国部分

李雪梅　主编

图书在版编目(CIP)数据

中外经典声乐作品选集:全2册/李雪梅主编. —北京:北京大学出版社,2016.11
ISBN 978-7-301-26470-6

Ⅰ.①中… Ⅱ.①李… Ⅲ.①声乐曲—世界—选集 Ⅳ.①J652

中国版本图书馆CIP数据核字(2015)第260004号

本书中的音乐作品著作权由中国音乐著作权协会提供（音乐著作权使用许可证编号：MCSC.L-M/BK-LC/2016-B0255）

书　　　名	中外经典声乐作品选集（上下册） ZHONGWAI JINGDIAN SHENGYUE ZUOPIN XUANJI
著作责任者	李雪梅　主　编
责任编辑	高桂芳
标准书号	ISBN 978-7-301-26470-6
出版发行	北京大学出版社
地　　　址	北京市海淀区成府路205 号　100871
网　　　址	http://www.pup.cn　　新浪微博:@北京大学出版社
电子信箱	zyjy@pup.cn
电　　　话	邮购部62752015　发行部62750672　编辑部62754934
印 刷 者	北京富生印刷厂
经 销 者	新华书店
	787毫米×1092毫米　16开本　31印张　588千字 2016年11月第1版　2016年11月第1次印刷
定　　　价	60.00元（上下册）

未经许可，不得以任何方式复制或抄袭本书之部分或全部内容。
版权所有，侵权必究
举报电话：010-62752024　电子信箱：fd@pup.pku.edu.cn
图书如有印装质量问题，请与出版部联系，电话：010-62756370

前　言

　　声乐作品浩如烟海，古今中外不乏经典、优秀之作。作为歌者，每个人心中都有属于自己的歌，那些留在记忆深处的旋律从来不会因为时光的流逝而抹去。不仅如此，爱歌的人也常常期待能邂逅动心的新作。本书中国部分曲目所收录的既有流传的经典，也有近年问世的新作或改编的优秀作品。每一首曲目的选录，都经过了编者的反复推敲、精心挑选，都是经久流传、挥之不去的美好旋律。选曲体现了编者崇尚艺术表现美的原则。

　　本书共收录中外声乐作品100首，其中包括中外艺术歌曲、歌剧咏叹调、音乐剧、民歌及民歌改编等，从结构上尽量注重难易程度的协调与各声部的均衡以及较全面的歌曲体裁形式，既考虑舞台表演的艺术性，又尊重声乐教学的选曲特点，因此，选曲体现了编者兼顾声乐教学实用性的原则。

　　"歌唱训练及表演箴言"部分也是本书的一大亮点。声乐理论很明确，但其教学非常抽象，声乐学习并不容易。中外著名声乐教育家与优秀表演艺术家的金玉良言，以及他们对歌唱的感受，体现在他们的教学、表演及日常对话中，且通俗易懂，对帮助人们认识与理解声乐艺术有着积极的作用。

　　本书出版得到北京大学出版社的鼎力支持，在编写过程中也得到熊慧勇的大力帮助，在此一并表示由衷的感谢！

　　对书中存在的不足，请各位指正。对各位专家、学者提出的宝贵意见与建议，定会悉心领会并衷心感谢！

<div style="text-align:right">

李雪梅
2016年6月6日

</div>

目 录

上 册

故乡的小路	陈克正词 徐 露曲	（1）
听妈妈讲那过去的事情	管 桦词 瞿希贤曲	（3）
问	易韦斋词 萧友梅曲	（8）
教我如何不想他	刘半农词 赵元任曲	（9）
怀念曲	毛 羽词 黄永熙曲	（14）
梧桐树	杨晨业词 奚其明曲	（19）
我住长江头	〔宋〕李之仪词 青 主曲	（21）
江山	晓 光词 印 青曲	（27）
等郎	云南民歌 段平泰 编曲	（31）
飘零的落花	刘雪庵 词曲	（34）
思恋	维吾尔族民歌	（37）
老师，我总是想起你	常春城词 尚德义曲	（41）
但愿不再是梦里	刘志文词 黄武殿曲	（44）
小河淌水	云南民歌	（47）
儿行千里	车 行词 戚建波曲	（49）
两地曲	王 森、朱良镇词 朱良镇曲	（53）
母爱	陈念祖词 左翼建曲	（59）
踏雪寻梅	刘雪庵词 黄 自曲	（63）
心上人像达玛花	藏族民歌 李刚夫 改词 杨 青、薛 明 编曲	（66）
多情的土地	任志萍词 施光南曲	（70）
想亲娘	云南民歌 丁善德 编曲	（75）
父亲	车 行词 戚建波曲	（79）
怀念战友	雷振邦 词曲	（82）
鸿雁	内蒙古民歌 吕燕卫词 额尔古纳乐队 编曲	（86）
送上我心头的思念	柯 岩词 施万春曲	（90）

我爱梅园梅	瞿 琮词 郑秋枫曲（94）
九儿	何其玲、阿 鲲词 阿 鲲曲（97）
寻找太阳升起的地方	吴伯昌词 陈 勇曲（101）
那就是我	晓 光词 谷建芬曲（108）
彩云与鲜花	张鸿西词 陆在易曲（112）
生命的星	王 健词 徐肇基曲（116）
小白菜	河北民歌 于学友编曲（120）
岩口滴水	任 萍、田 川词 罗宗贤曲（125）
江河水	李直心、传 永填词编曲（129）
百灵鸟你这美妙的歌手	哈萨克民歌 黎英海改编（136）
芦花	贺东久词 印 青曲（140）
西部情歌	屈 塬词 印 青曲（144）
黄河怨	光未然词 冼星海曲（150）
借月光再看看我的家乡	任 萍词 孟贵彬曲（155）
乡谣	王晓岭词 张卓娅、王祖皆曲（160）
情歌	黄维若、冯伯铭词 徐占海、刘 晖曲（164）
我一定要做好这件事	黄维若、冯伯铭词 徐占海、刘 晖曲（171）
飞出苦难的牢笼	任 萍词 罗宗贤曲（180）
黑龙江岸边洁白的玫瑰花	丁 毅、田 川词 王云之、刘易民曲（186）
万里春色满家园	阎 肃、贺东久词 王祖皆、张卓娅曲（189）
风萧瑟	王 泉、韩 伟词 施光南曲（201）
欣喜的等待	王 泉、韩 伟词 施光南曲（208）
不幸的人生	王 泉、韩 伟词 施光南曲（213）
她夺走了我的心	王 泉、韩 伟词 施光南曲（222）
紫藤花	王 泉、韩 伟词 施光南曲（228）

下 册

致音乐	〔德〕肖倍尔词 〔奥〕舒伯特曲（235）
菩提树	〔德〕威廉·缪勒词 〔奥〕舒伯特曲（238）
我爱你	〔德〕赫罗瑟词 〔德〕贝多芬曲（246）
假如你爱我	〔意〕G.B.柏戈莱西曲（248）
不要责备我吧，妈妈	俄罗斯民歌（252）
黎明	〔意〕R.雷翁卡伐洛曲（254）
徒劳的小夜曲	〔德〕约翰内斯·勃拉姆斯曲（258）

我多么痛苦	〔意〕A.斯卡拉蒂 曲（263）
摇篮曲	〔德〕约翰内斯·勃拉姆斯 曲（266）
我亲爱的	〔意〕G.乔尔达尼 曲（268）
小夜曲	〔法〕V.雨果 词 〔法〕C.古诺 曲（271）
悲叹的小夜曲	〔意〕E.托塞利 曲（277）
诺言	〔意〕G.罗西尼 曲（281）
睡眠的精灵	〔德〕约翰内斯·勃拉姆斯 曲（288）
缆车	〔意〕L.登扎 曲（290）
最后的歌曲	〔意〕弗朗切斯科·托斯蒂 曲（295）
紫罗兰	〔意〕A.斯卡拉蒂 曲（304）
游移的月亮	〔意〕V.贝里尼 曲（310）
卡地斯城的姑娘	〔法〕米塞 词 〔法〕德利布 曲（315）
请你别忘了我	〔意〕E.库尔蒂斯 曲（318）
阿利路亚	〔奥〕W.莫扎特 曲（322）
野玫瑰	〔德〕歌德 词 〔奥〕舒伯特 曲（330）
负心人	〔意〕科蒂弗洛 词 〔意〕S.卡尔蒂洛 曲（333）
威尼斯狂欢节	〔德〕本尼迪克特 曲（337）
索尔维格之歌	〔挪〕易卜生 词 〔挪〕格里格 曲（344）
月光	〔法〕G.福列 曲（348）
当日子忧伤沉重	〔德〕R.瓦格纳 曲（353）
人们叫我咪咪	〔意〕G.贾科萨、L.伊利卡 词 〔意〕G.普契尼 曲（360）
我悲伤啊，我痛苦	〔俄〕M.格林卡 曲（366）
晴朗的一天	〔意〕G.贾科萨、L.伊利卡 词 〔意〕G.普契尼 曲（370）
月亮颂	〔捷〕德沃扎克 曲（376）
柳儿，你别悲伤	〔意〕裘塞佩·阿达米 词 〔意〕G.普契尼 曲（382）
主人，您听我说	〔意〕裘塞佩·阿达米 词 〔意〕G.普契尼 曲（387）
今夜无人入睡	〔意〕裘塞佩·阿达米 词 〔意〕G.普契尼 曲（389）
美妙的时刻将来临	〔意〕洛伦佐·达·彭特 词 〔奥〕W.莫扎特 曲（392）
你再不要去做情郎	〔意〕洛伦佐·达·彭特 词 〔奥〕W.莫扎特 曲（396）
求爱神给我安慰	〔意〕洛伦佐·达·彭特 词 〔奥〕W.莫扎特 曲（406）
女人善变	〔意〕G.威尔第 曲（409）
心爱的名字	〔意〕G.威尔第 曲（413）
我亲爱的爸爸	〔意〕G.普契尼 曲（419）
奇妙的和谐	〔意〕G.贾科萨、L.伊利卡 词 〔意〕G.普契尼 曲（422）
献身艺术 献身爱情	〔意〕萨尔杜 词 〔意〕G.普契尼 曲（427）

偷洒一滴泪 ··〔意〕罗马尼 词　〔意〕多尼采蒂 曲（431）
我听到美妙的歌声 ···〔意〕G.罗西尼 曲（434）
夜的音乐 ··········〔英〕理查德·斯梯尔戈 改词　〔英〕安德鲁·劳埃德·韦伯曲（445）
想着我 ············〔英〕理查德·斯梯尔戈 改词　〔英〕安德鲁·劳埃德·韦伯曲（450）
但愿你会重现在眼前 ·······················〔英〕理查德·斯梯尔戈 改词
　　　　　　　　　　　　　　　　　〔英〕安德鲁·劳埃德·韦伯曲（457）
别为我哭泣，阿根廷·····〔英〕汀姆·莱斯 词　〔英〕安德鲁·劳埃德·韦伯曲（461）
回忆 ·················〔英〕屈瑞佛尔·能恩 词　〔英〕安德鲁·劳埃德·韦伯曲（469）
今夜你是否感到恩爱 ···················〔英〕汀姆·莱斯 词　〔英〕埃尔登·强 曲（475）
歌唱训练及表演箴言 ··（479）

故乡的小路

陈克正 / 词
徐 露 / 曲
何以佳 / 配伴奏

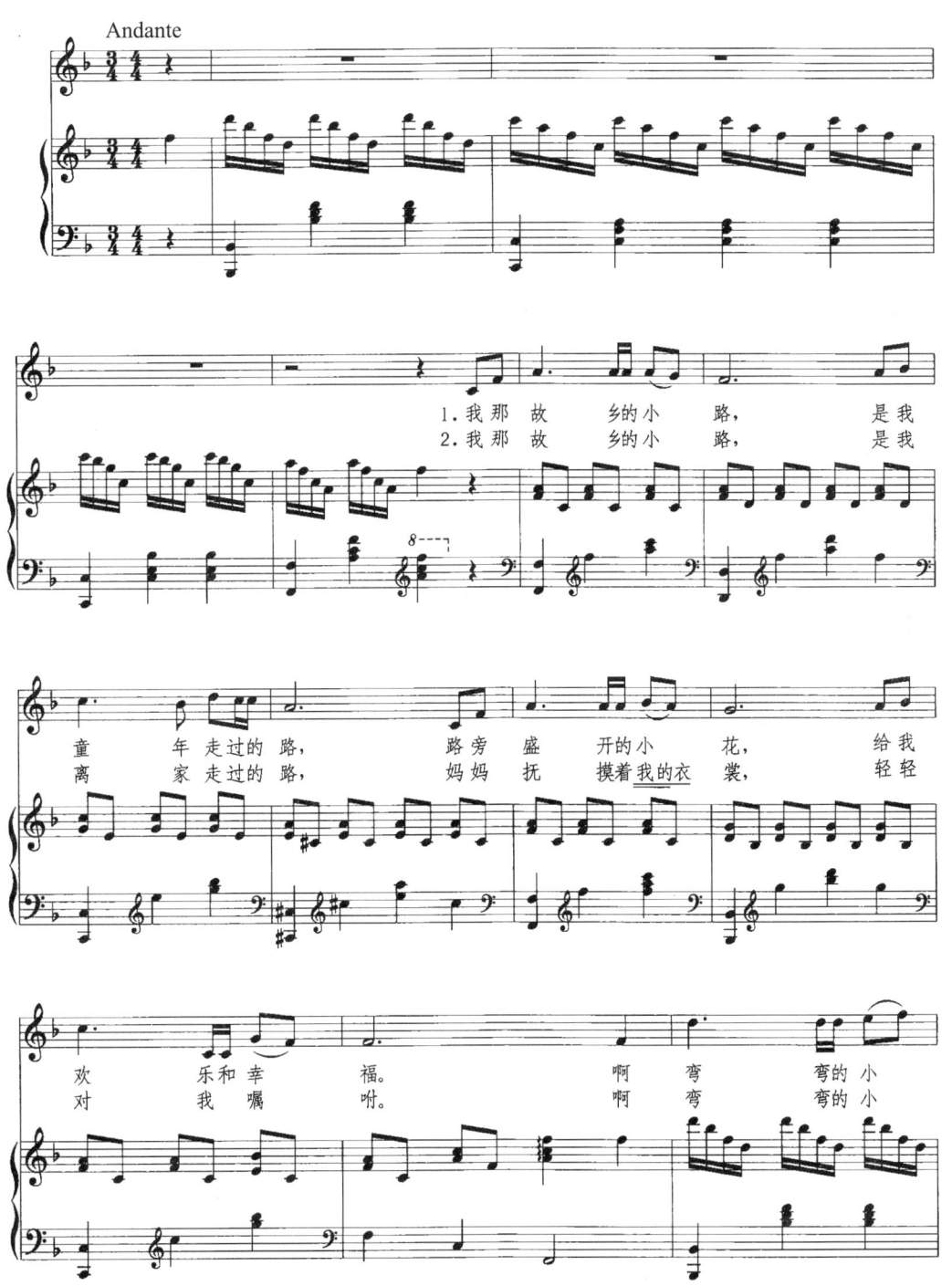

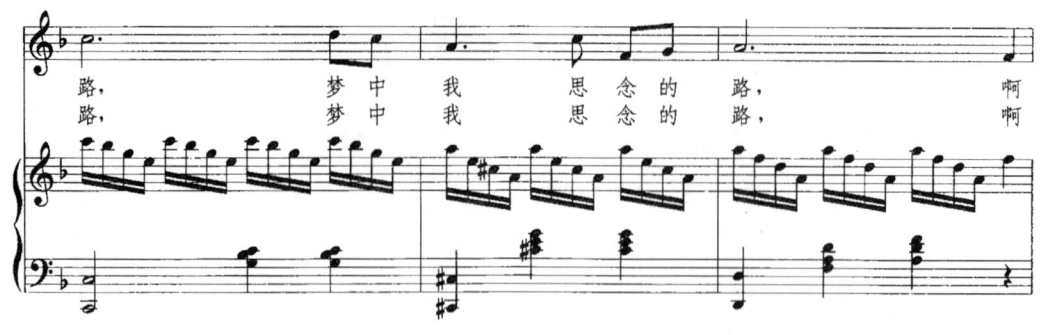

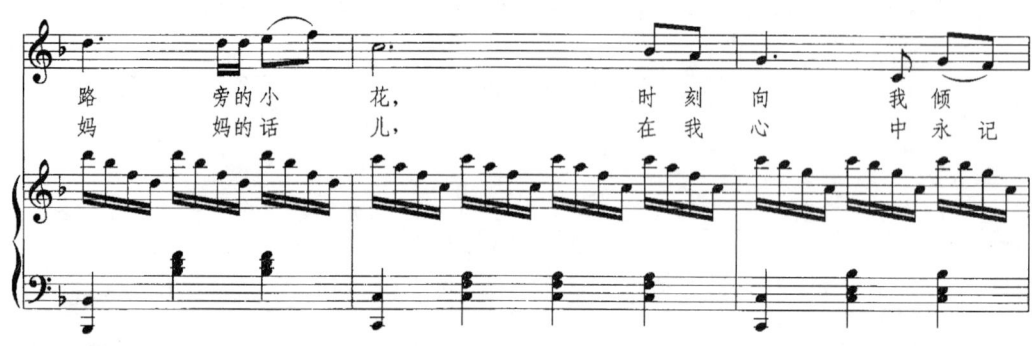

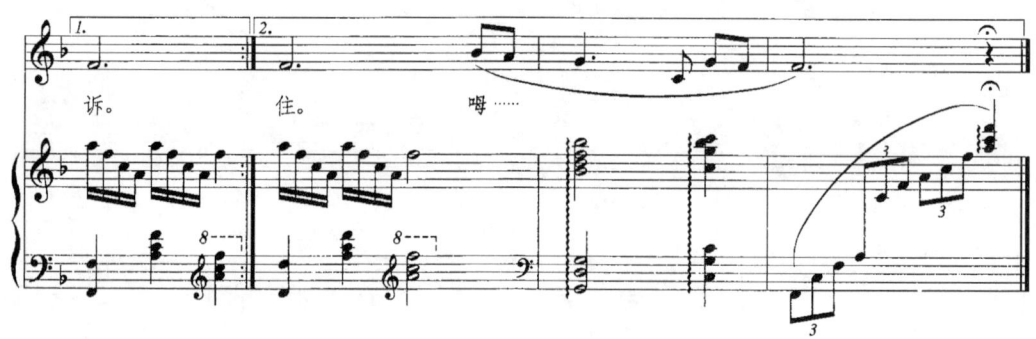

听妈妈讲那过去的事情

管桦 / 词
瞿希贤 / 曲

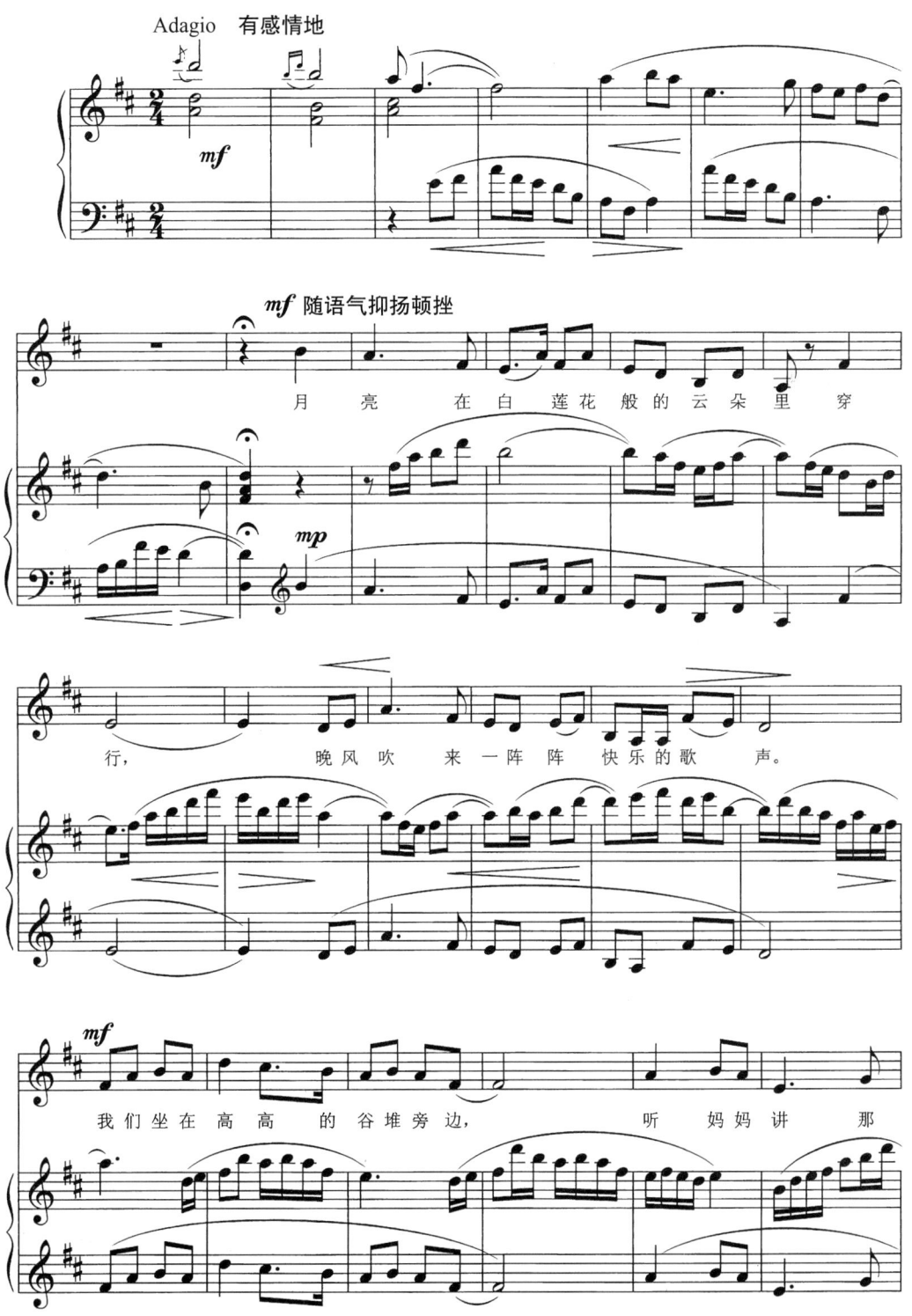

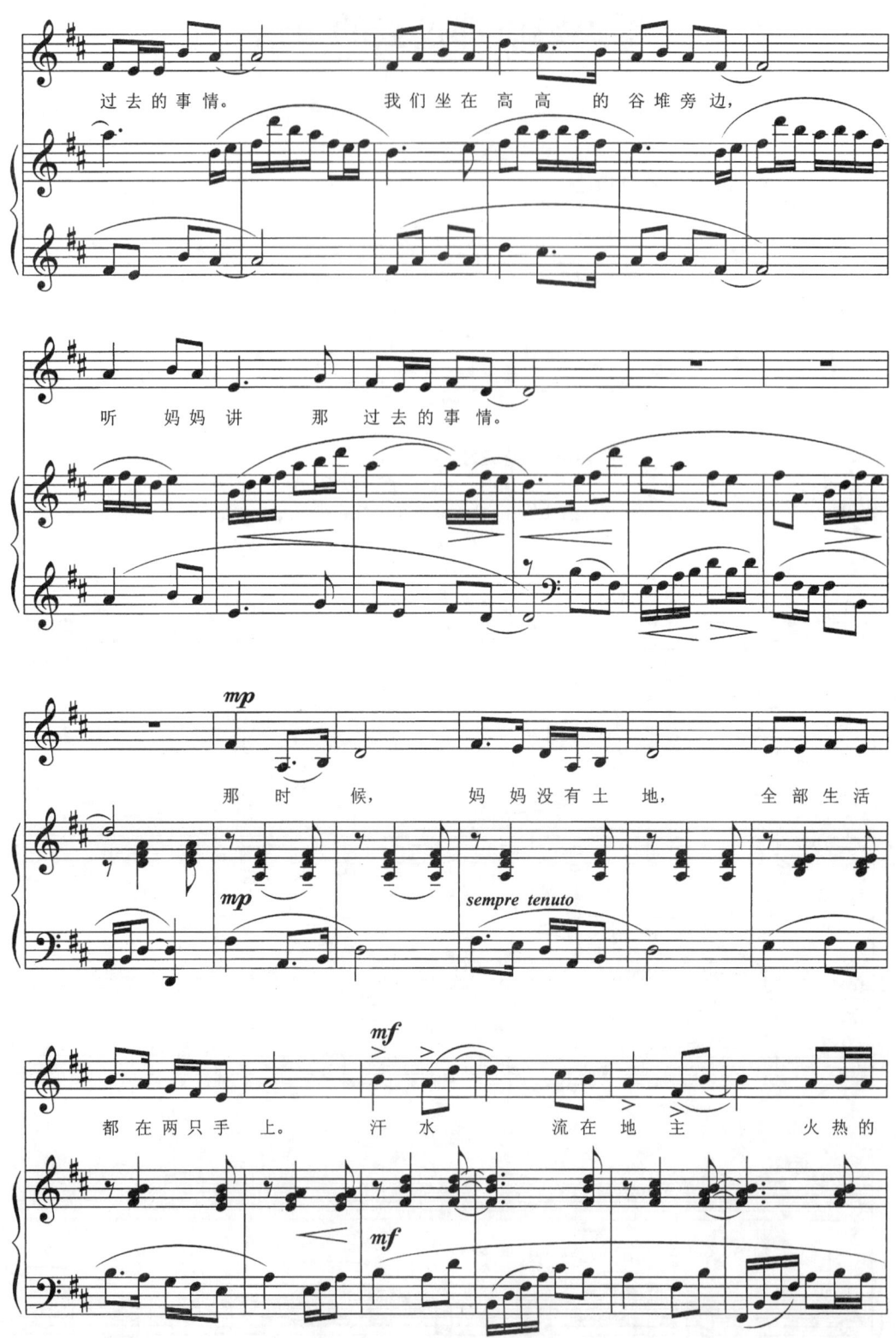

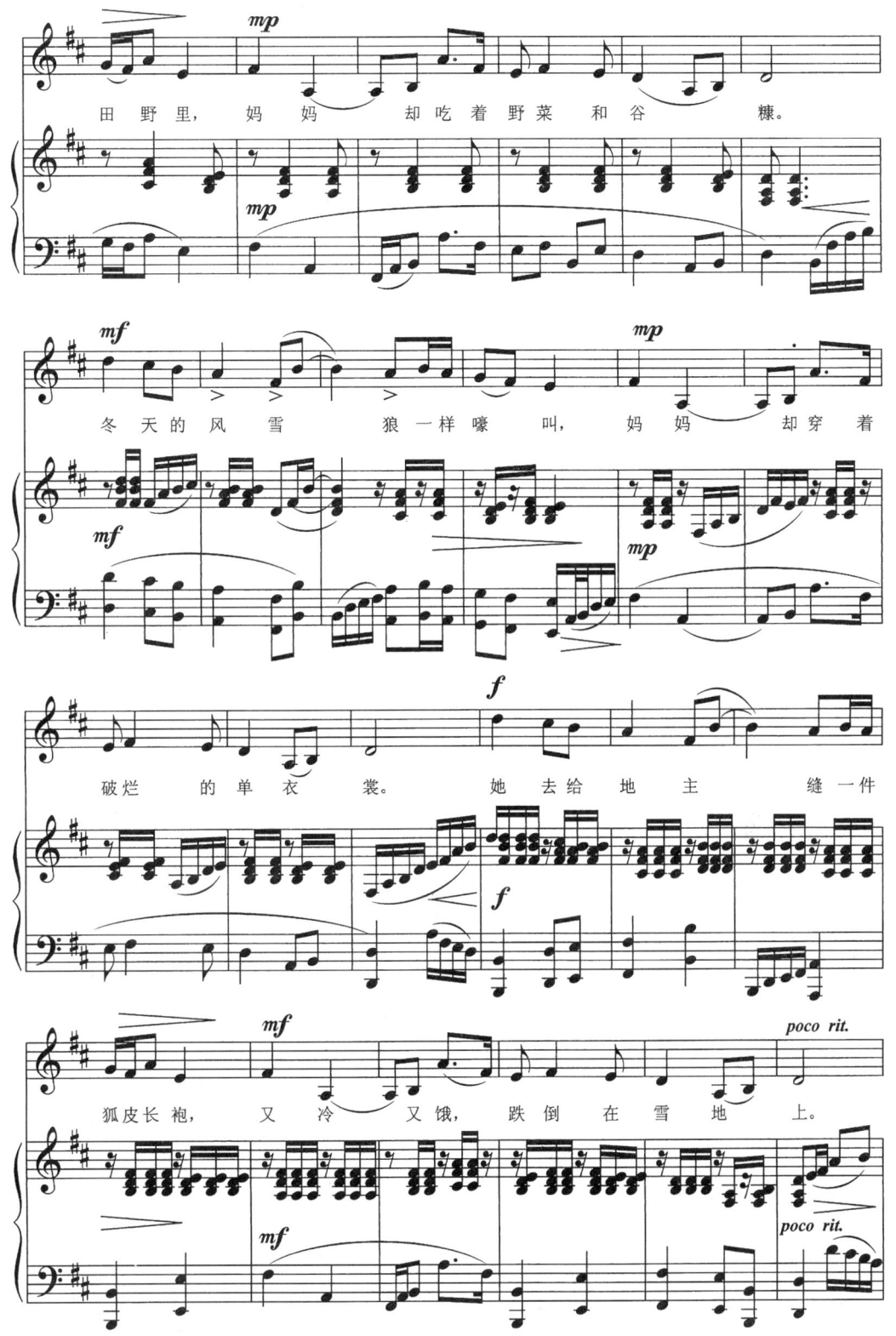

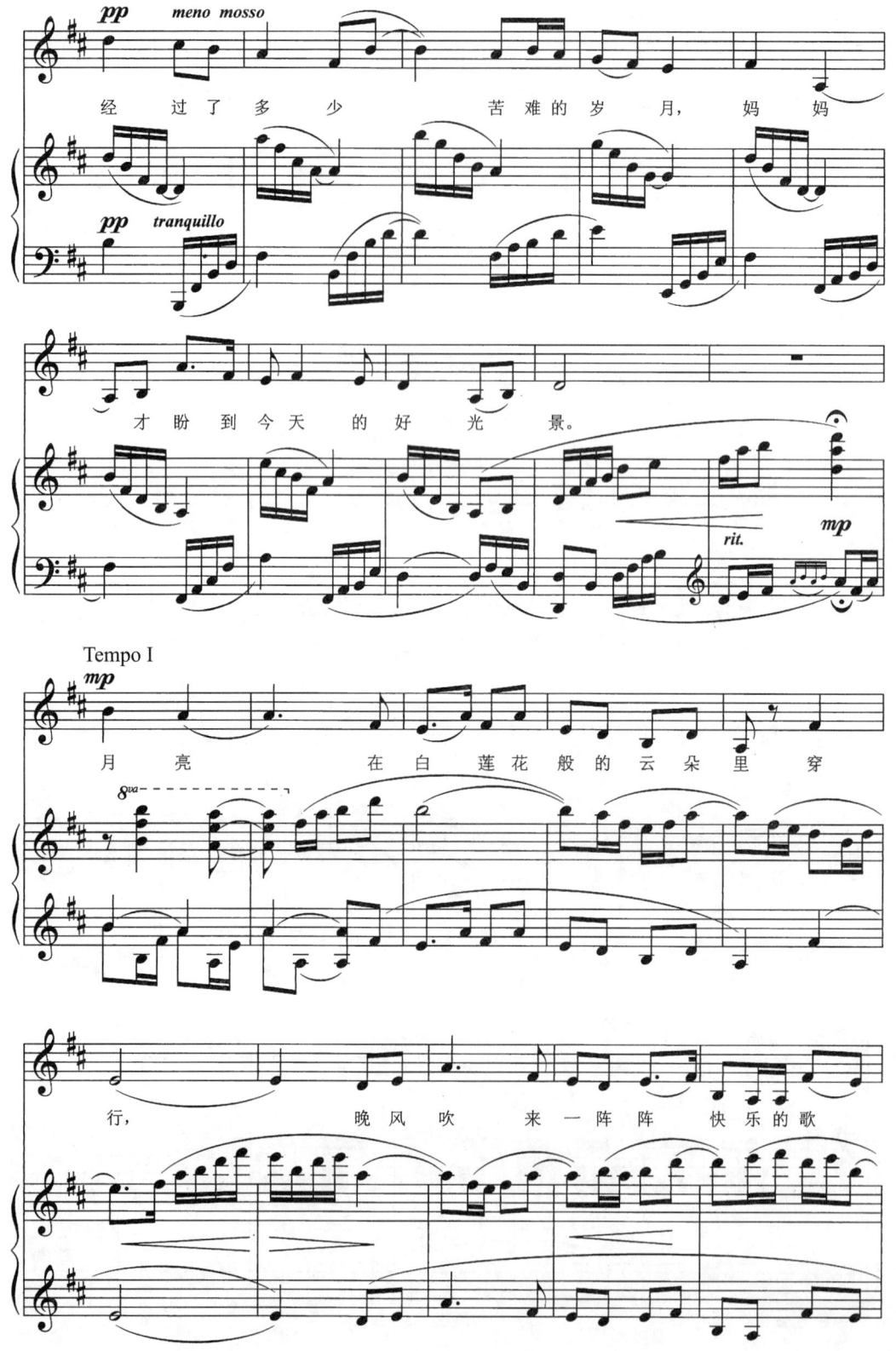

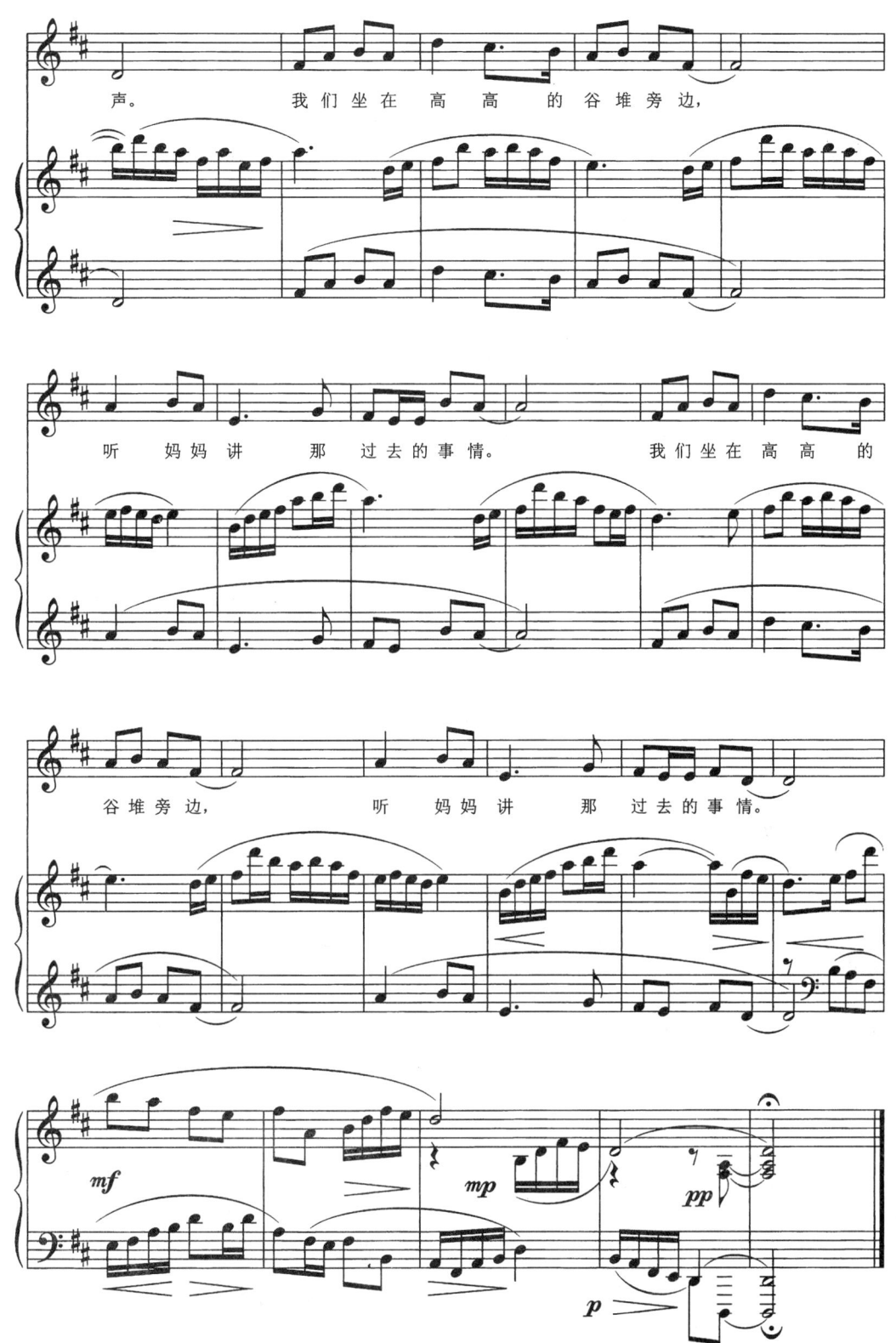

问

易韦斋 / 词
萧友梅 / 曲

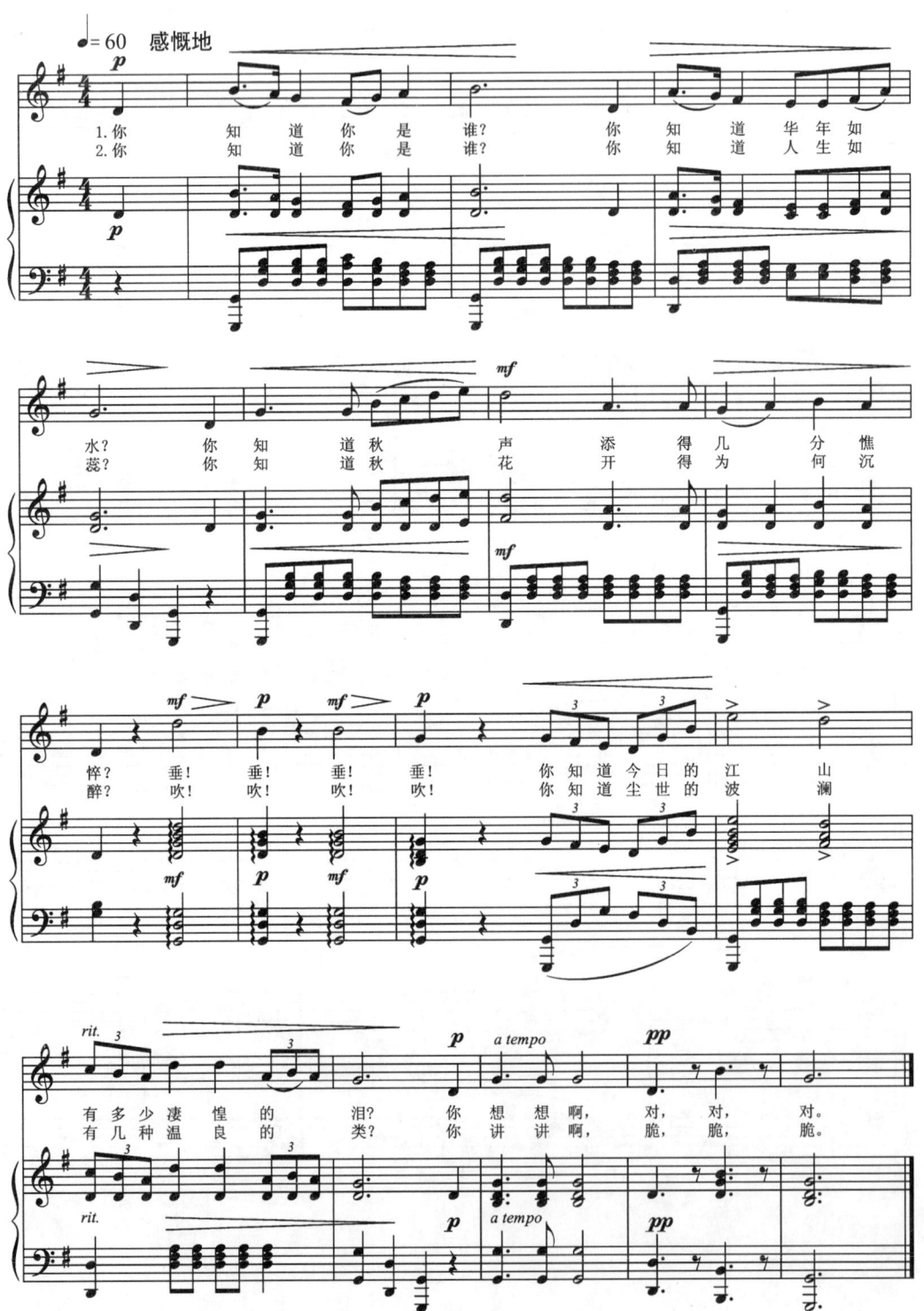

教我如何不想他

刘半农 / 词
赵元任 / 曲

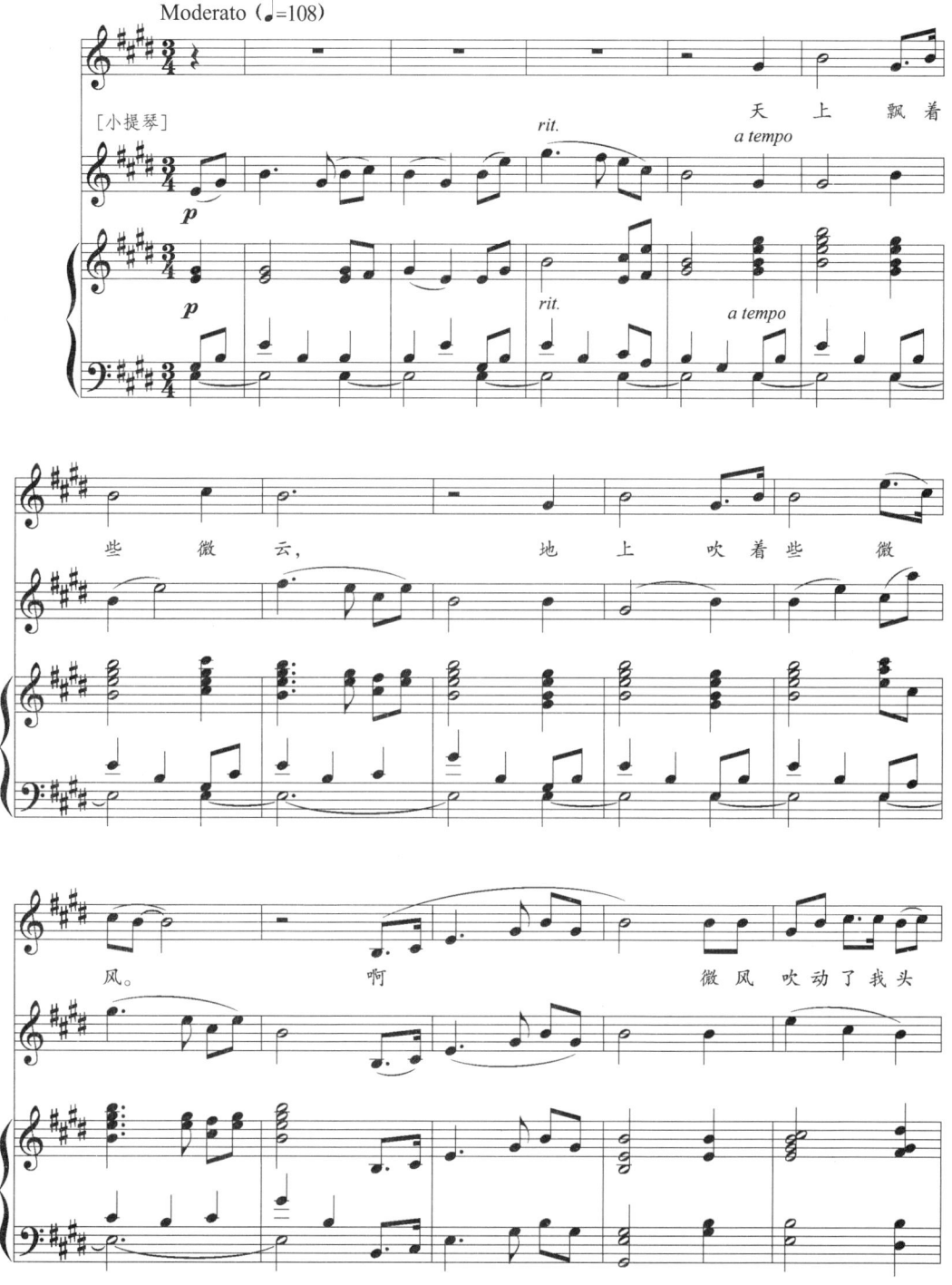

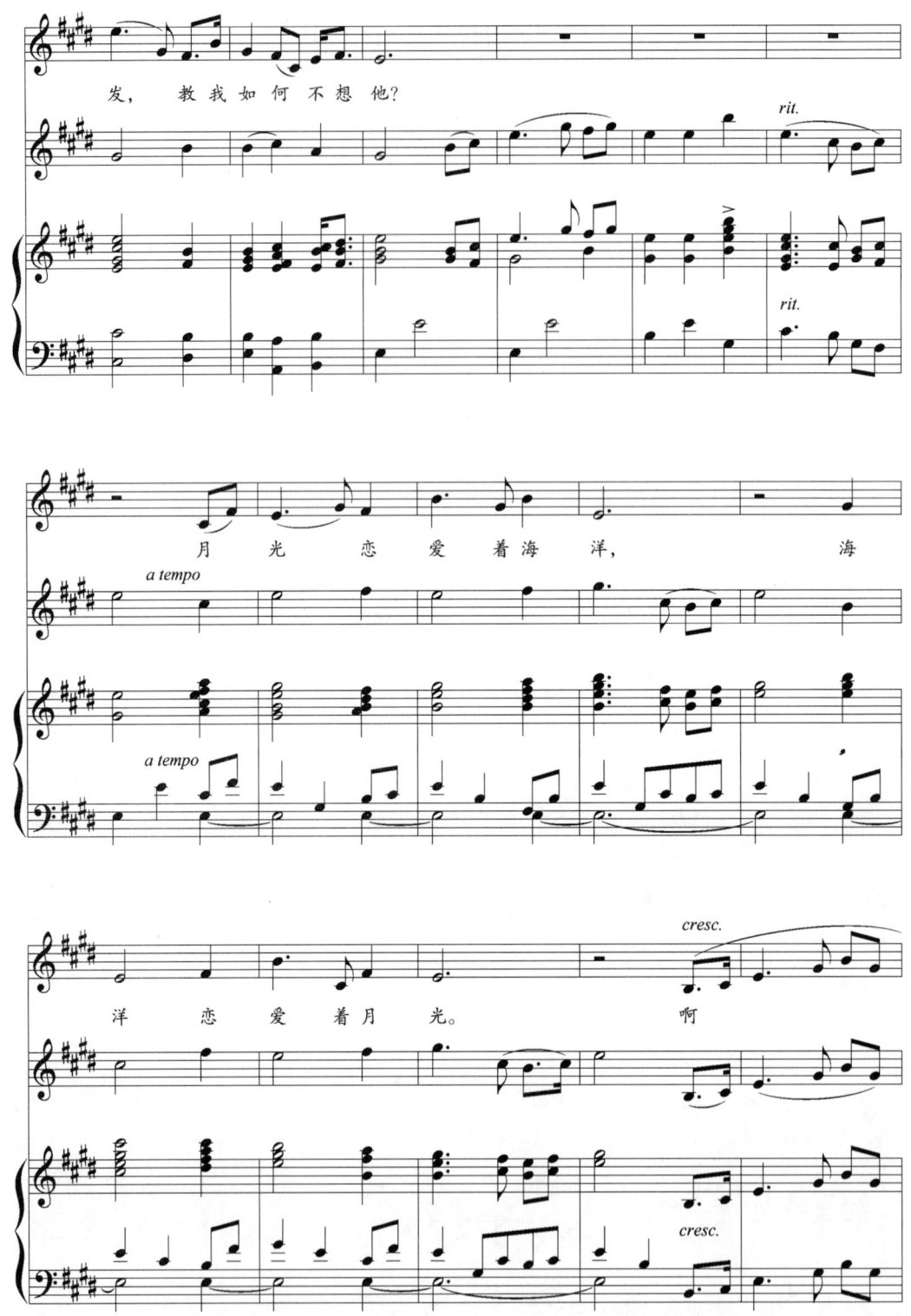

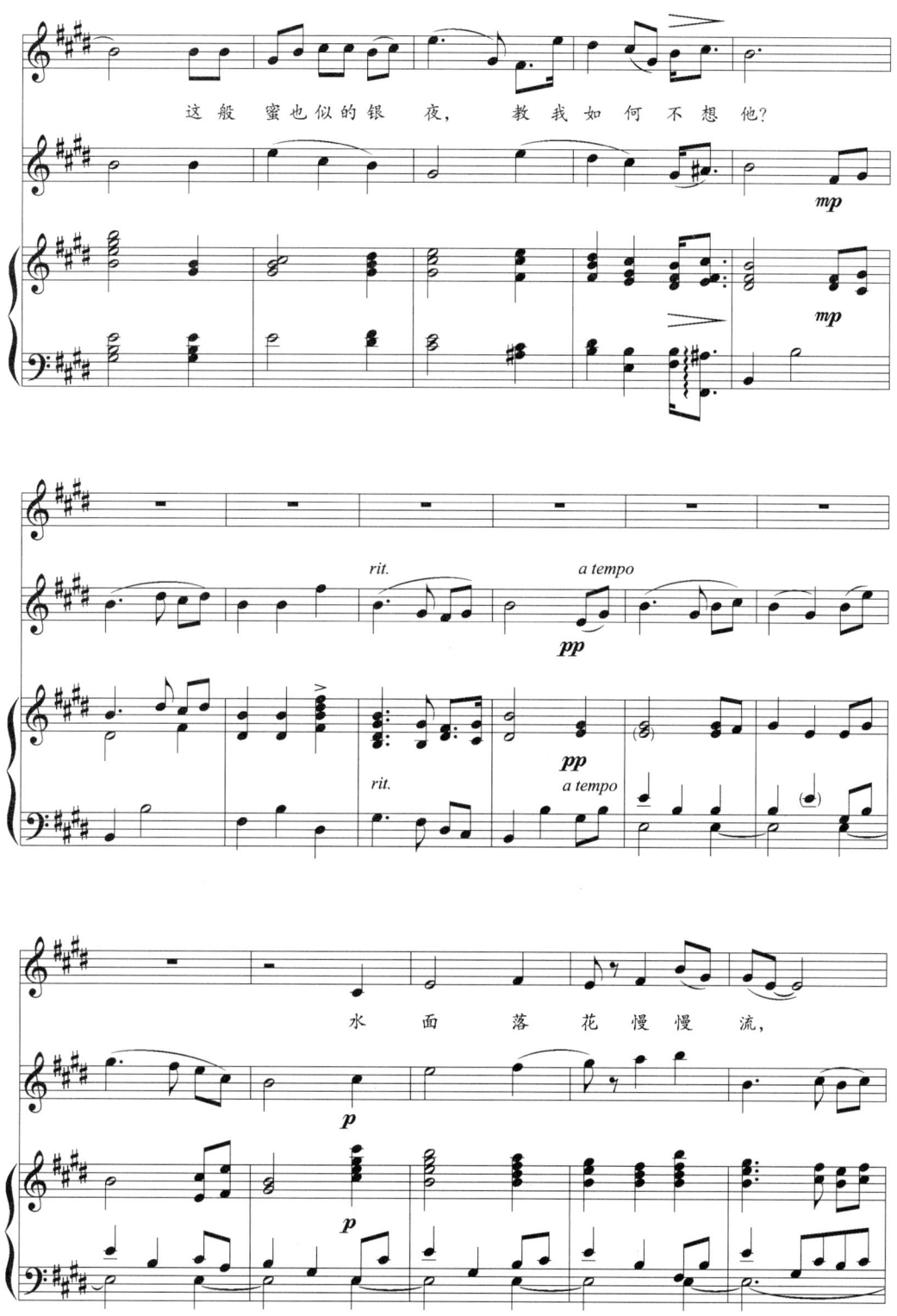

怀念曲

毛 羽/词
黄永熙/曲

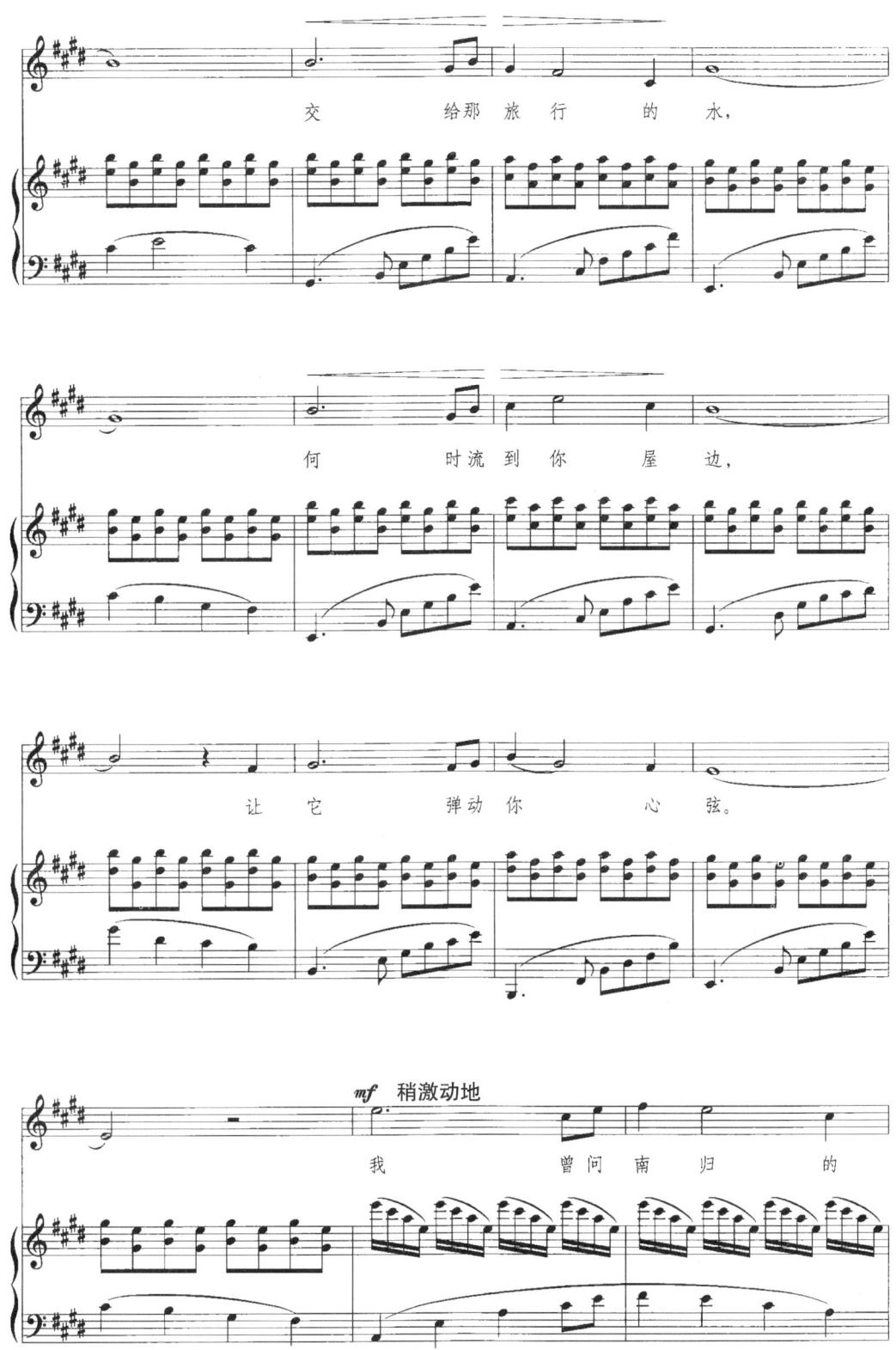

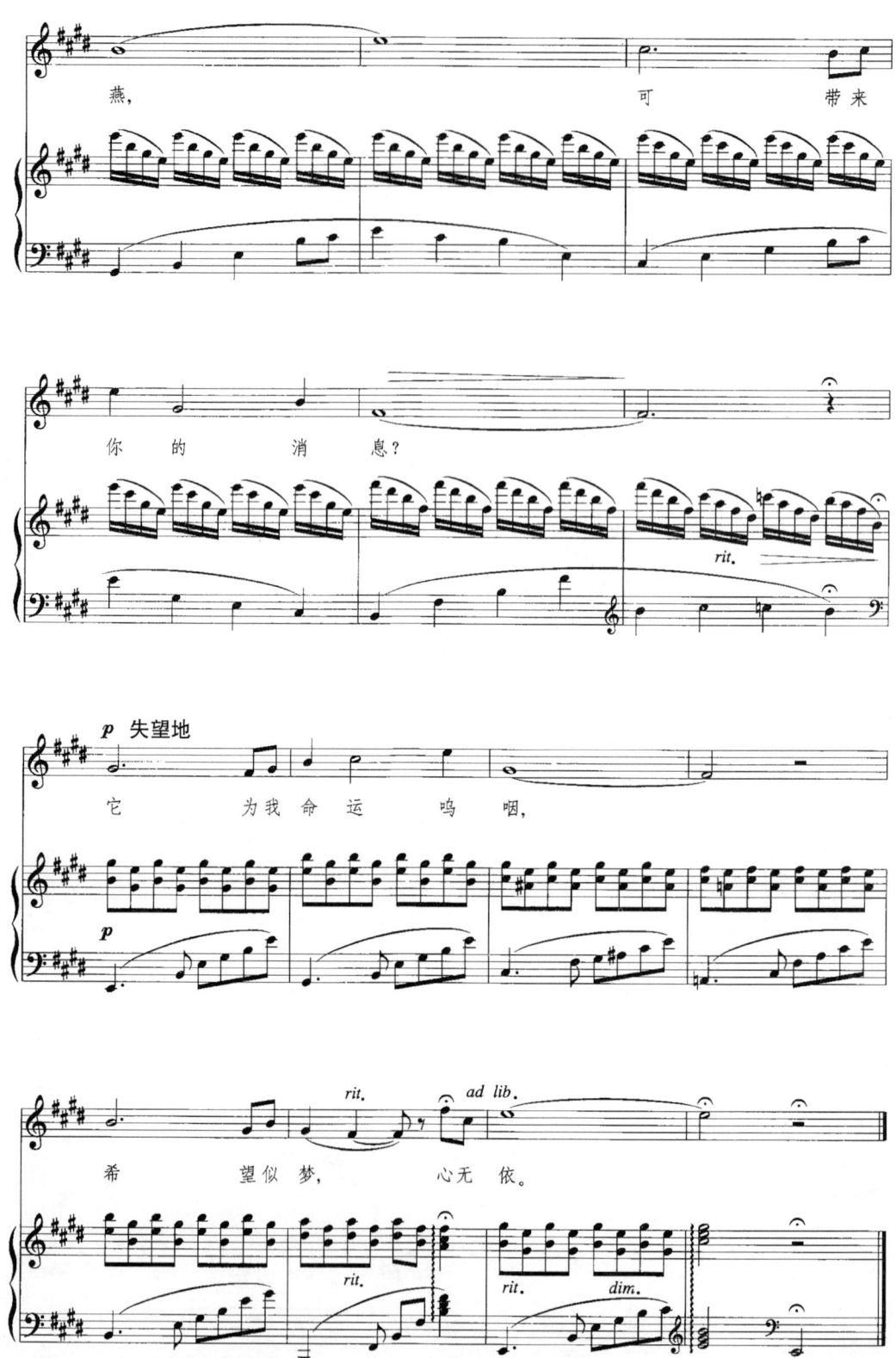

梧桐树

杨晨业 / 词
奚其明 / 曲

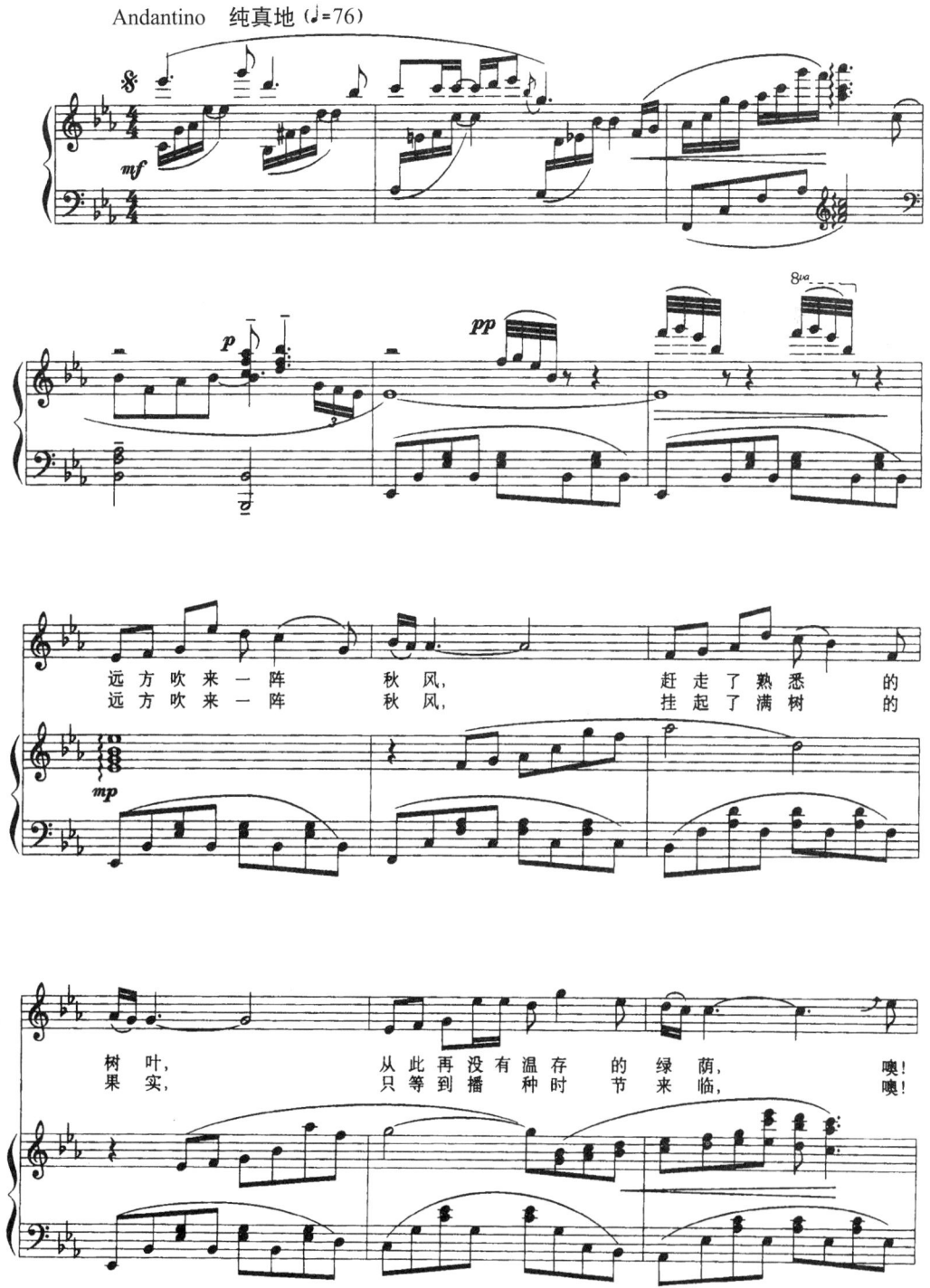

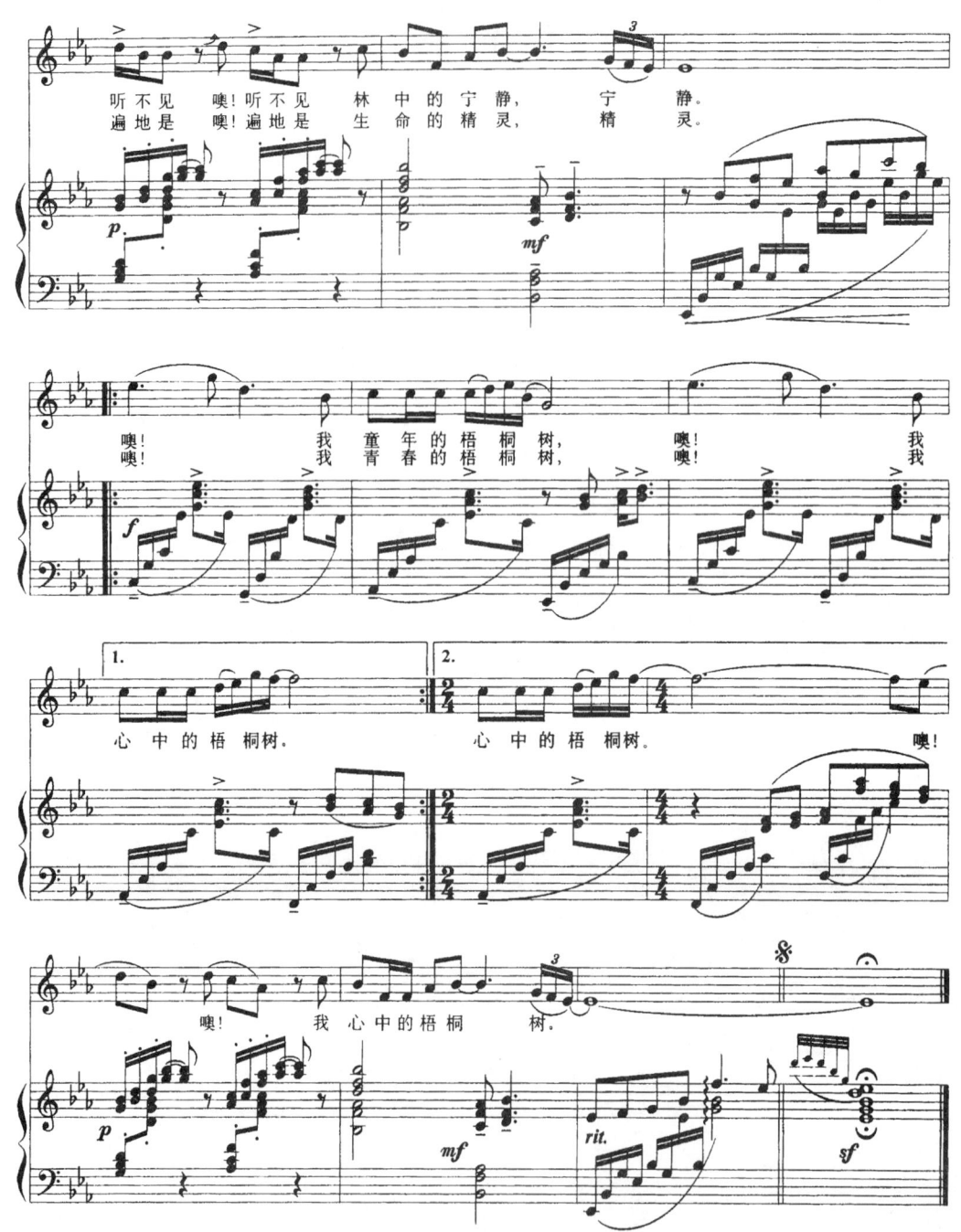

我住长江头

〔宋〕李之仪/词
青 主/曲

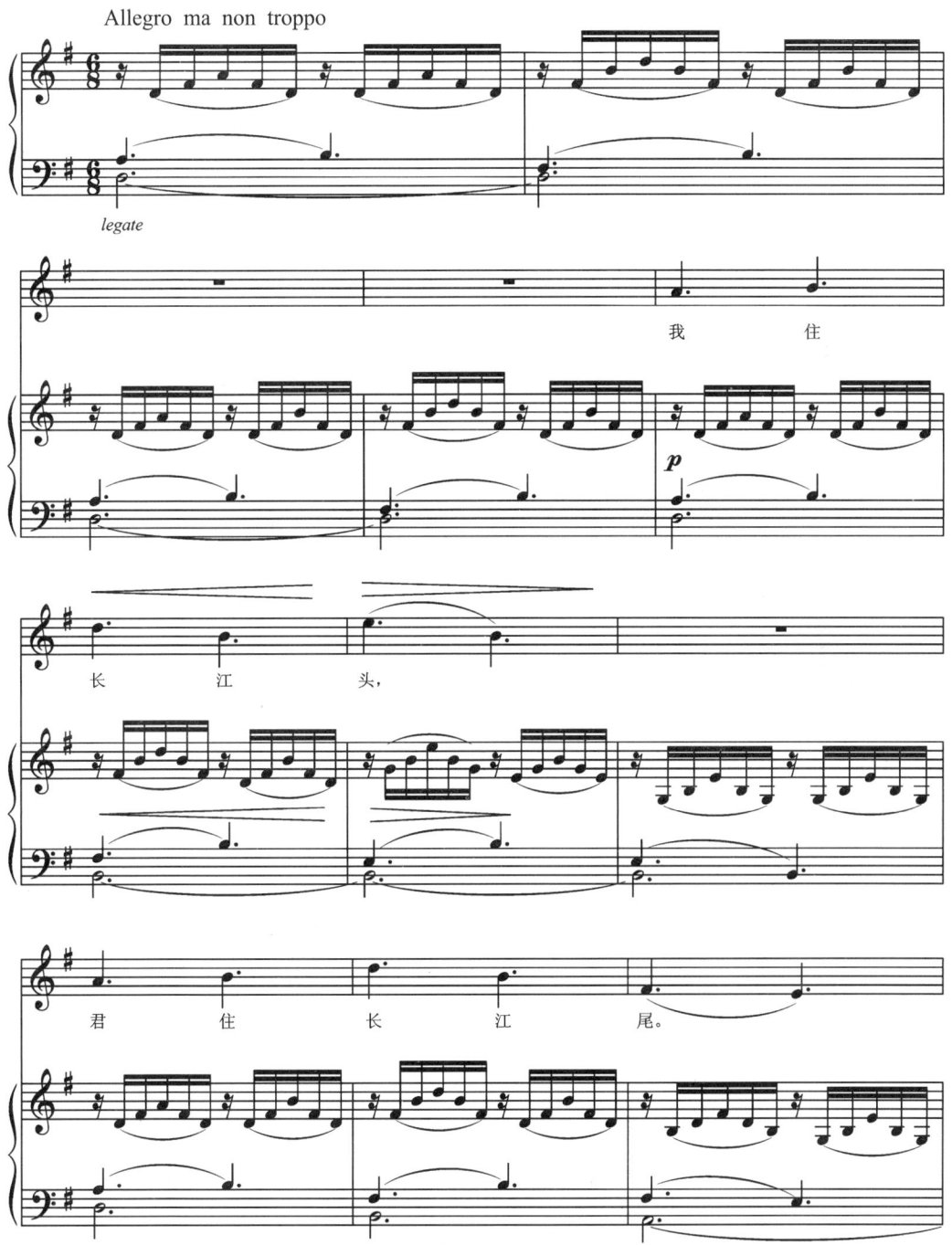

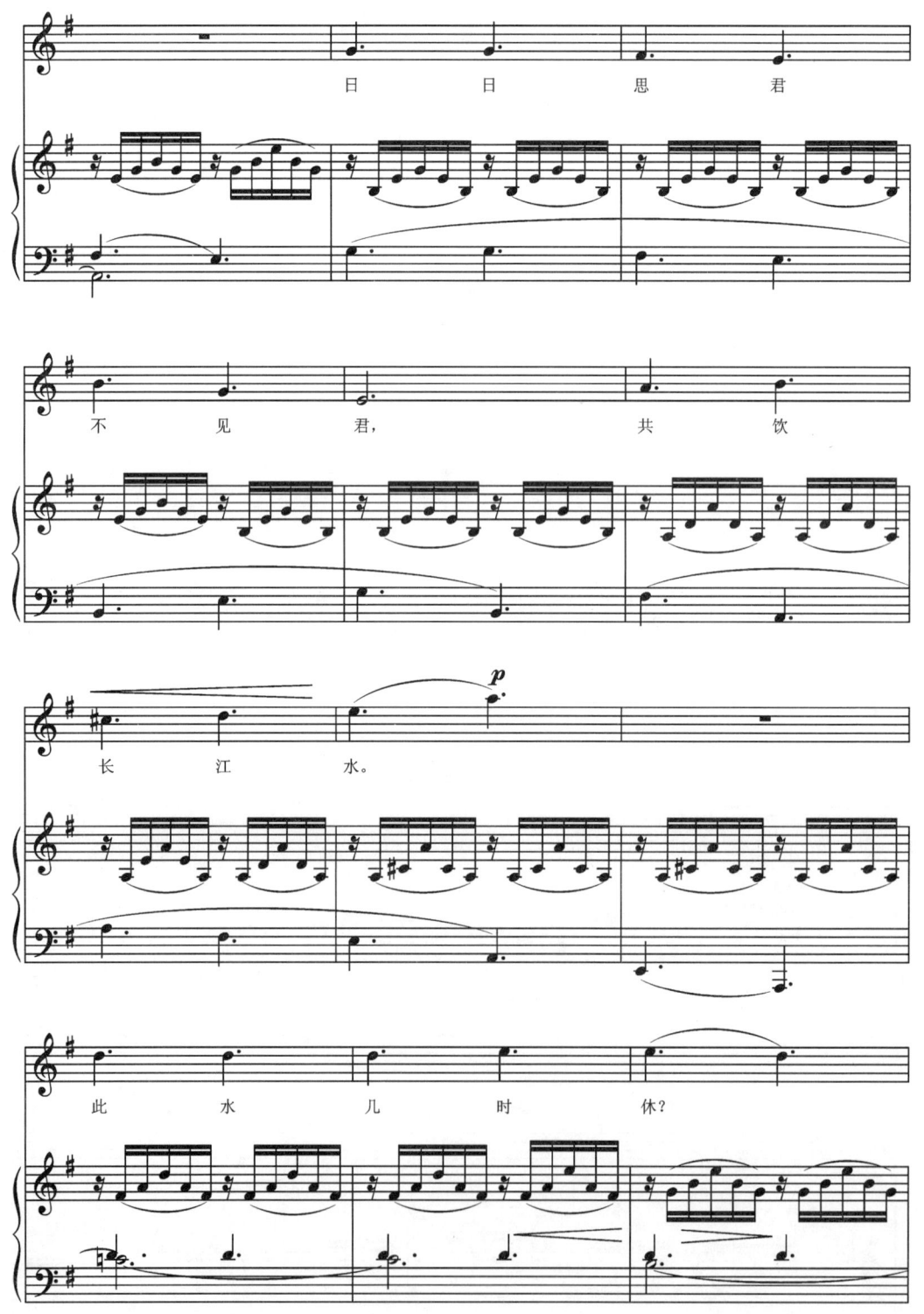

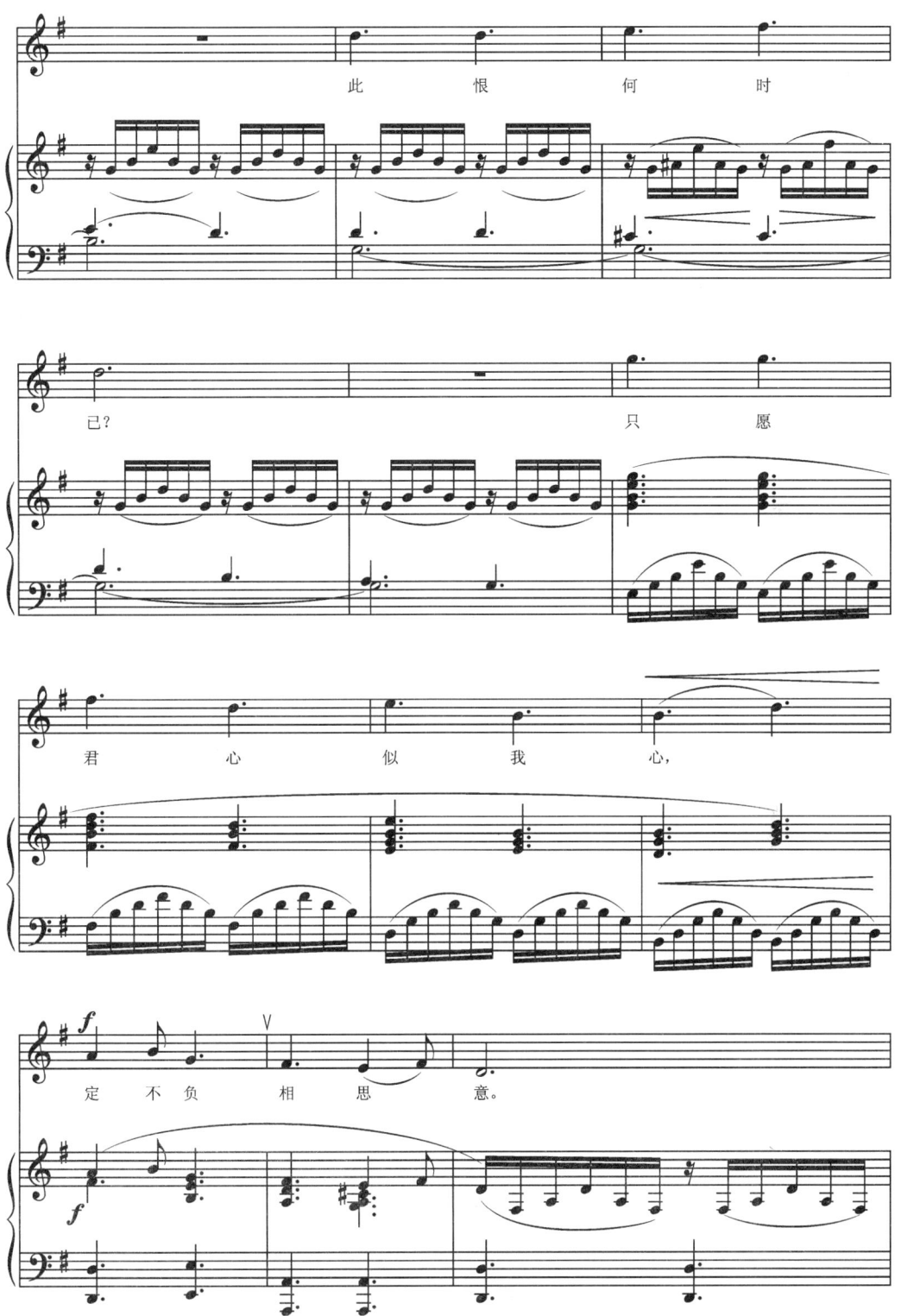

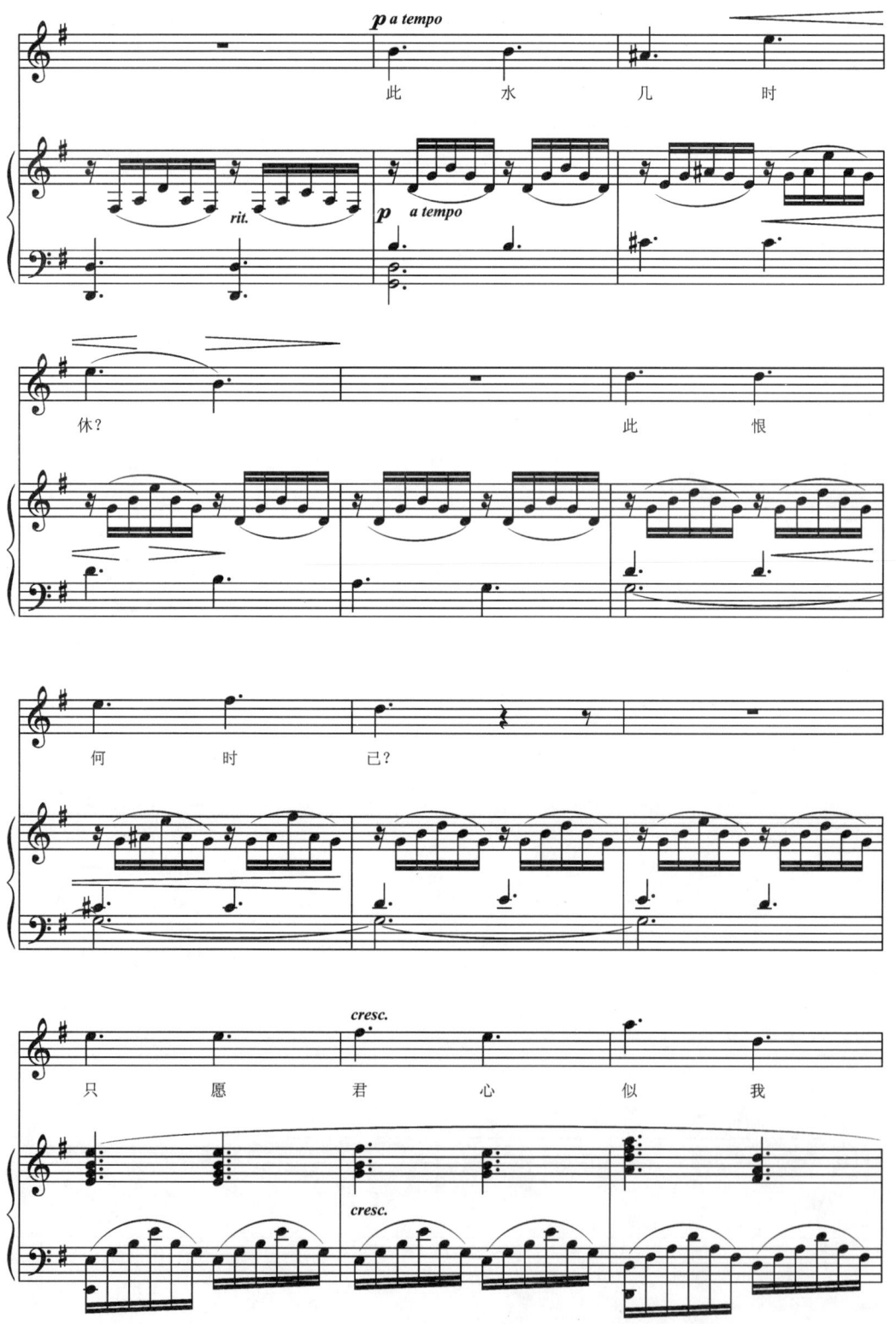

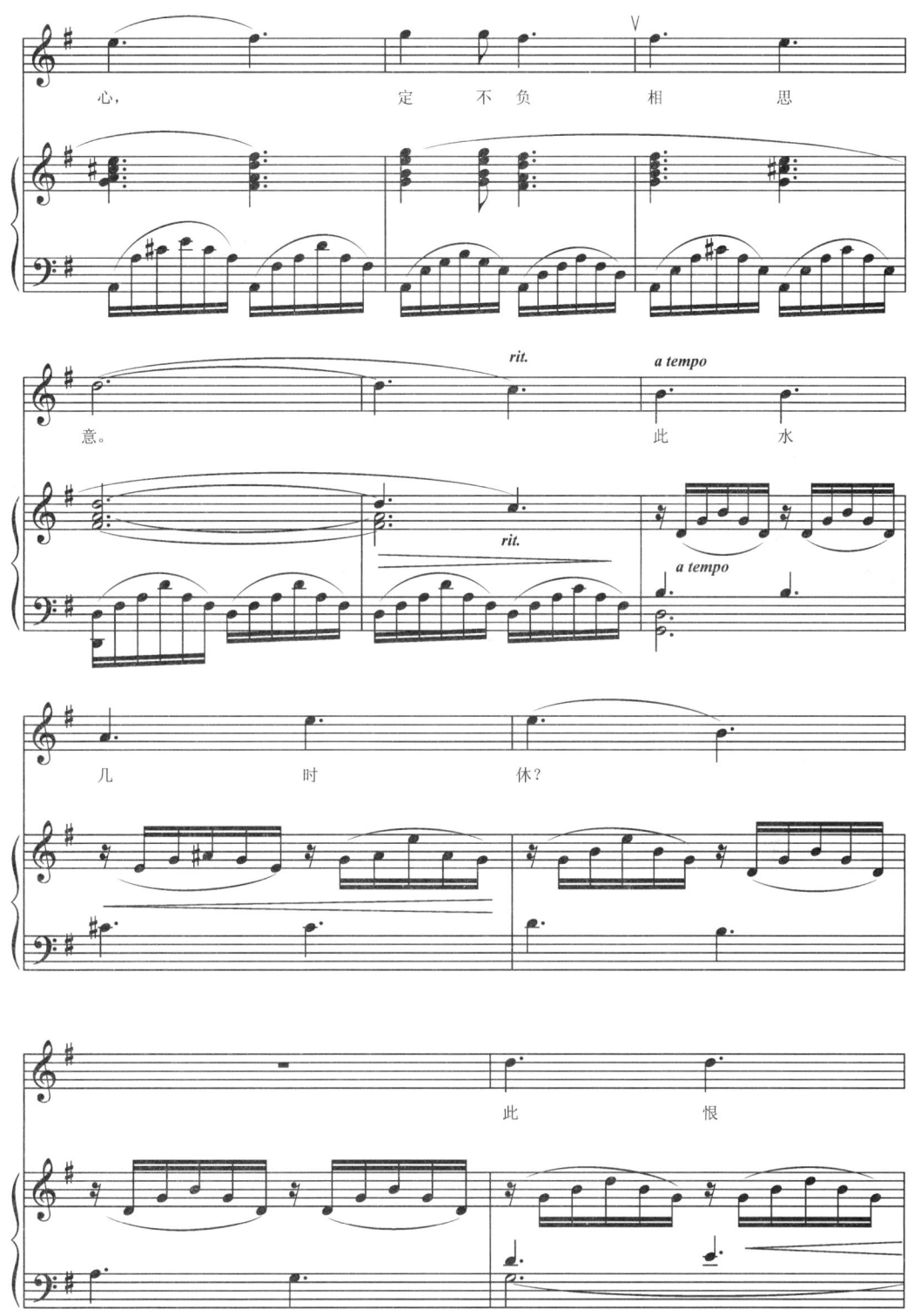

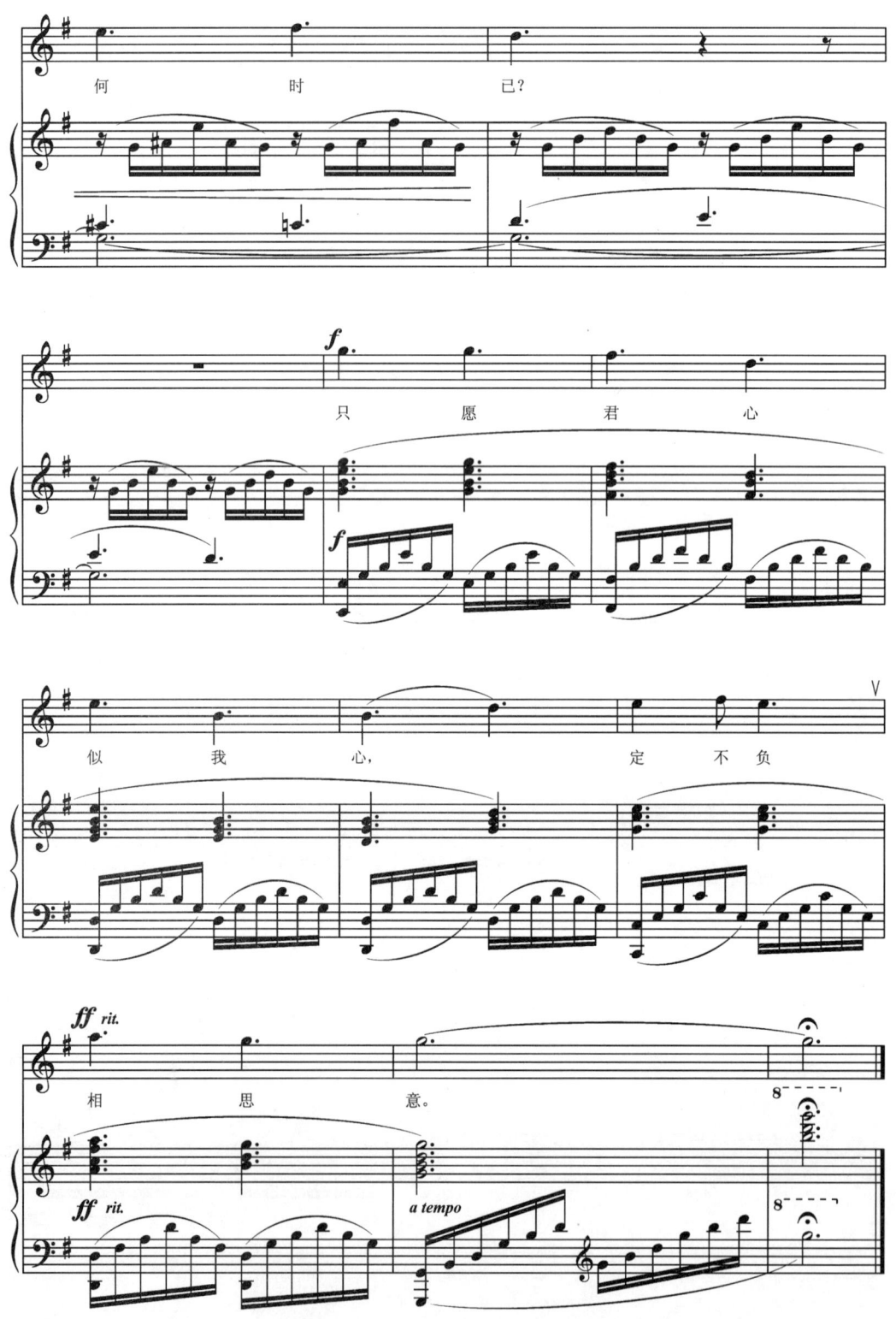

江 山

晓 光 / 词
印 青 / 曲
刘 聪 / 配伴奏

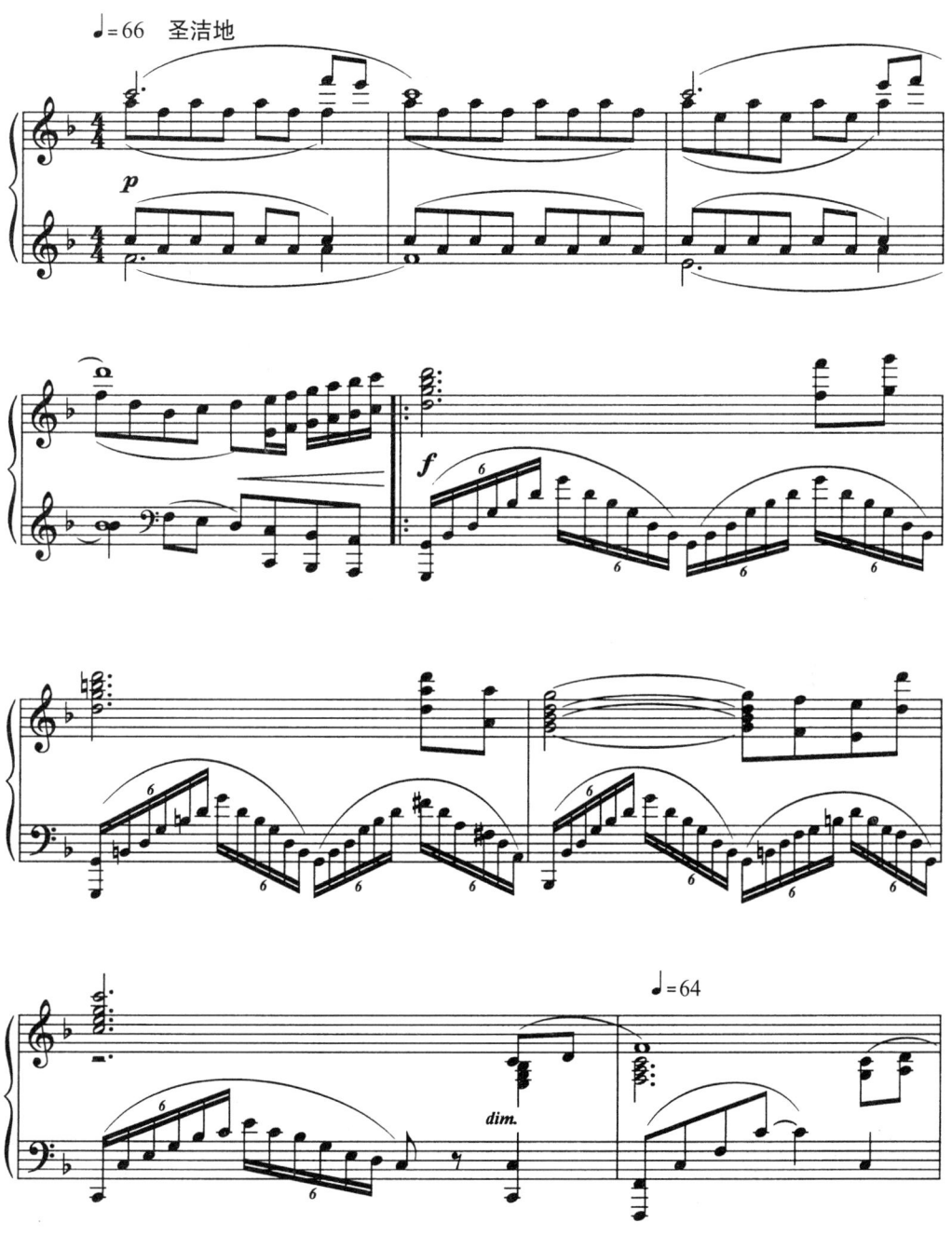

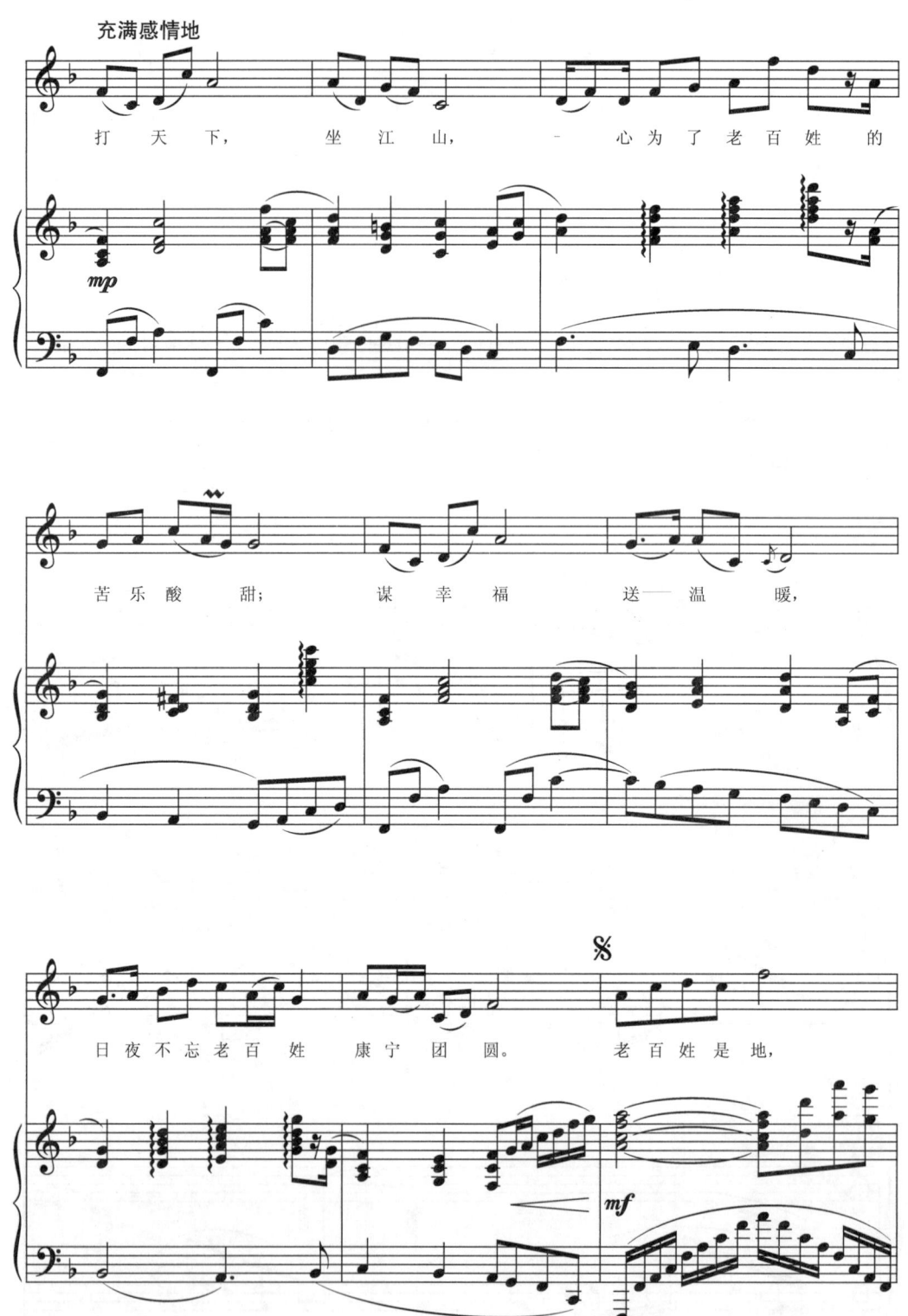

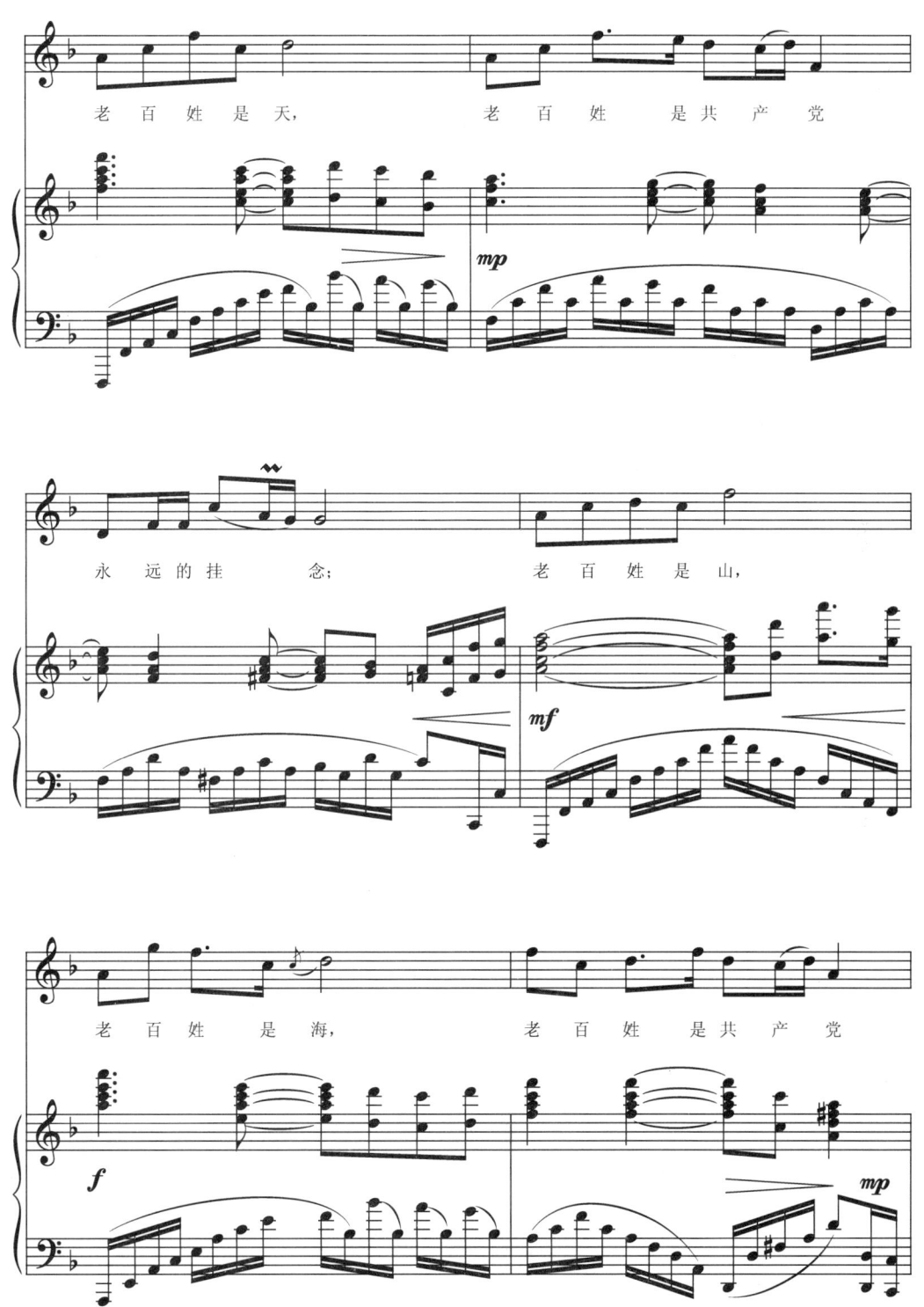

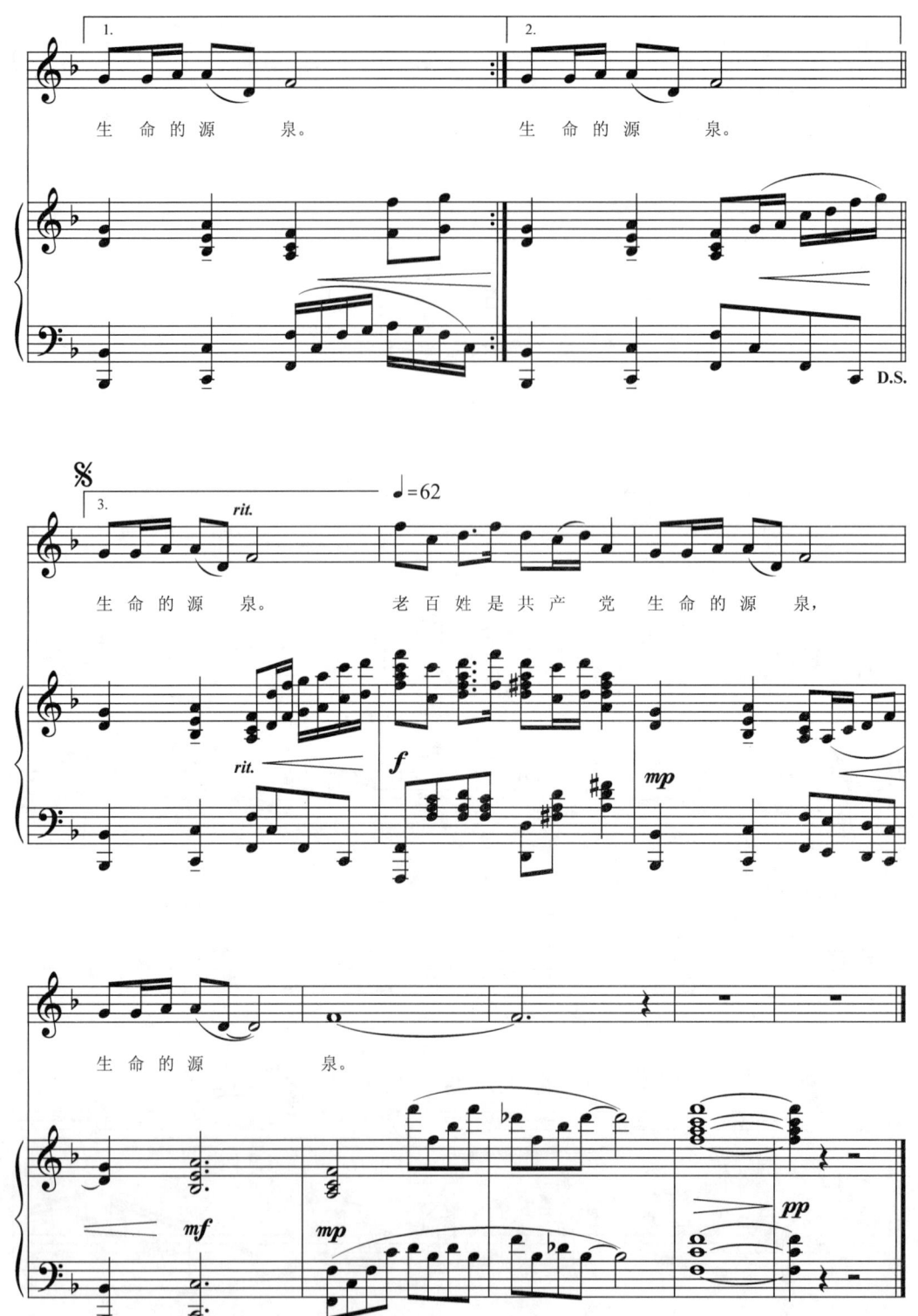

等 郎

云南民歌
段平泰/编曲

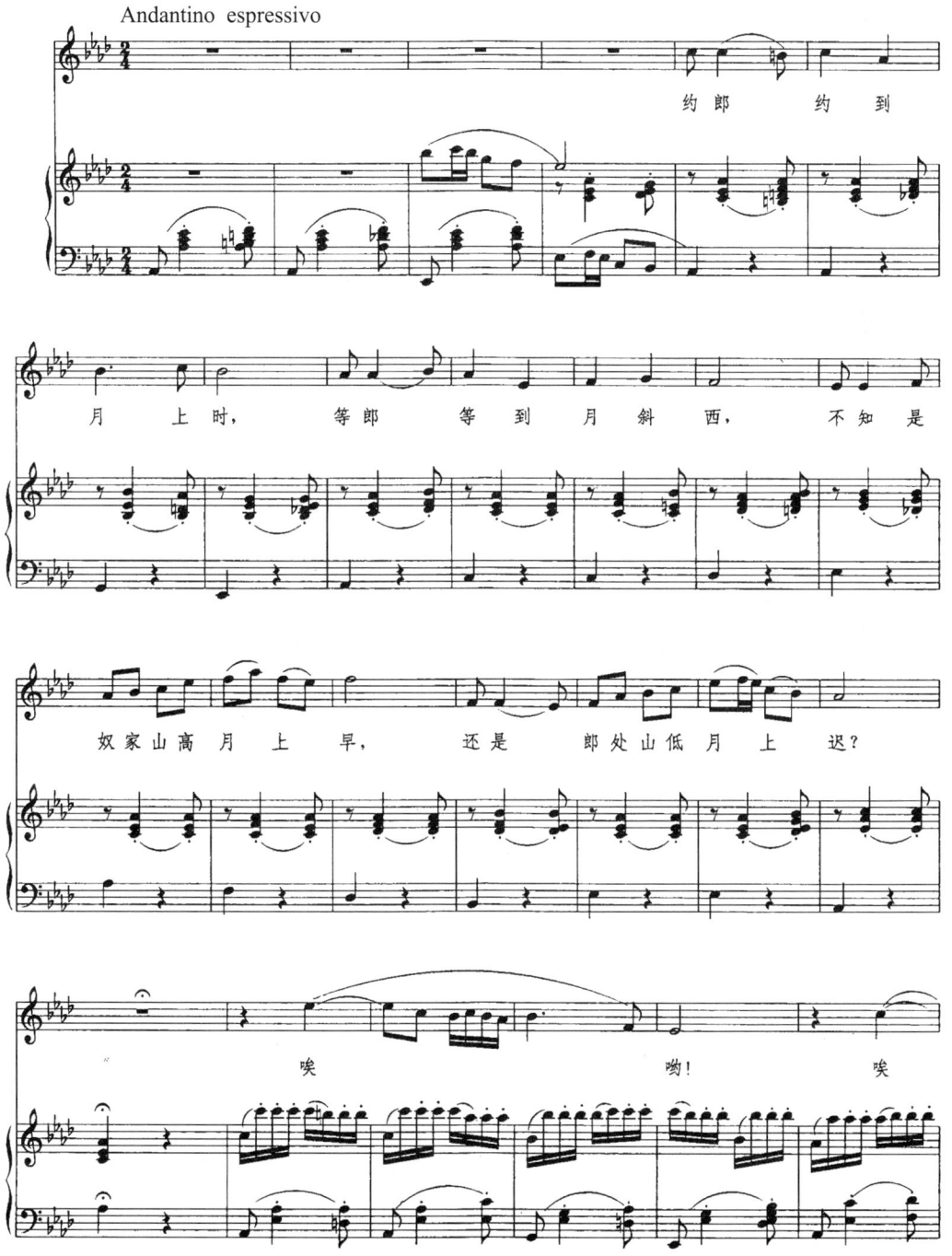

31

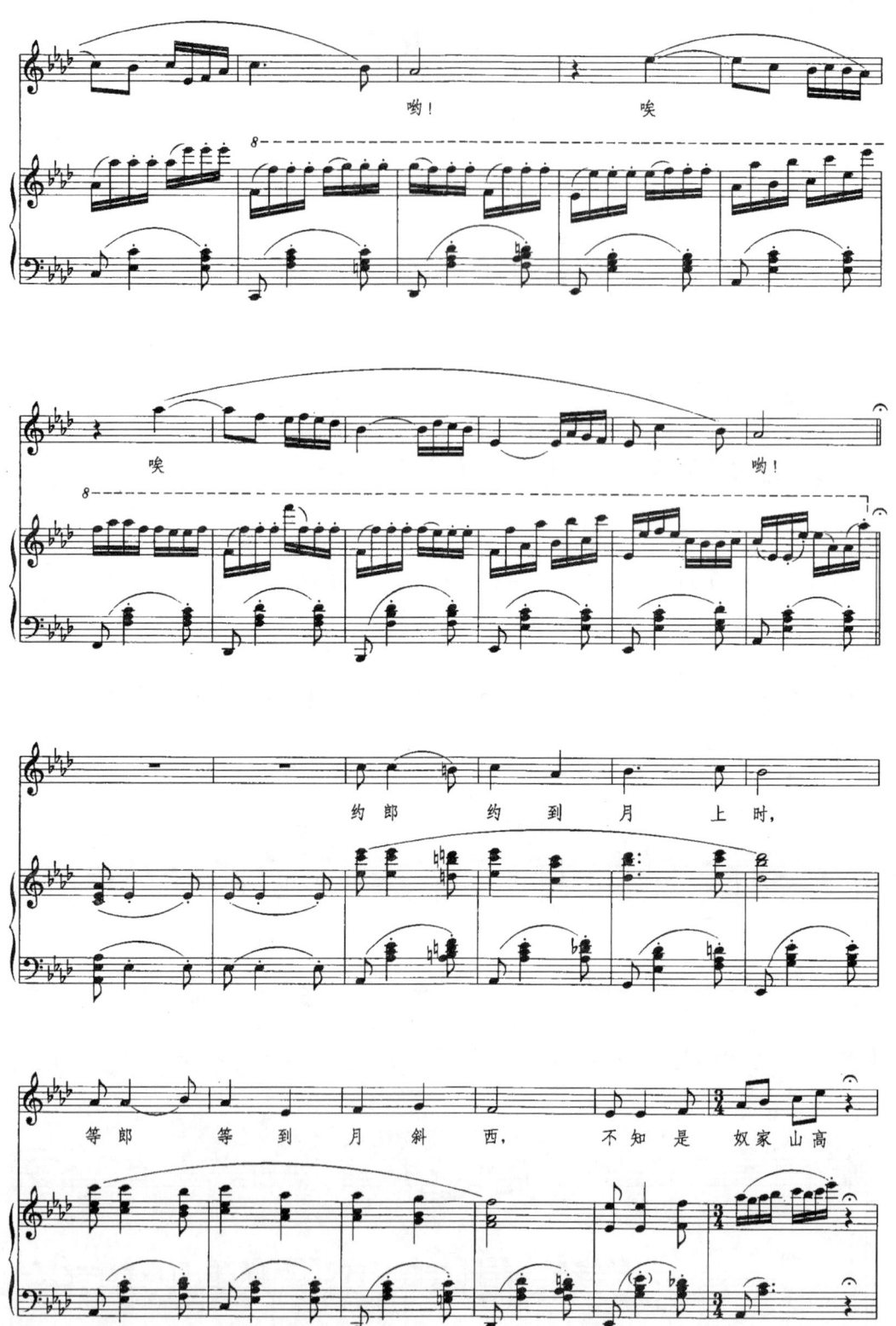

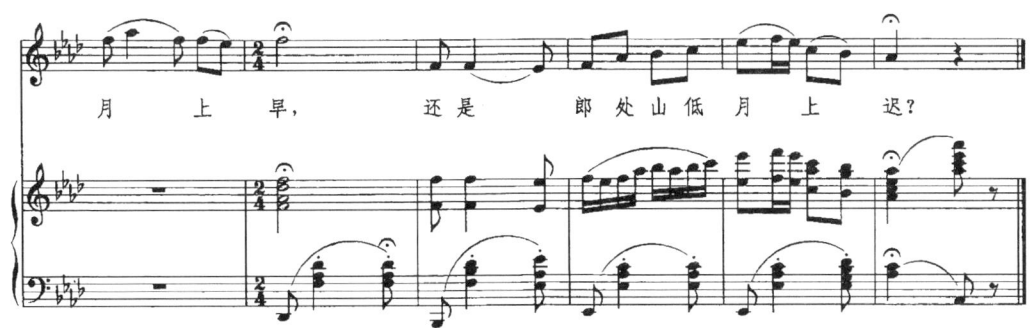

月 上 早, 还是 郎 处 山 低 月 上 迟?

飘零的落花

刘雪庵 / 词曲

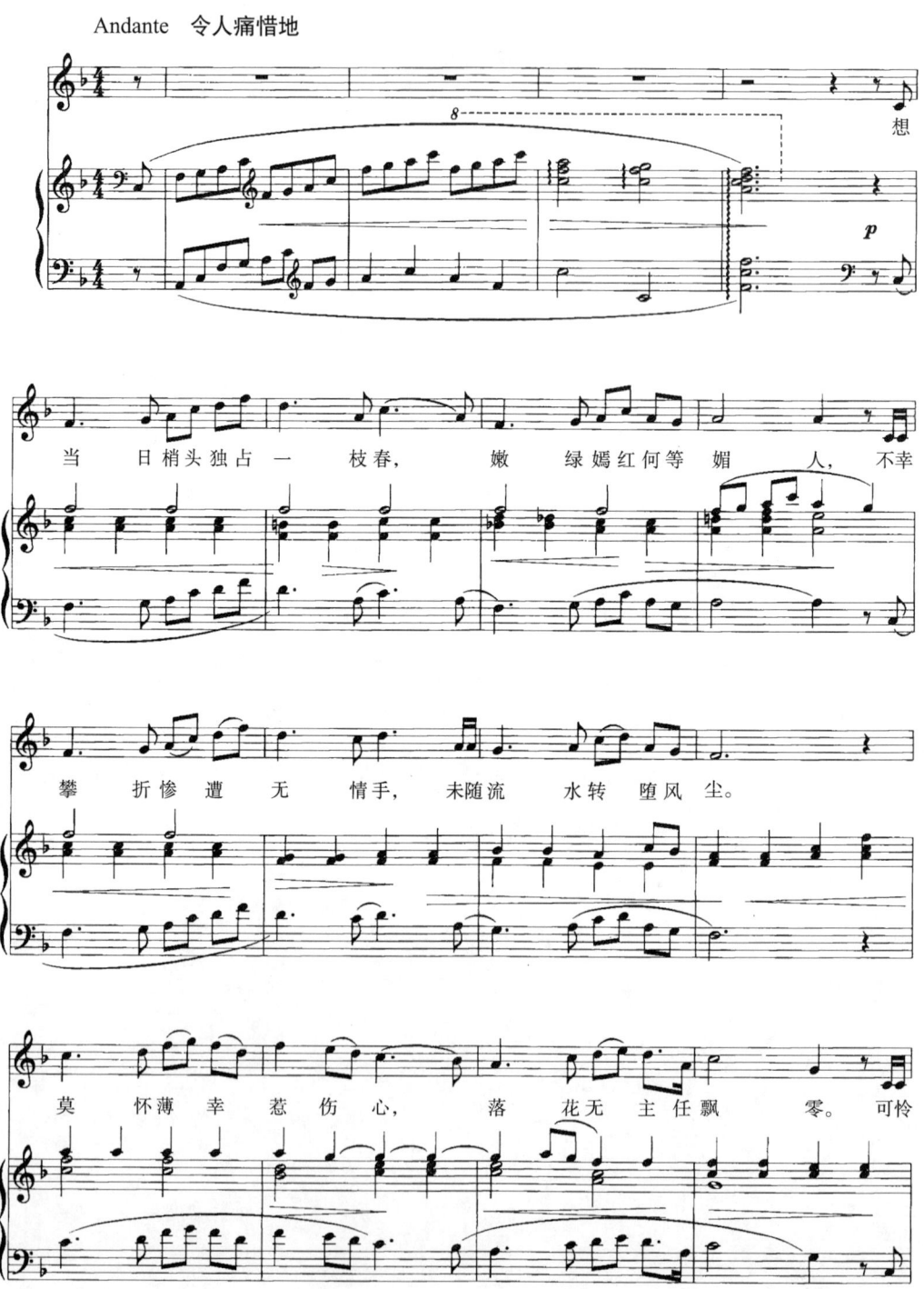

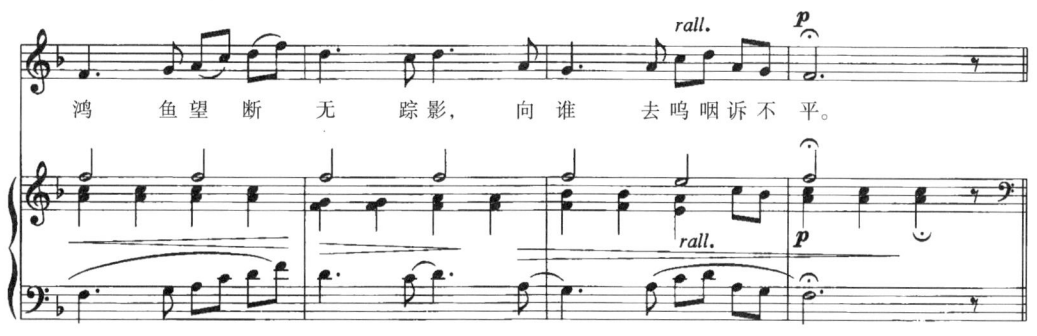
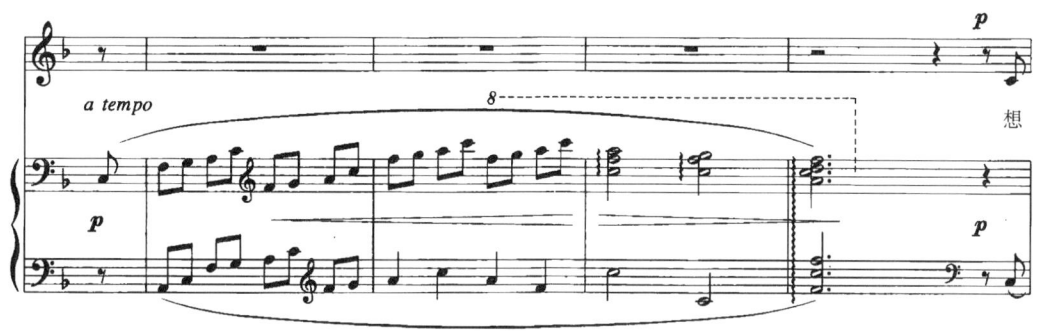

愿逐洪流葬此身，天涯何处是旧程。让

玉消香逝无踪影，也不求世间予同情。

思 恋

维吾尔族民歌
艾克拜尔吾拉木 / 译配
王 迪、小 墟 / 配伴奏

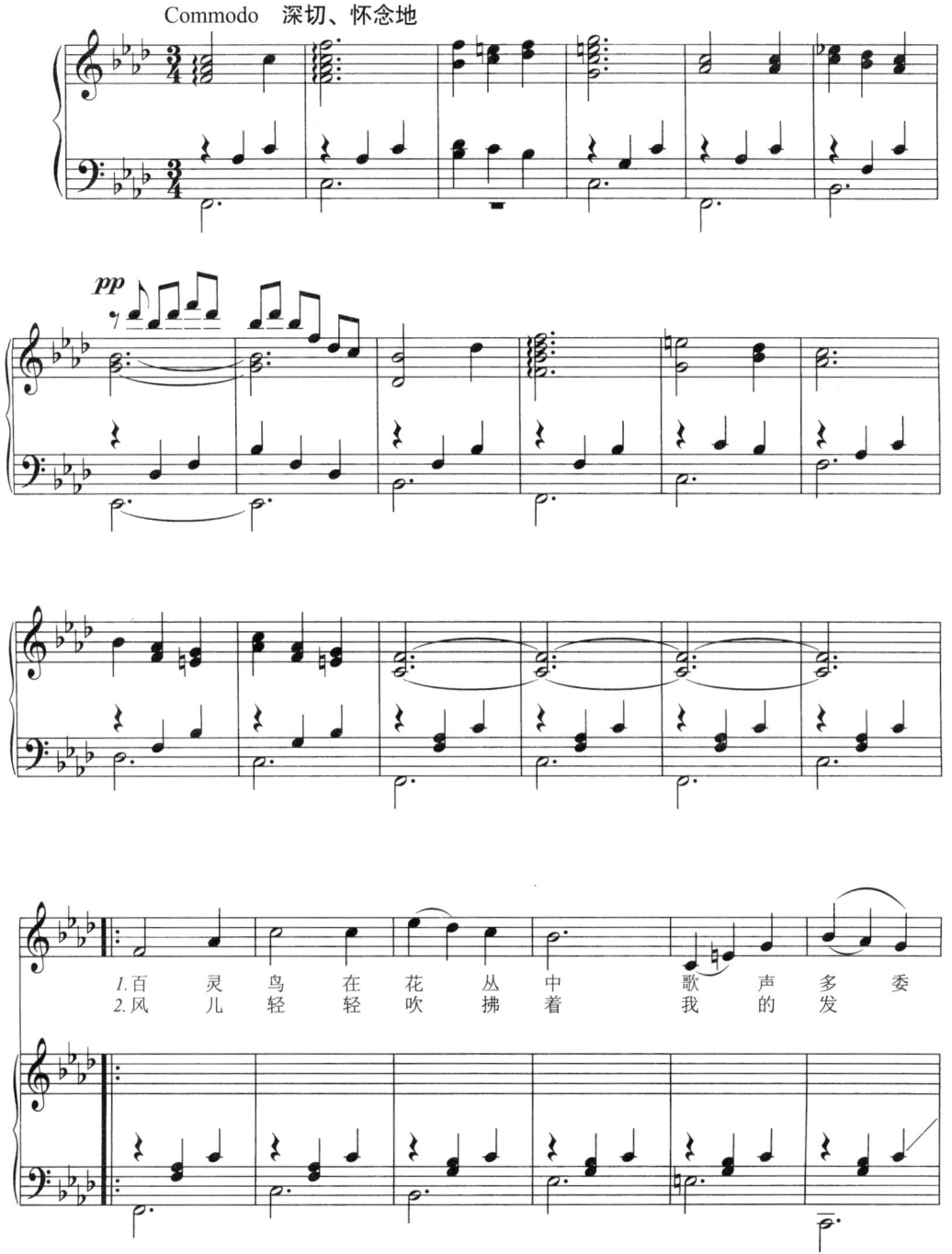

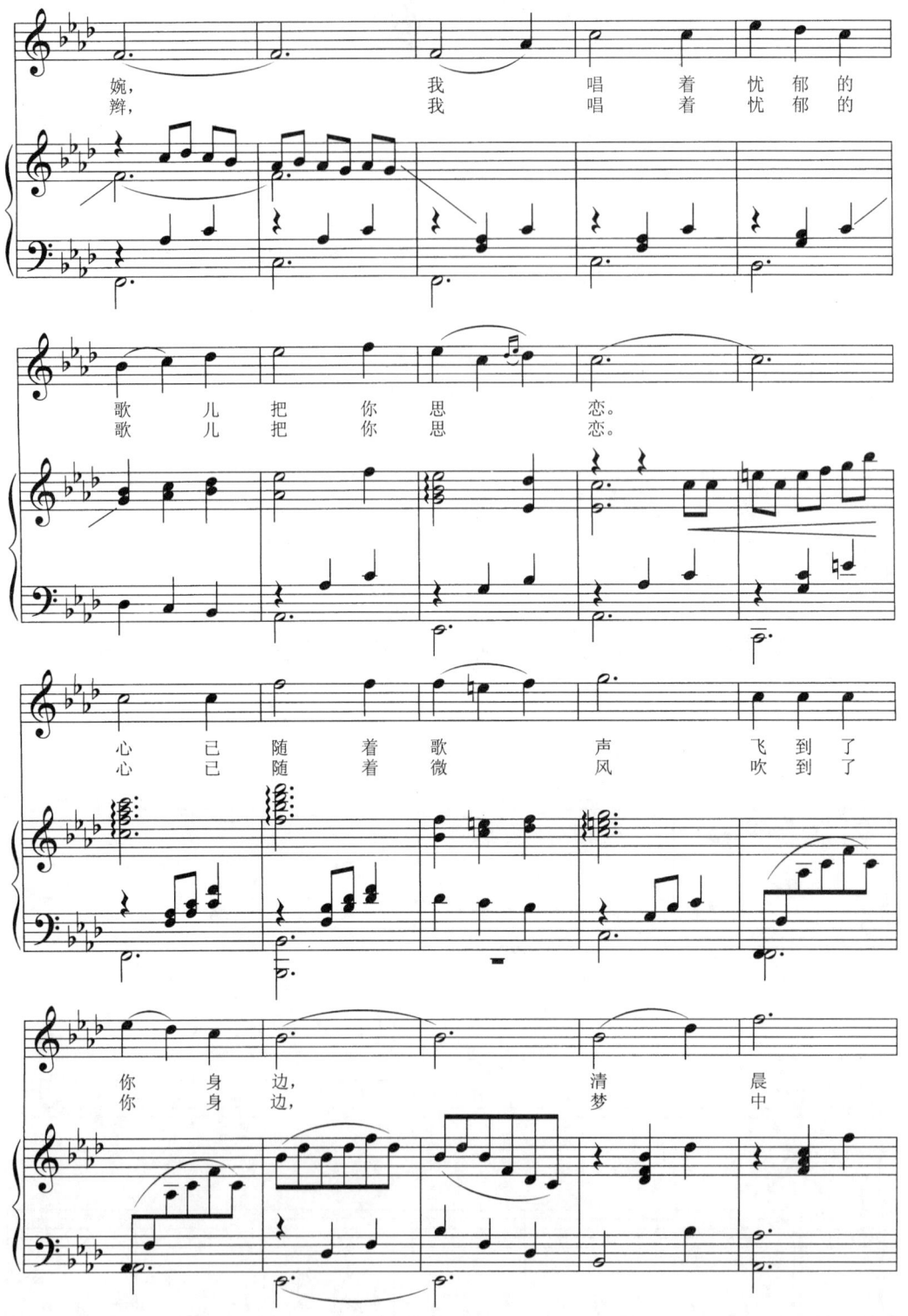

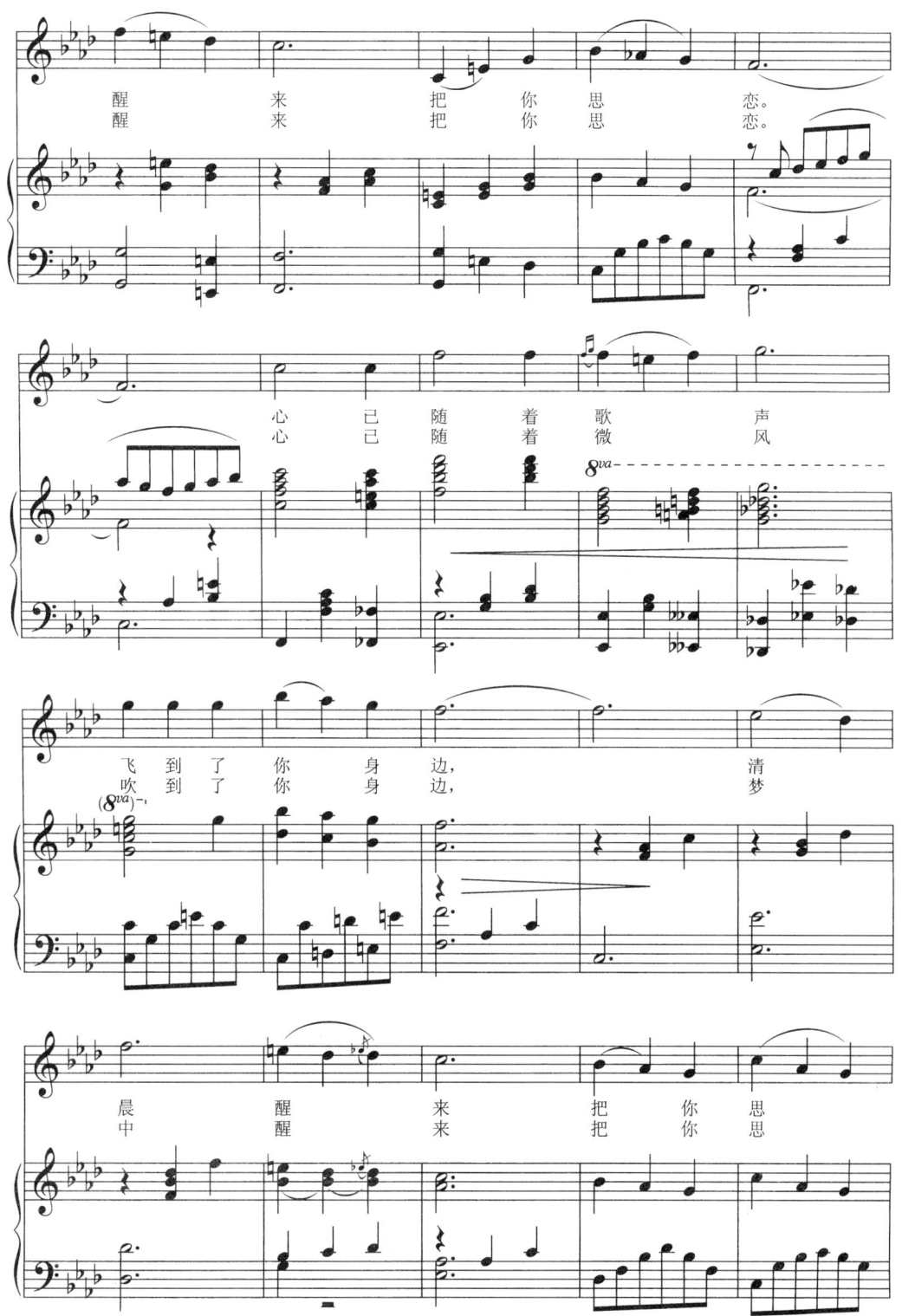

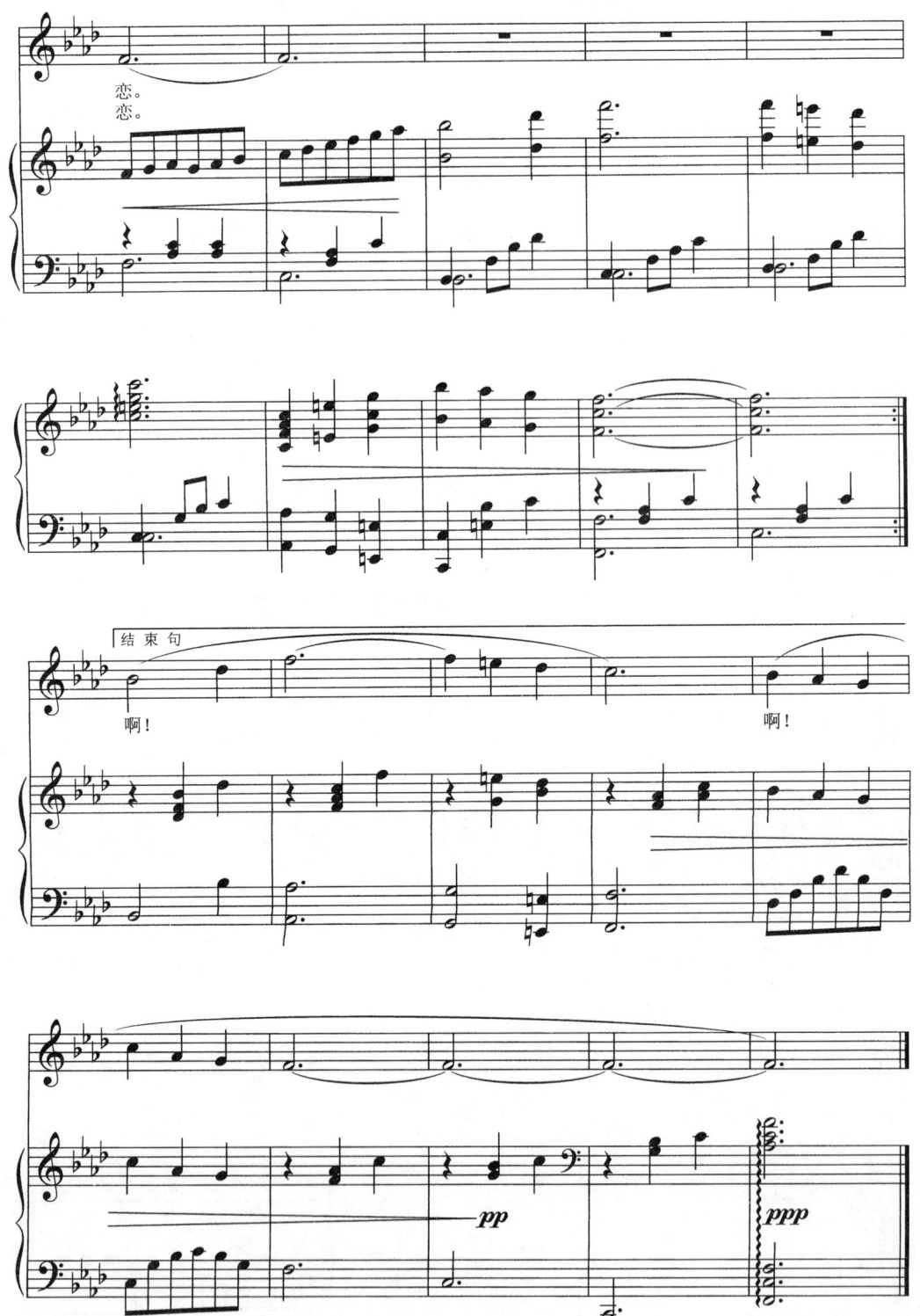

40

老师，我总是想起你

常春城 / 词
尚德义 / 曲

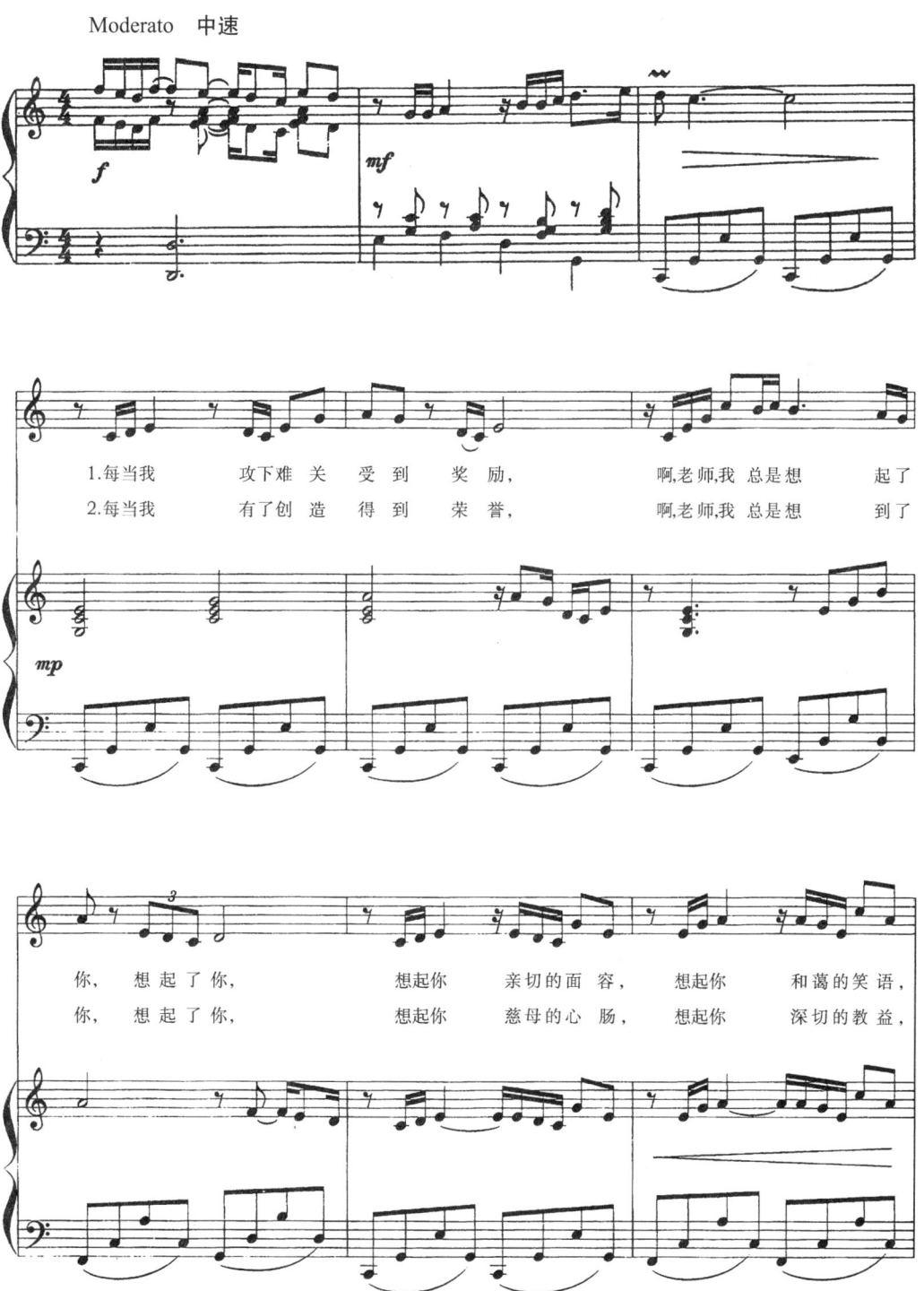

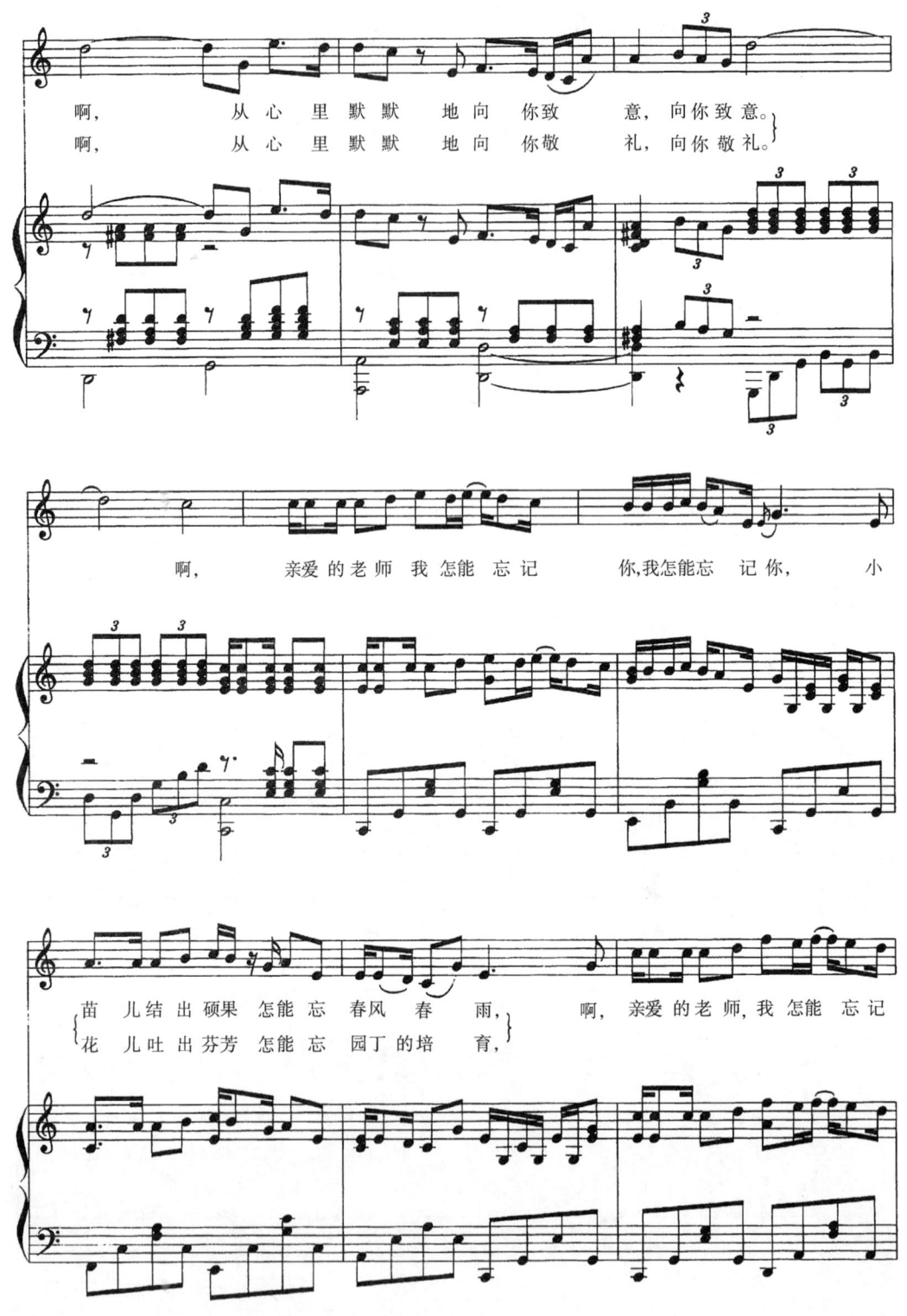

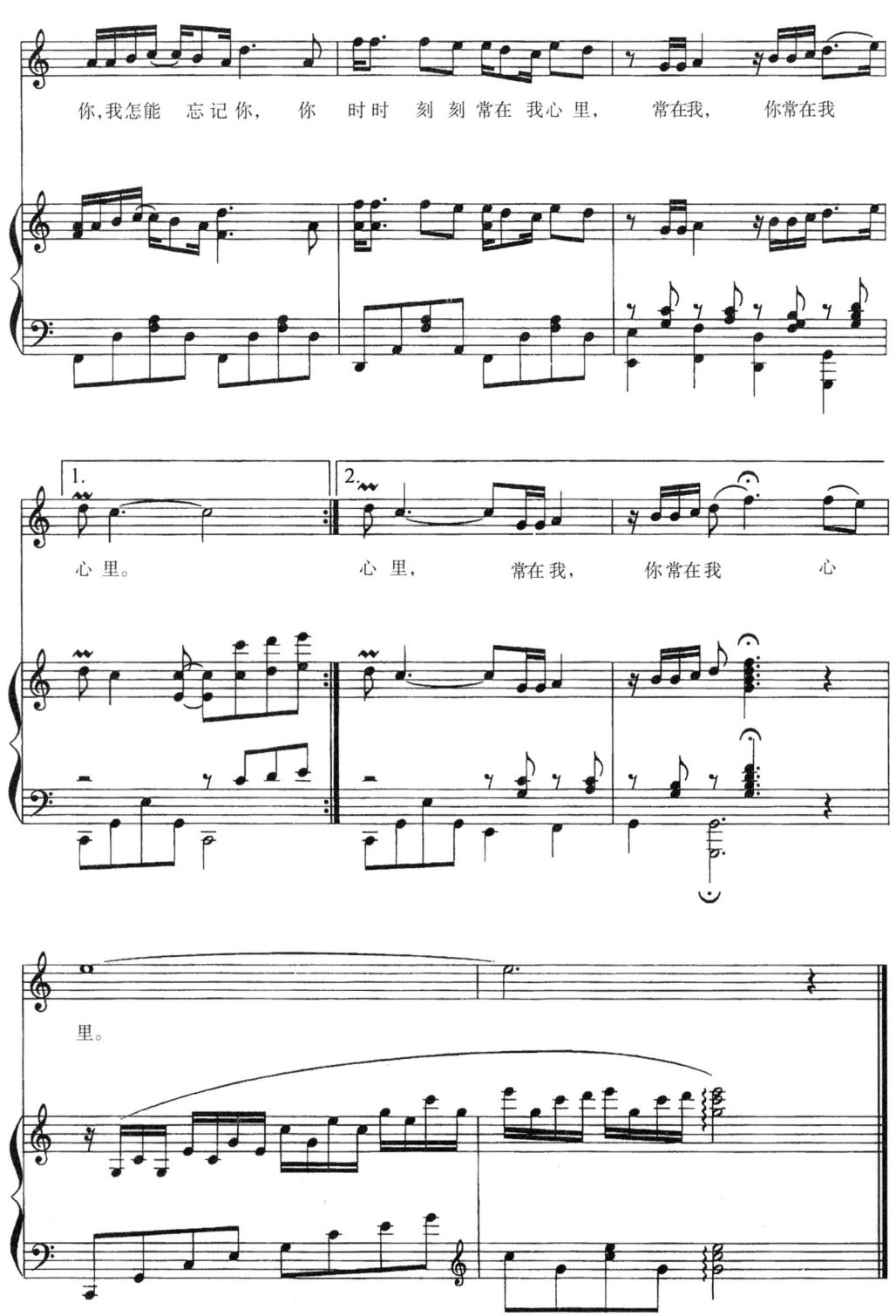

但愿不再是梦里

刘志文 / 词
黄武殿 / 曲
吴清山 / 配伴奏

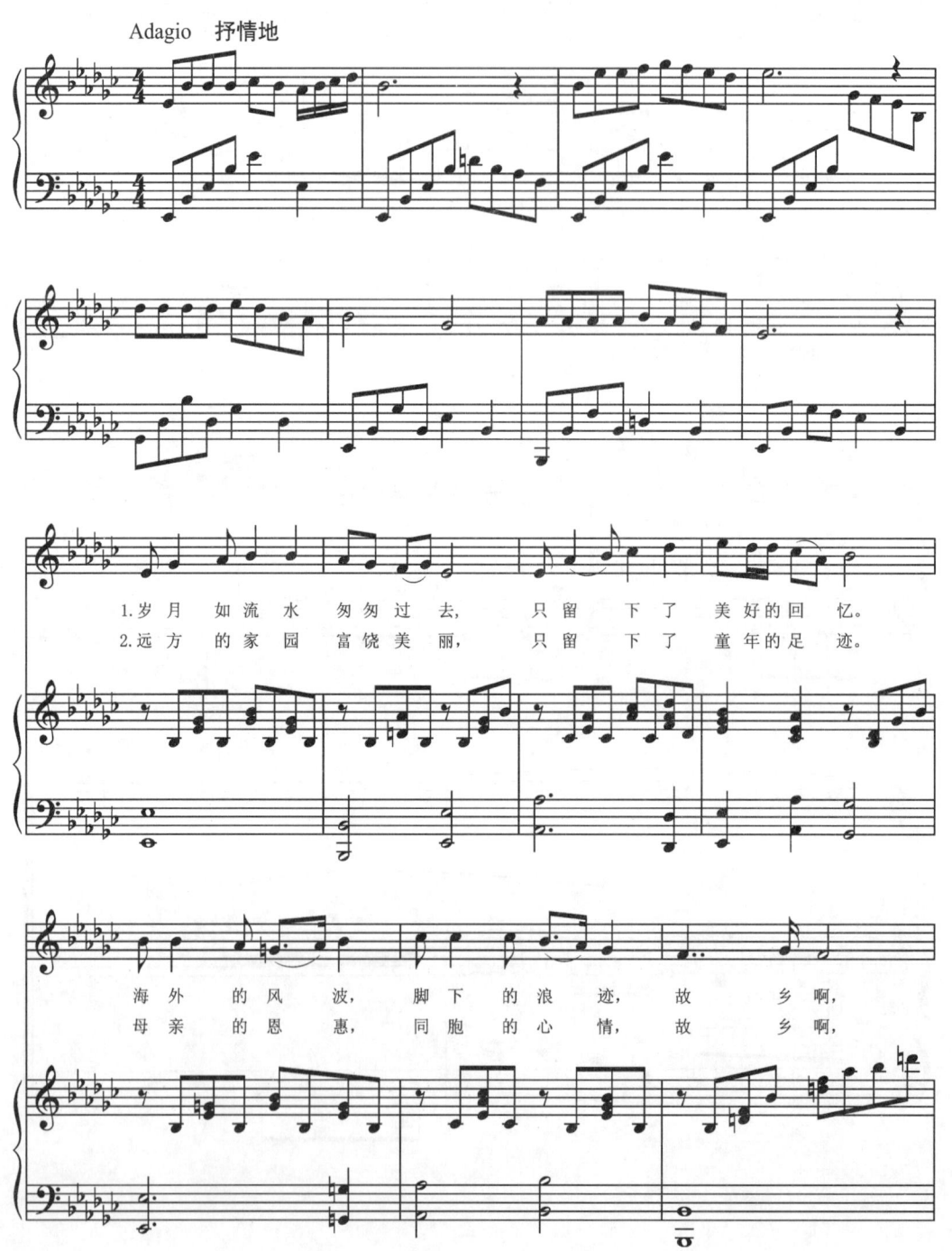

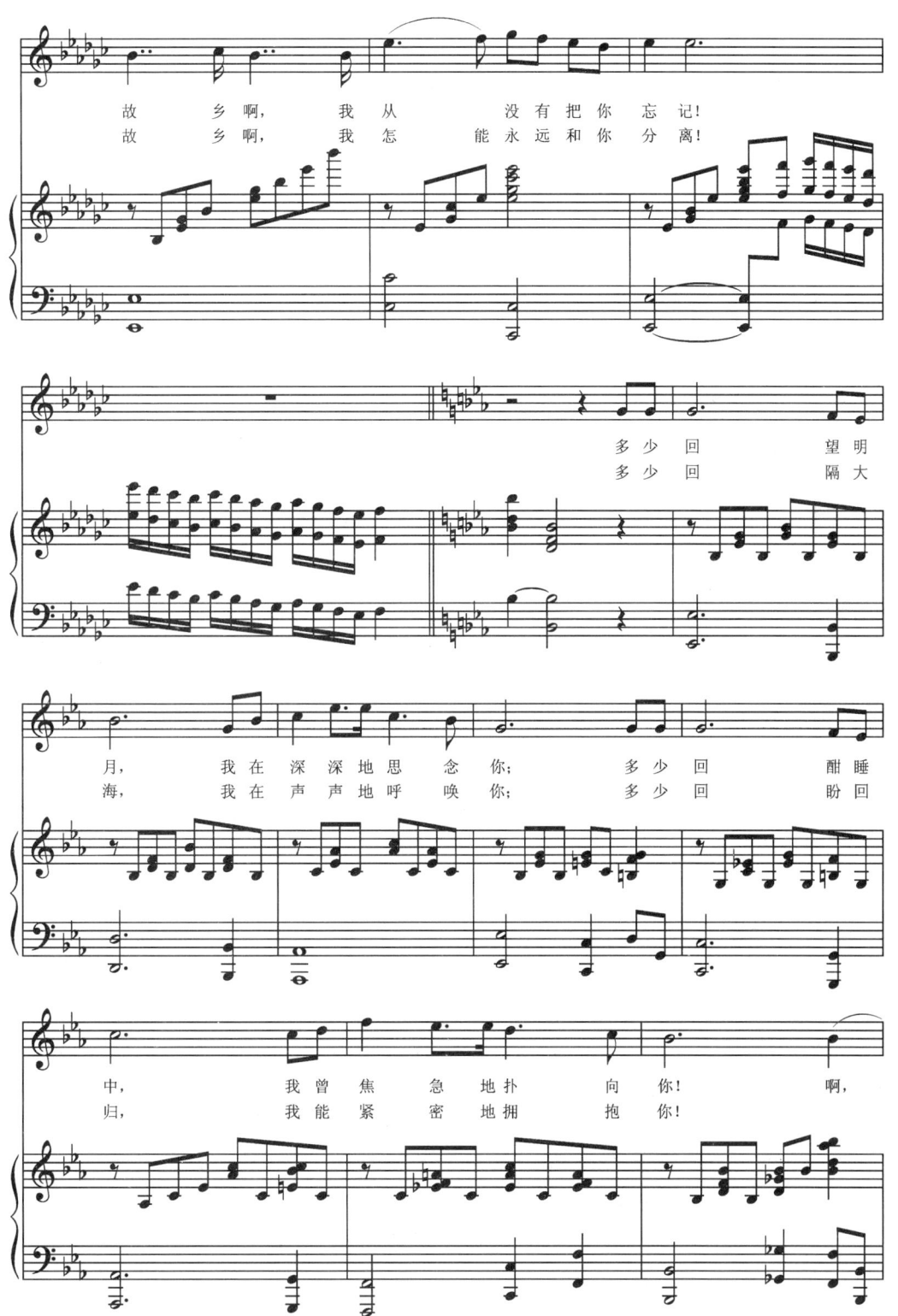

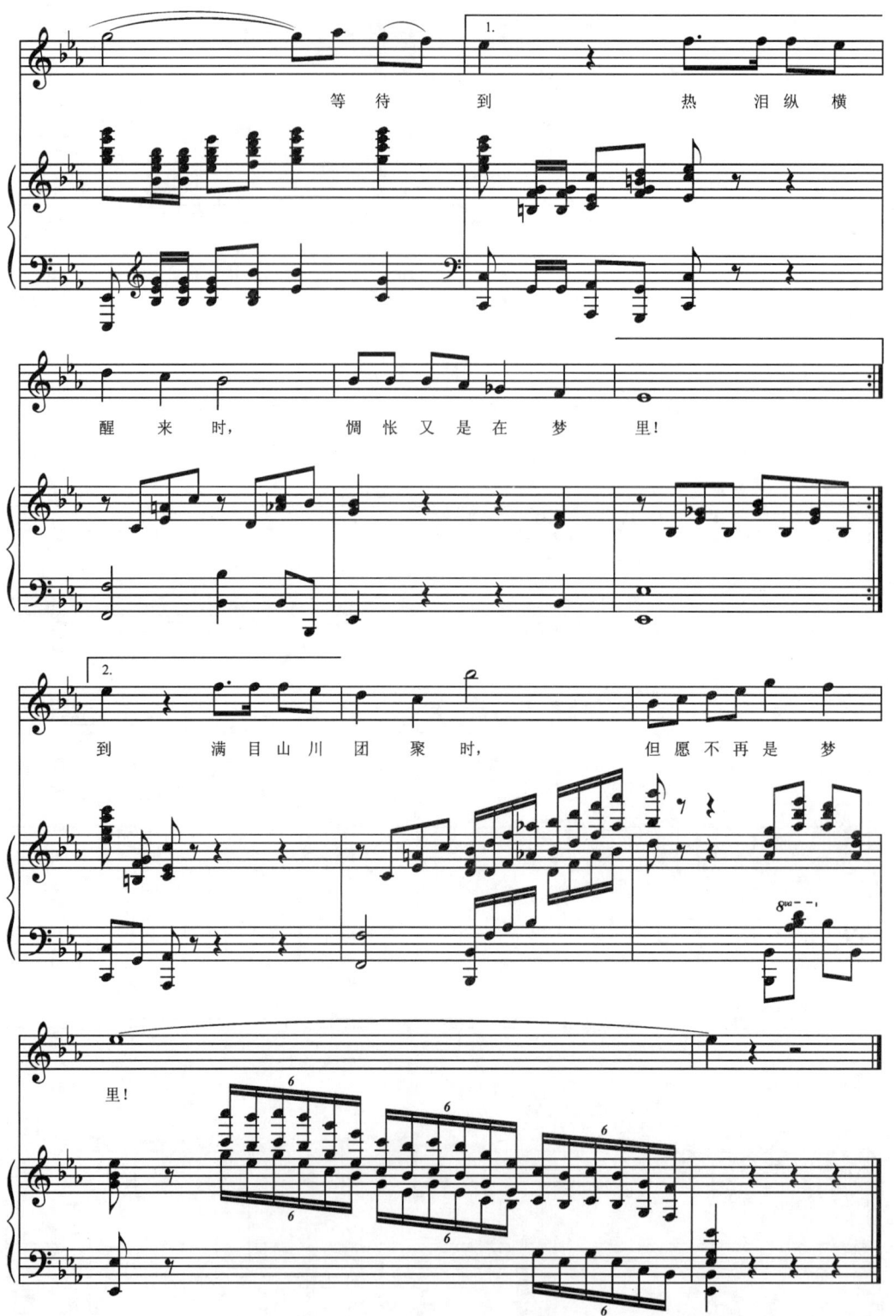

小河淌水

云南民歌
黎英海 / 配伴奏

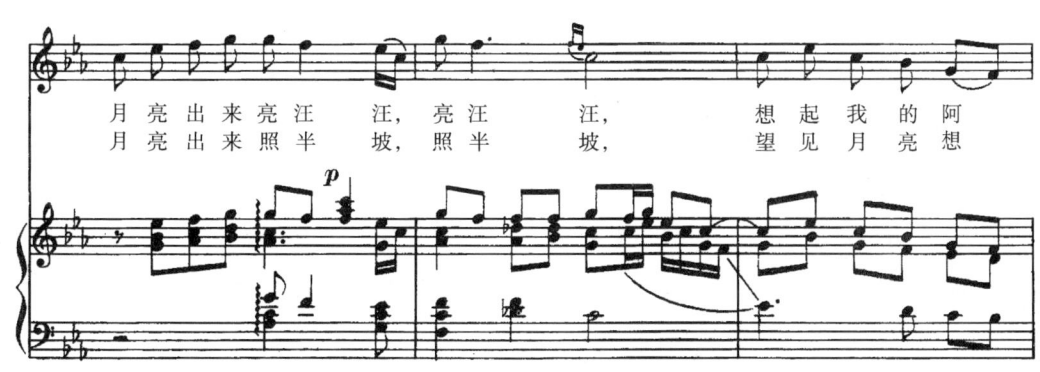

月亮出来亮汪汪，亮汪汪，想起我的阿
月亮出来照半坡，照半坡，望见月亮想

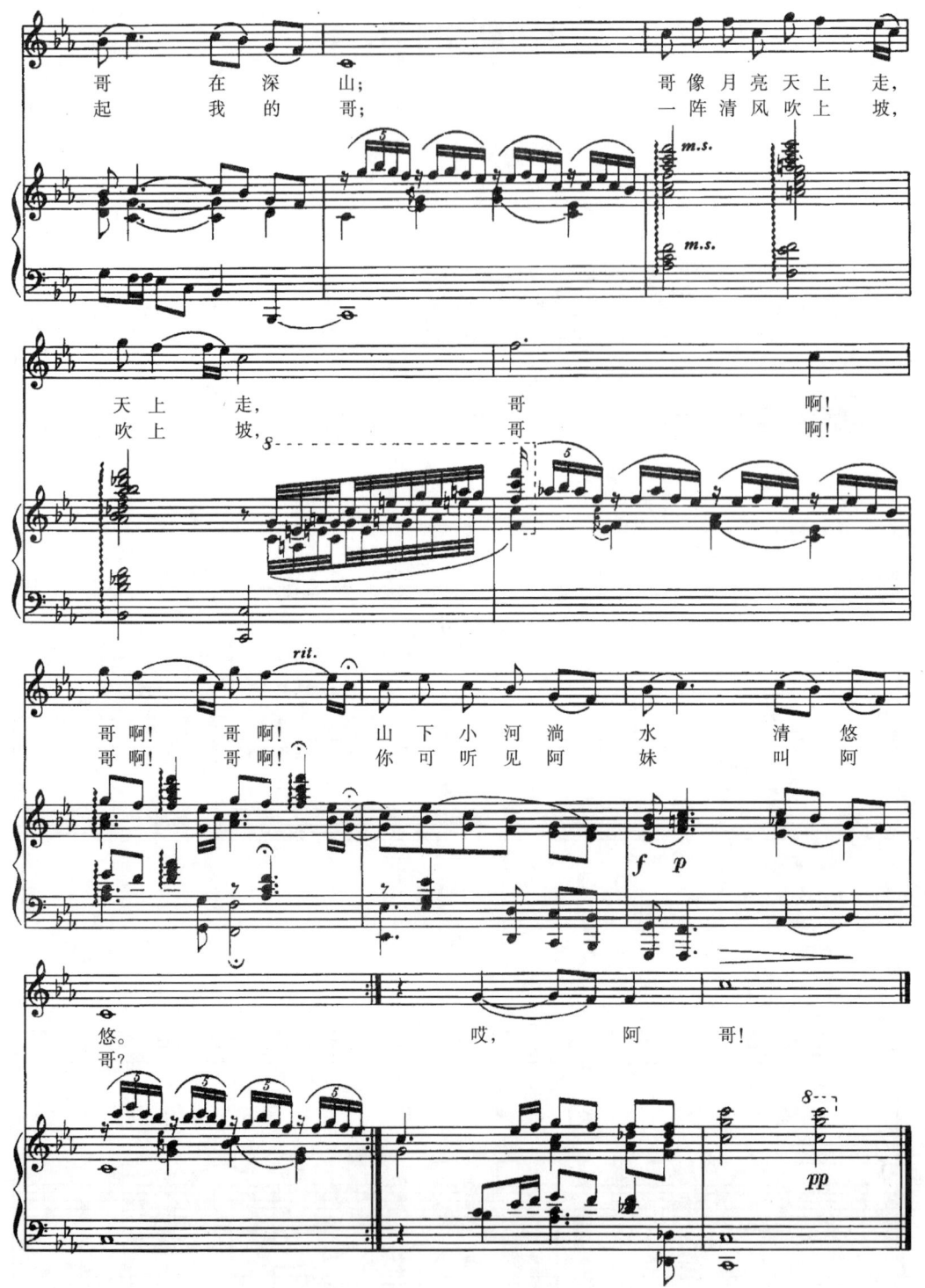

儿行千里

车 行/词
戚建波/曲
李 延/配伴奏

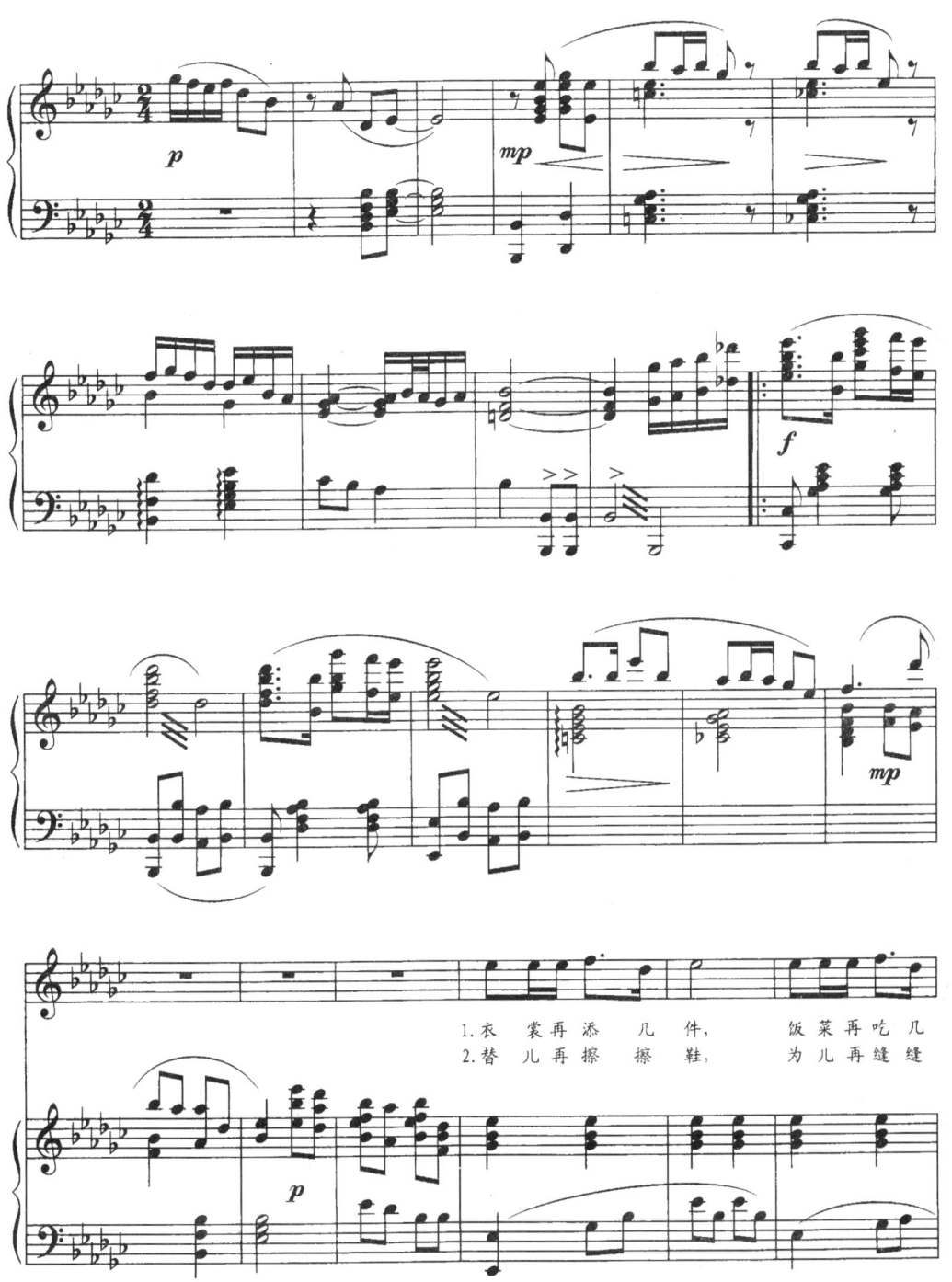

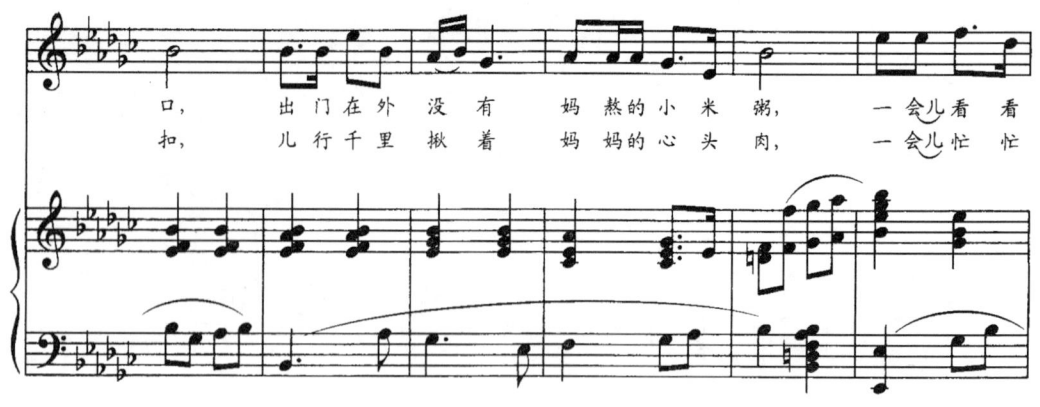
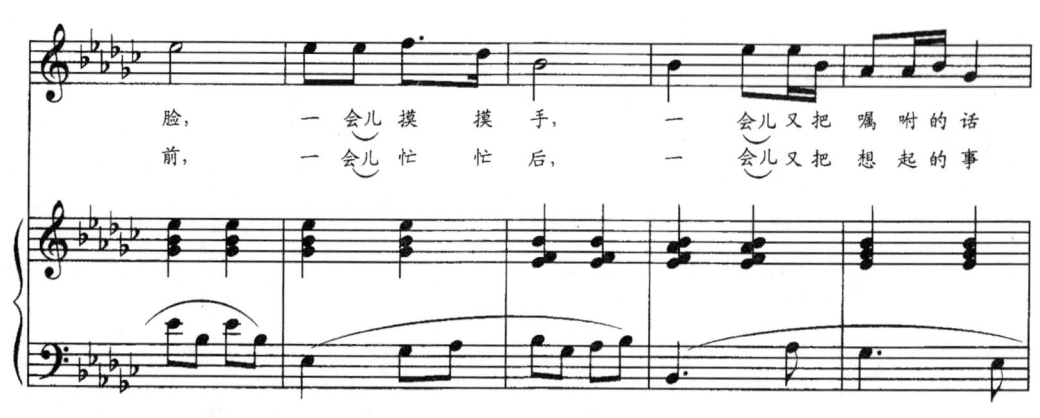
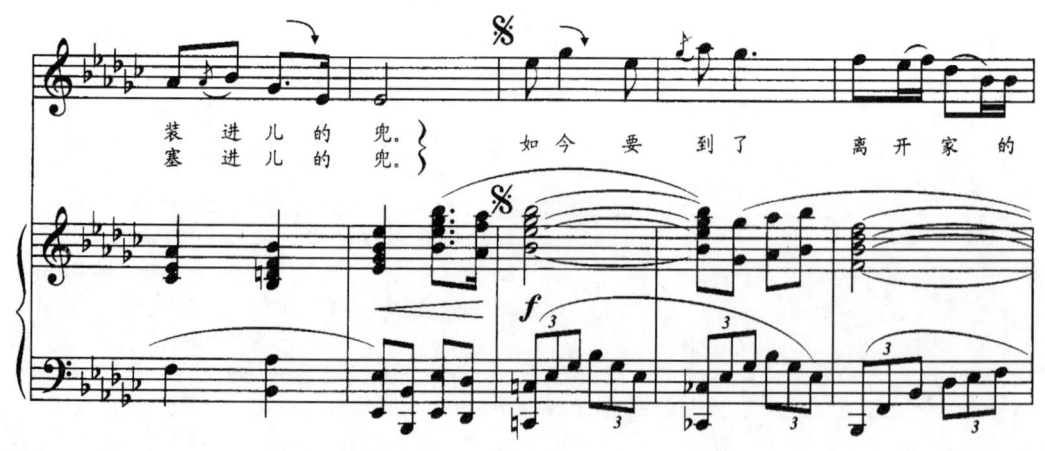

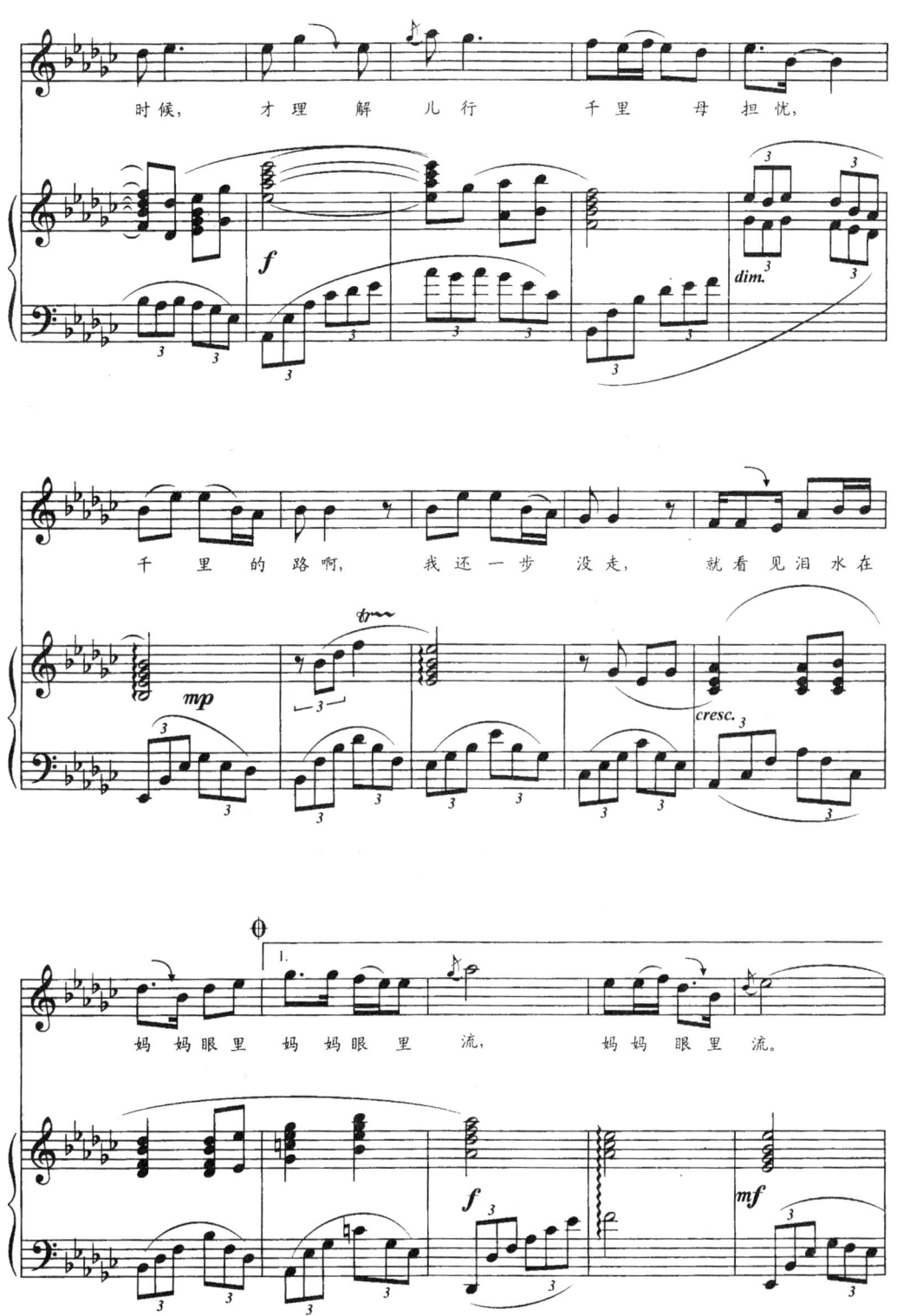

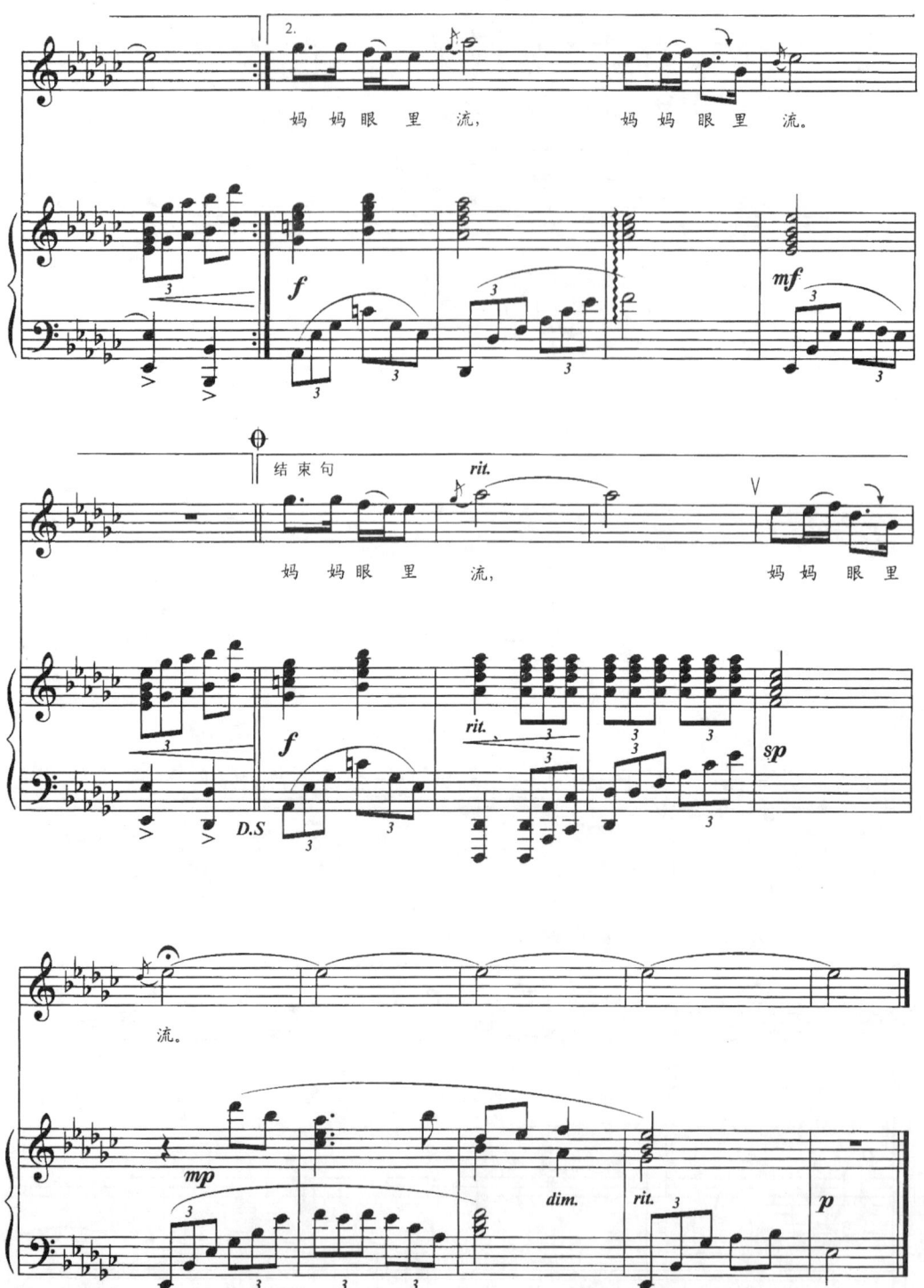

两地曲

王森、朱良镇/词
朱良镇/曲
毛节美/配伴奏

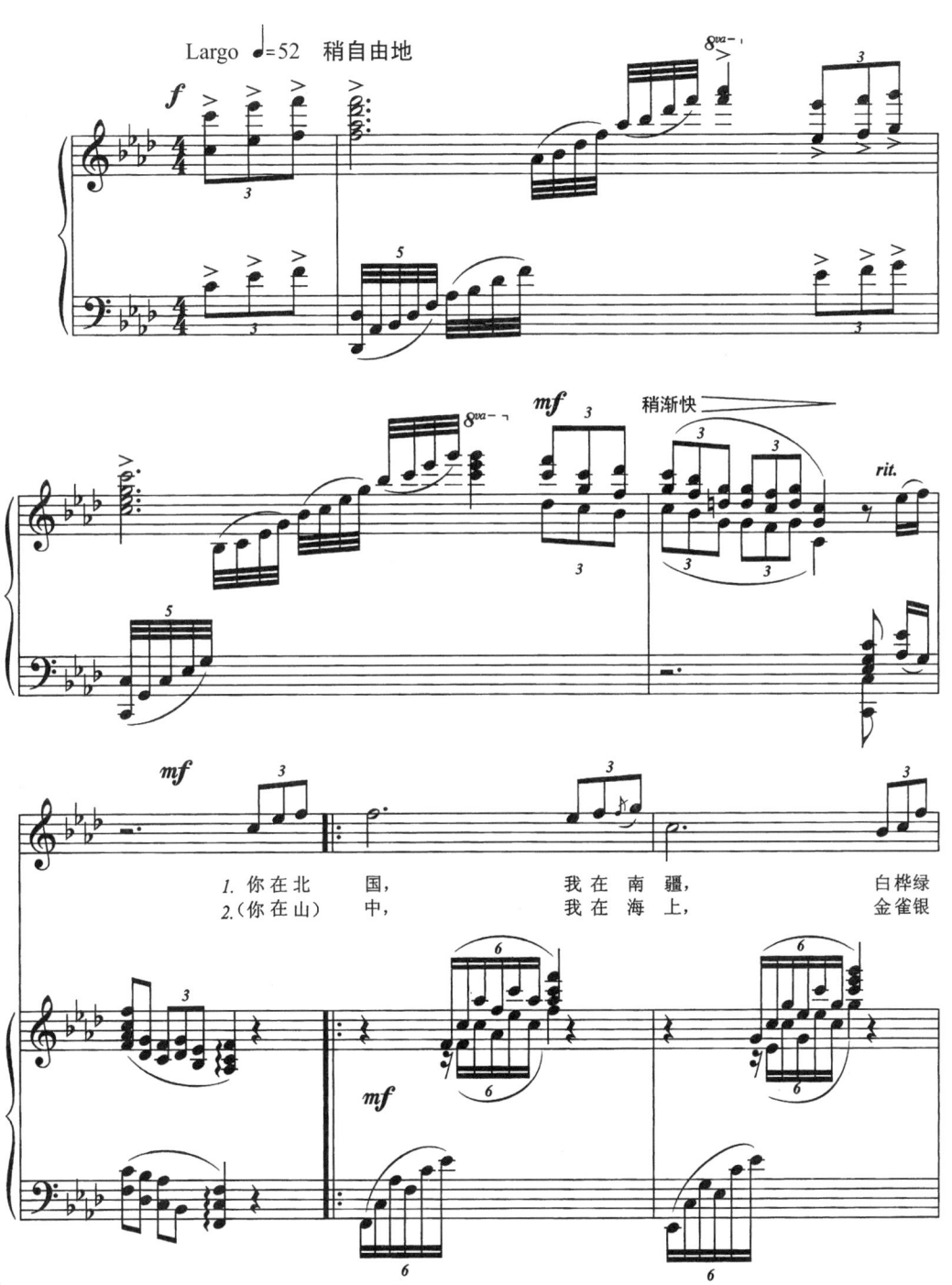

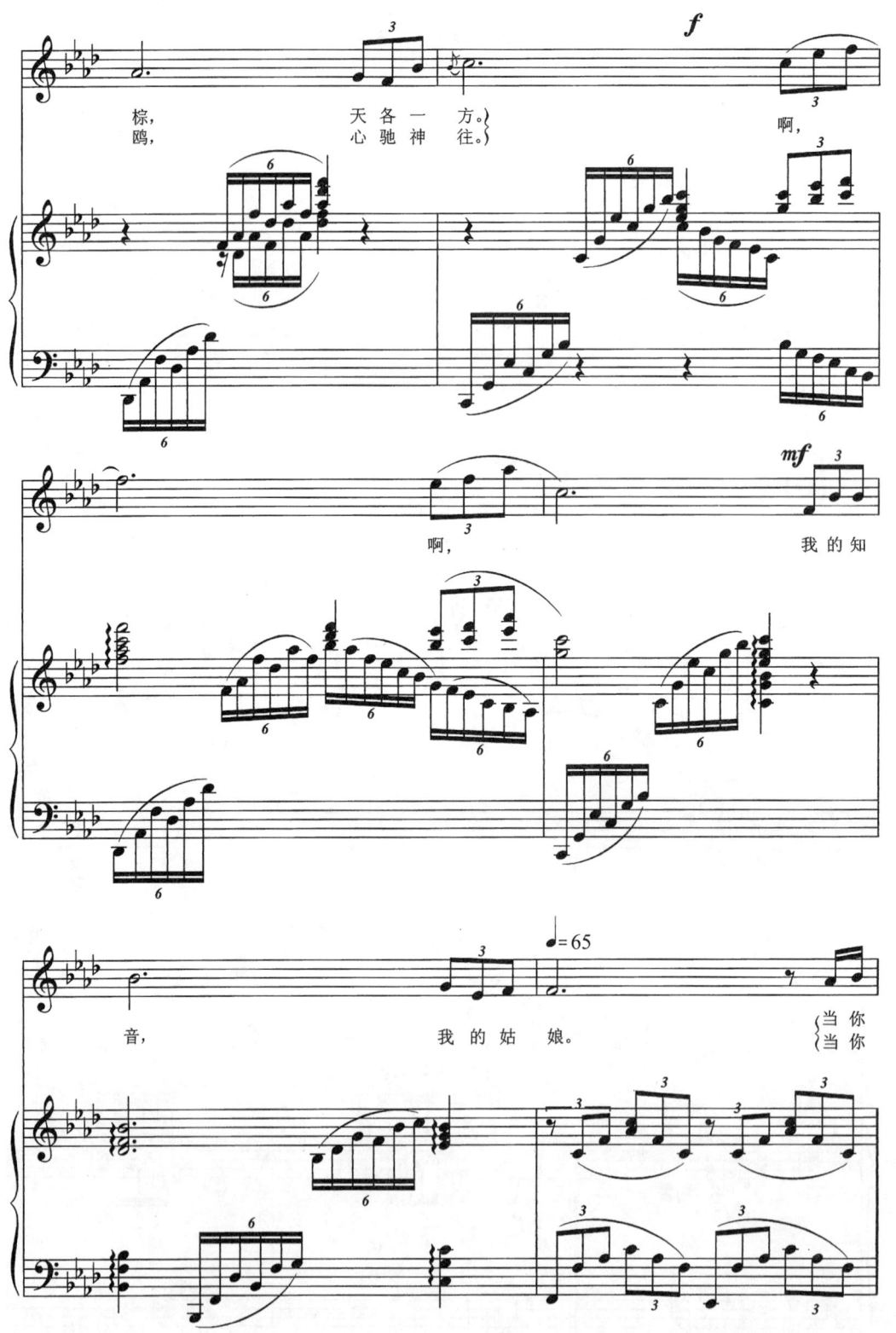

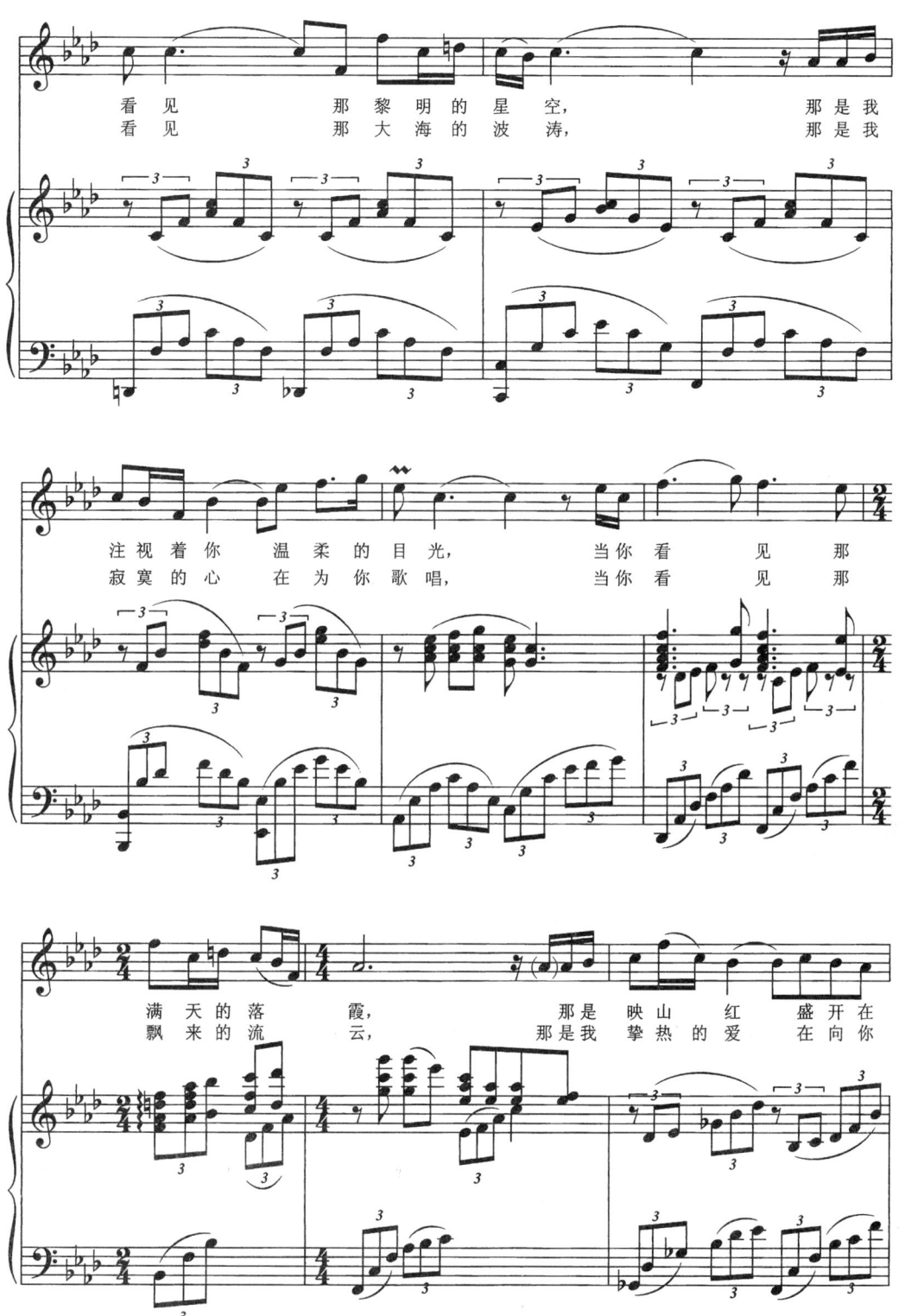

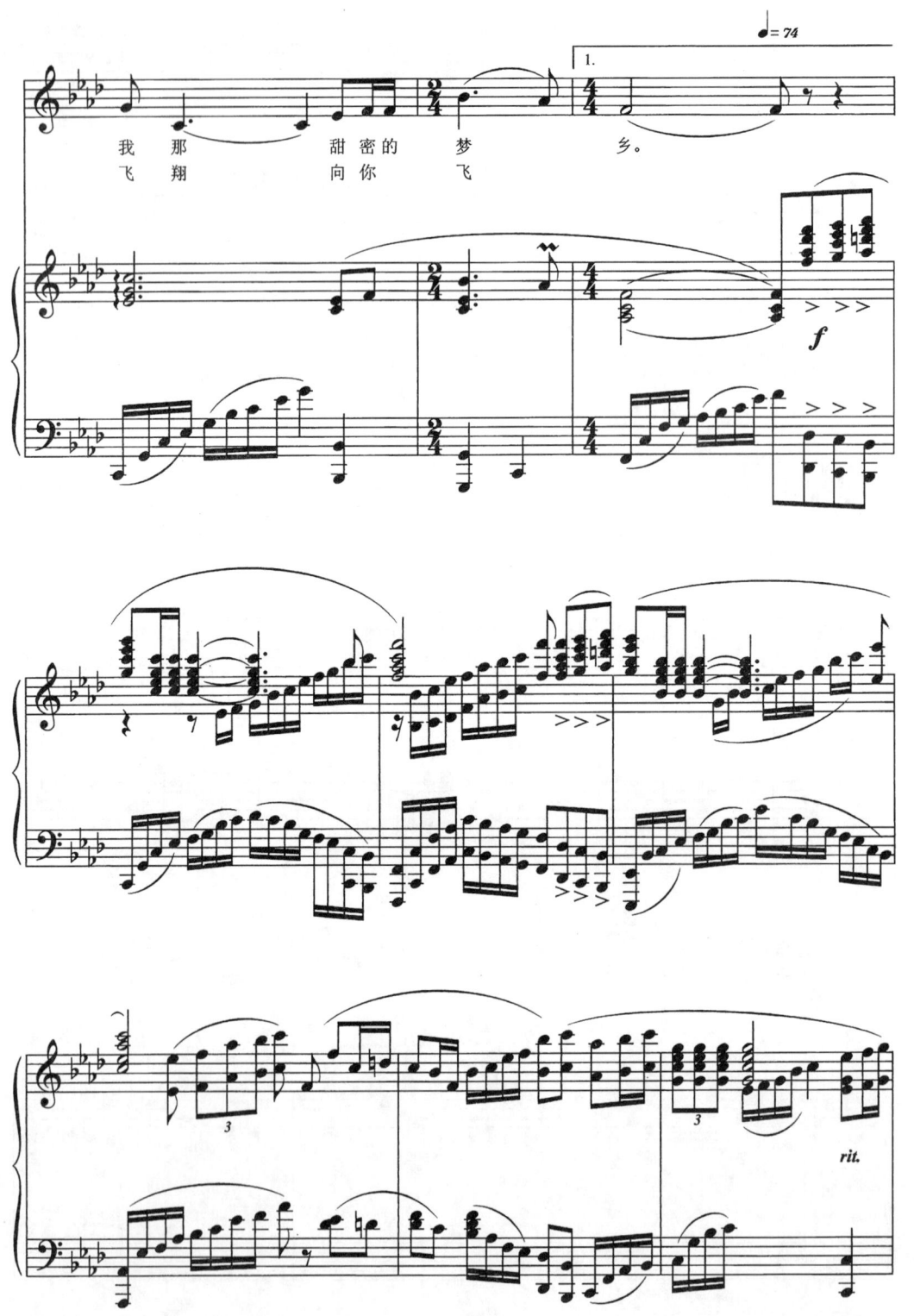

我那 甜密的 梦 乡。
飞 翔 向你 飞

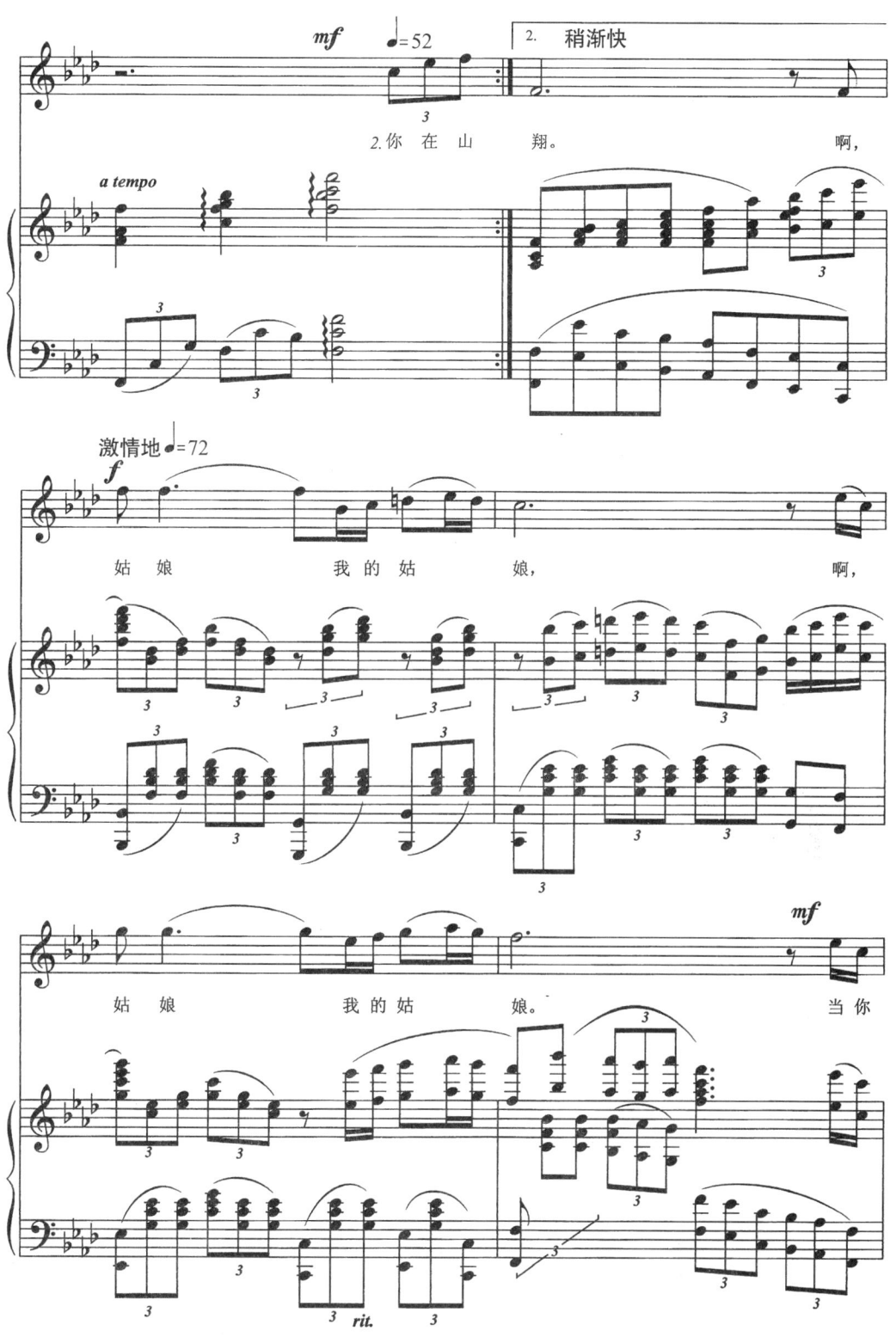

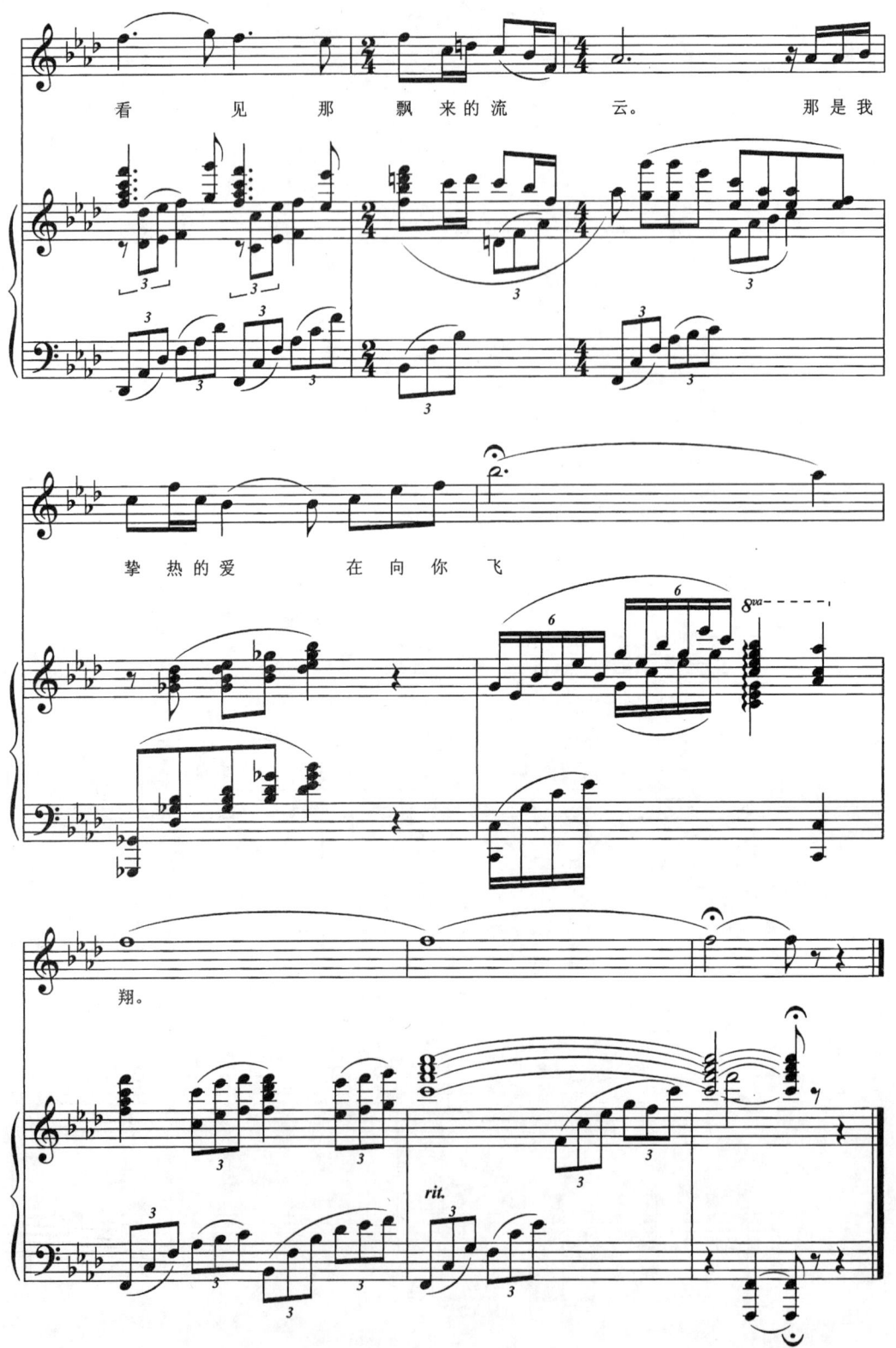

母 爱

陈念祖 / 词
左翼建 / 曲
毛节美 / 配伴奏

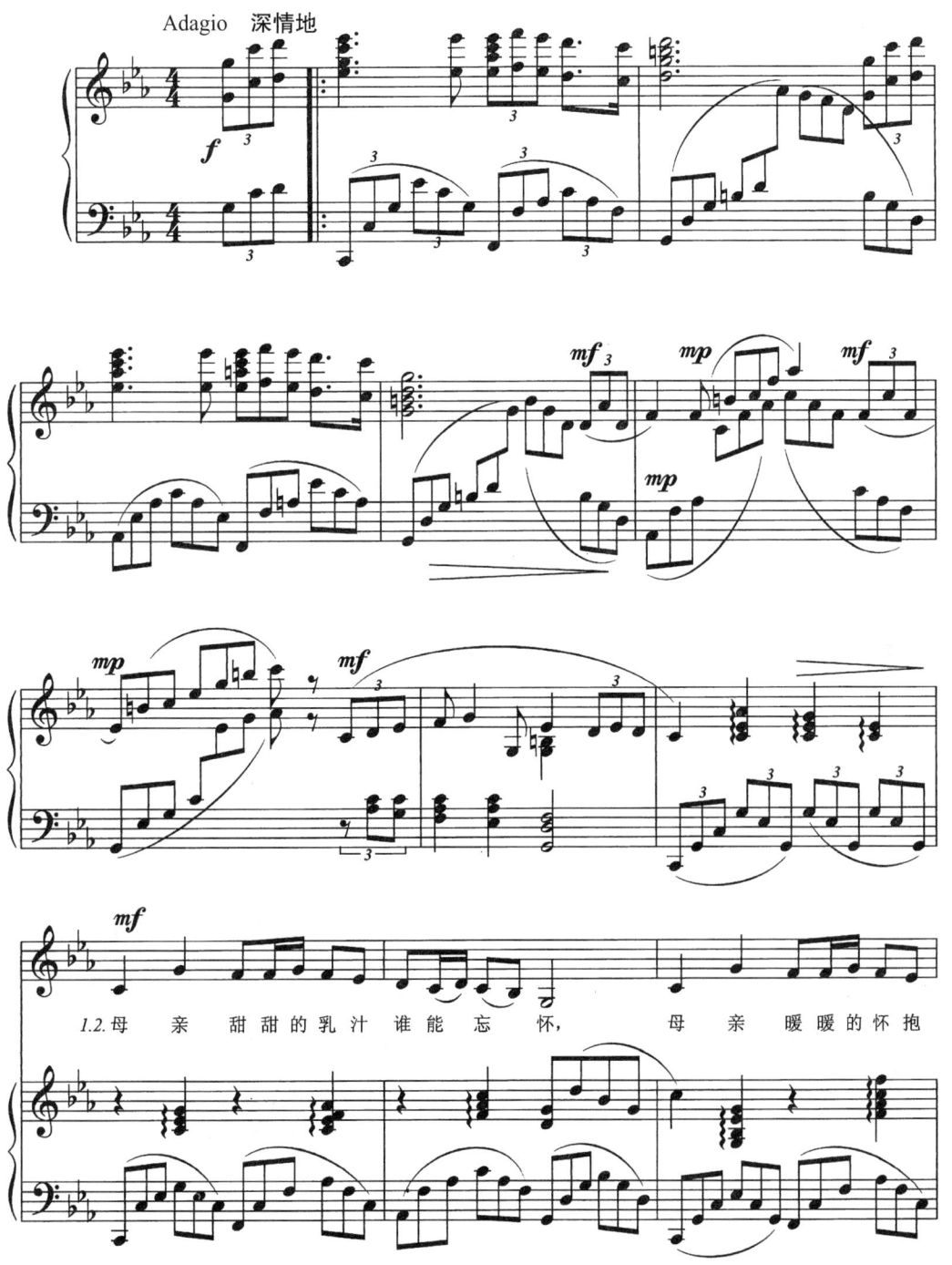

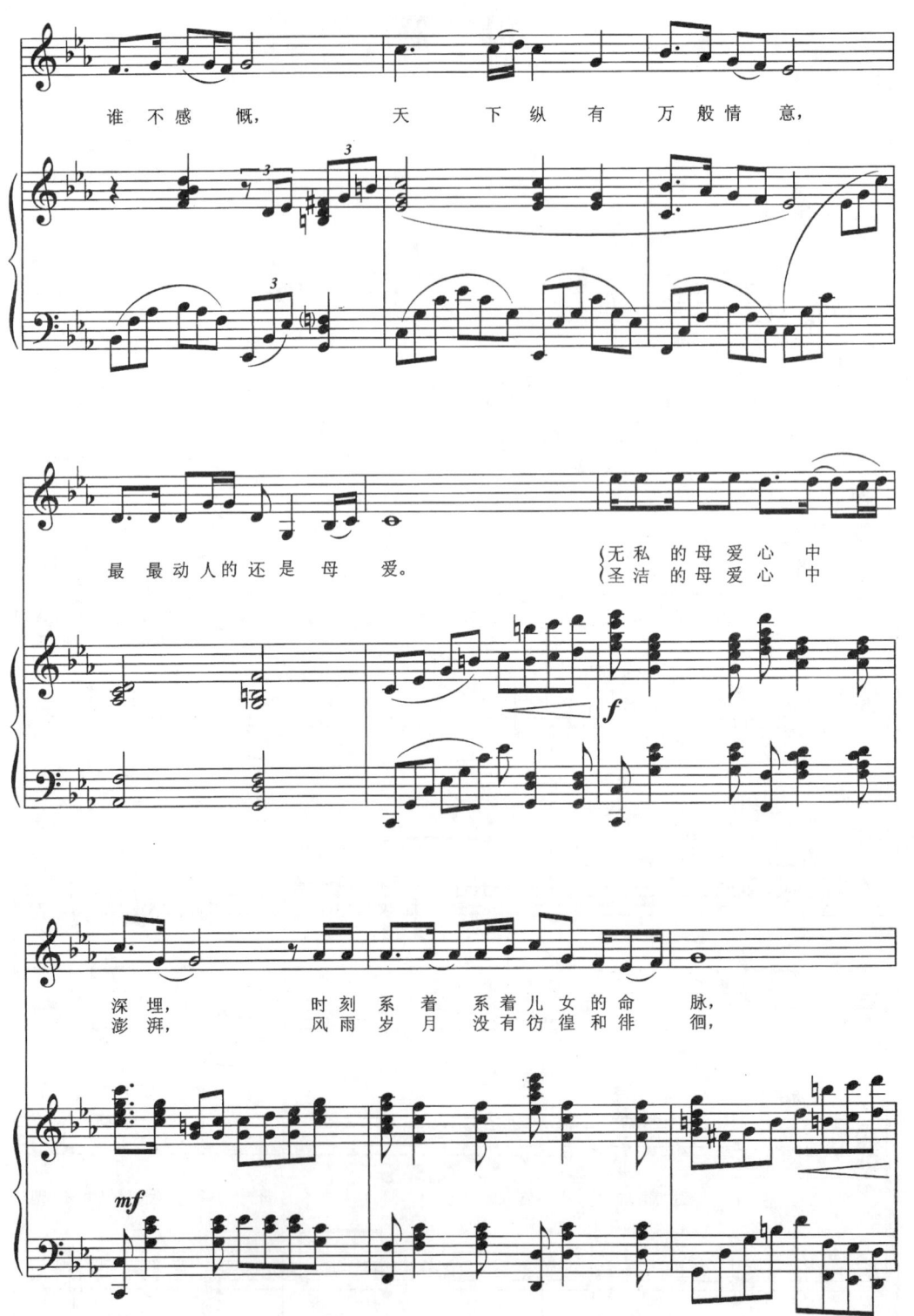

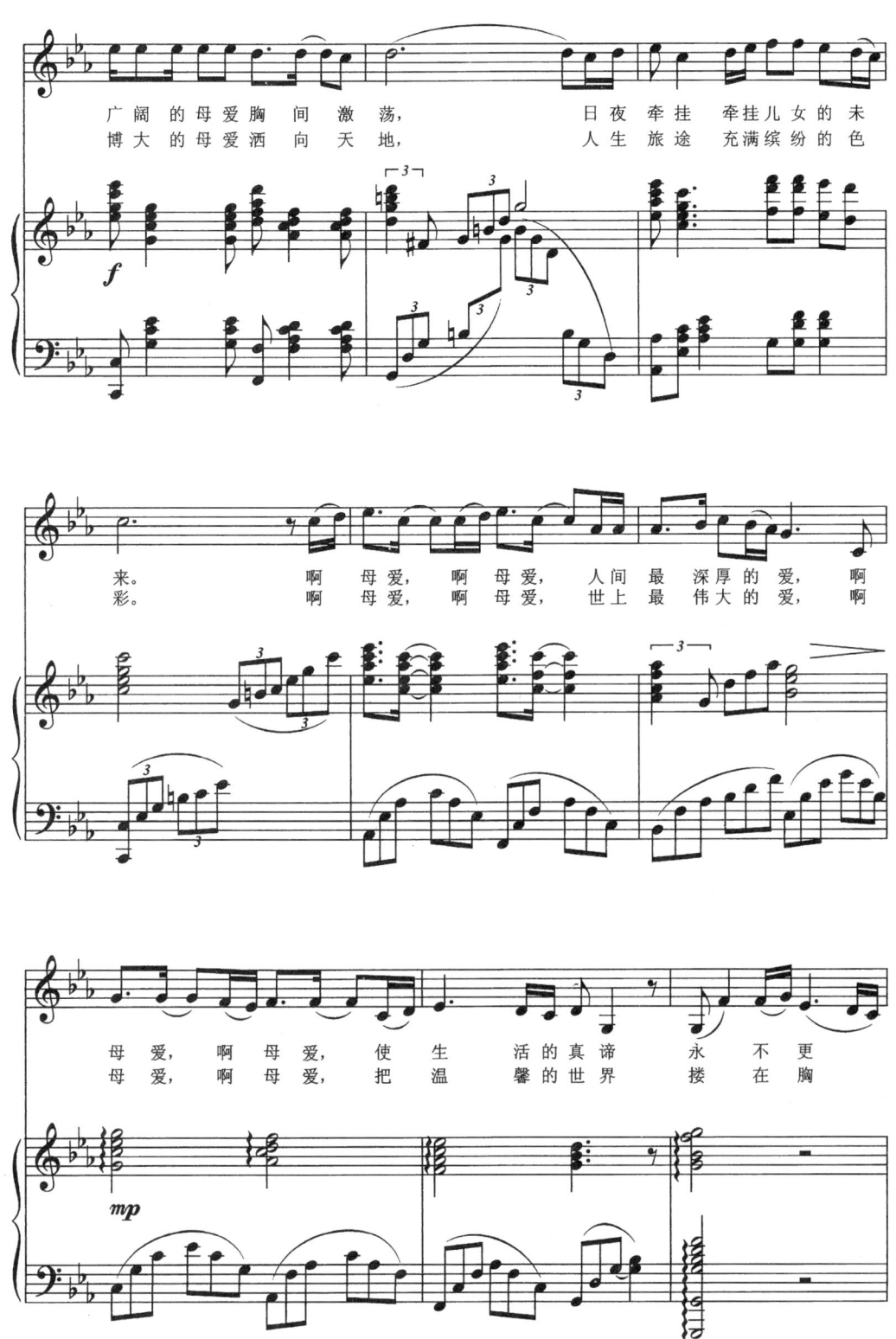

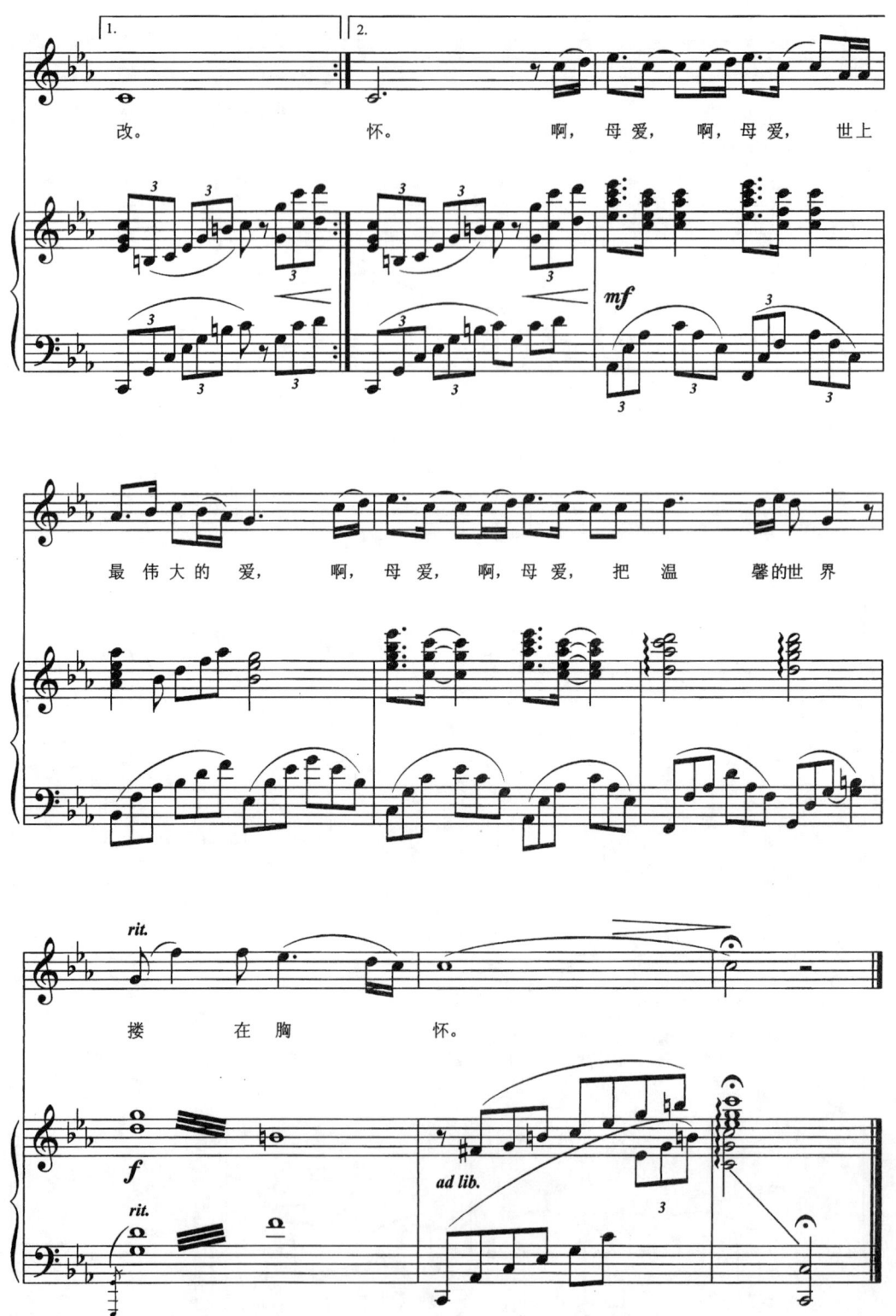

踏雪寻梅

刘雪庵/词
黄 自/曲

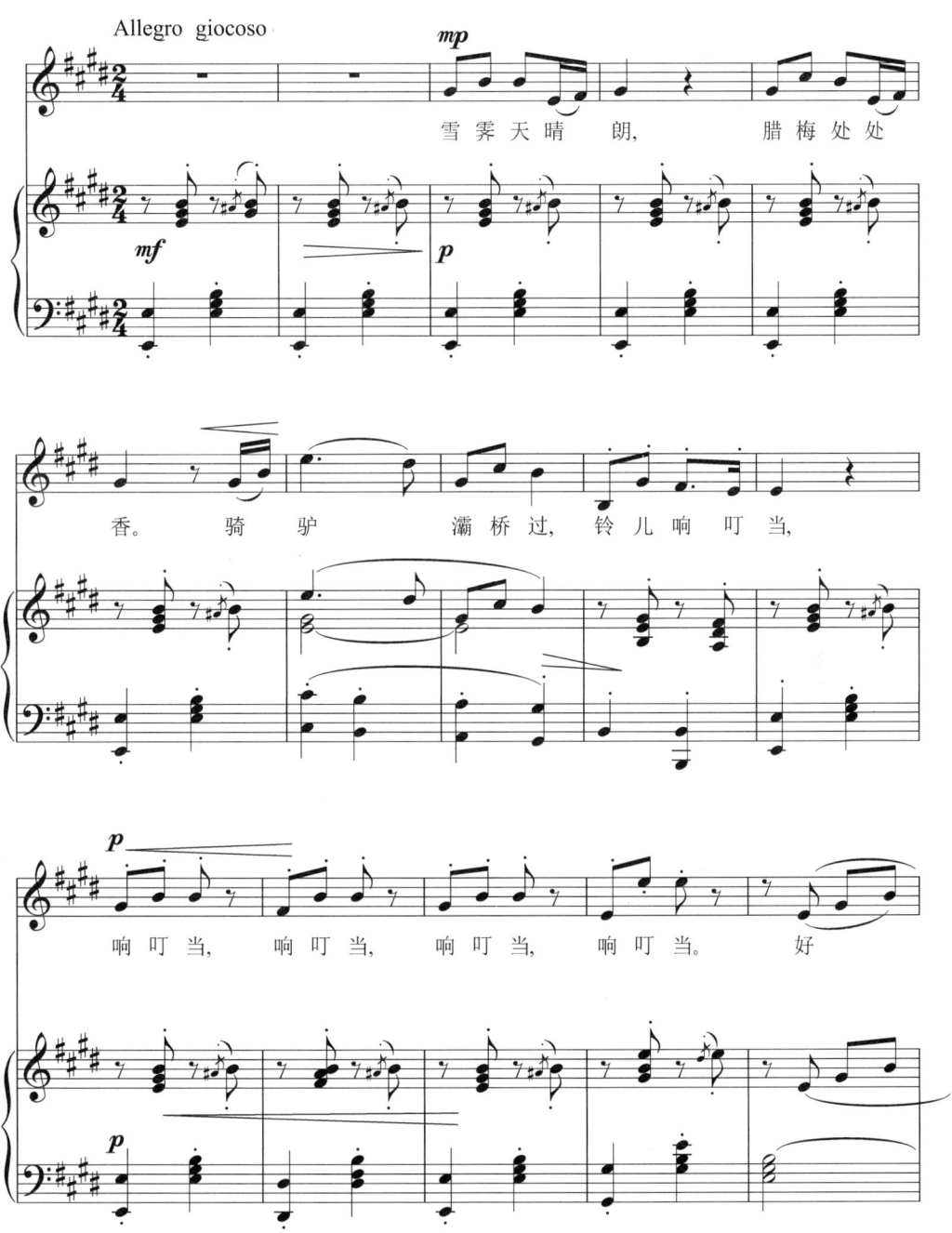

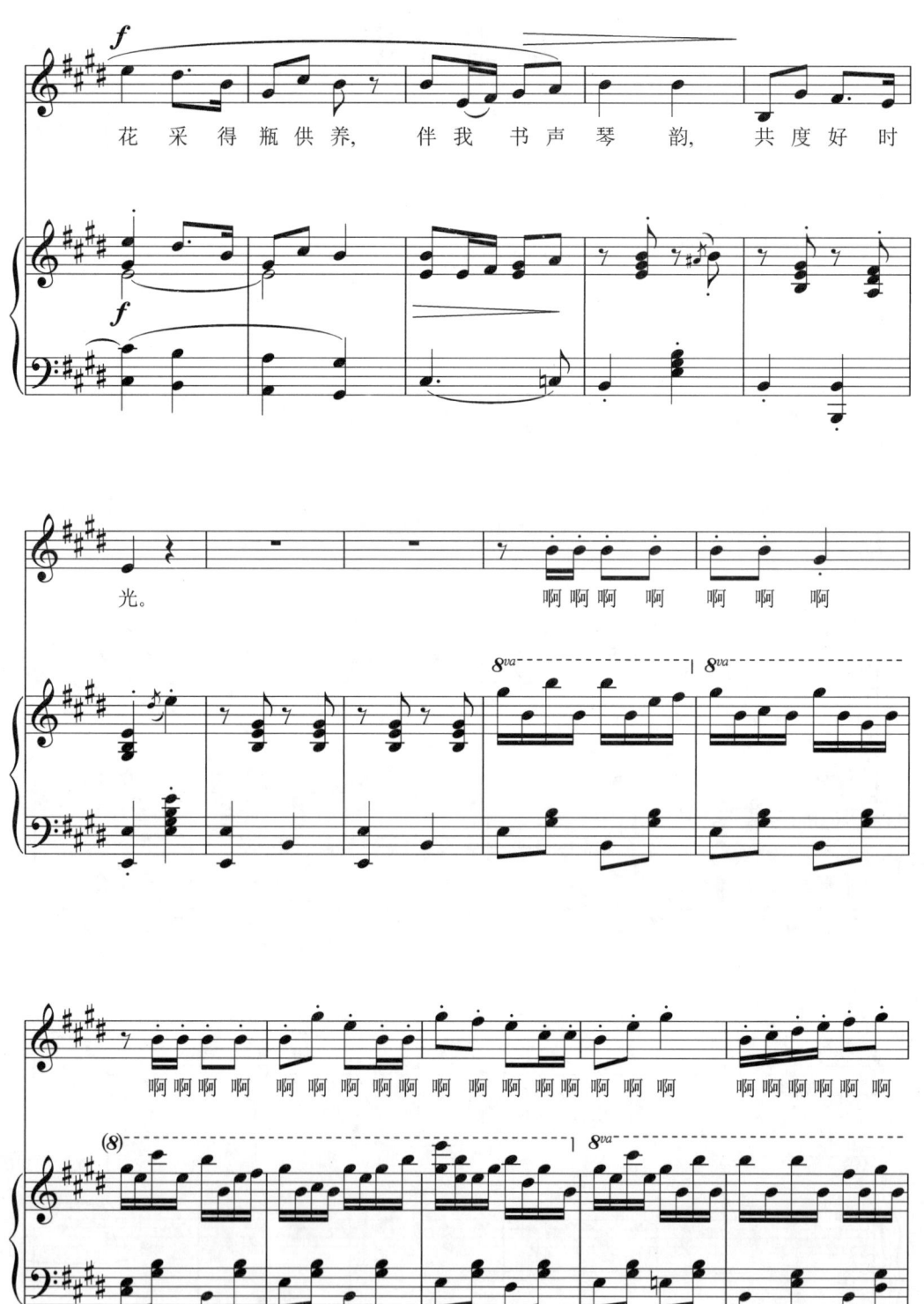

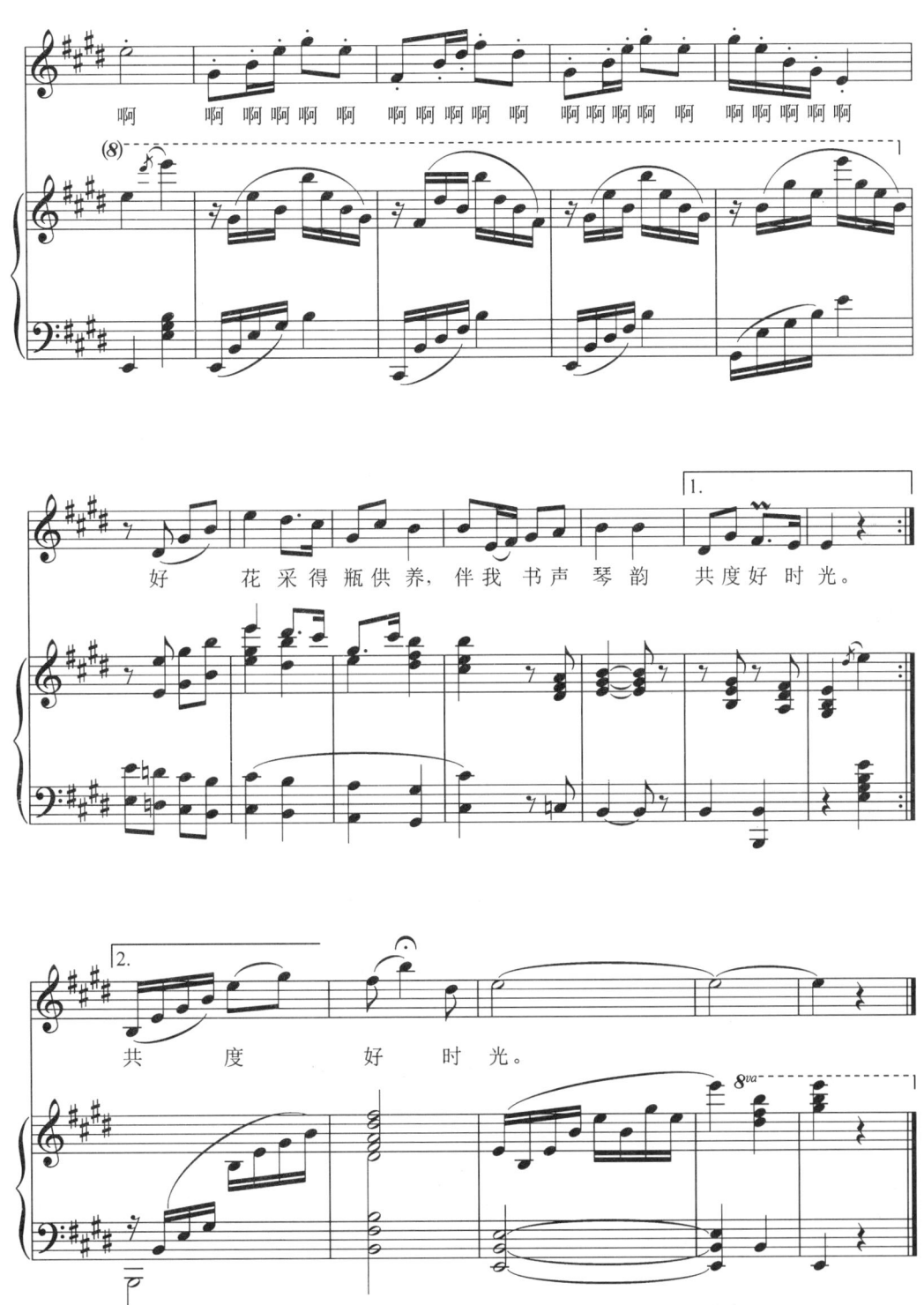

心上人像达玛花

藏族民歌
李刚夫/改词
杨青、薛明/编曲
高铃/配伴奏

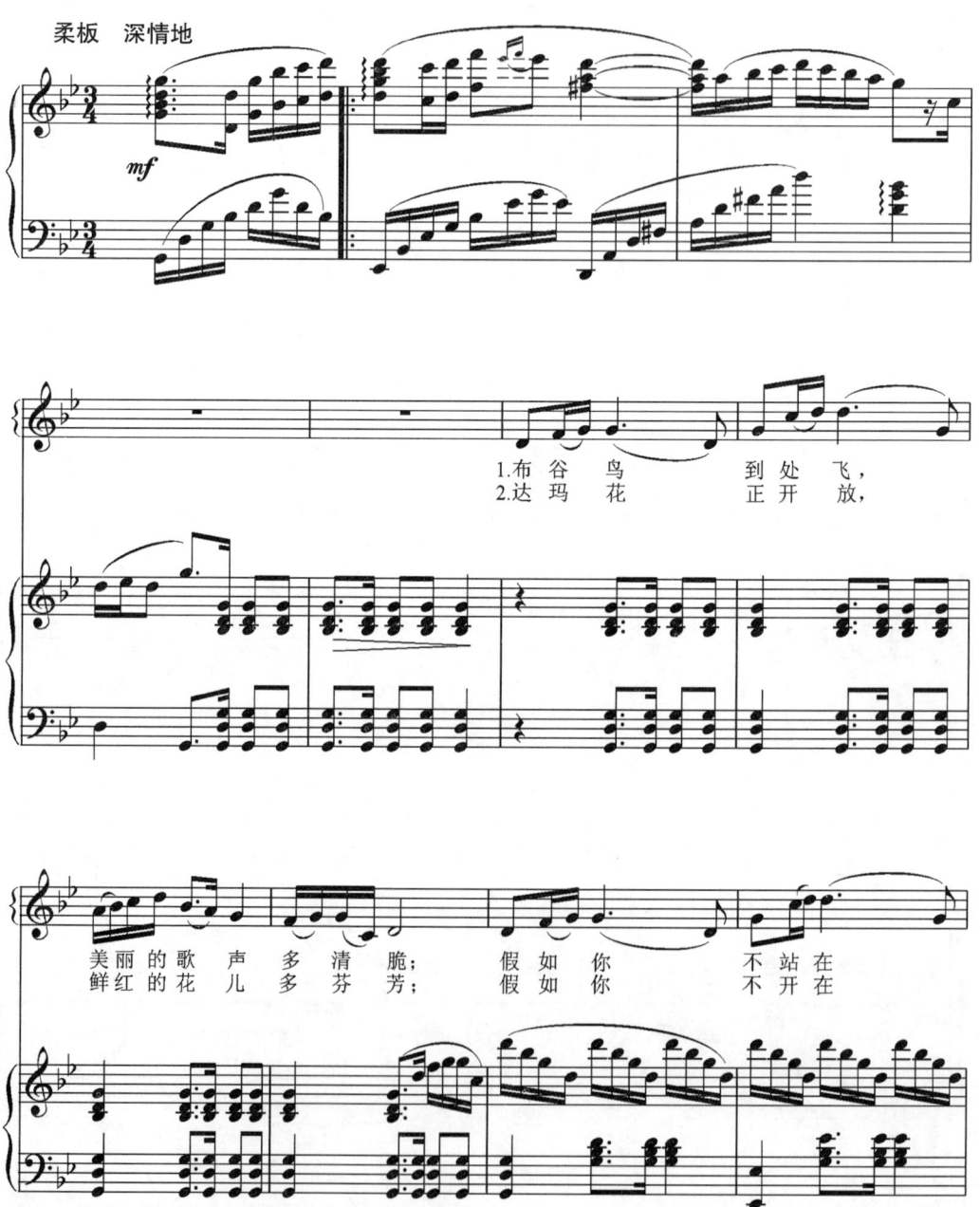

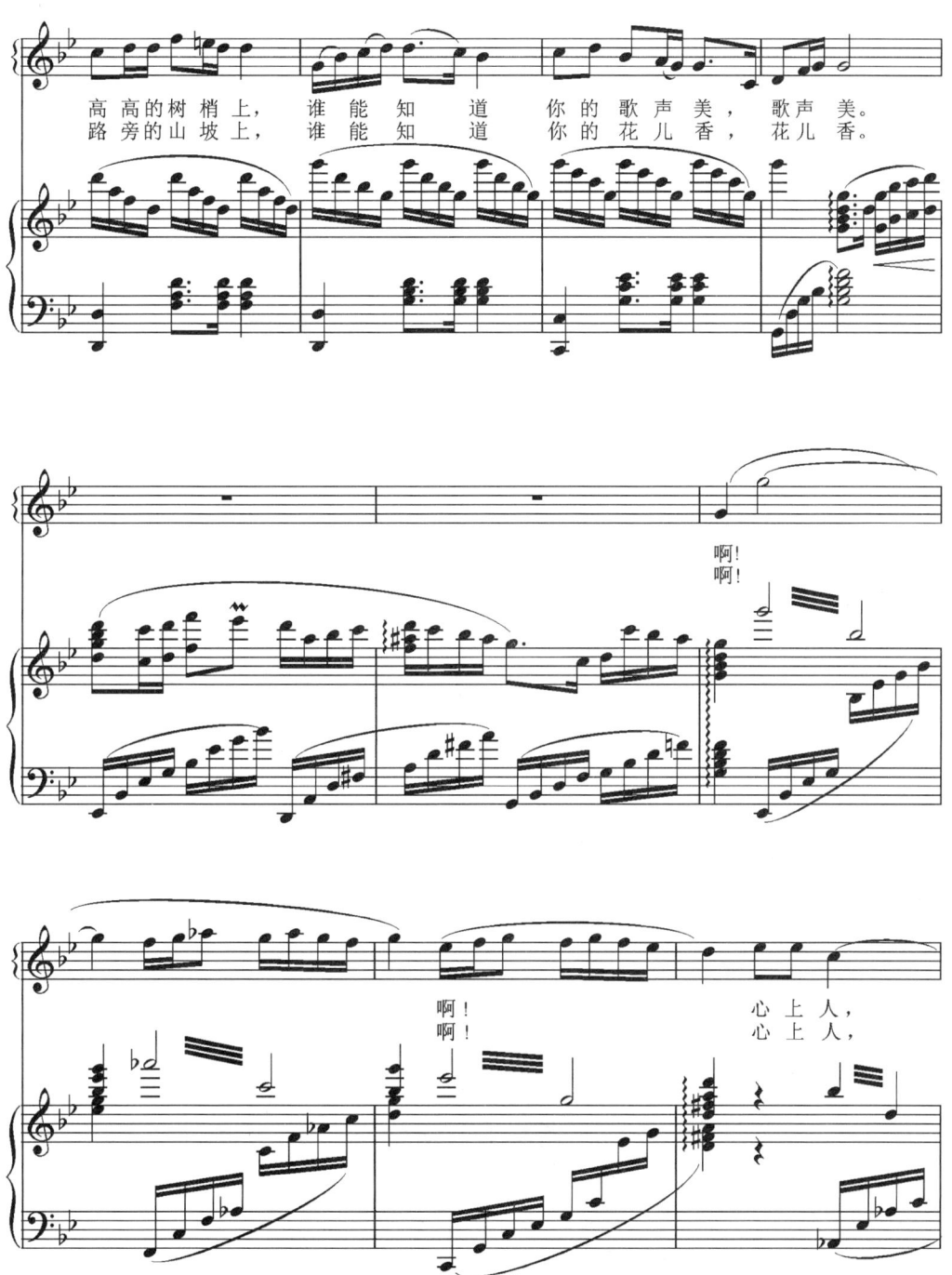

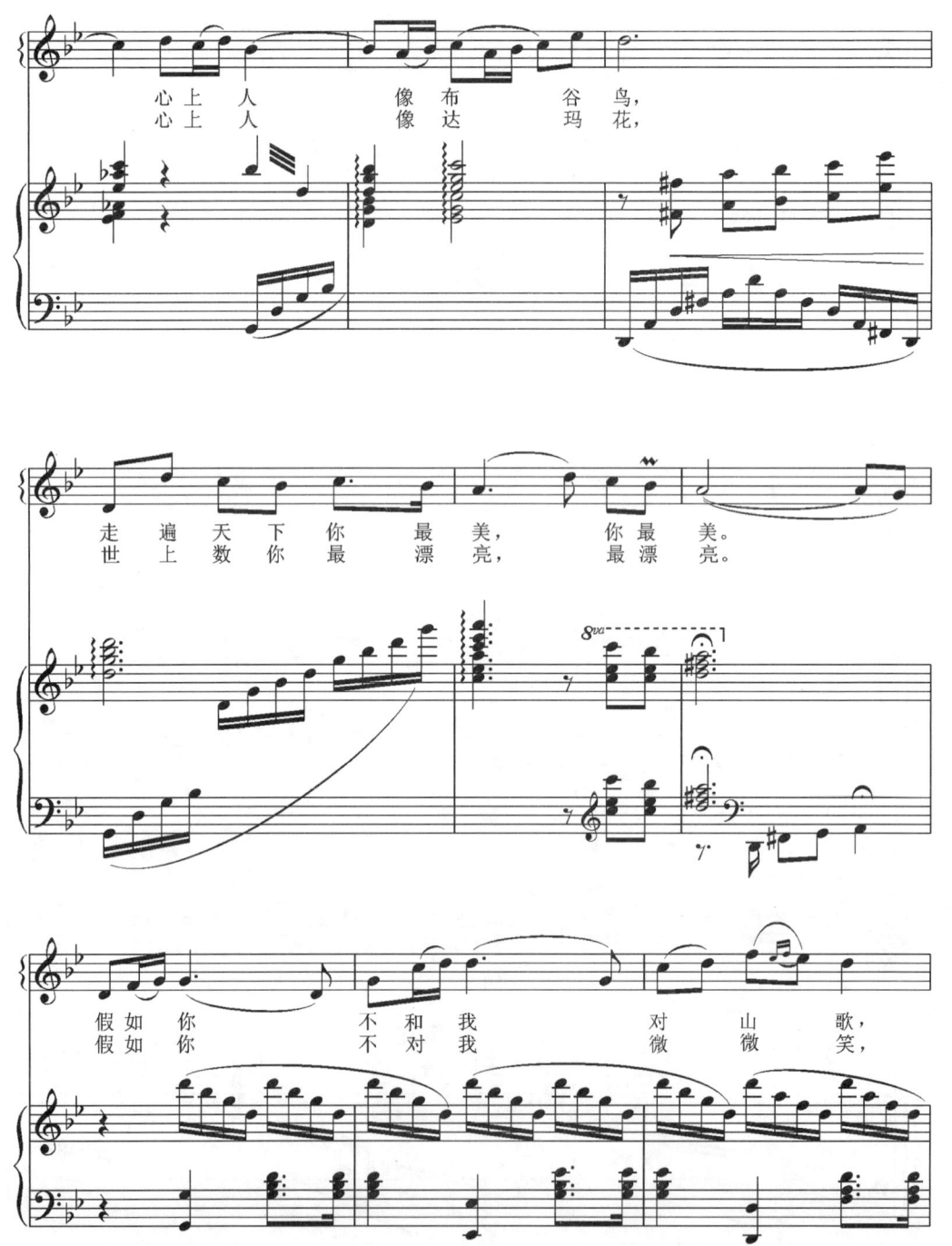

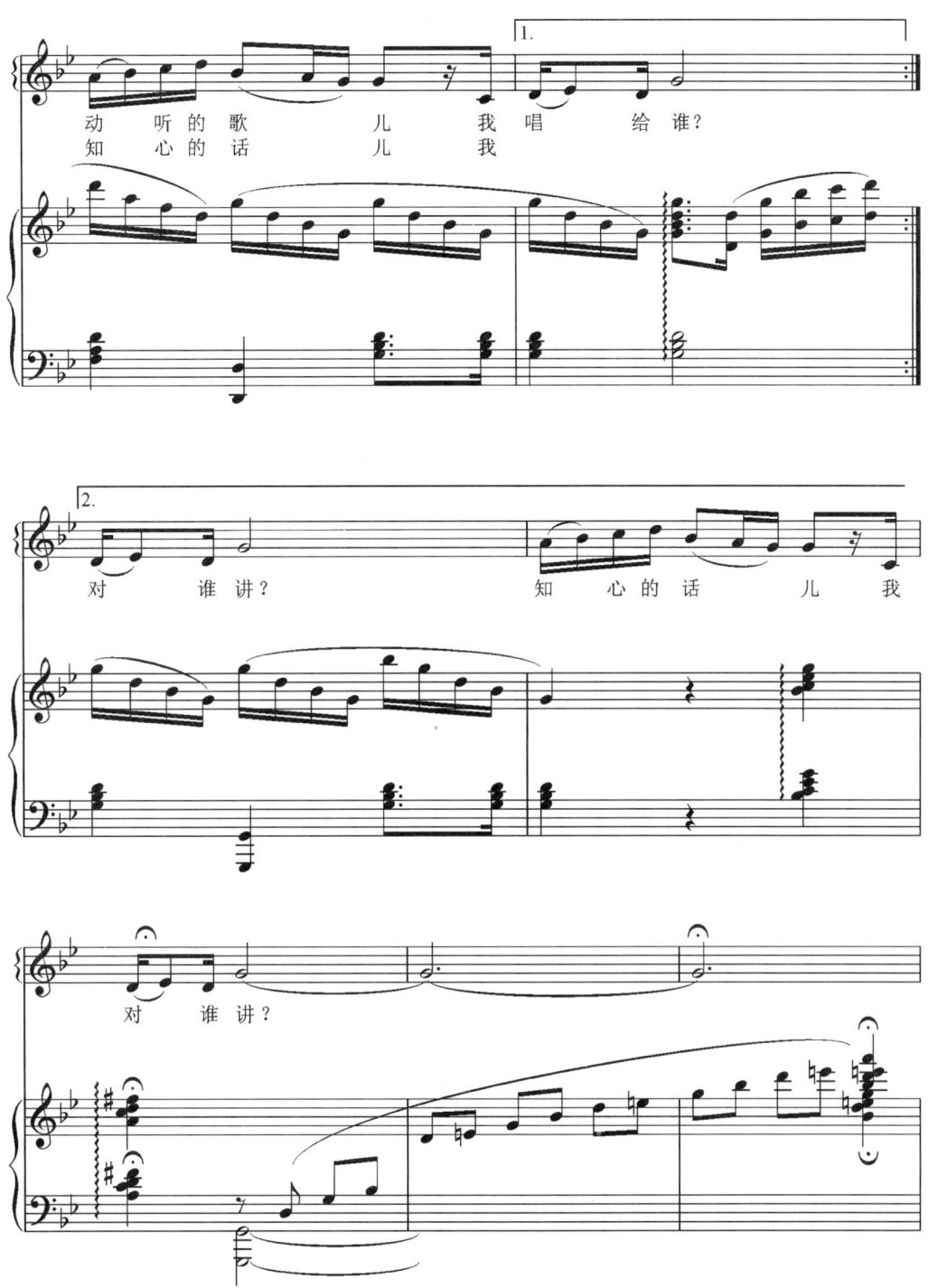

多情的土地

任志萍 / 词
施光南 / 曲

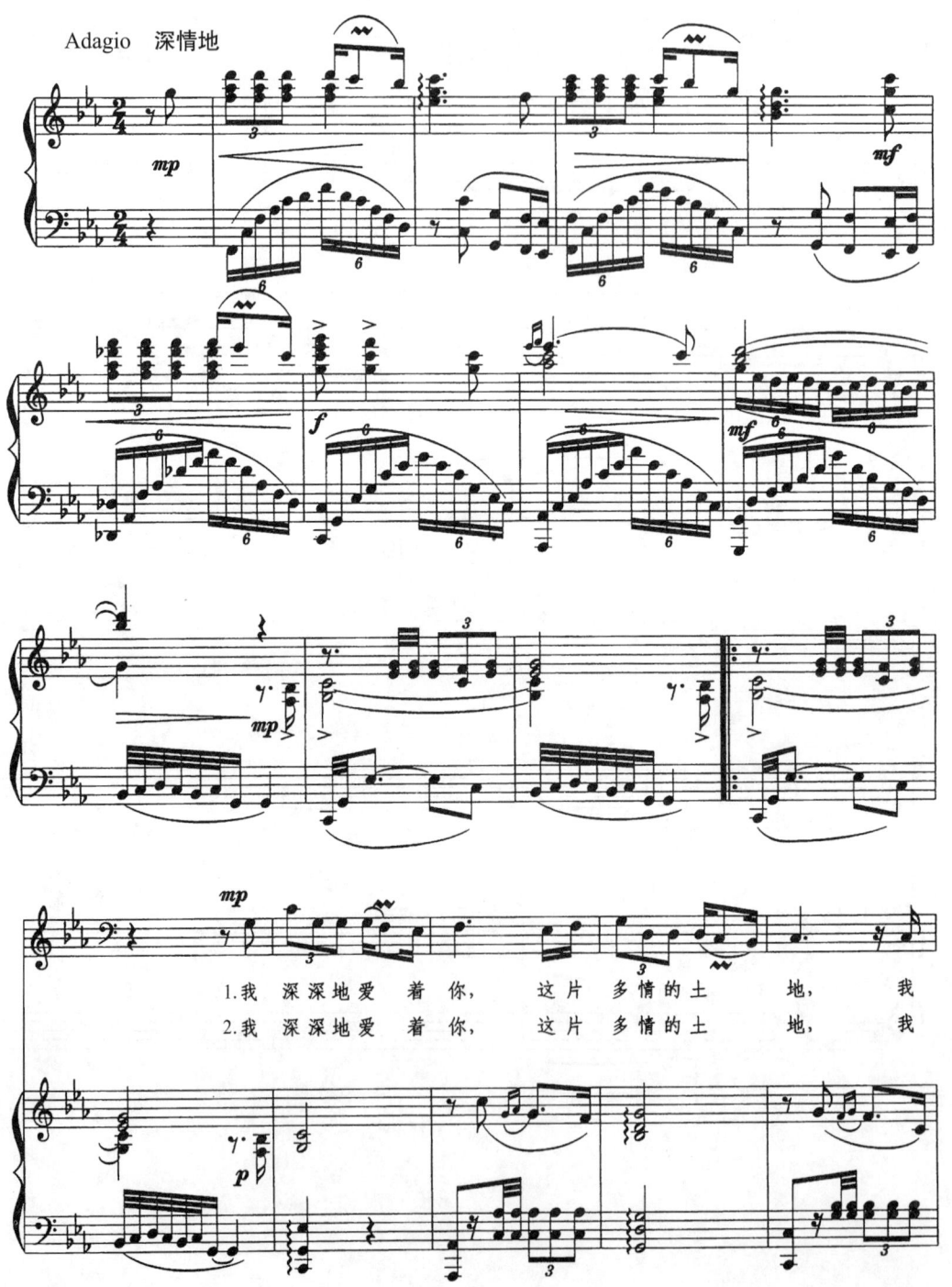

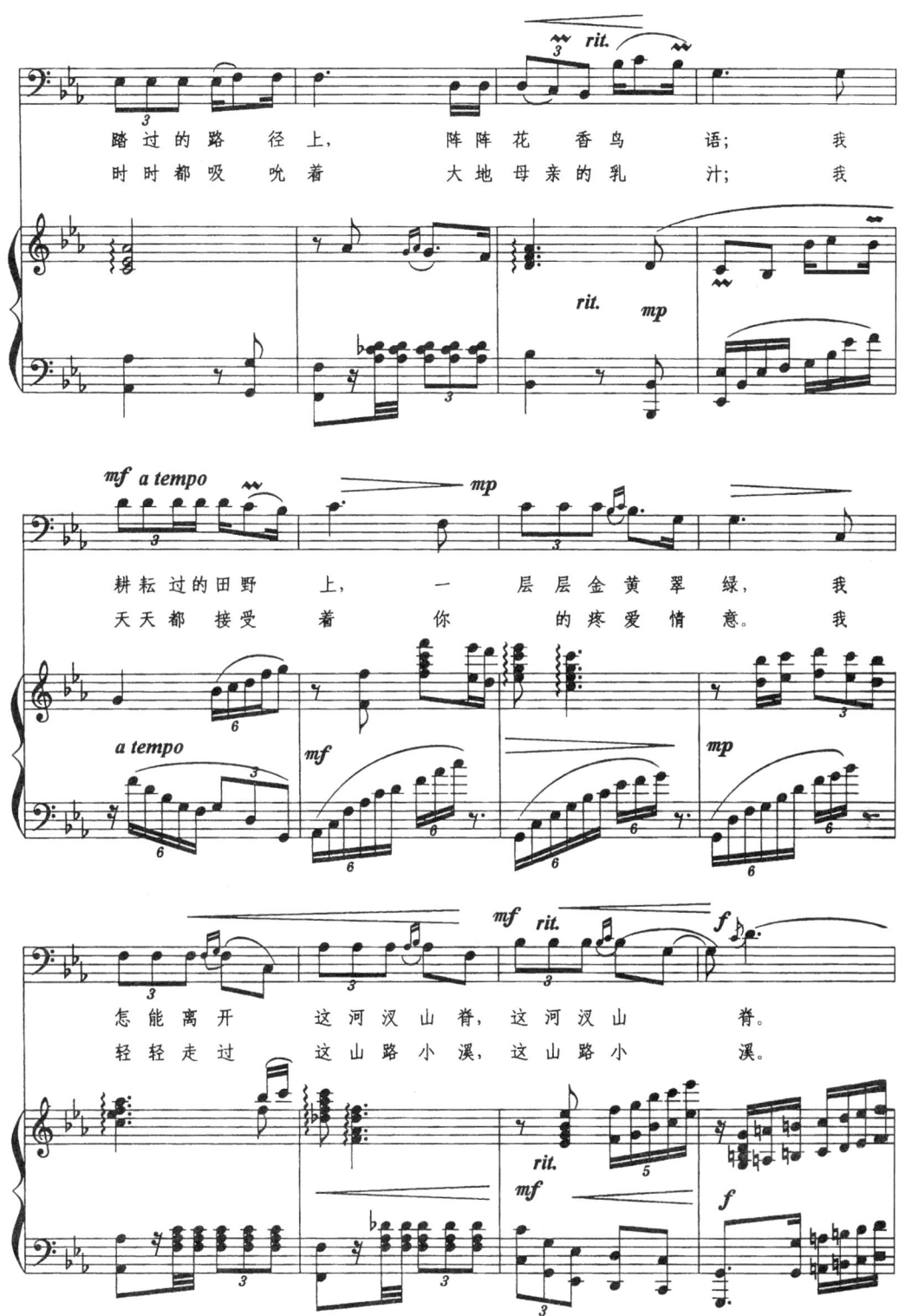

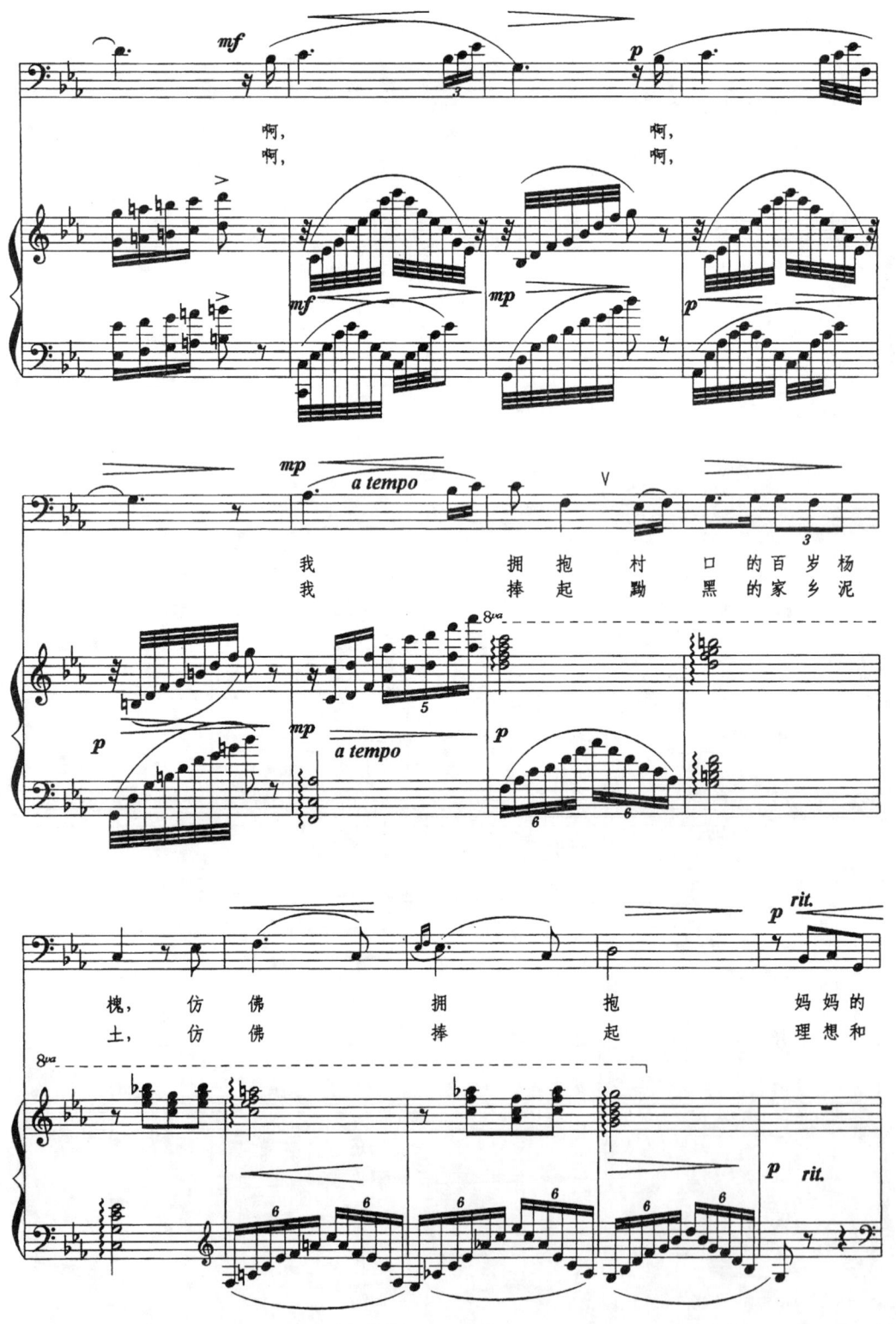

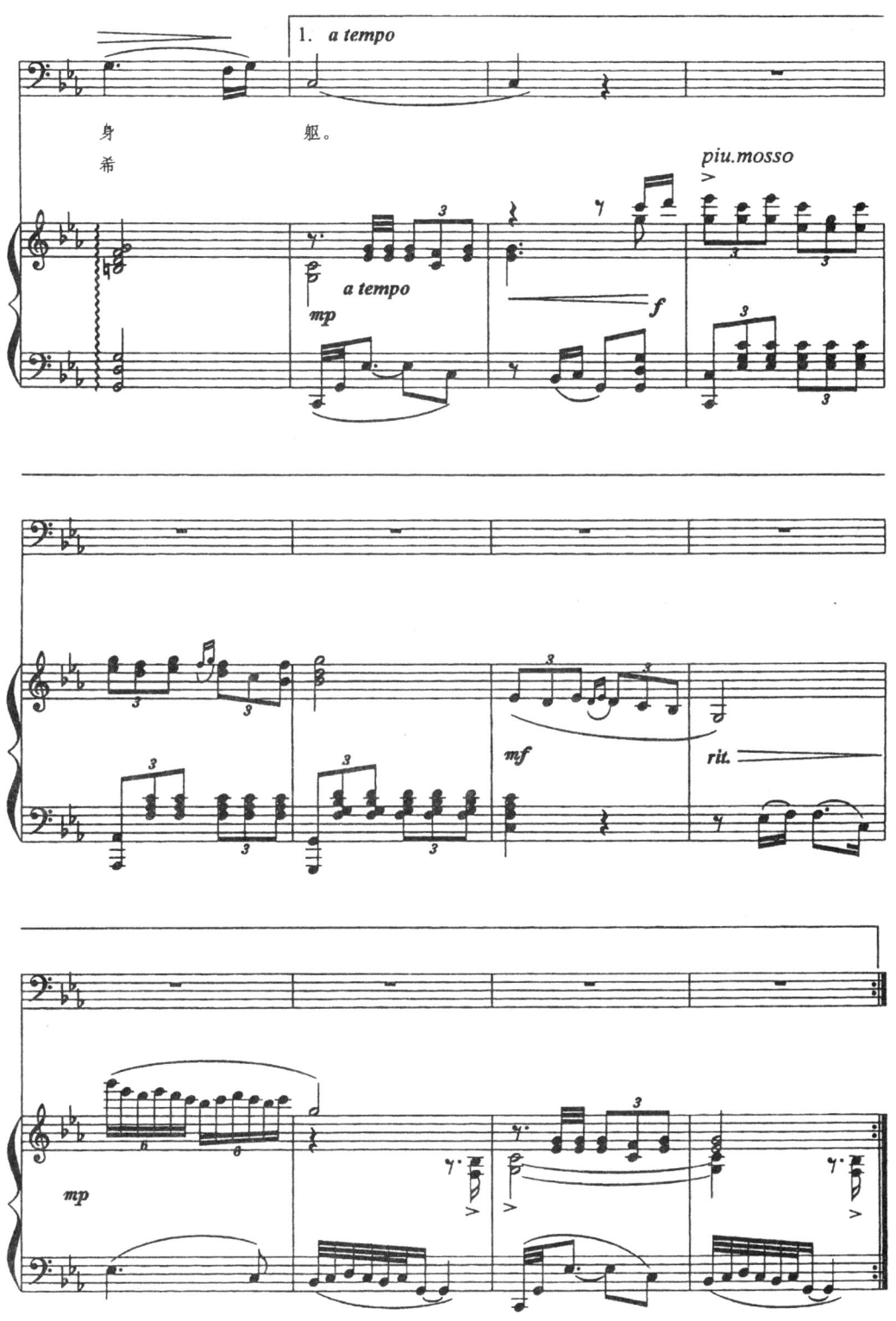

73

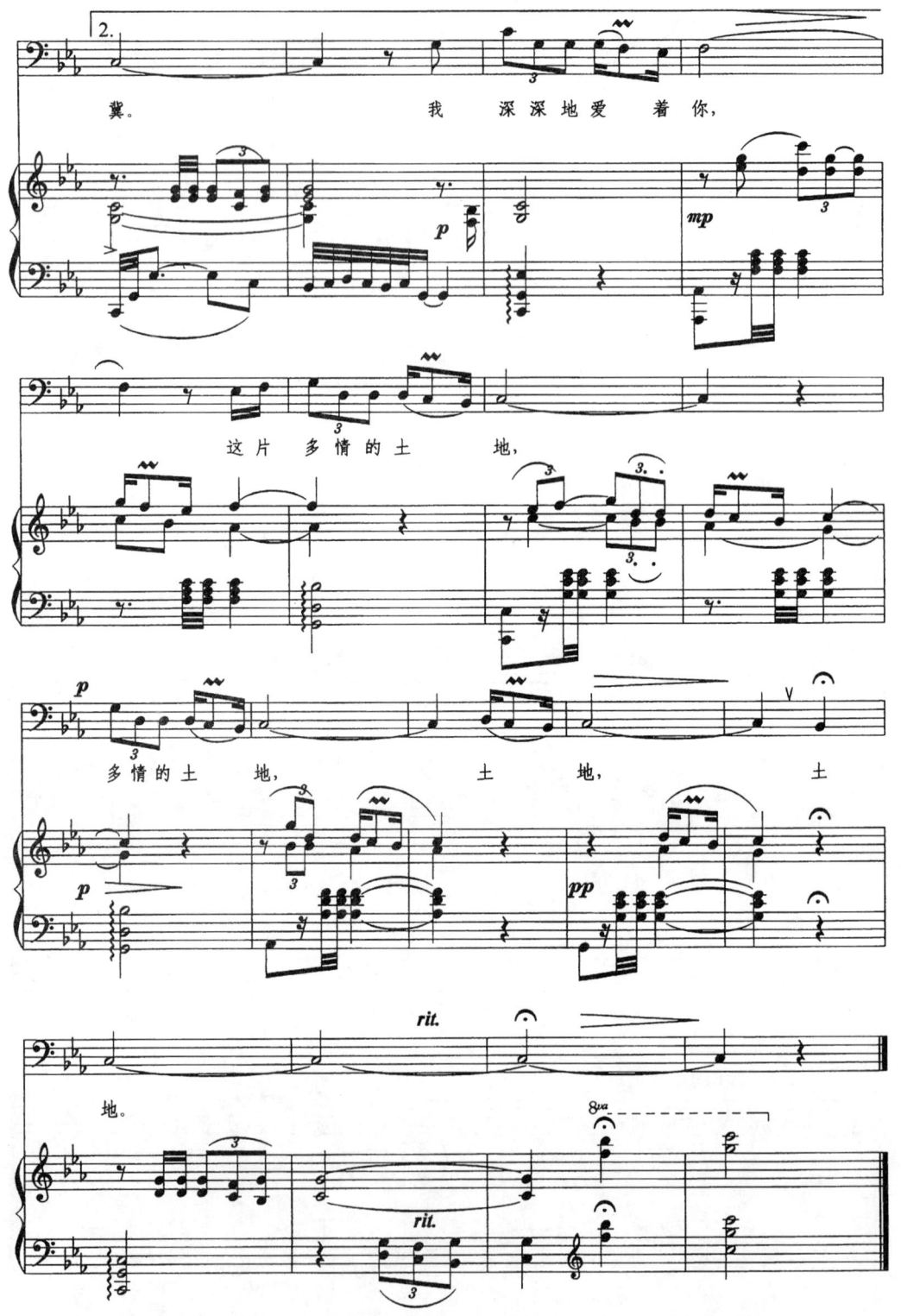

想亲娘

云南民歌
丁善德 / 编曲

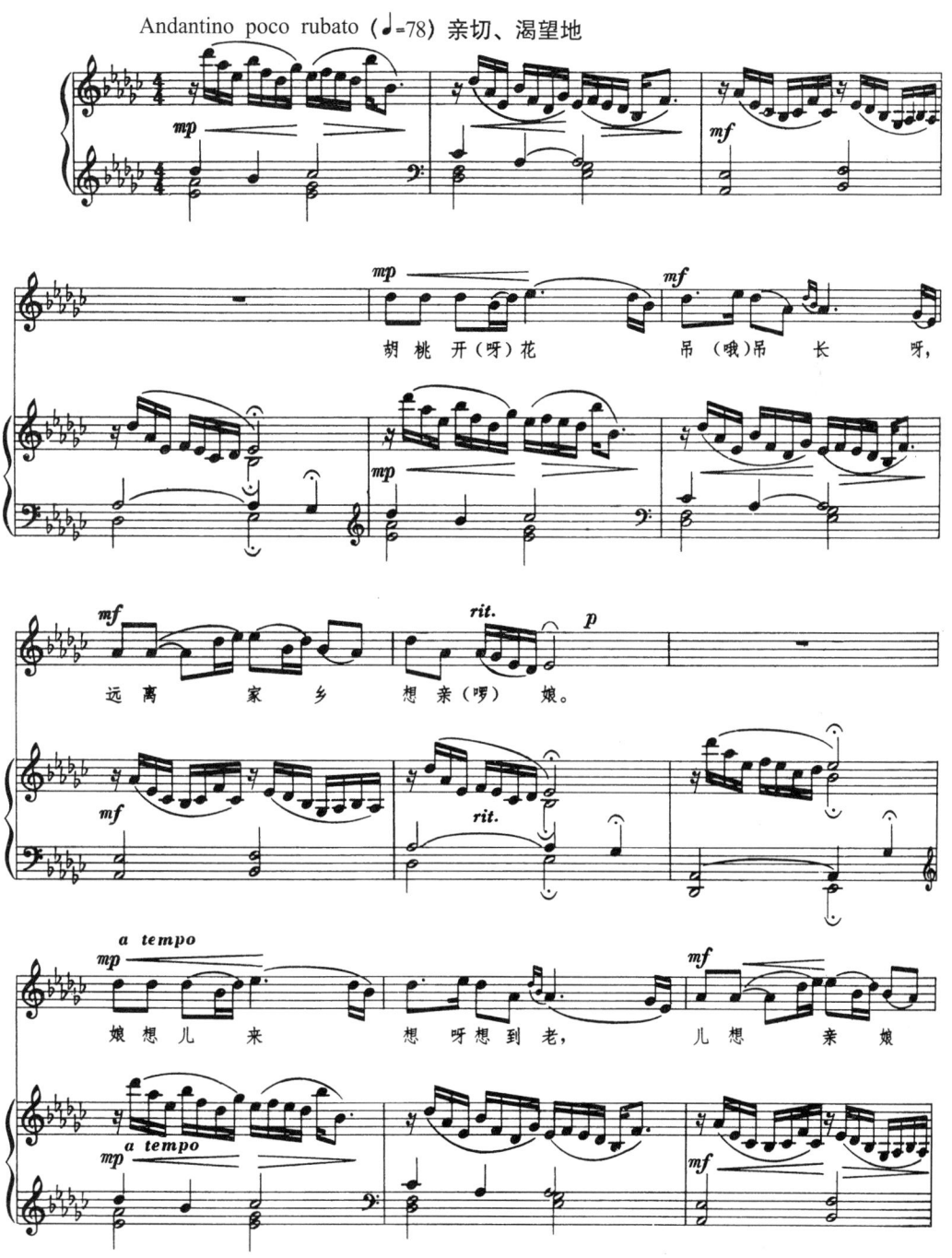

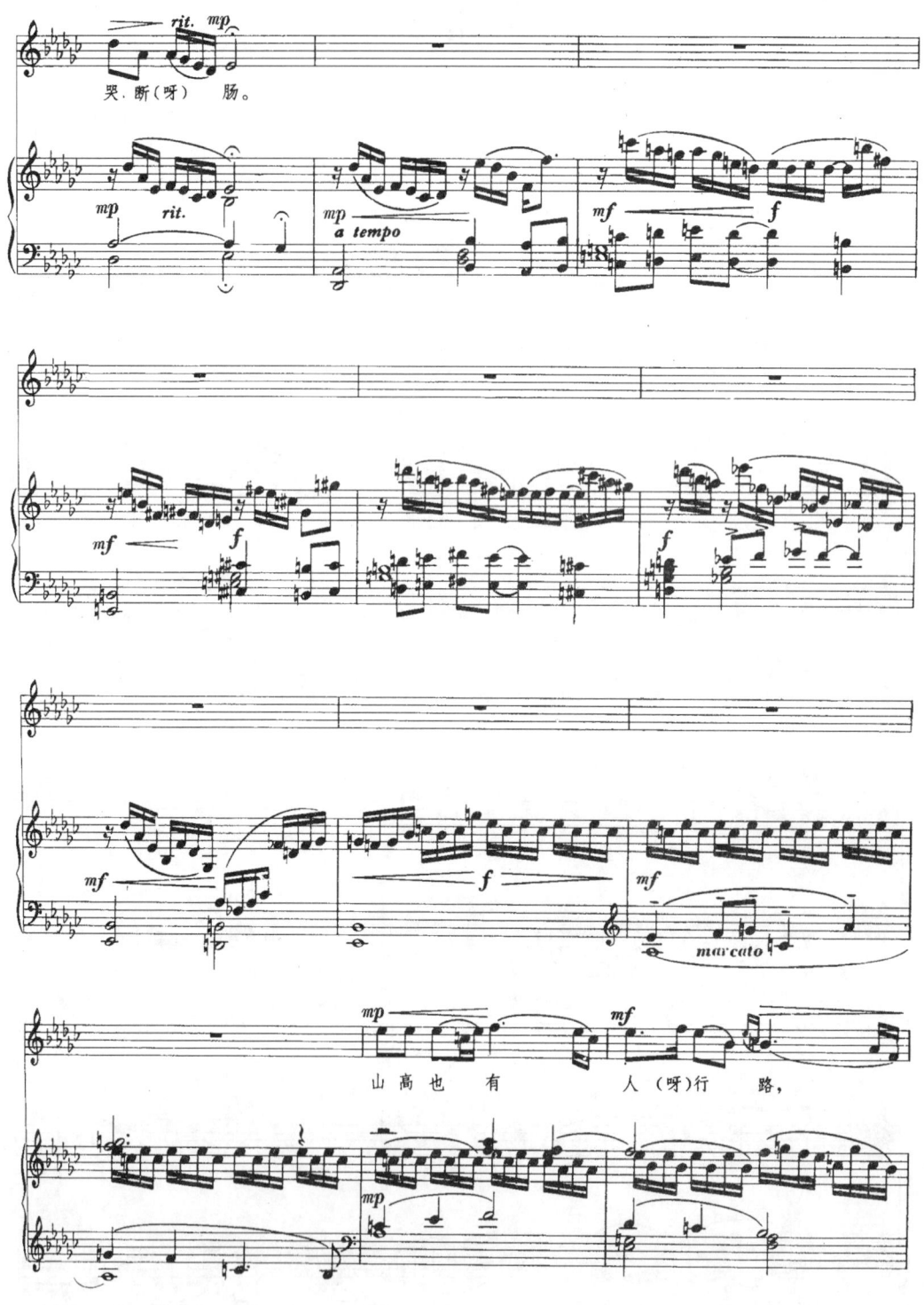

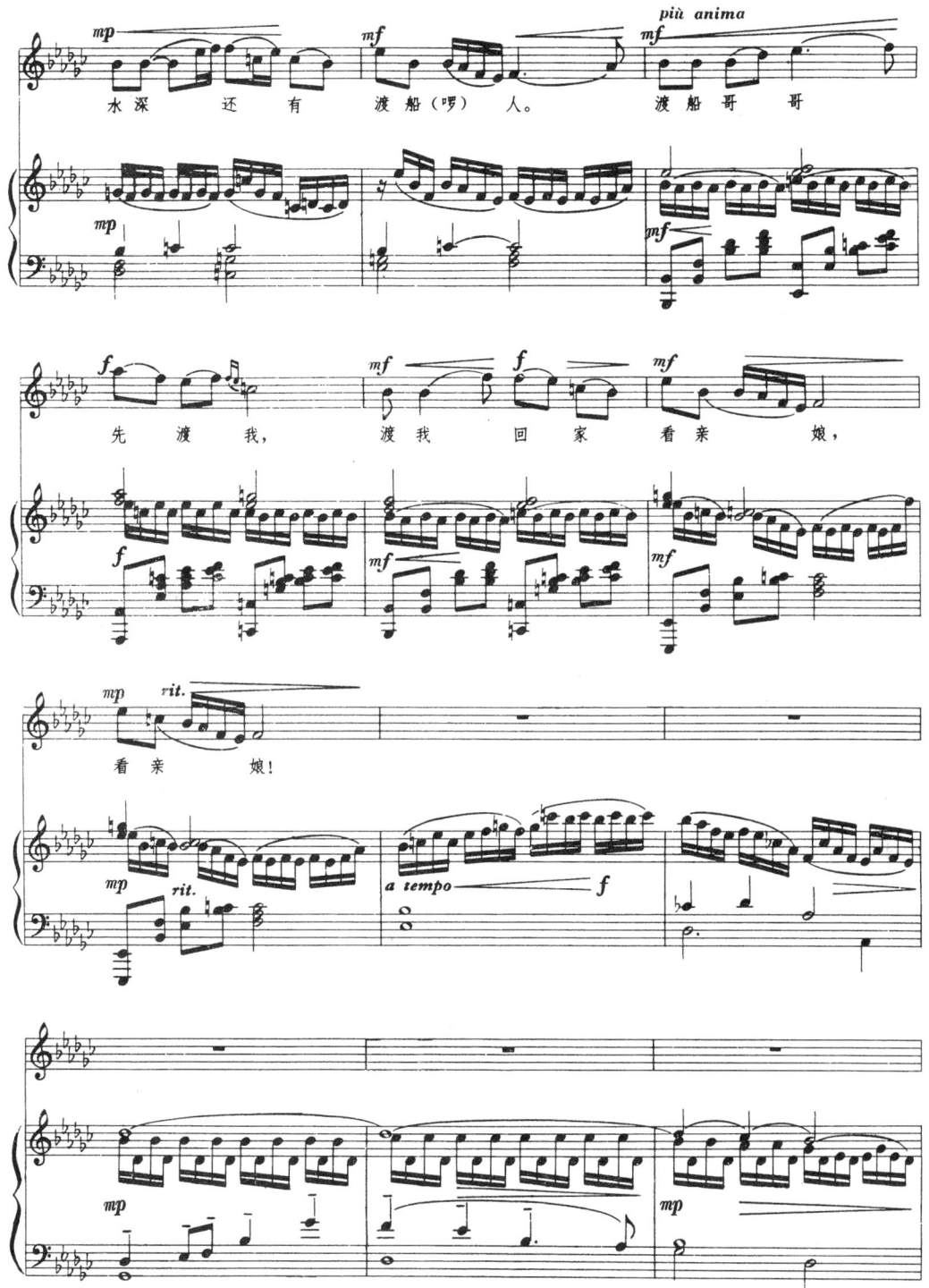

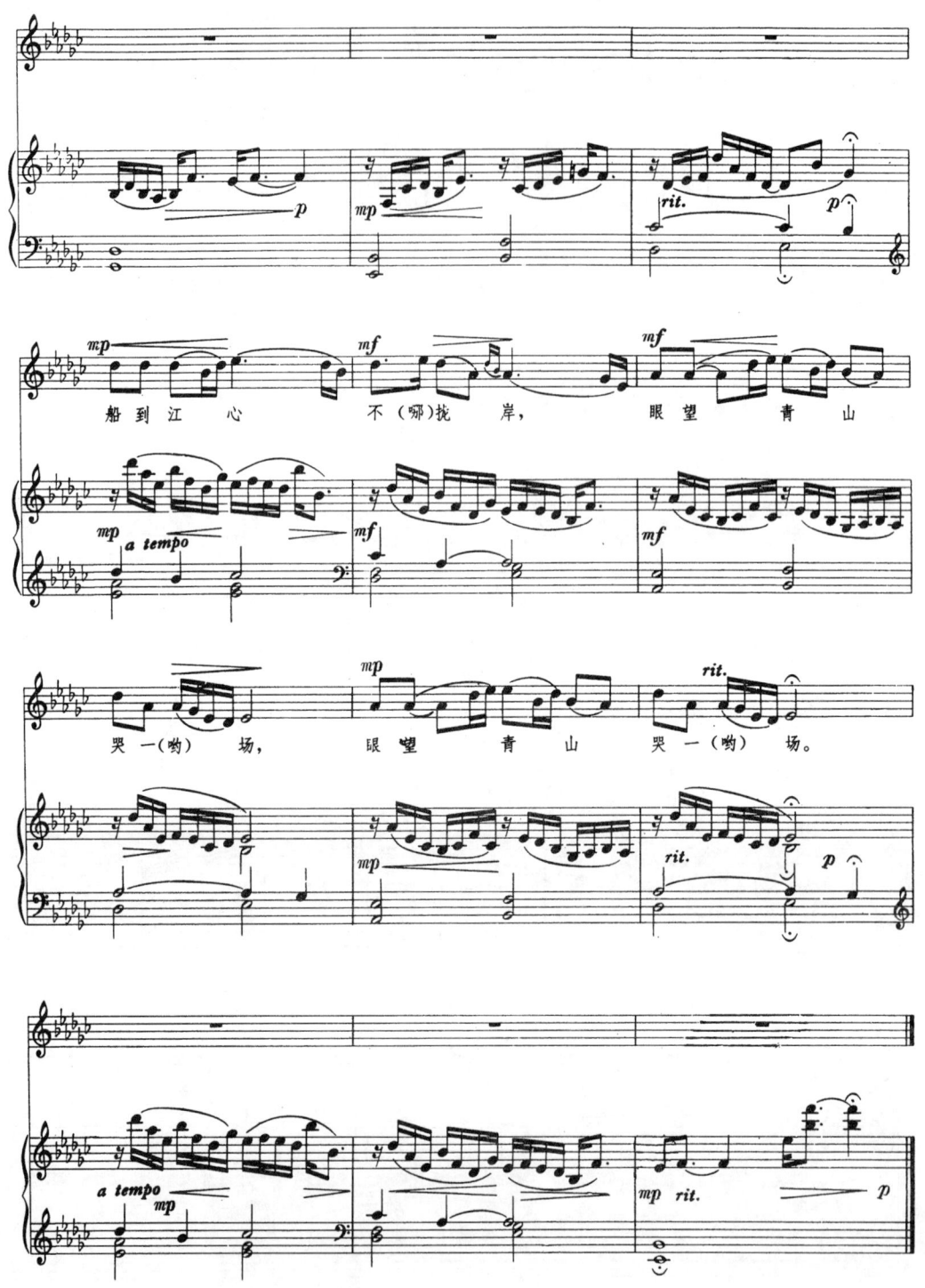

父 亲

车 行 / 词
戚建波 / 曲
姜哲新 / 配伴奏

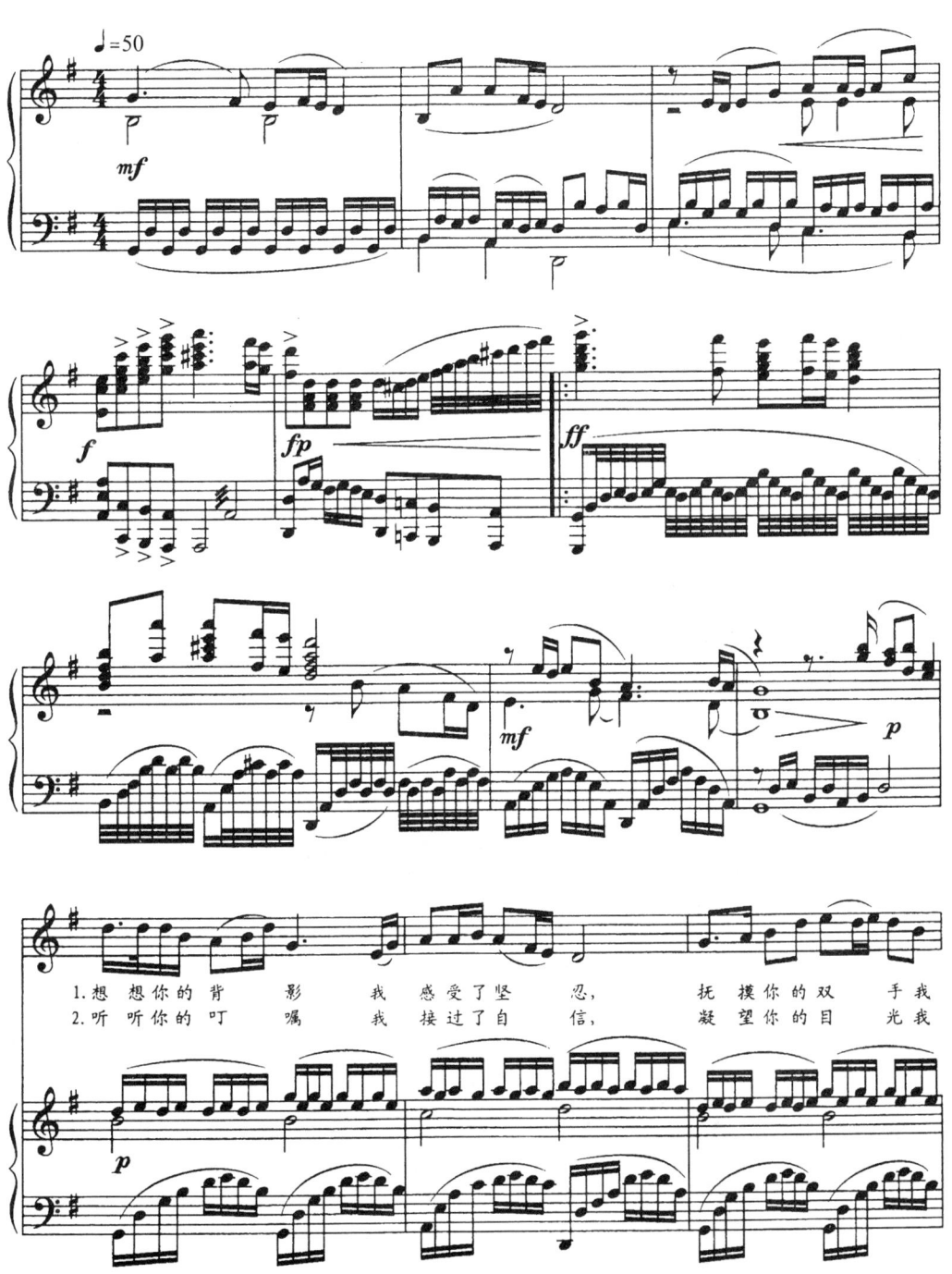

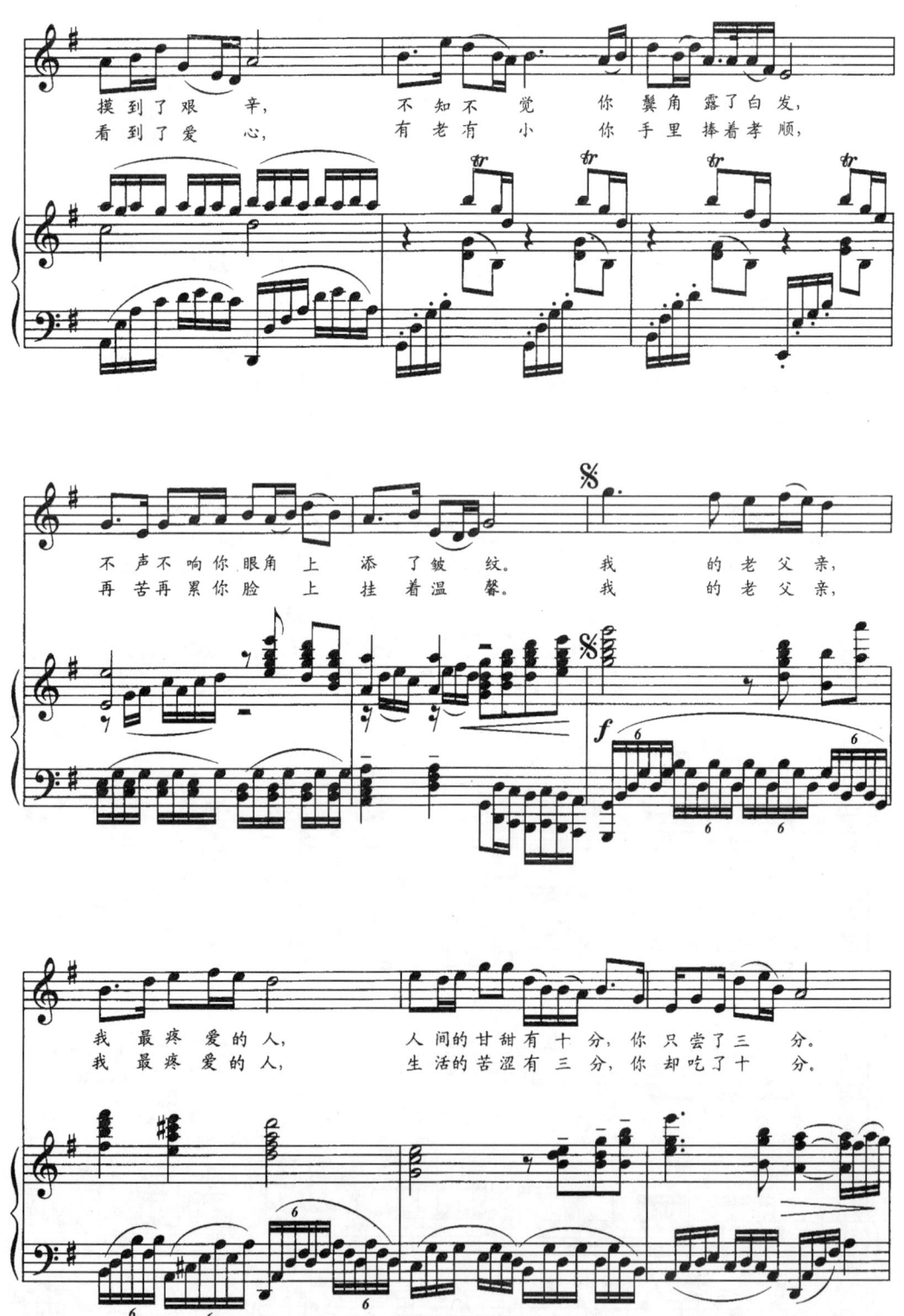

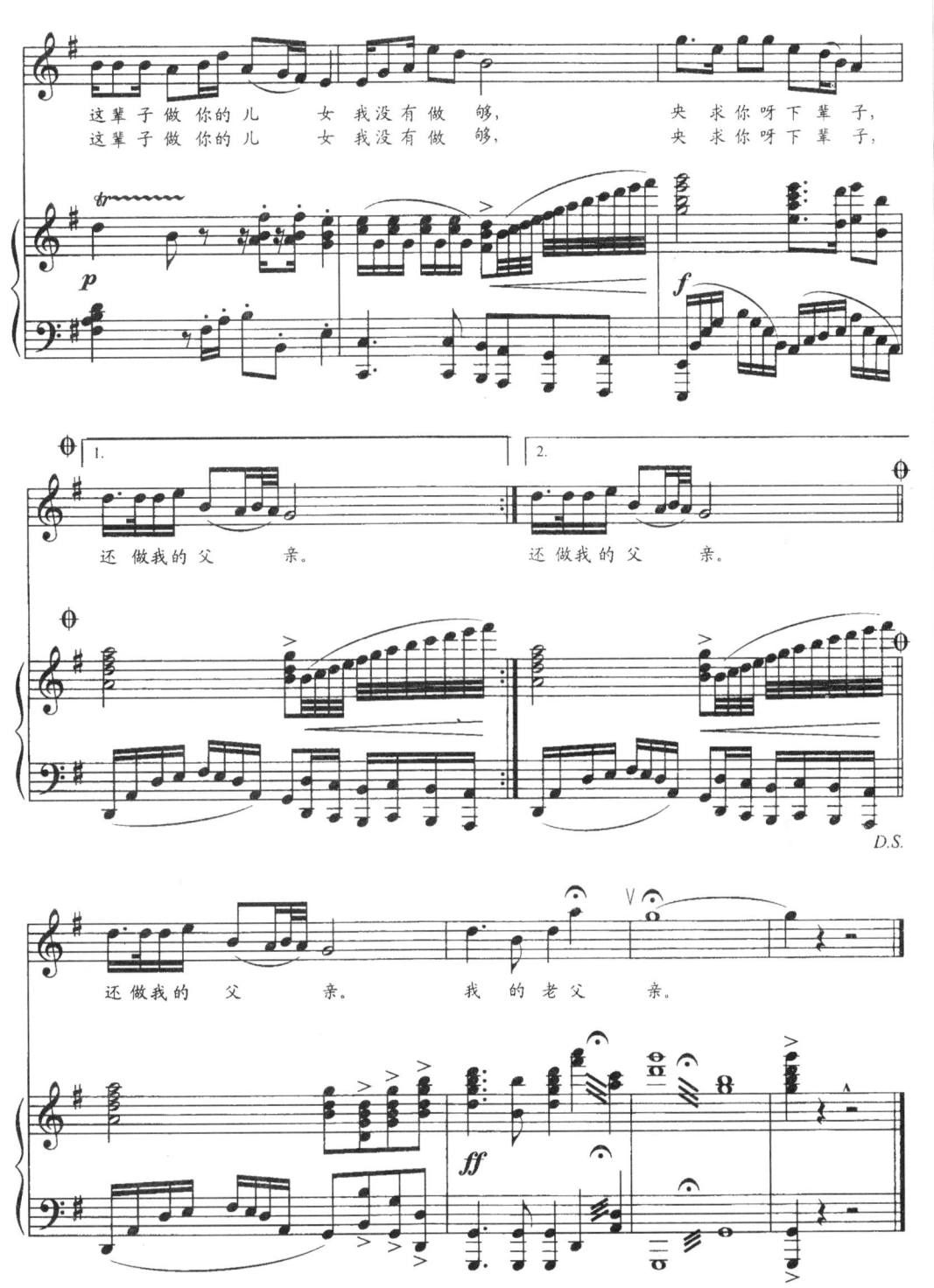

怀念战友

电影《冰山上的来客》插曲

雷振邦 / 词 曲
刘 聪 / 配伴奏

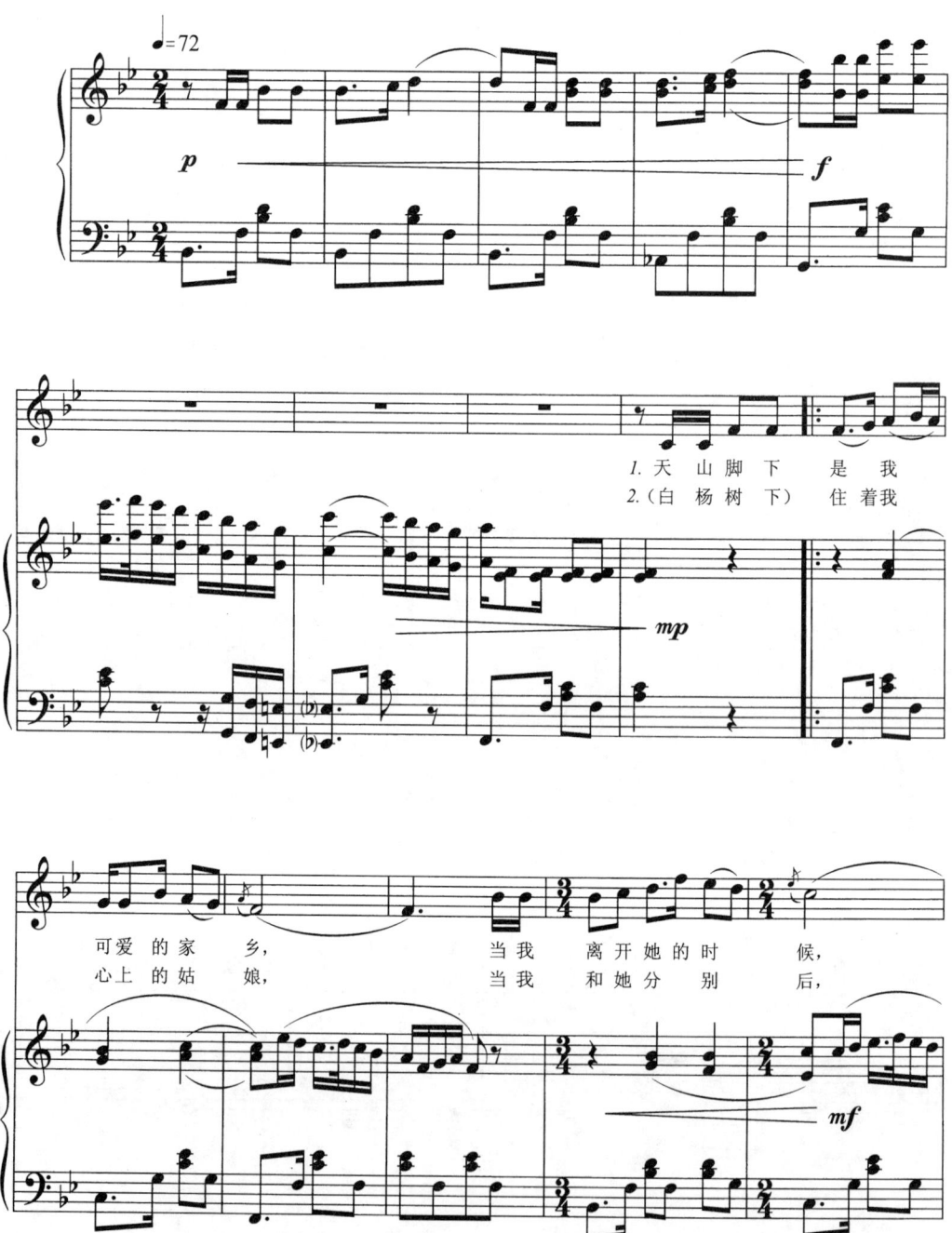

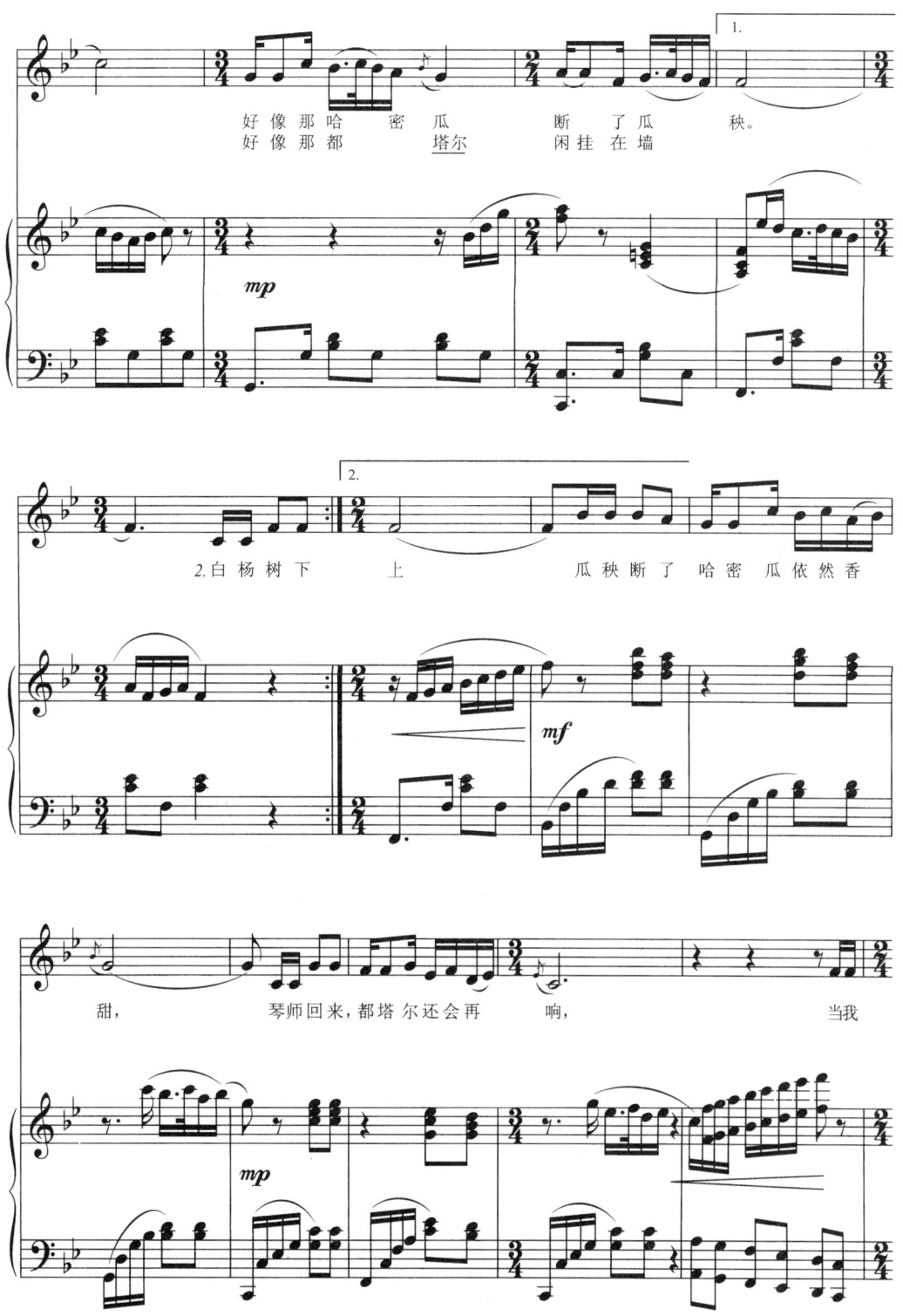

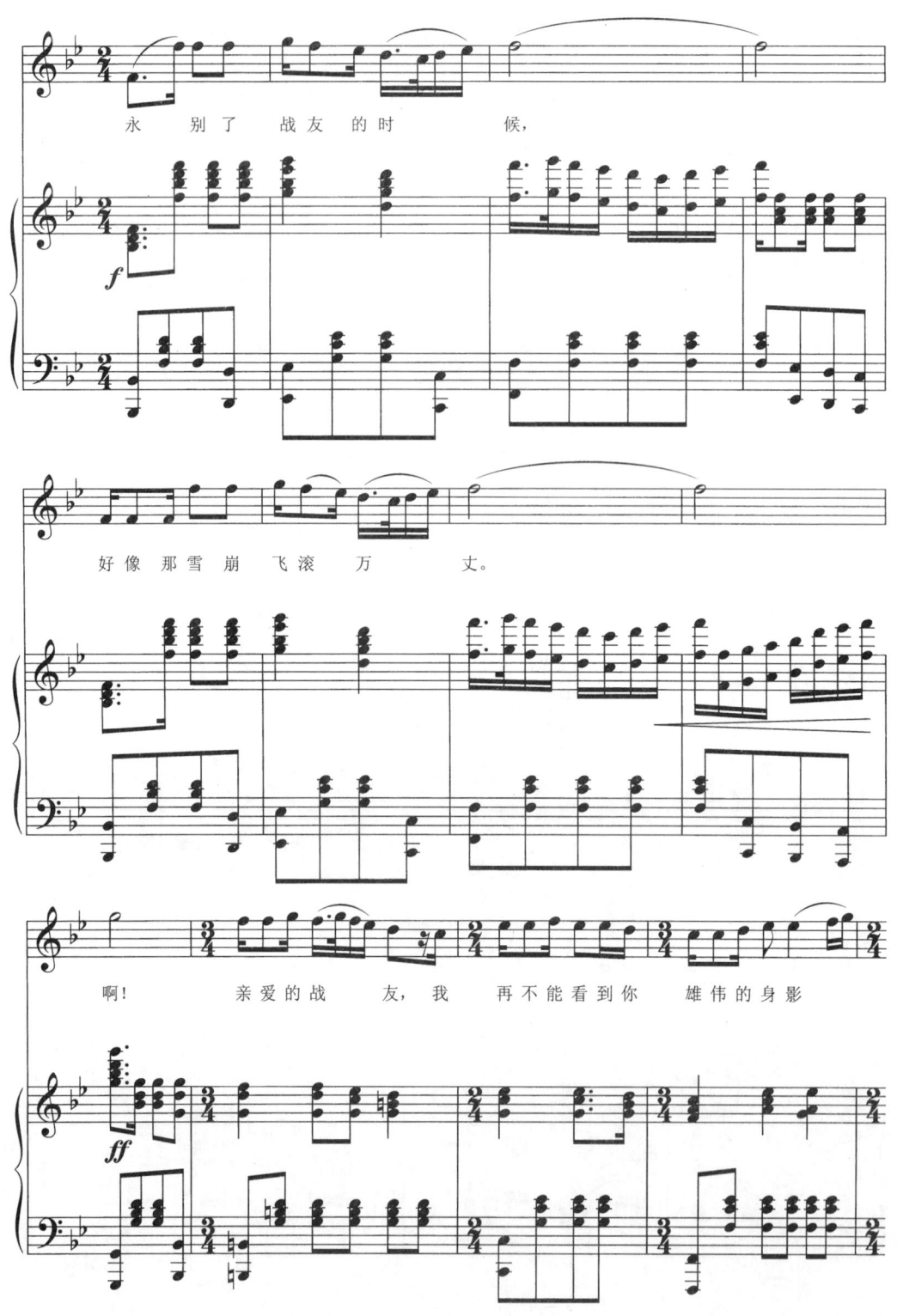

鸿 雁

内蒙古民歌
吕燕卫 / 词
额尔古纳乐队 / 编曲
杨霖希 / 配伴奏

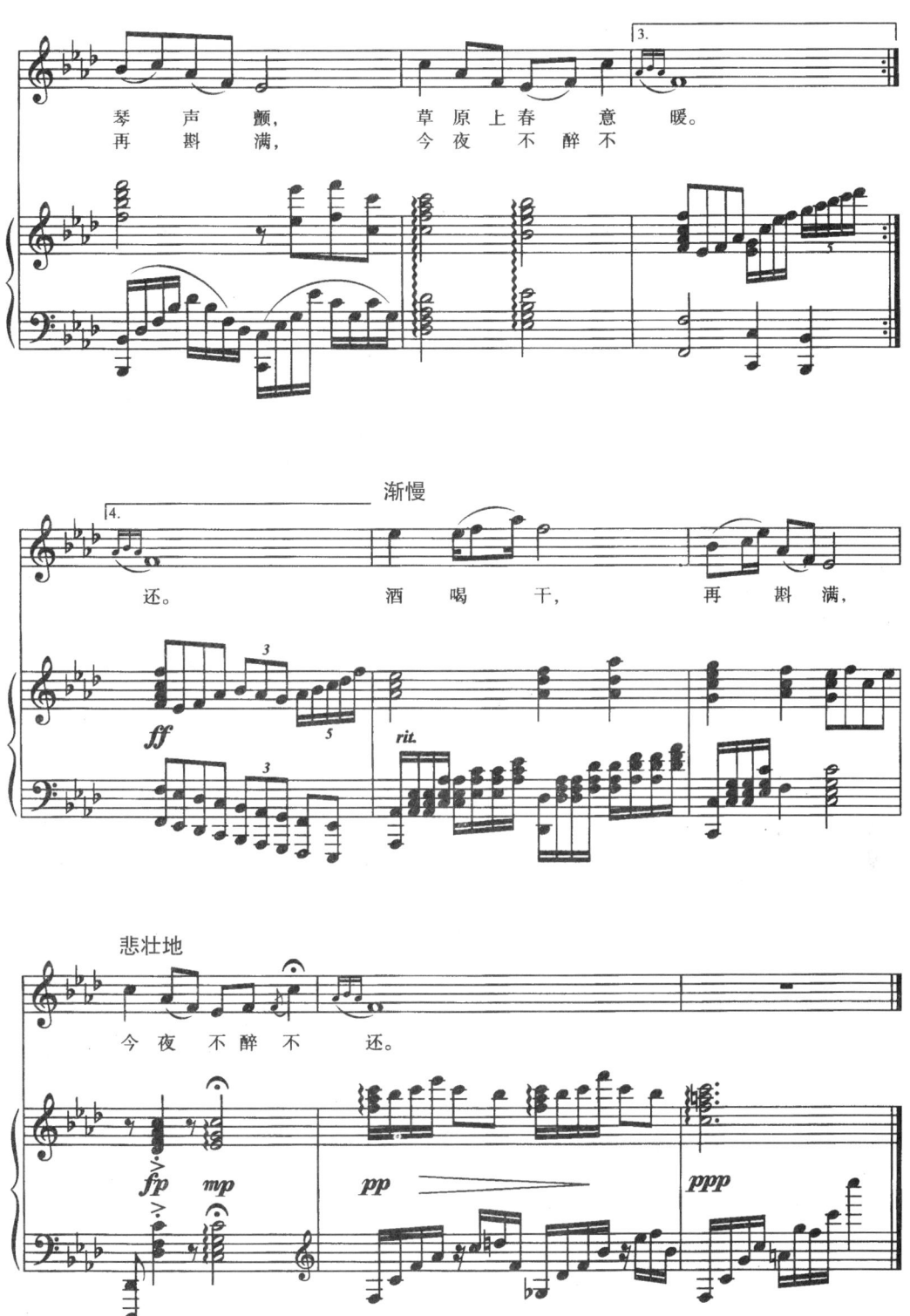

送上我心头的思念

柯 岩/词
施万春/曲

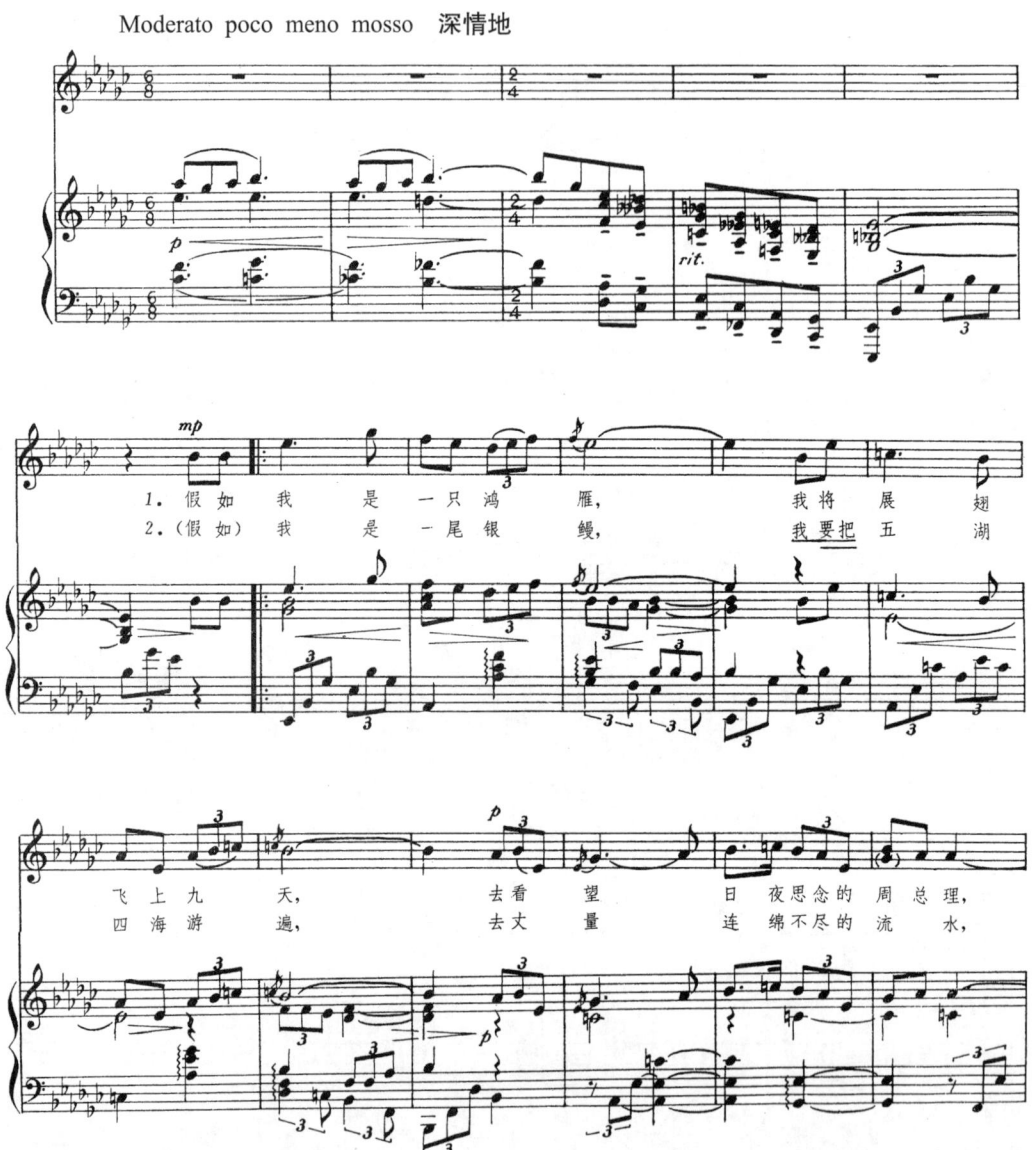

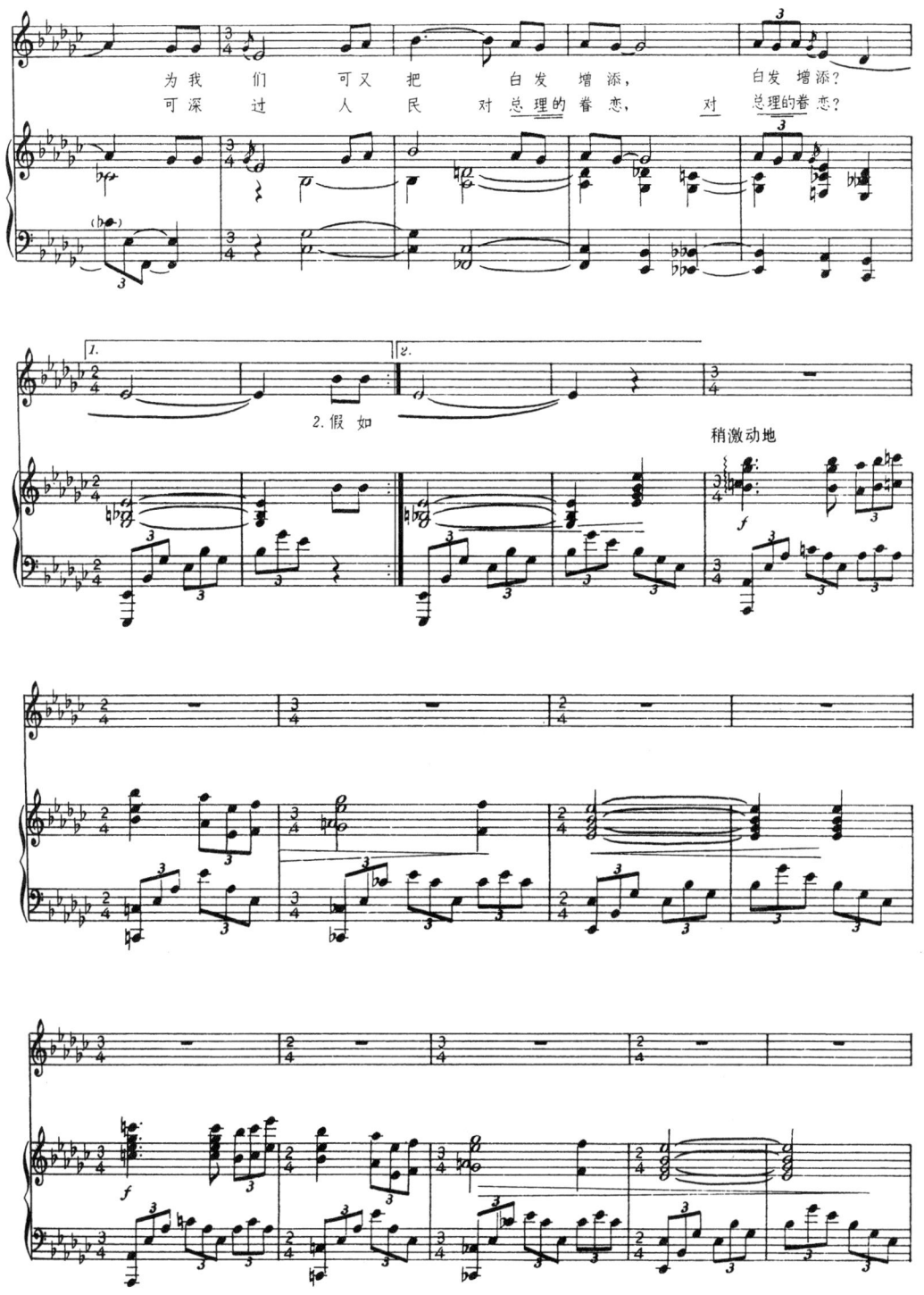

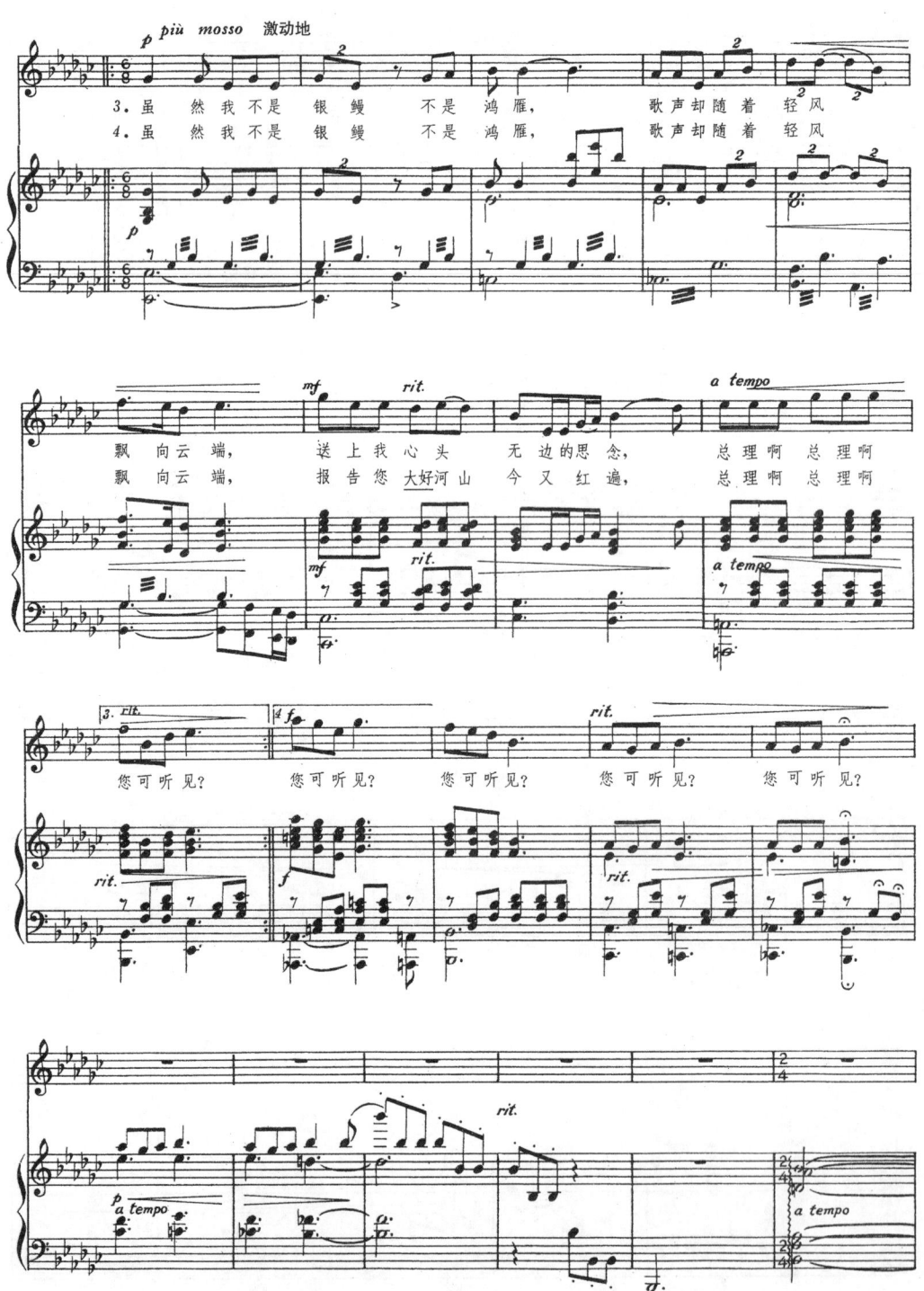

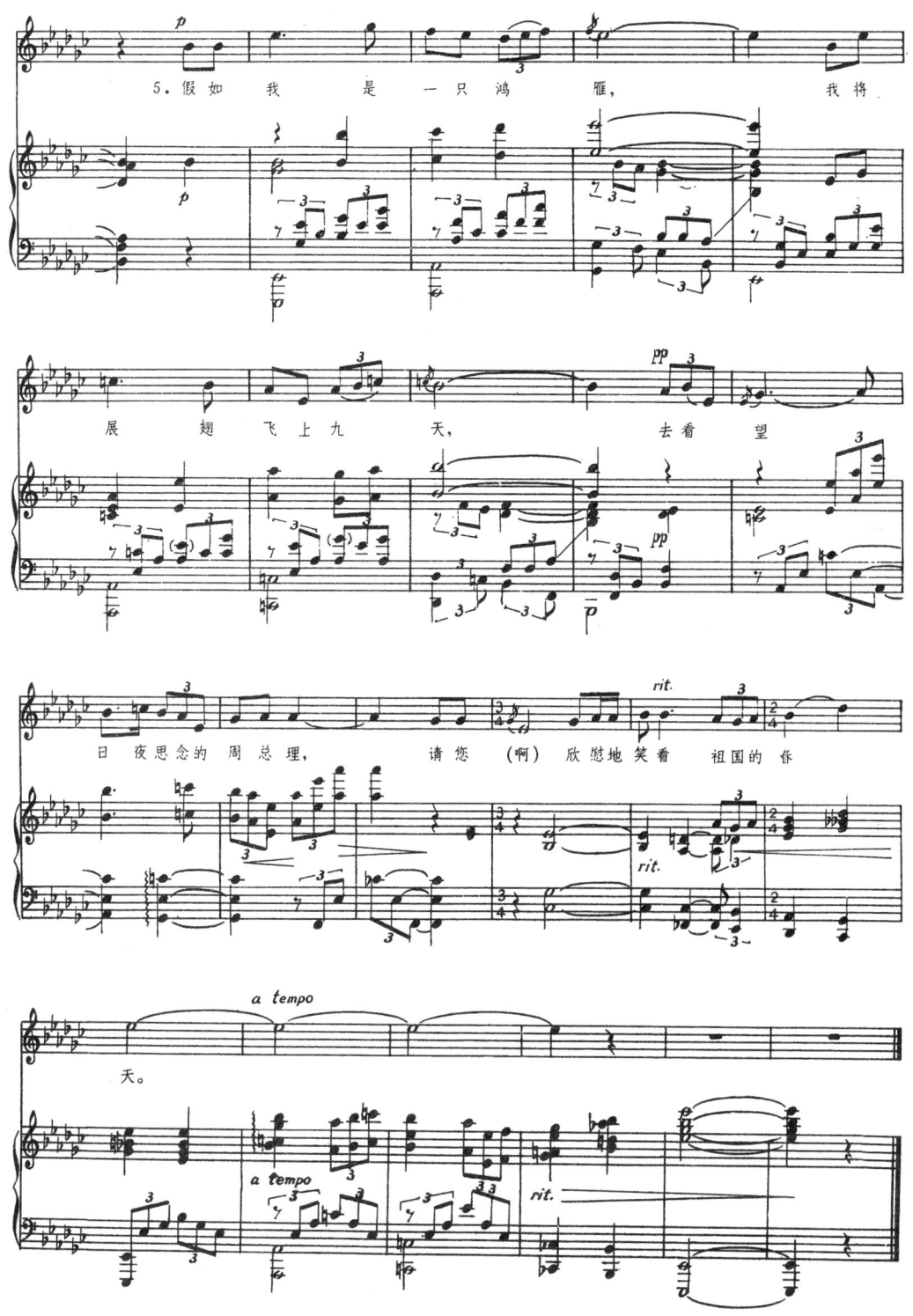

我爱梅园梅

瞿琮 / 词
郑秋枫 / 曲

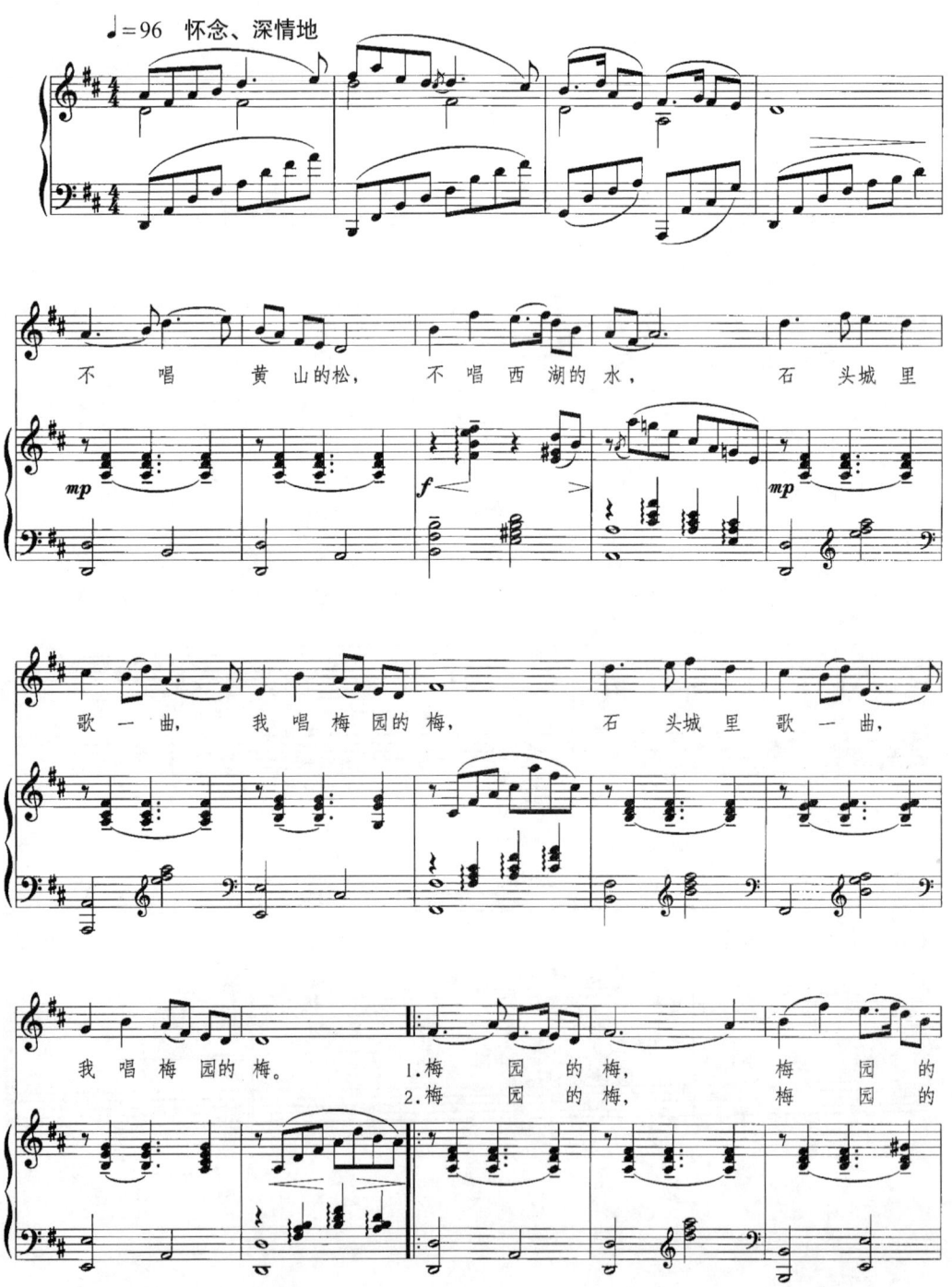

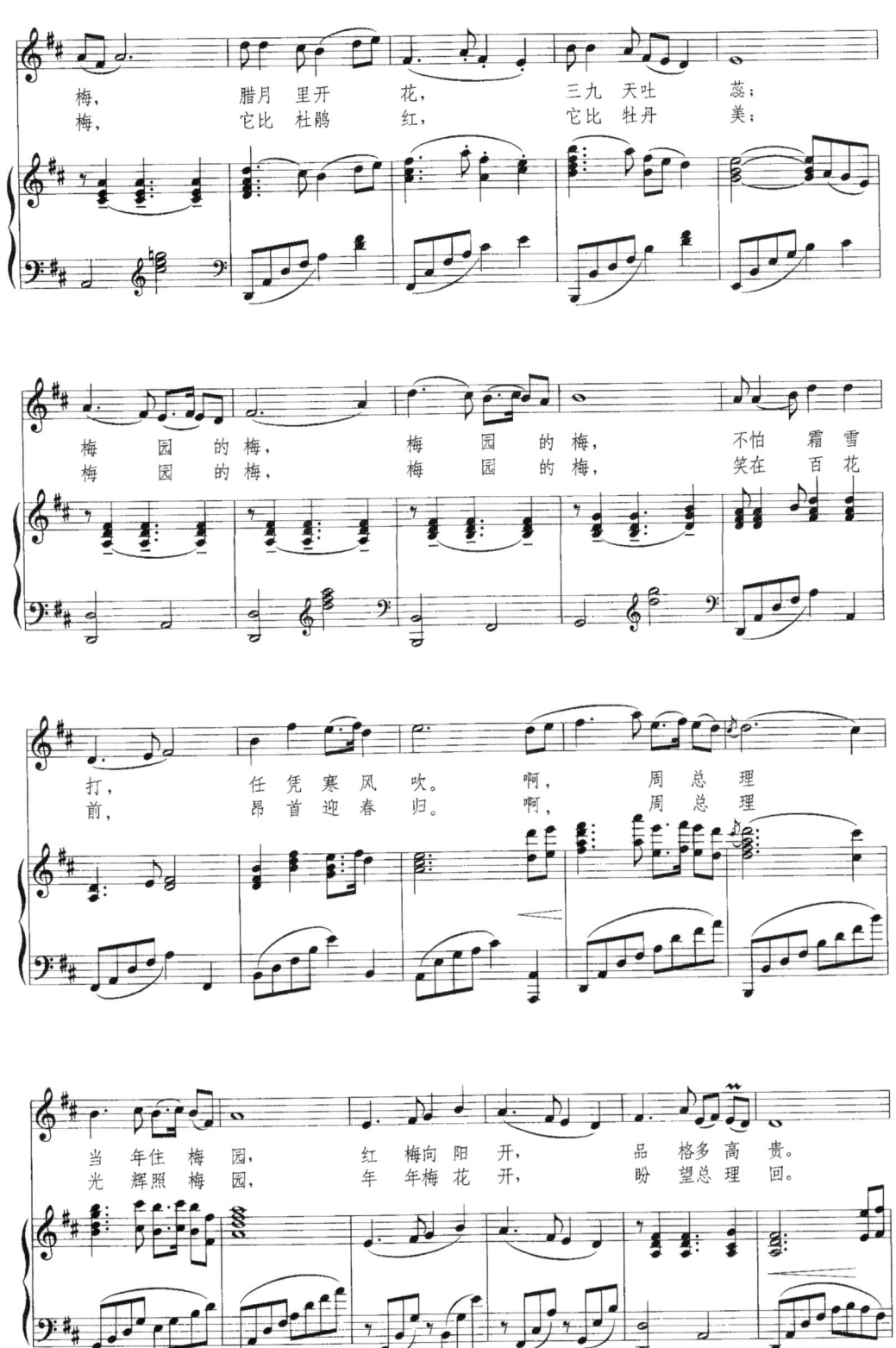

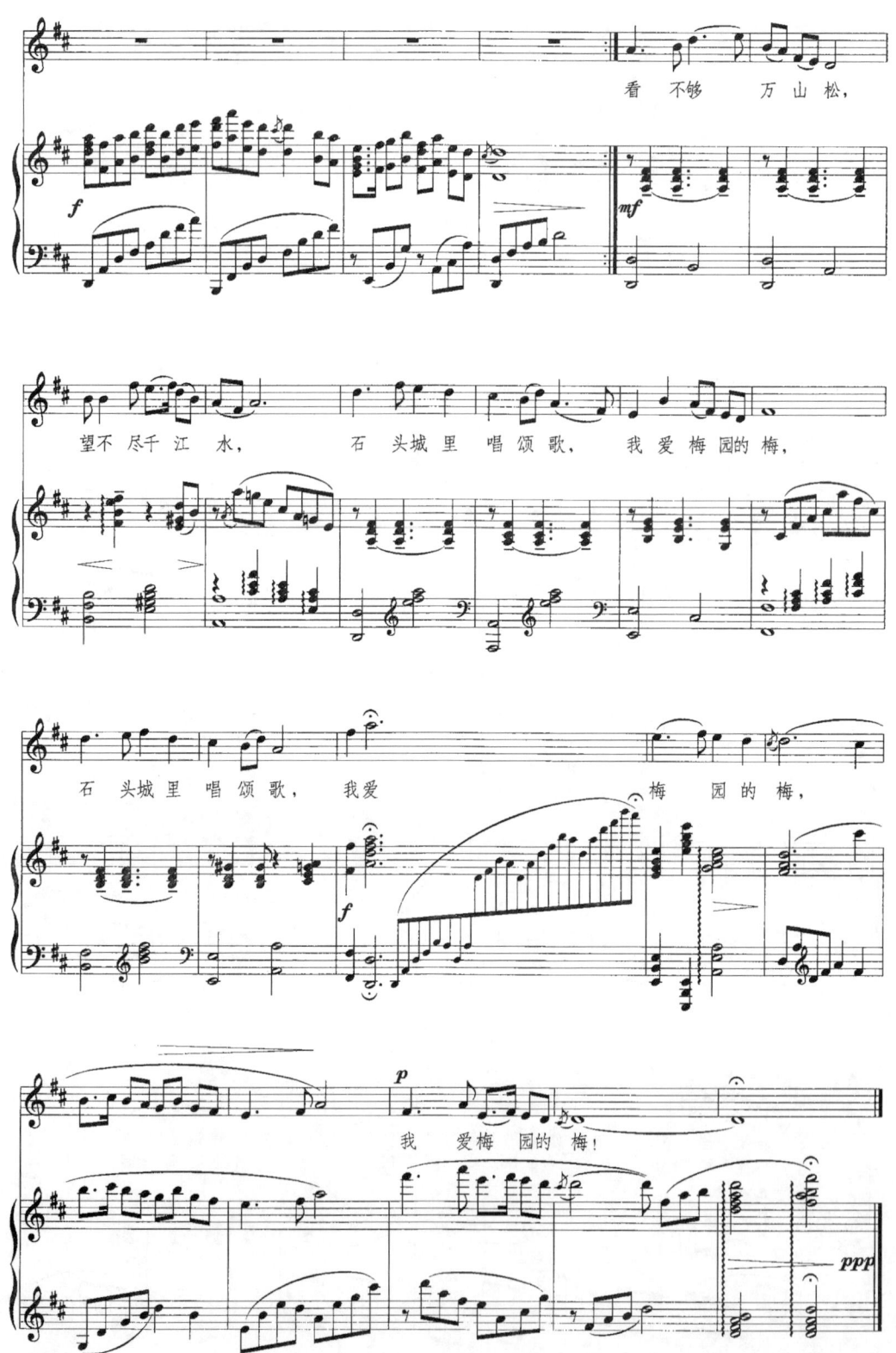

九 儿

电视剧《红高粱》主题歌

何其玲、阿 鲲 / 词
阿 鲲 / 曲
林 韵 / 配伴奏

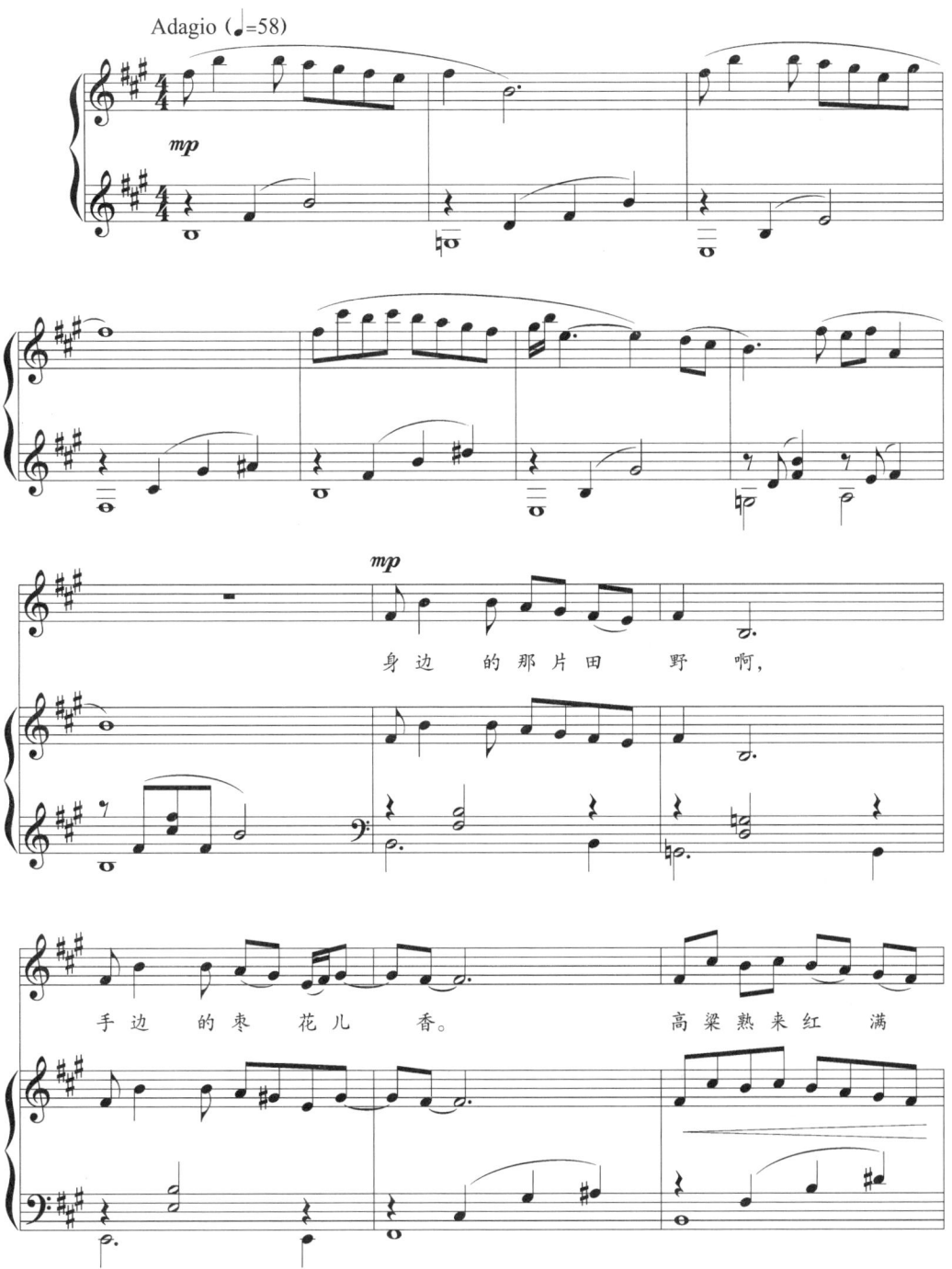

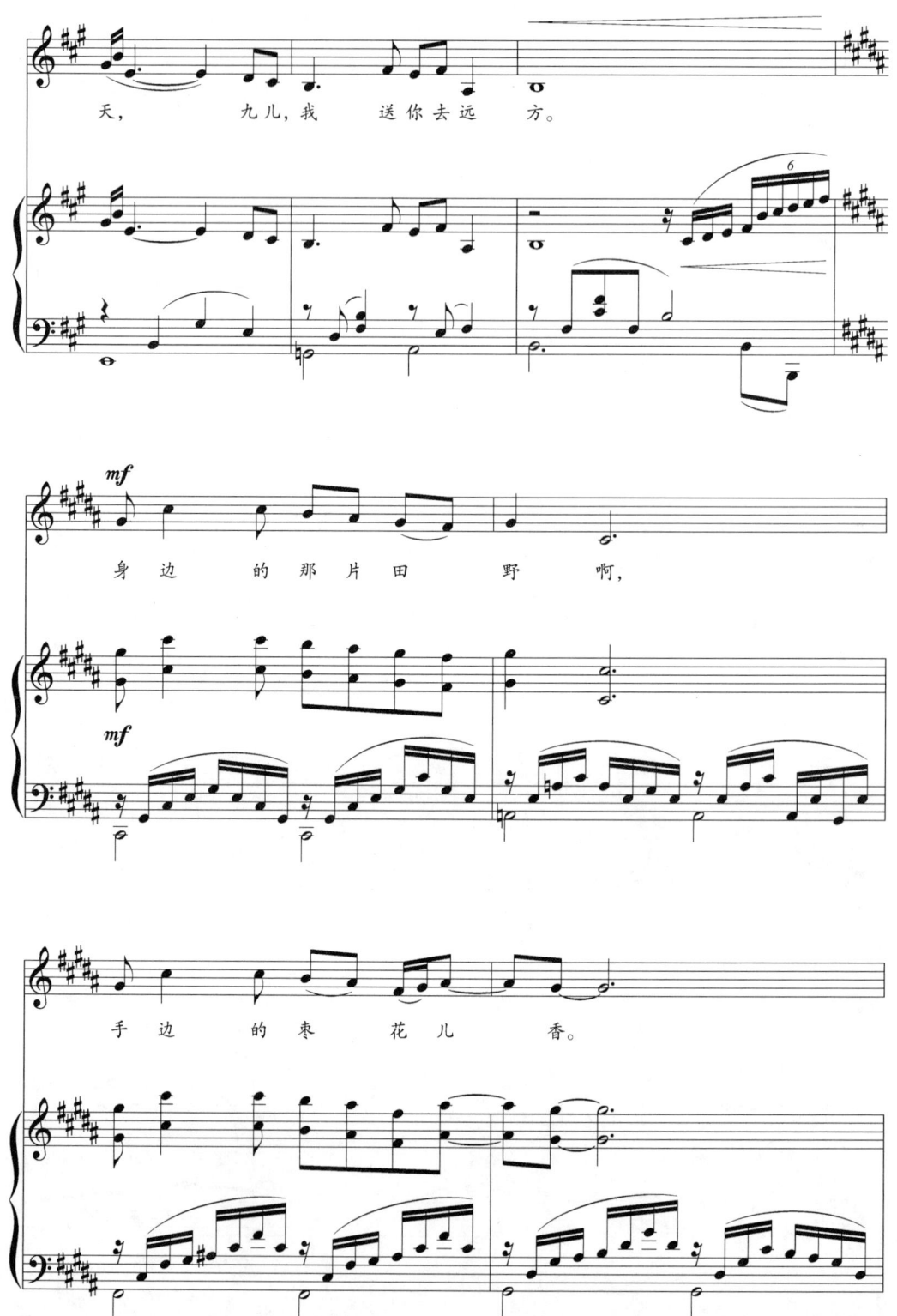

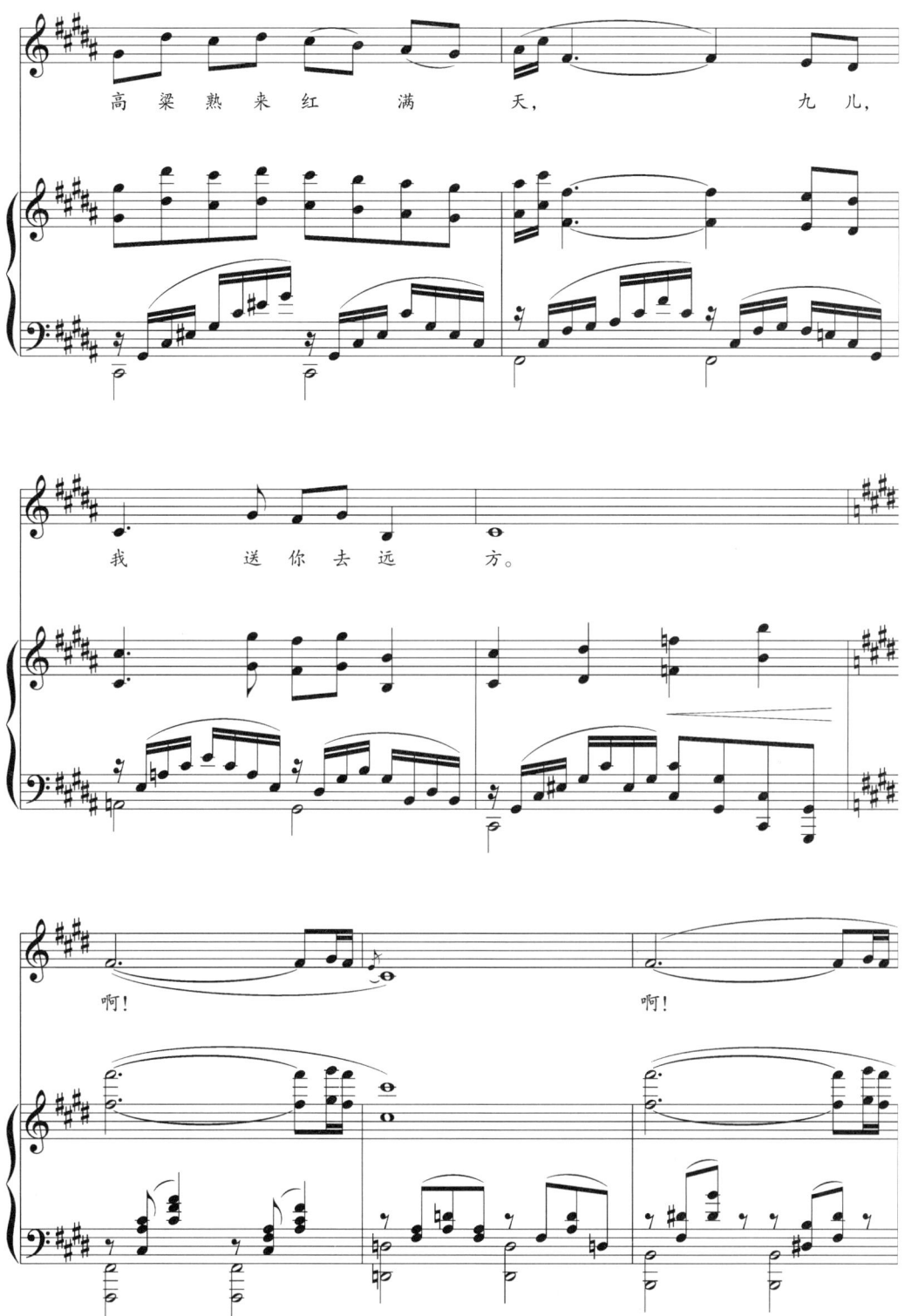

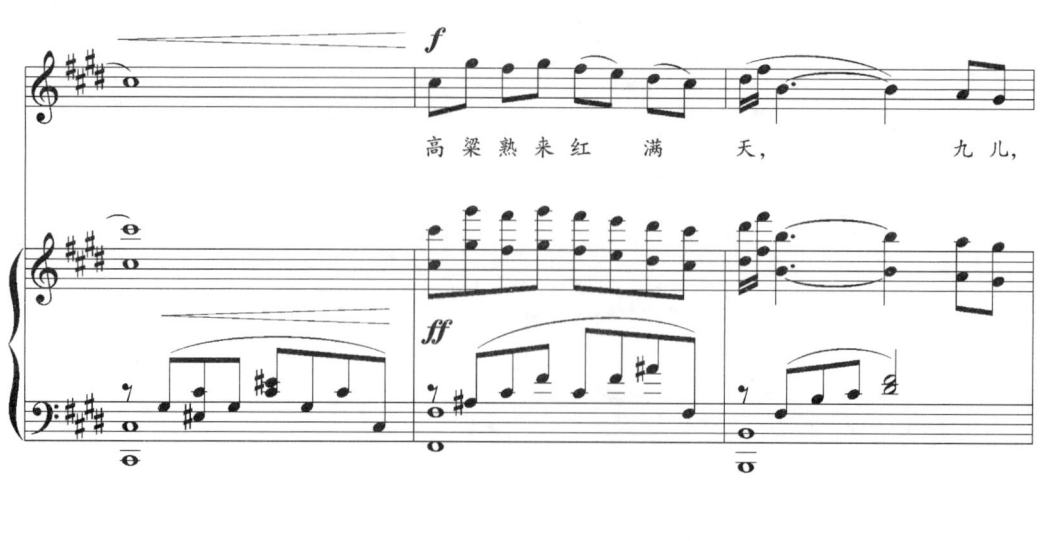
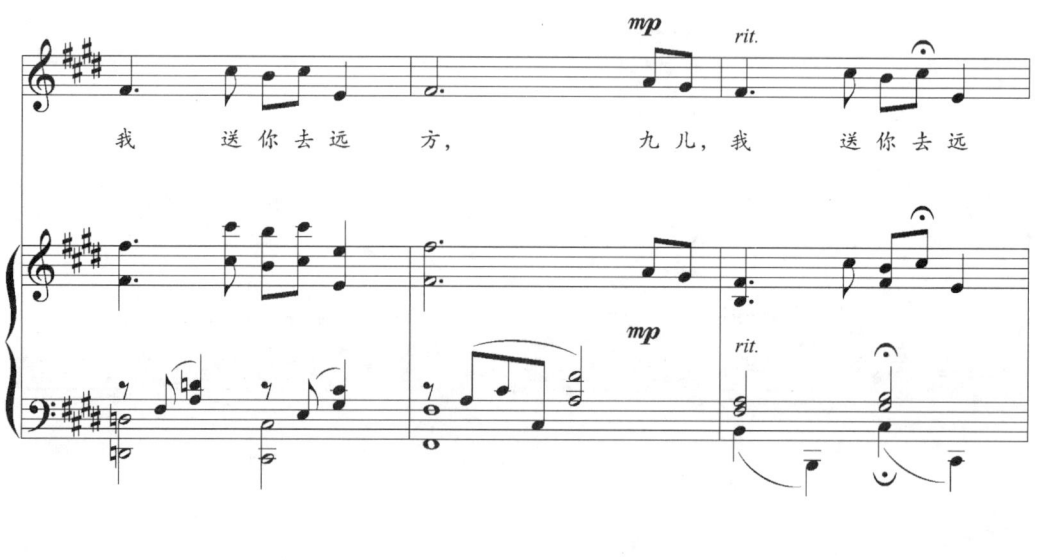
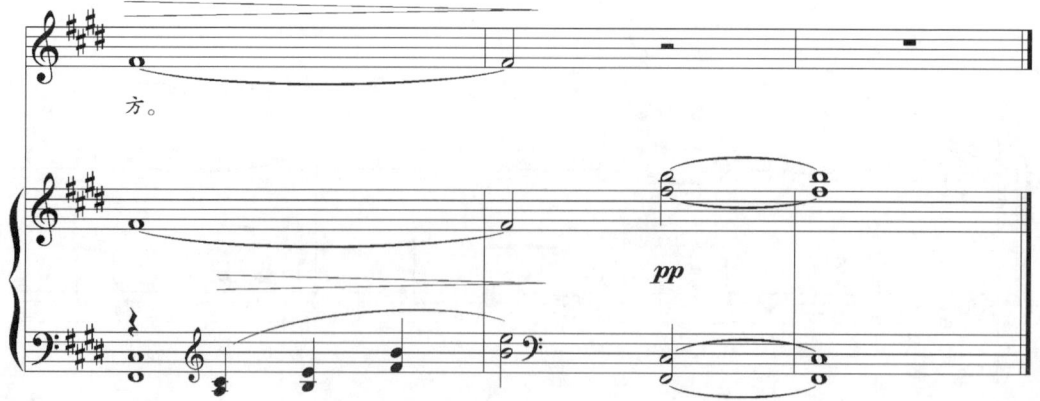

寻找太阳升起的地方

吴伯昌 / 词
陈　勇 / 曲

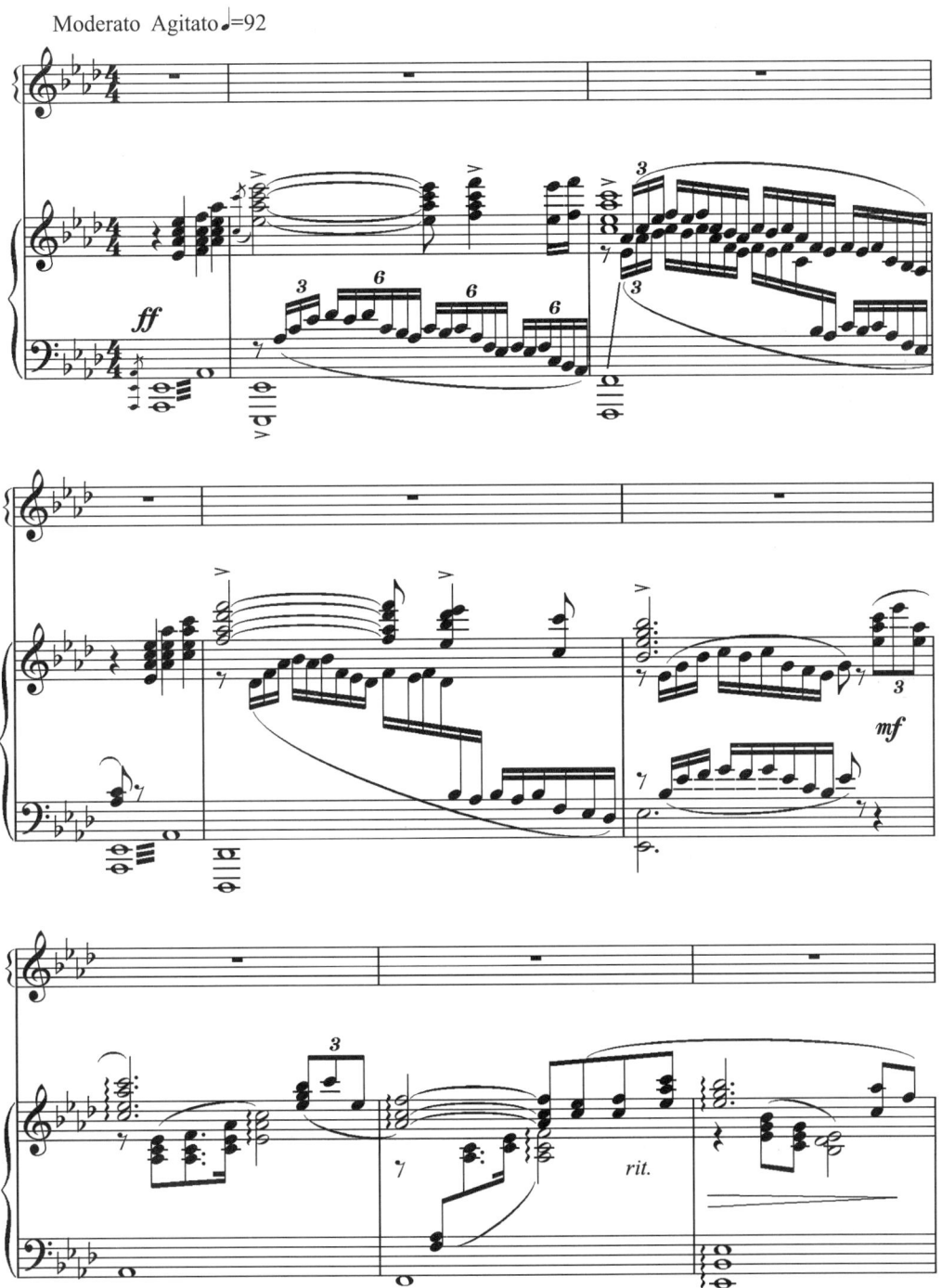

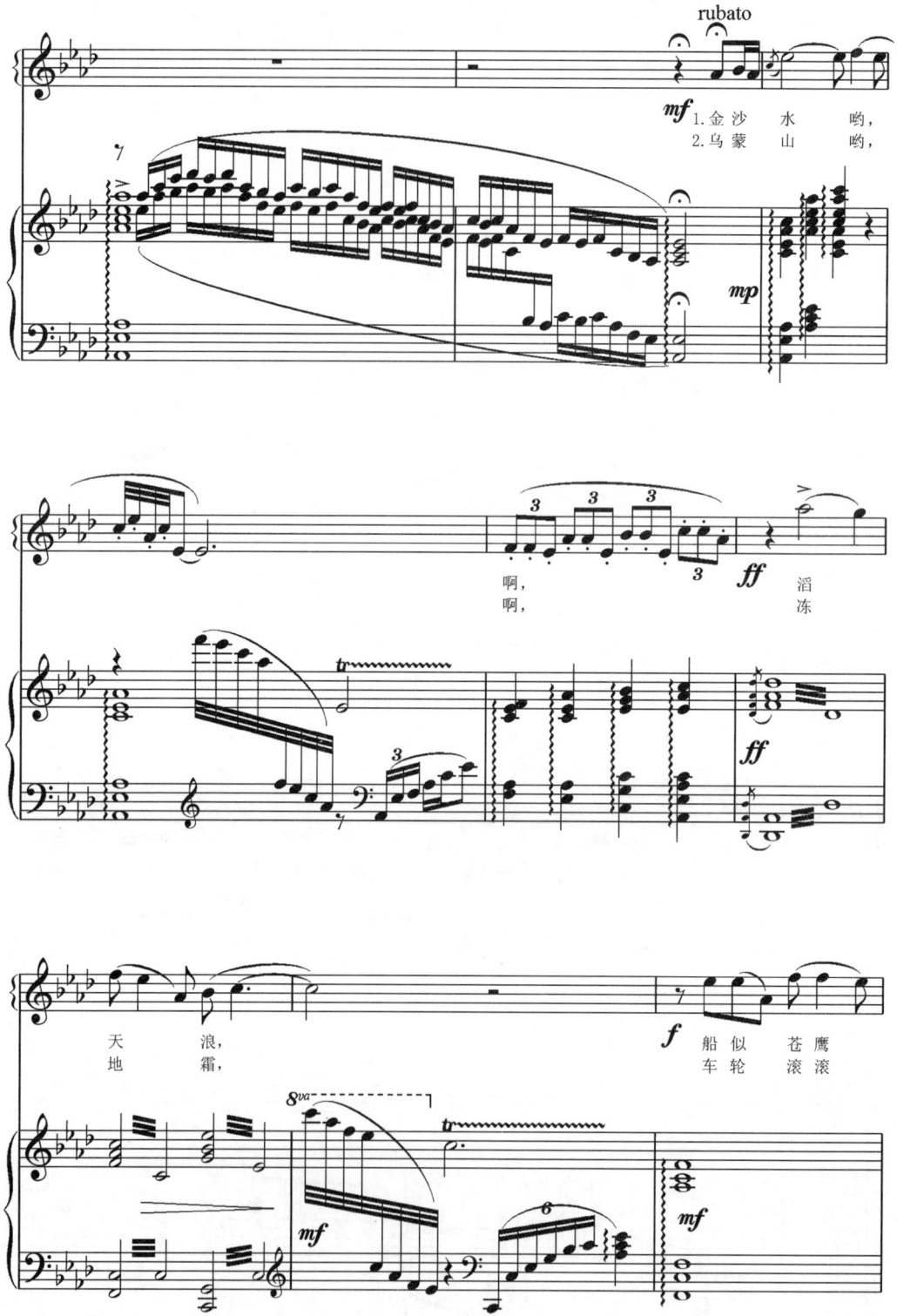

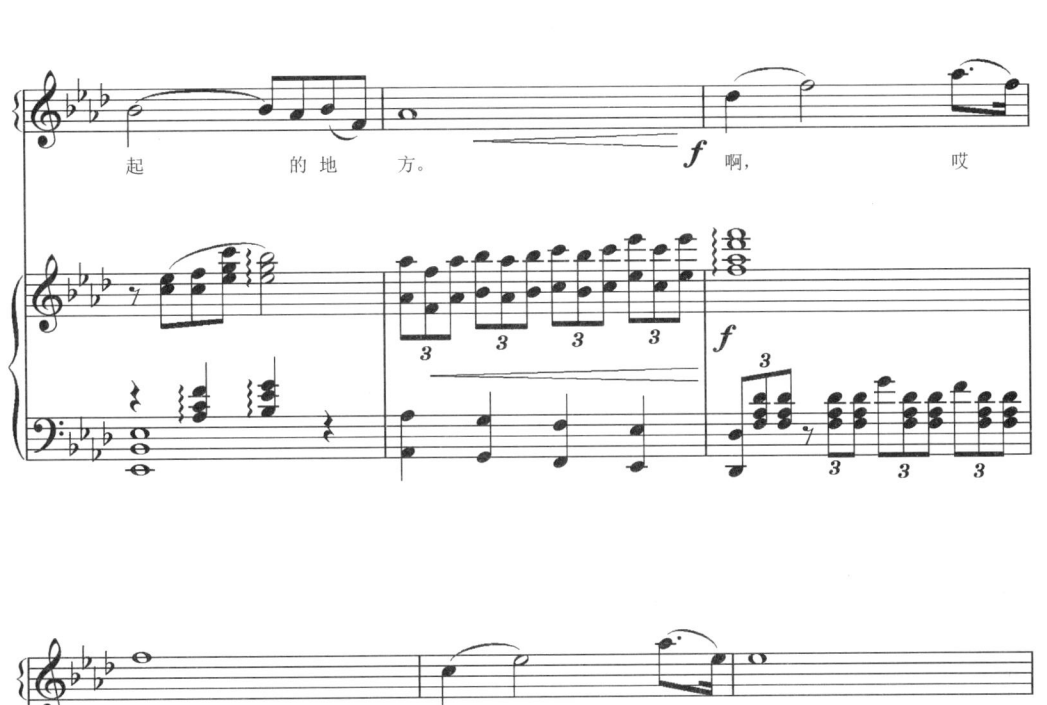
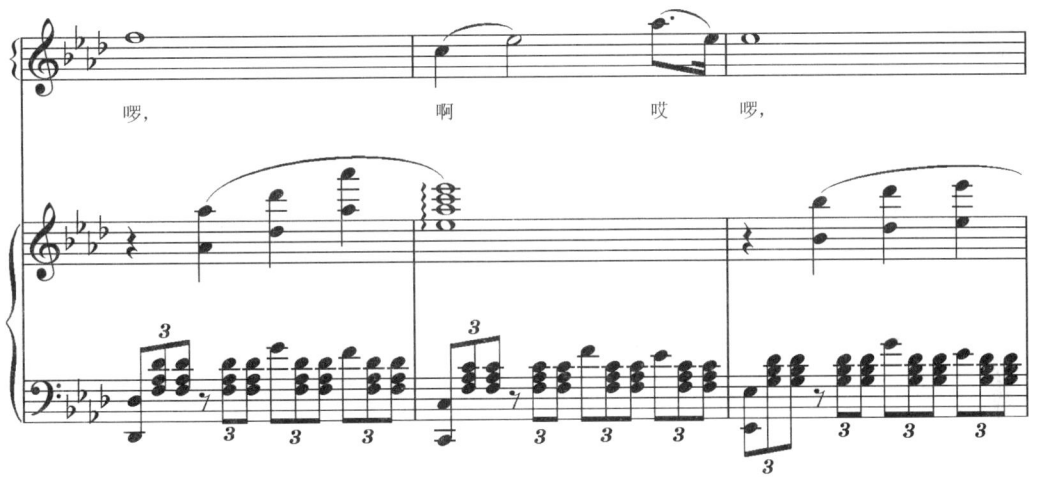
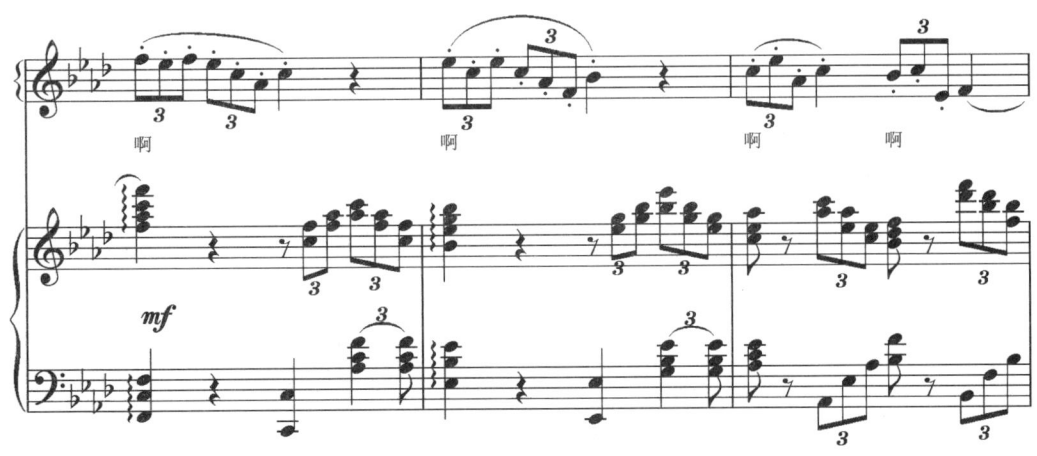

105

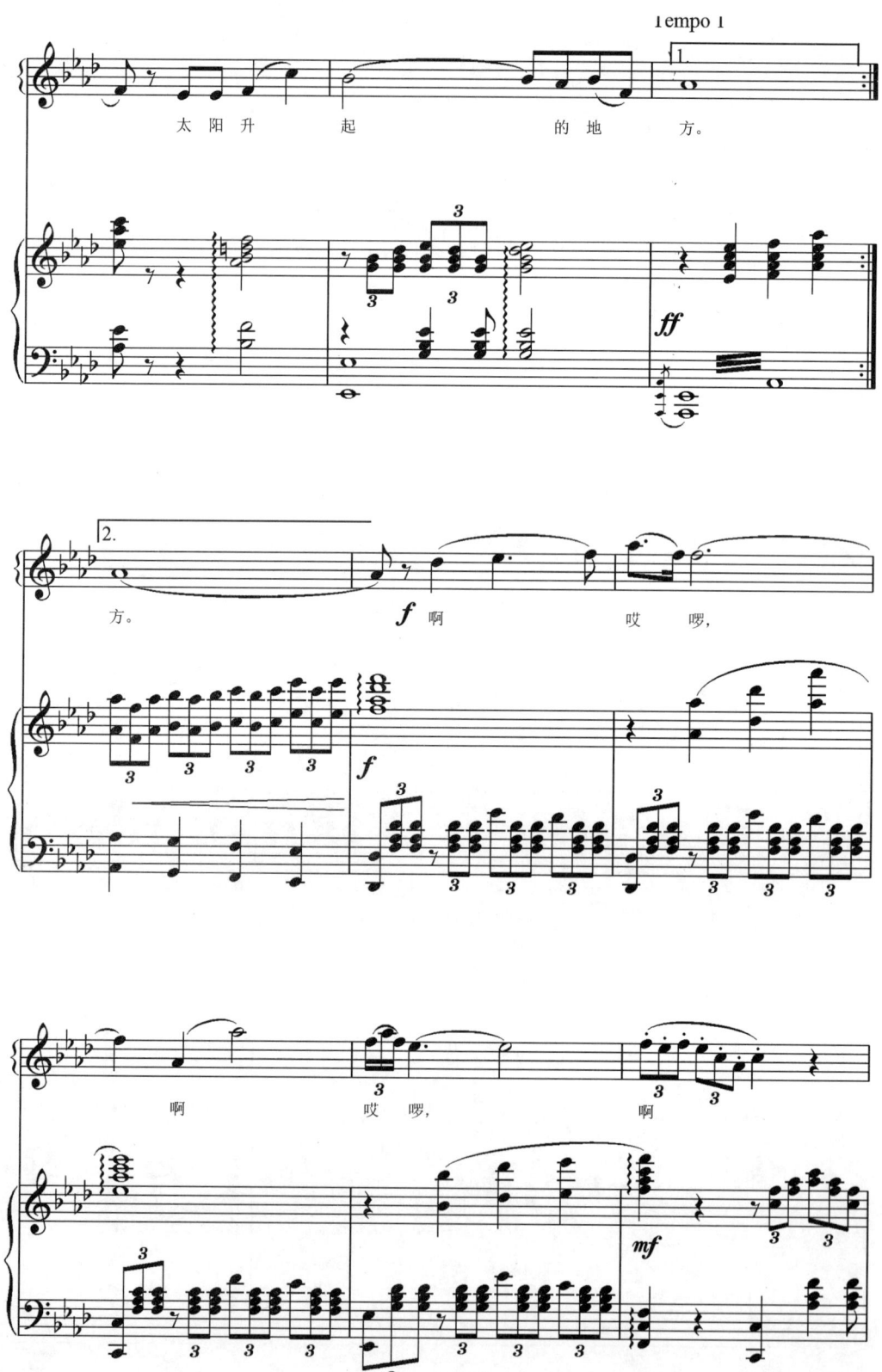

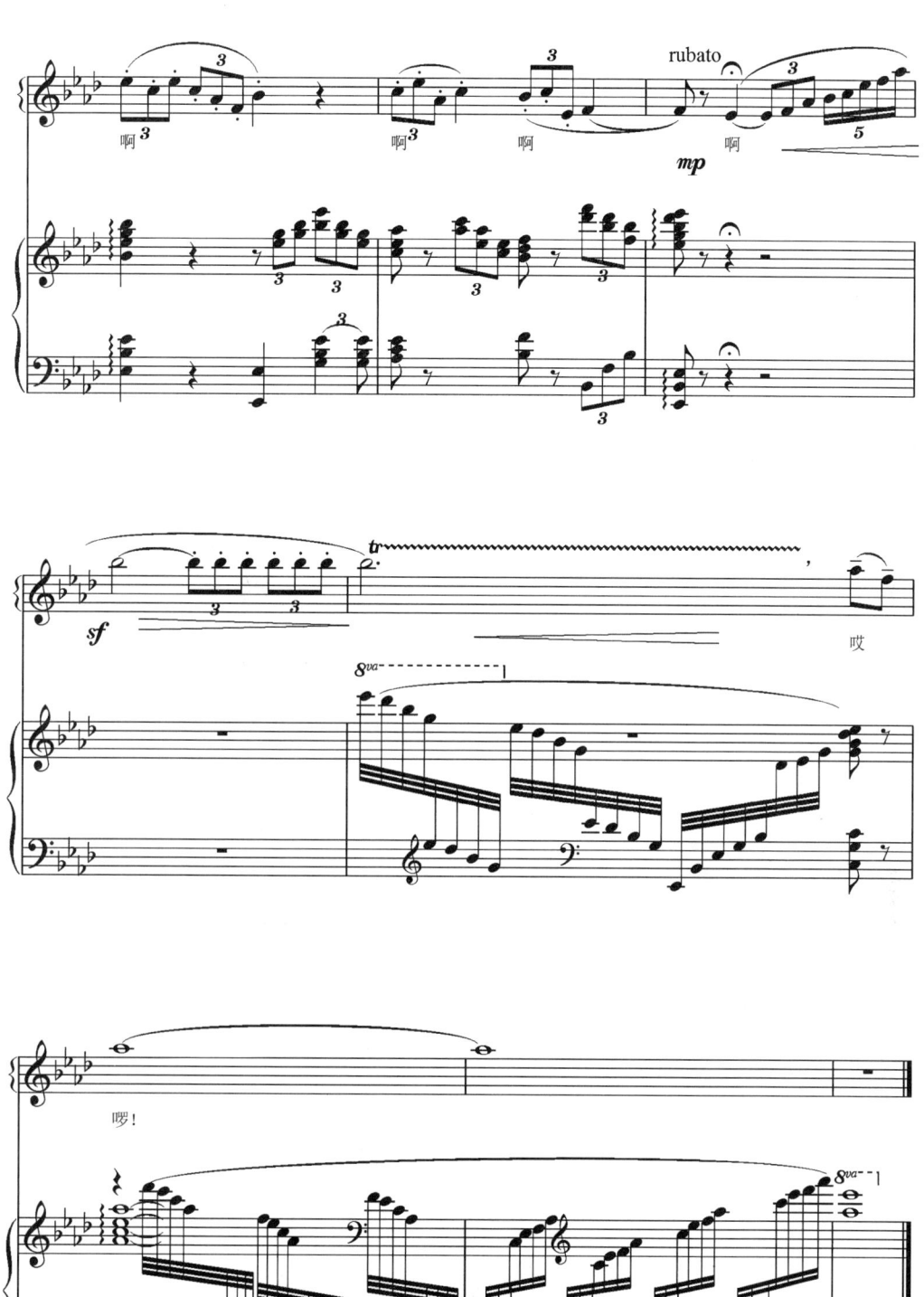

107

那就是我

晓光 / 词
谷建芬 / 曲
霍立 / 配伴奏

稍慢，舒展地

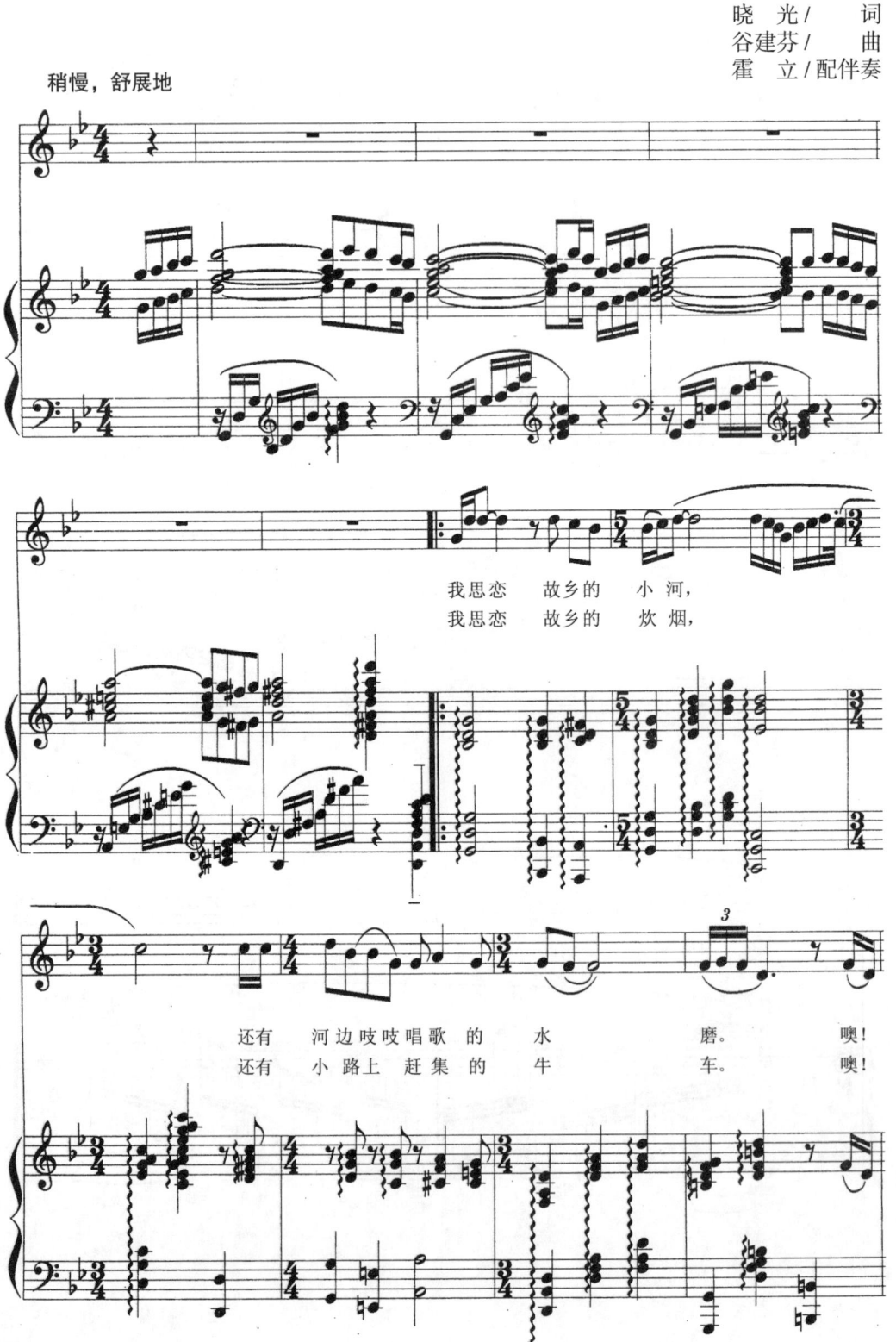

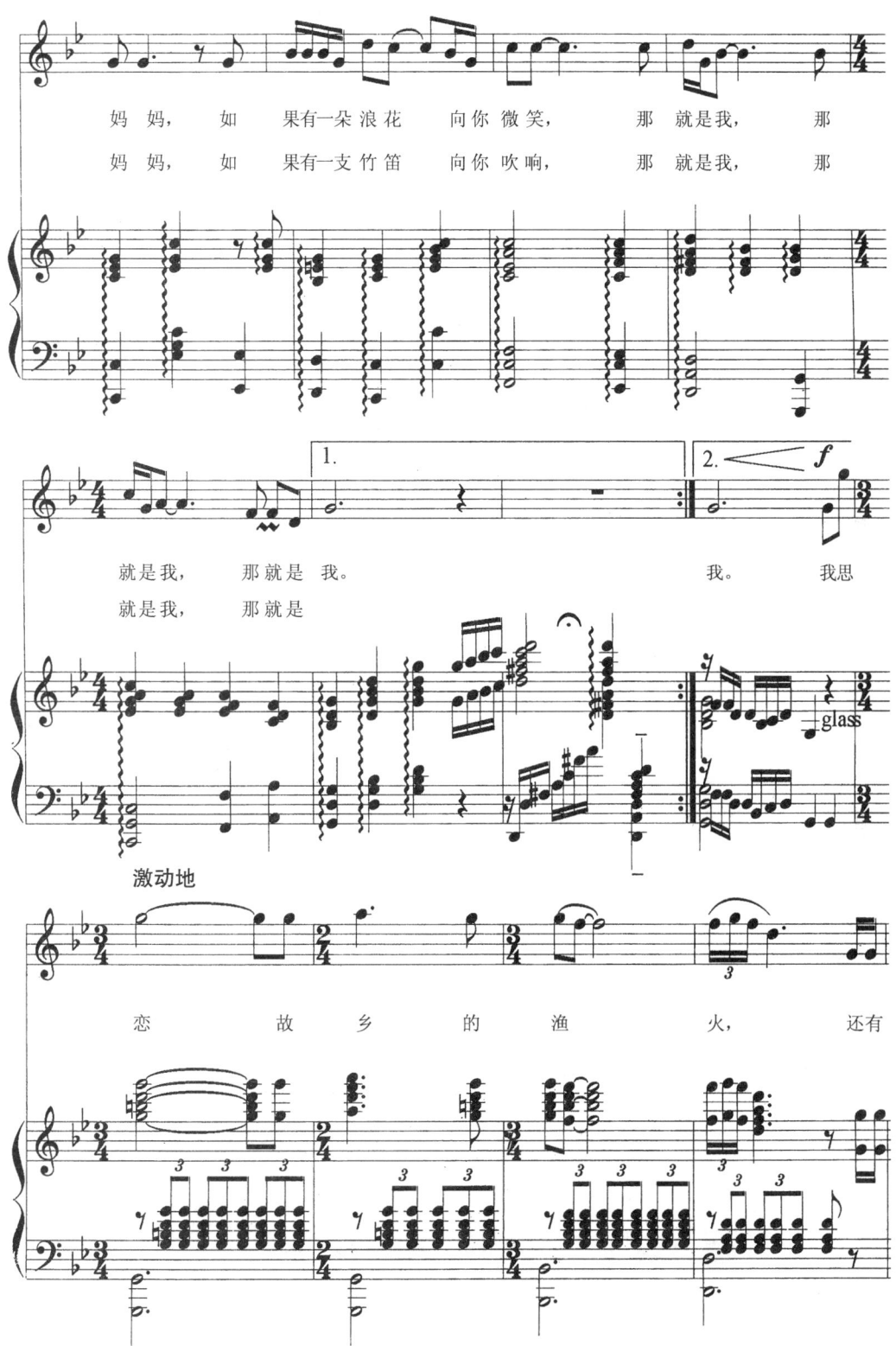

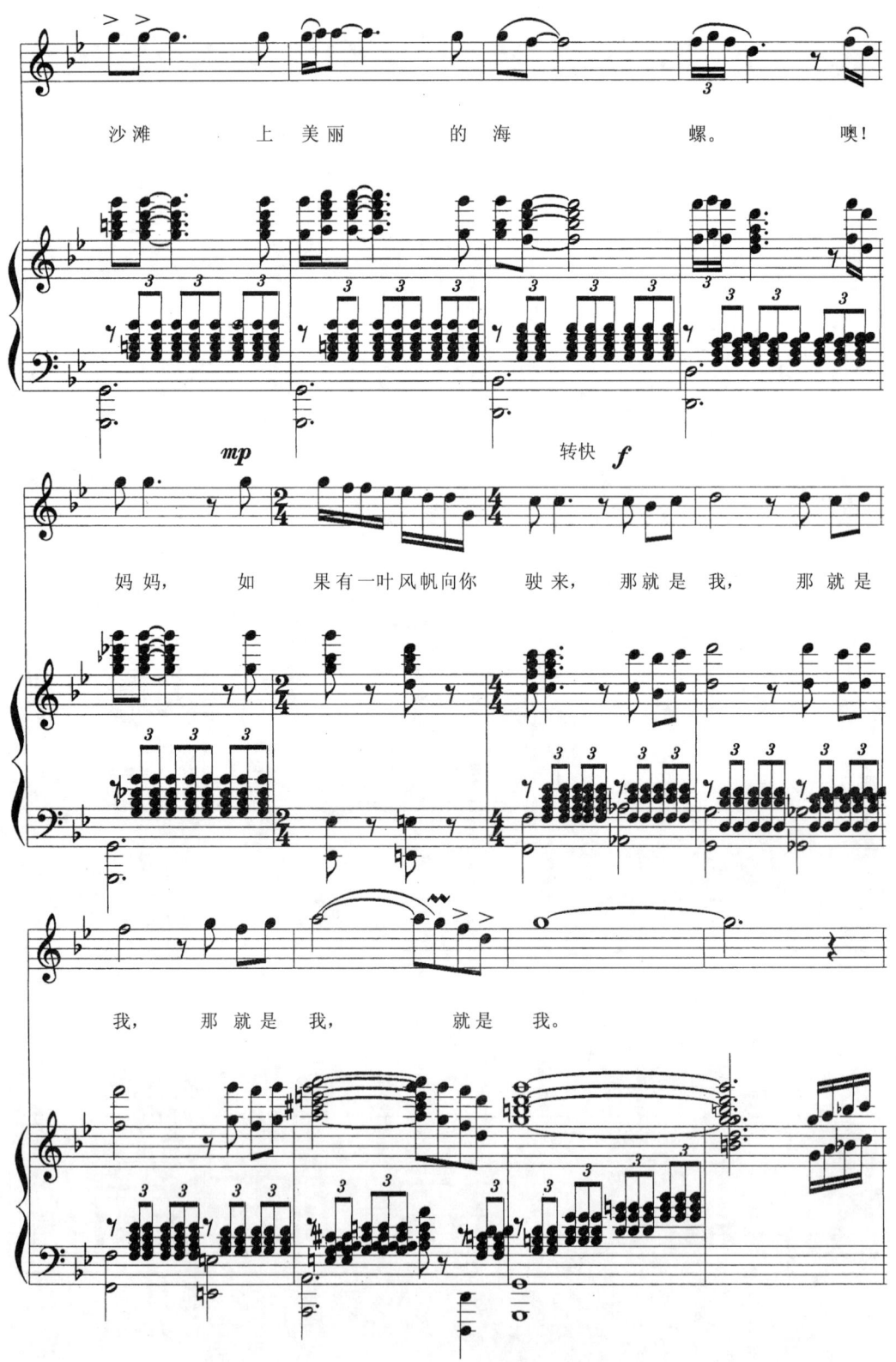

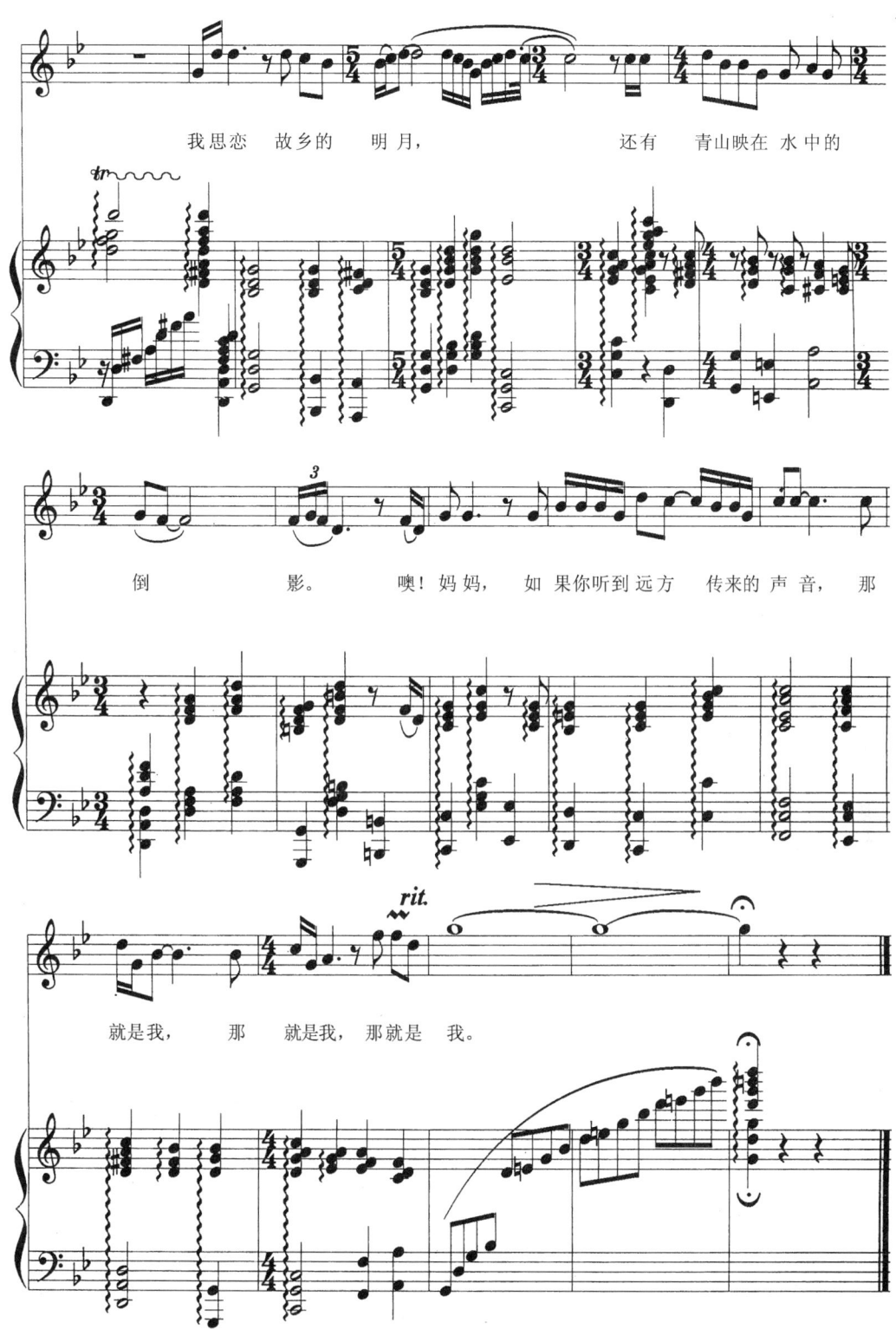

彩云与鲜花

张鸿西 / 词
陆在易 / 曲

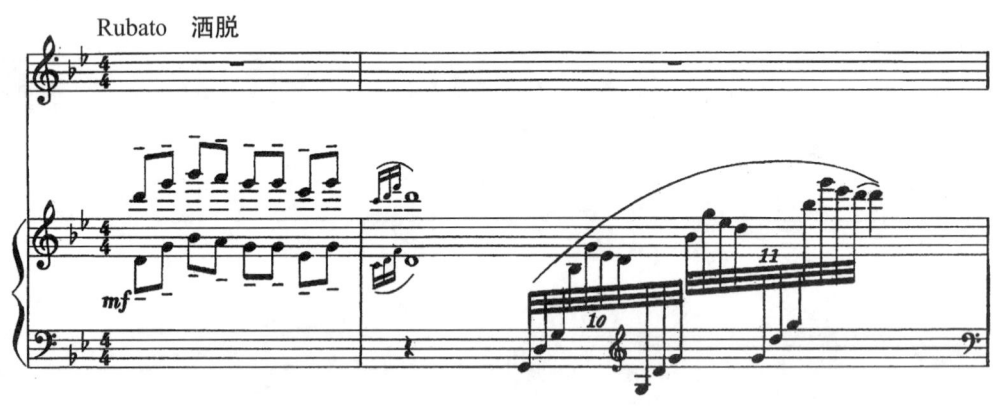

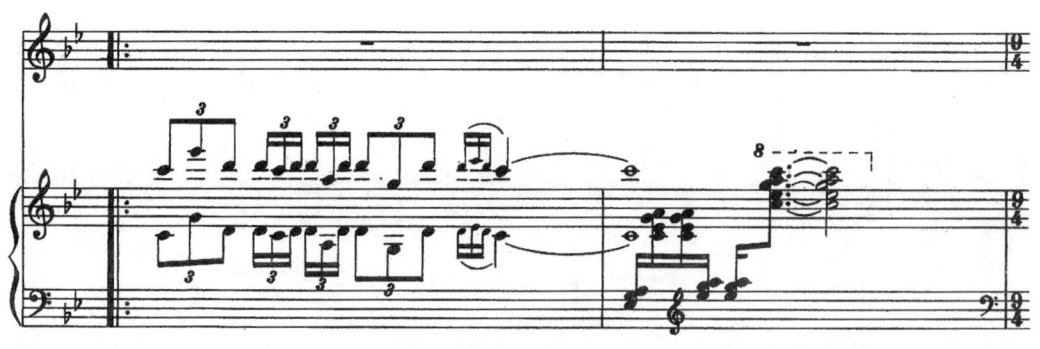

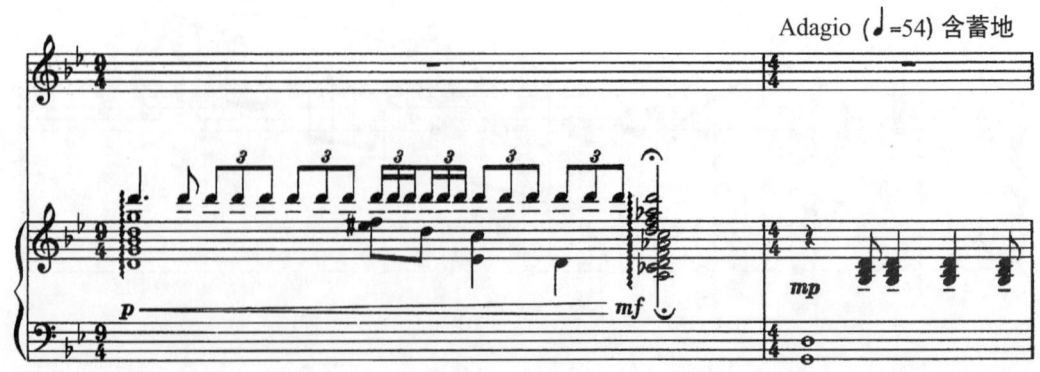

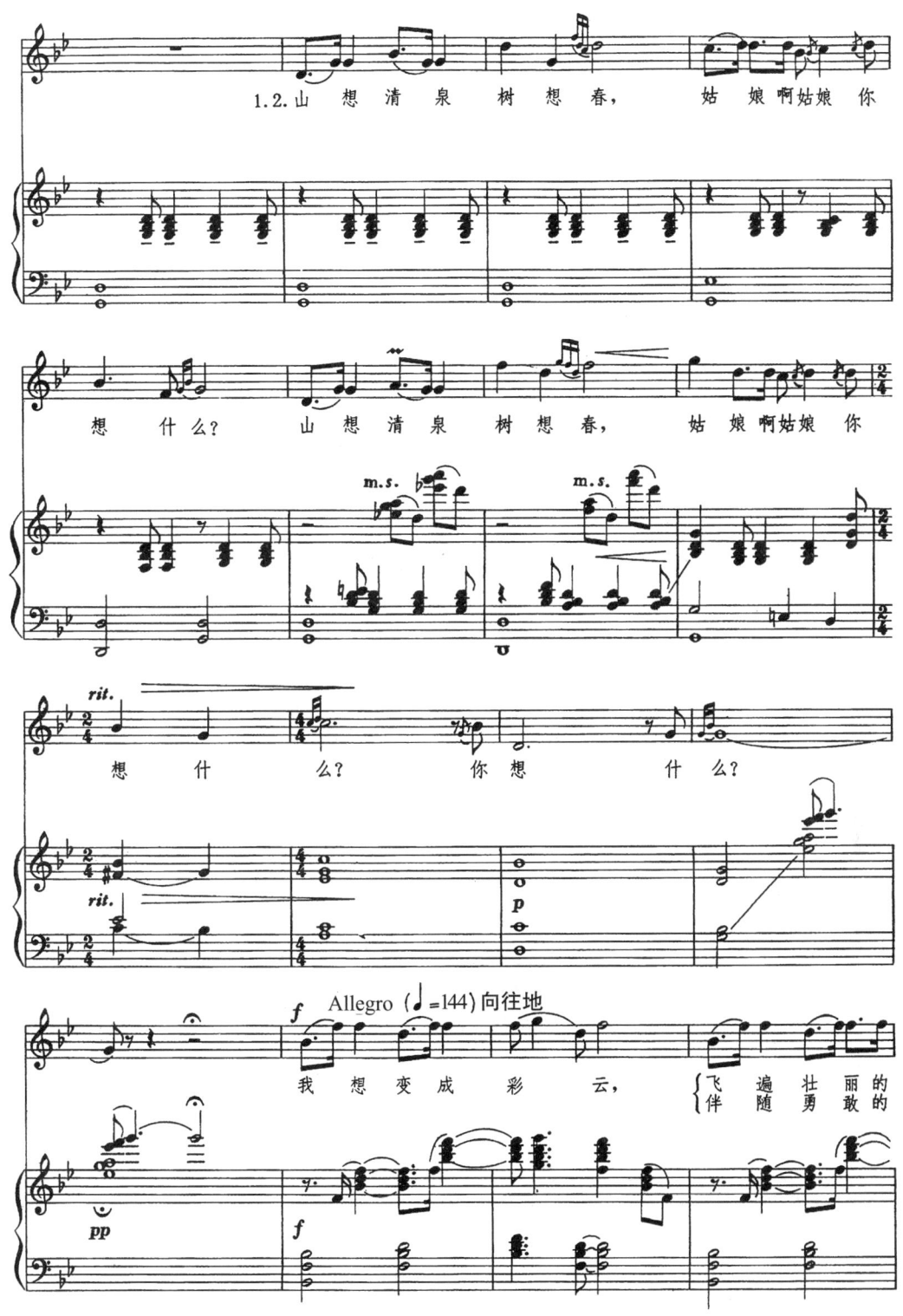

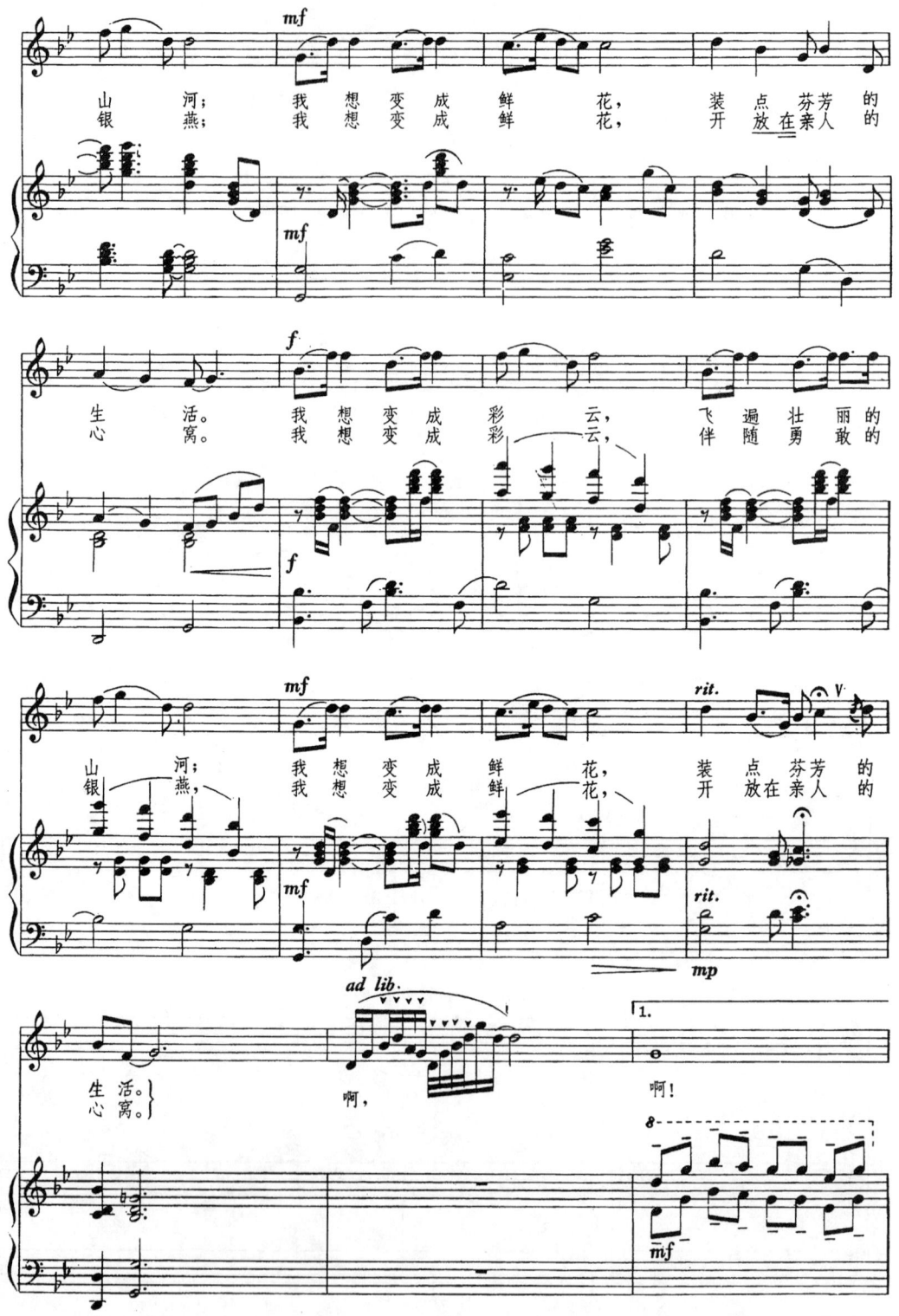

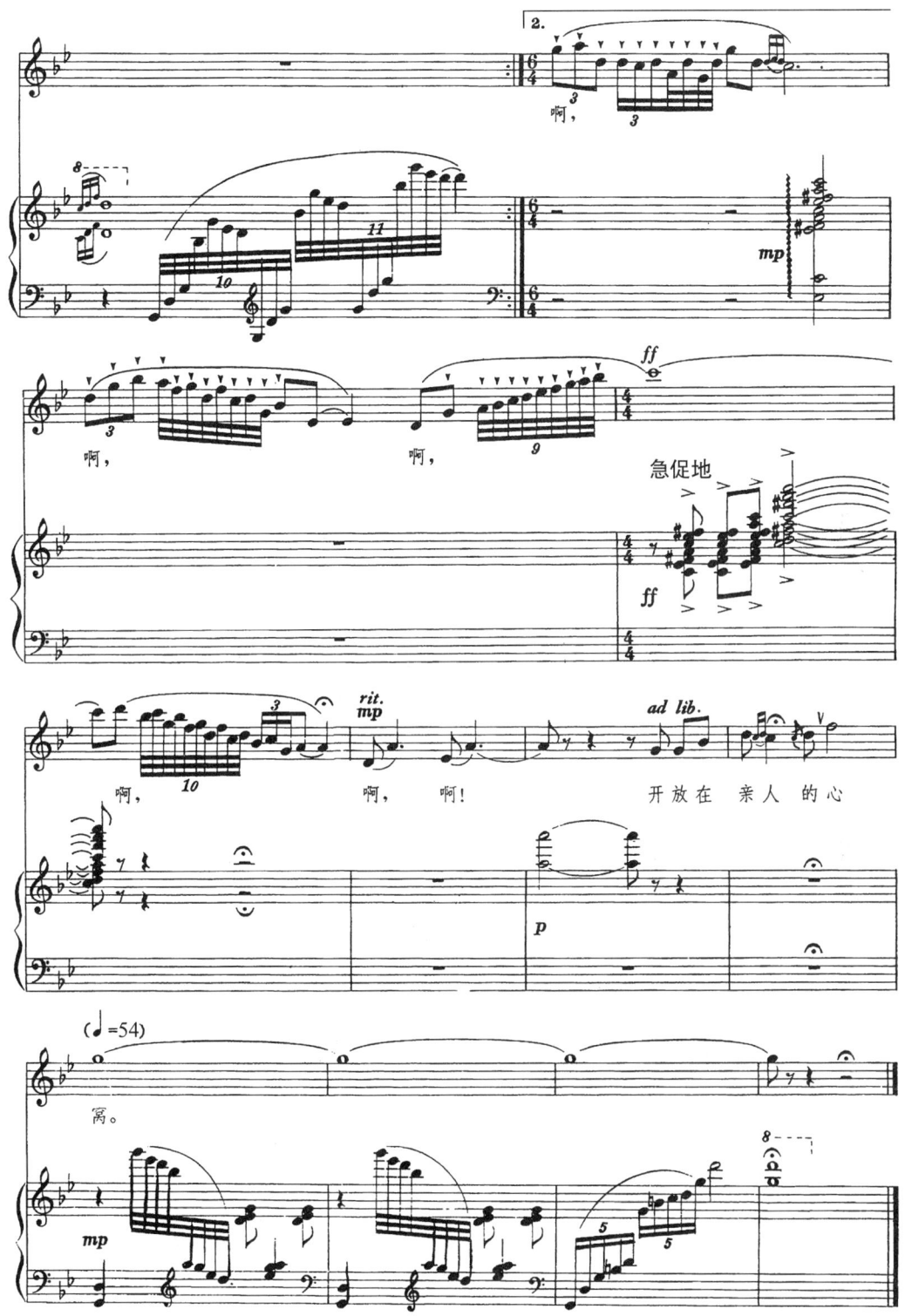

生命的星

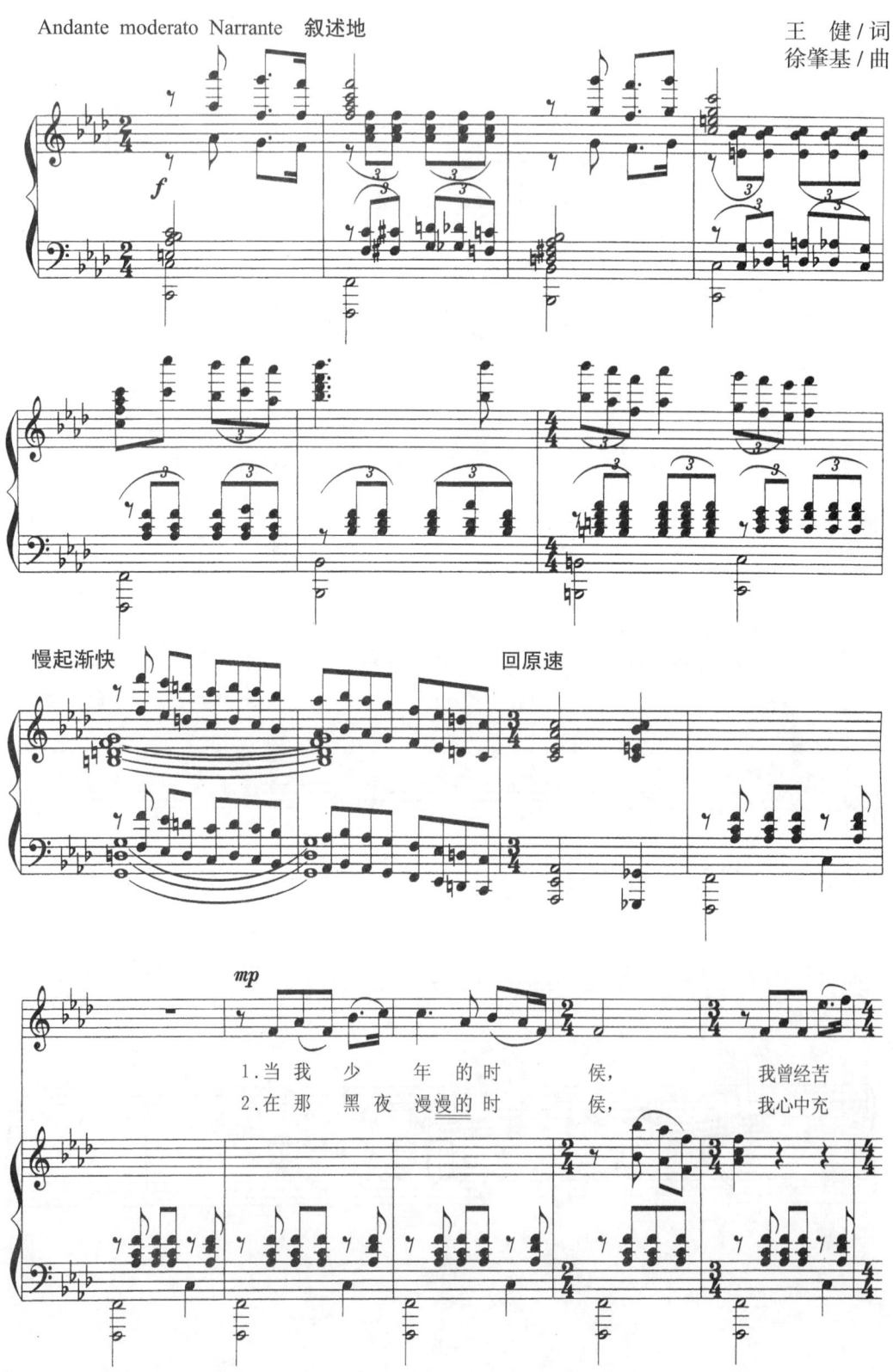

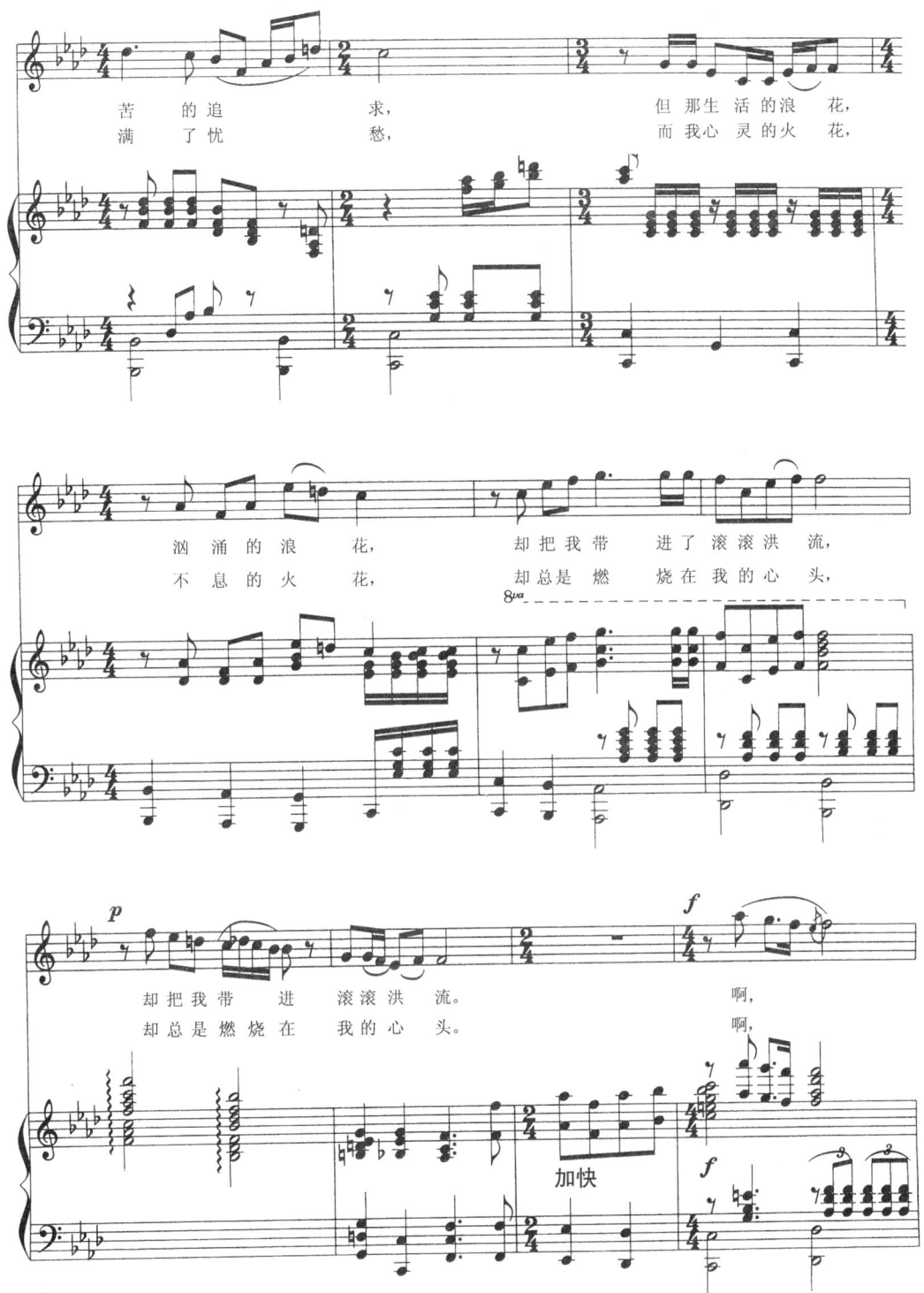

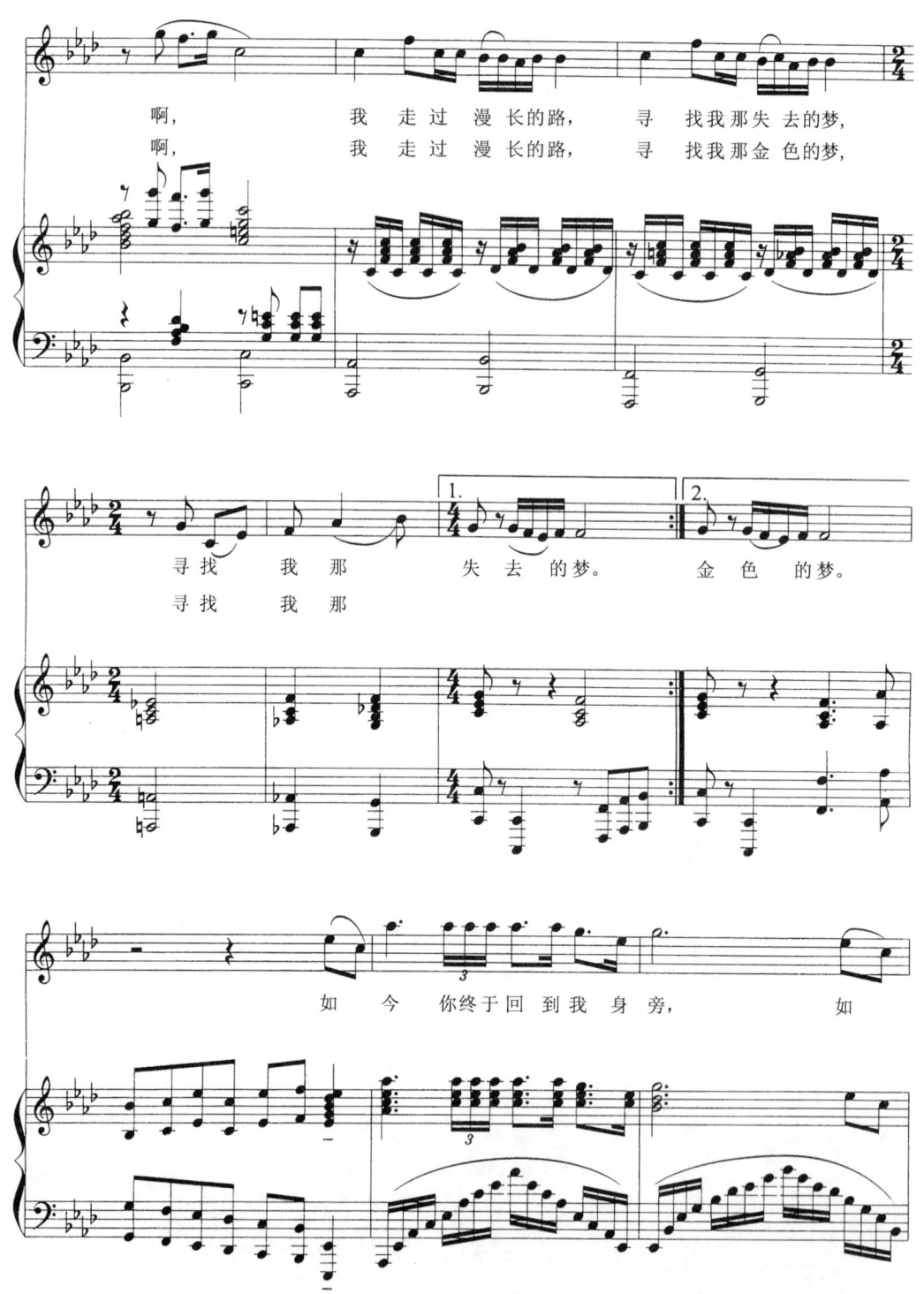

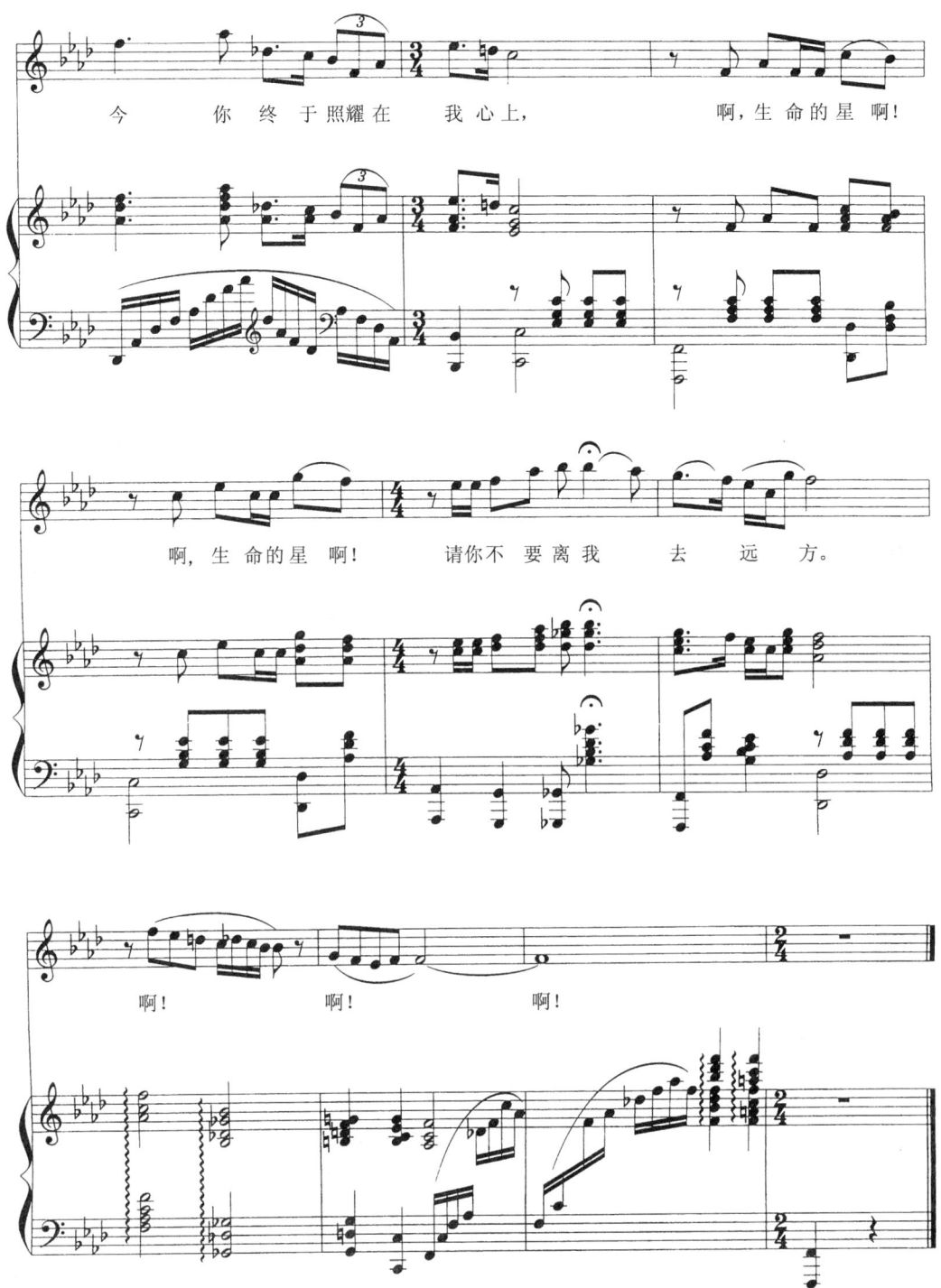

小白菜

河北民歌
于学友 / 编曲

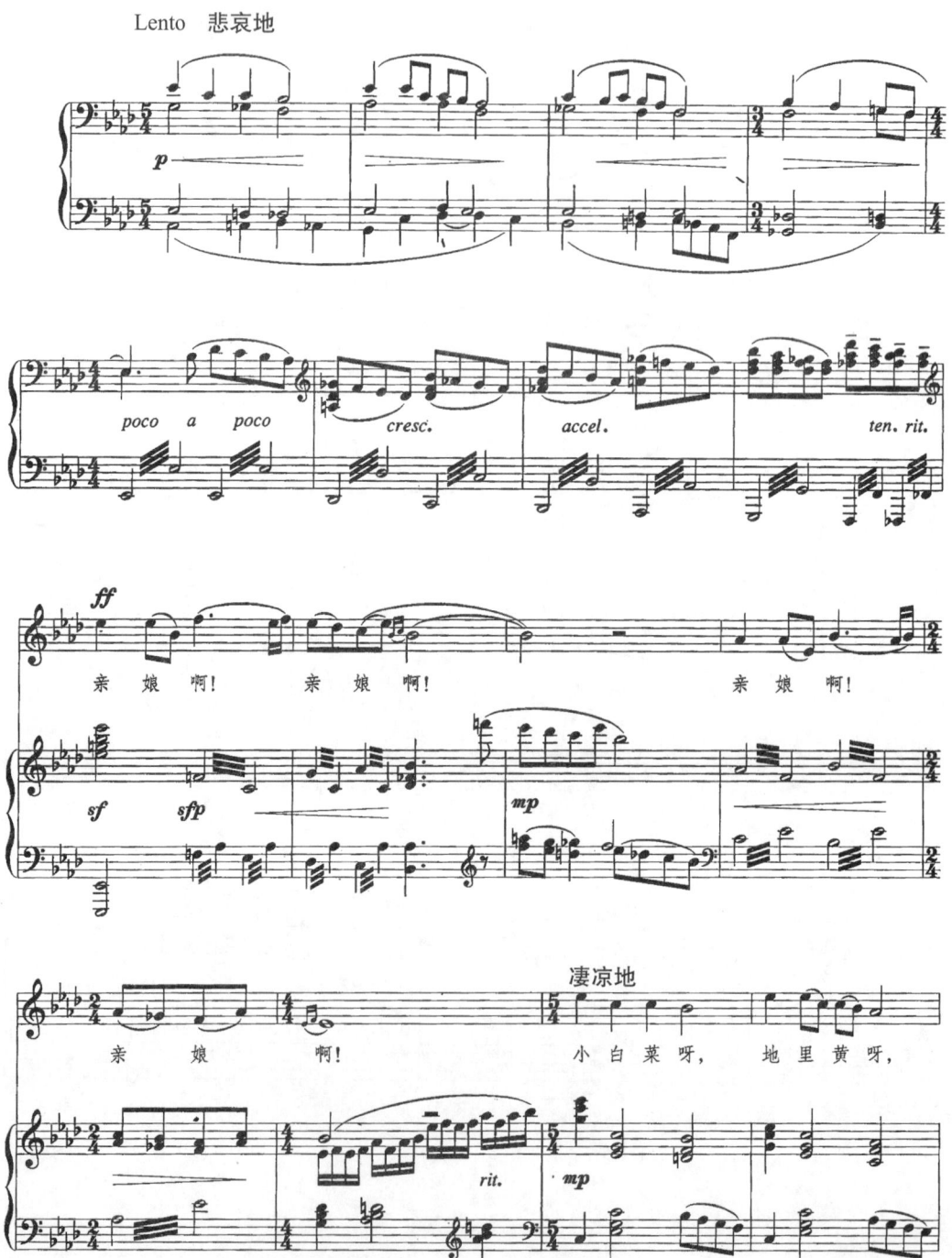

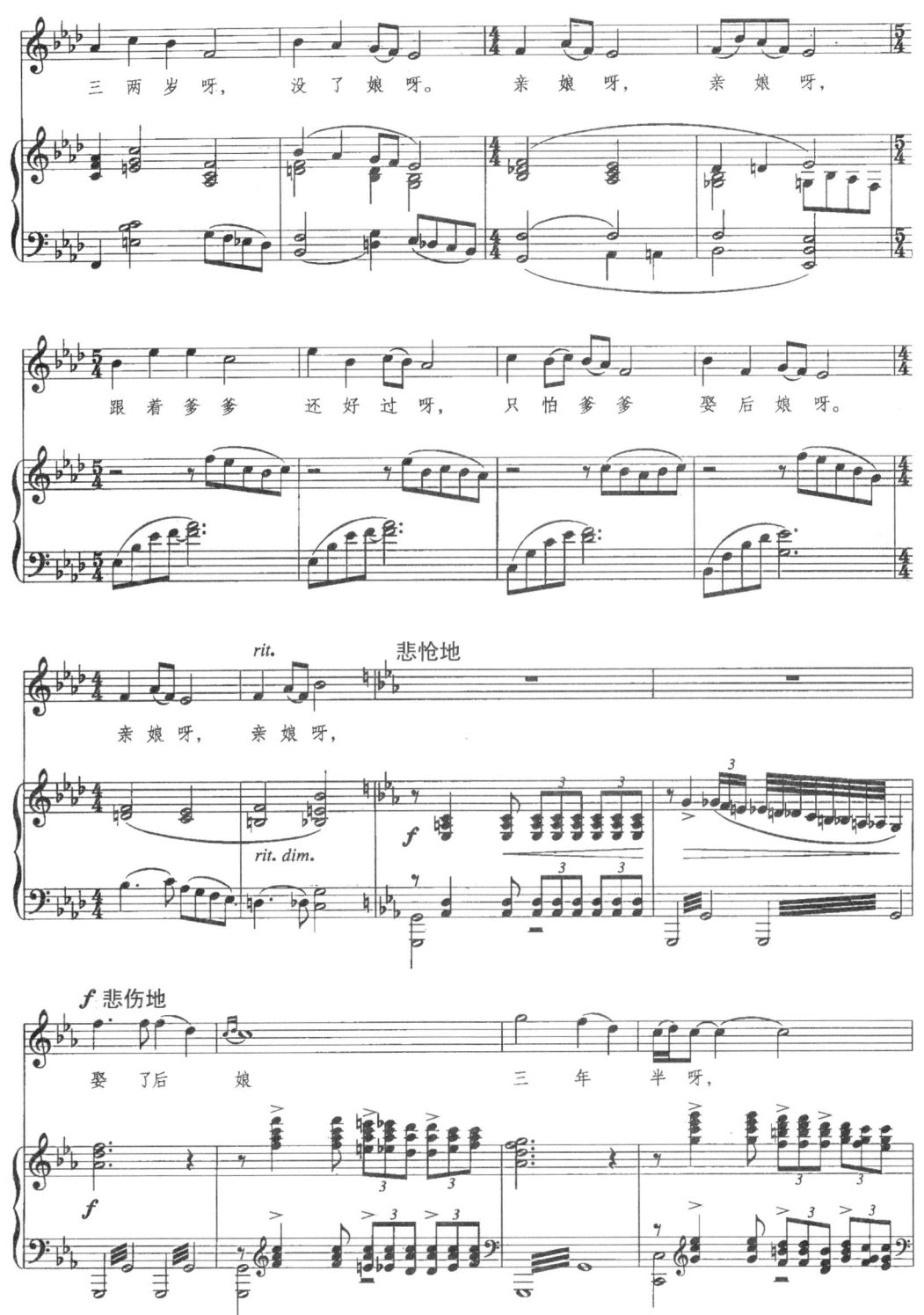

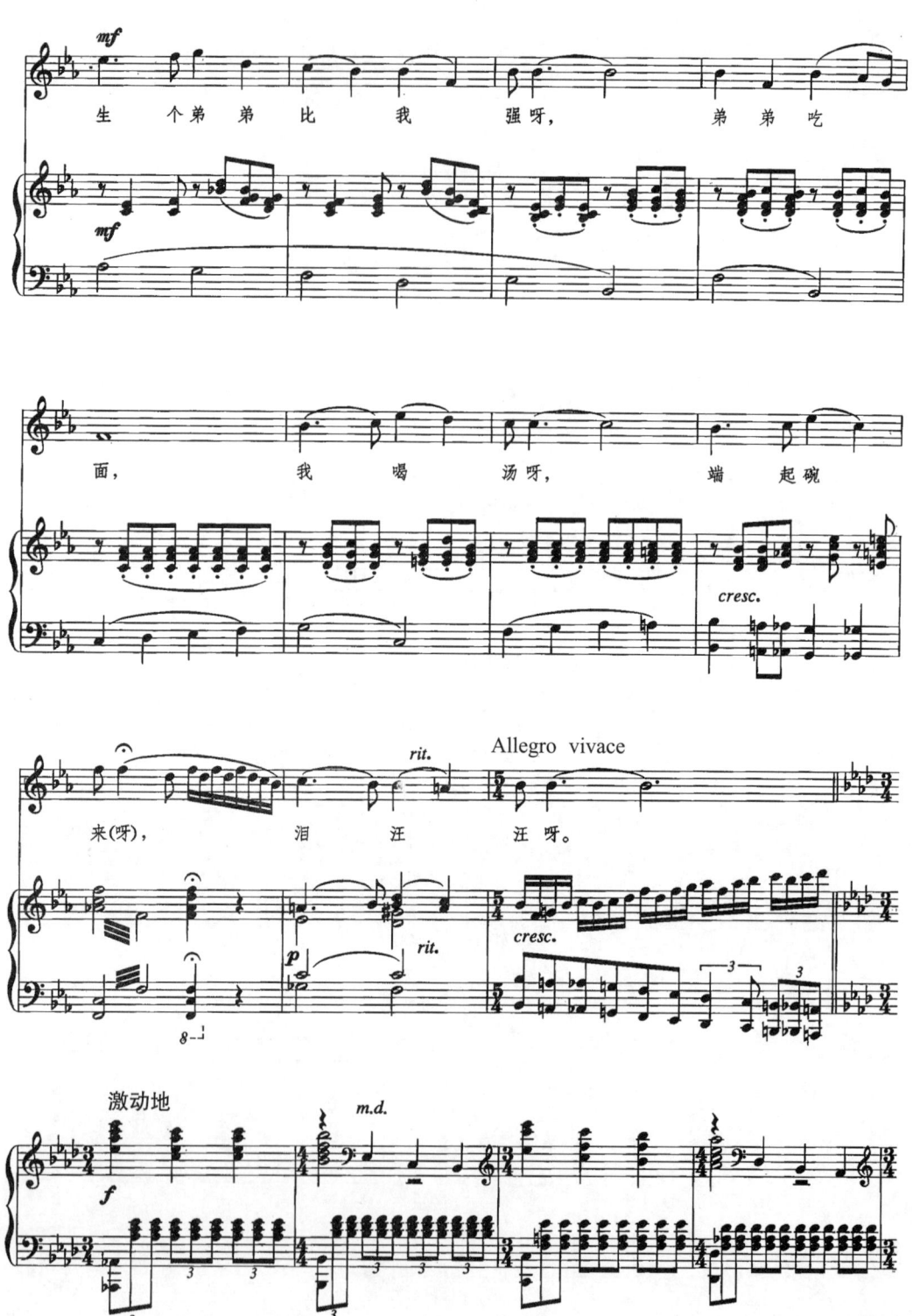

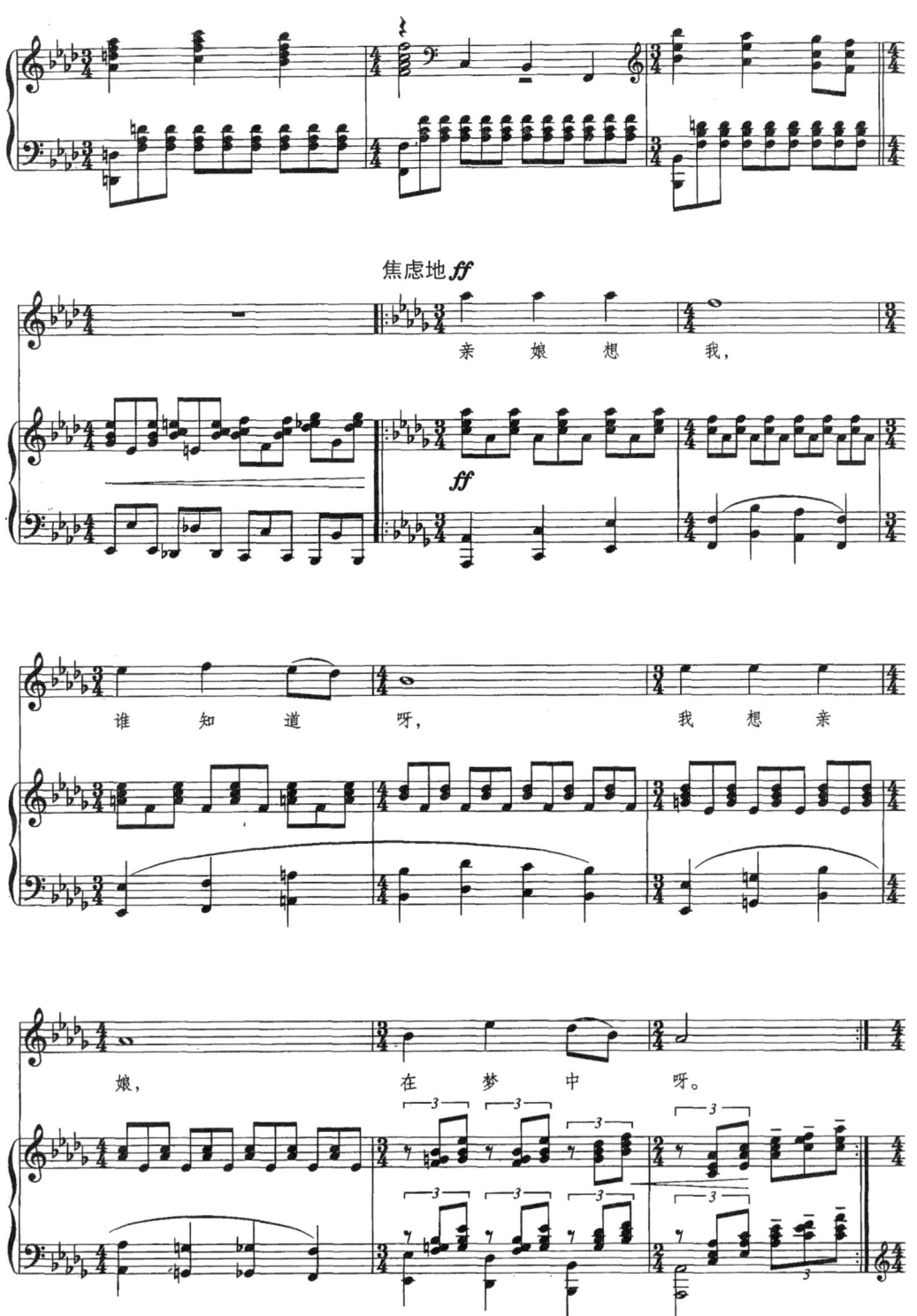

123

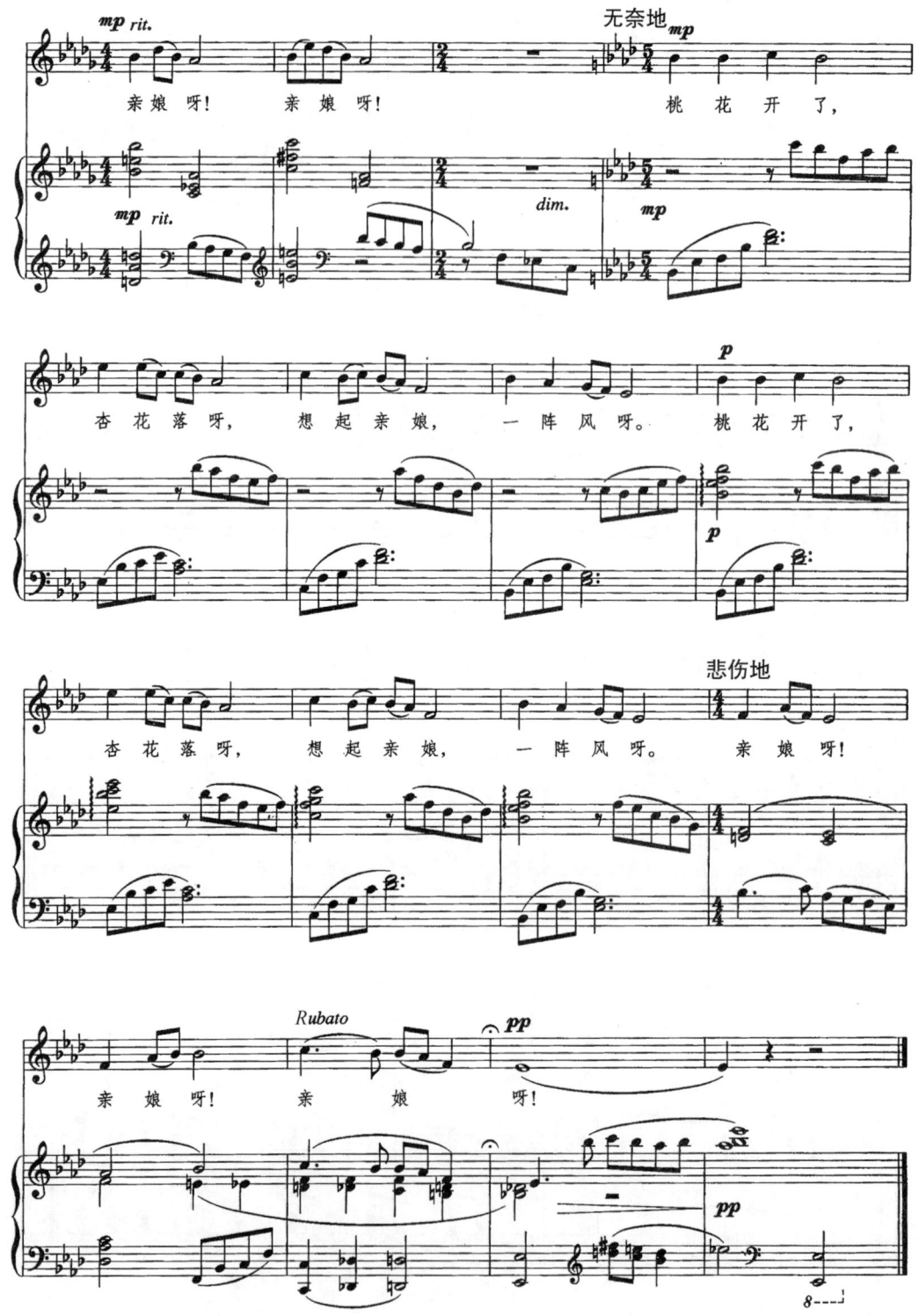

岩口滴水

任 萍、田 川/词
罗宗贤/曲

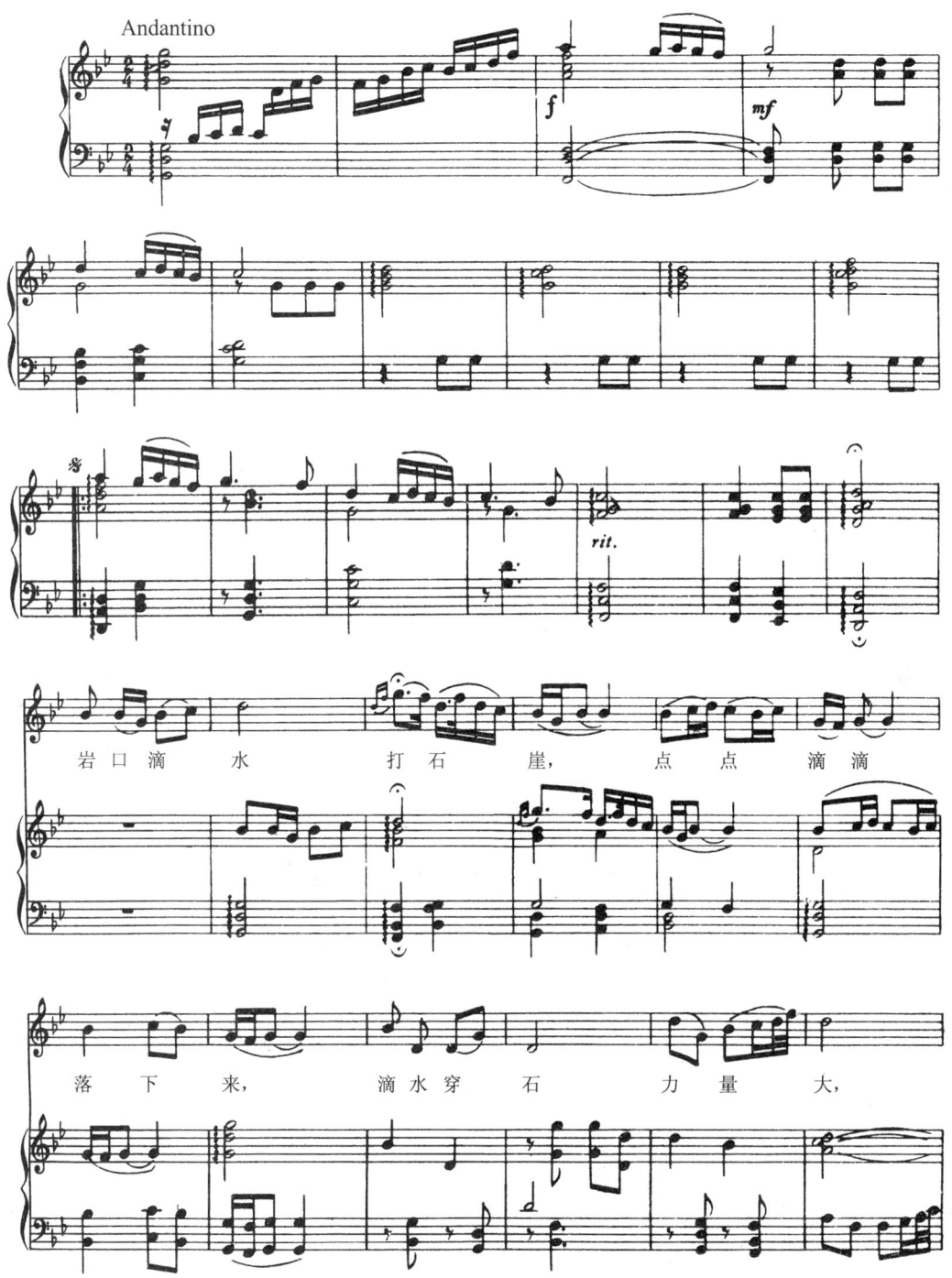

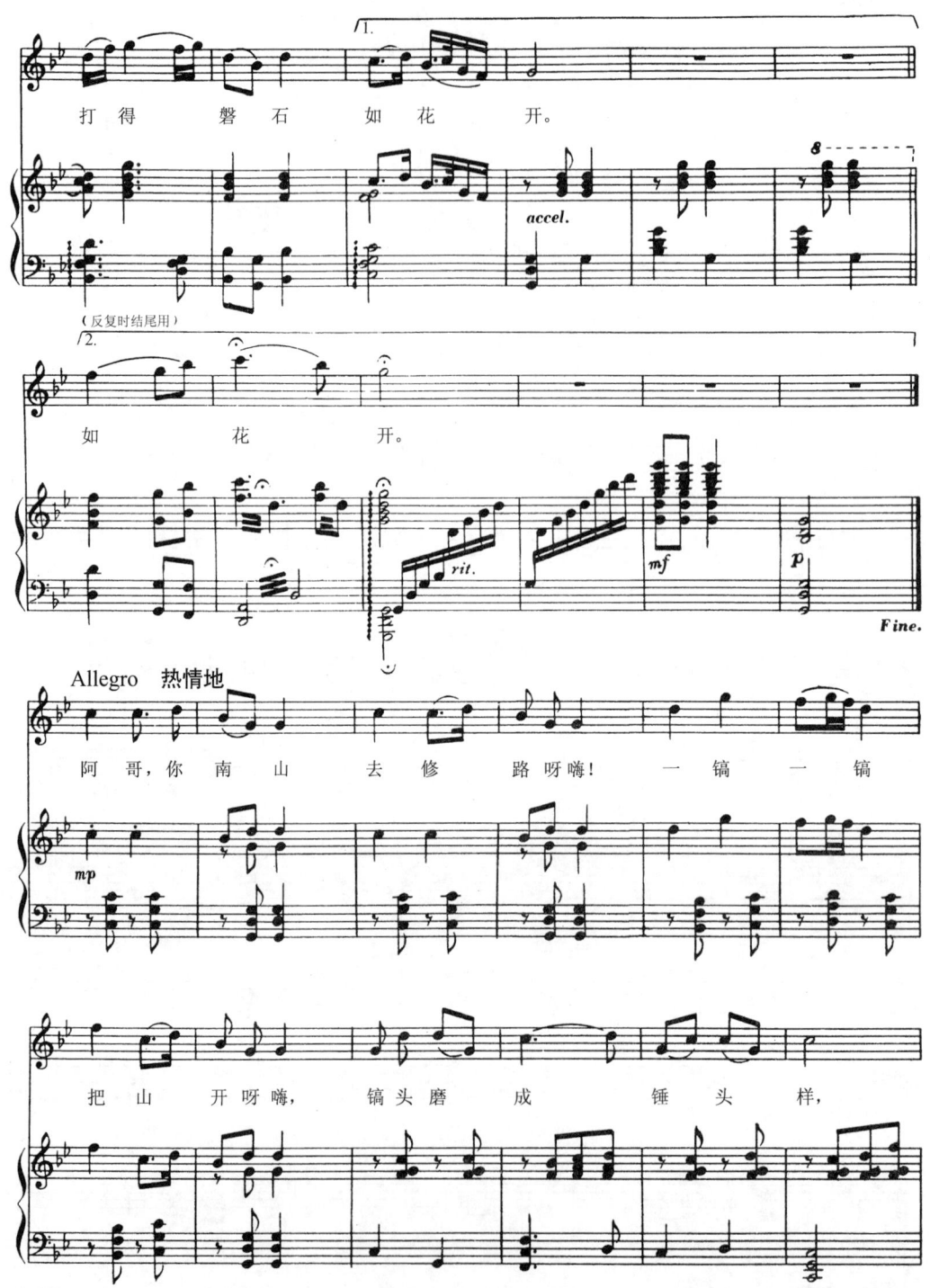

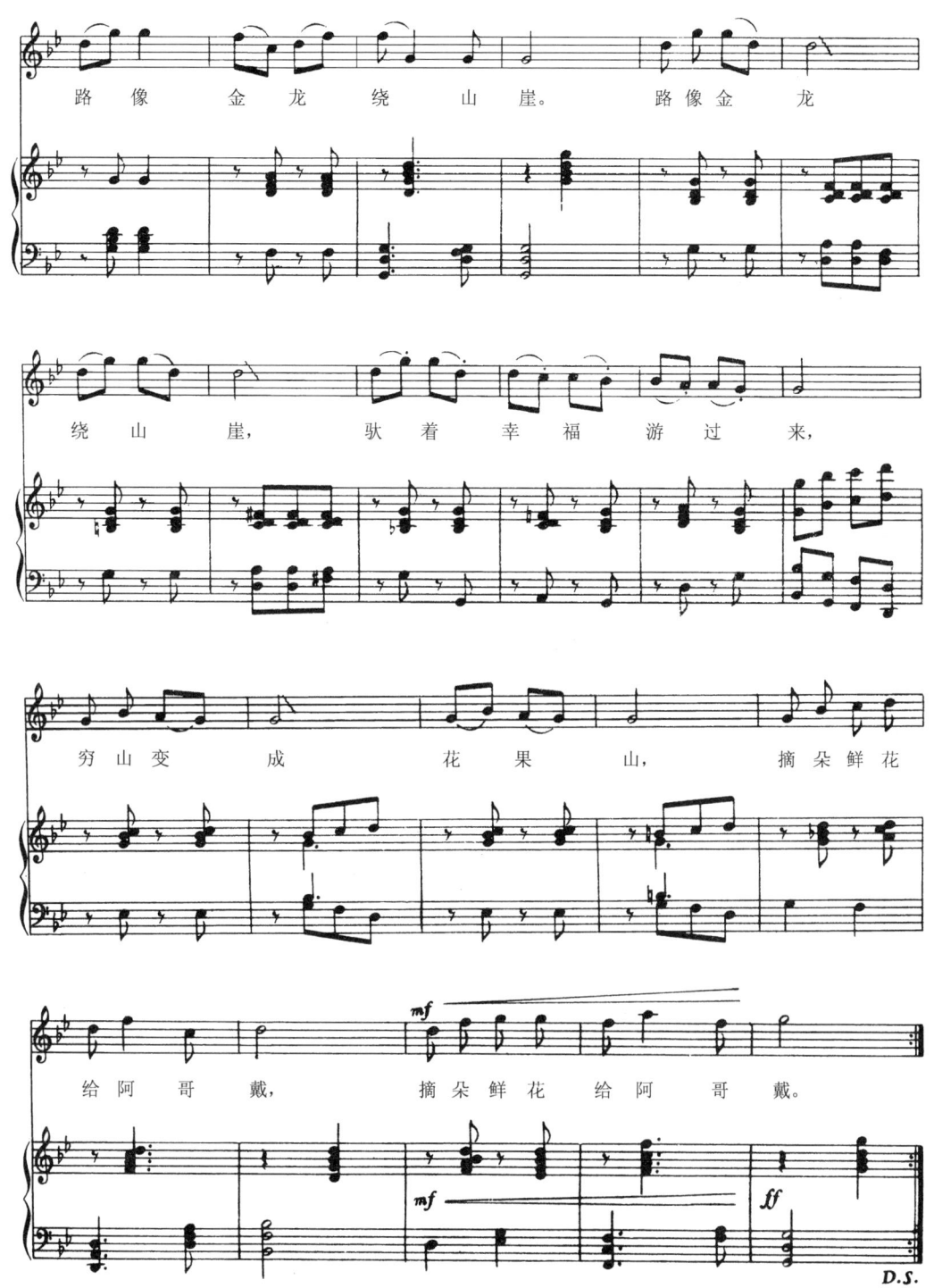

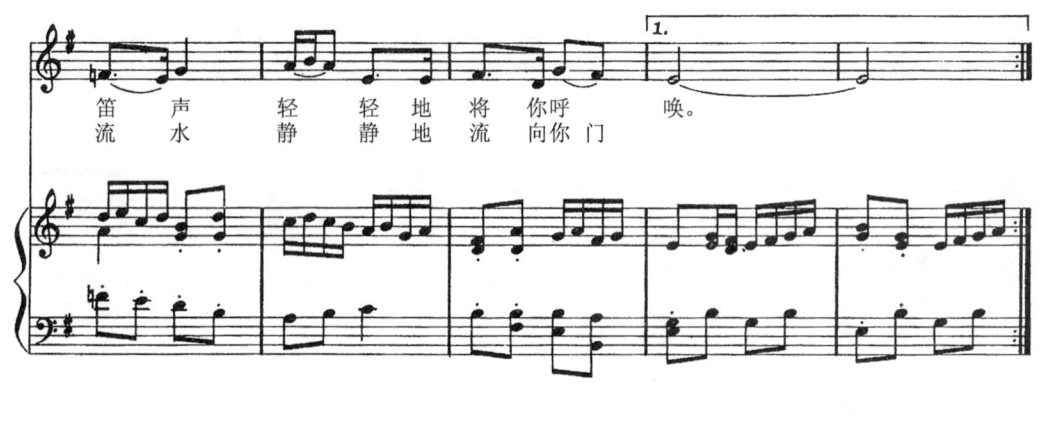

笛 声 轻 轻 地 将 你 呼 唤。
流 水 静 静 地 流 向 你 门

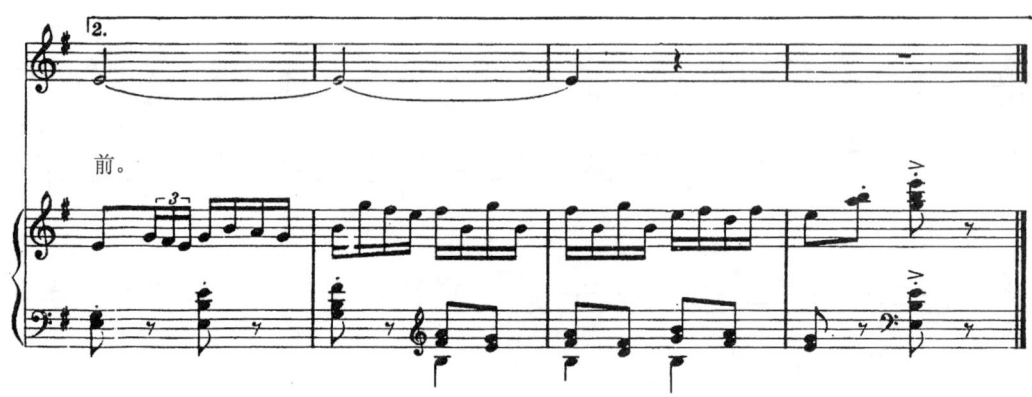

前。

江河水

民 间 乐 曲
李直心、传 永 / 填词编曲
吴慰云 / 配伴奏

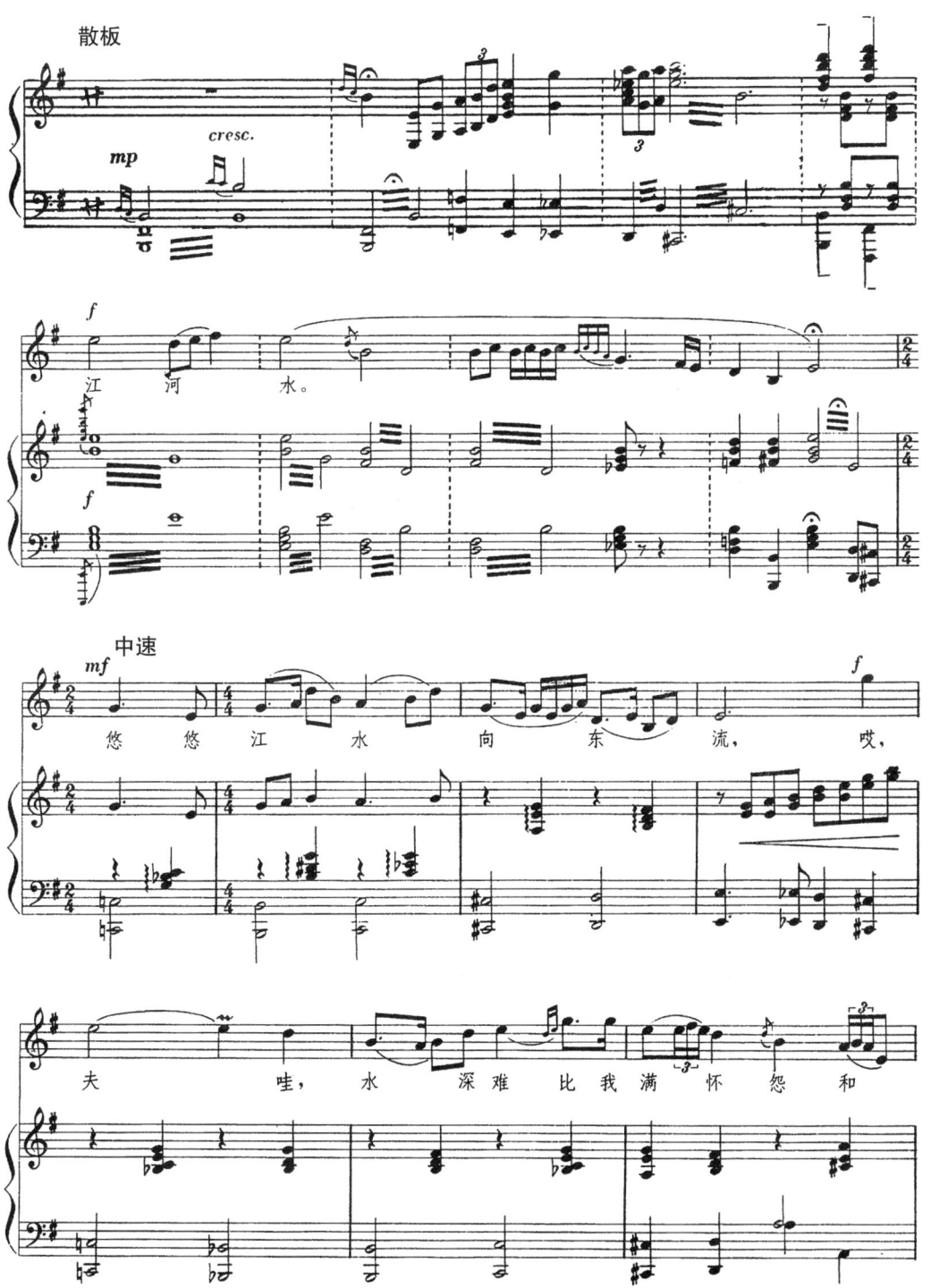

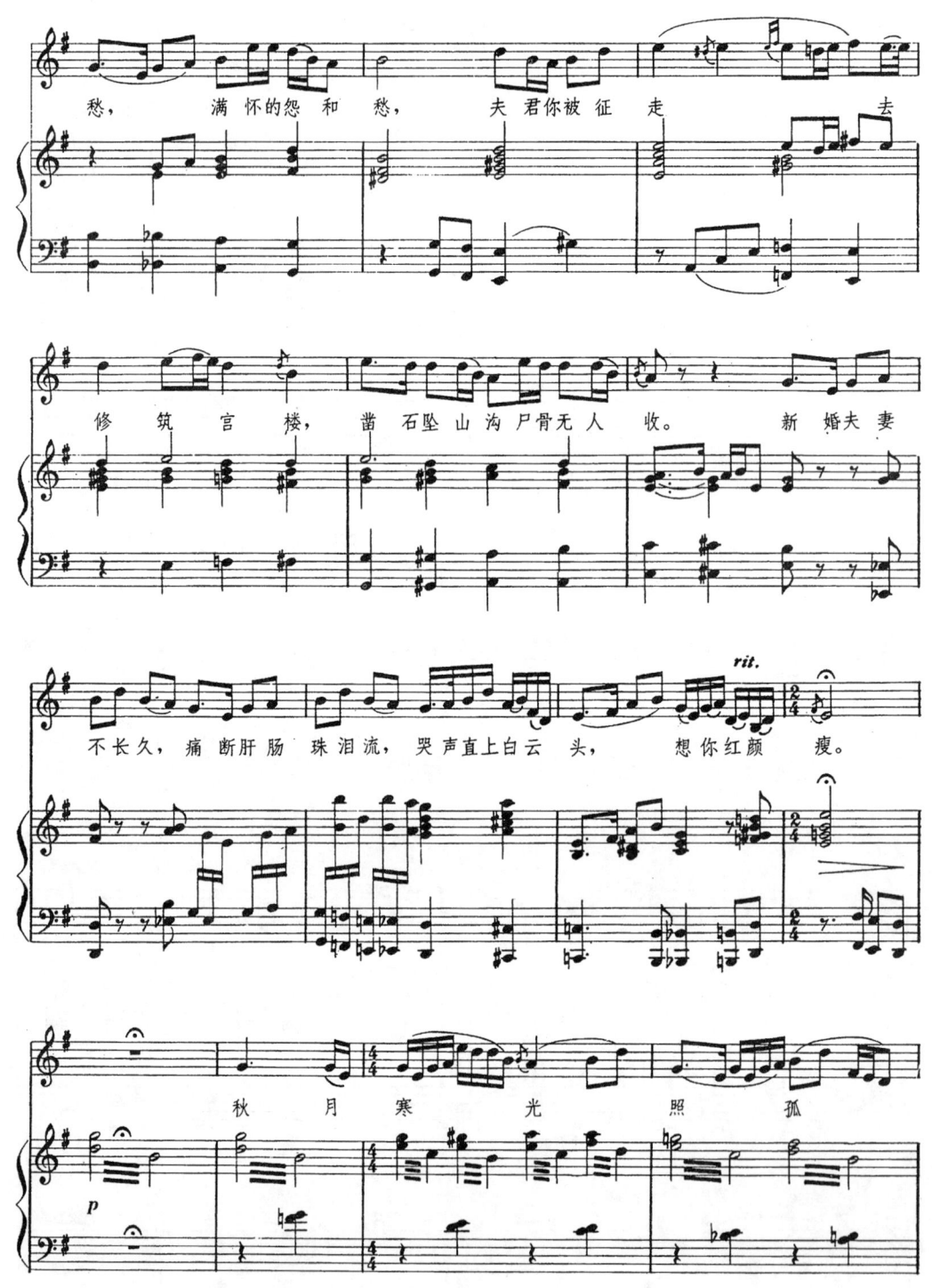

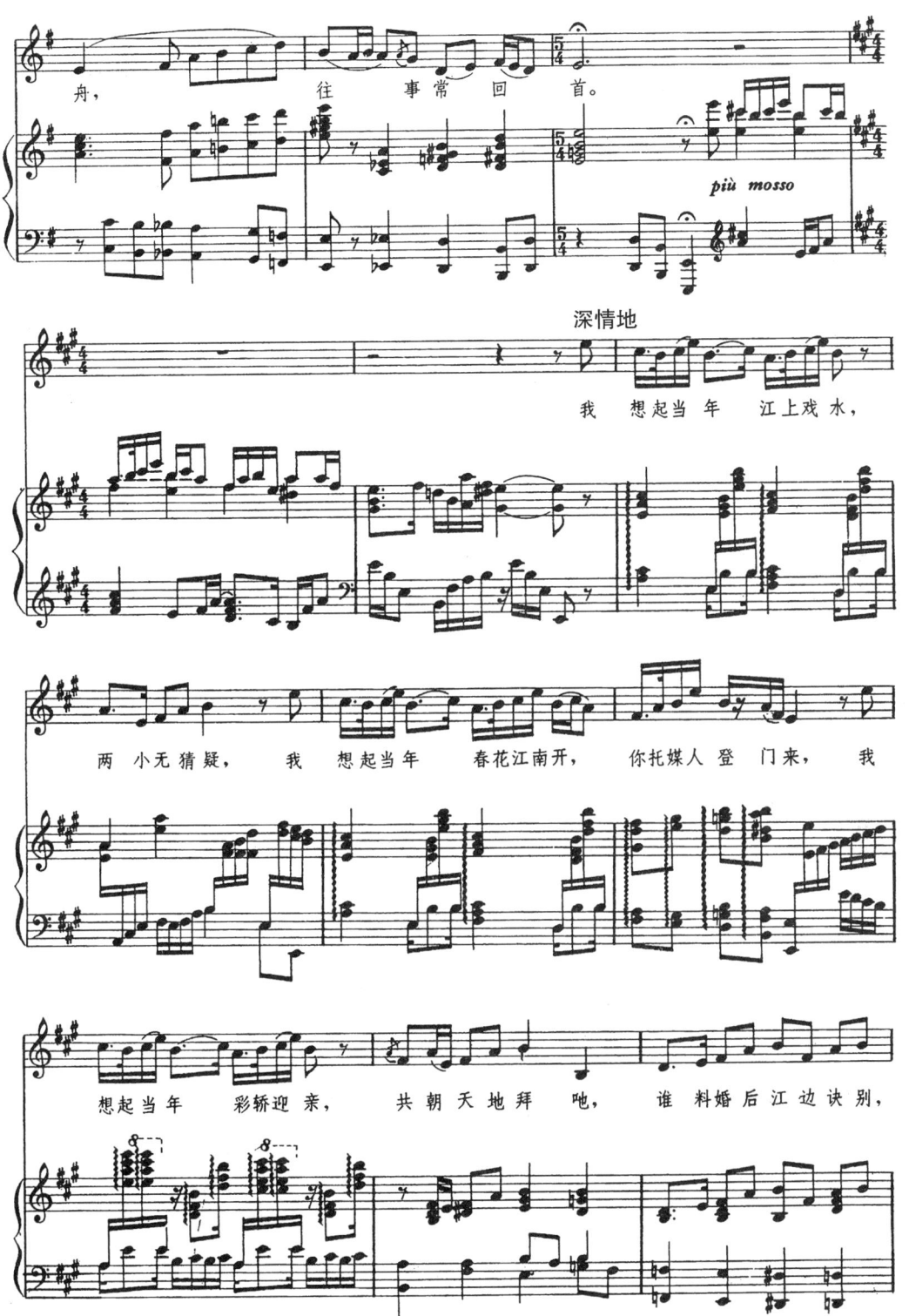

131

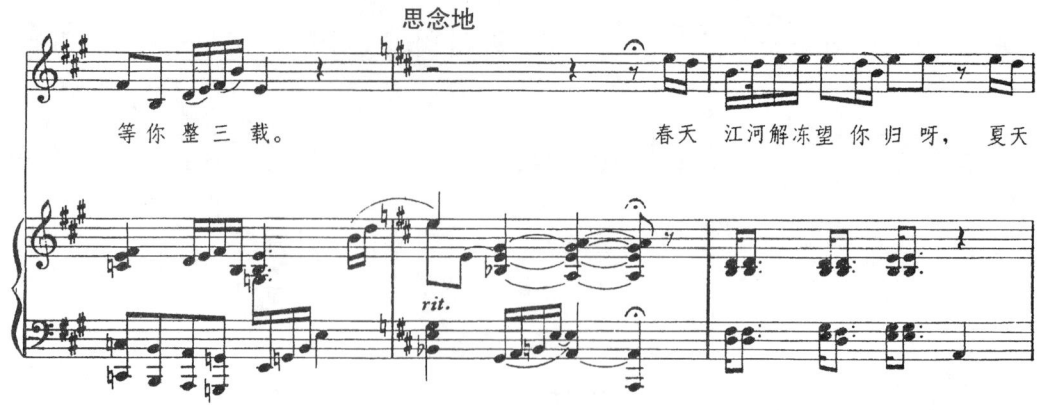
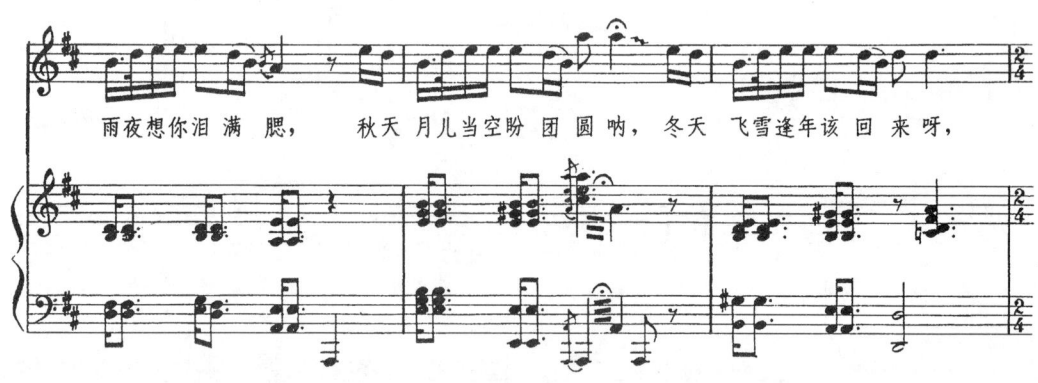
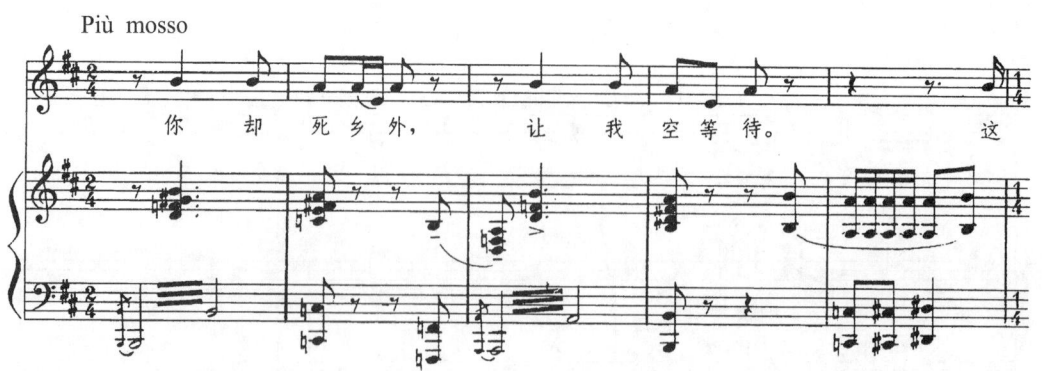

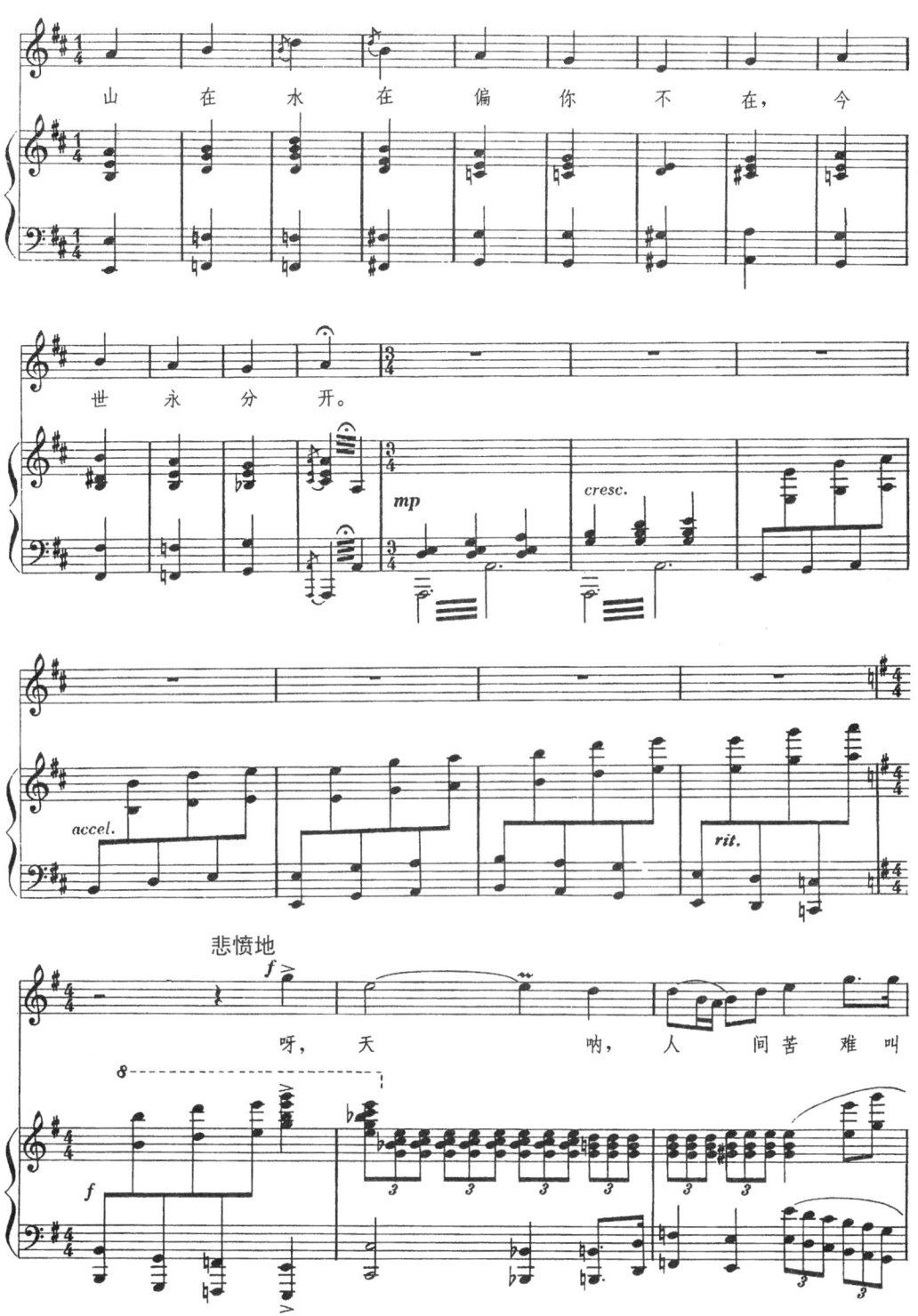

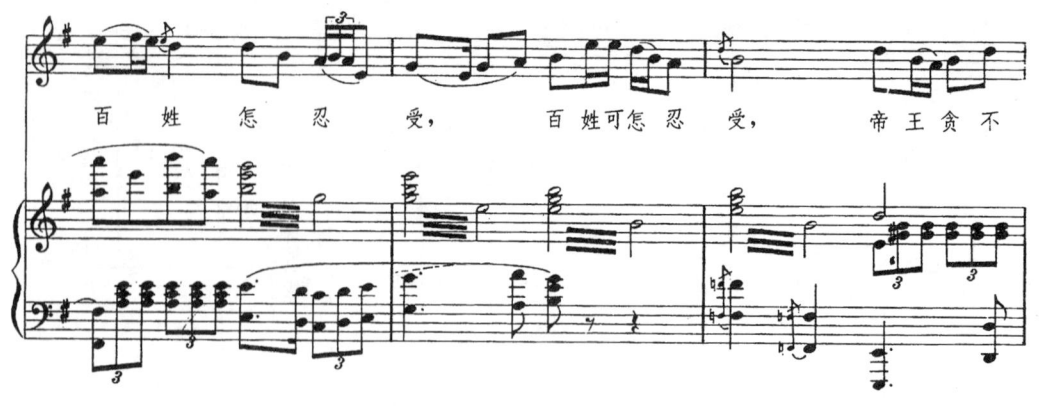
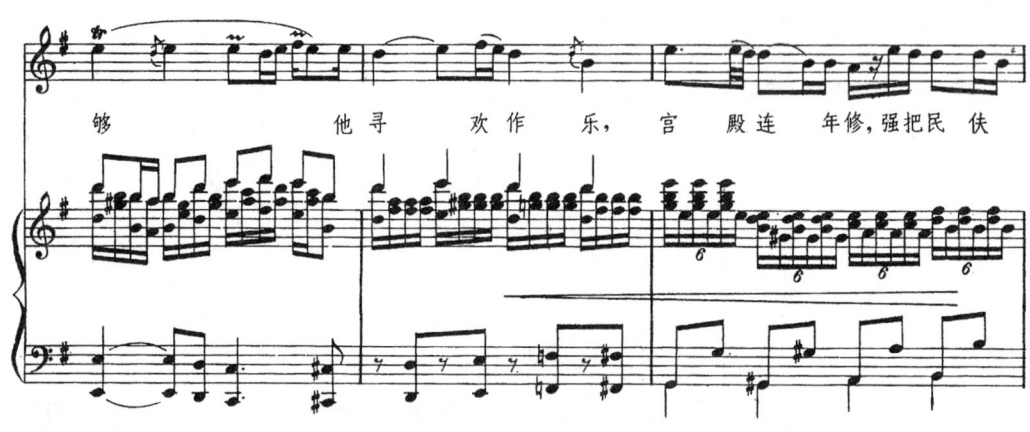
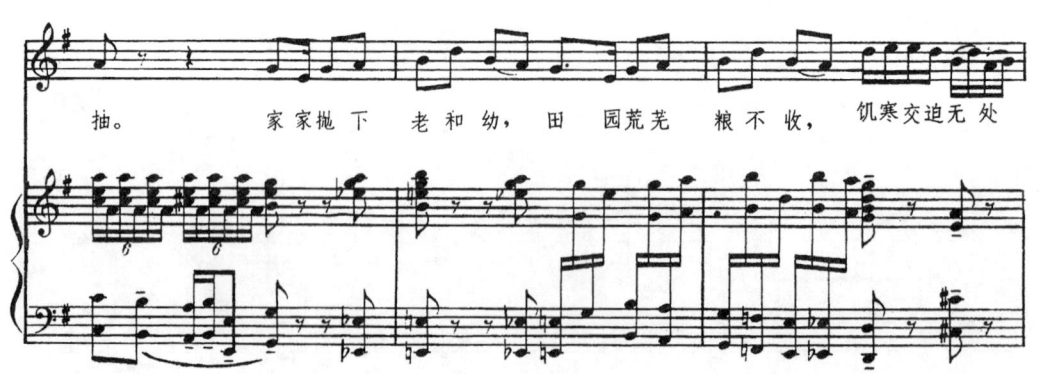

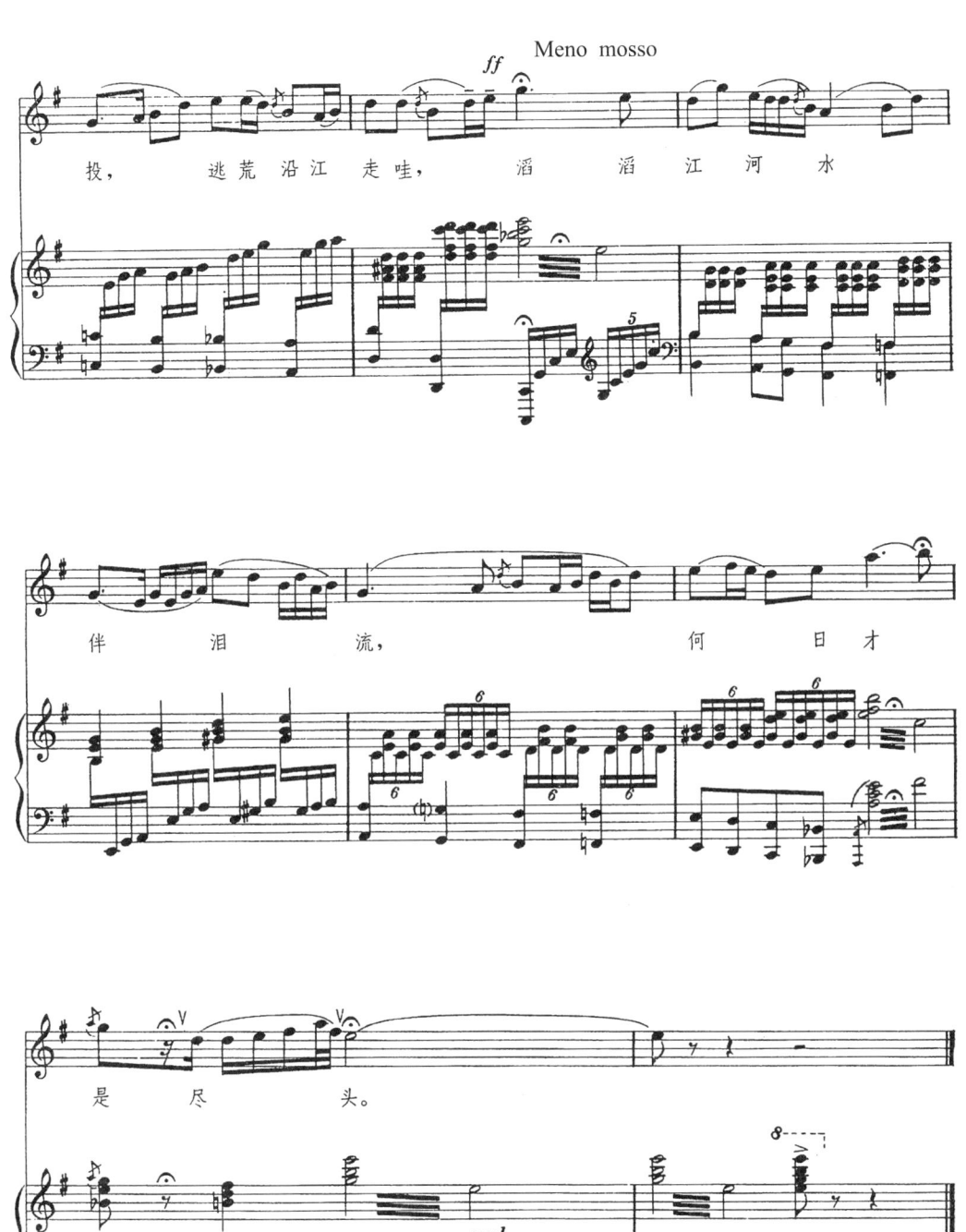

百灵鸟你这美妙的歌手

哈萨克民歌
黎英海 / 改编

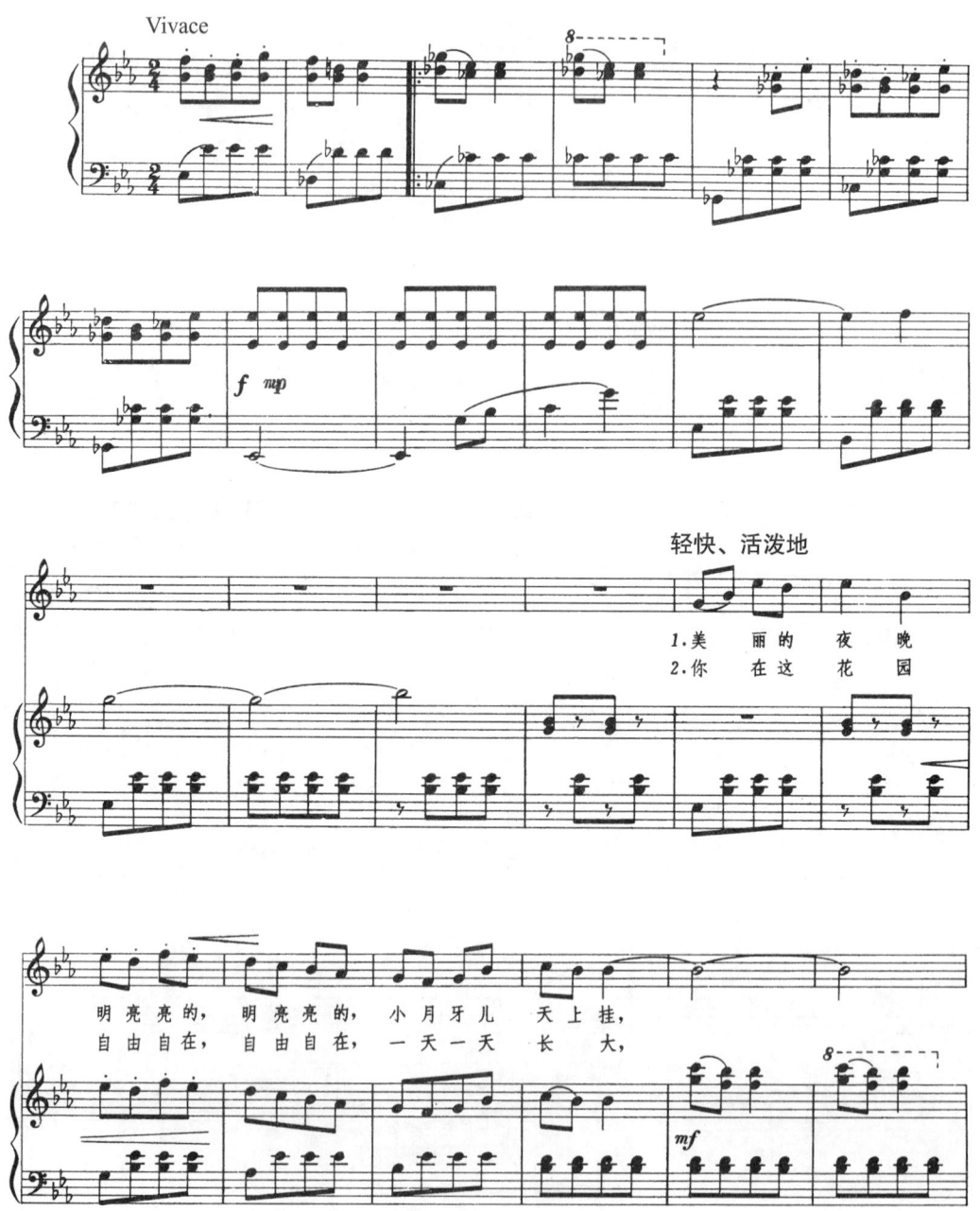

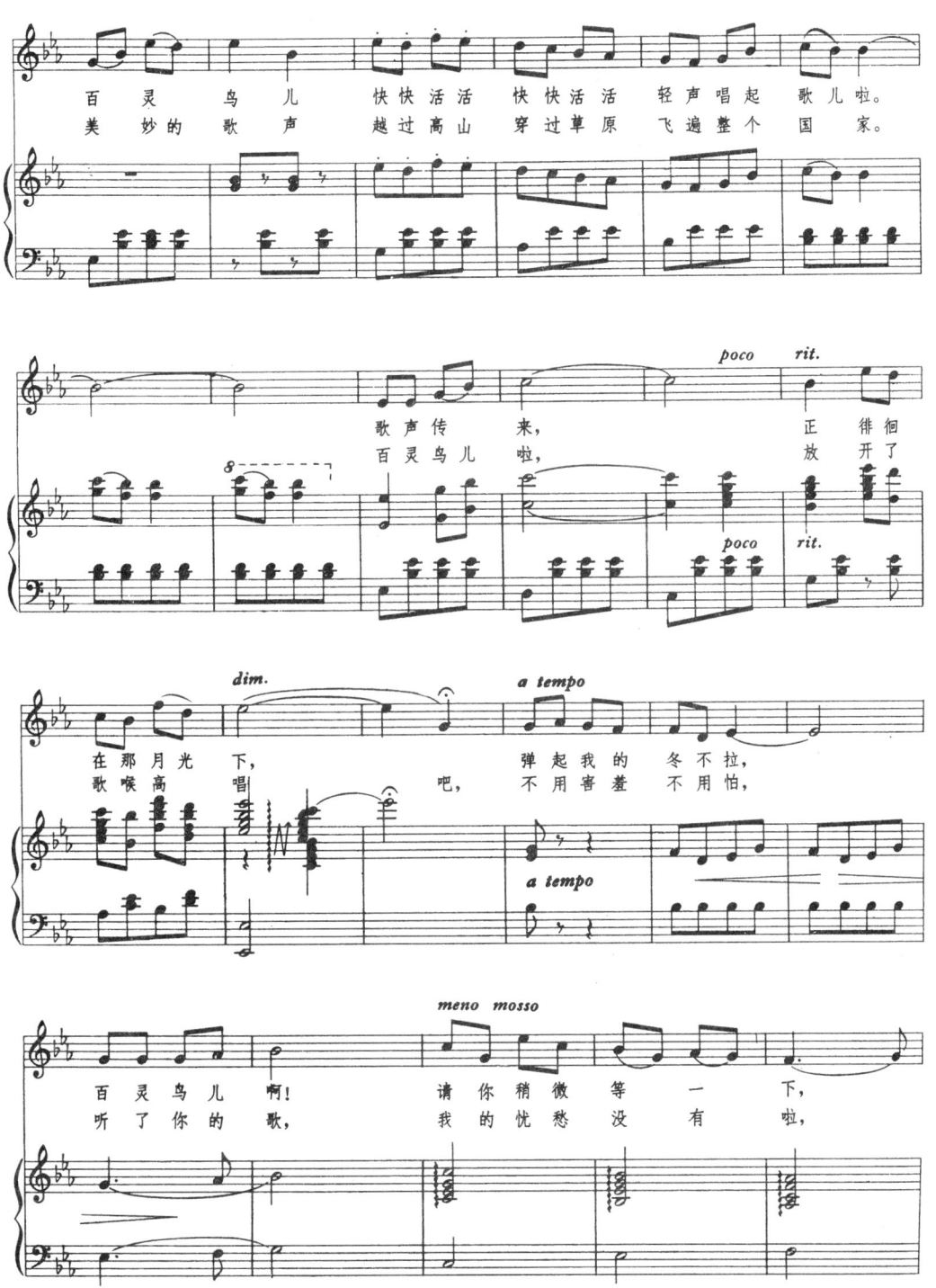

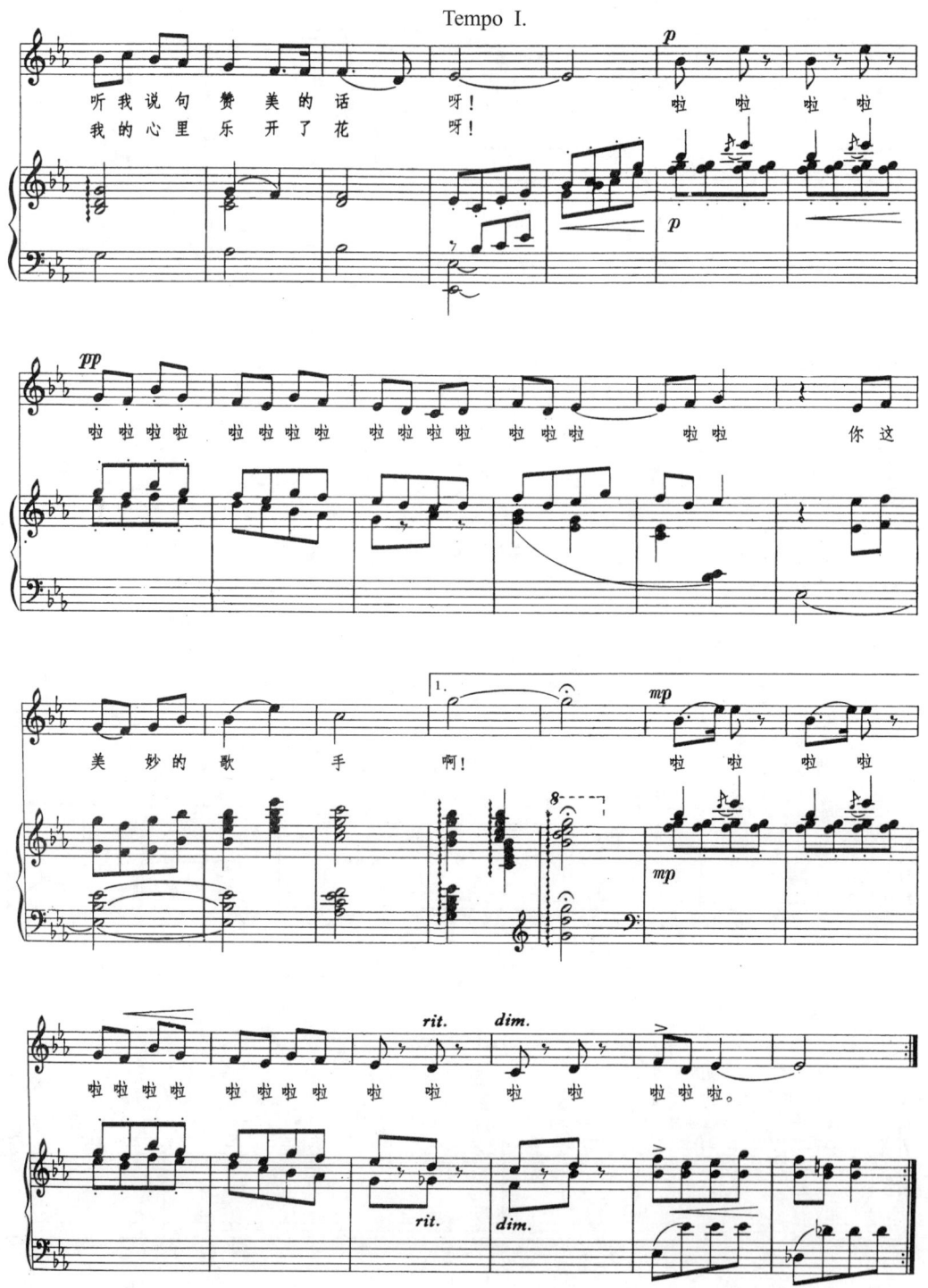

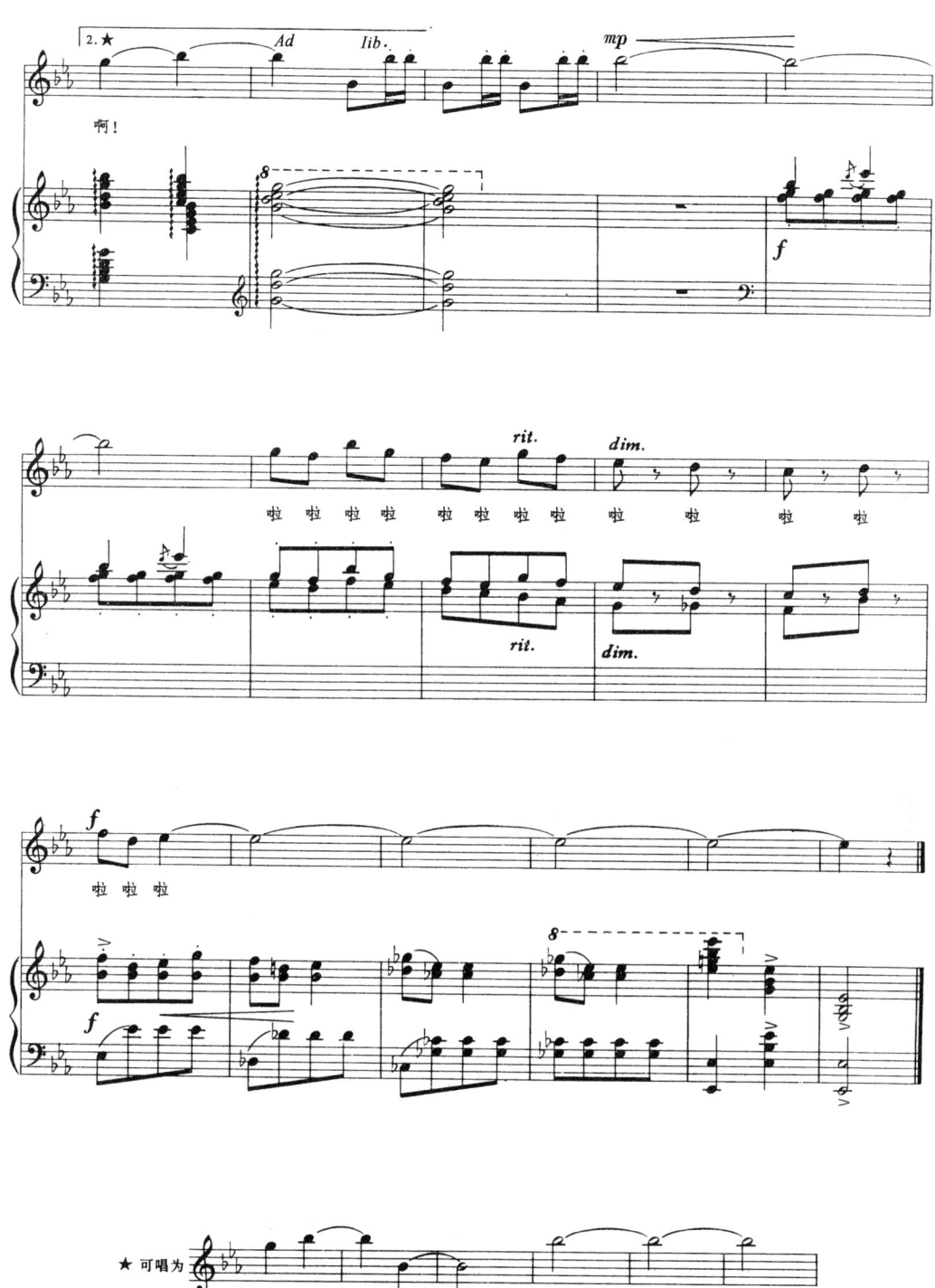

芦 花

贺东久 / 词
印 青 / 曲
胡廷江 / 配伴奏

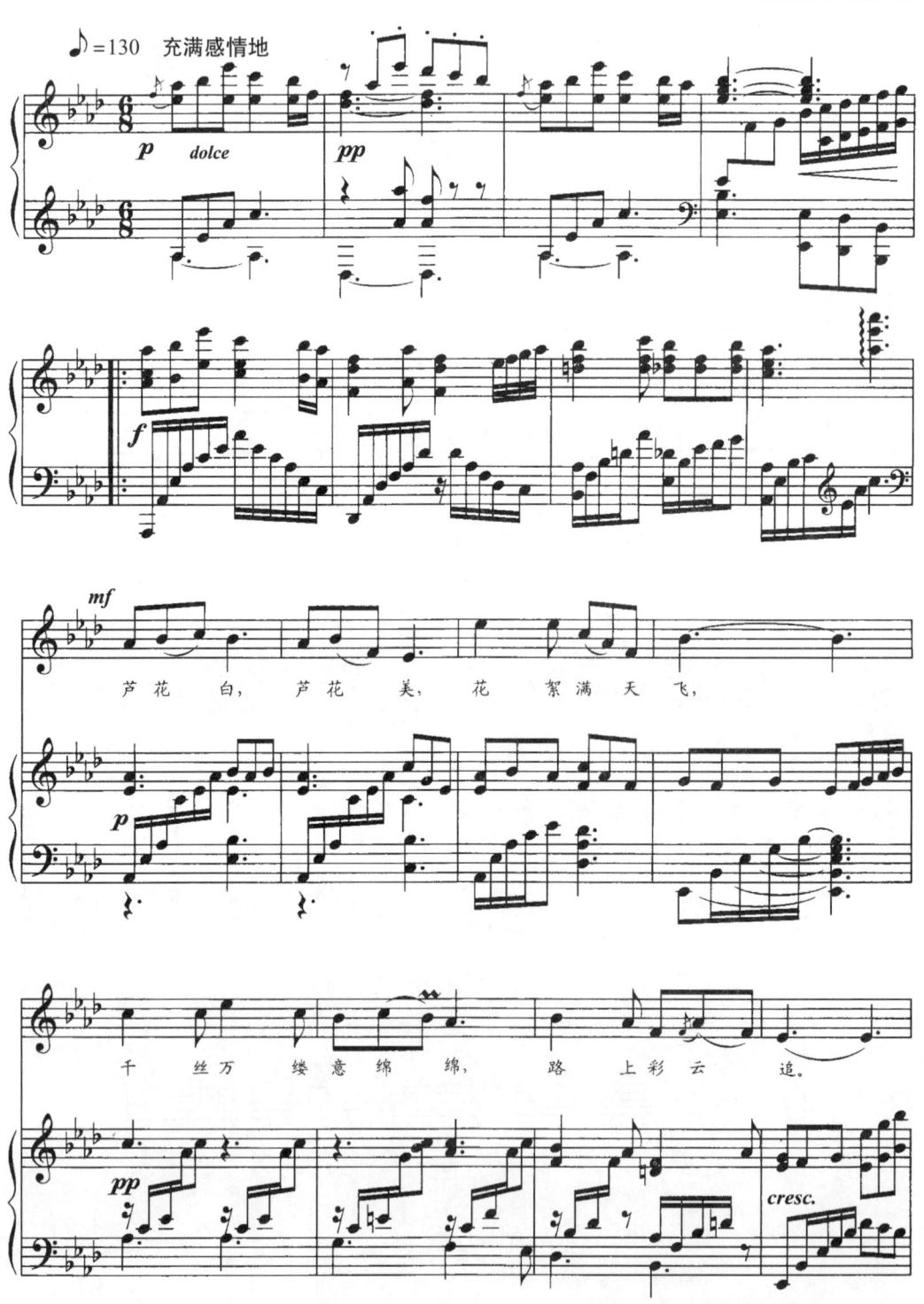

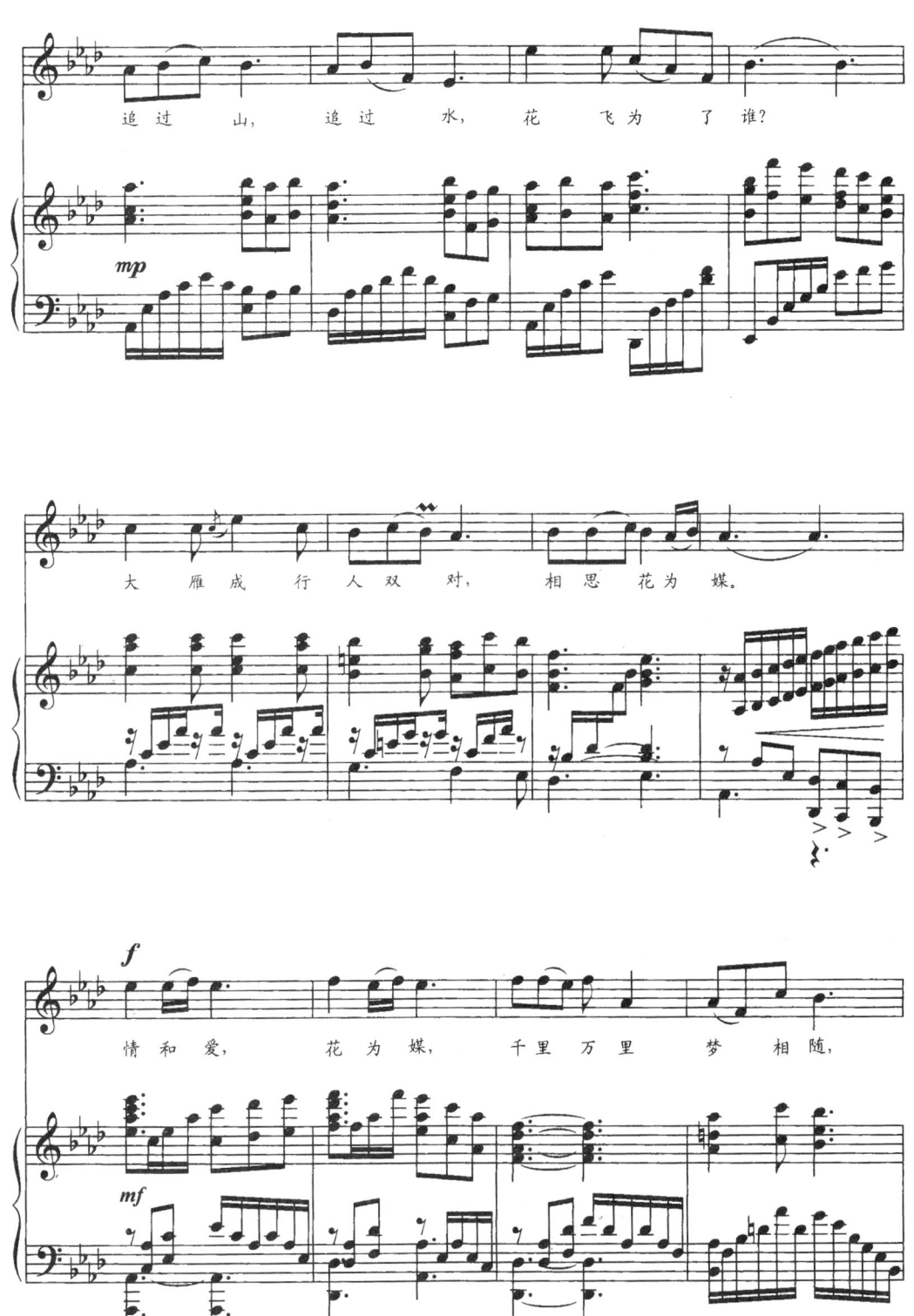

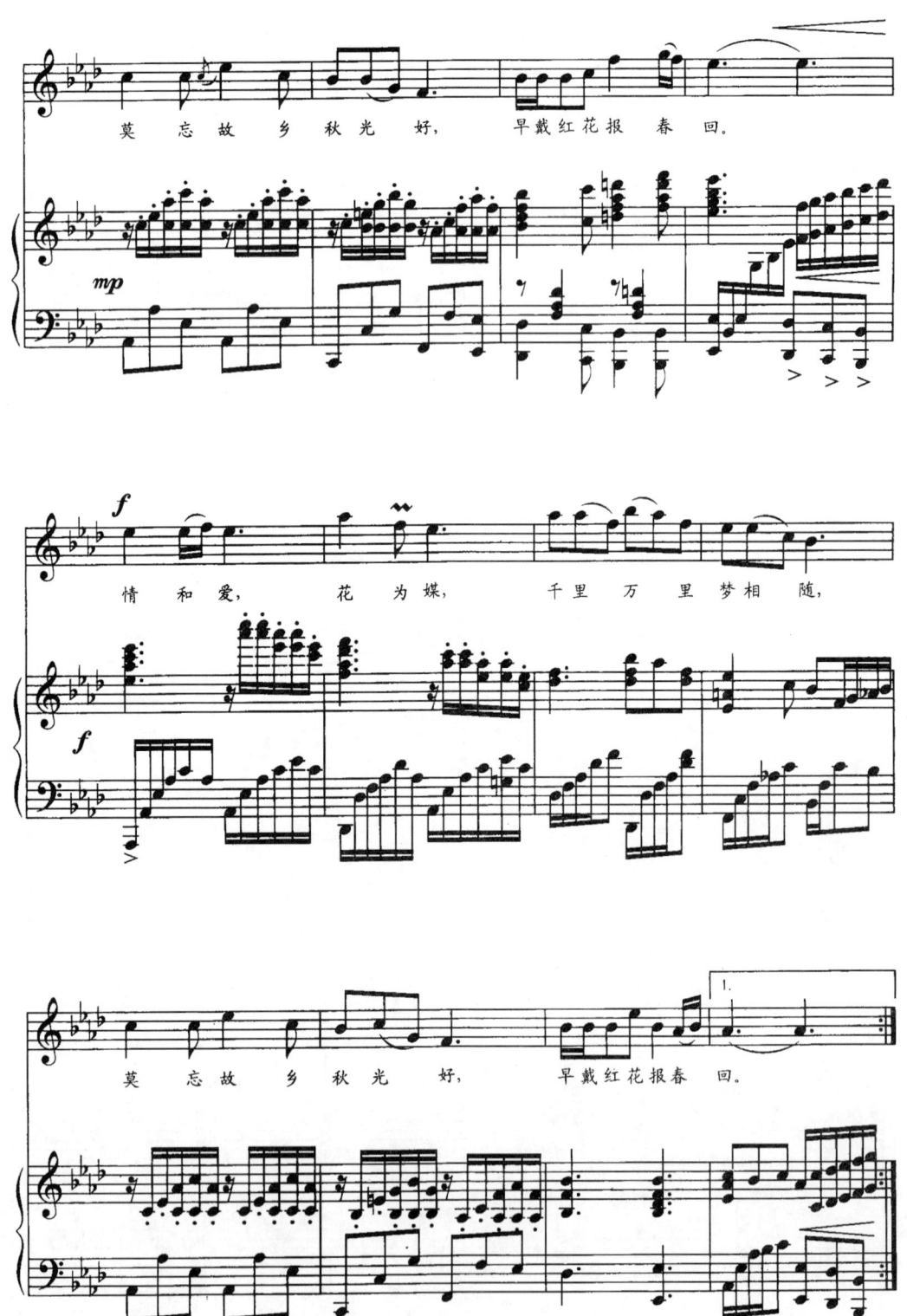

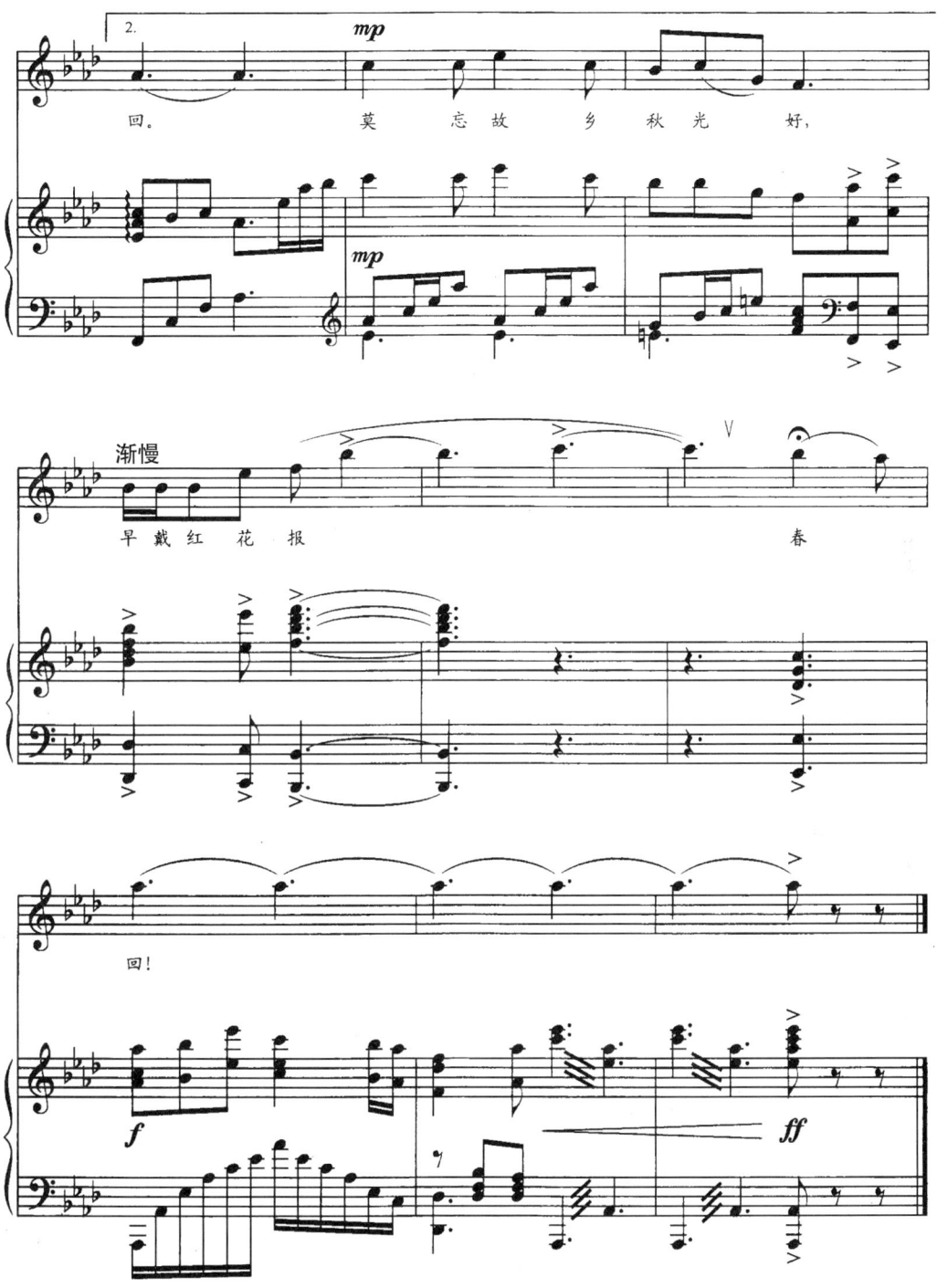

143

西部情歌

屈塬 / 词
印青 / 曲
刘聪 / 配伴奏

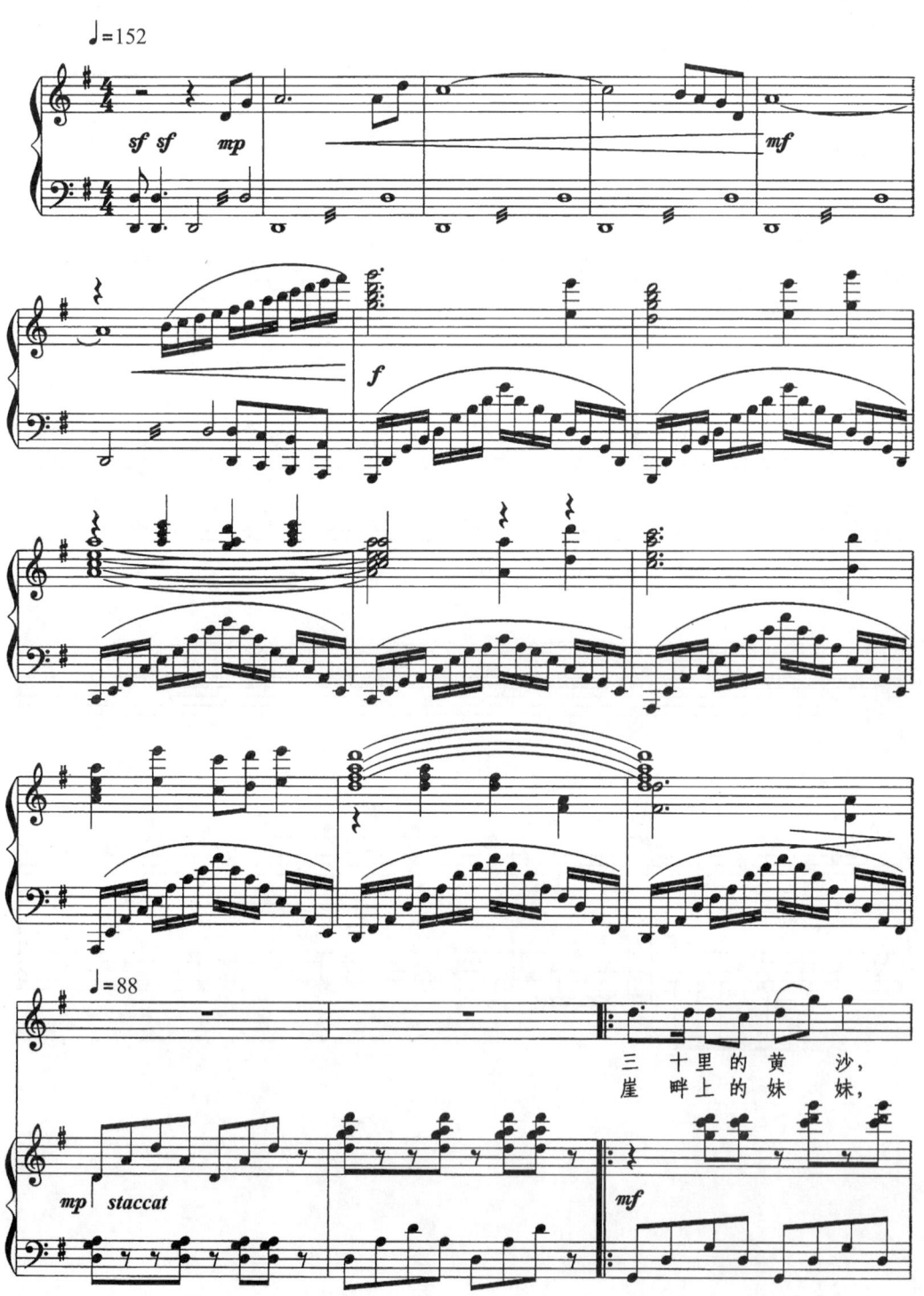

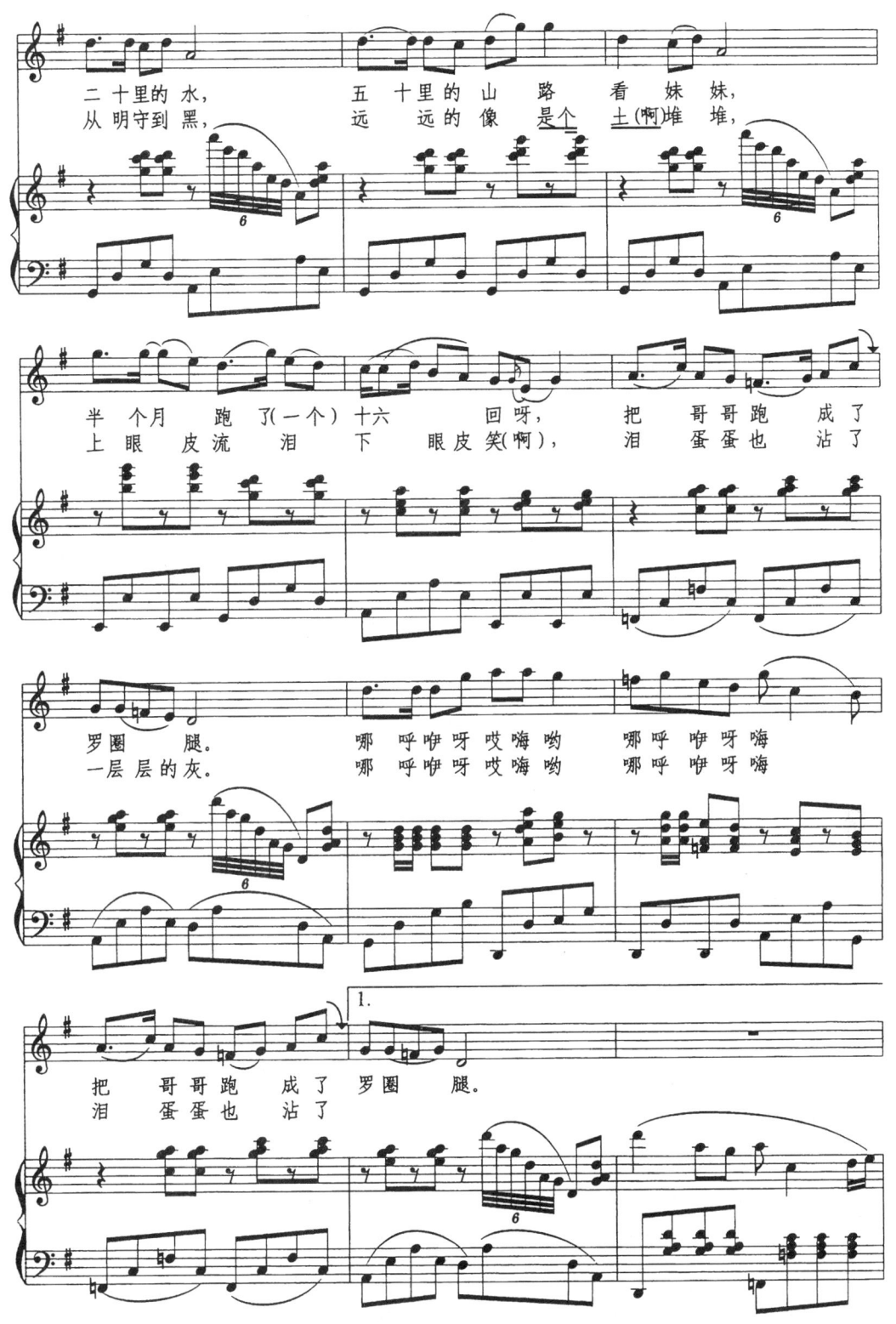

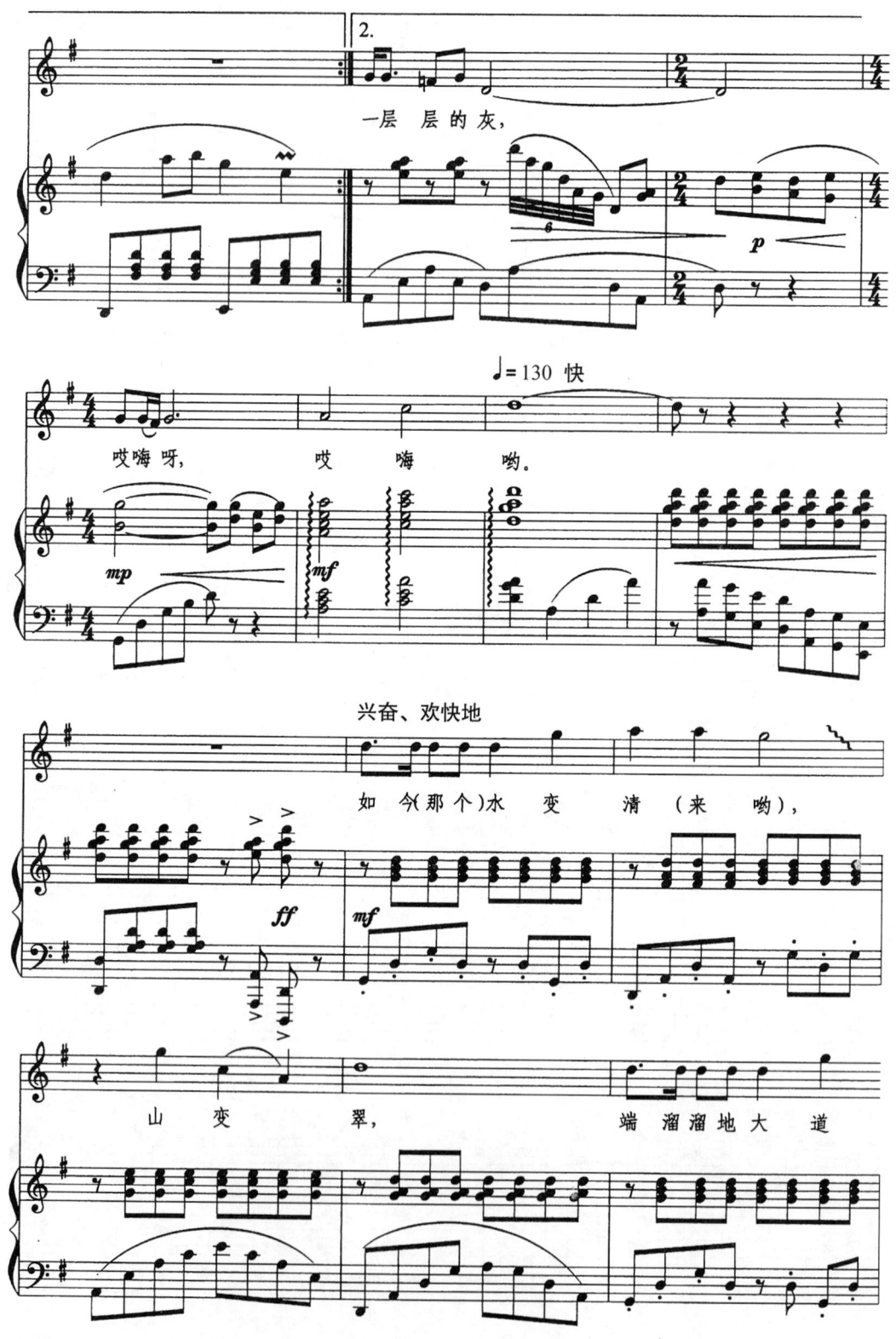

146

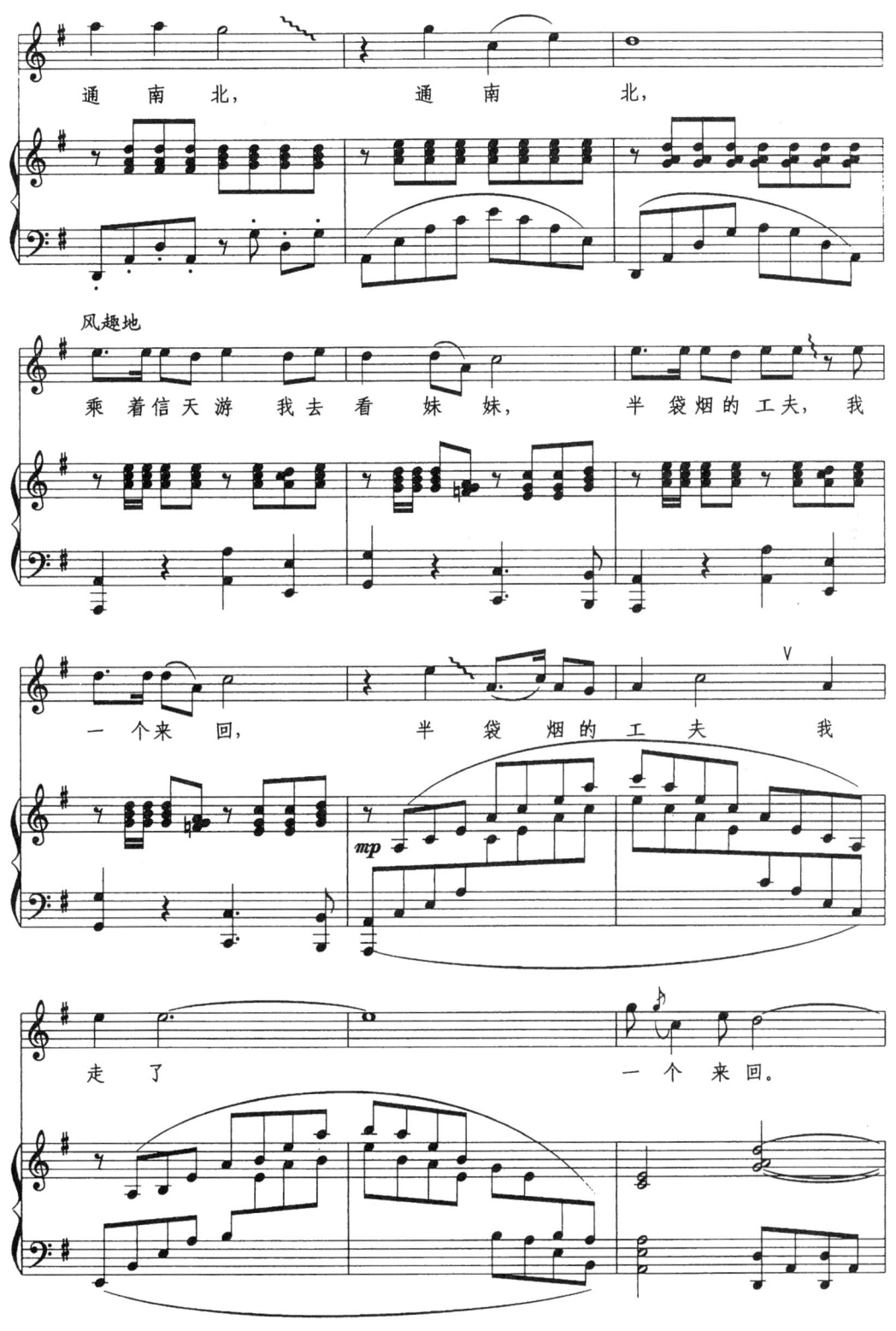

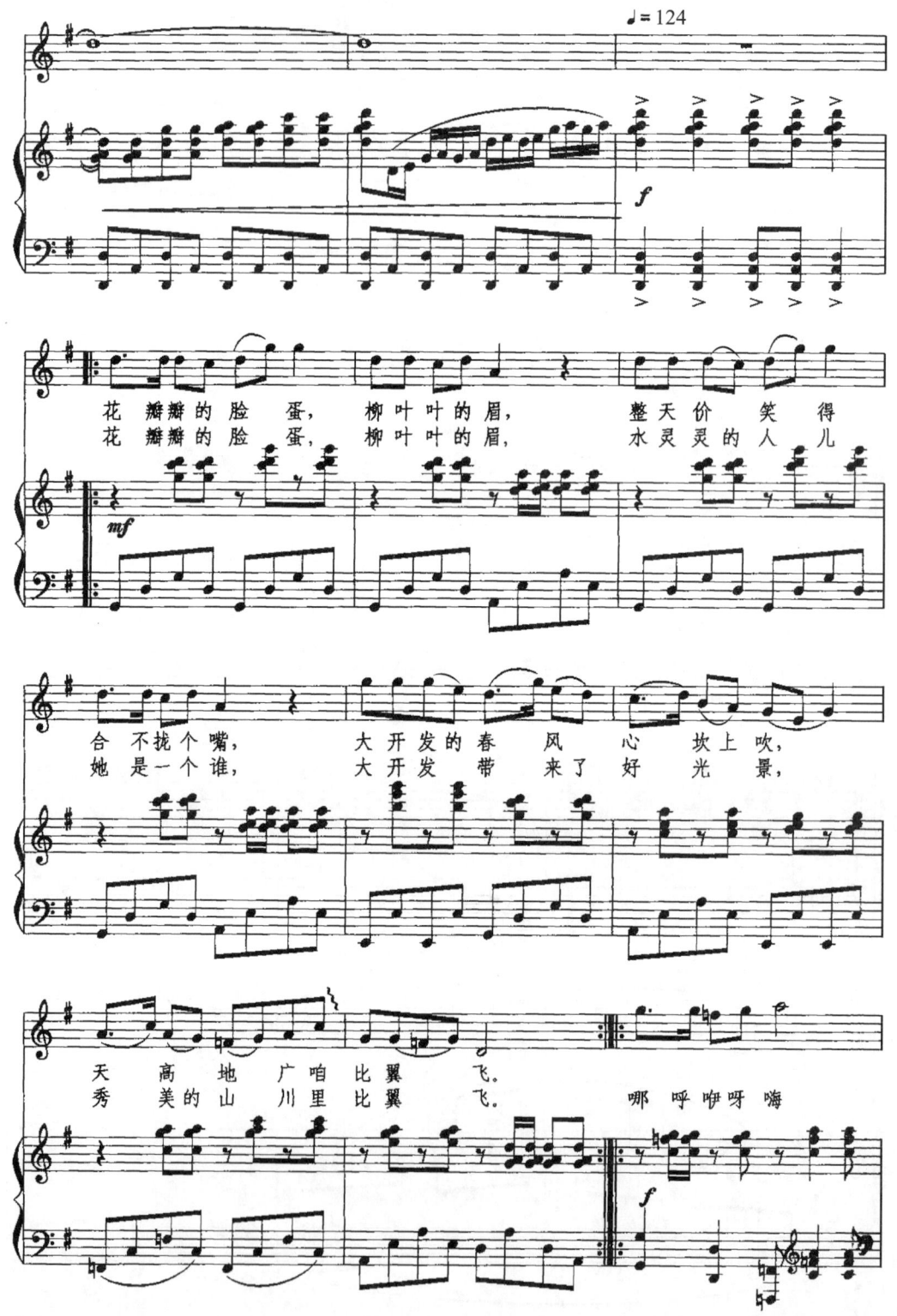

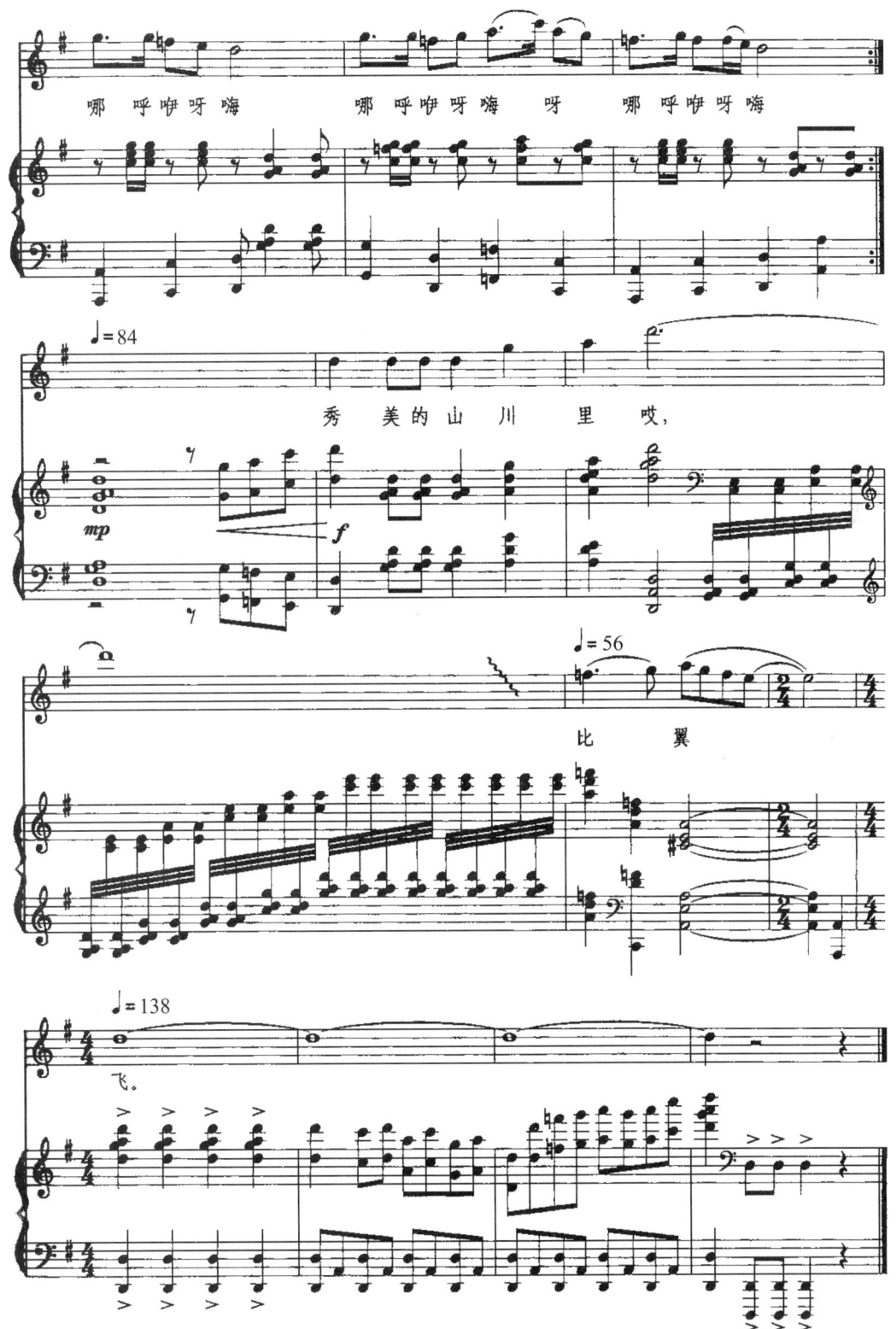

黄河怨

选自《黄河》大合唱

光未然 / 词
冼星海 / 曲
刘　庄 / 配伴奏

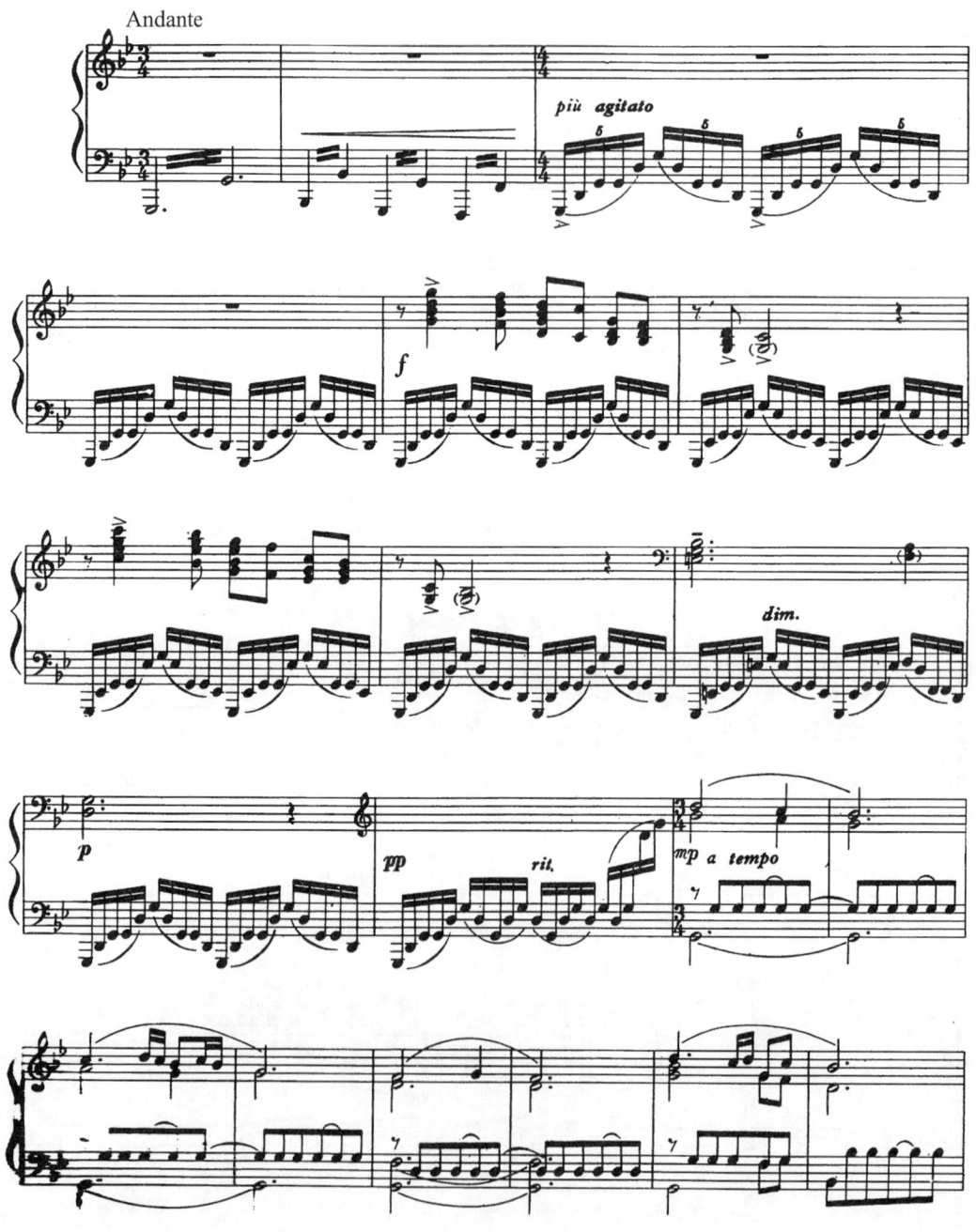

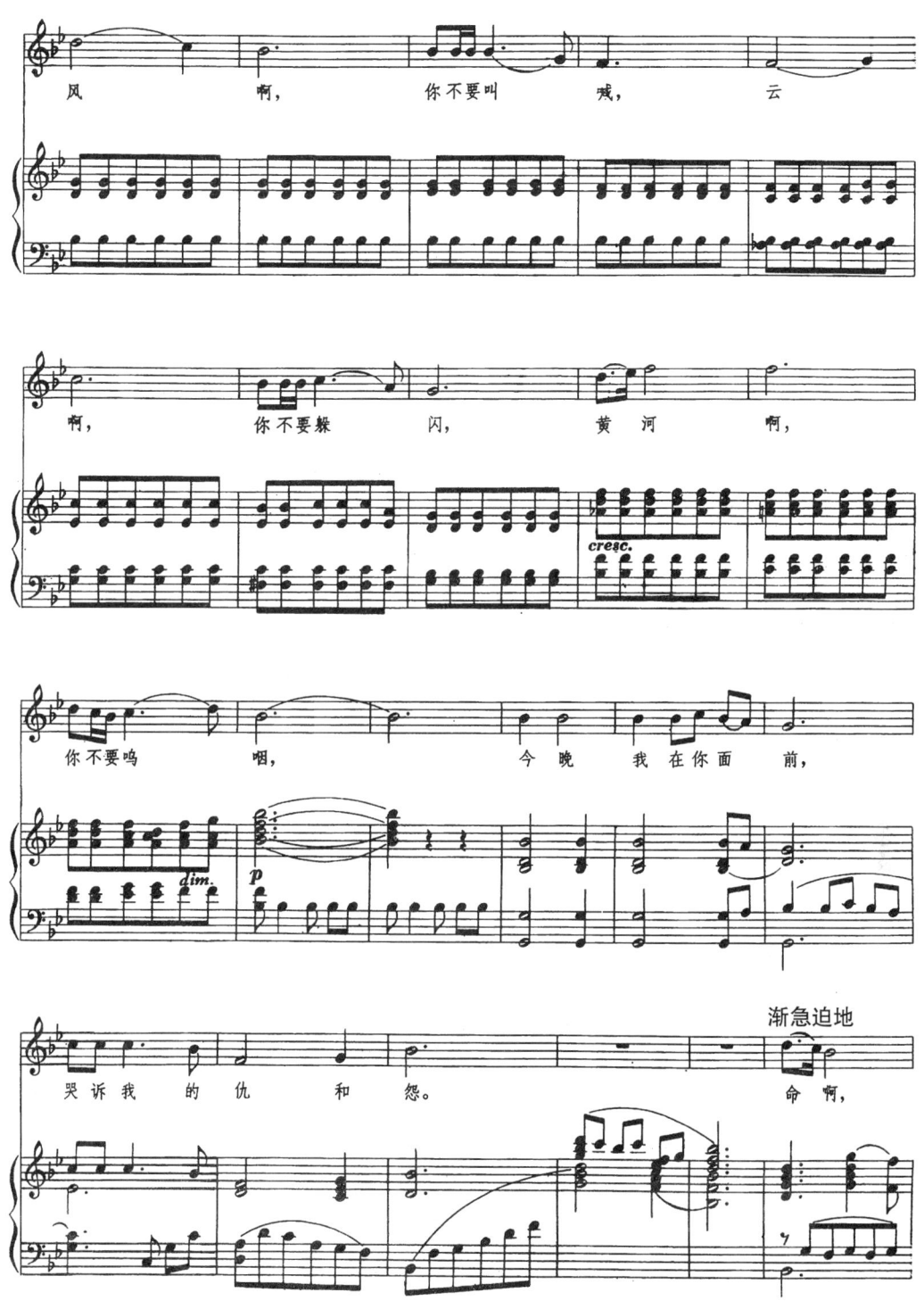

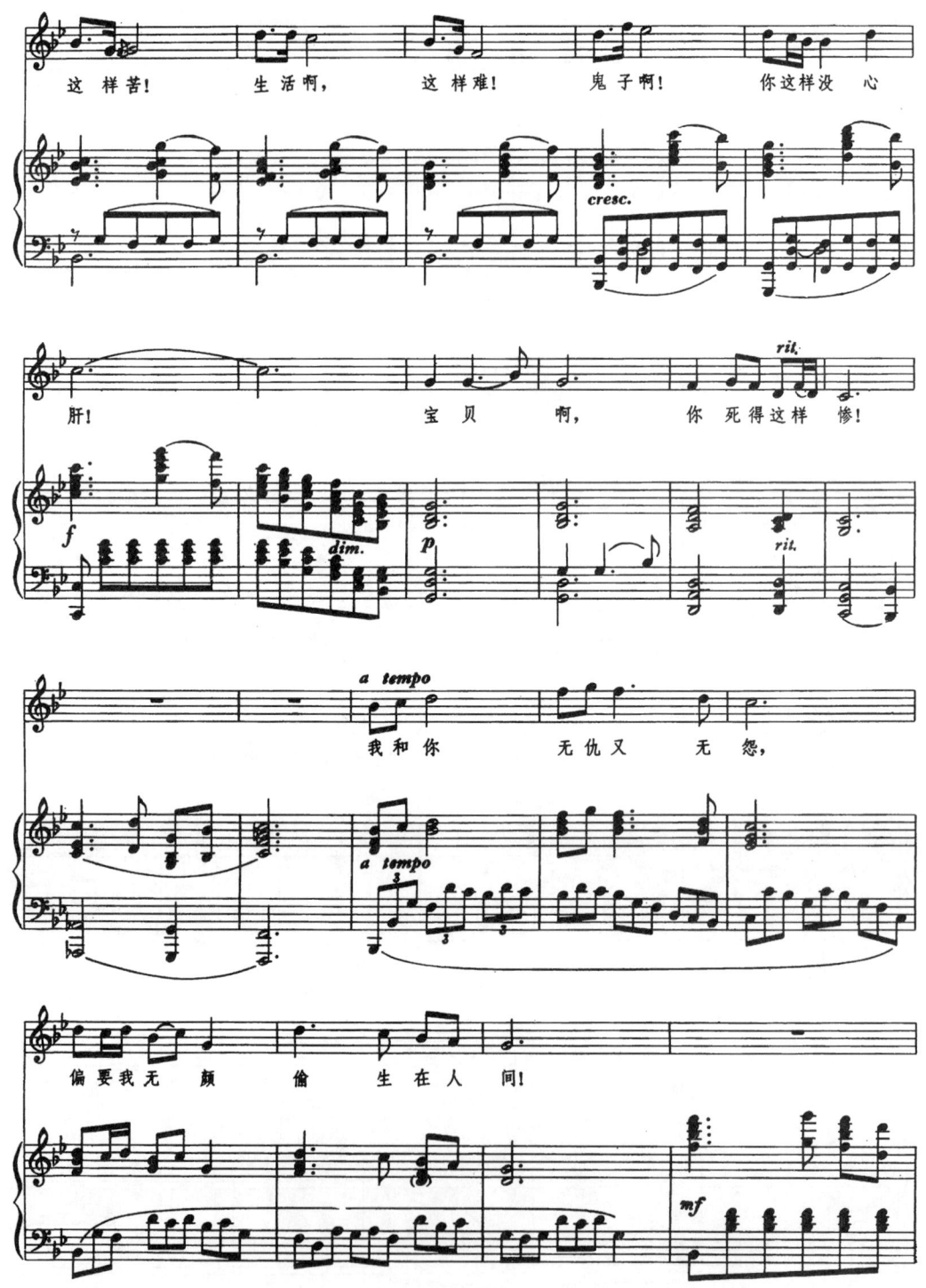

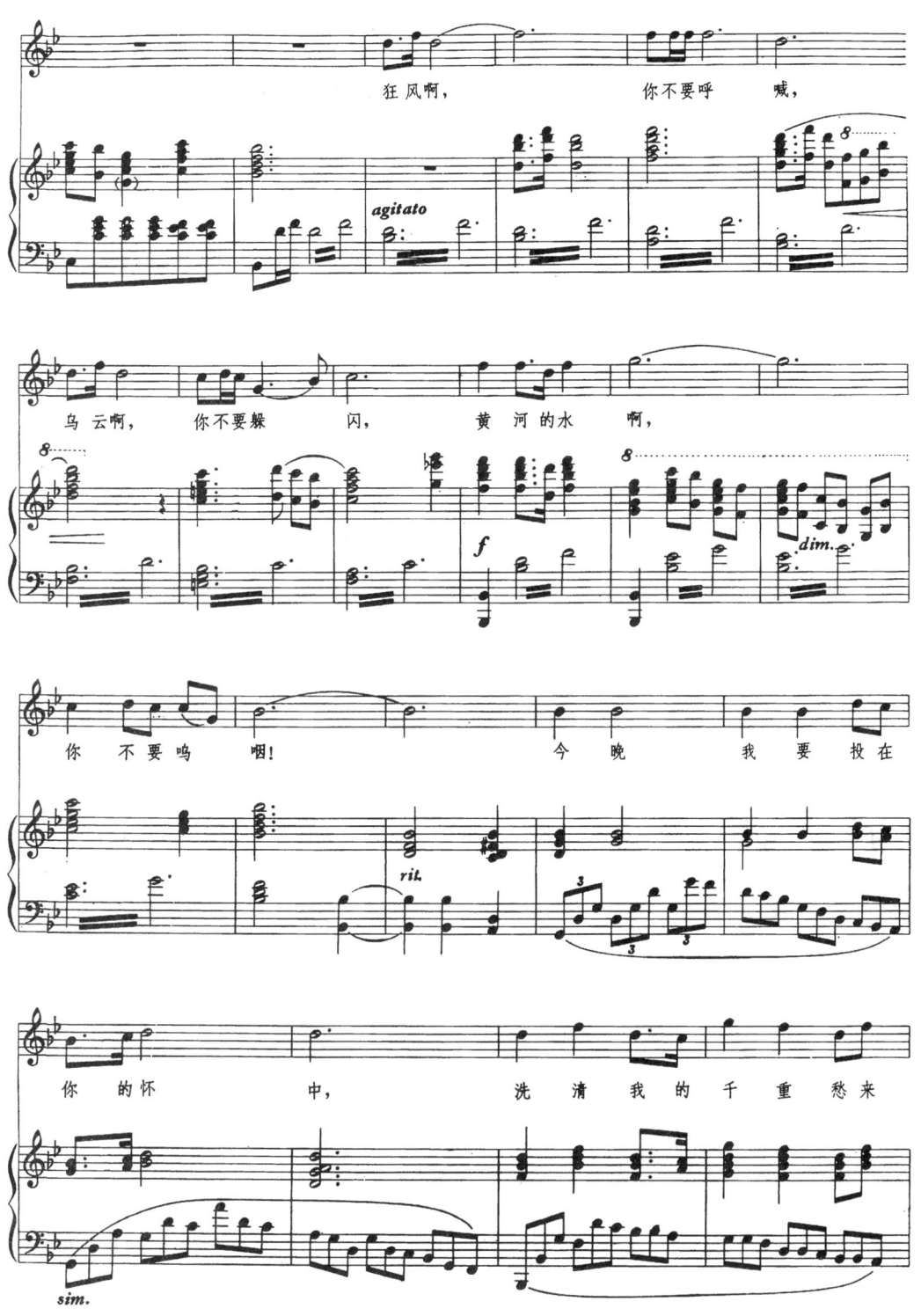

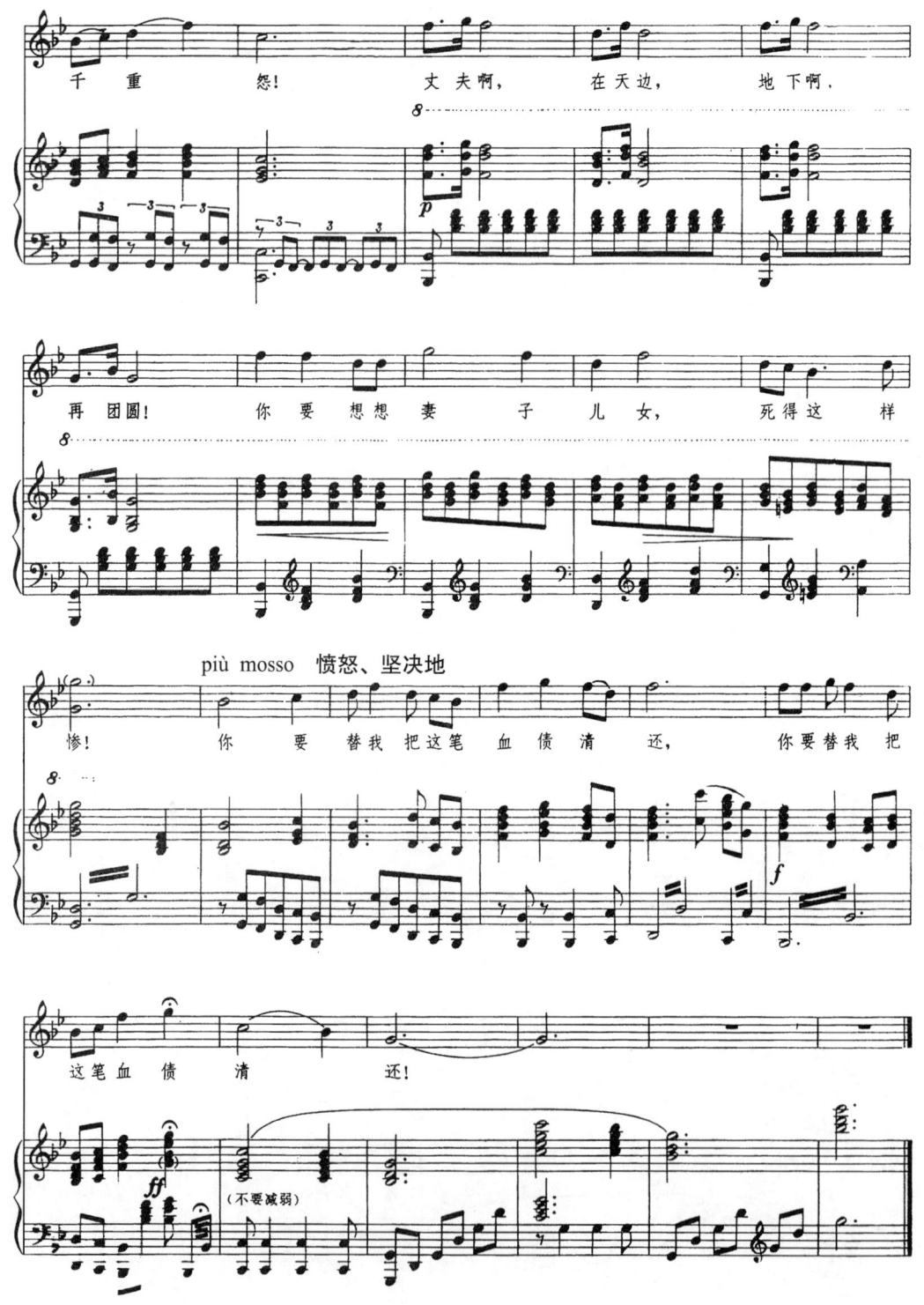

借月光再看看我的家乡

选自歌剧《刘胡兰》

任 萍 / 词
孟贵彬 / 曲

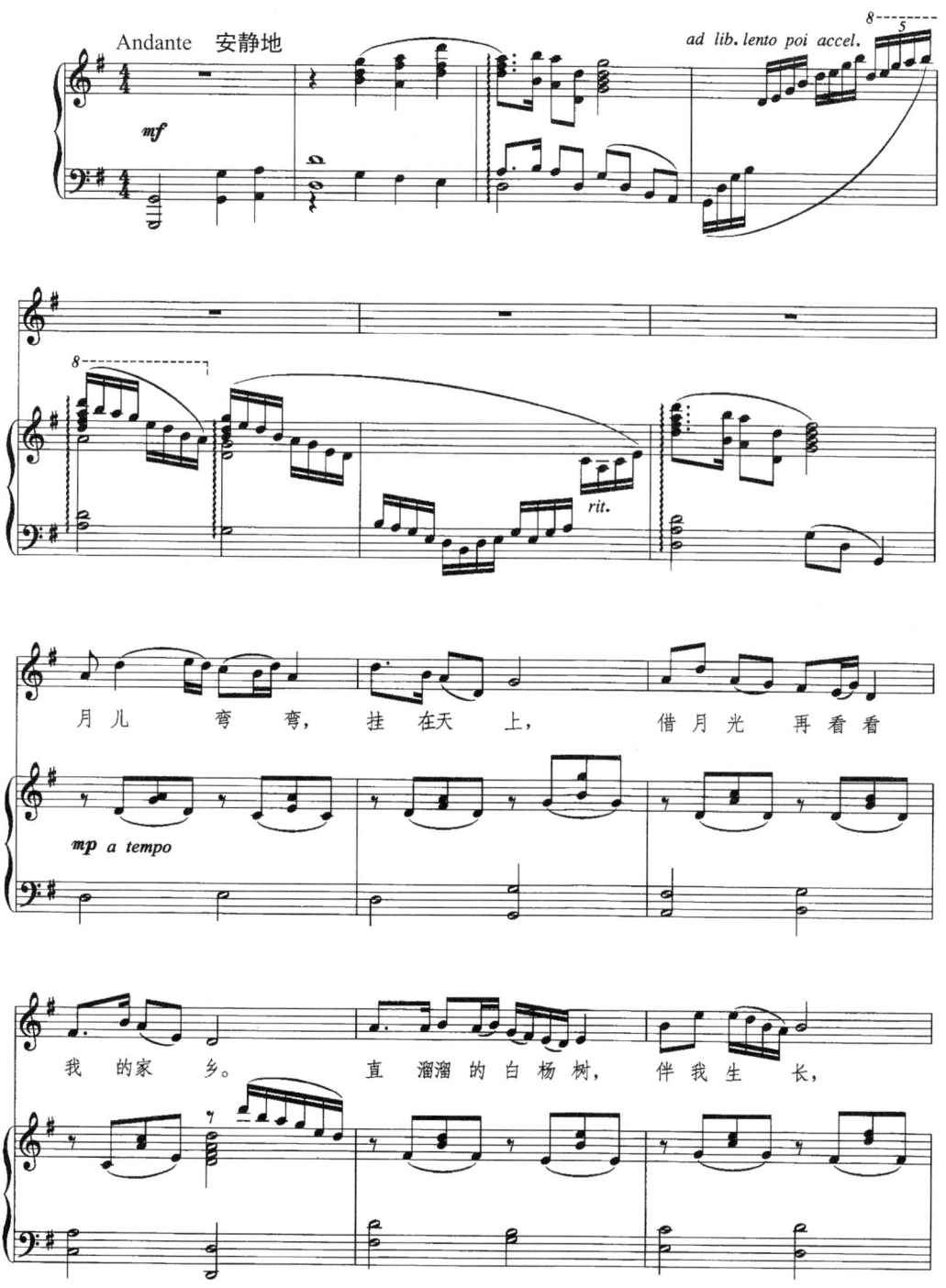

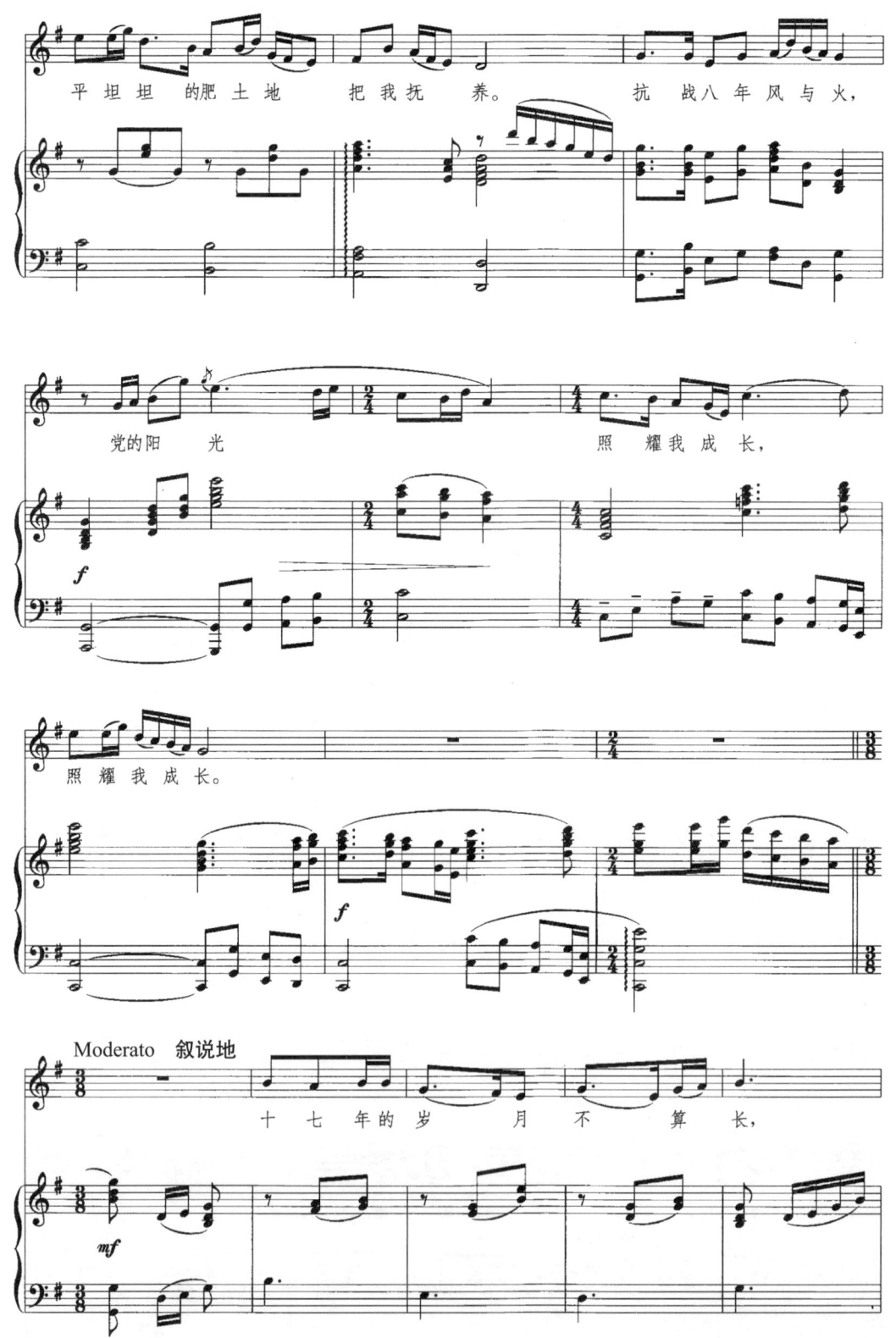

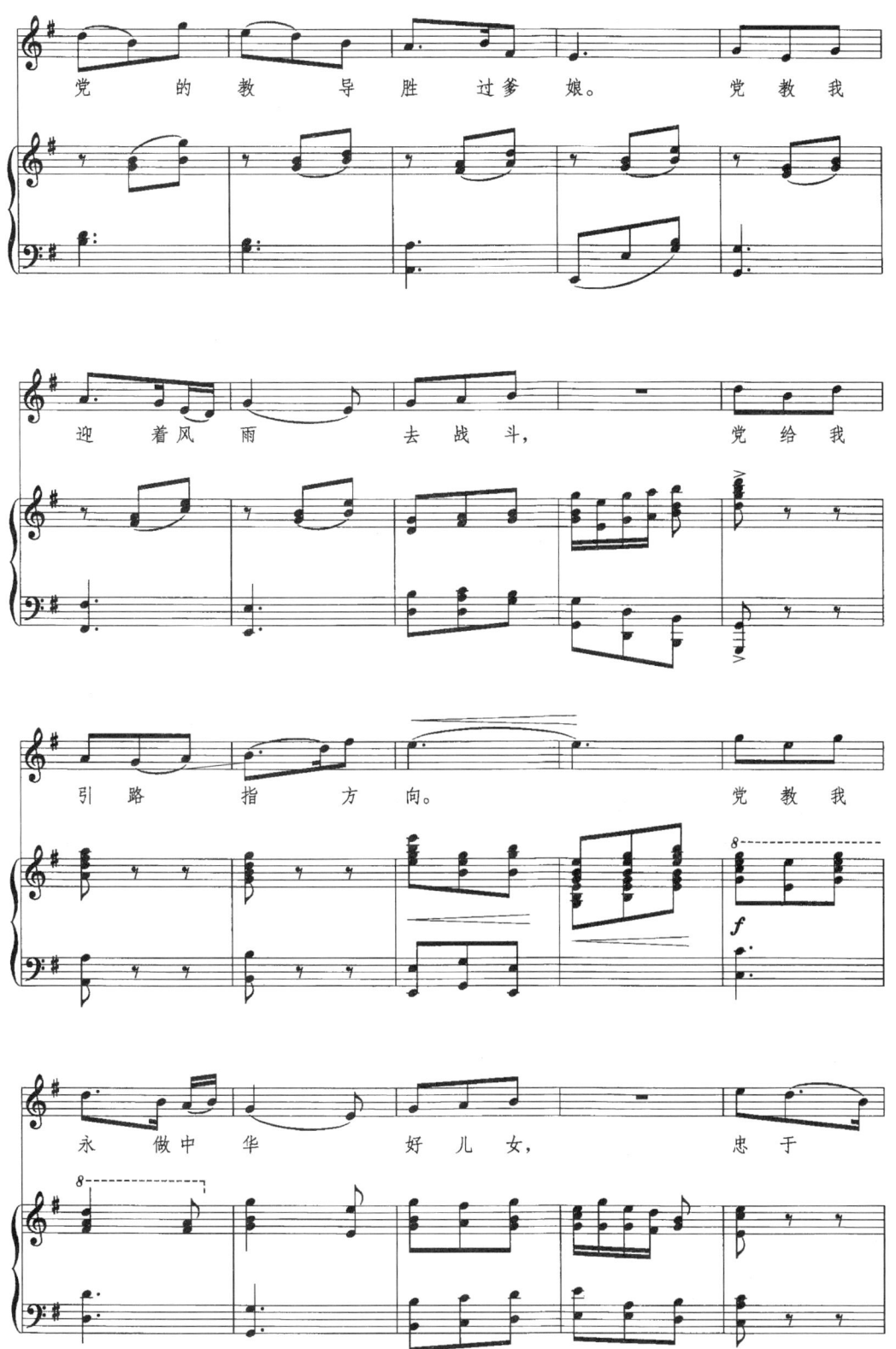

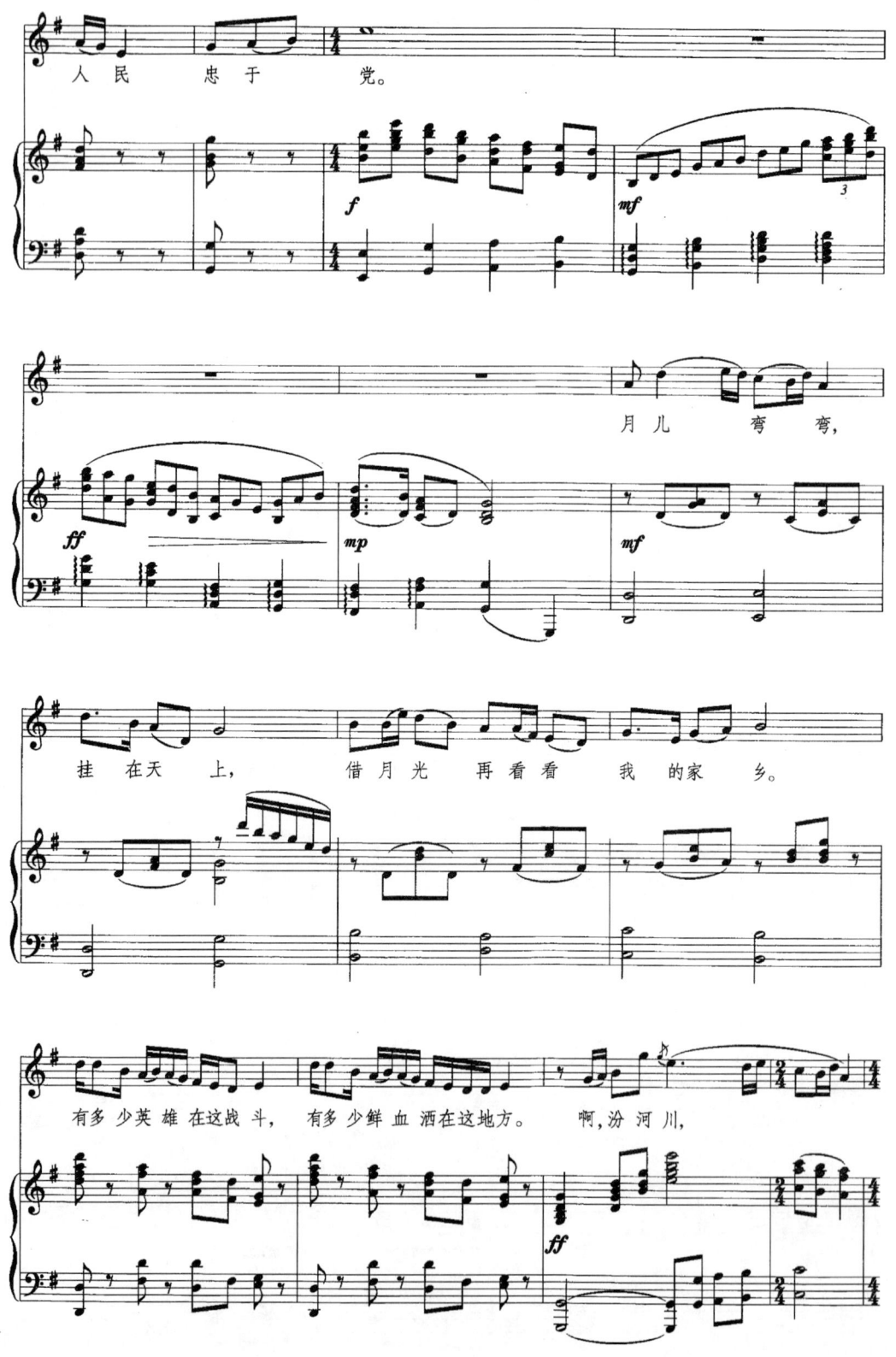

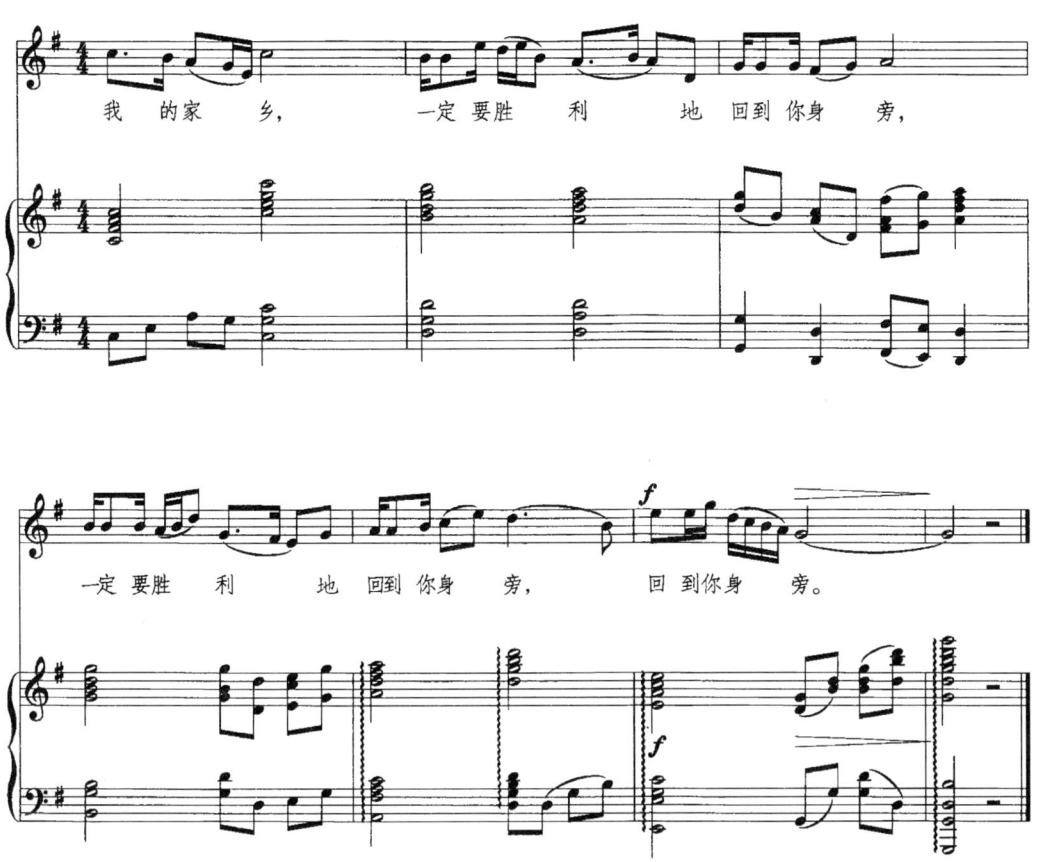

乡 谣

选自歌剧《野火春风斗古城》

王晓岭 / 词
张卓娅、王祖皆 / 曲
刘 聪 / 配伴奏

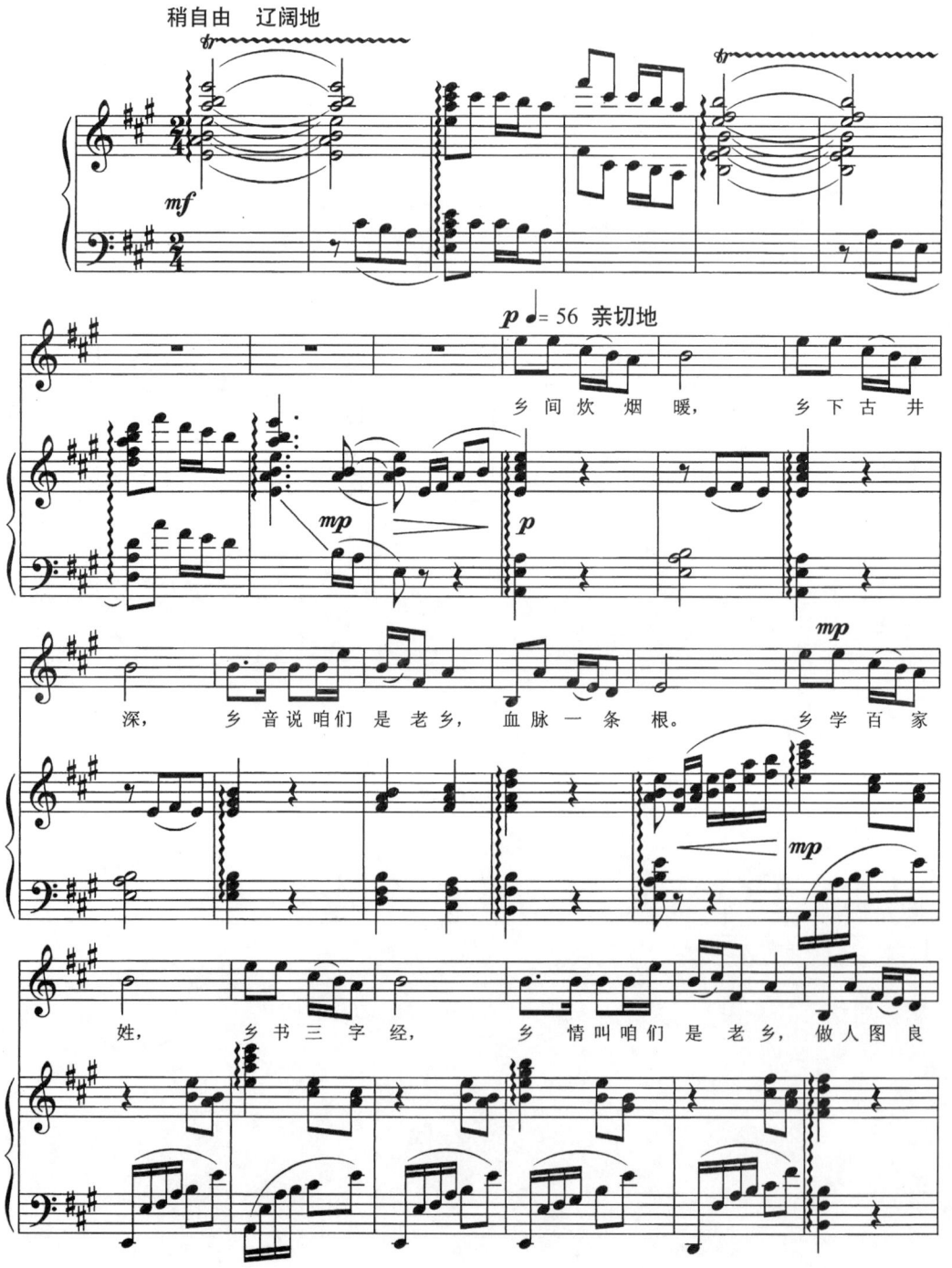

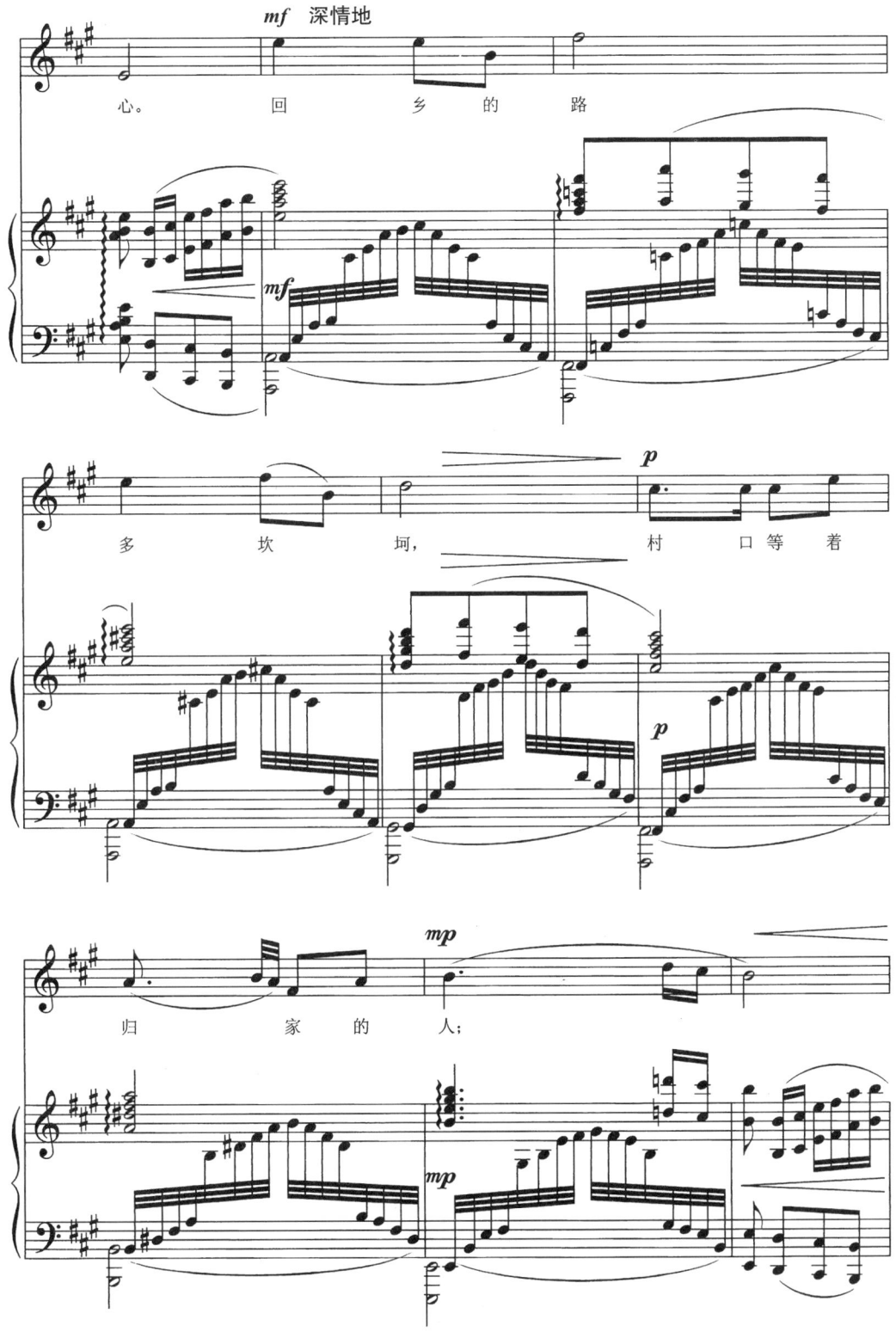

161

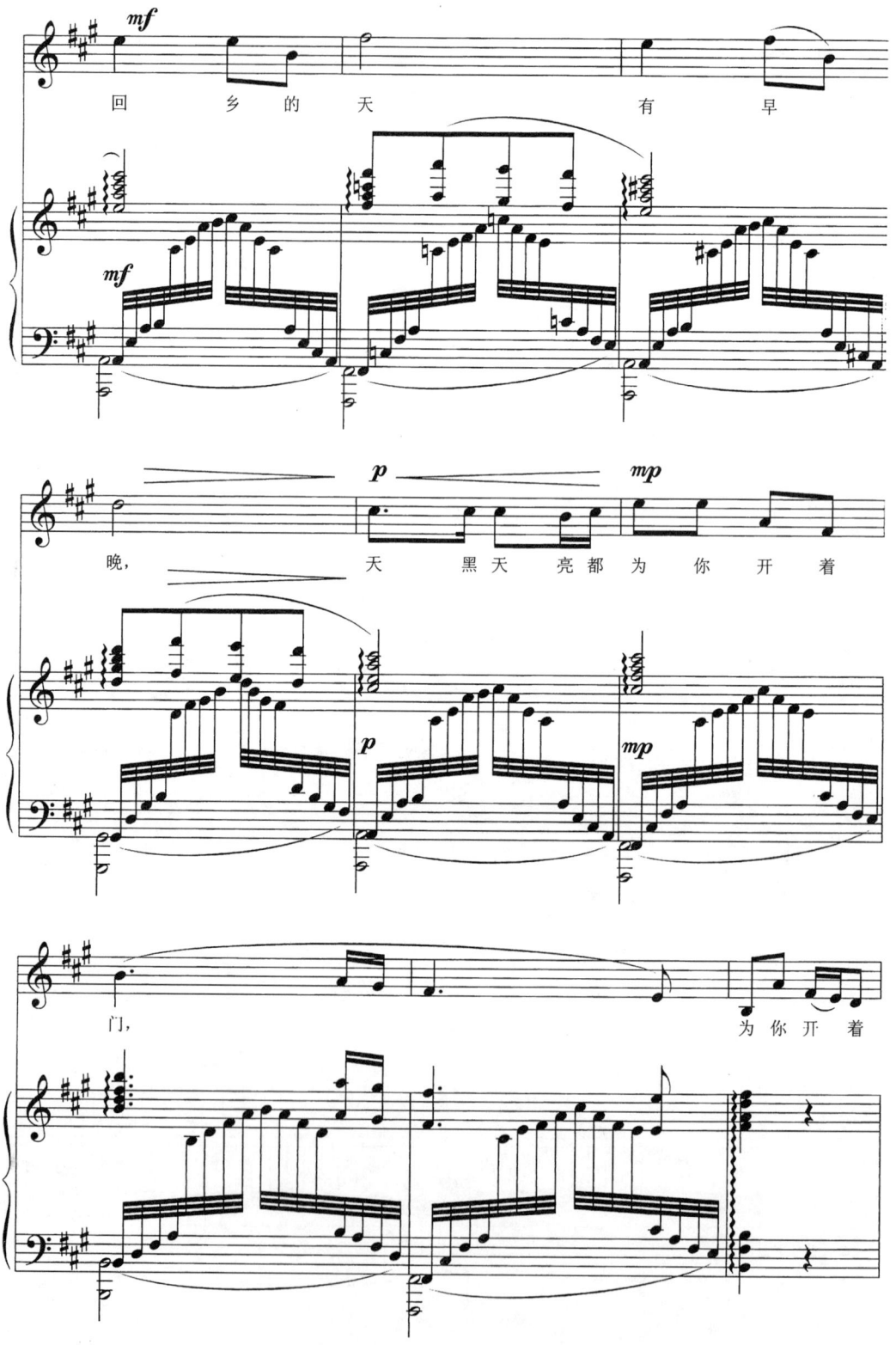

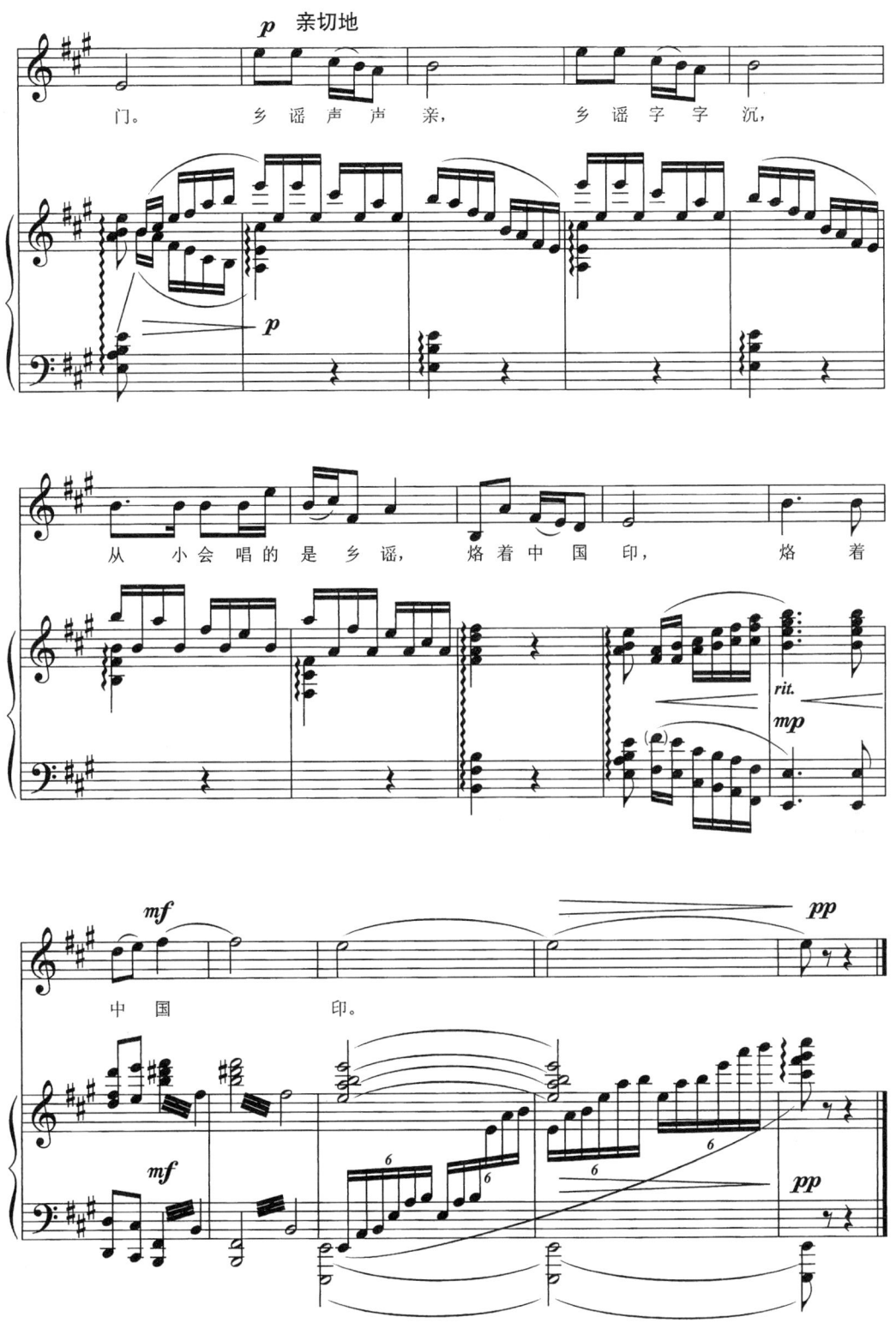

163

情 歌

选自歌剧《苍原》

黄维若、冯伯铭/词
徐占海、刘 晖/曲

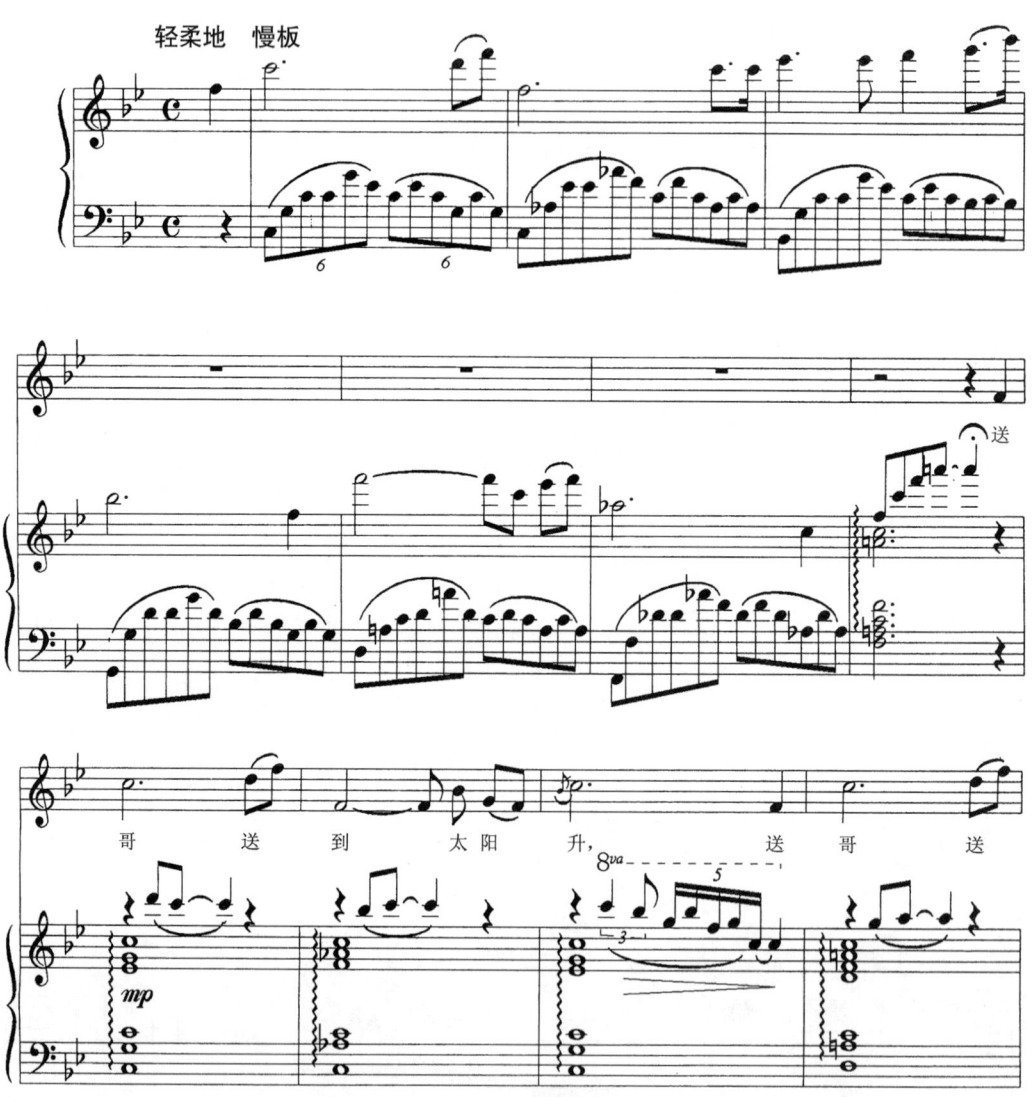

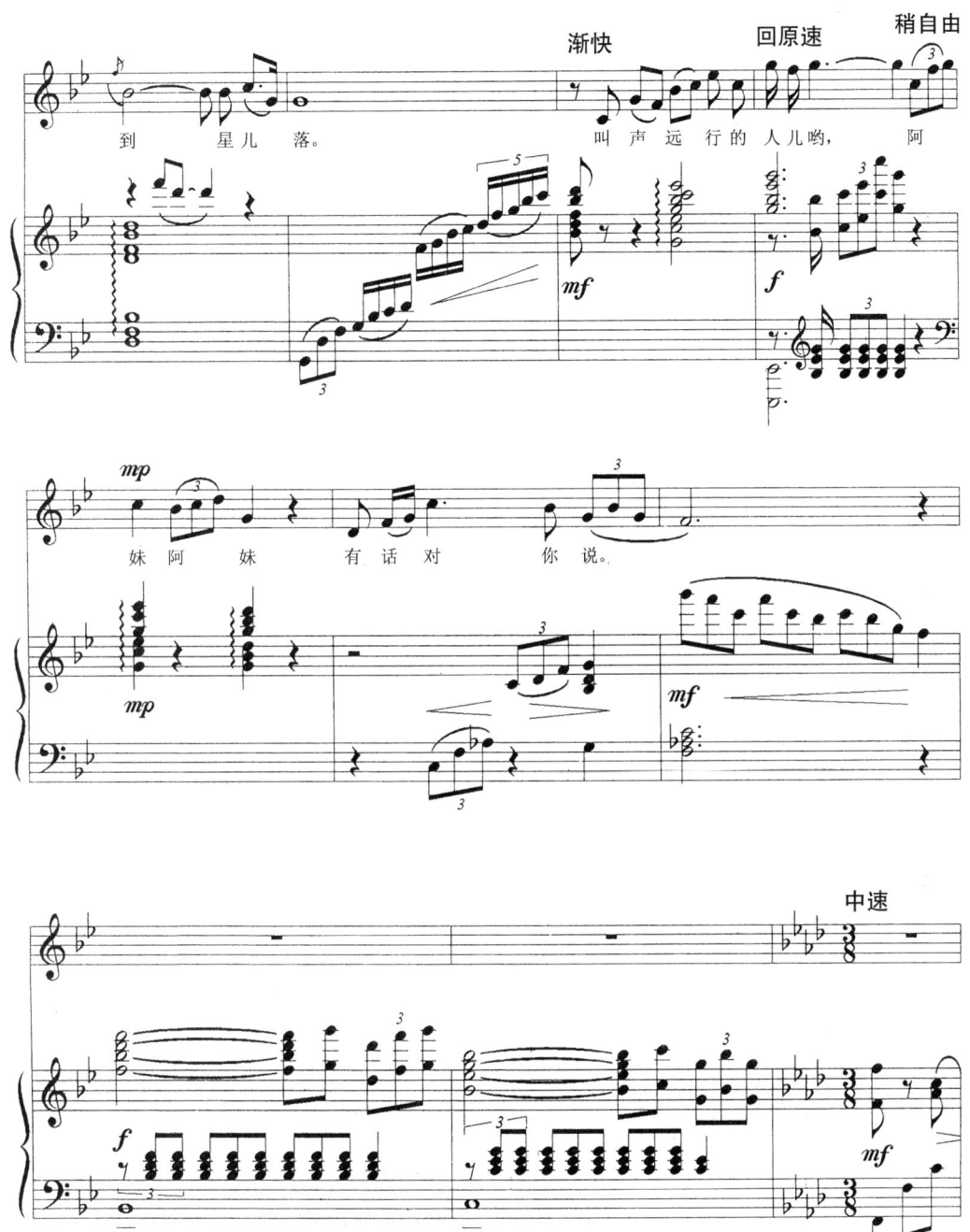

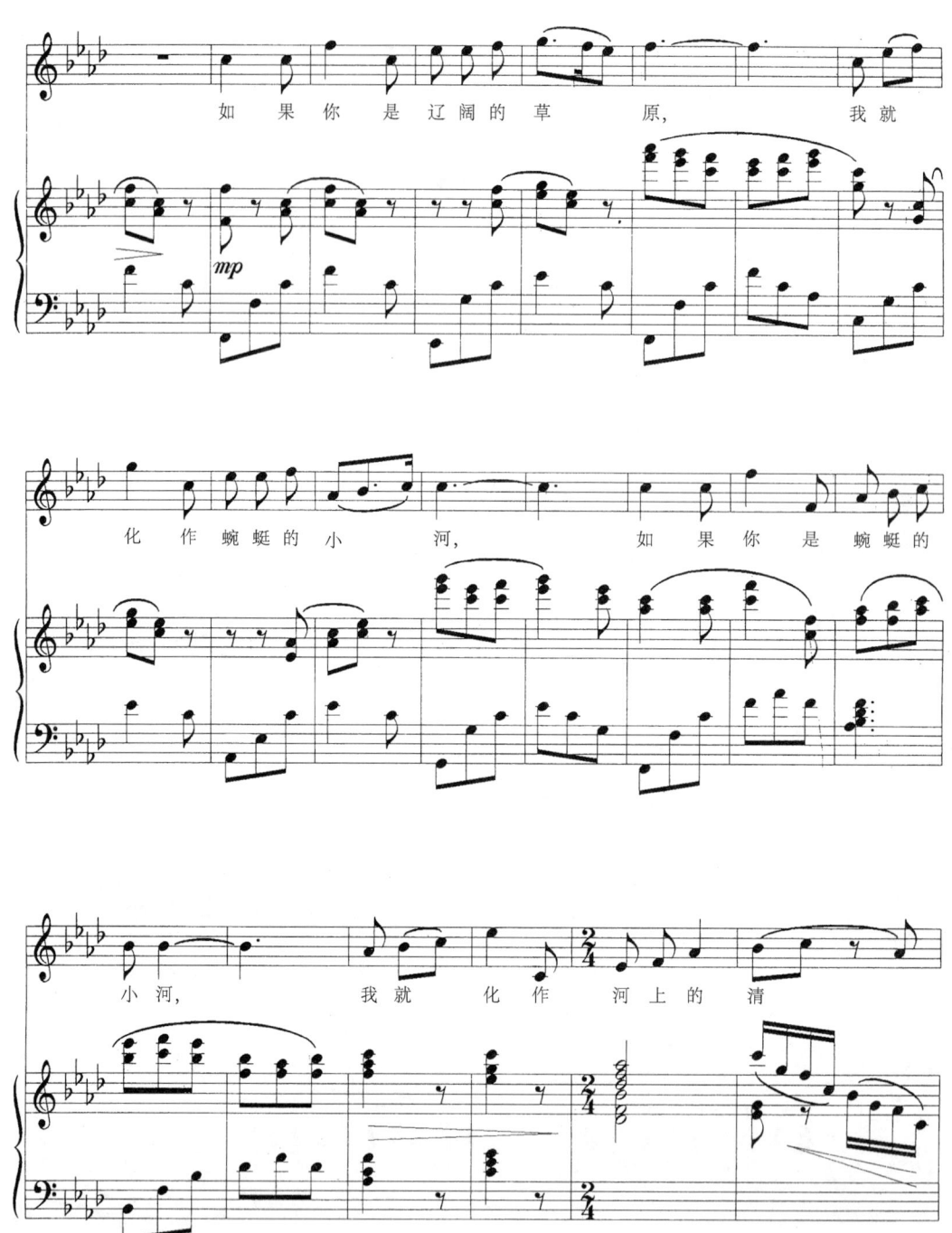

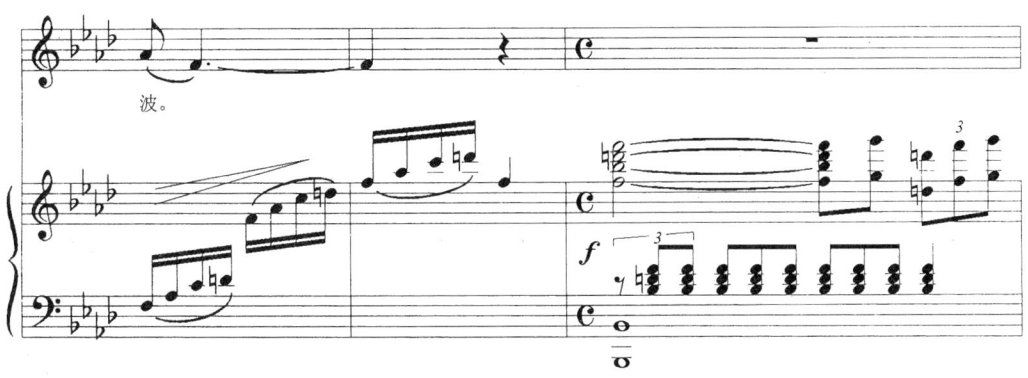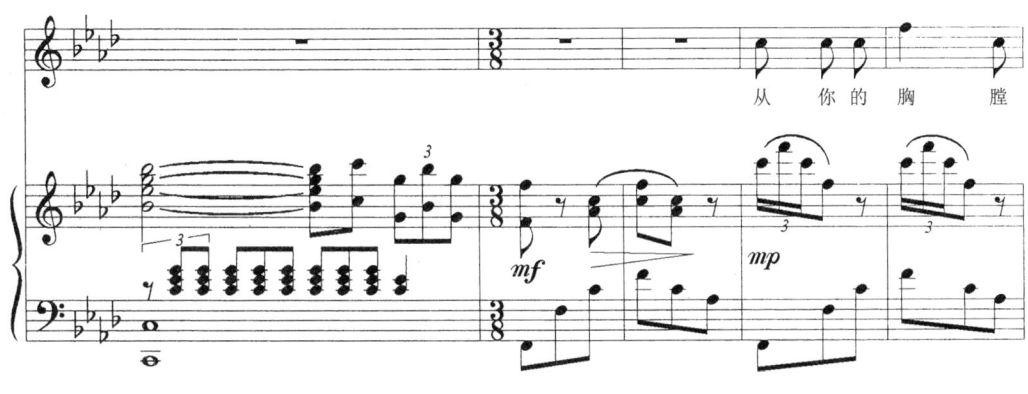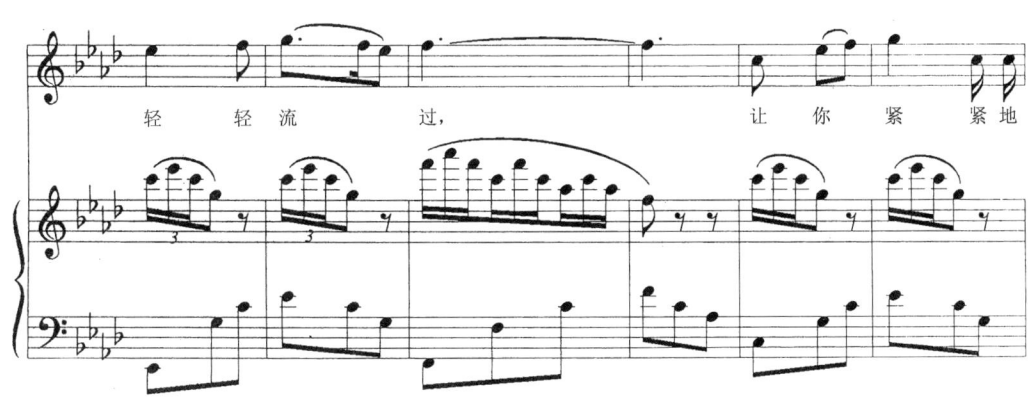

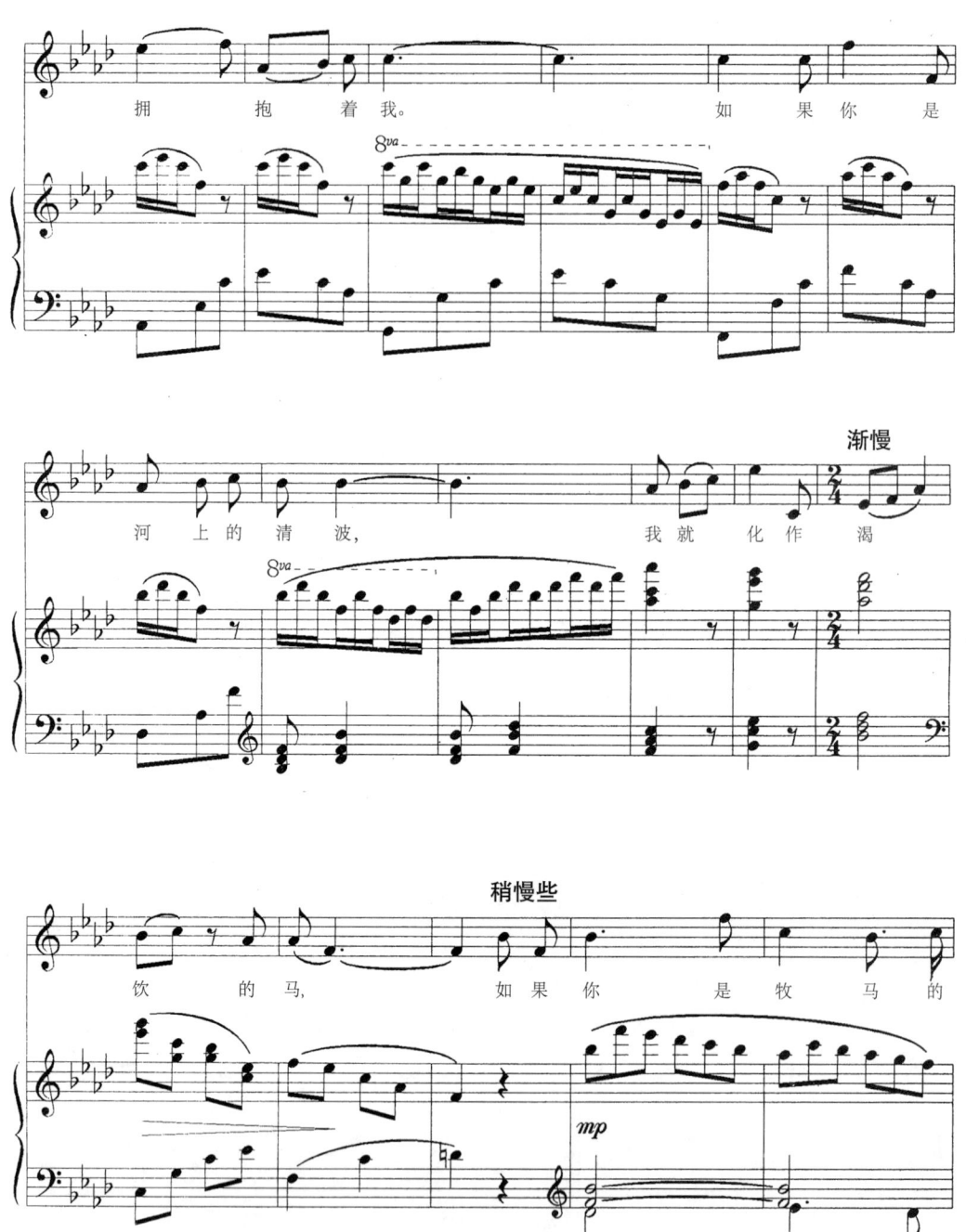

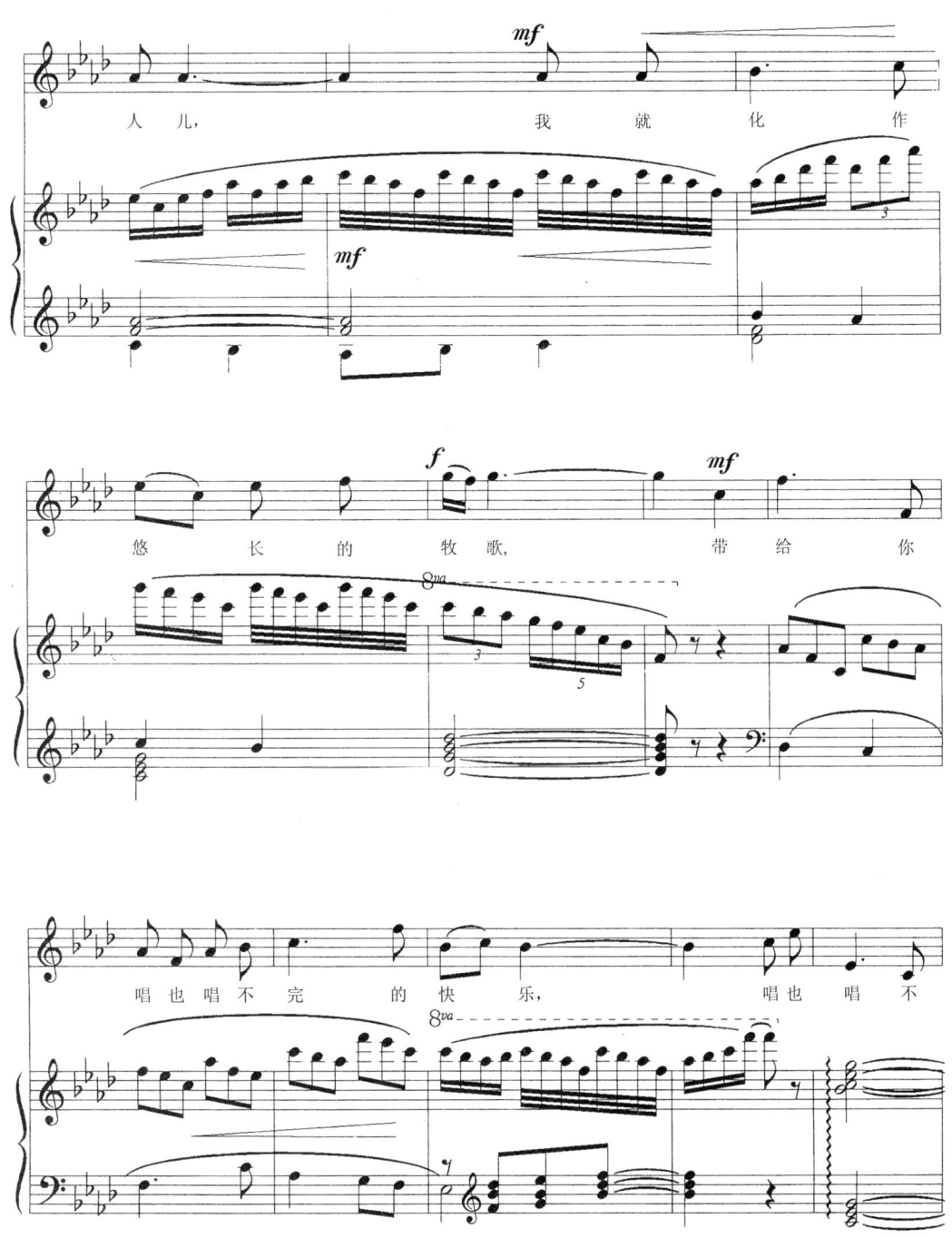

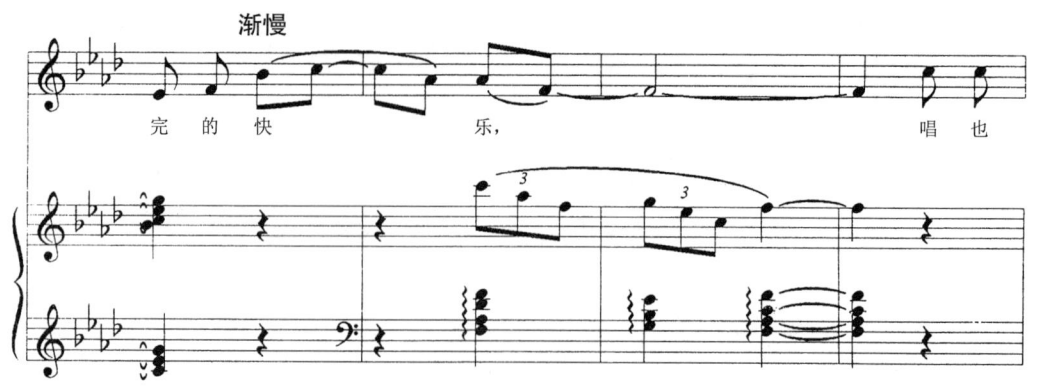
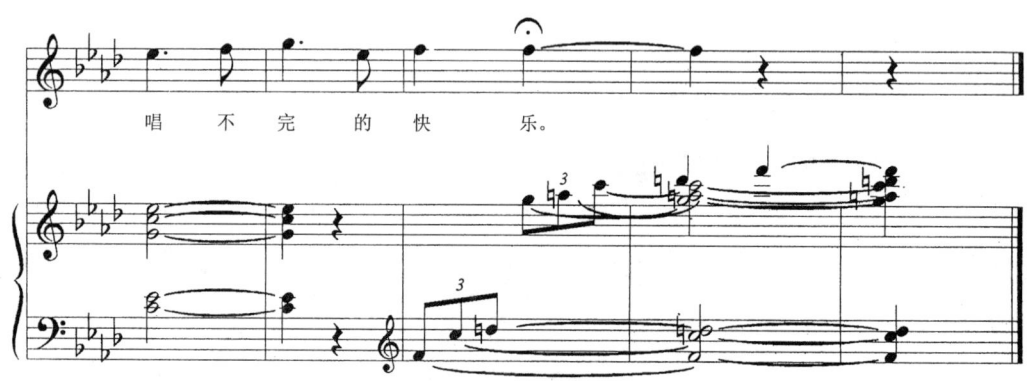

我一定要做好这件事

选自歌剧《苍原》

黄维若、冯伯铭 / 词
徐占海、刘 晖 / 曲

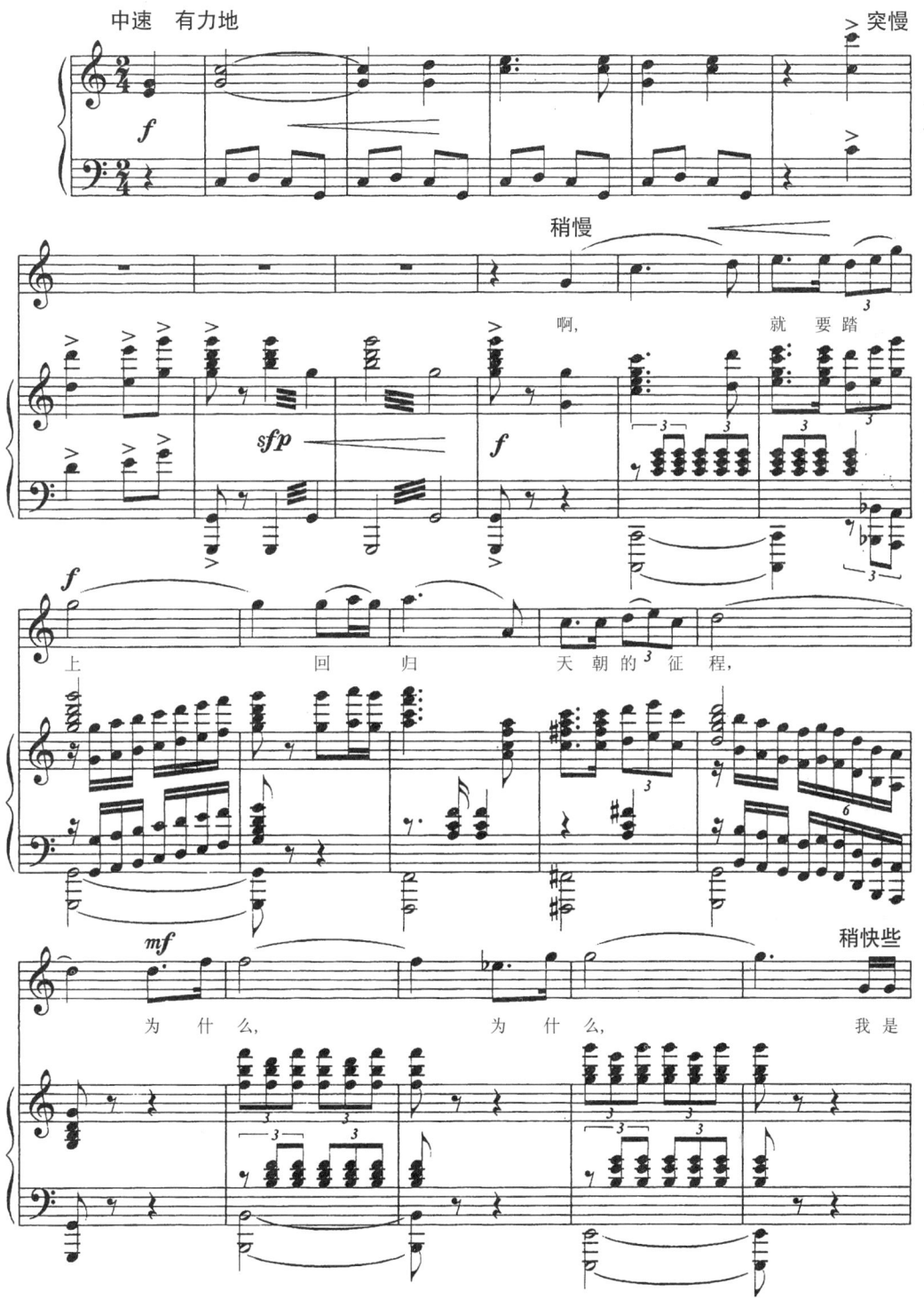

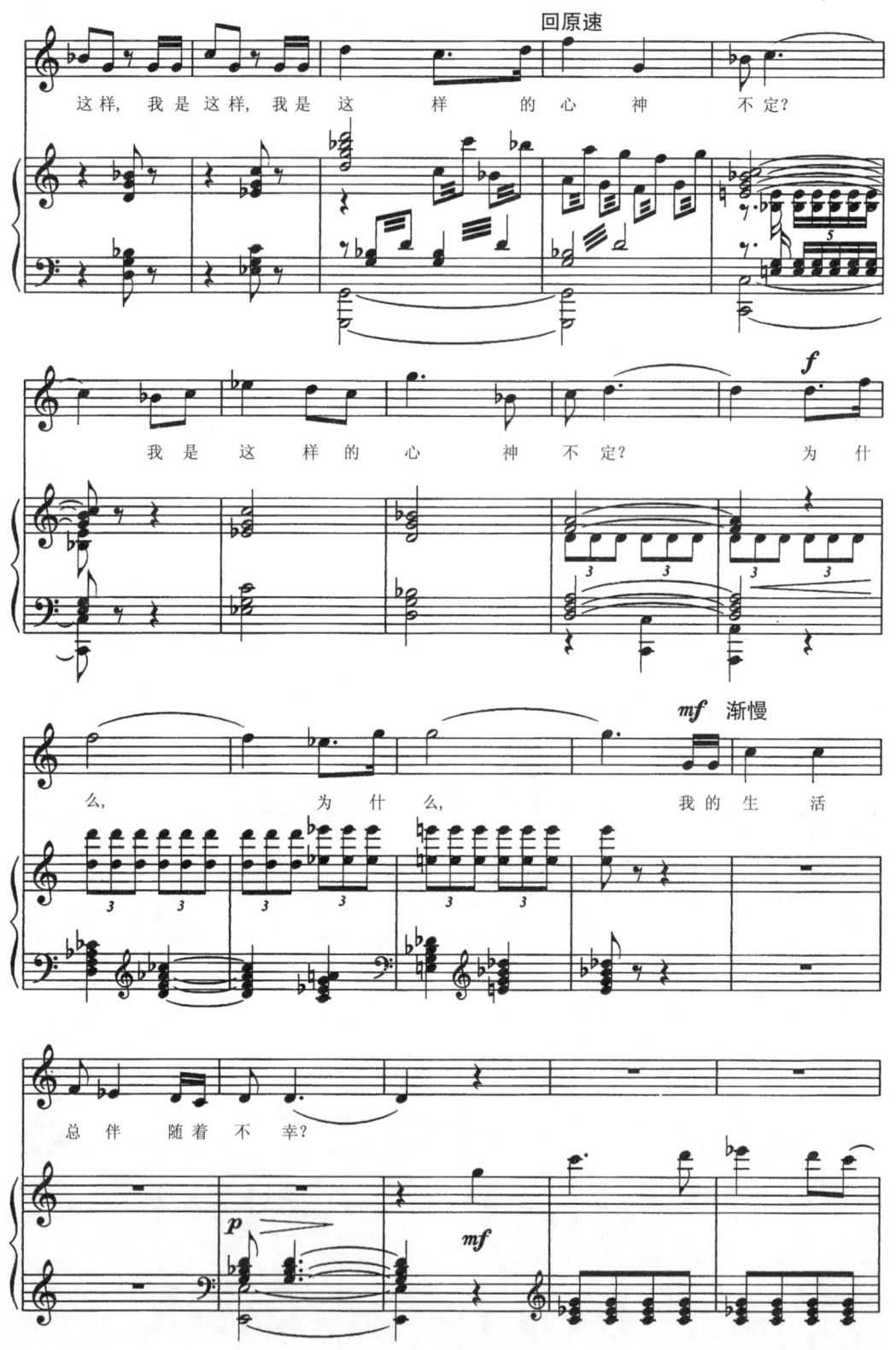

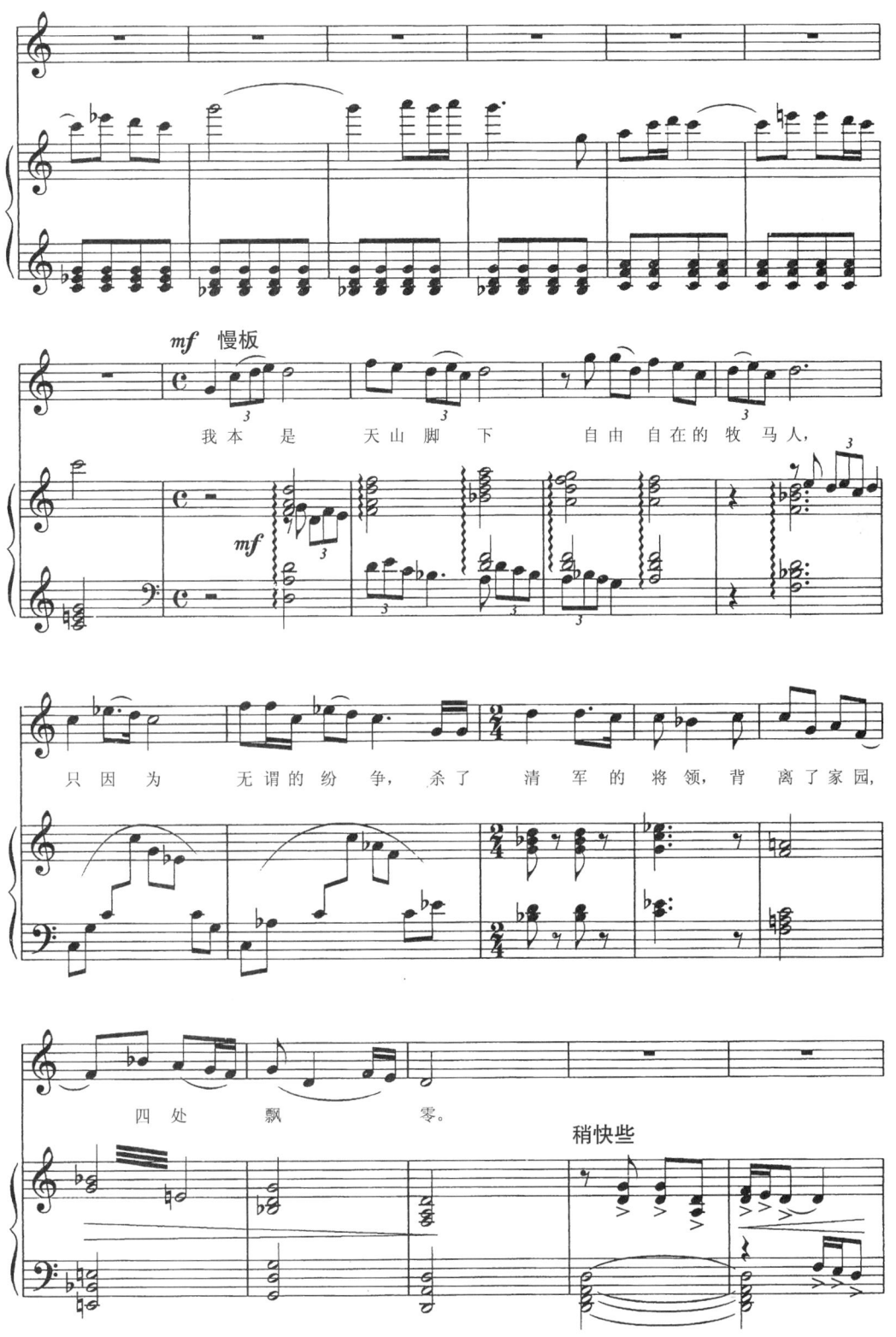

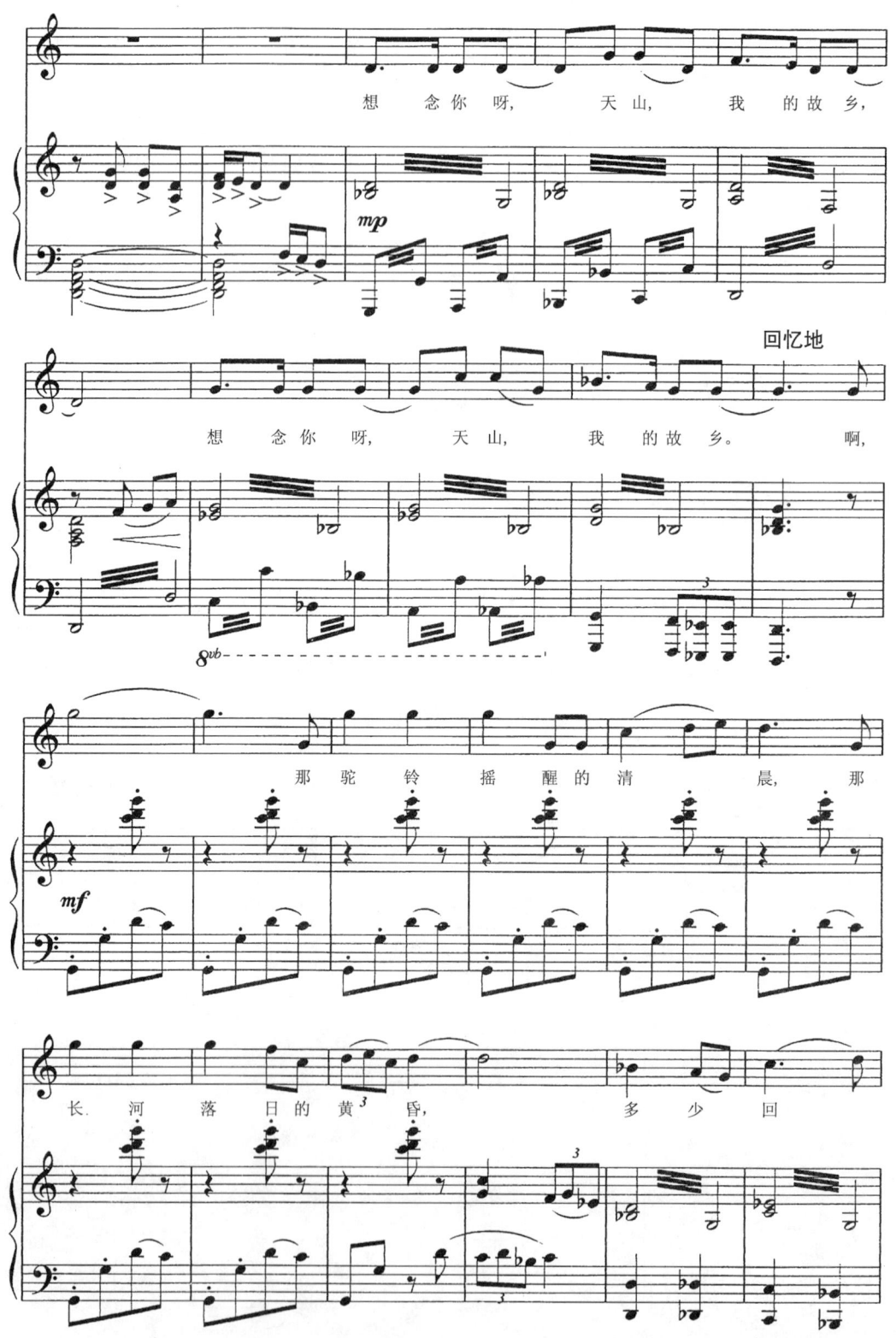

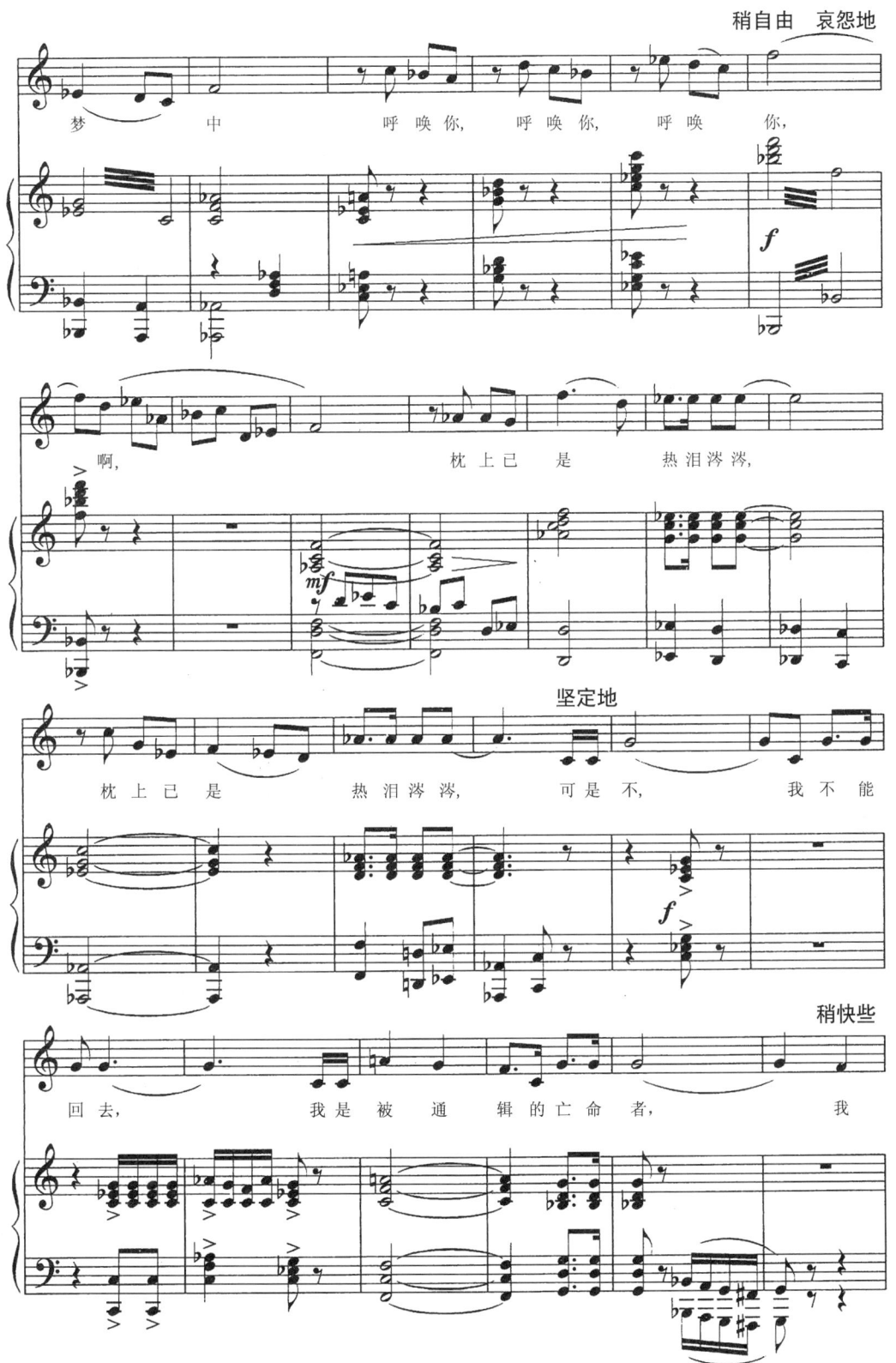

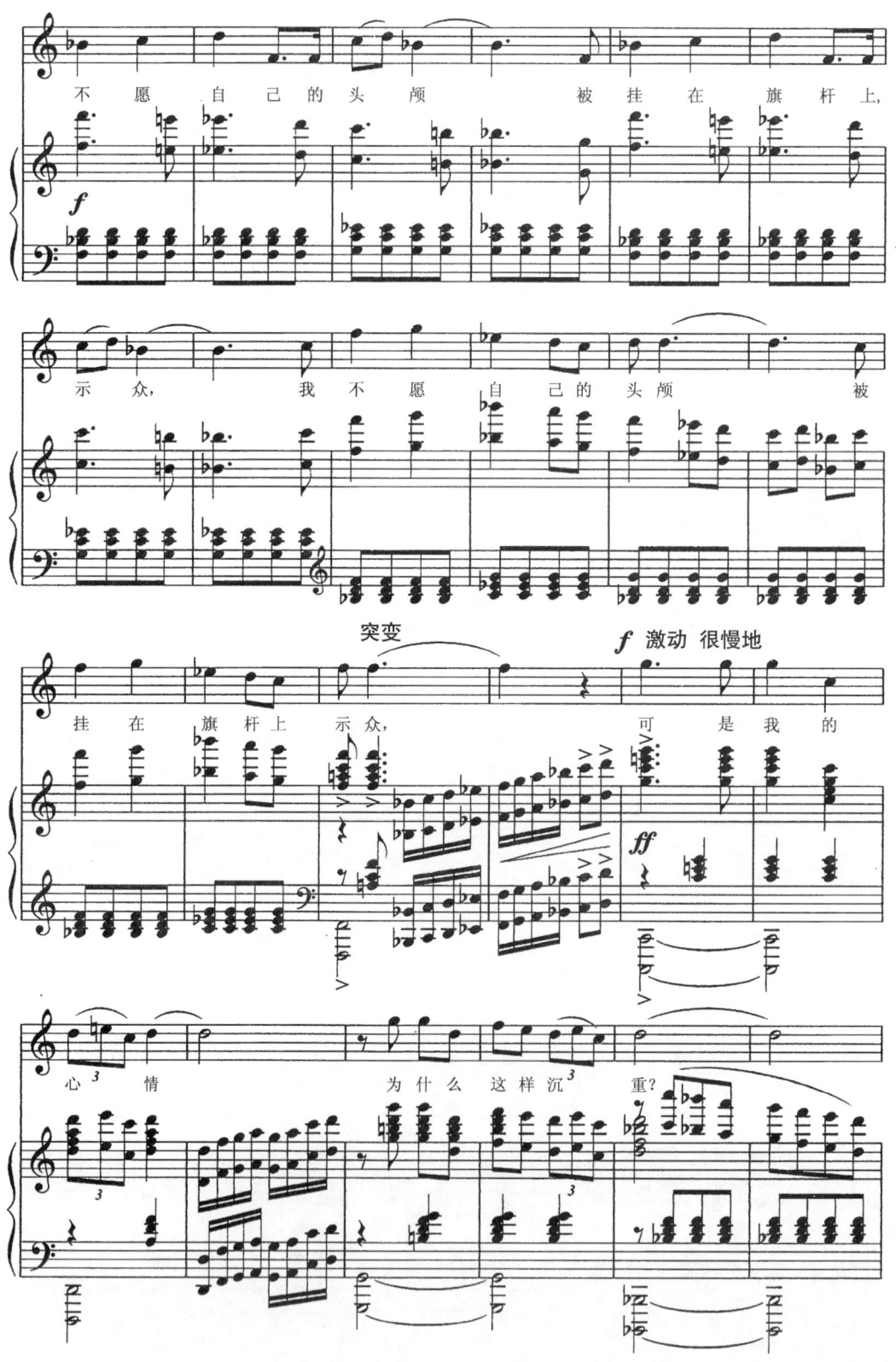

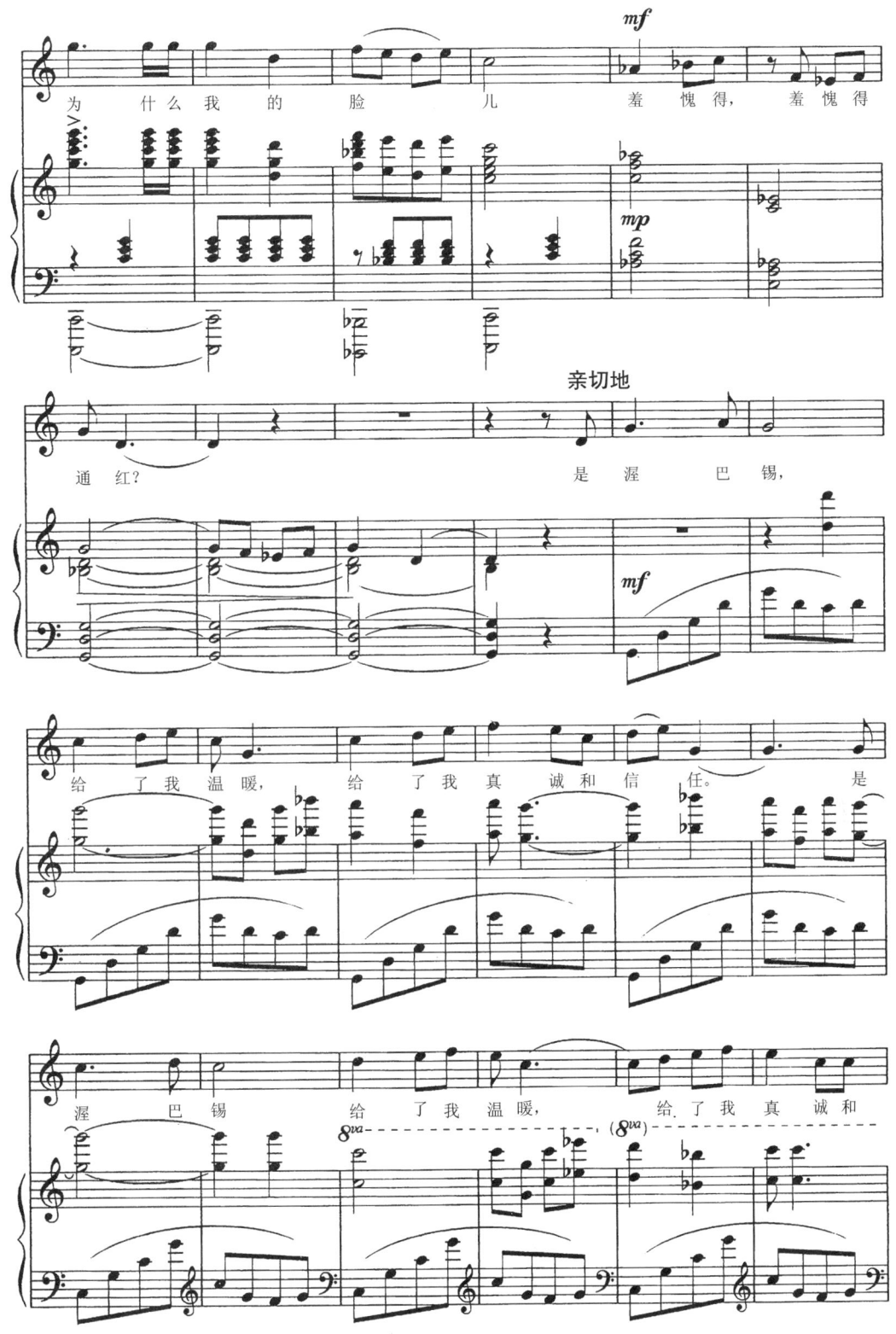

177

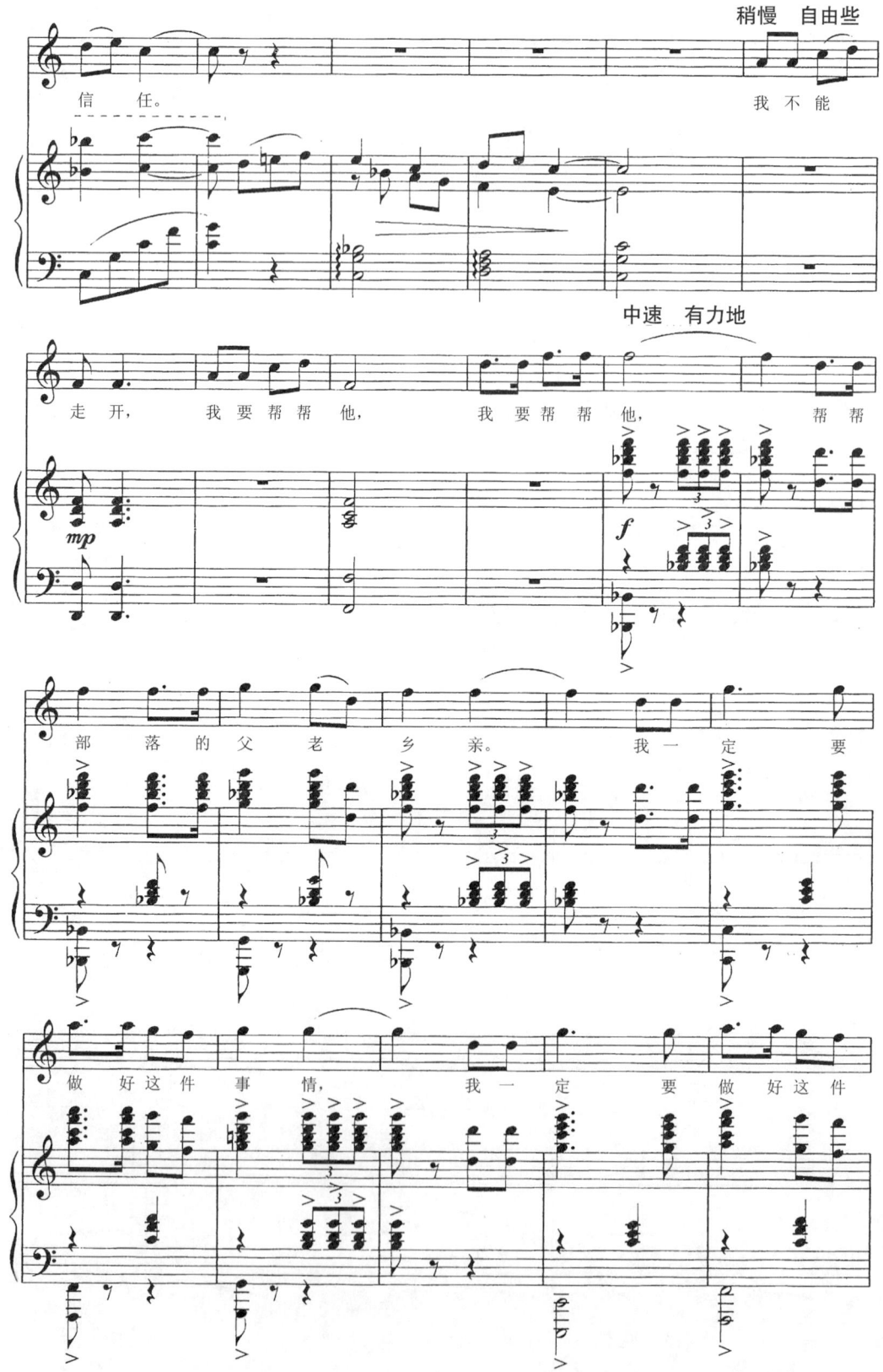

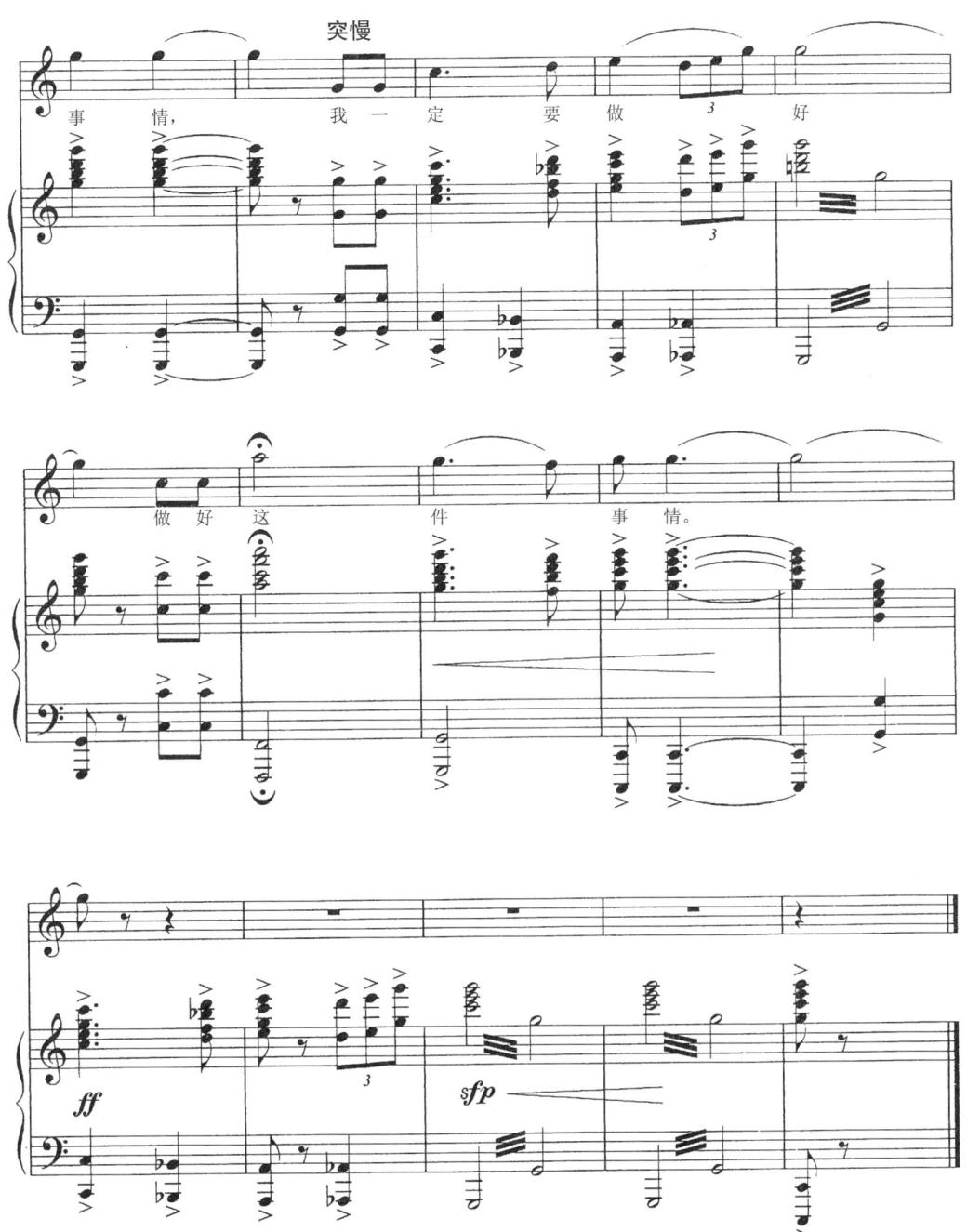

飞出苦难的牢笼

选自歌剧《草原之歌》

任　萍 / 词
罗宗贤 / 曲

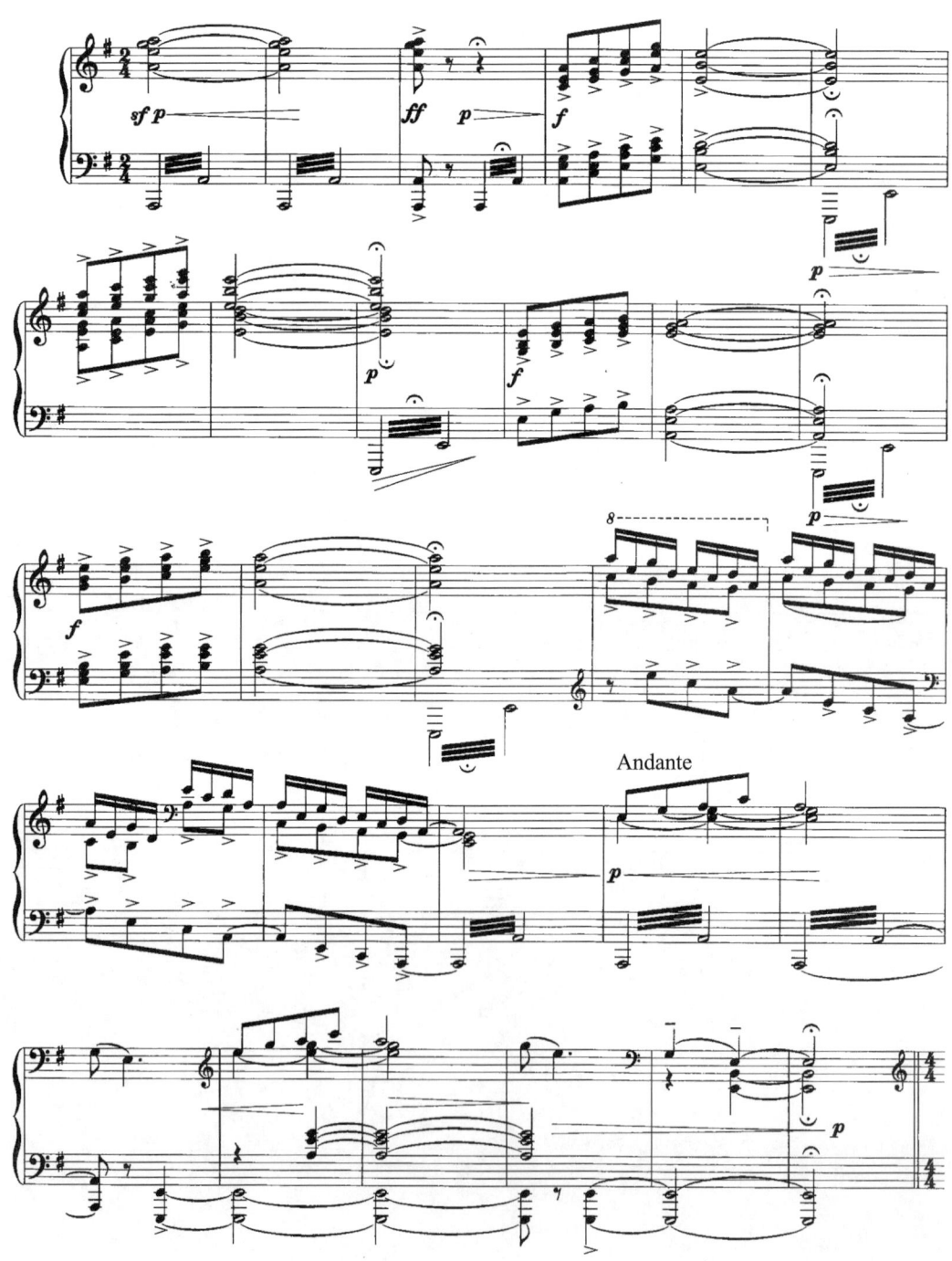

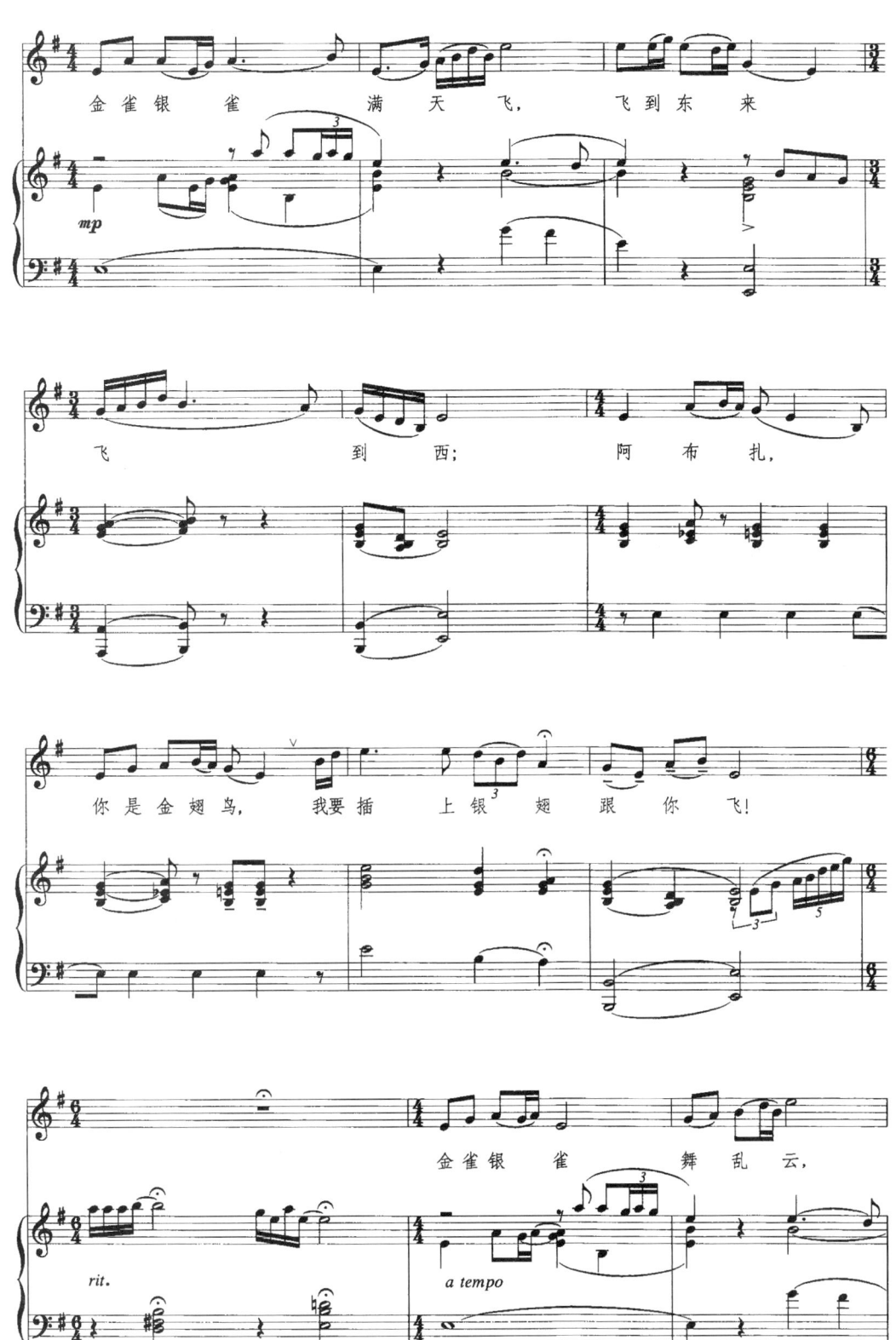

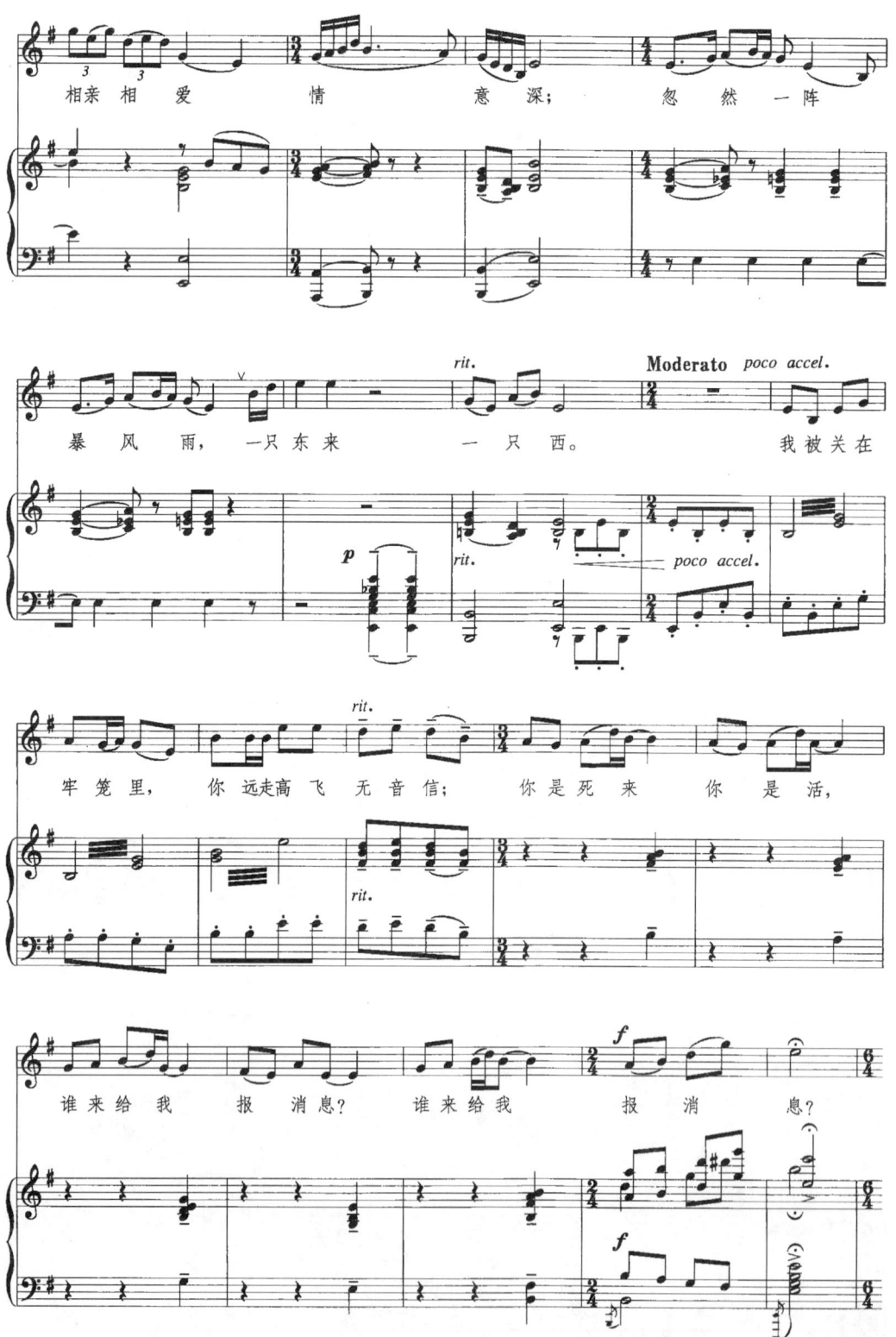

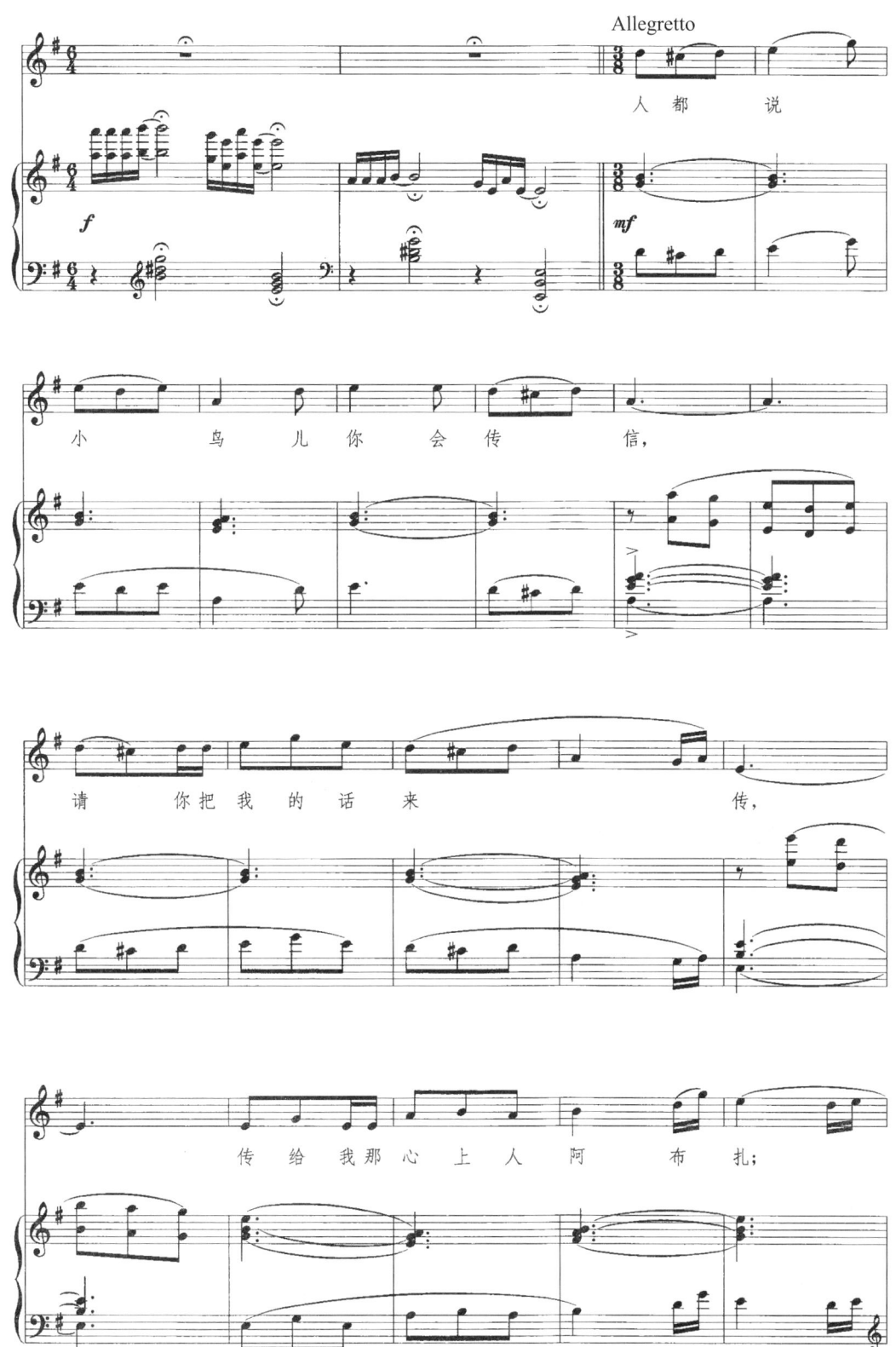

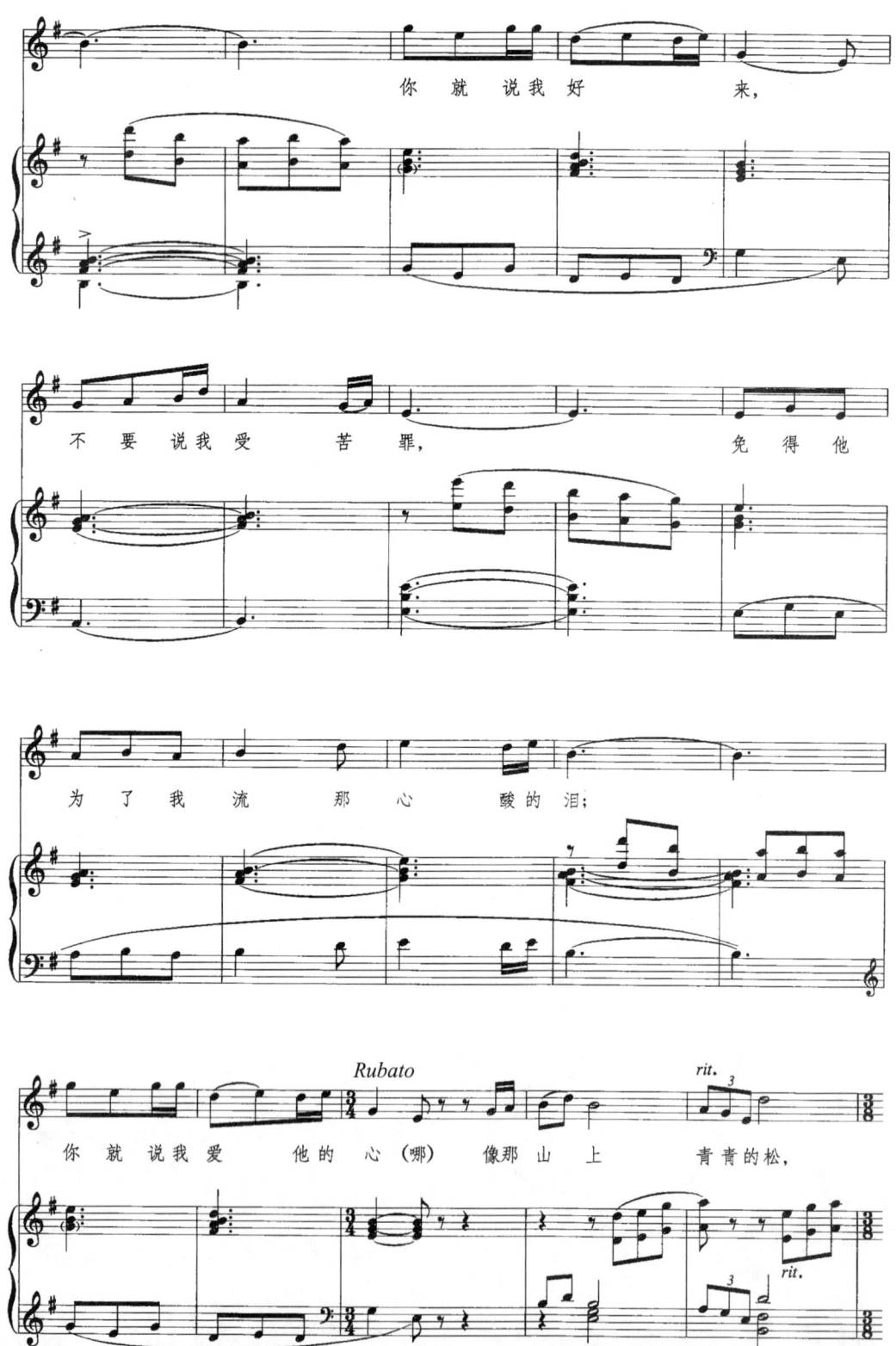

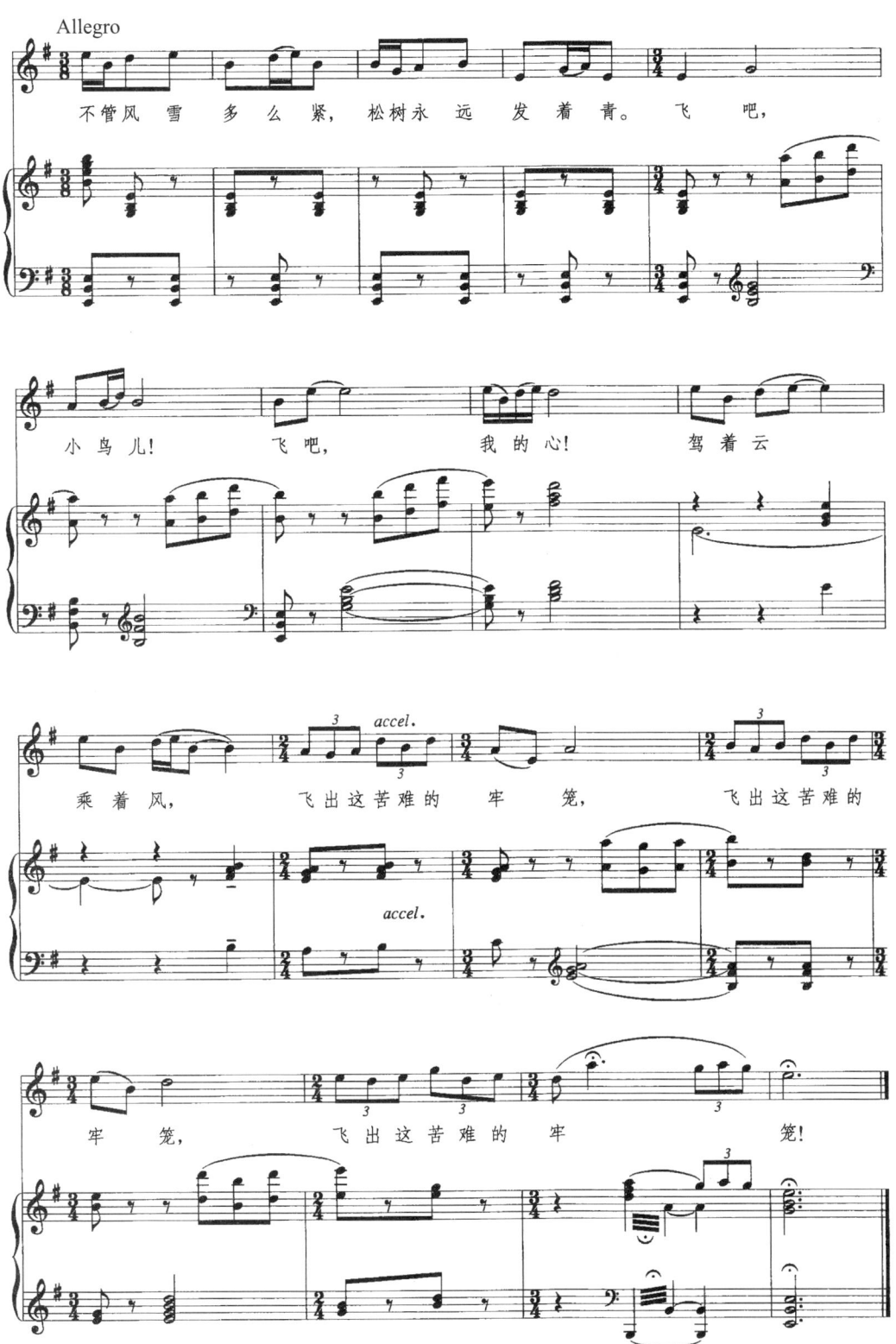

黑龙江岸边洁白的玫瑰花

选自歌剧《傲蕾·一兰》

丁 毅、田 川/词
王云之、刘易民/曲

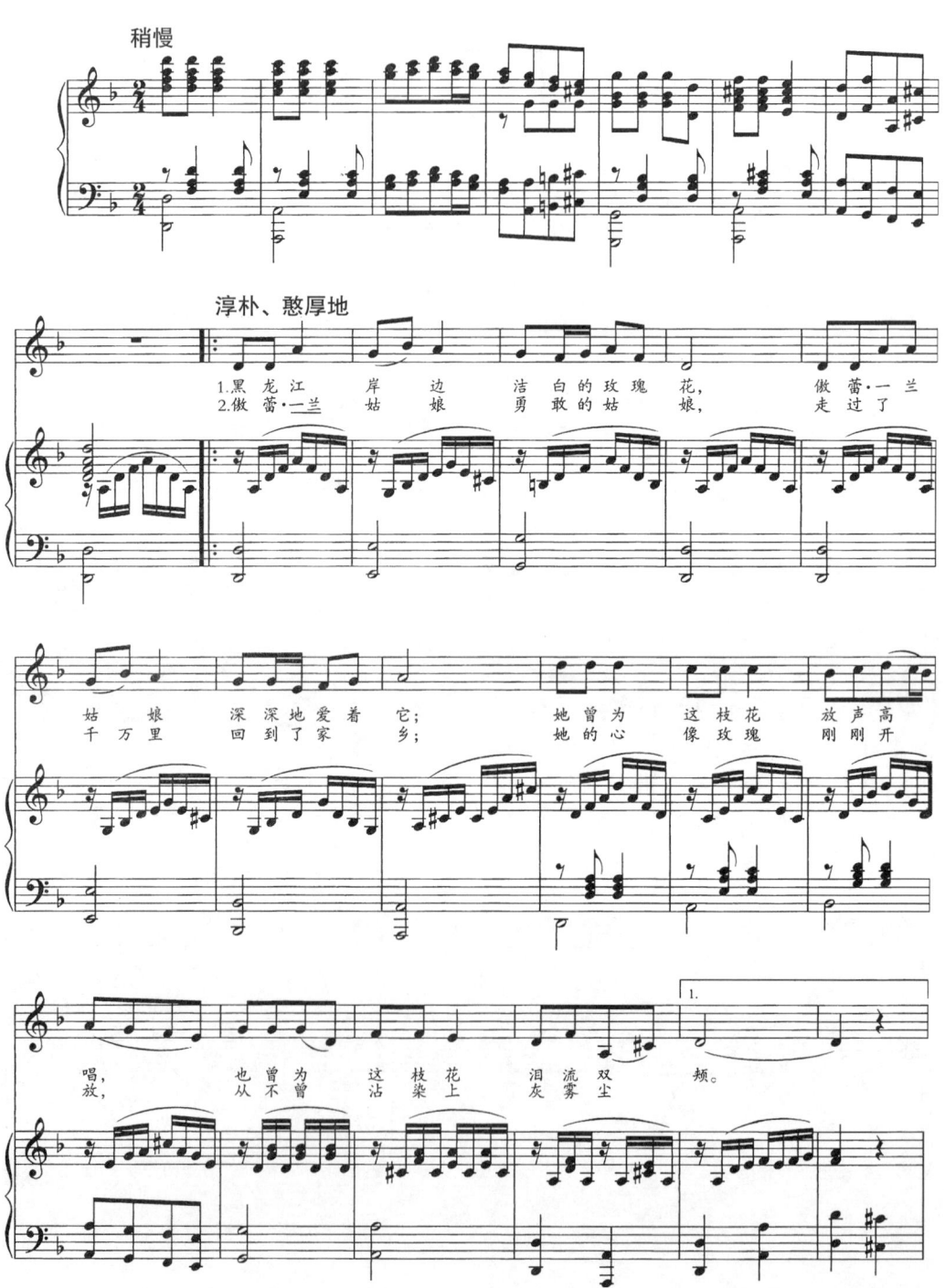

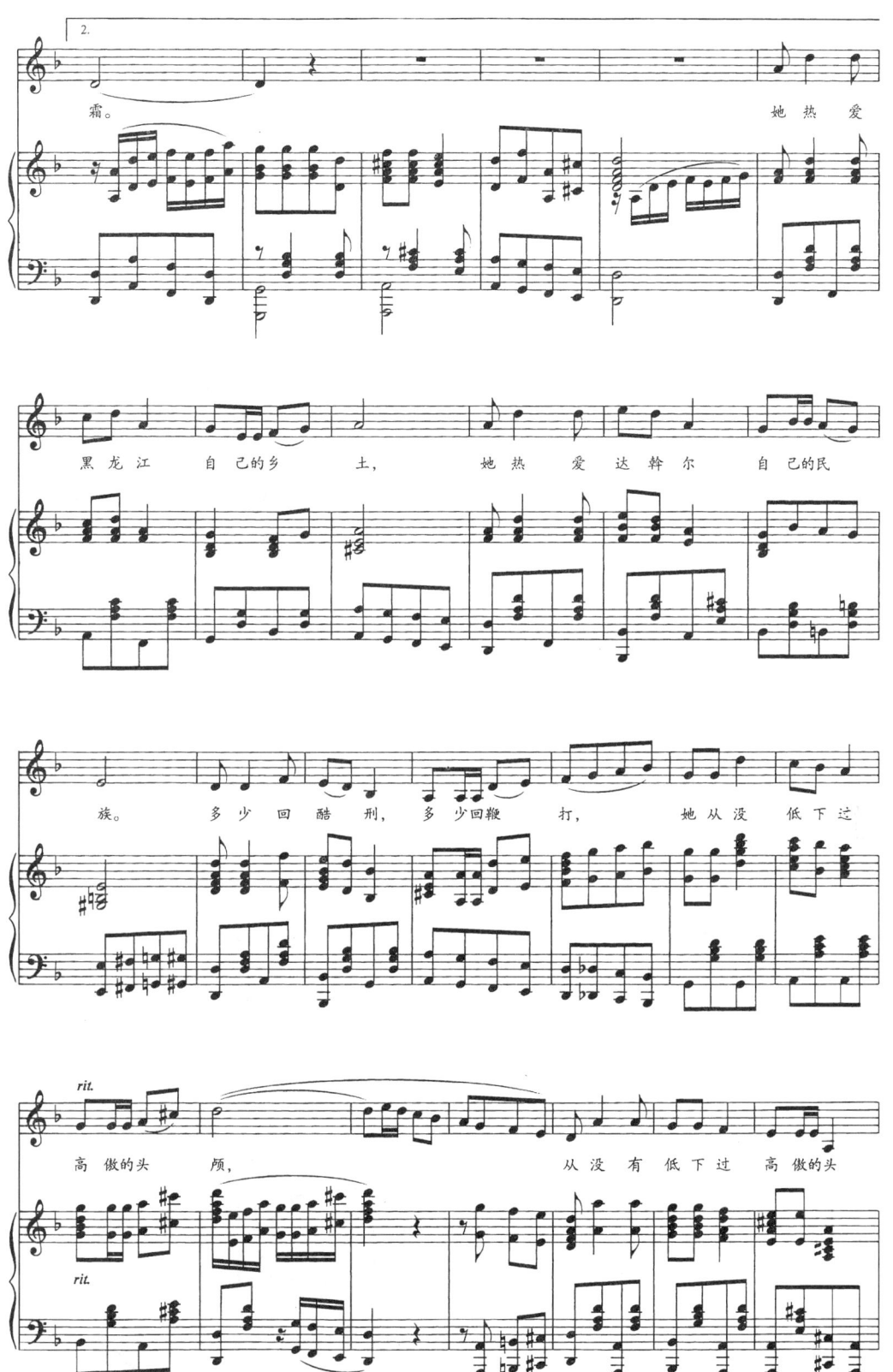

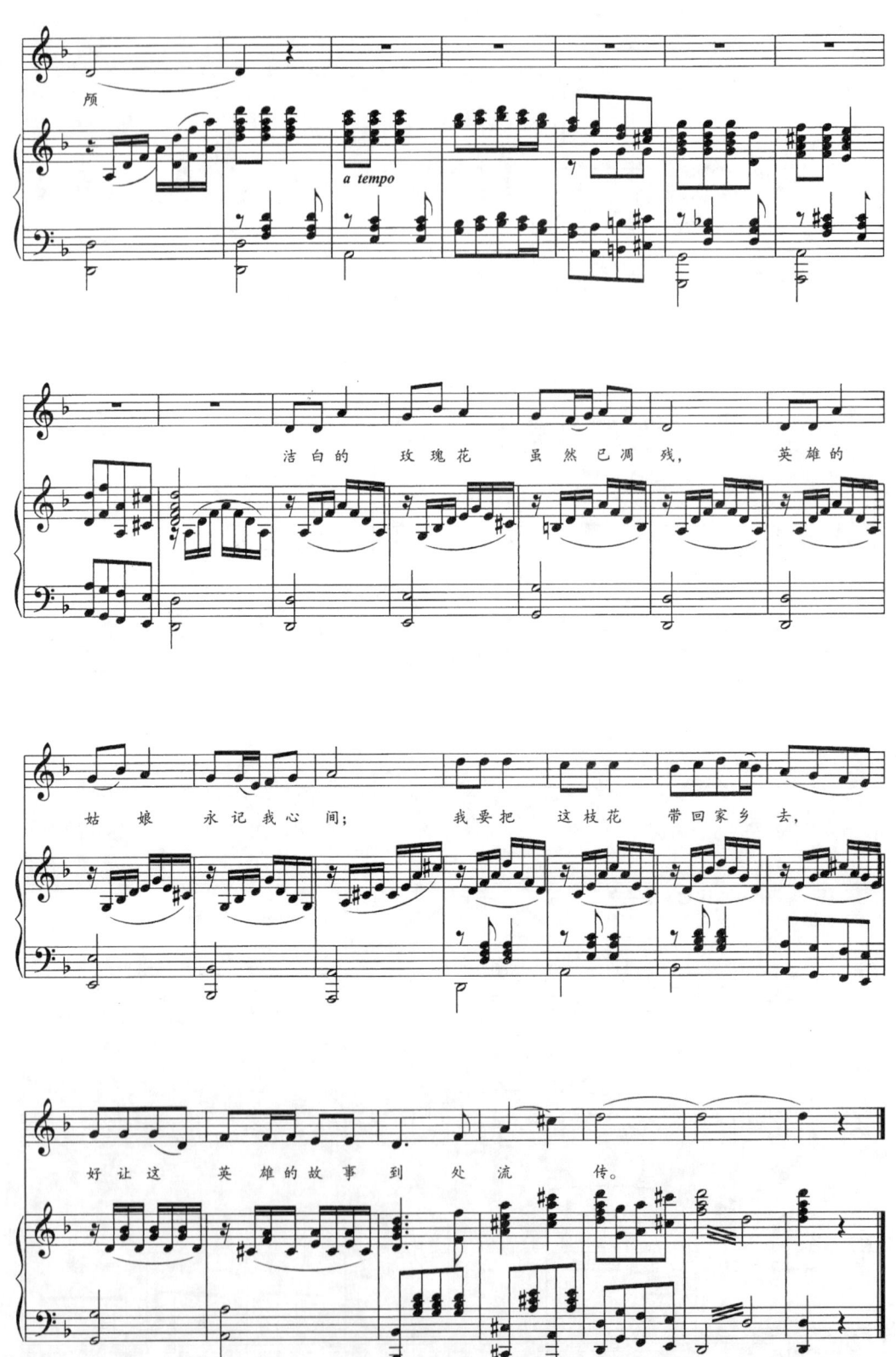

万里春色满家园

选自歌剧《党的女儿》

阎　肃、贺东久 / 词
王祖皆、张卓娅 / 曲
刘　聪 / 配伴奏

稍自由　充满感情地

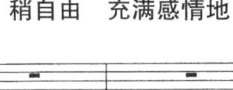

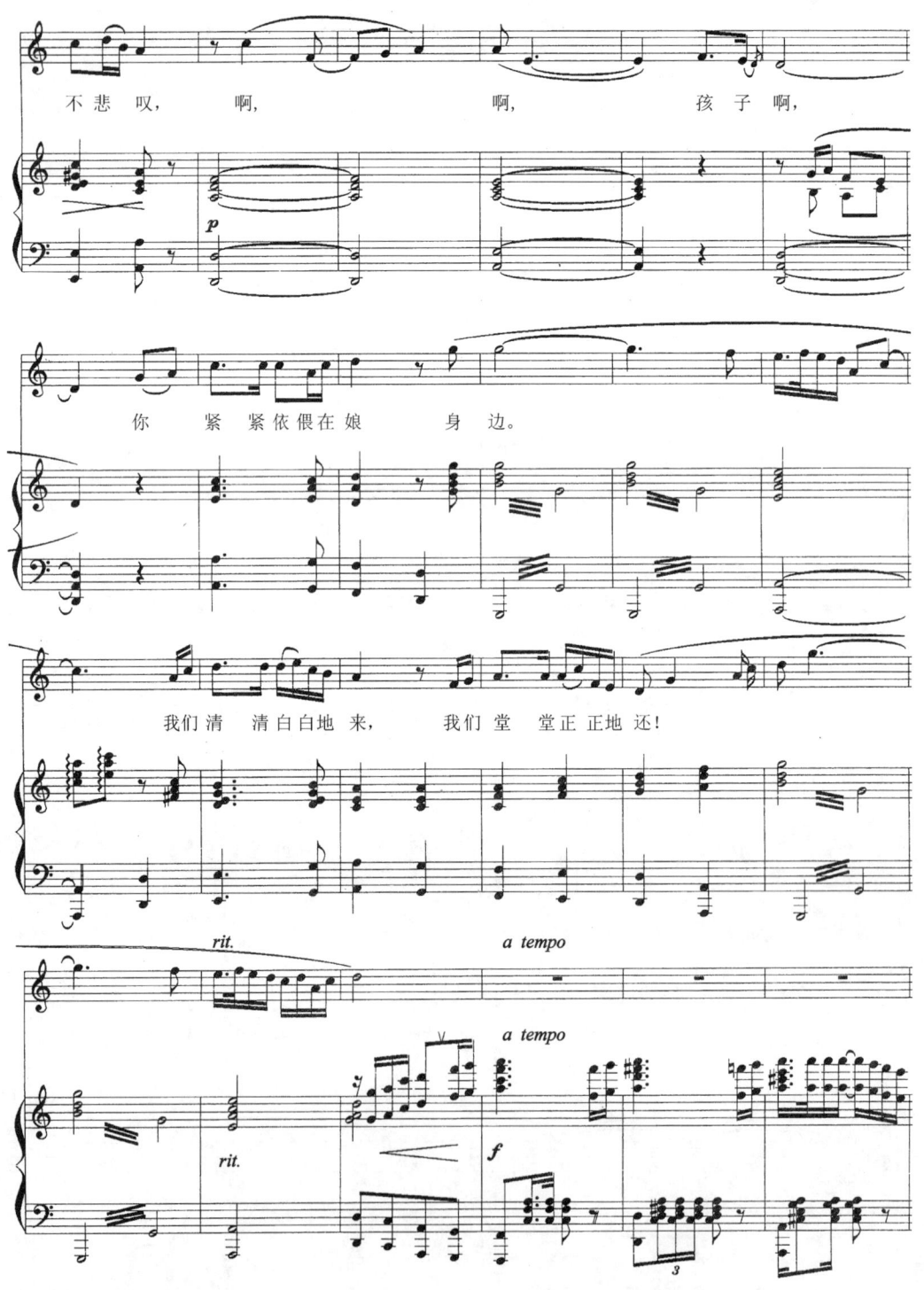

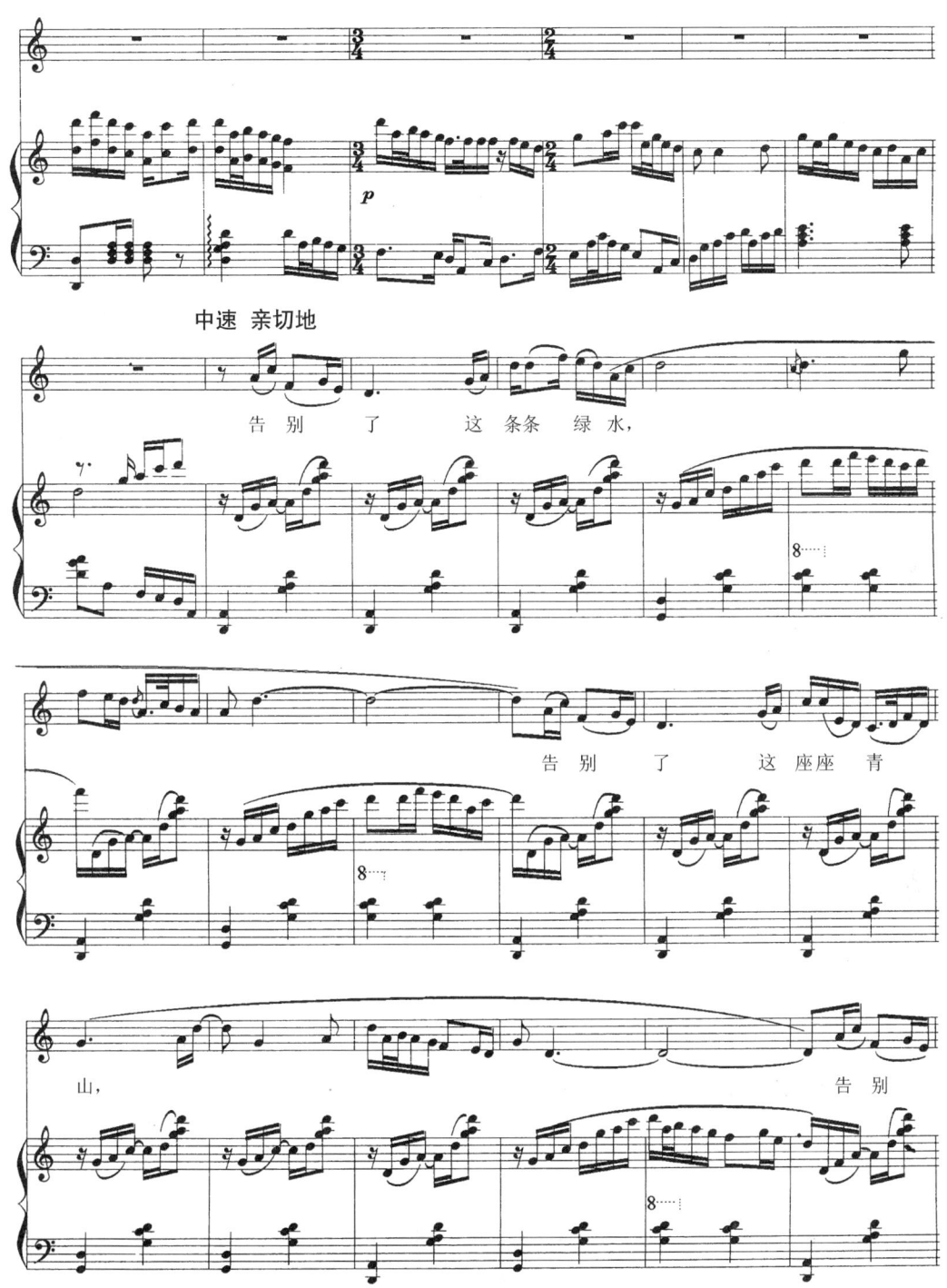

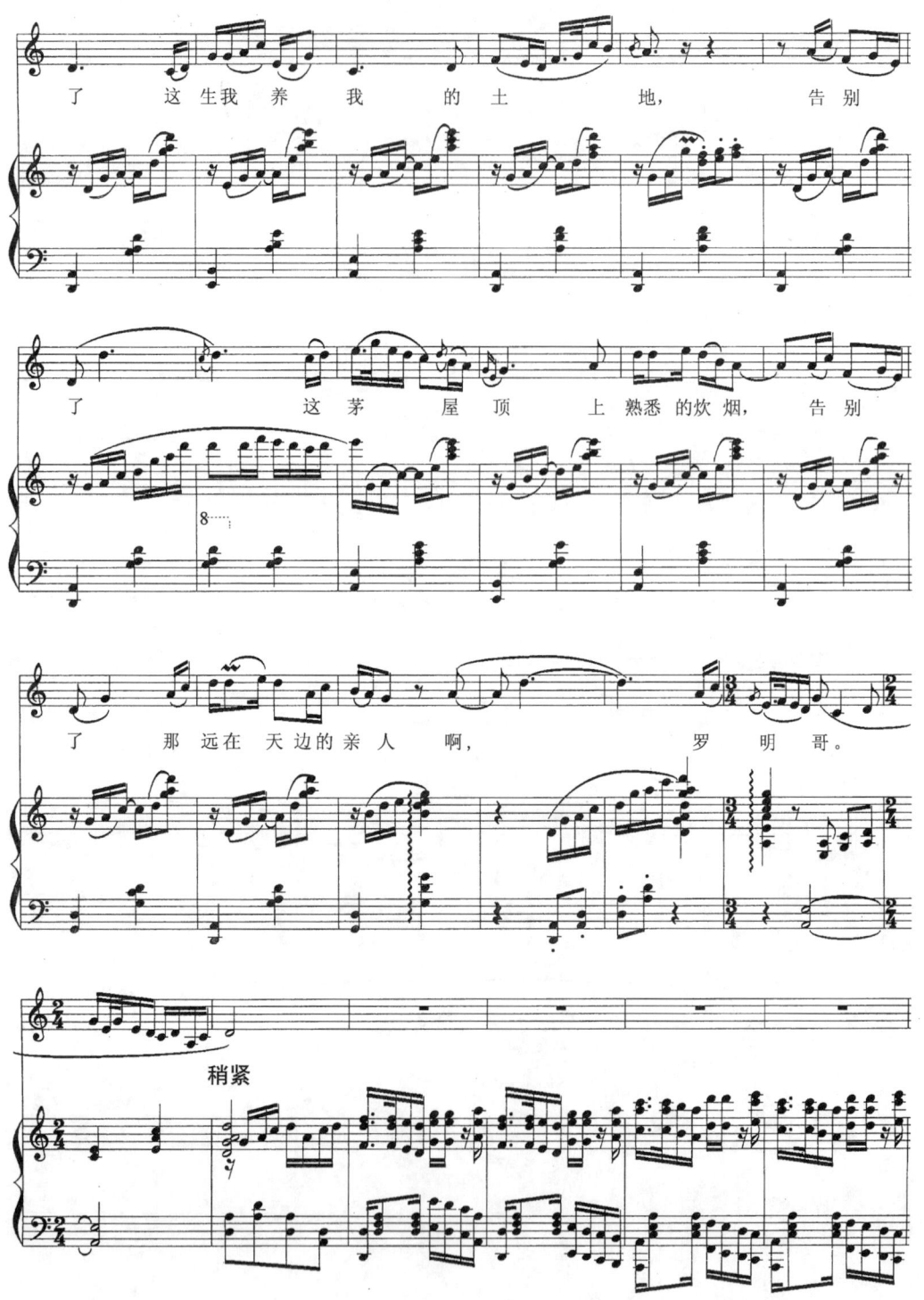

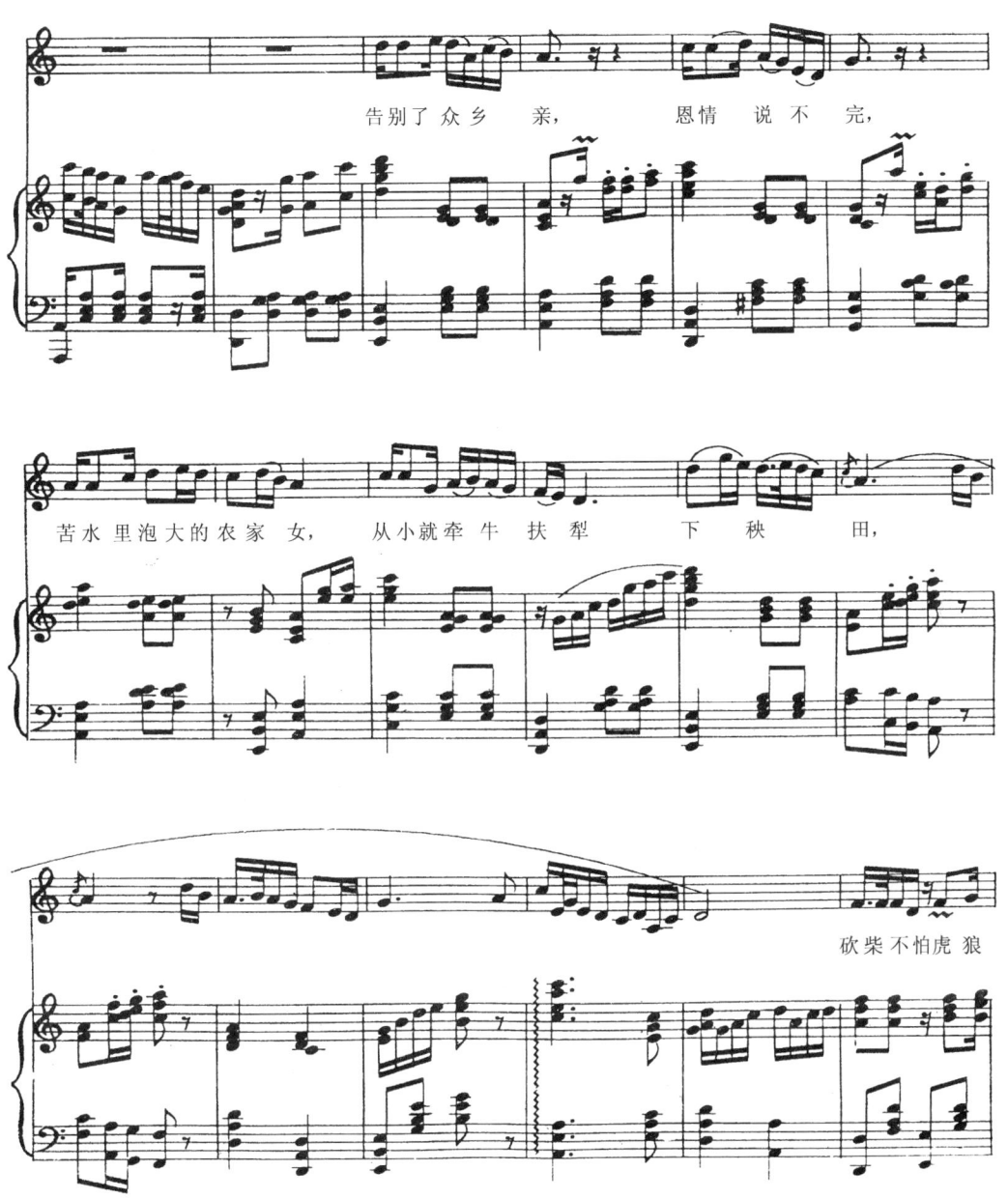

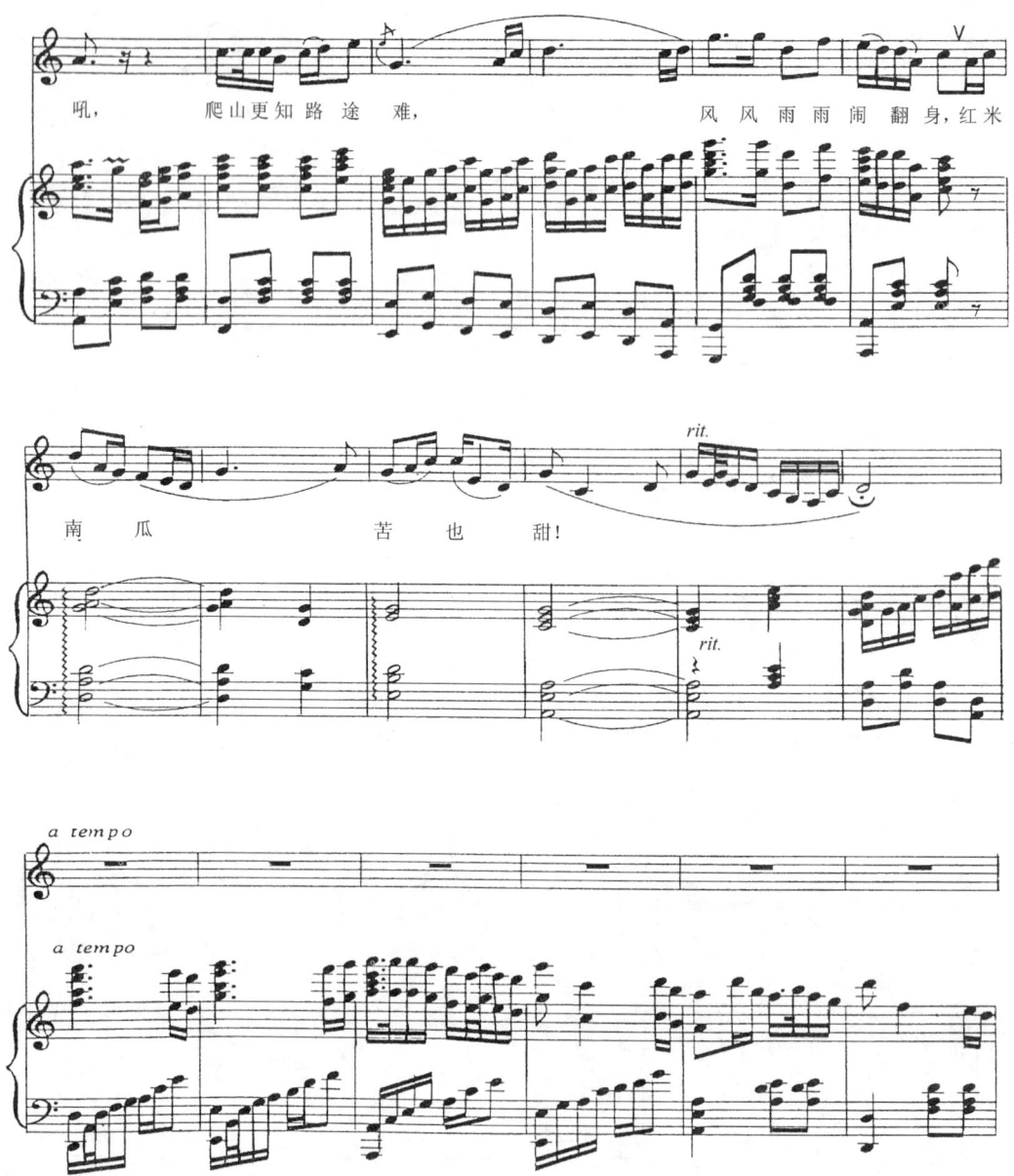

194

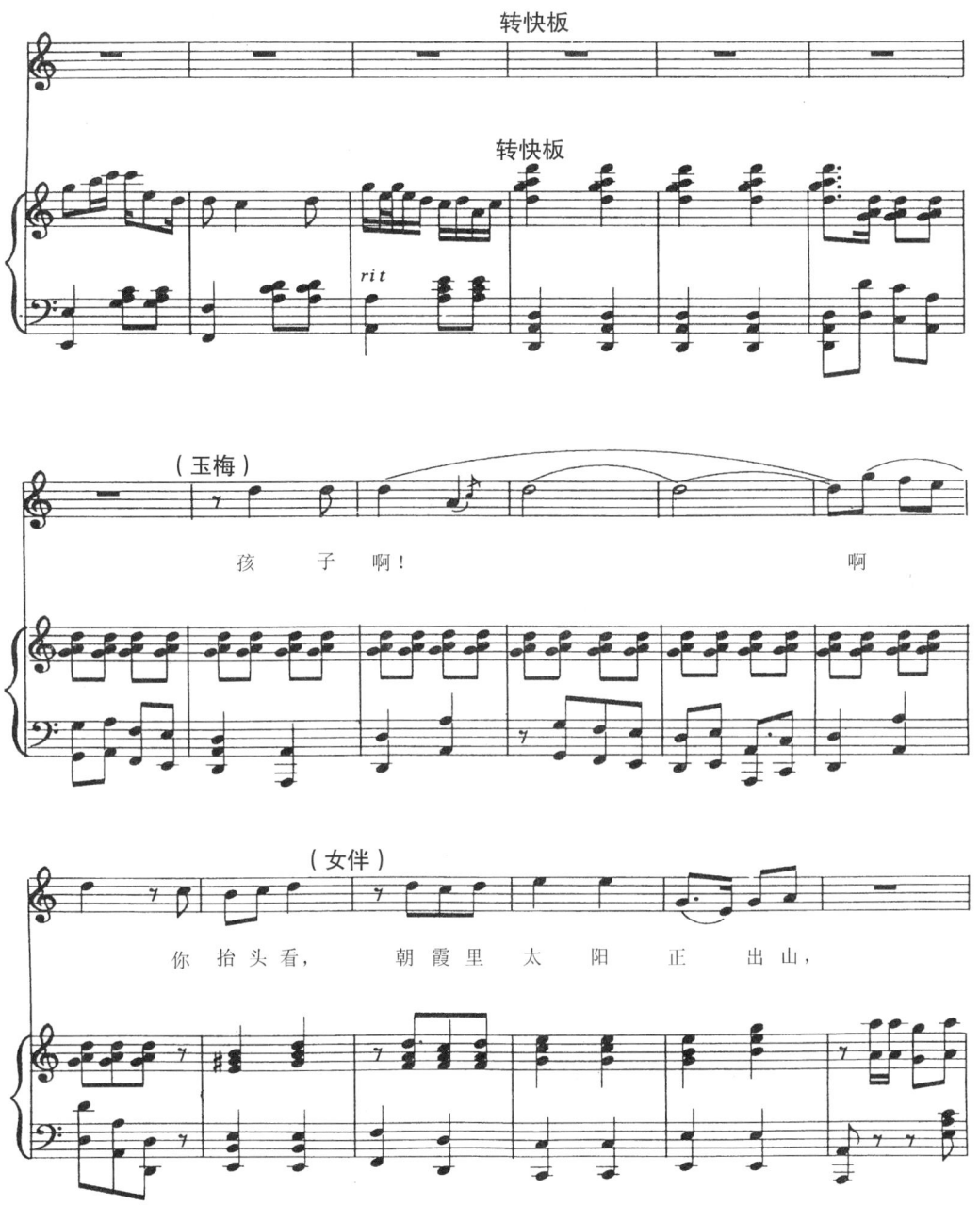

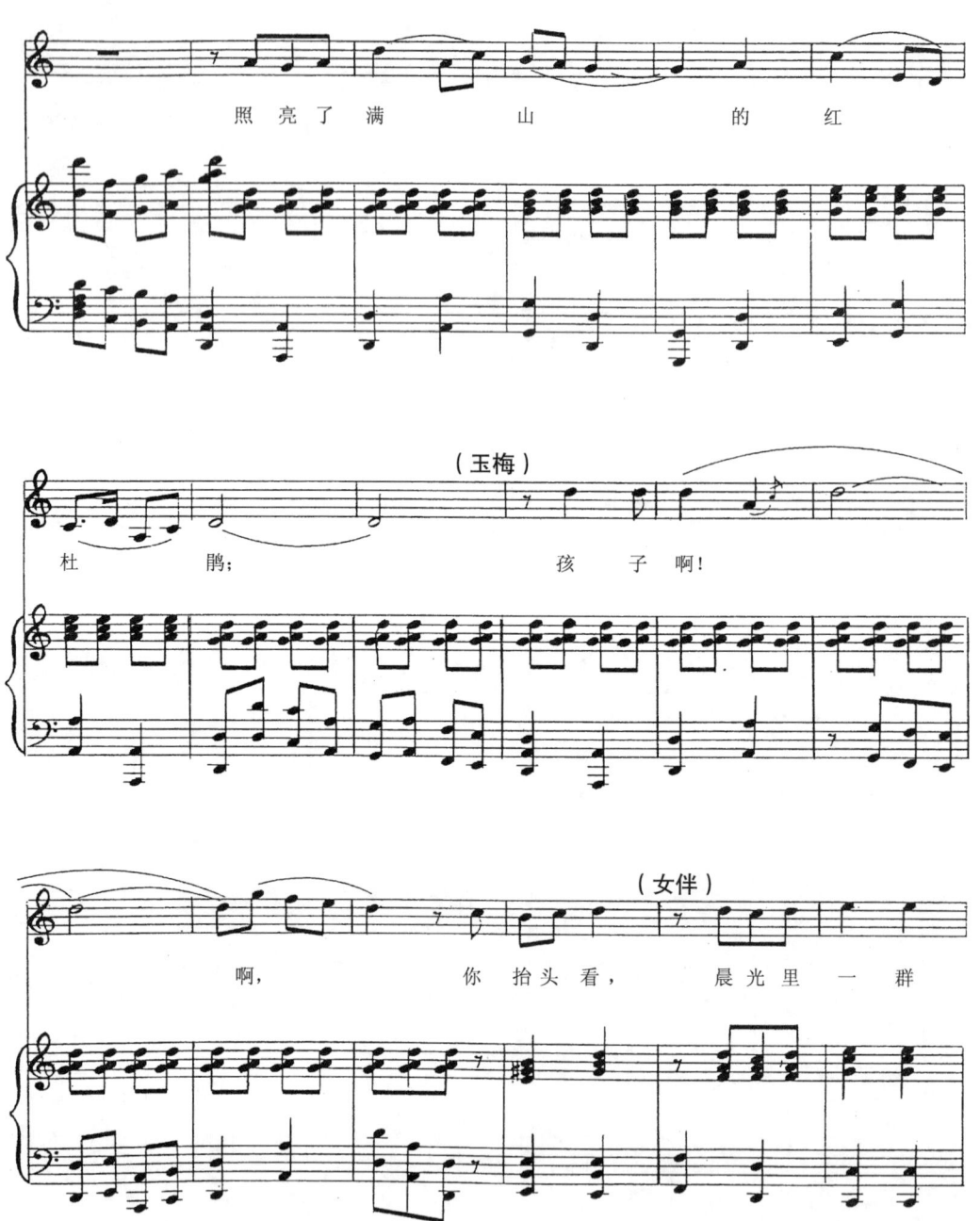

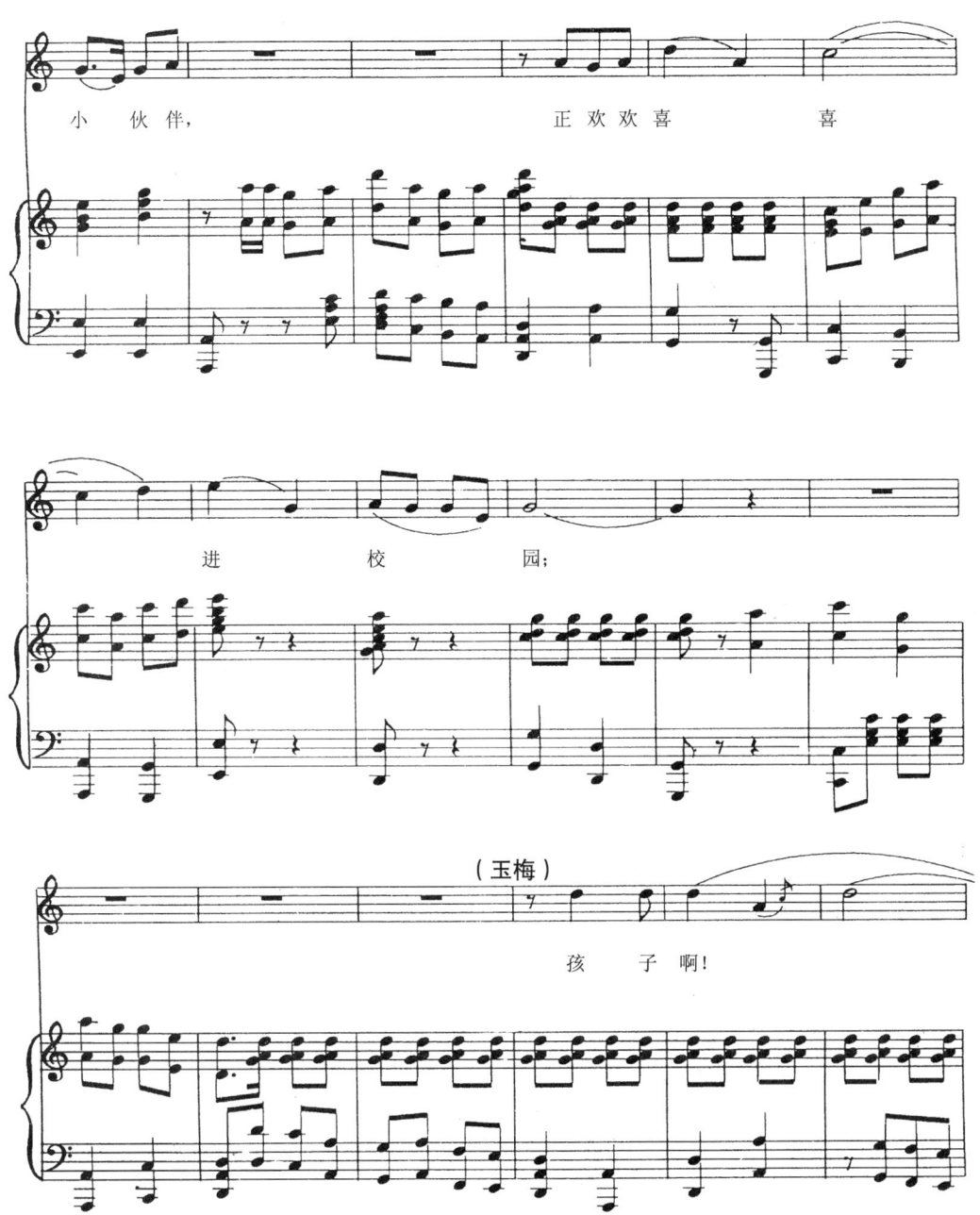

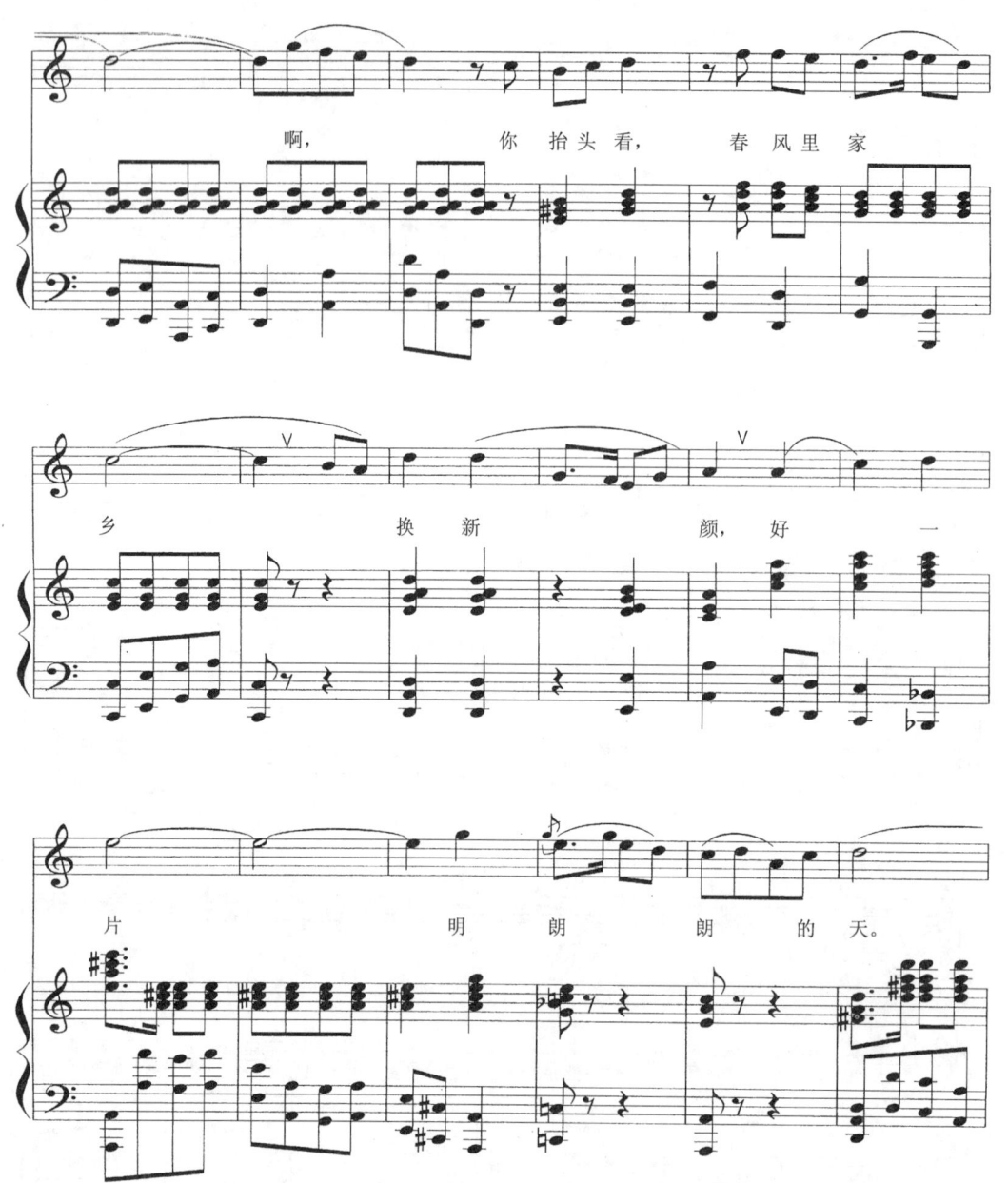

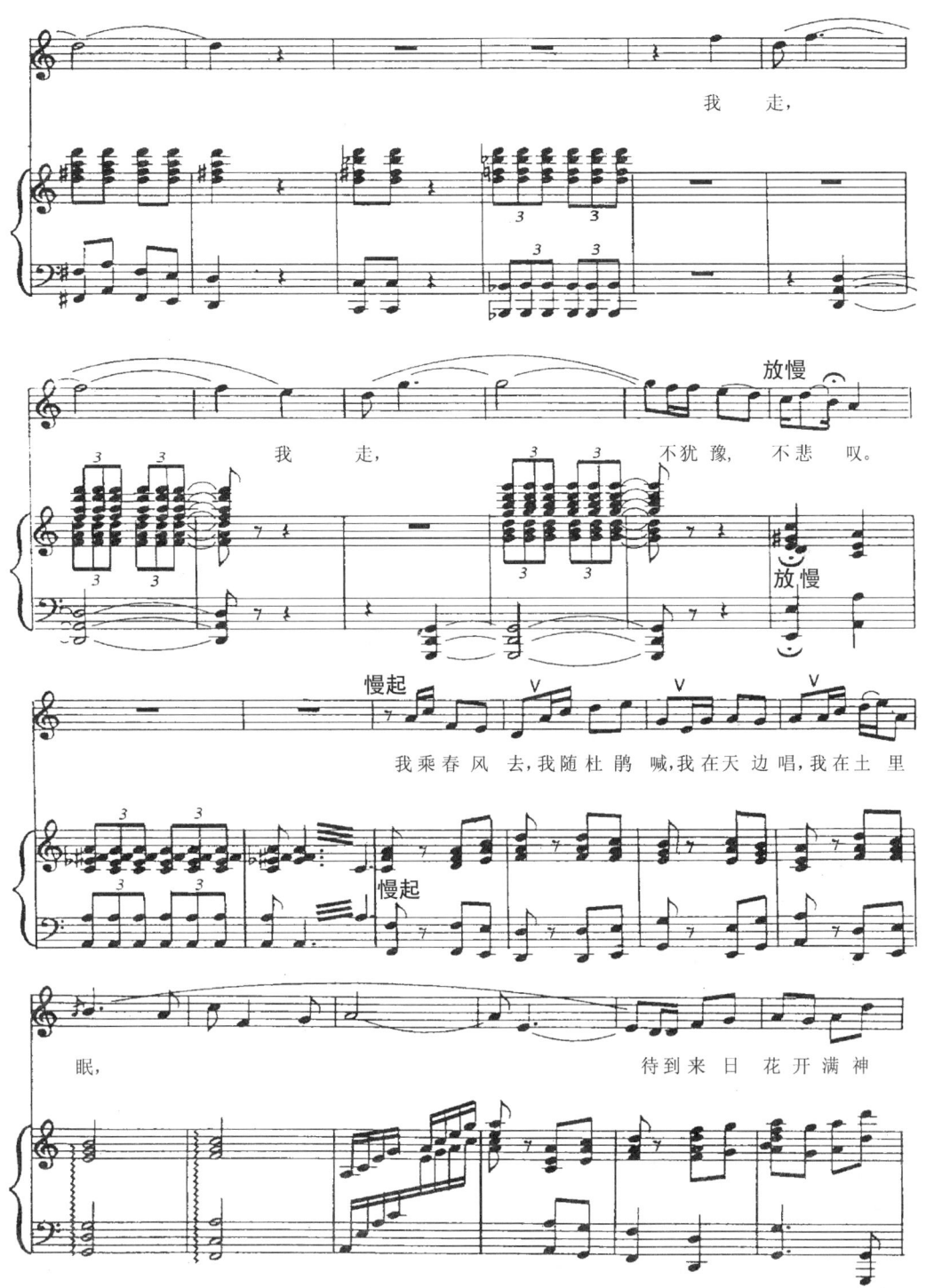

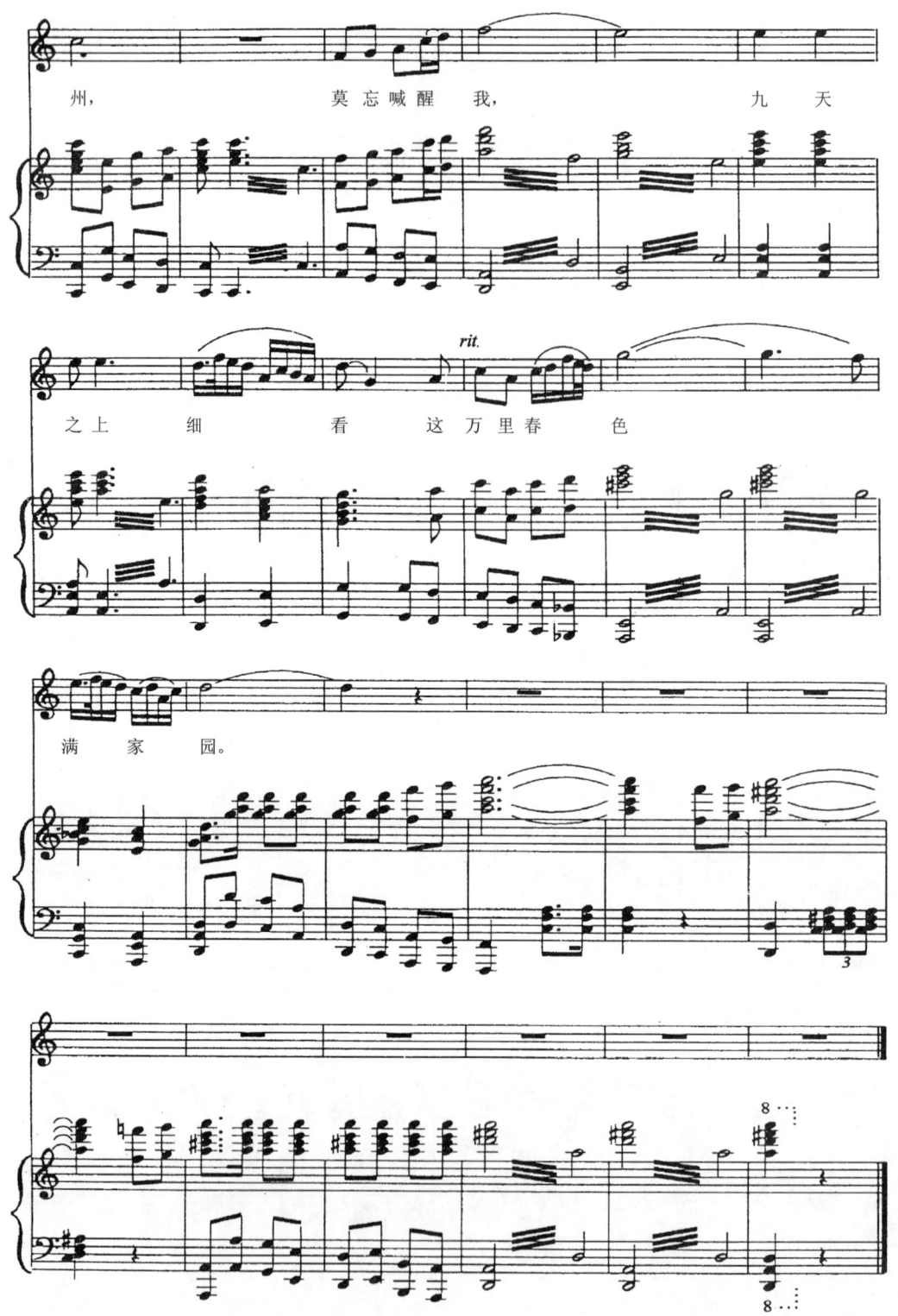

风萧瑟

选自歌剧《伤逝》

王 泉、韩 伟/词
施光南/曲

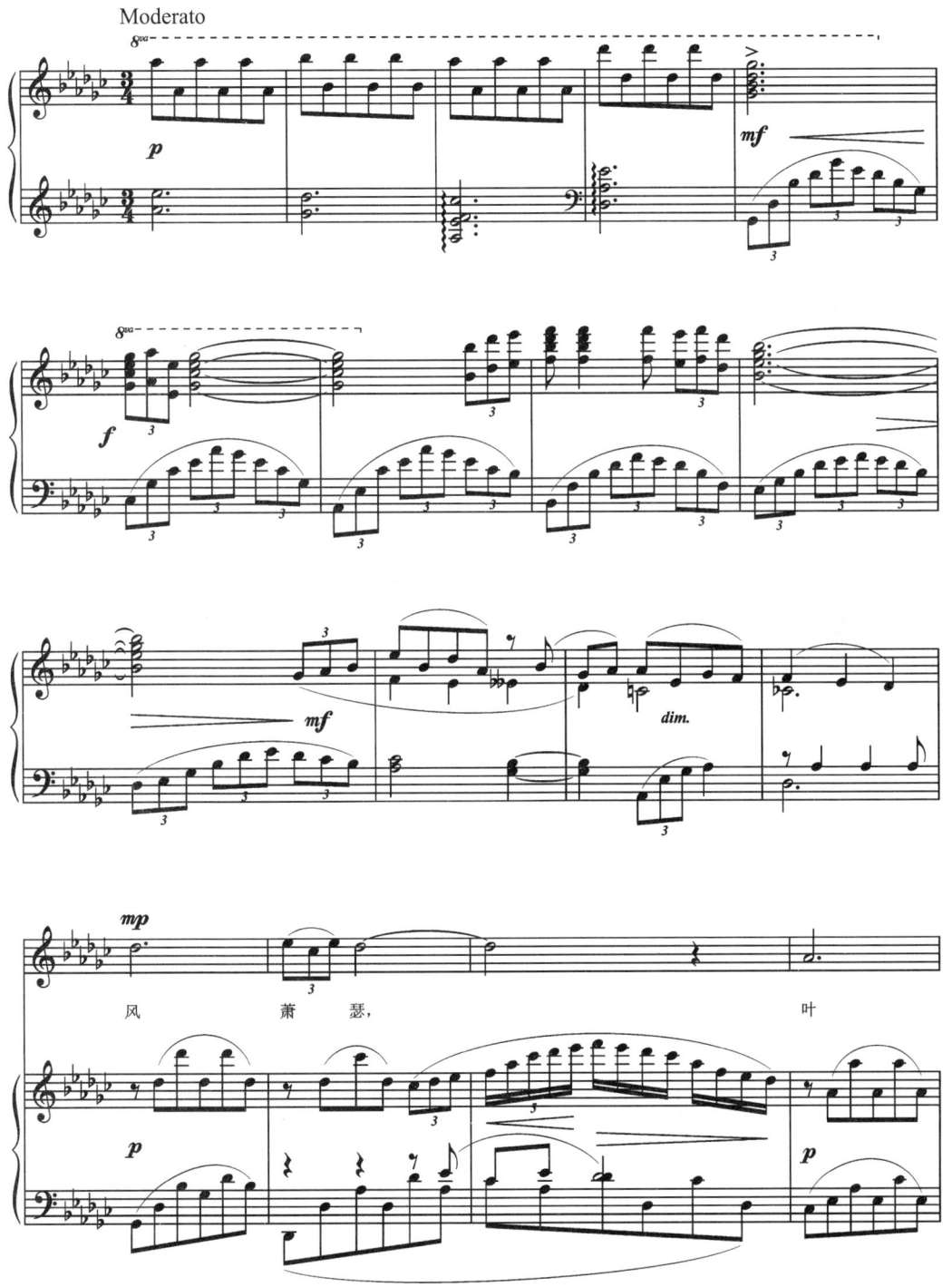

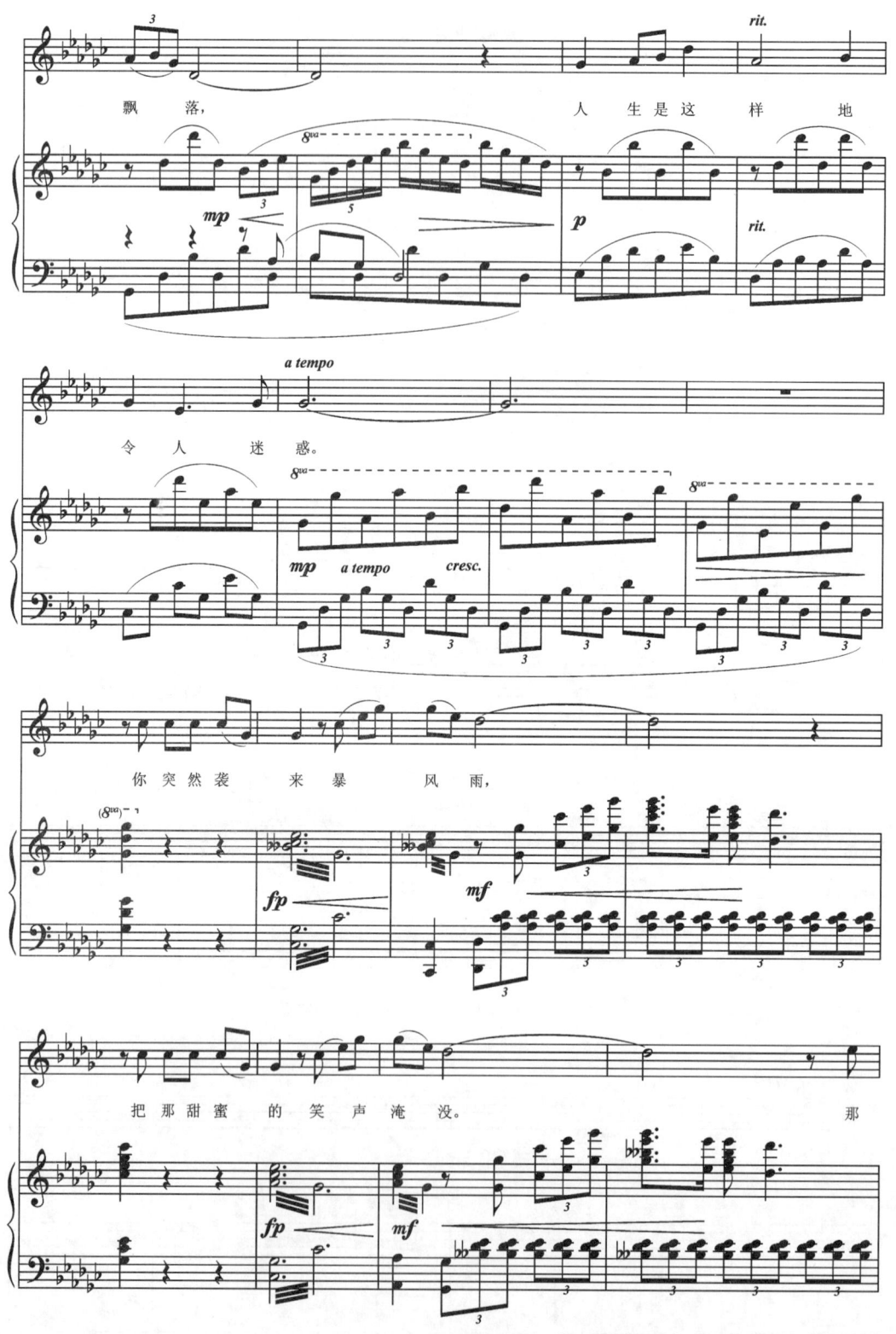

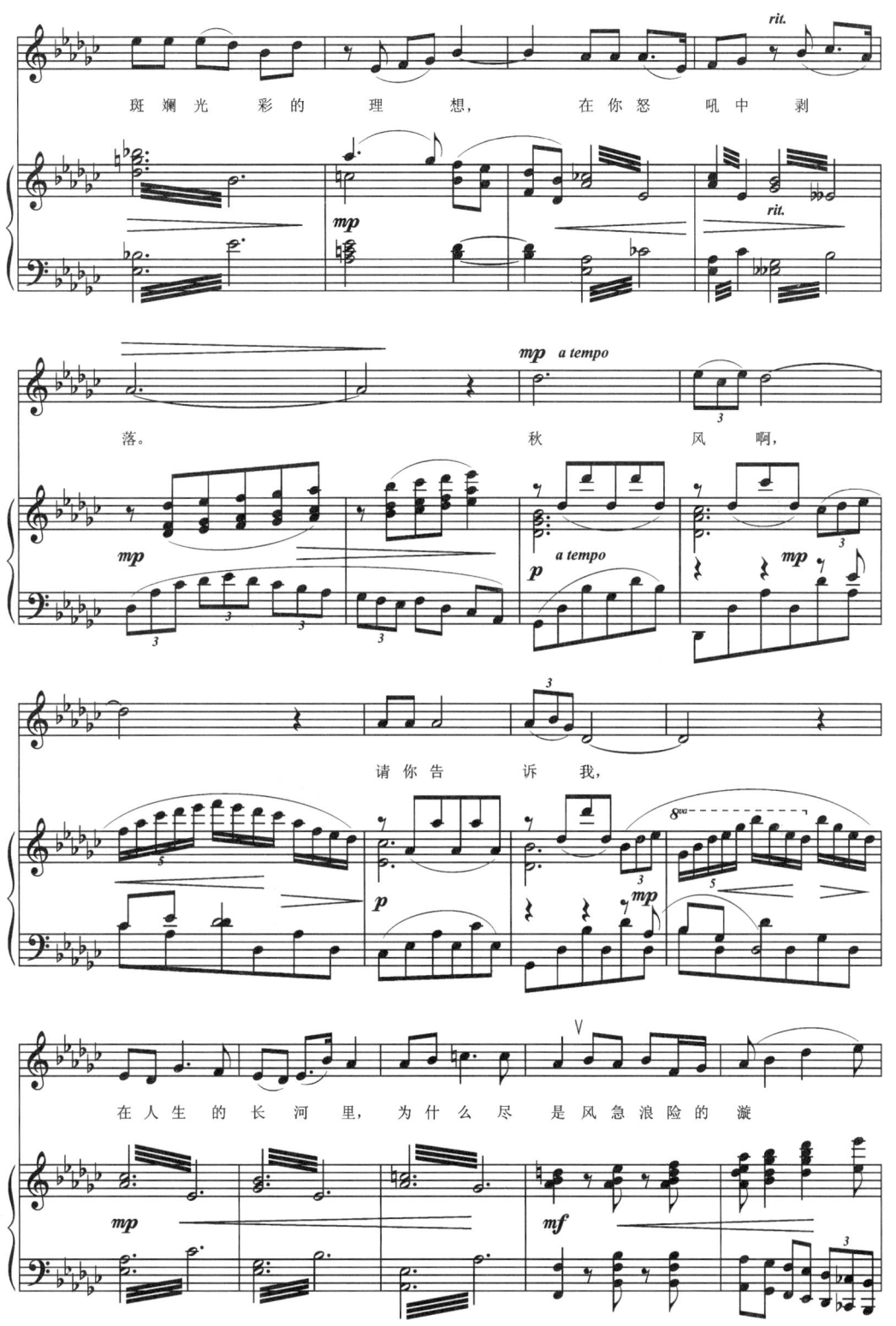

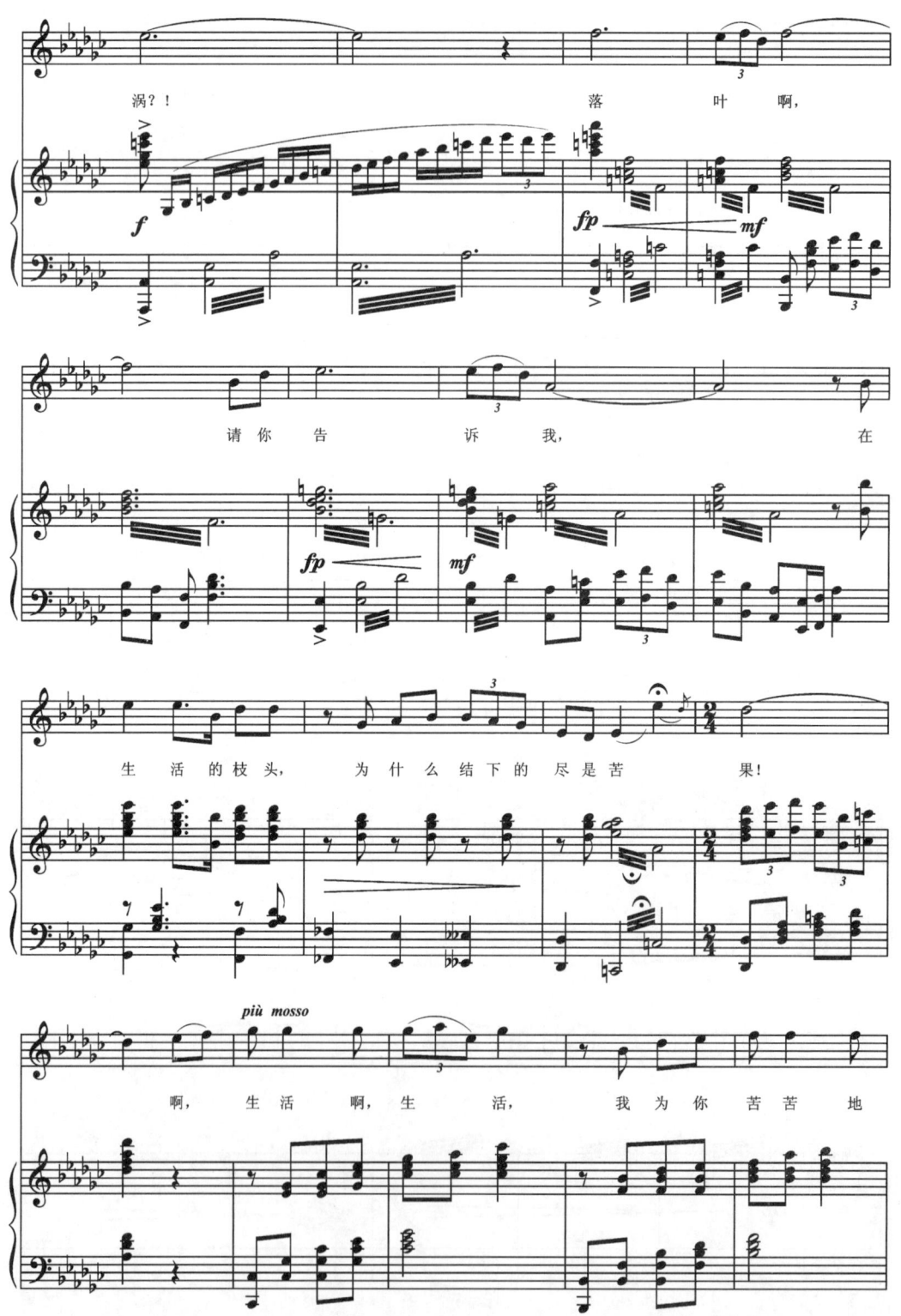

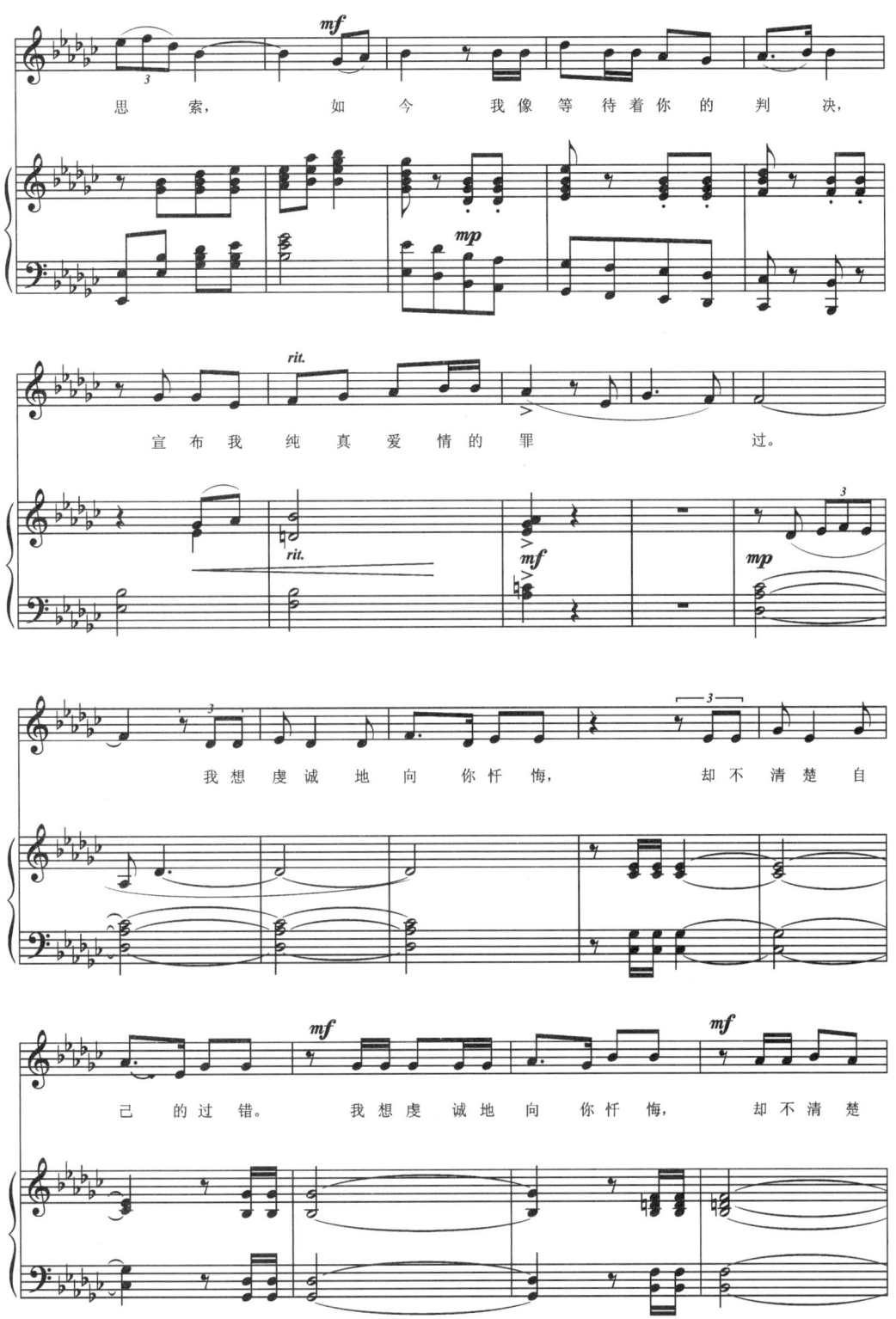

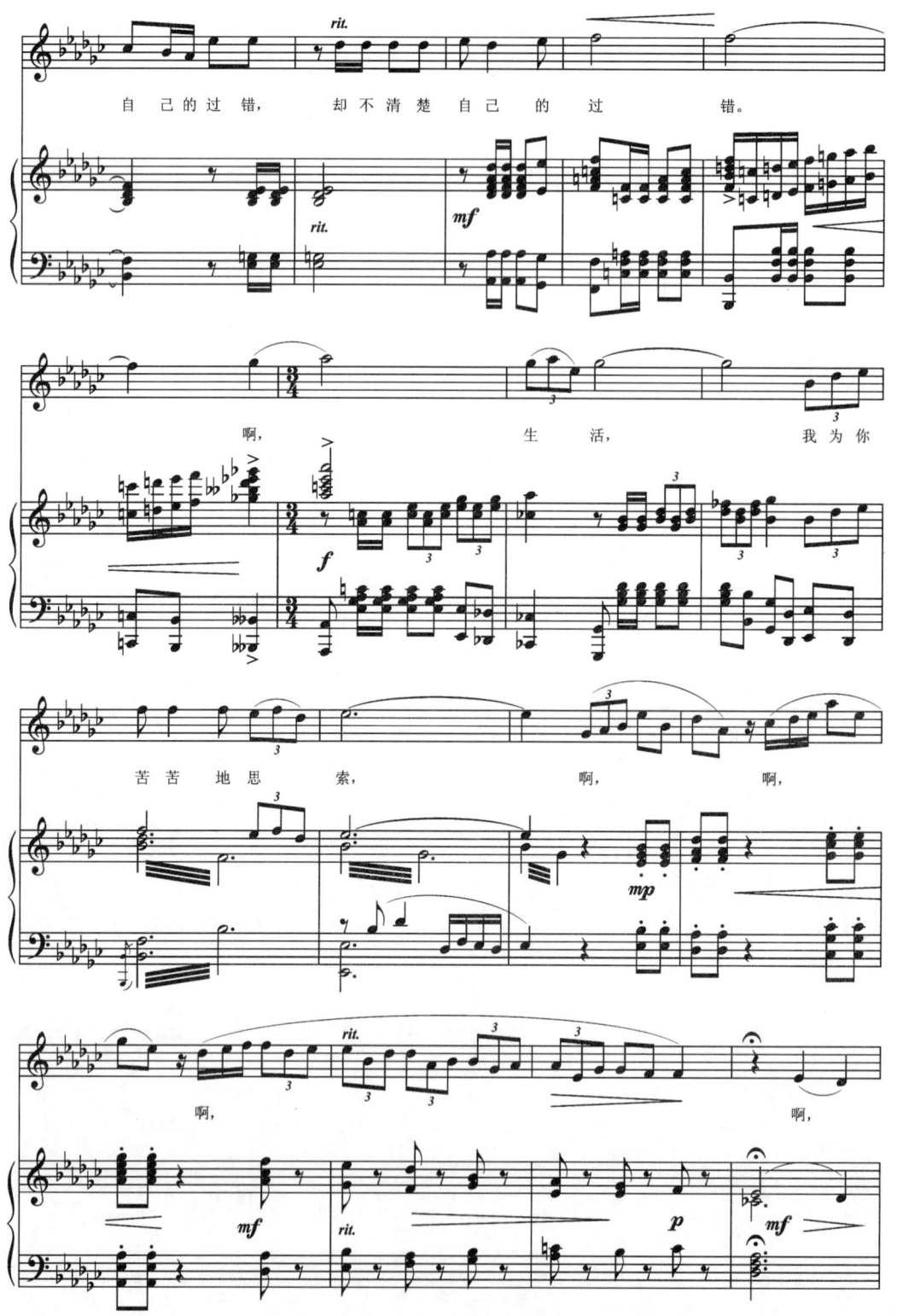

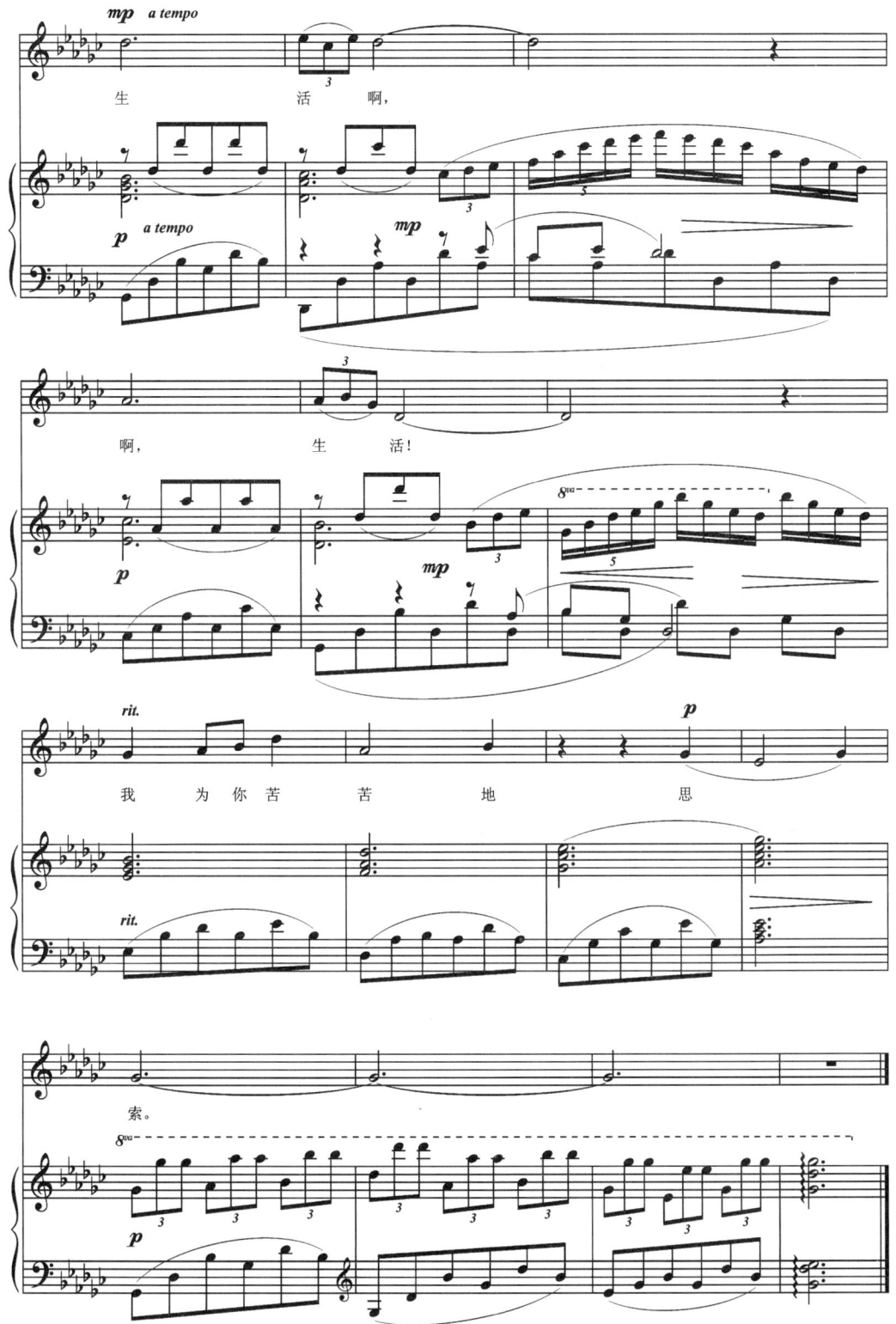

欣喜的等待

选自歌剧《伤逝》

王 泉、韩 伟/词
施光南/曲

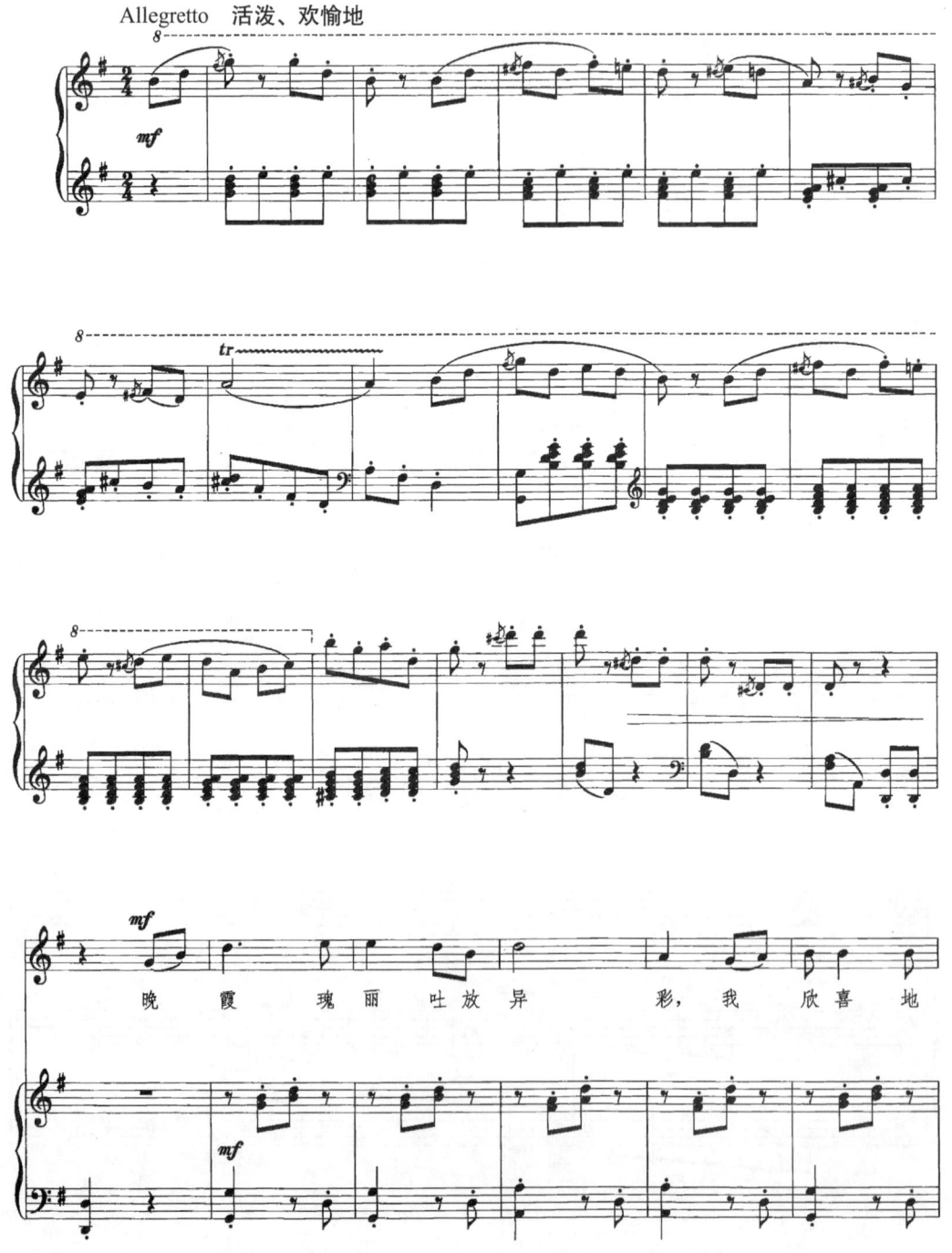

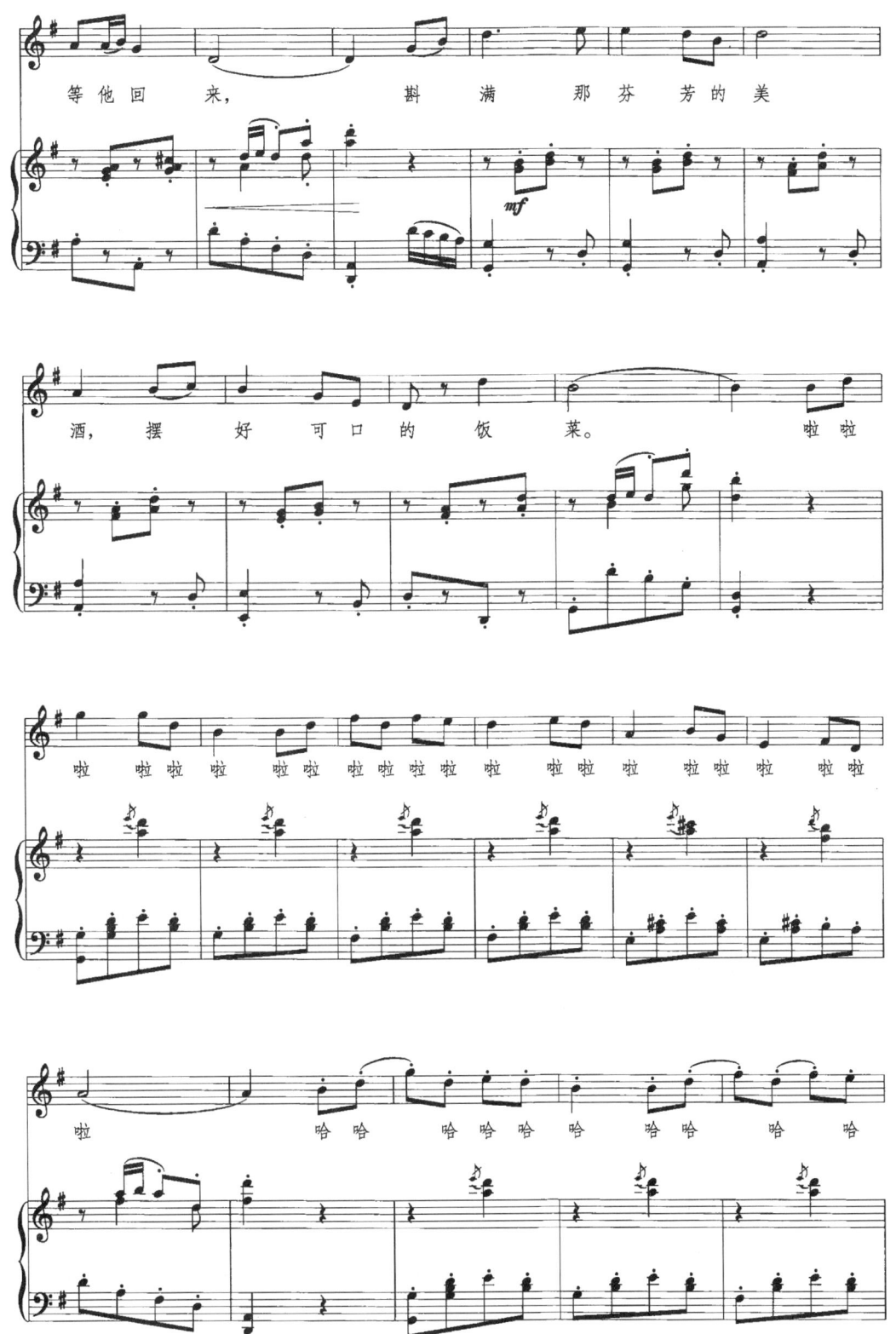

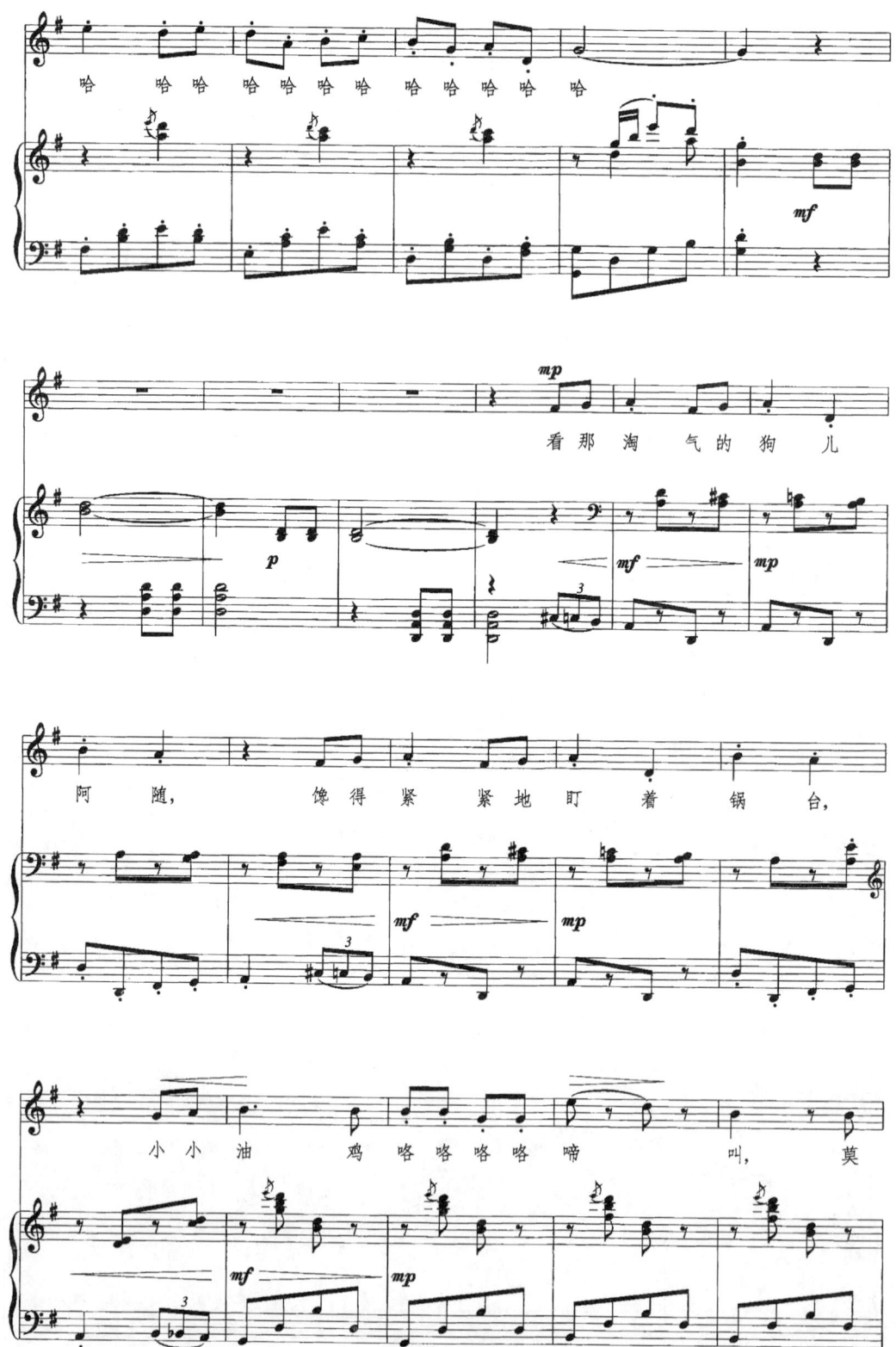

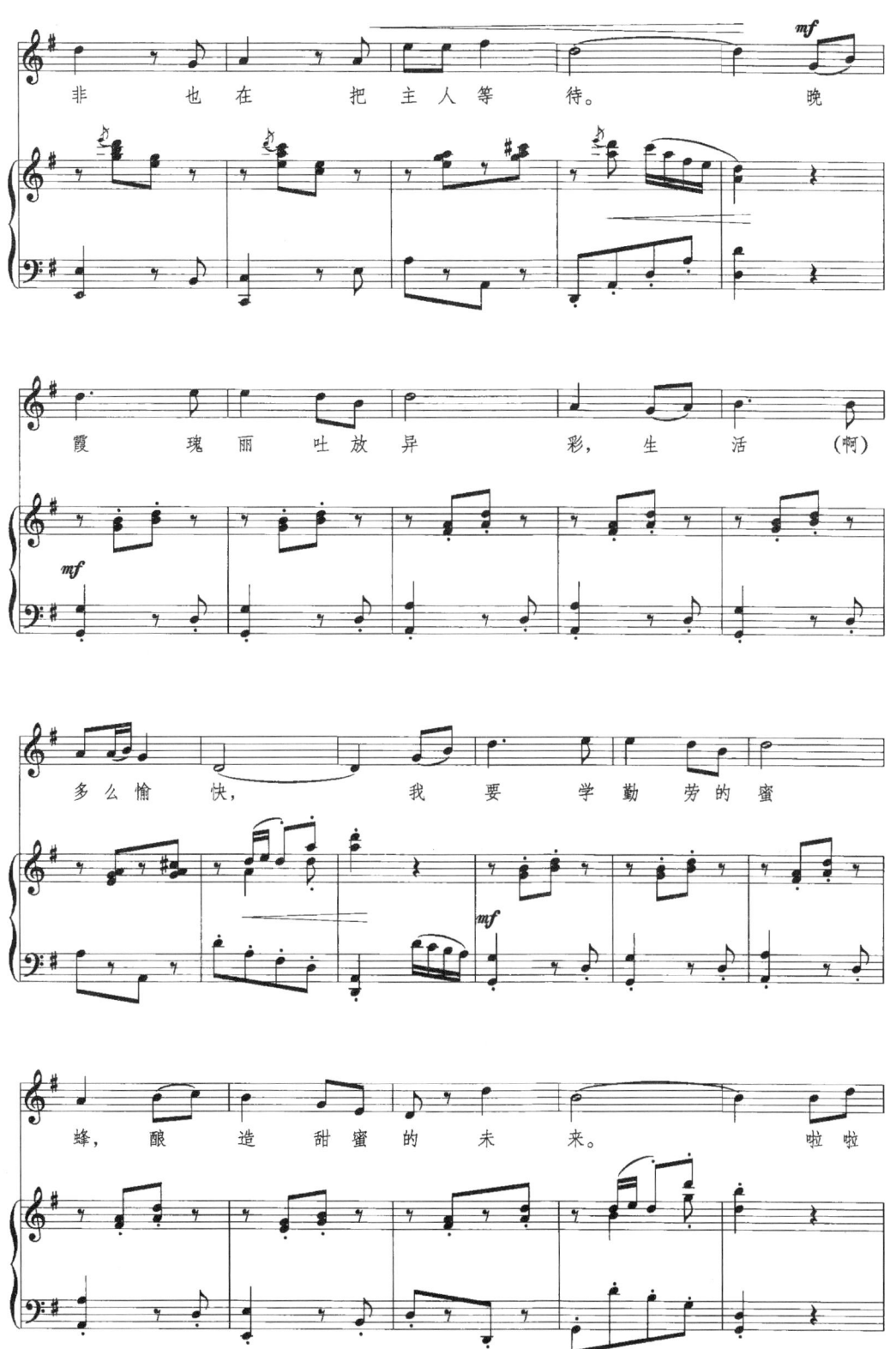

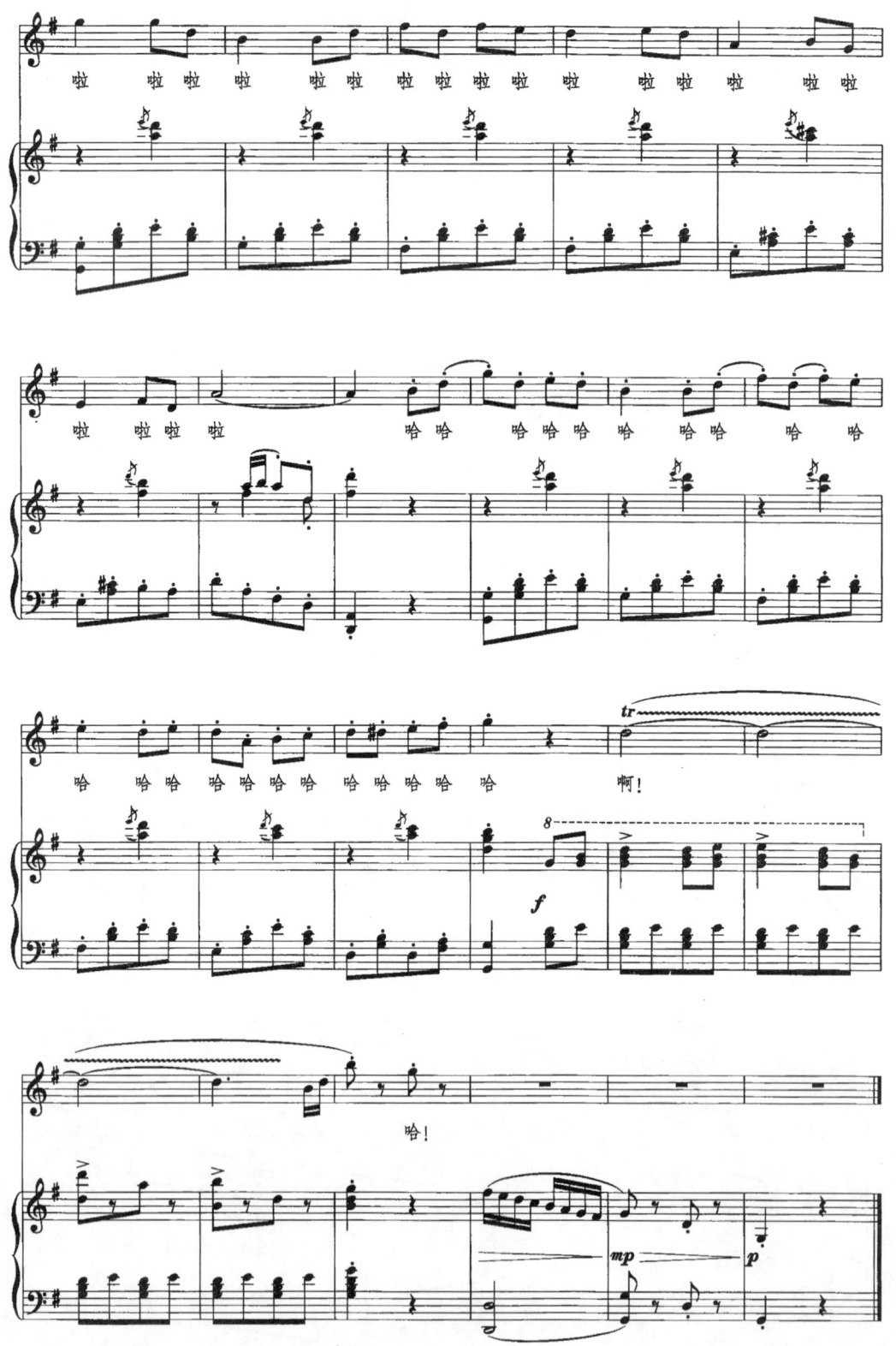

不幸的人生

选自歌剧《伤逝》

王 泉、韩 伟/词
施光南/曲

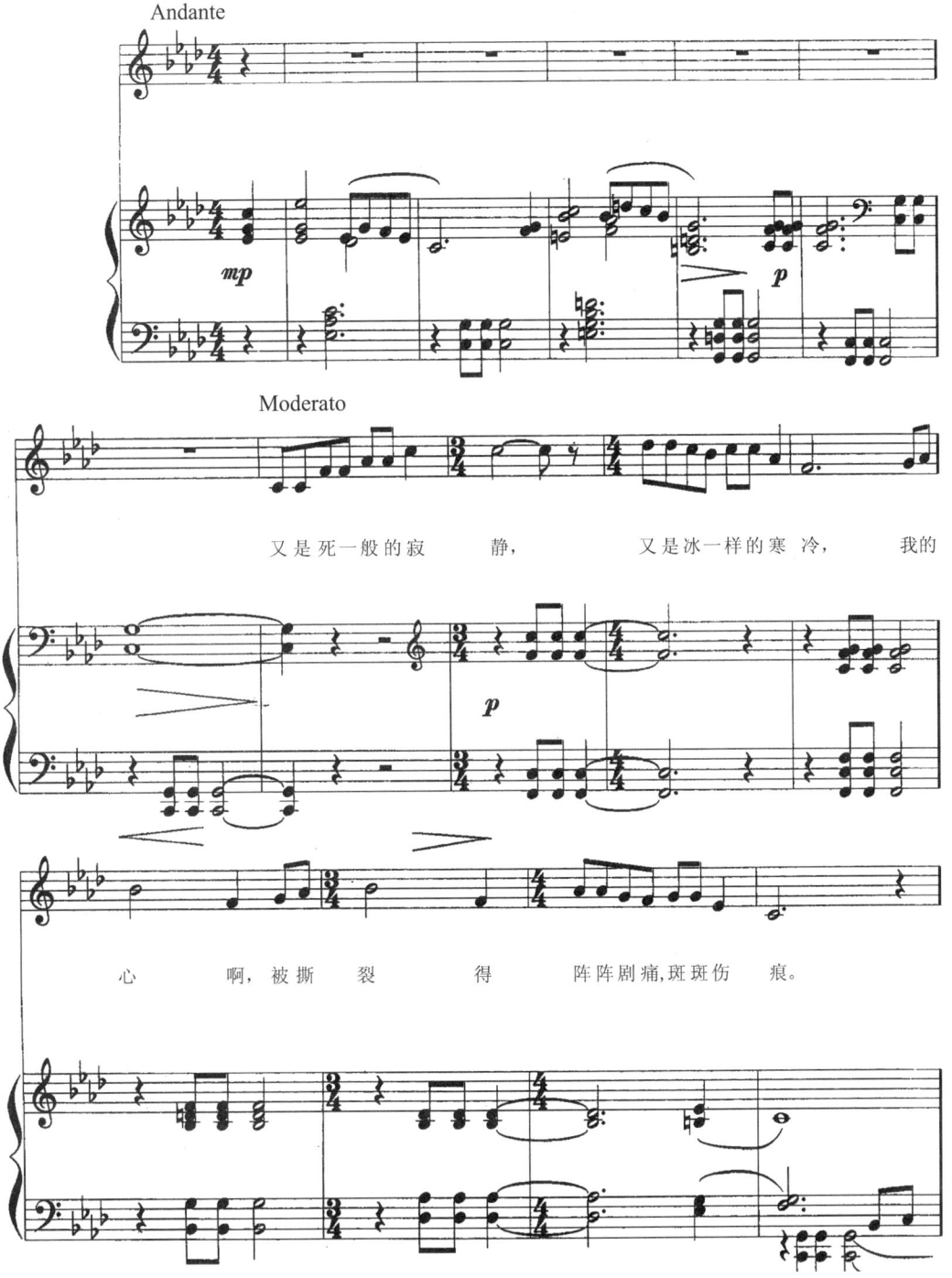

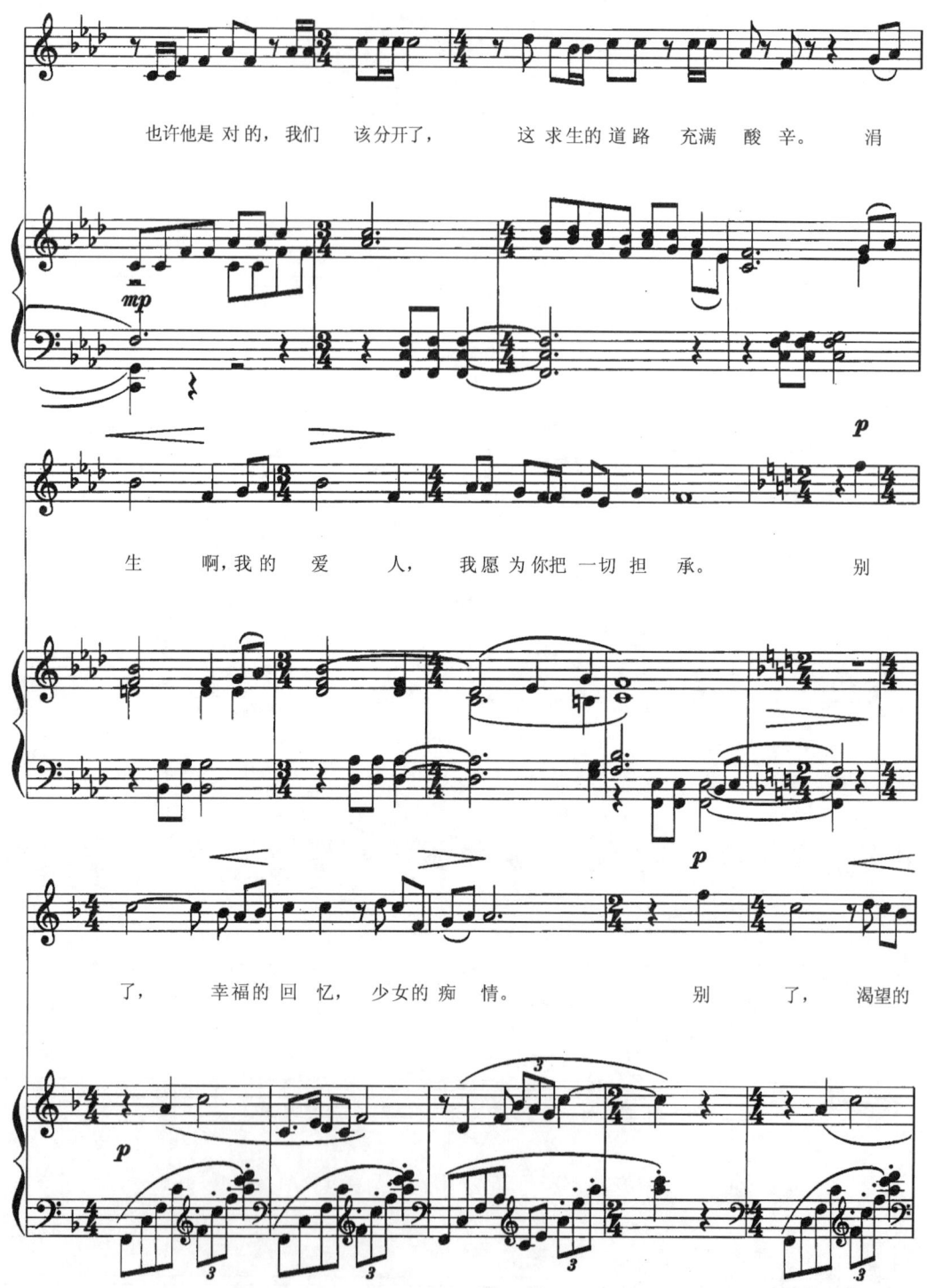

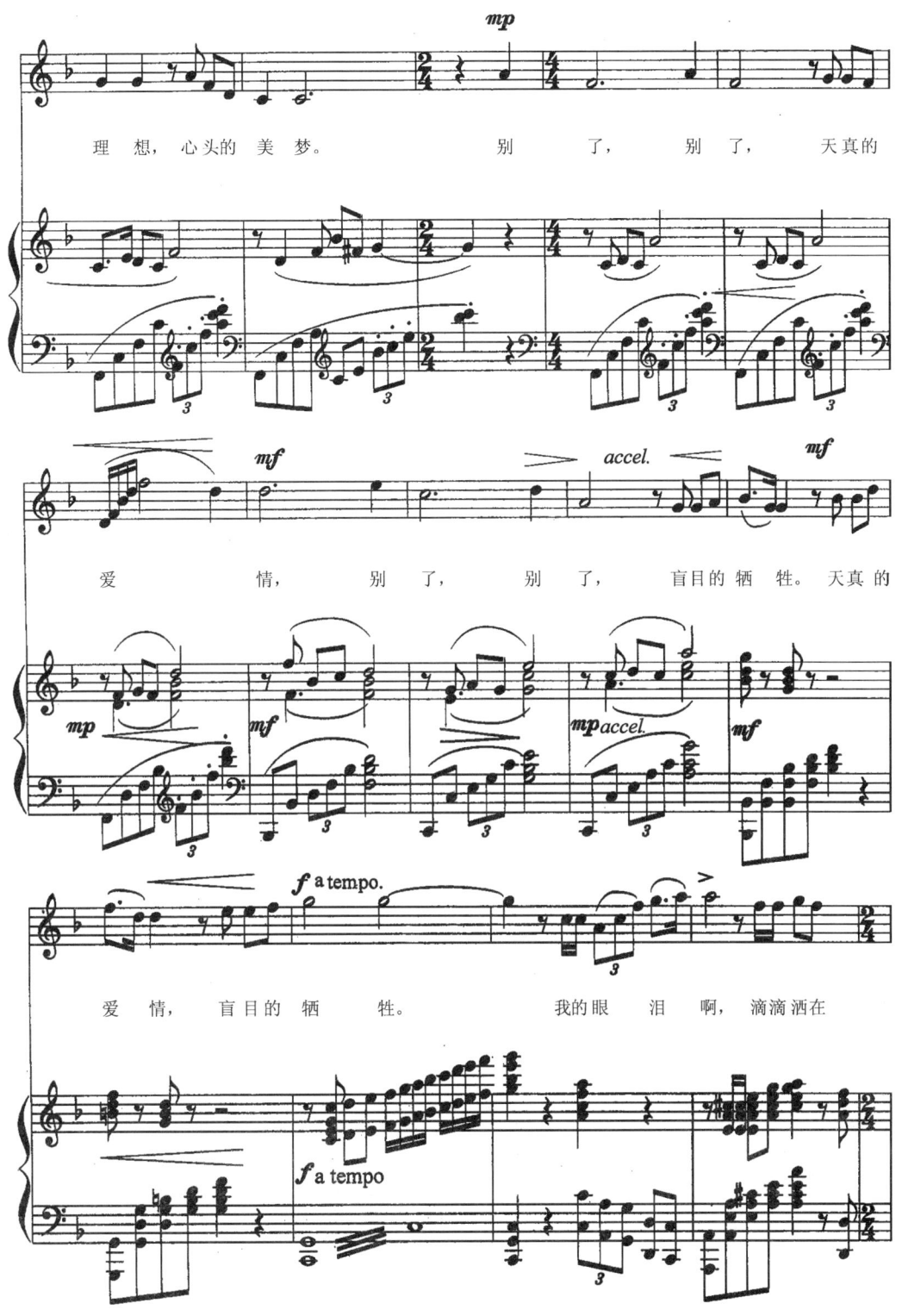

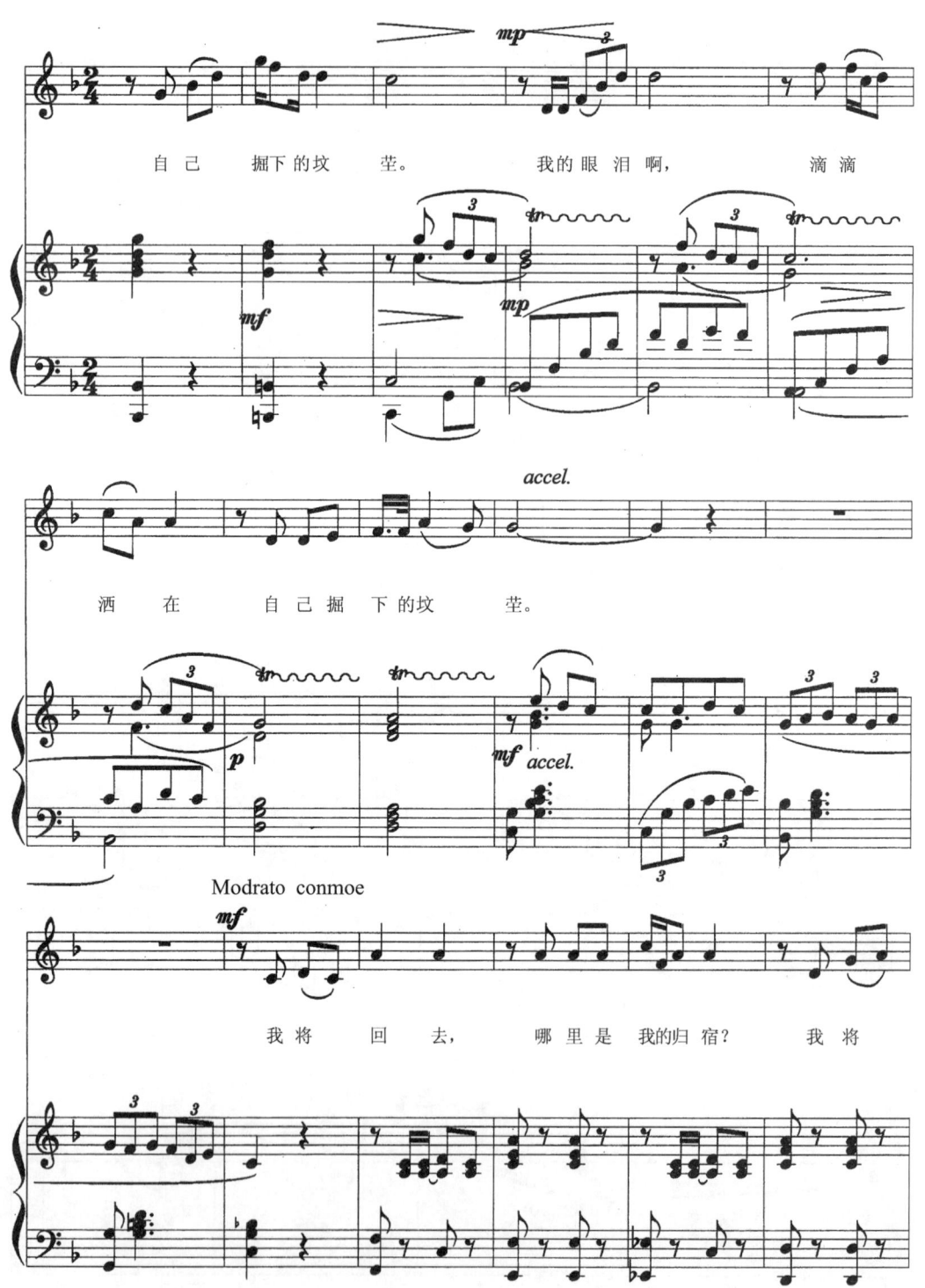

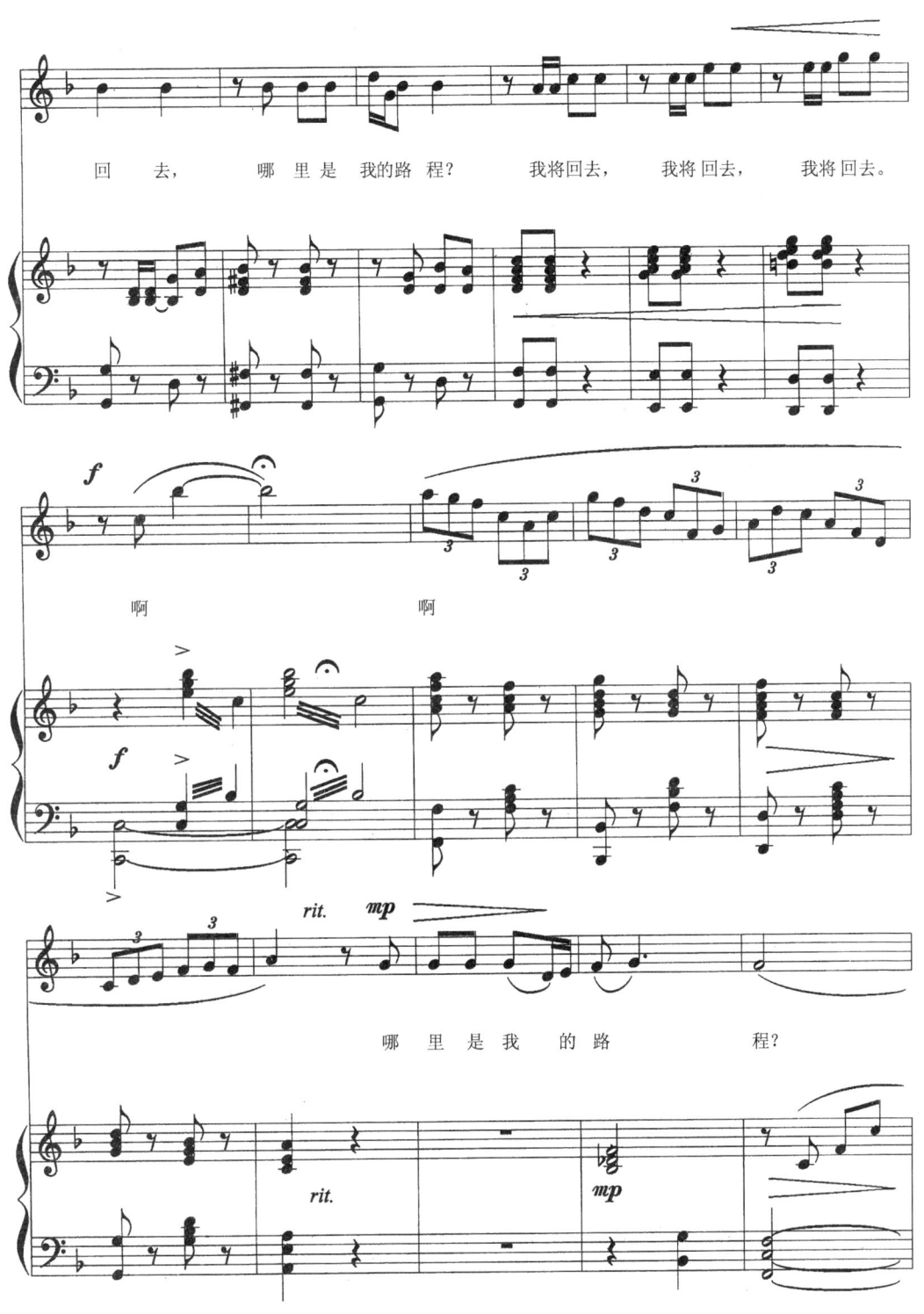

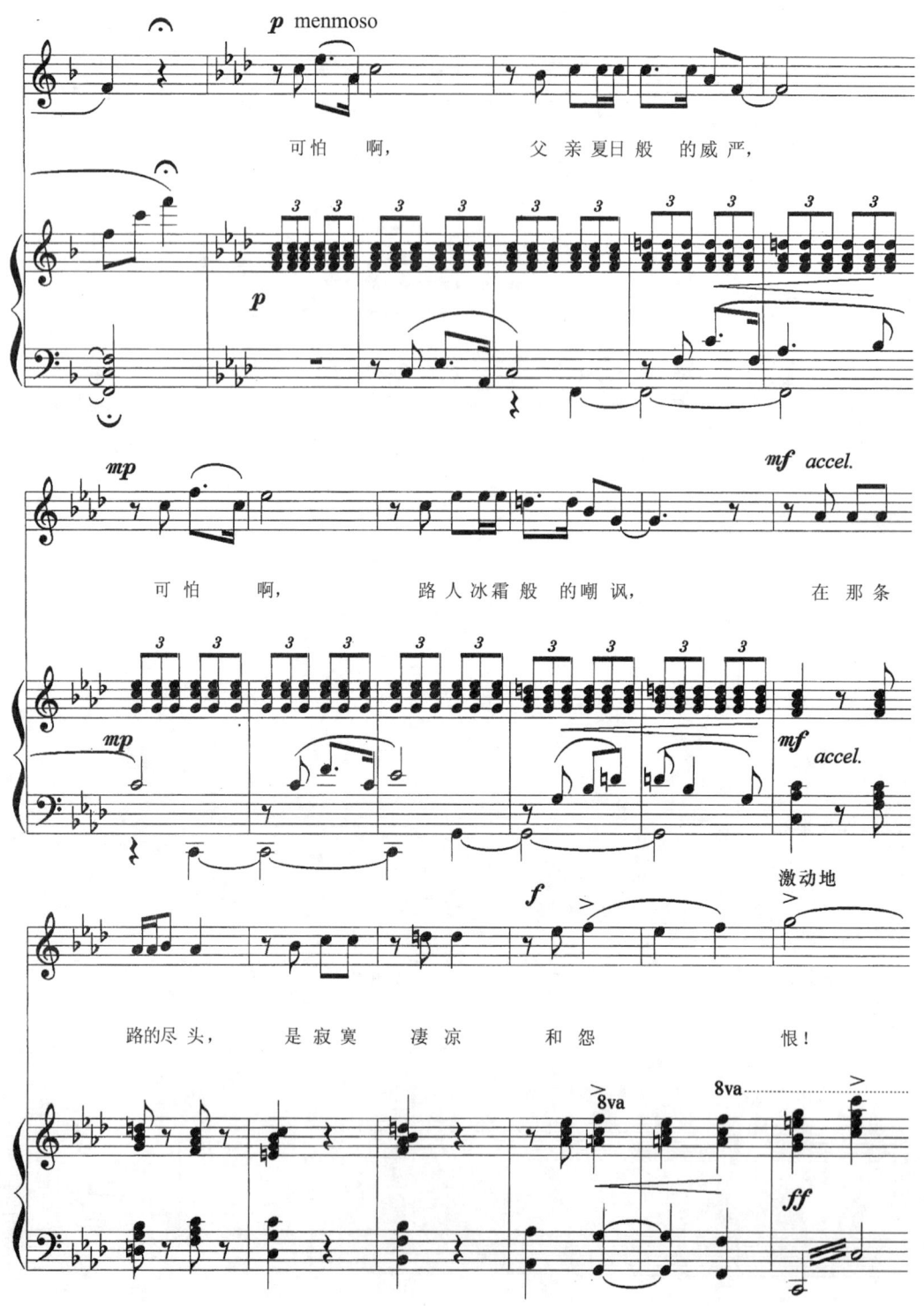

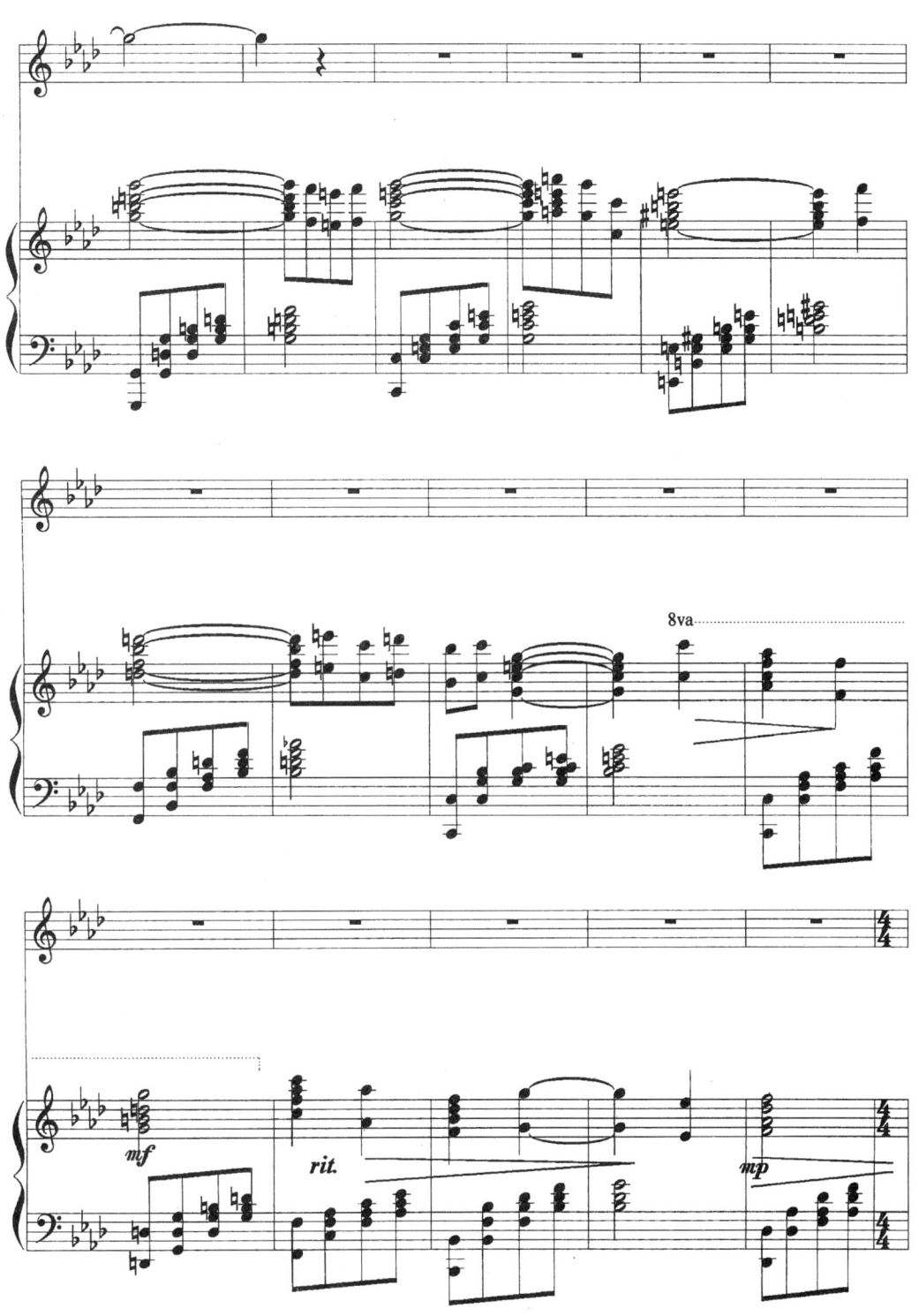

219

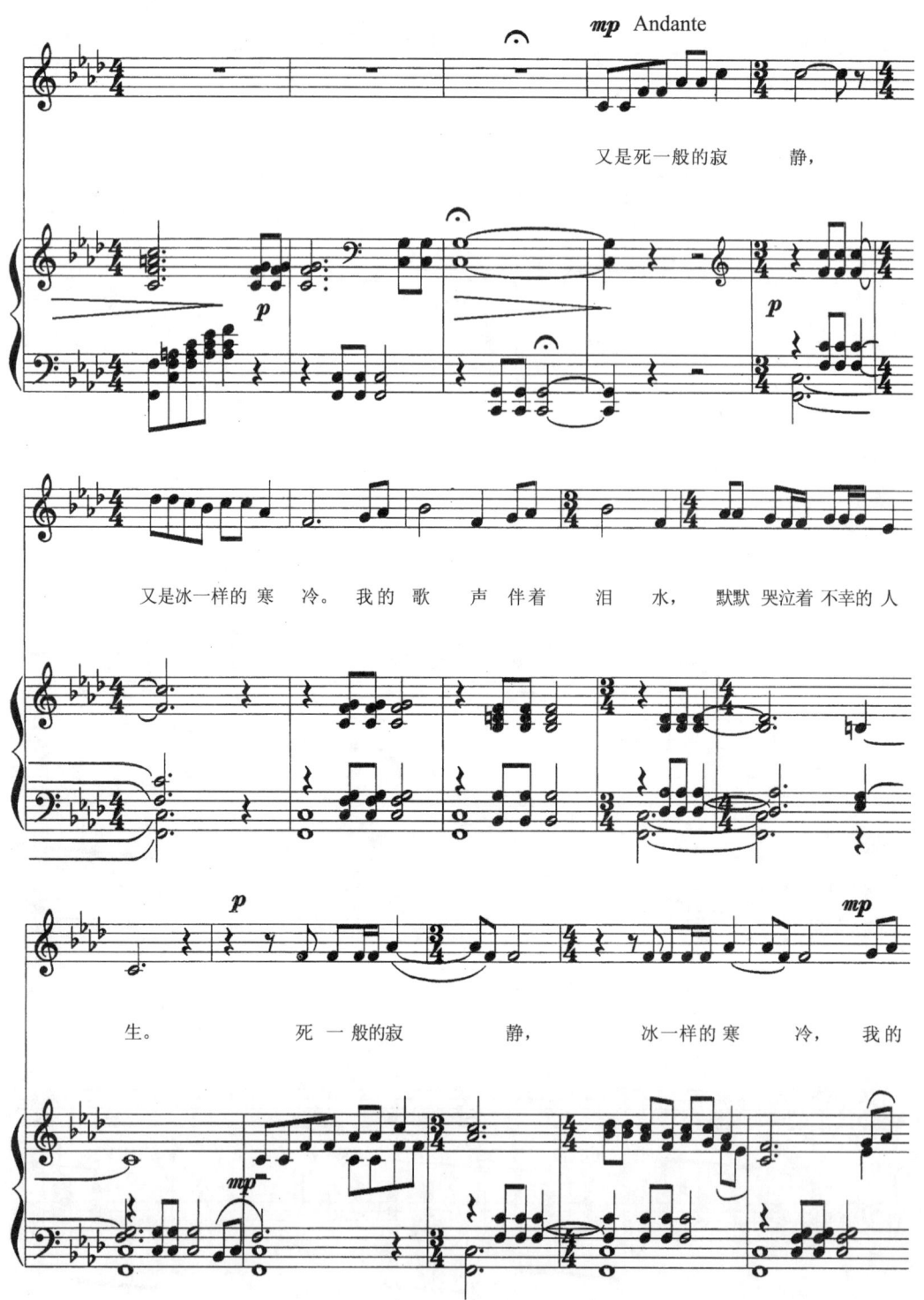

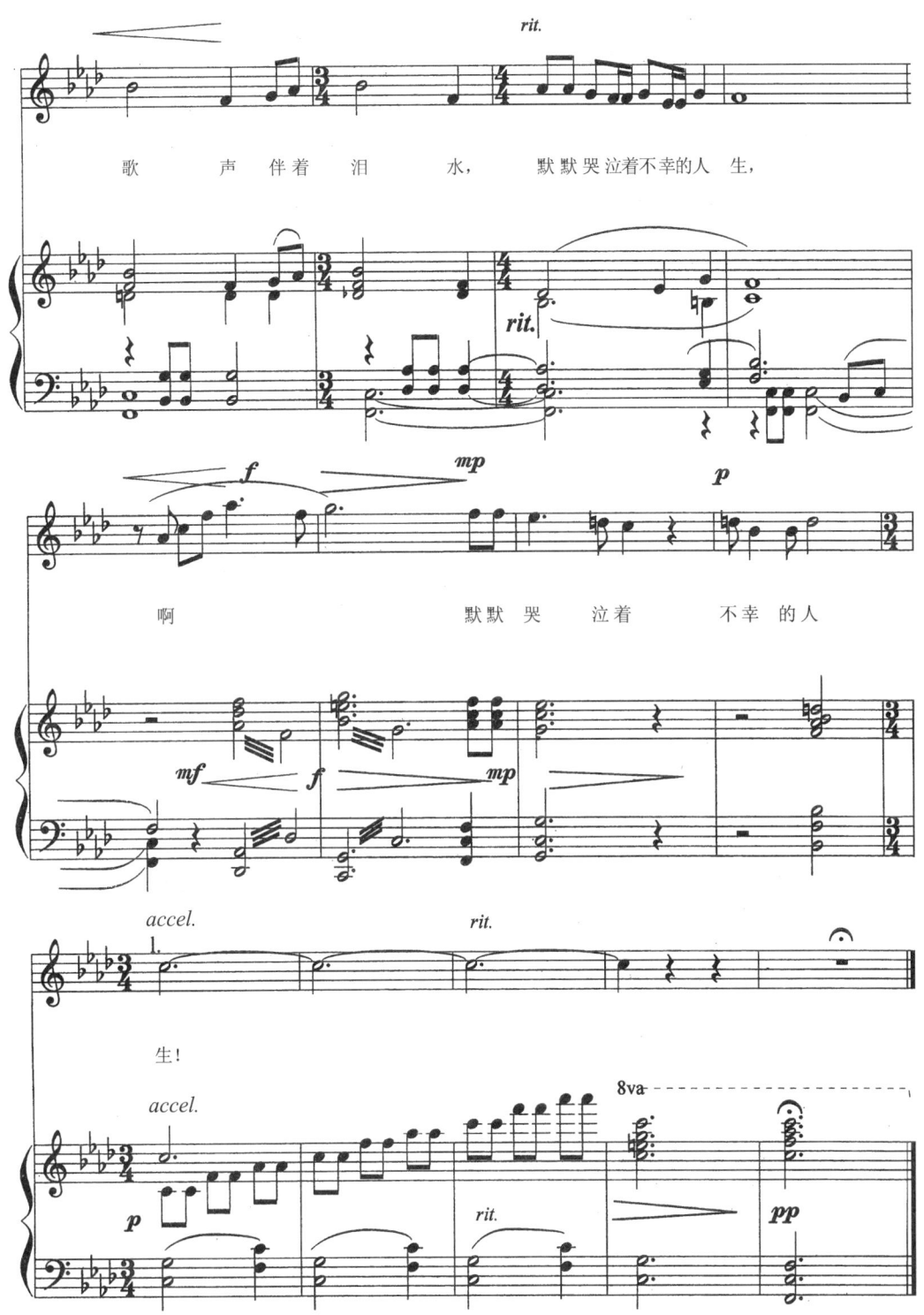

她夺走了我的心

选自歌剧《伤逝》

王　泉、韩　伟/词
施光南/曲

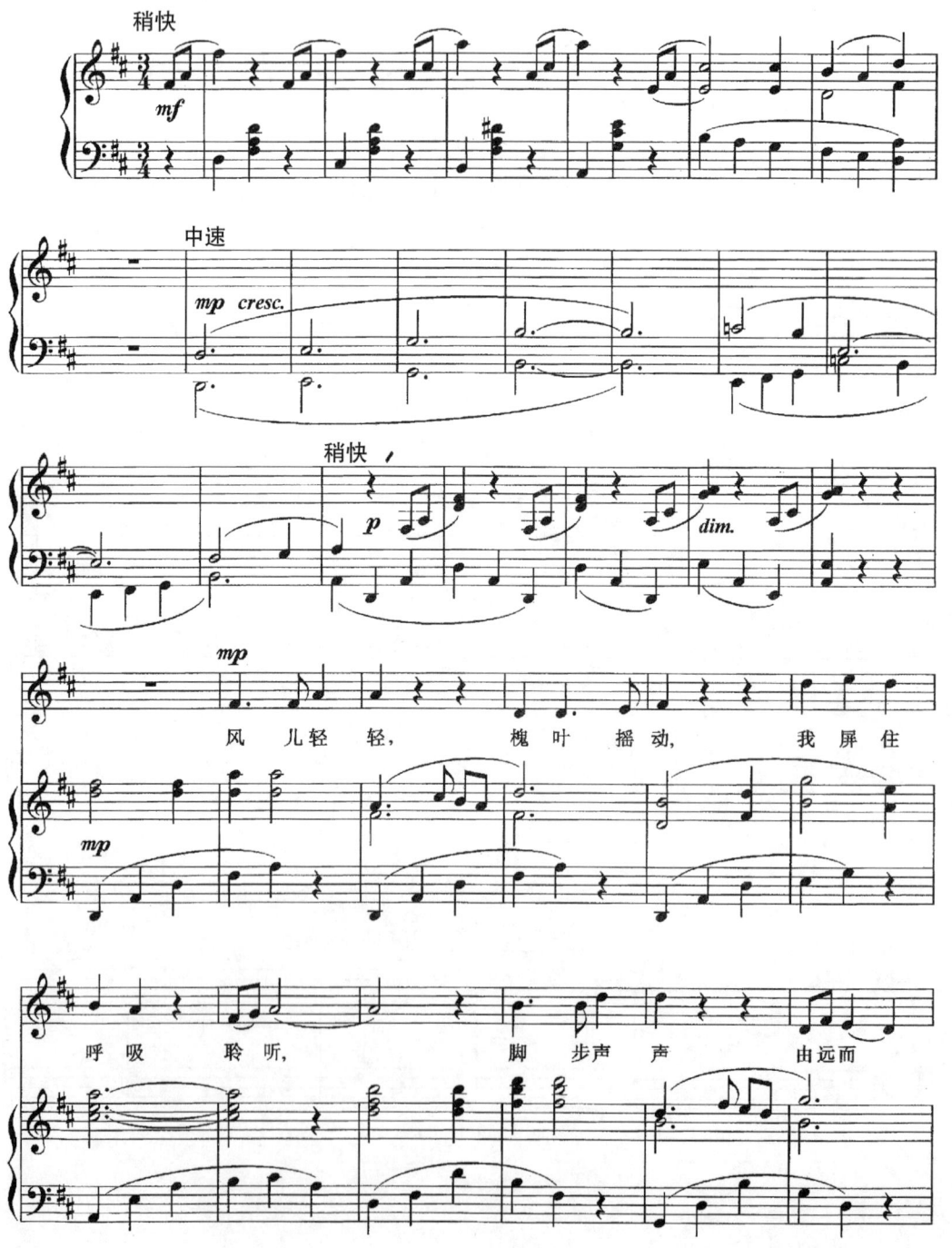

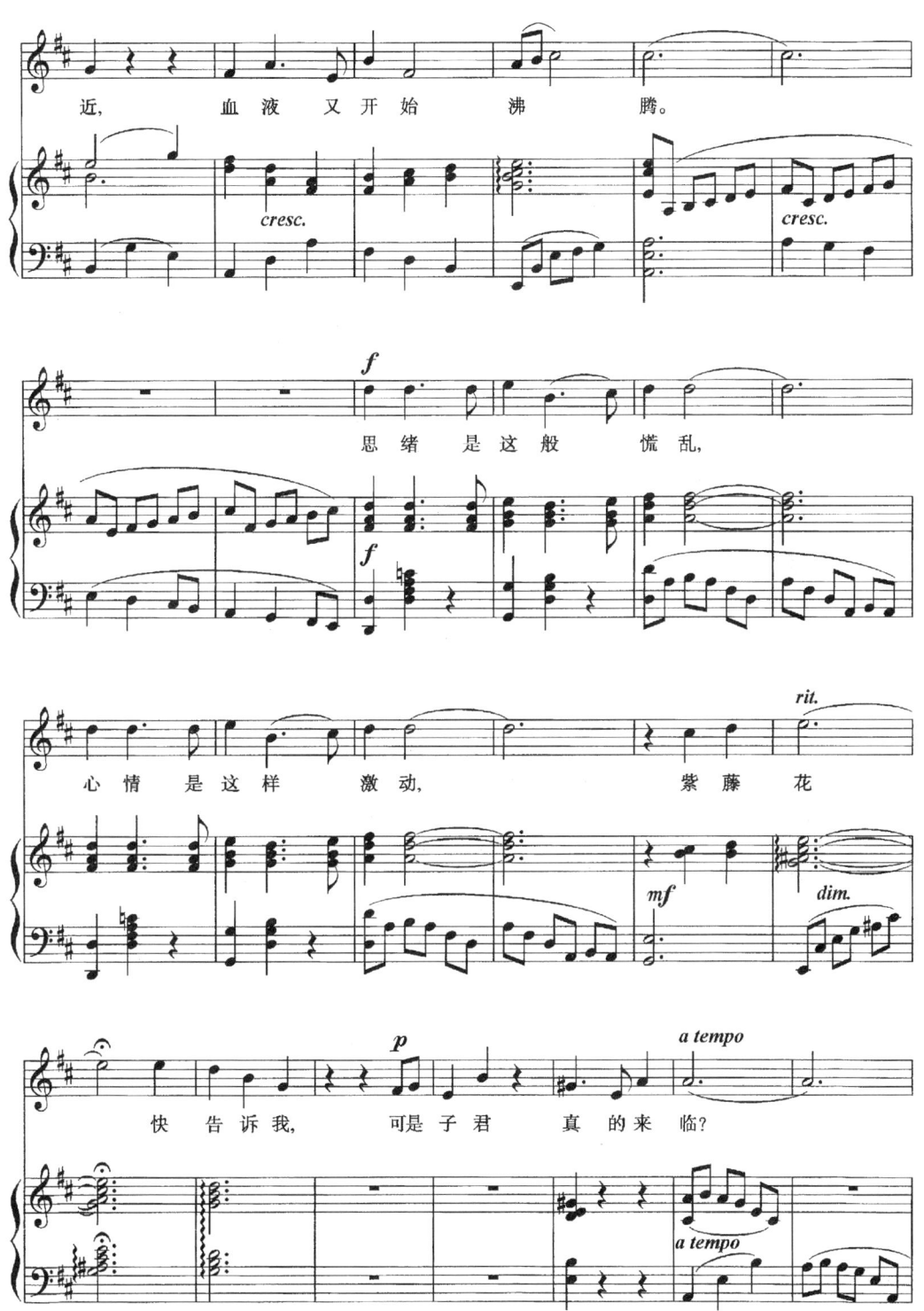

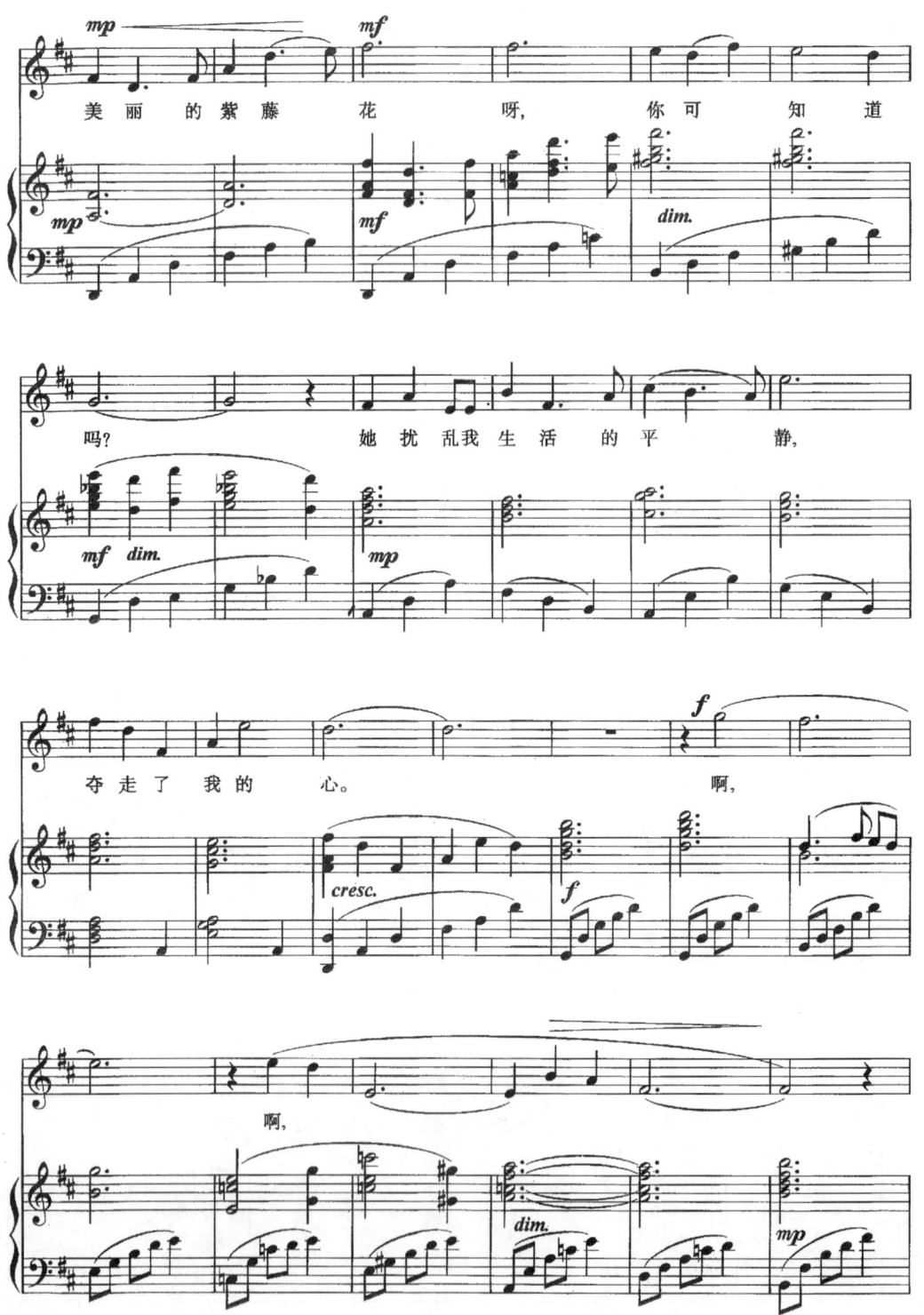

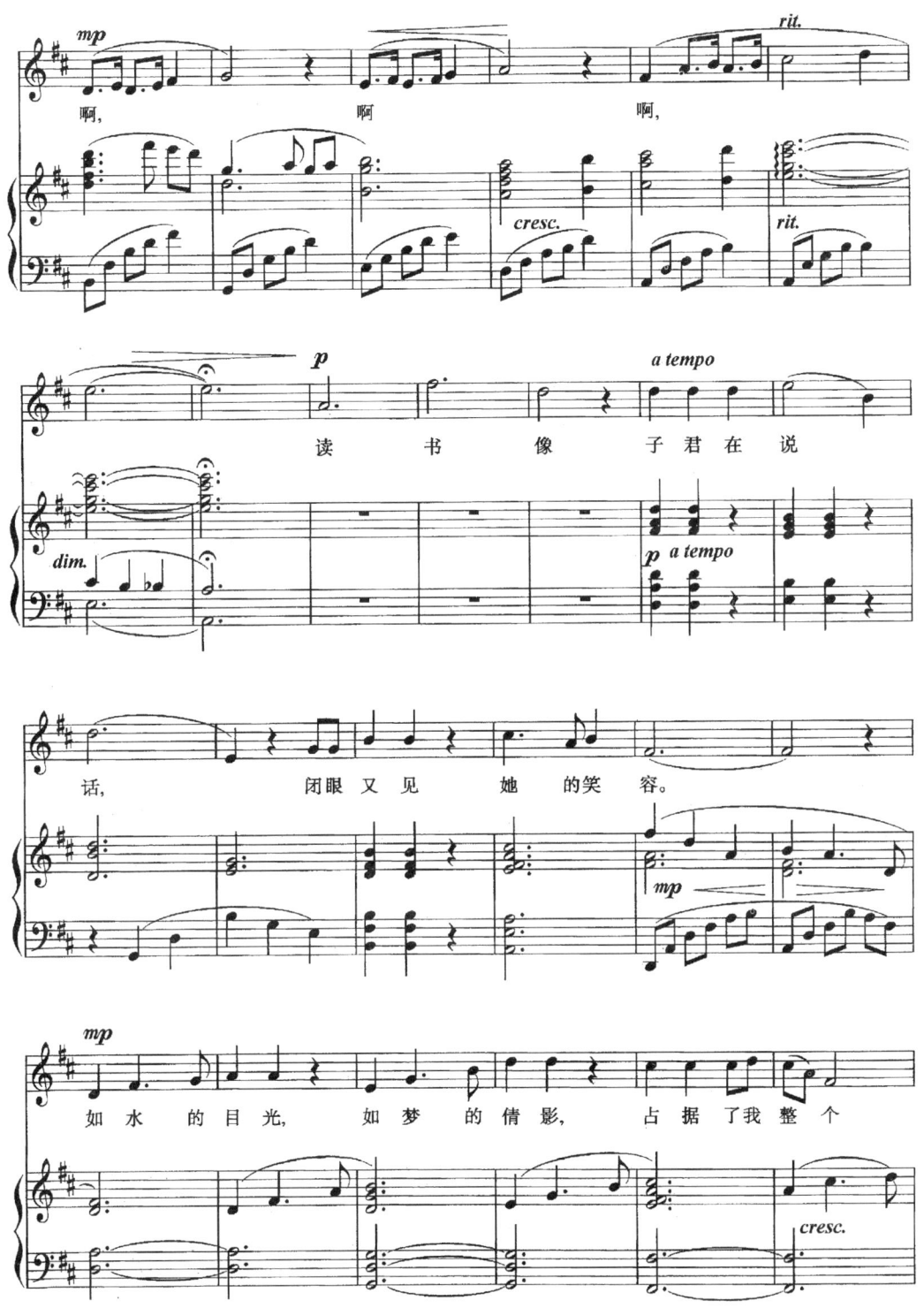

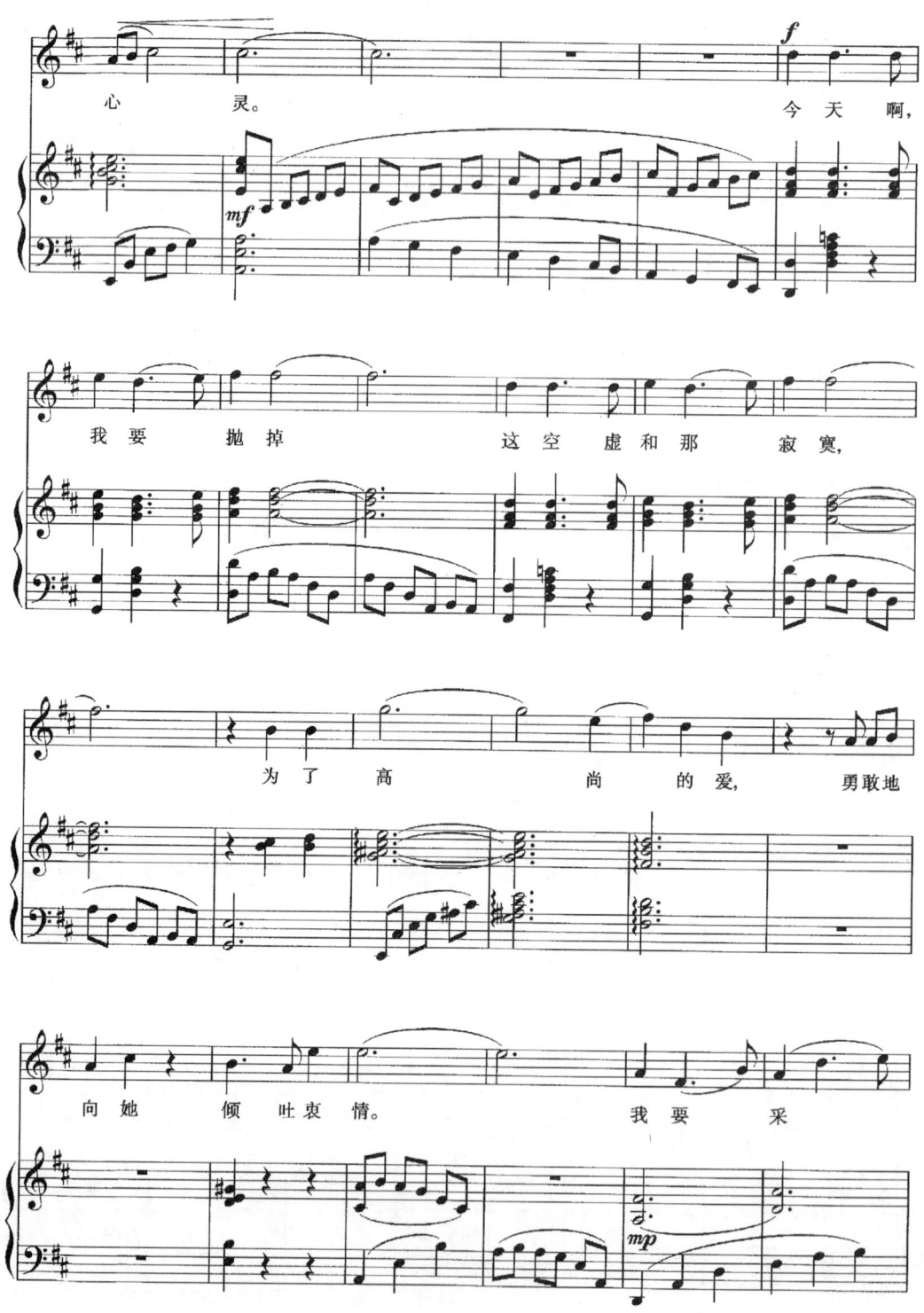

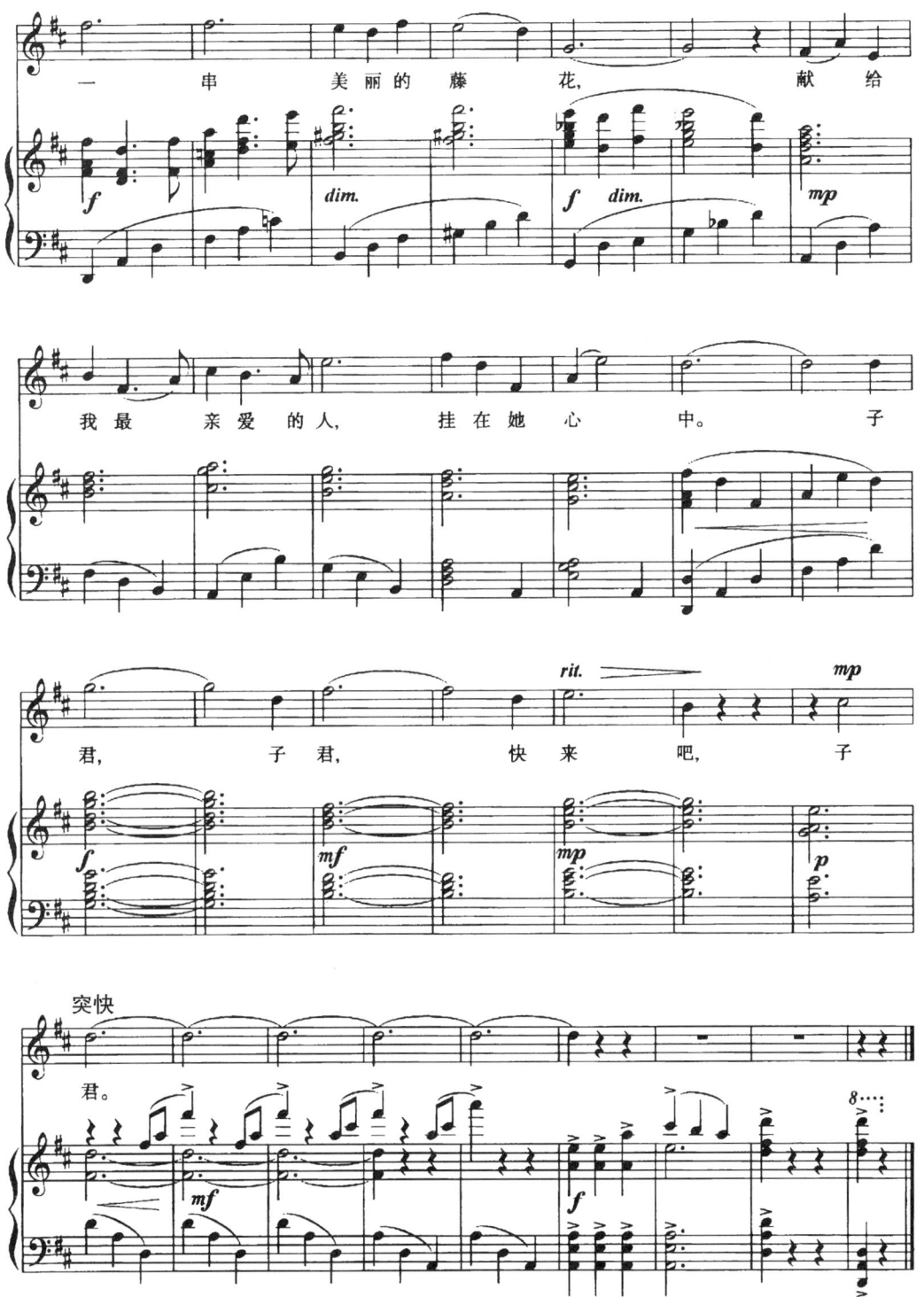

紫藤花

选自歌剧《伤逝》

王泉、韩伟/词
施光南/曲

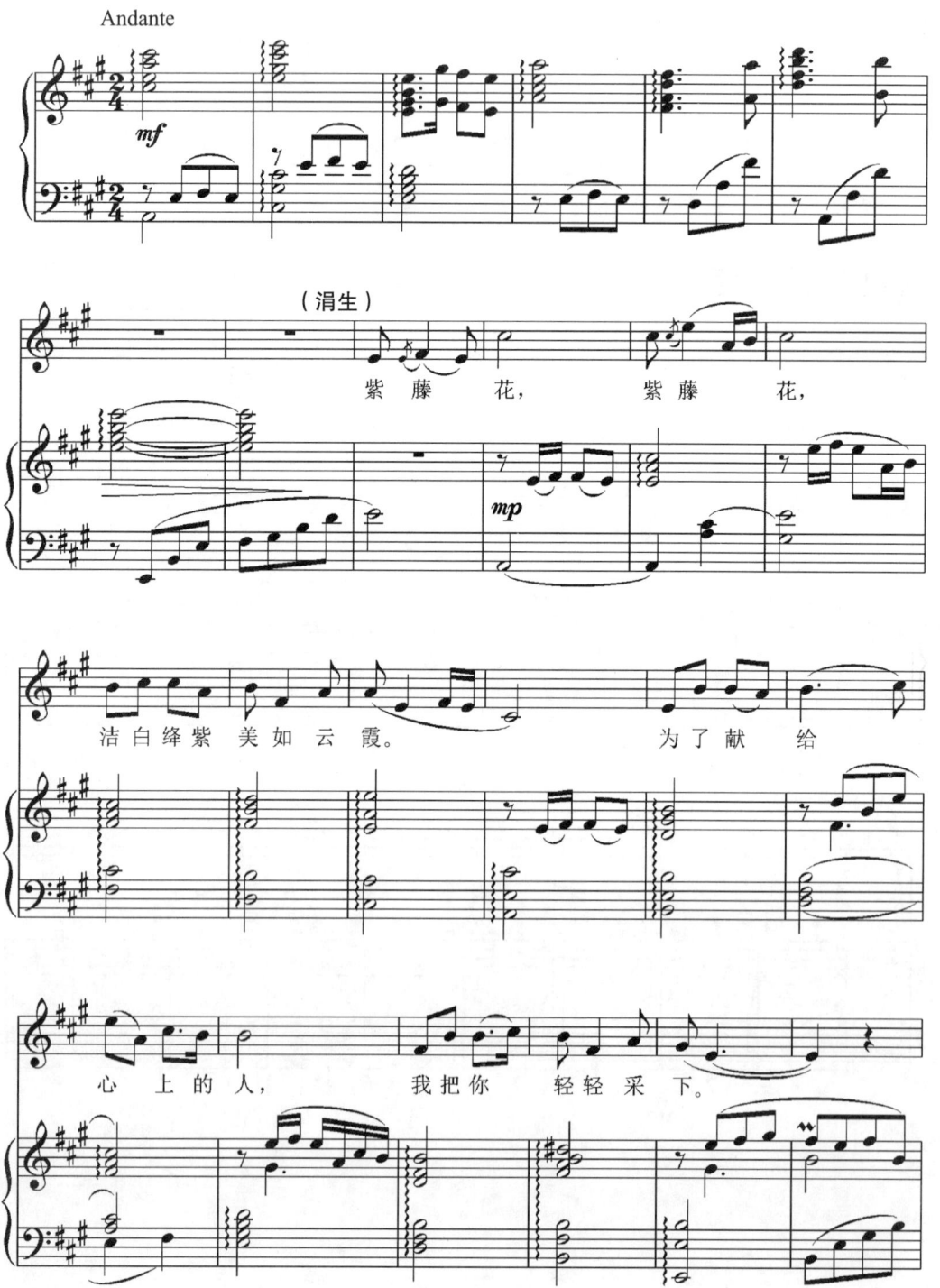

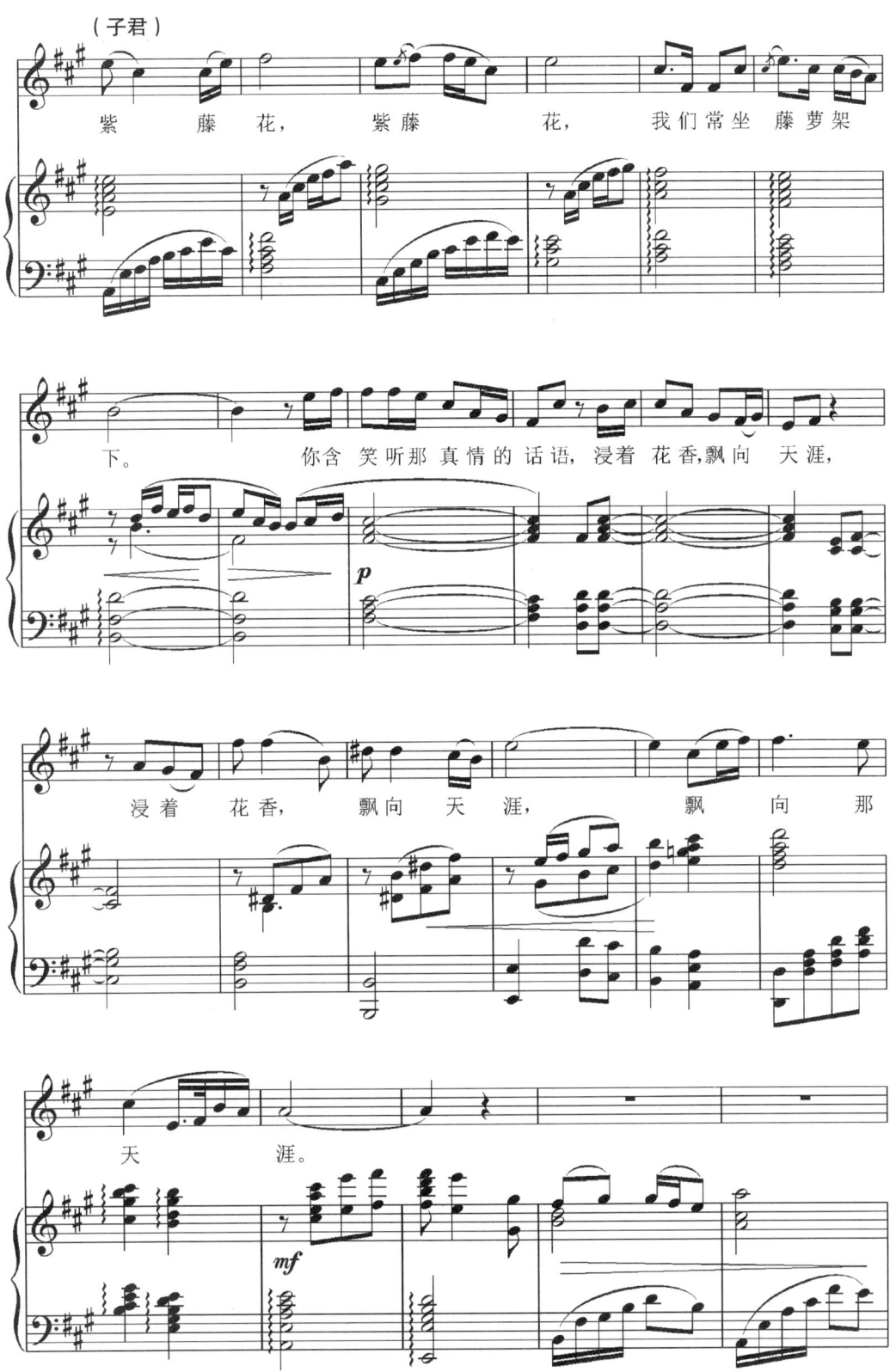

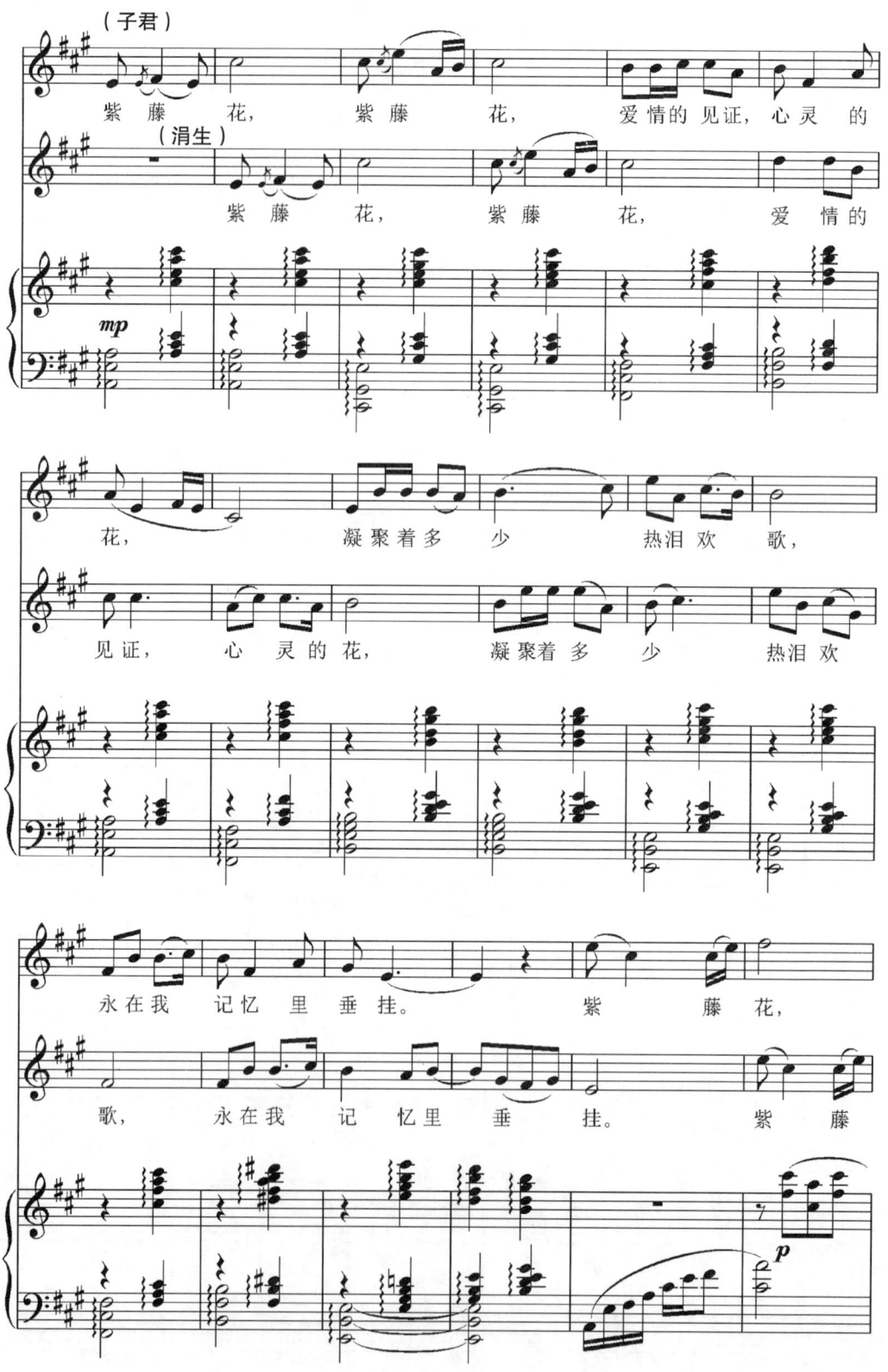

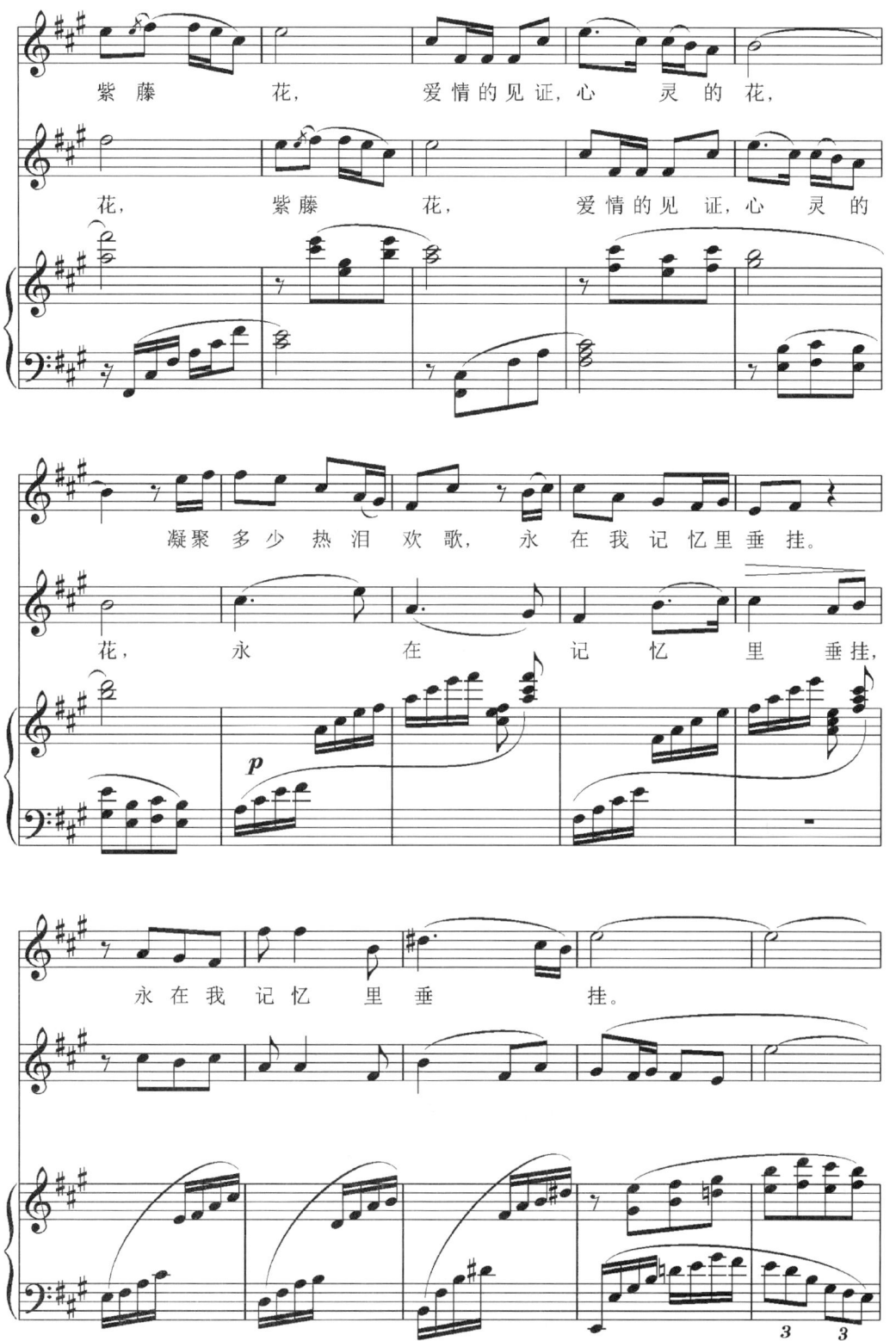

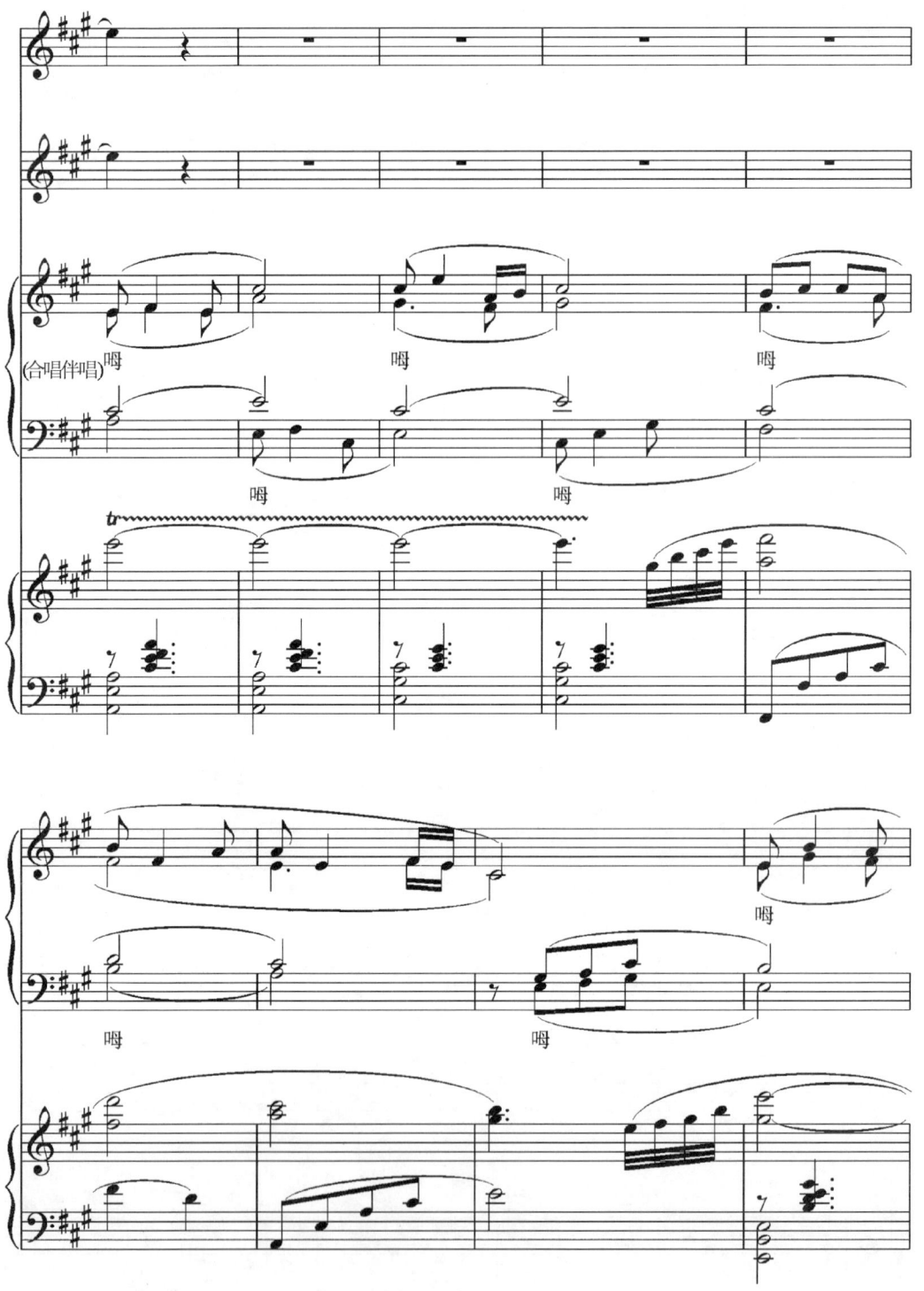

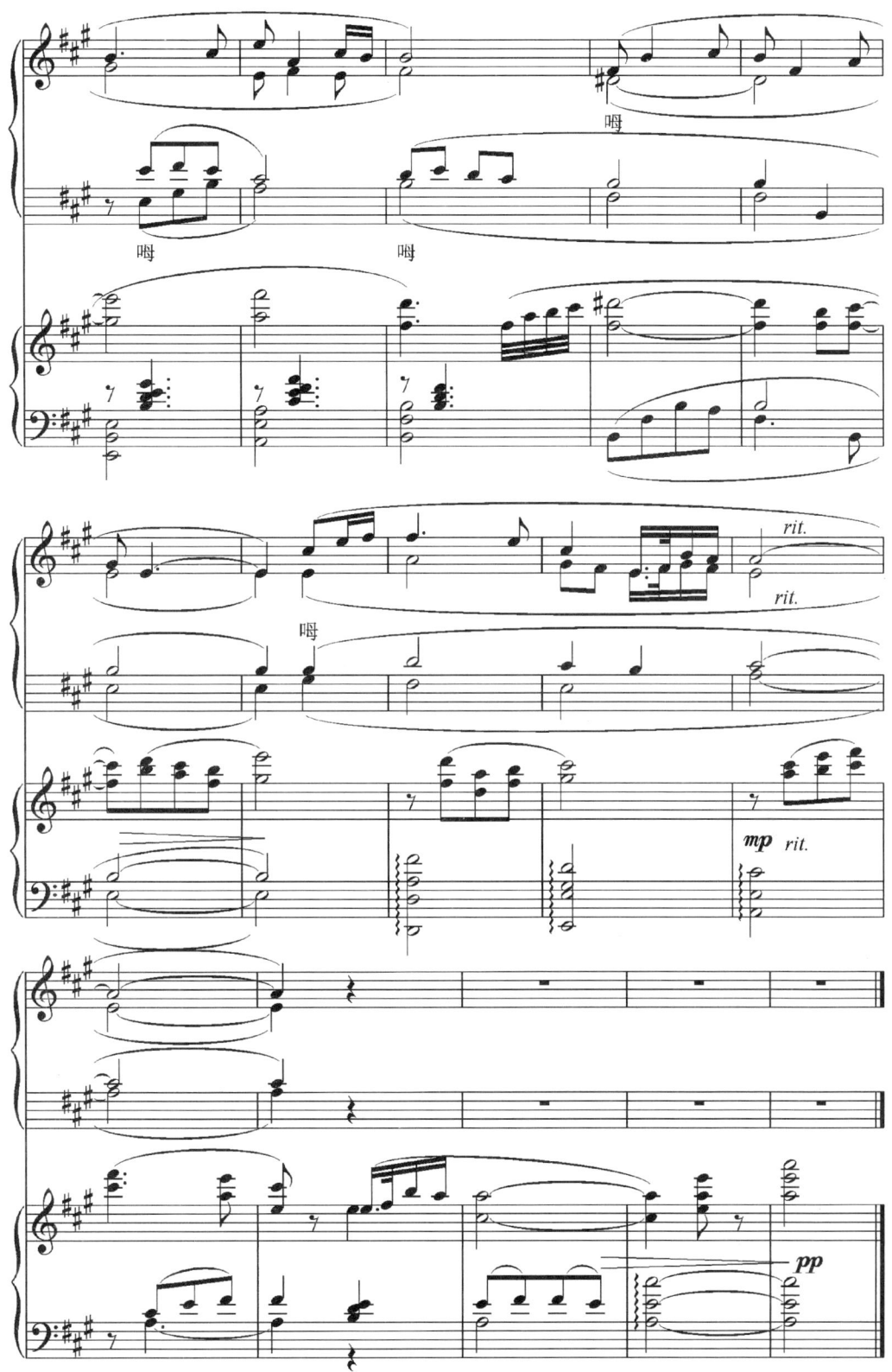

中外经典声乐作品选集
下册：外国部分

李雪梅　主编

目 录

下 册

致音乐……………………………〔德〕肖倍尔 词　〔奥〕舒伯特 曲（235）
菩提树……………………………〔德〕威廉·缪勒 词　〔奥〕舒伯特 曲（238）
我爱你……………………………〔德〕赫罗瑟 词　〔德〕贝多芬 曲（246）
假如你爱我………………………………………〔意〕G.B.柏戈莱西 曲（248）
不要责备我吧，妈妈………………………………………俄罗斯民歌（252）
黎明………………………………………〔意〕R.雷翁卡伐洛 曲（254）
徒劳的小夜曲……………………〔德〕约翰内斯·勃拉姆斯 曲（258）
我多么痛苦………………………………〔意〕A.斯卡拉蒂 曲（263）
摇篮曲……………………………〔德〕约翰内斯·勃拉姆斯 曲（266）
我亲爱的………………………………〔意〕G.乔尔达尼 曲（268）
小夜曲……………………………〔法〕V.雨果 词　〔法〕C.古诺 曲（271）
悲叹的小夜曲……………………………〔意〕E.托塞利 曲（277）
诺言………………………………………〔意〕G.罗西尼 曲（281）
睡眠的精灵………………………〔德〕约翰内斯·勃拉姆斯 曲（288）
缆车………………………………………〔意〕L.登扎 曲（290）
最后的歌曲……………………〔意〕弗朗切斯科·托斯蒂 曲（295）
紫罗兰……………………………………〔意〕A.斯卡拉蒂 曲（304）
游移的月亮………………………………〔意〕V.贝里尼 曲（310）
卡地斯城的姑娘…………………〔法〕米塞 词　〔法〕德利布 曲（315）
请你别忘了我……………………………〔意〕E.库尔蒂斯 曲（318）
阿利路亚…………………………………〔奥〕W.莫扎特 曲（322）
野玫瑰……………………………〔德〕歌德 词　〔奥〕舒伯特 曲（330）
负心人……………………………〔意〕科蒂弗洛 词　〔意〕S.卡尔蒂洛 曲（333）
威尼斯狂欢节……………………………〔德〕本尼迪克特 曲（337）
索尔维格之歌……………………〔挪〕易卜生 词　〔挪〕格里格 曲（344）
月光………………………………………〔法〕G.福列 曲（348）

1

| 当日子忧伤沉重 ···〔德〕R.瓦格纳 曲（353）
| 人们叫我咪咪 ···············〔意〕G.贾科萨、L.伊利卡 词　〔意〕G.普契尼 曲（360）
| 我悲伤啊，我痛苦 ··〔俄〕M.格林卡 曲（366）
| 晴朗的一天 ··················〔意〕G.贾科萨、L.伊利卡 词　〔意〕G.普契尼 曲（370）
| 月亮颂 ···〔捷〕德沃扎克 曲（376）
| 柳儿，你别悲伤 ···············〔意〕裘塞佩·阿达米 词　〔意〕G.普契尼 曲（382）
| 主人，您听我说 ···············〔意〕裘塞佩·阿达米 词　〔意〕G.普契尼 曲（387）
| 今夜无人入睡 ··················〔意〕裘塞佩·阿达米 词　〔意〕G.普契尼 曲（389）
| 美妙的时刻将来临 ············〔意〕洛伦佐·达·彭特 词　〔奥〕W.莫扎特 曲（392）
| 你再不要去做情郎 ············〔意〕洛伦佐·达·彭特 词　〔奥〕W.莫扎特 曲（396）
| 求爱神给我安慰 ··············〔意〕洛伦佐·达·彭特 词　〔奥〕W.莫扎特 曲（406）
| 女人善变 ··〔意〕G.威尔第 曲（409）
| 心爱的名字 ··〔意〕G.威尔第 曲（413）
| 我亲爱的爸爸 ··〔意〕G.普契尼 曲（419）
| 奇妙的和谐 ···············〔意〕G.贾科萨、L.伊利卡 词　〔意〕G.普契尼 曲（422）
| 献身艺术　献身爱情 ················〔意〕萨尔杜 词　〔意〕G.普契尼 曲（427）
| 偷洒一滴泪 ·······················〔意〕罗马尼 词　〔意〕多尼采蒂 曲（431）
| 我听到美妙的歌声 ··〔意〕G.罗西尼 曲（434）
| 夜的音乐 ········〔英〕理查德·斯梯尔戈 改词　〔英〕安德鲁·劳埃德·韦伯 曲（445）
| 想着我 ··········〔英〕理查德·斯梯尔戈 改词　〔英〕安德鲁·劳埃德·韦伯 曲（450）
| 但愿你会重现在眼前 ·····················〔英〕理查德·斯梯尔戈 改词
| 　　　　　　　　　　　　　　　　　　　〔英〕安德鲁·劳埃德·韦伯 曲（457）
| 别为我哭泣，阿根廷 ······〔英〕汀姆·莱斯 词　〔英〕安德鲁·劳埃德·韦伯 曲（461）
| 回忆 ·················〔英〕屈瑞佛尔·能恩 词　〔英〕安德鲁·劳埃德·韦伯 曲（469）
| 今夜你是否感到恩爱 ···············〔英〕汀姆·莱斯 词　〔英〕埃尔登·强 曲（475）
| 歌唱训练及表演箴言 ···（479）

致音乐

〔德〕肖倍尔 / 词
〔奥〕舒伯特 / 曲
邓映易 / 译配

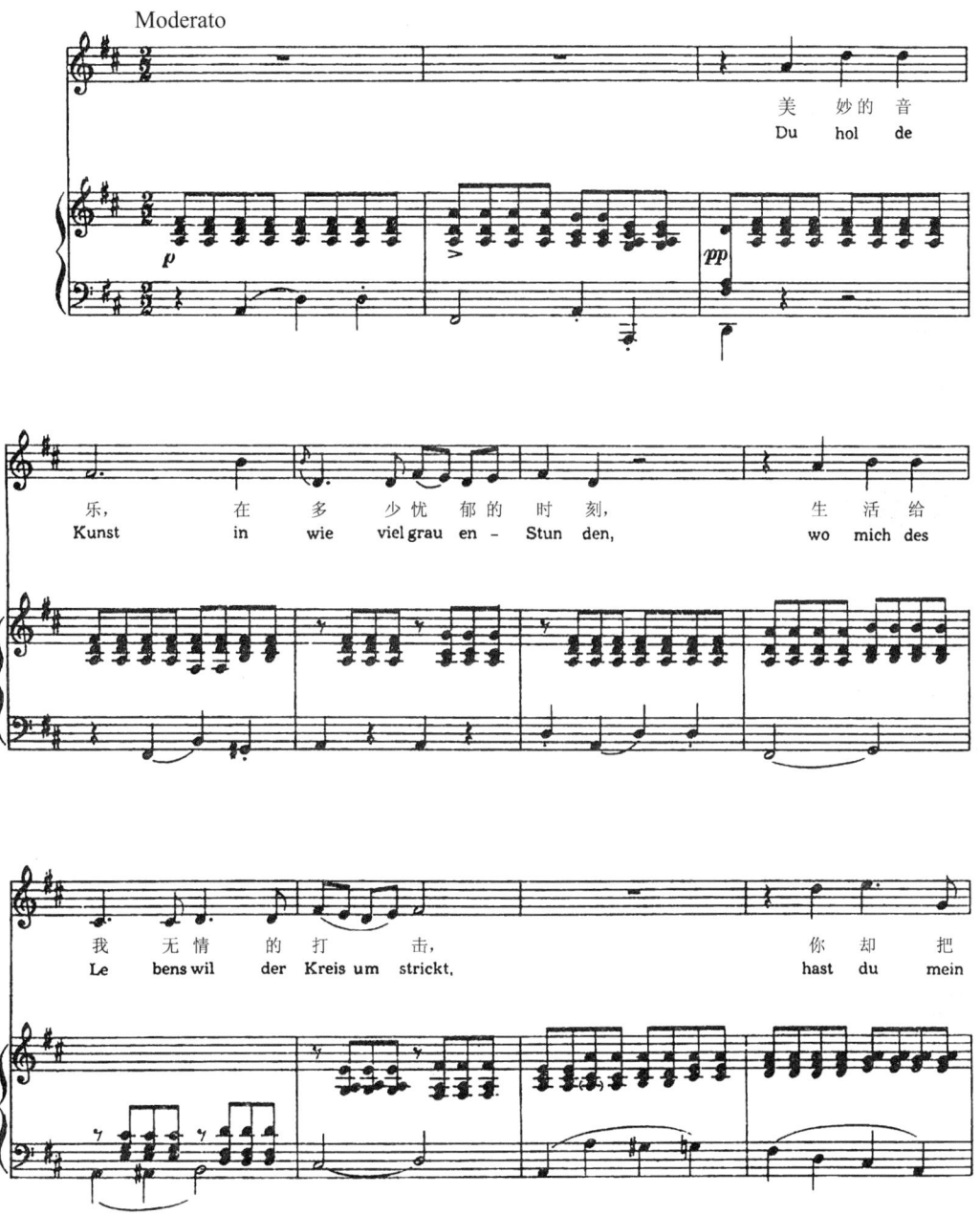

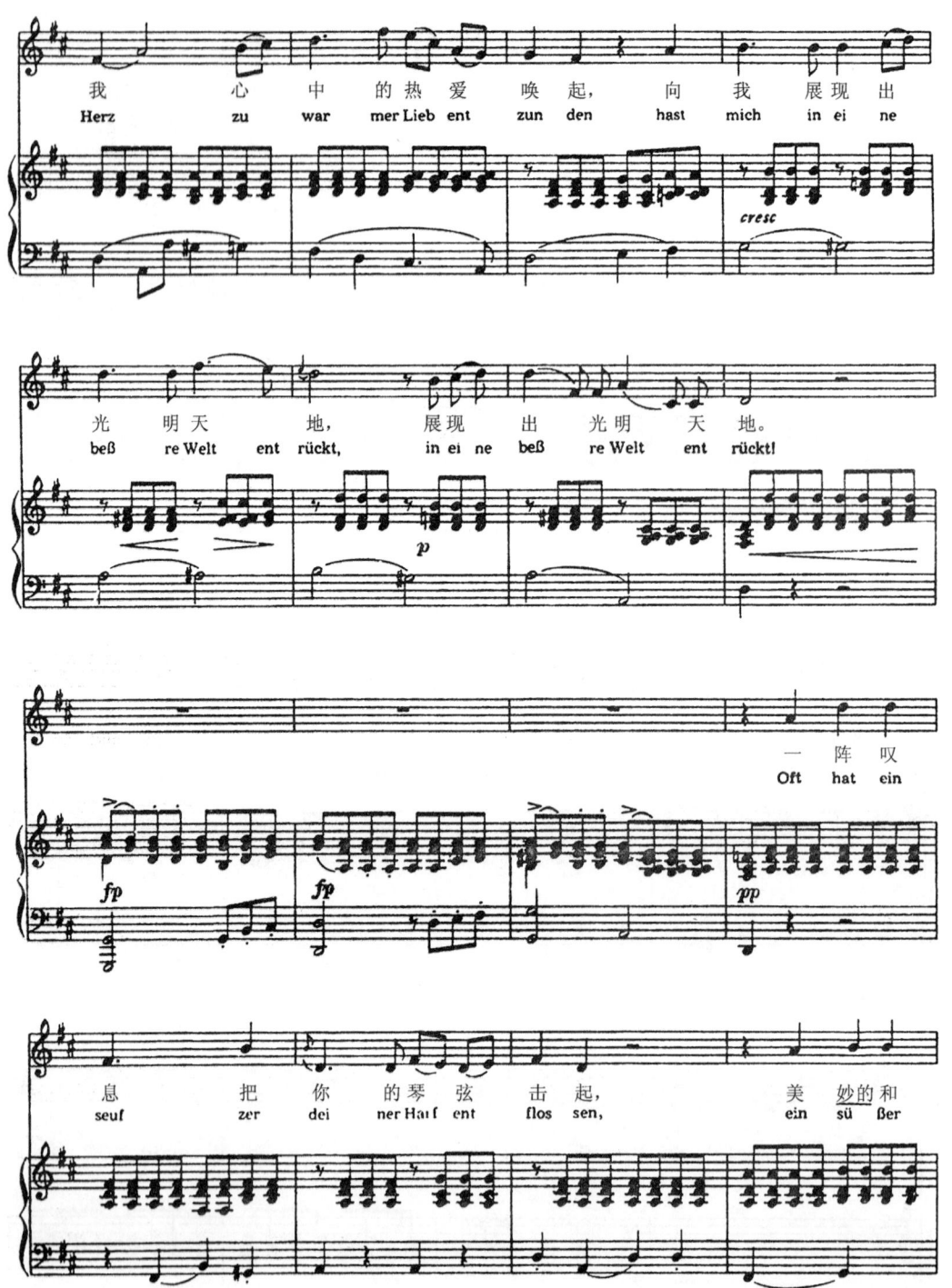

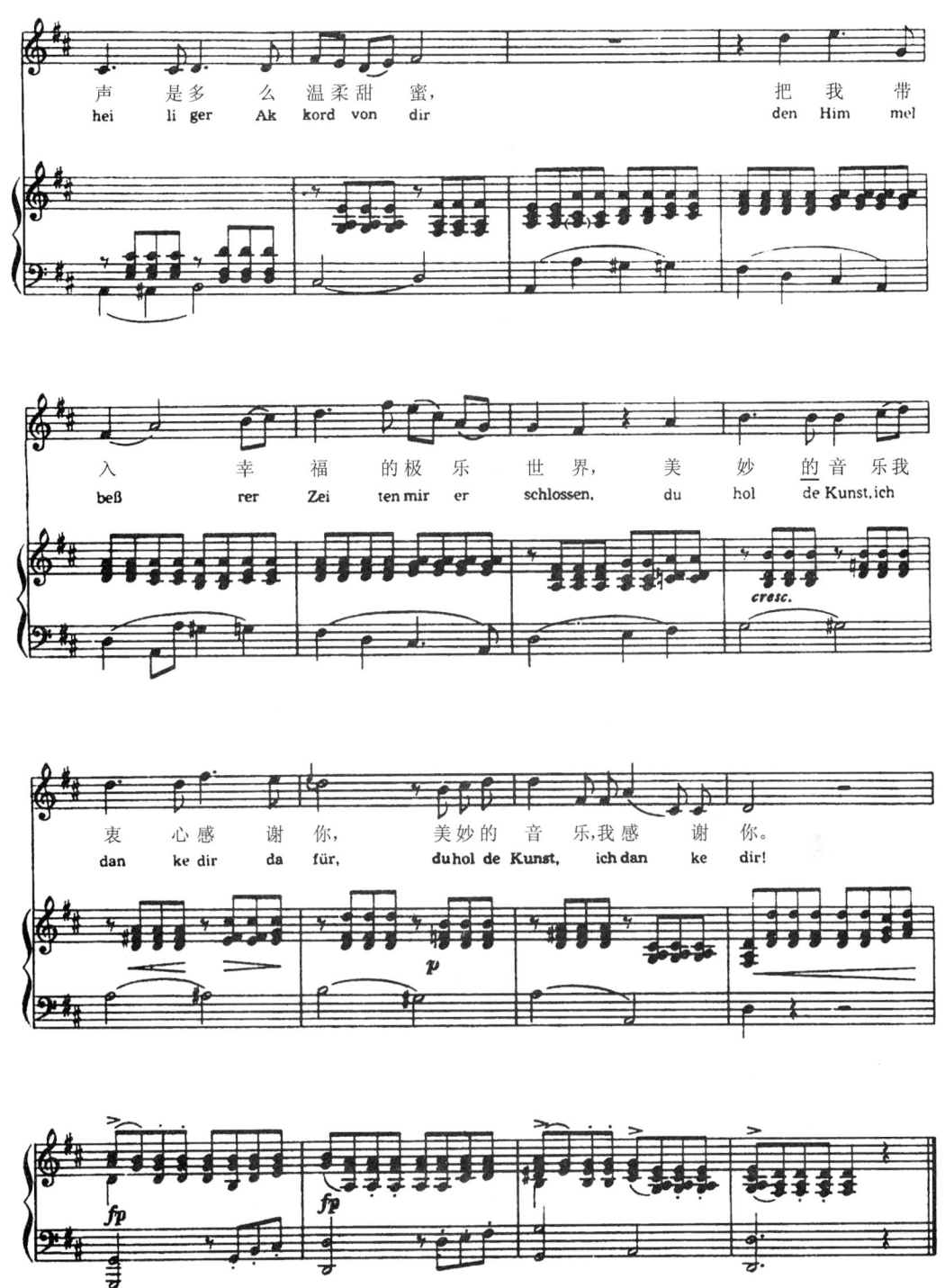

菩提树

〔德〕威廉·缪勒 / 词
〔奥〕舒伯特 / 曲
邓映易 / 译配

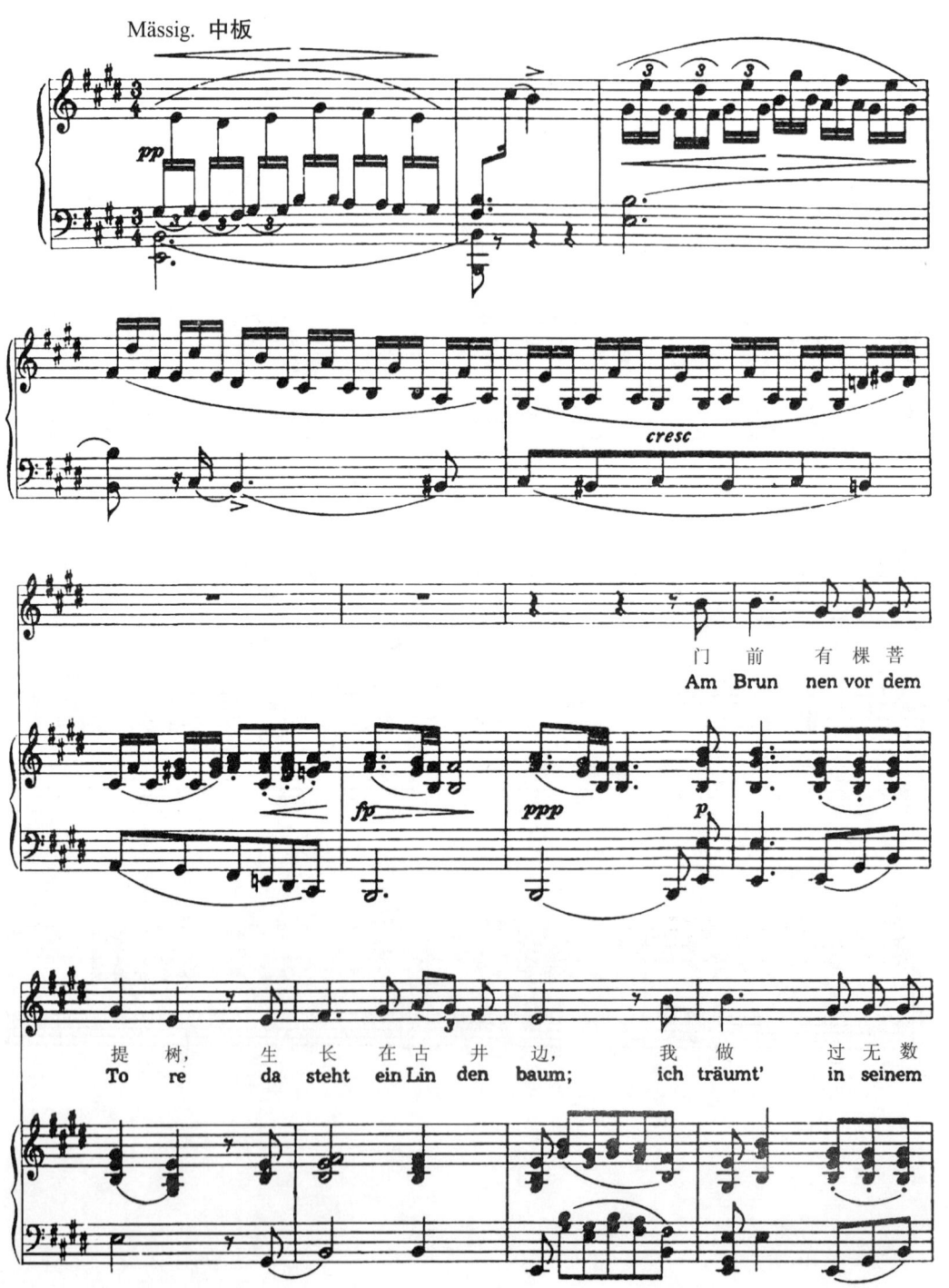

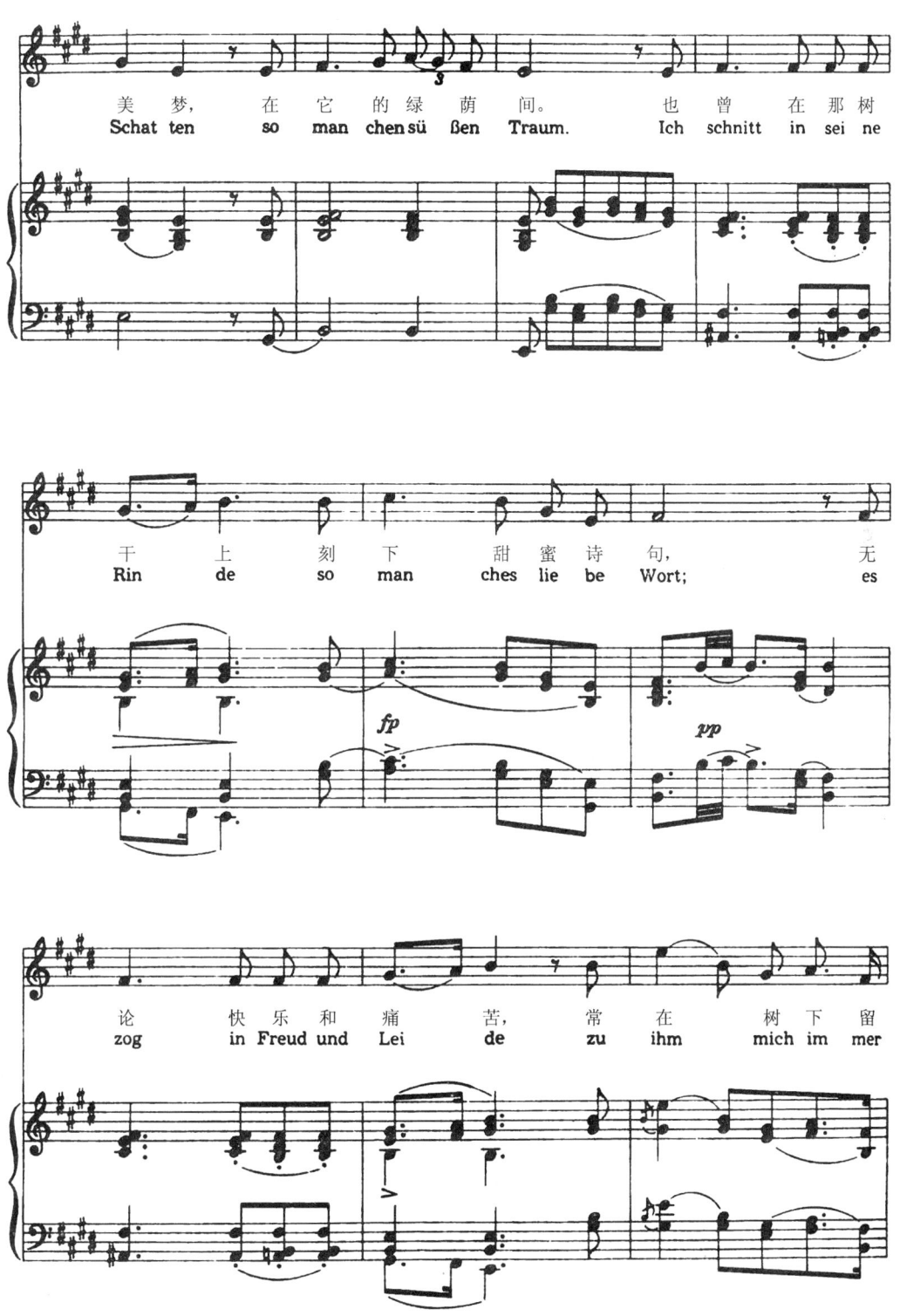

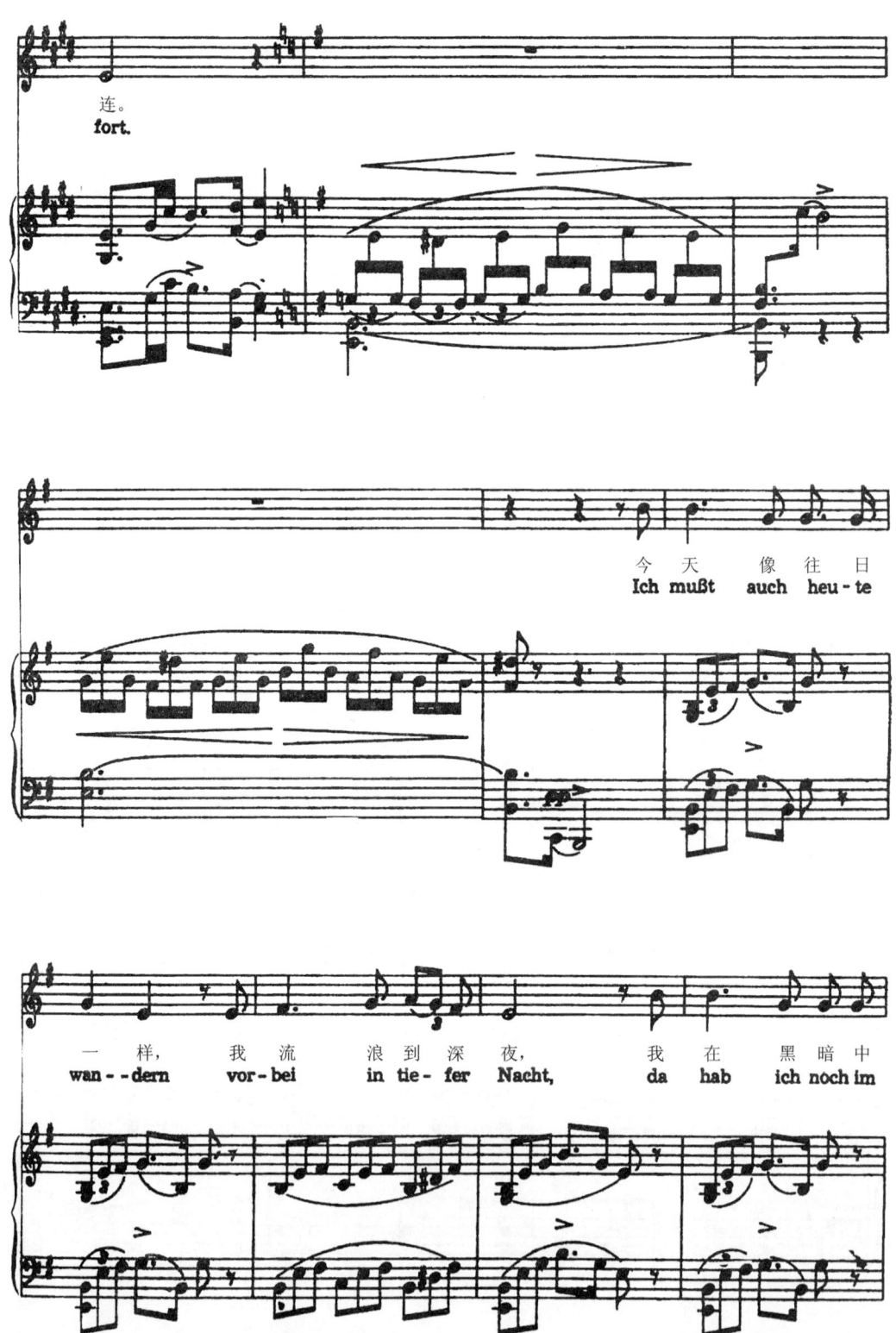

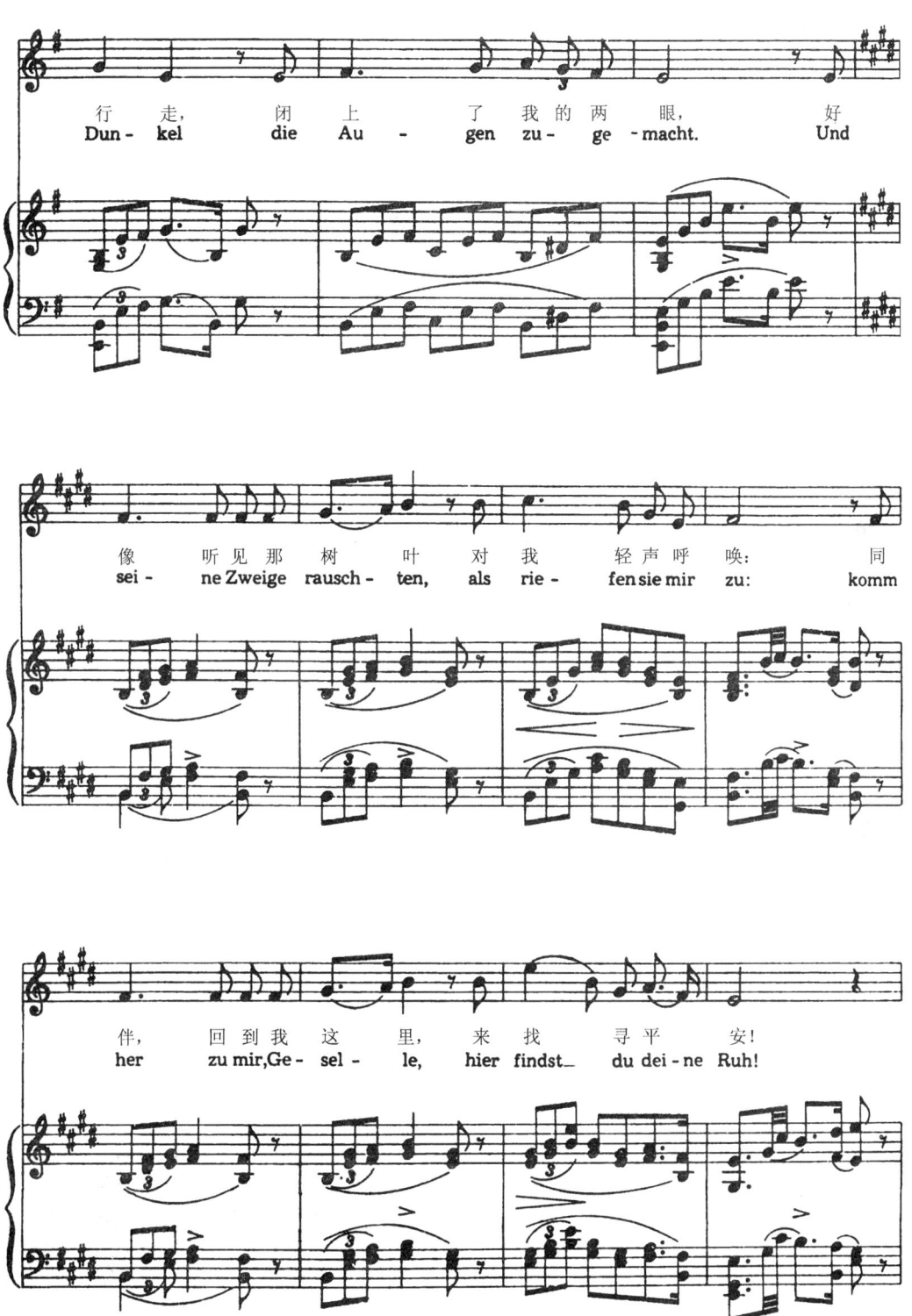

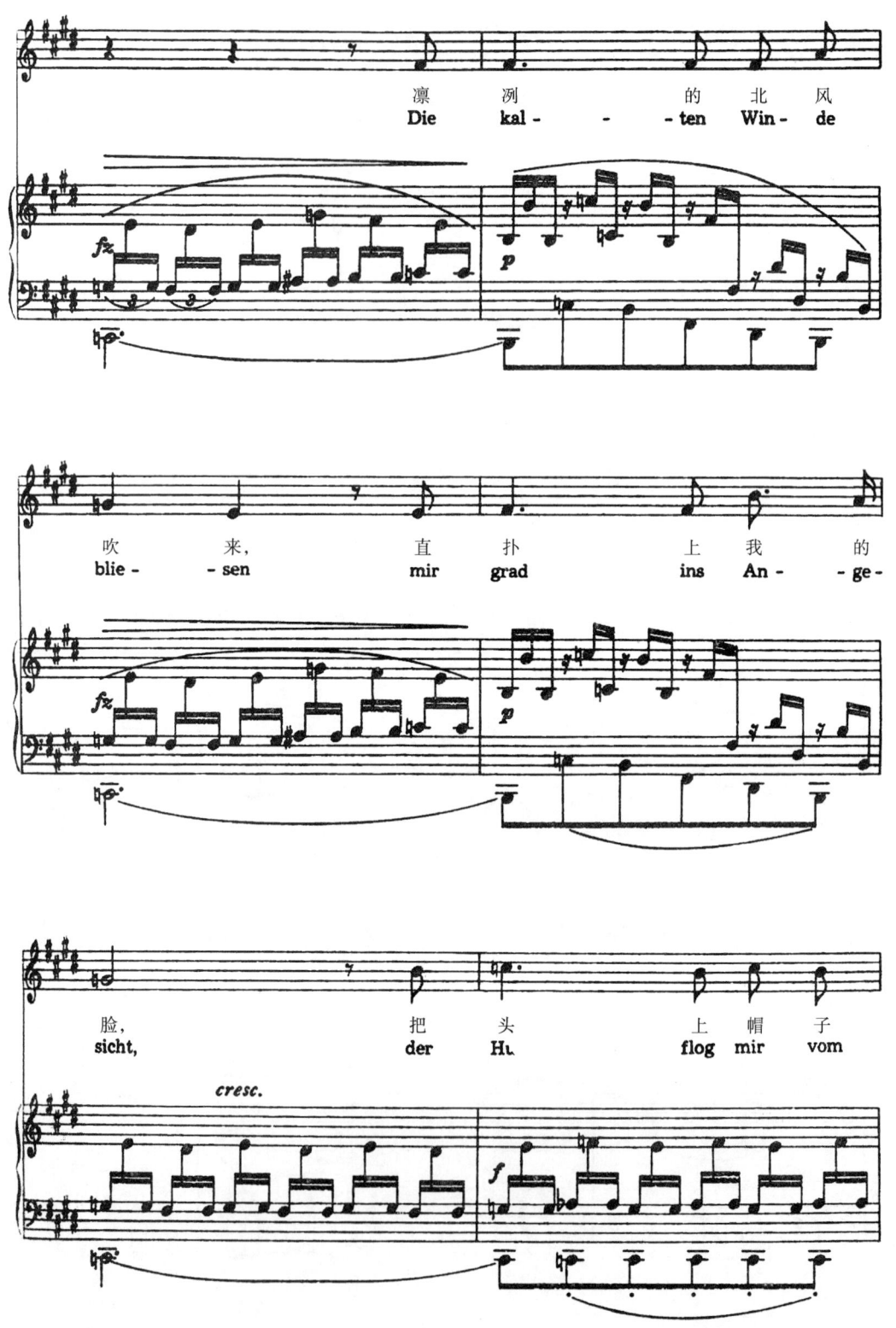

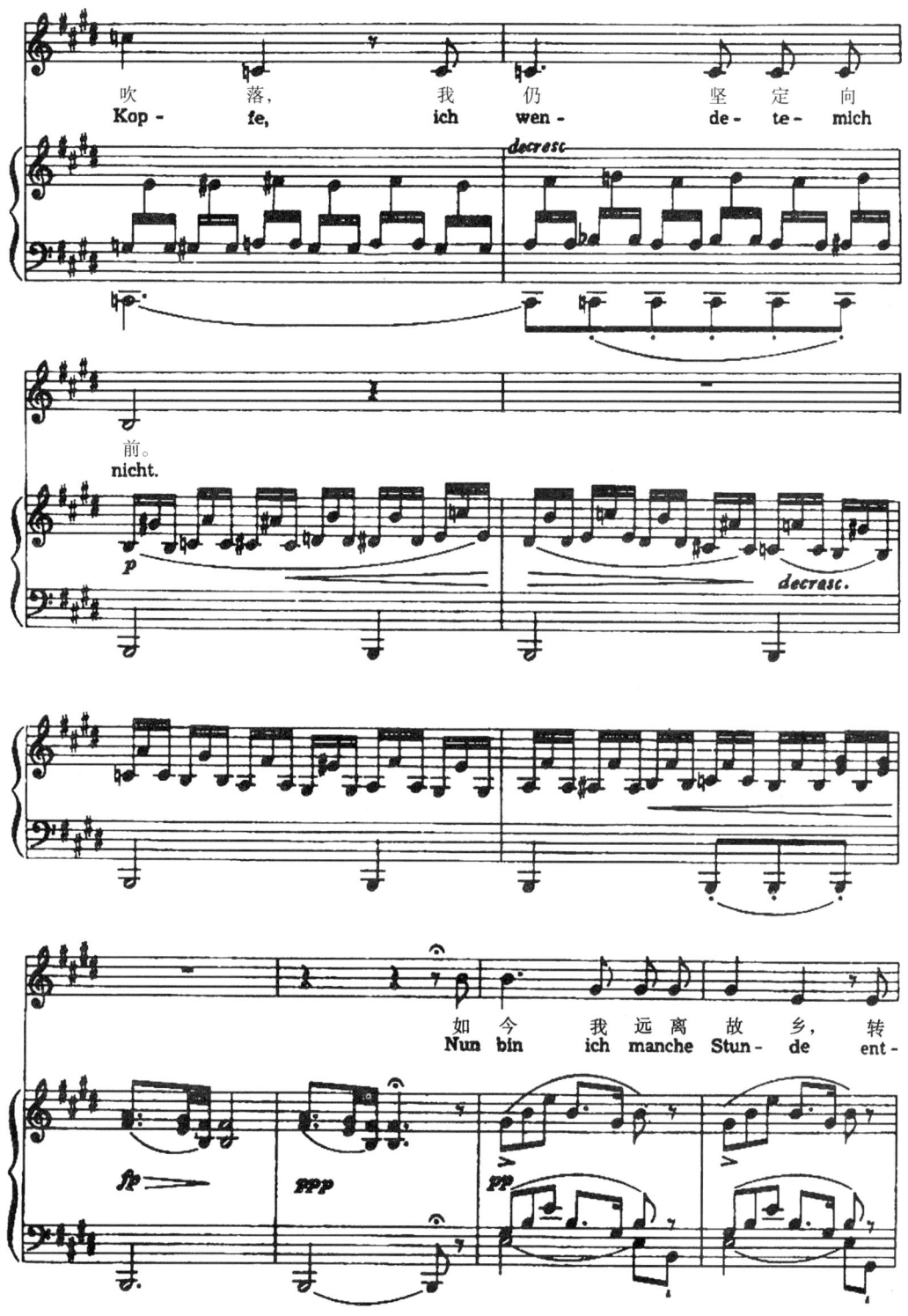

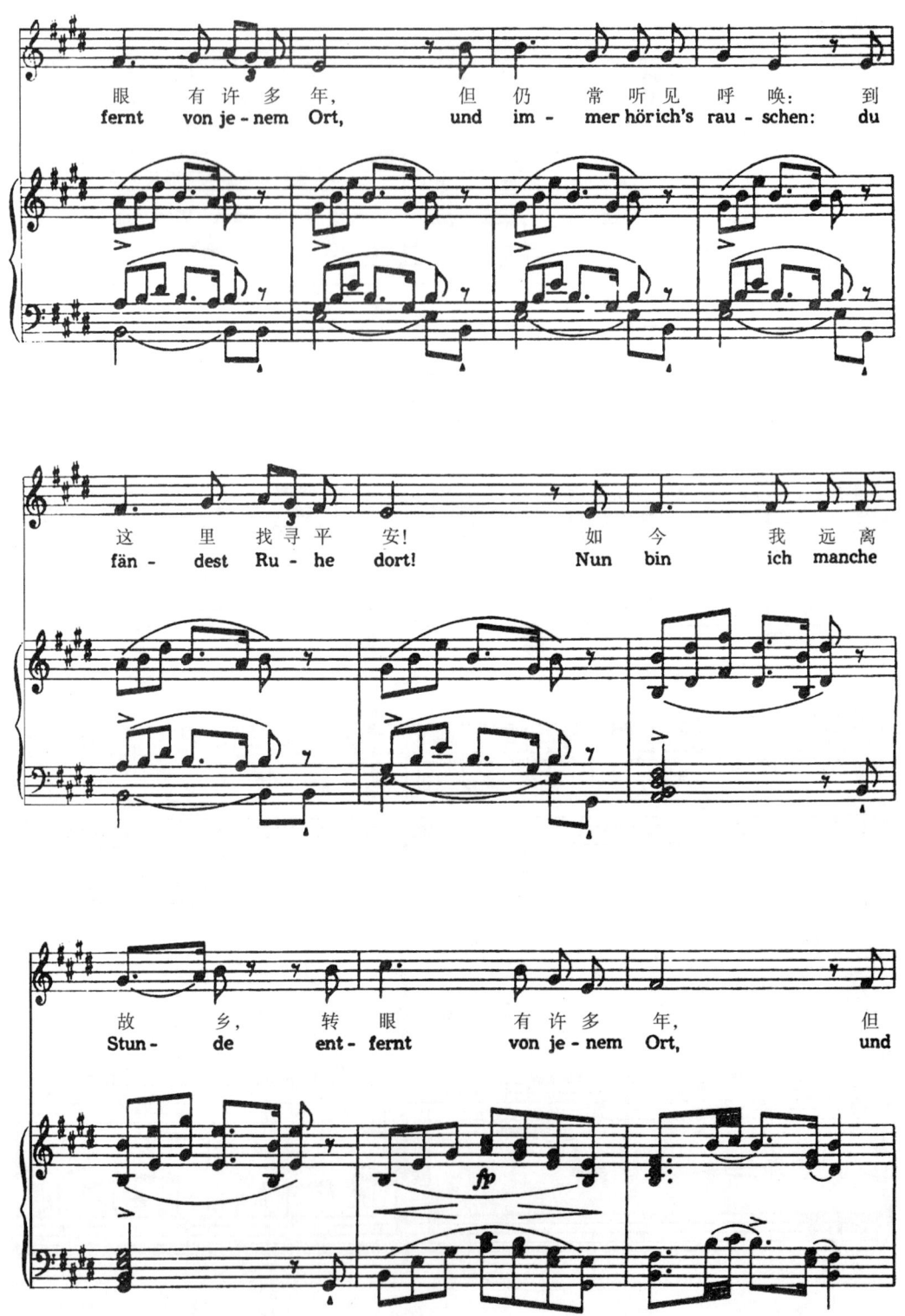

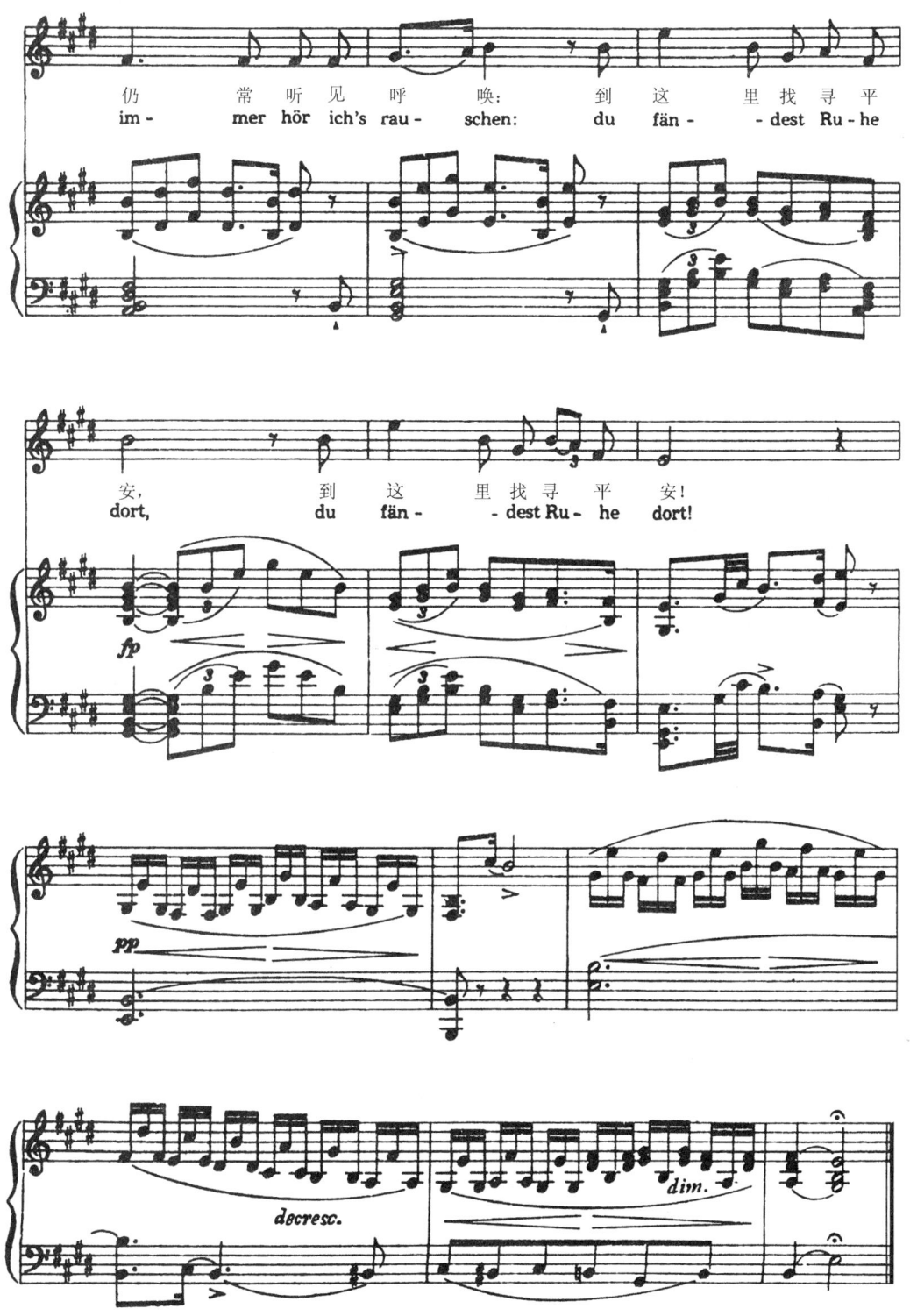

我爱你

〔德〕赫罗瑟/词
贝多芬/曲

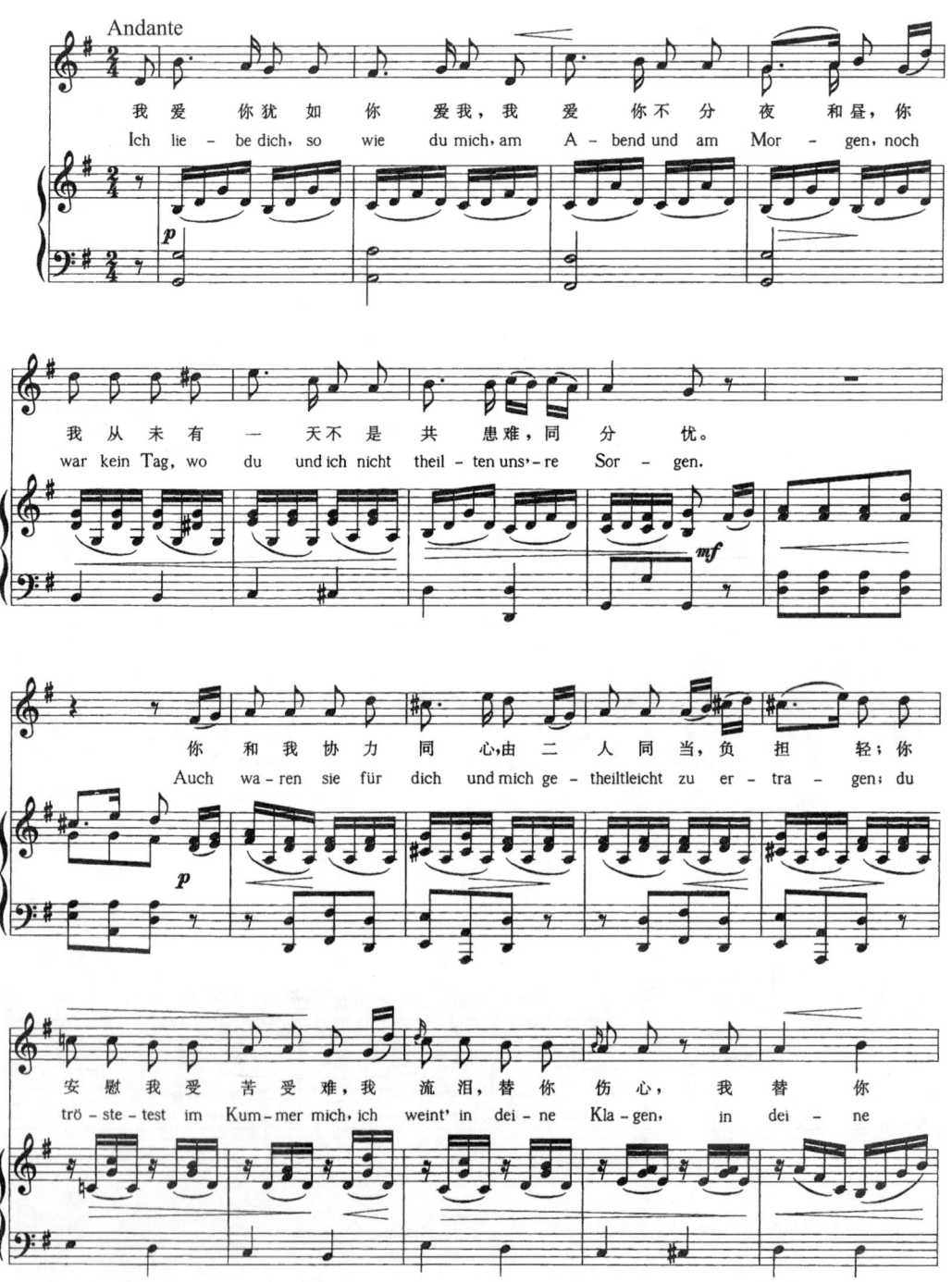

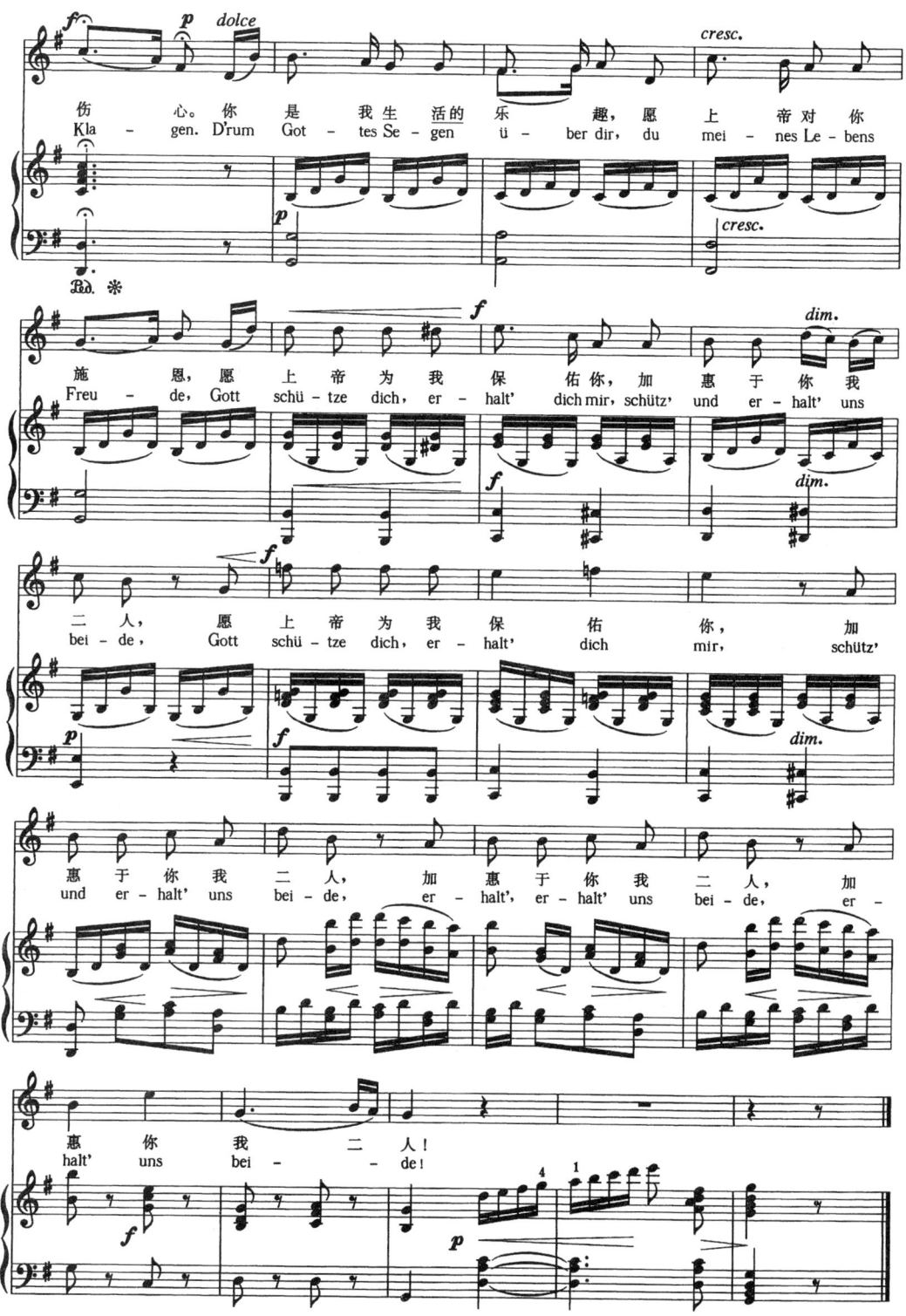

假如你爱我

〔意〕G.B.柏戈莱西/曲
尚家骧/译配

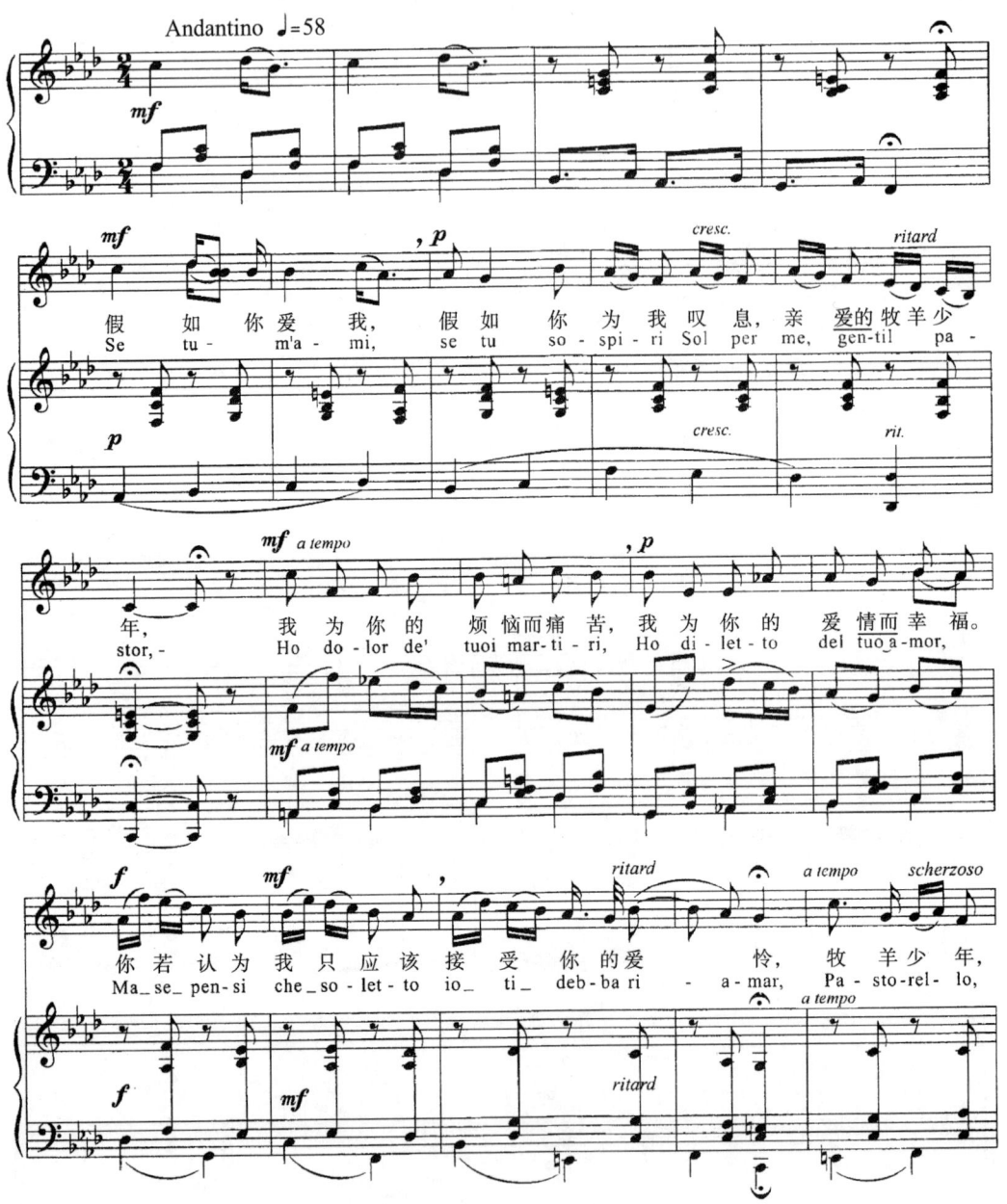

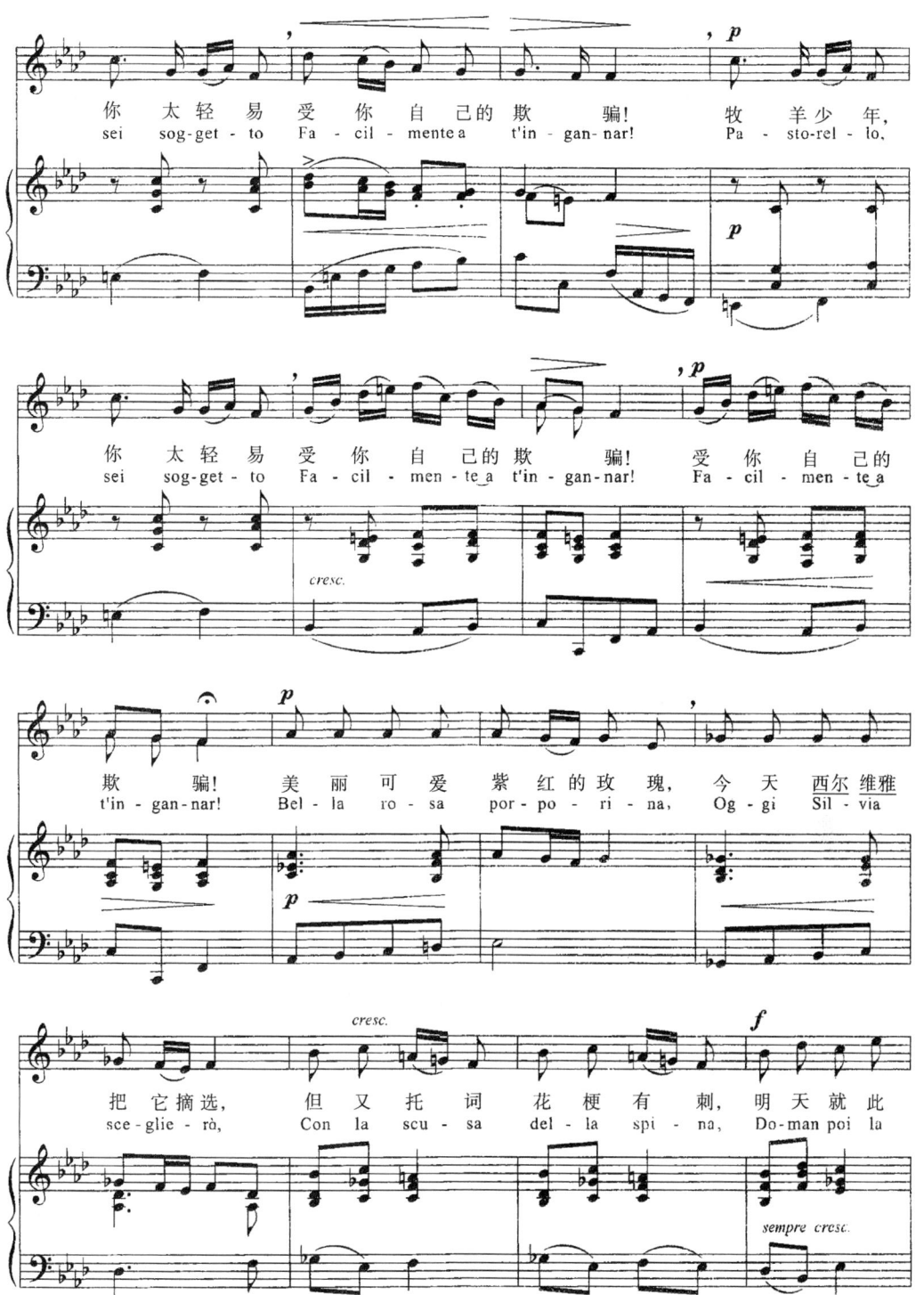

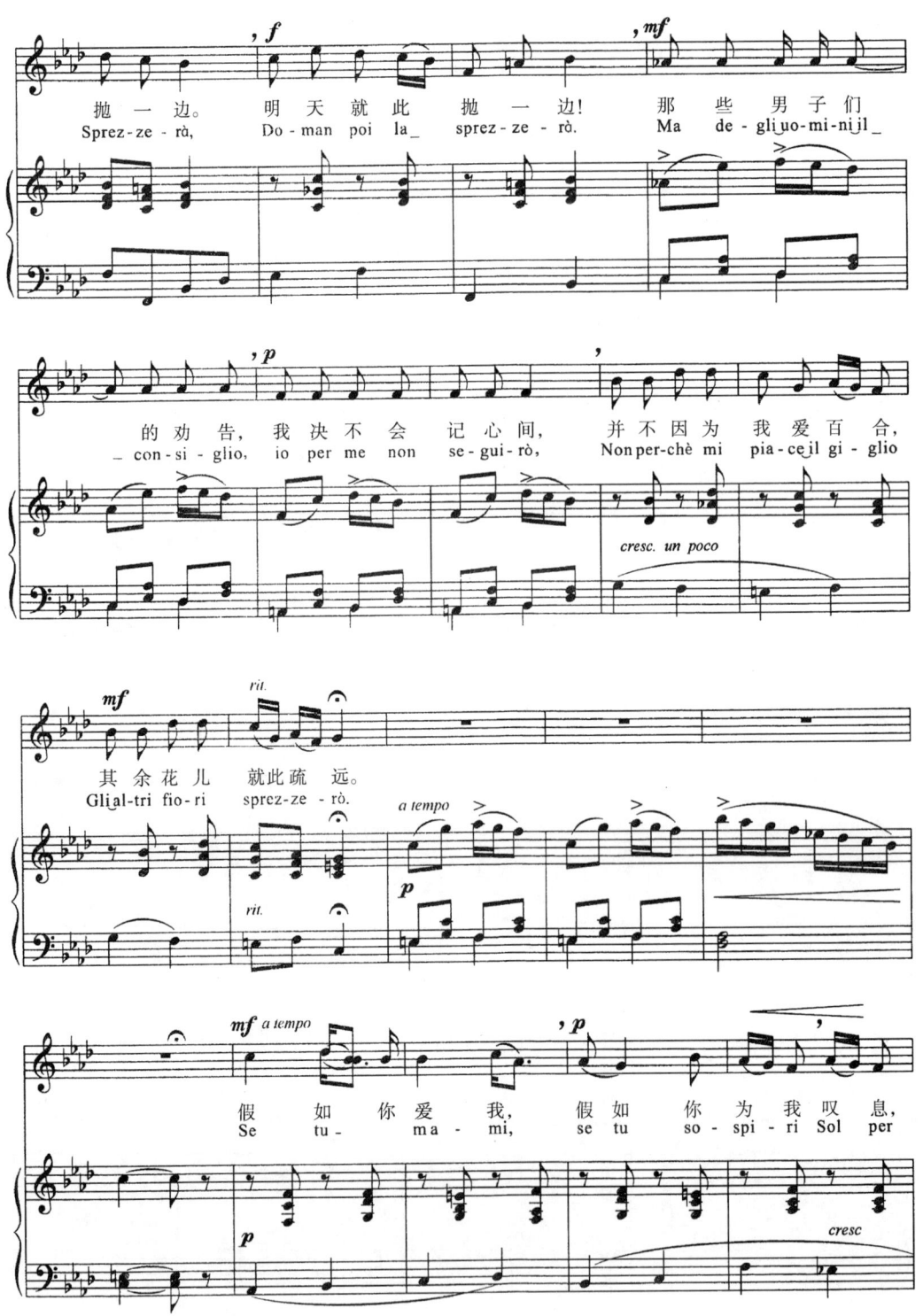

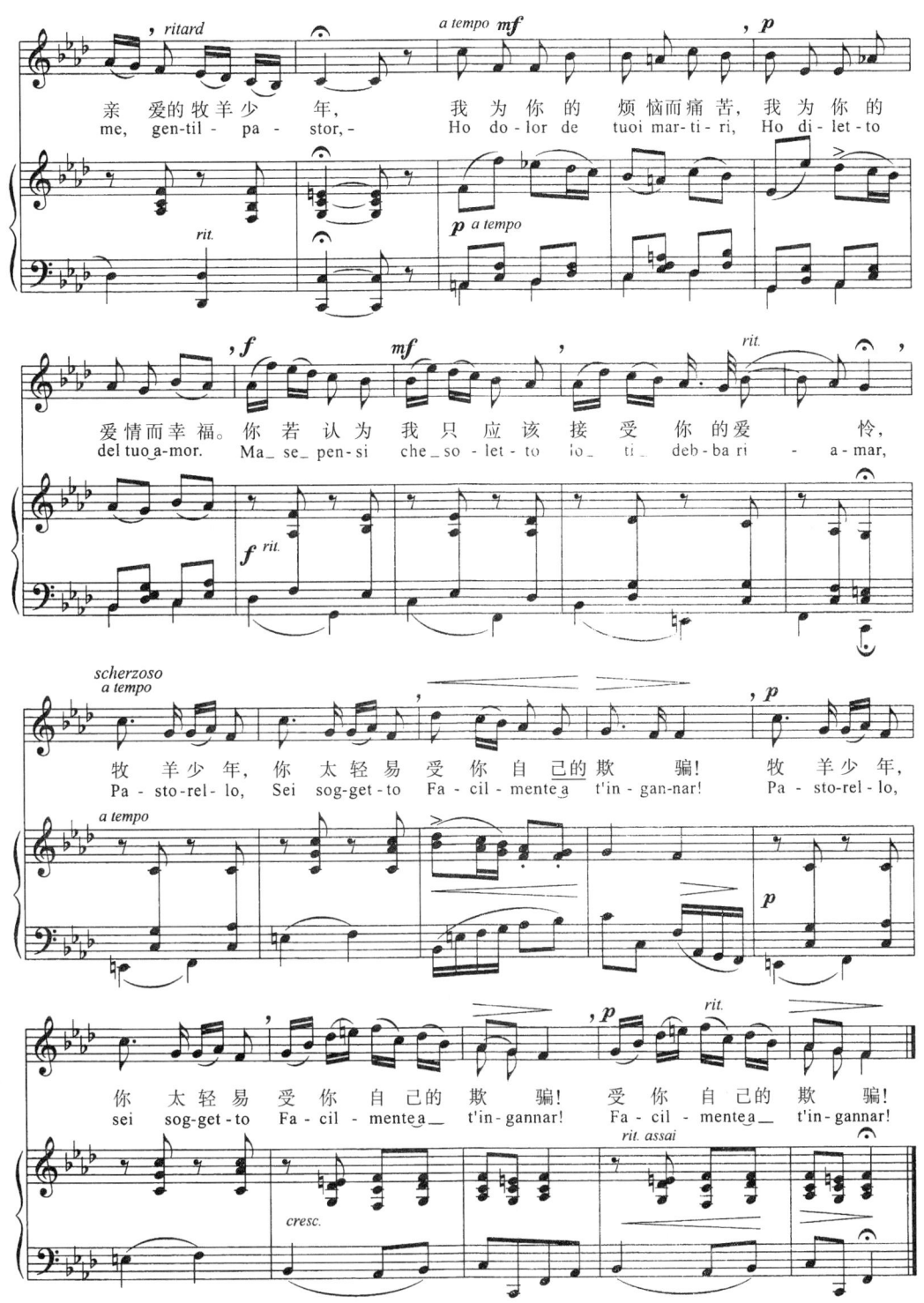

不要责备我吧，妈妈

俄罗斯民歌
佚名 / 译配

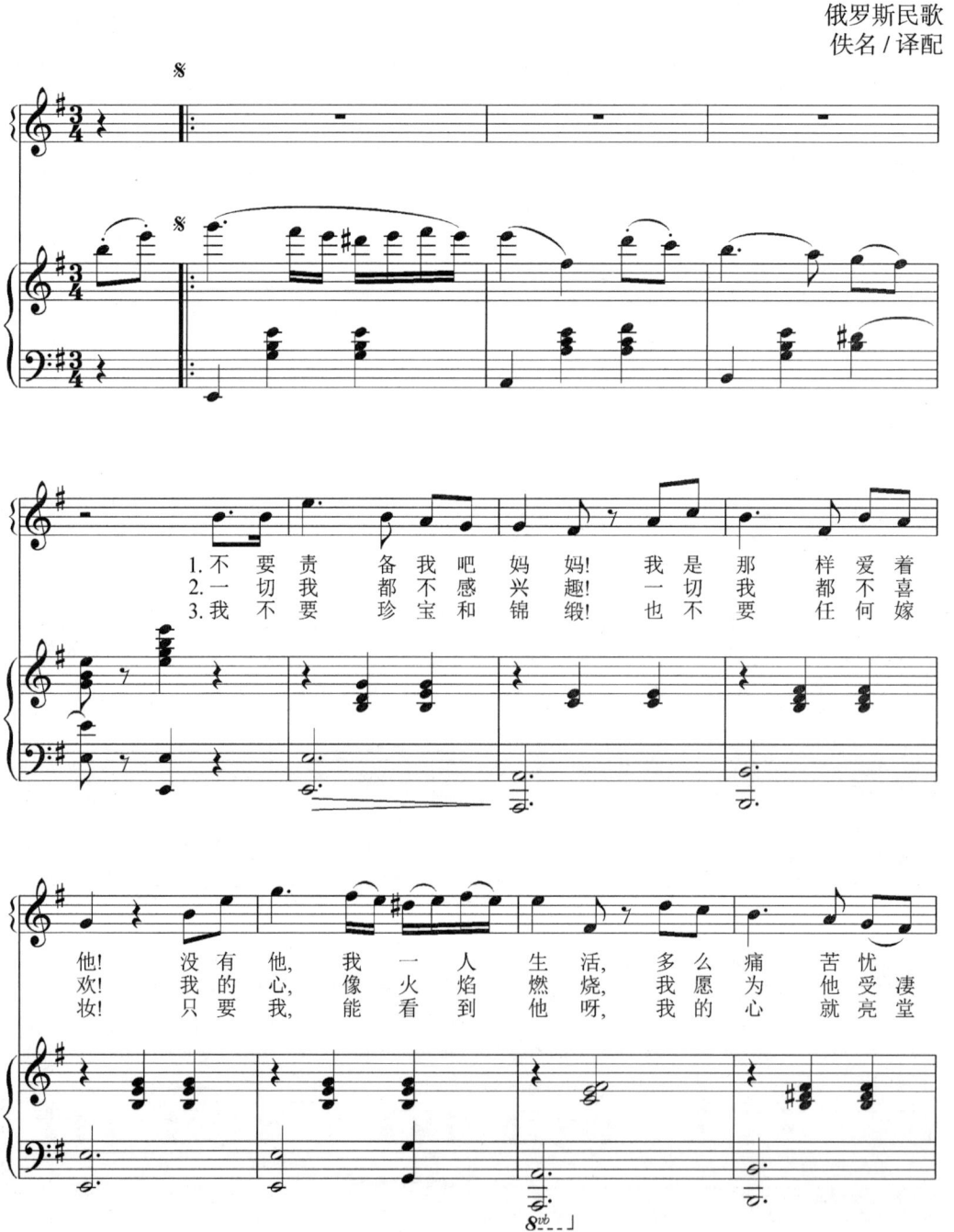

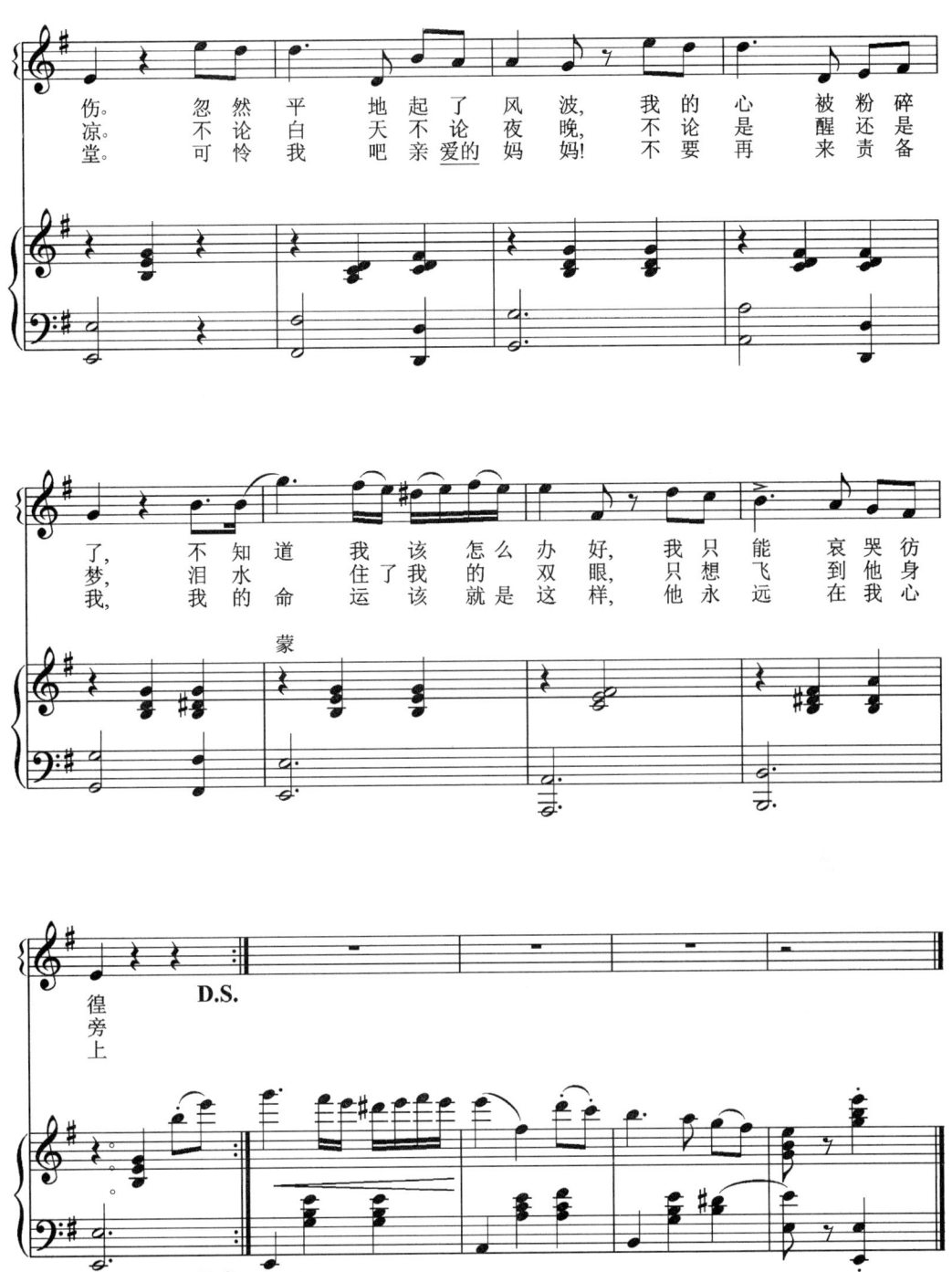

黎 明

〔意〕R.雷翁卡伐洛/词曲

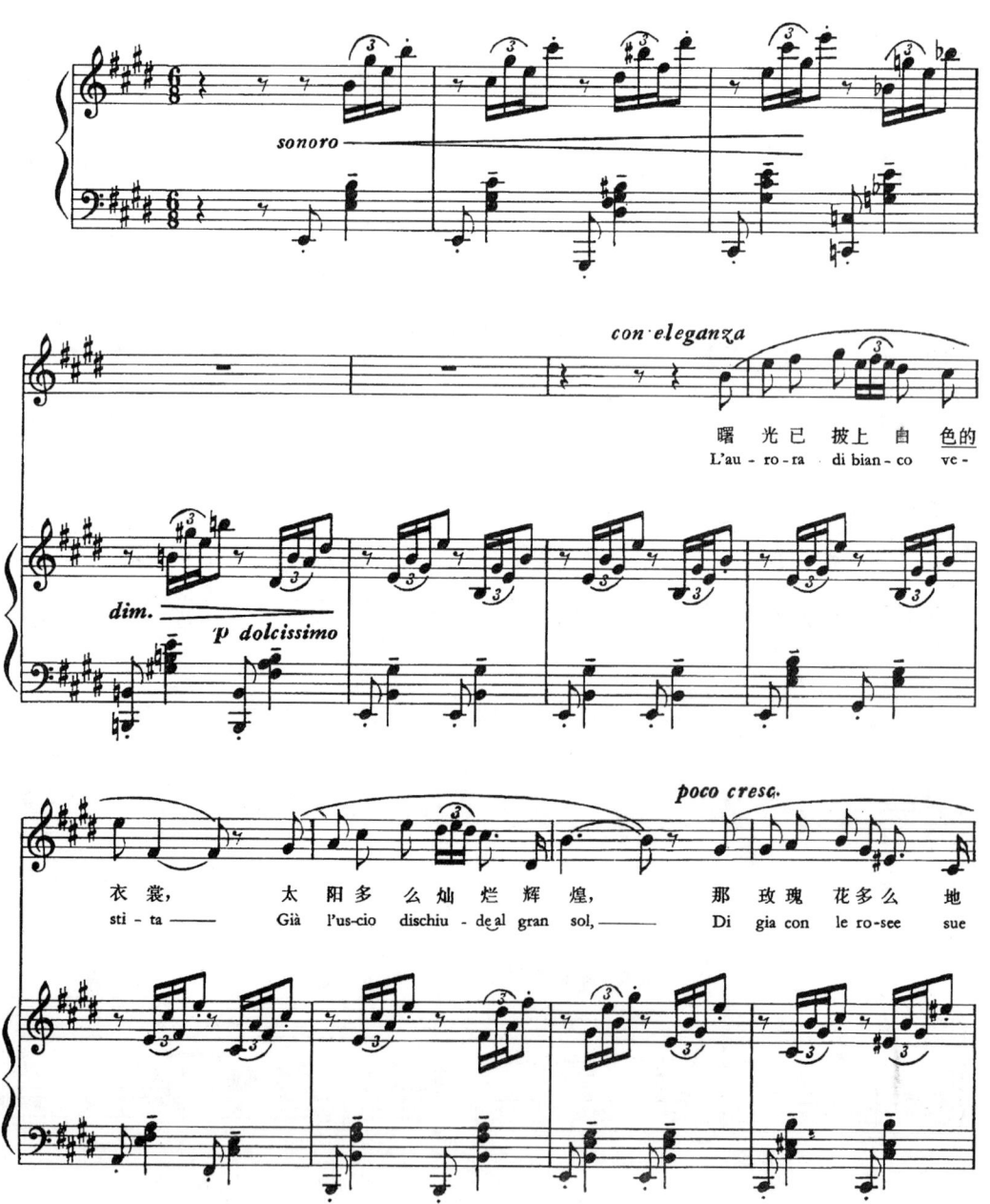

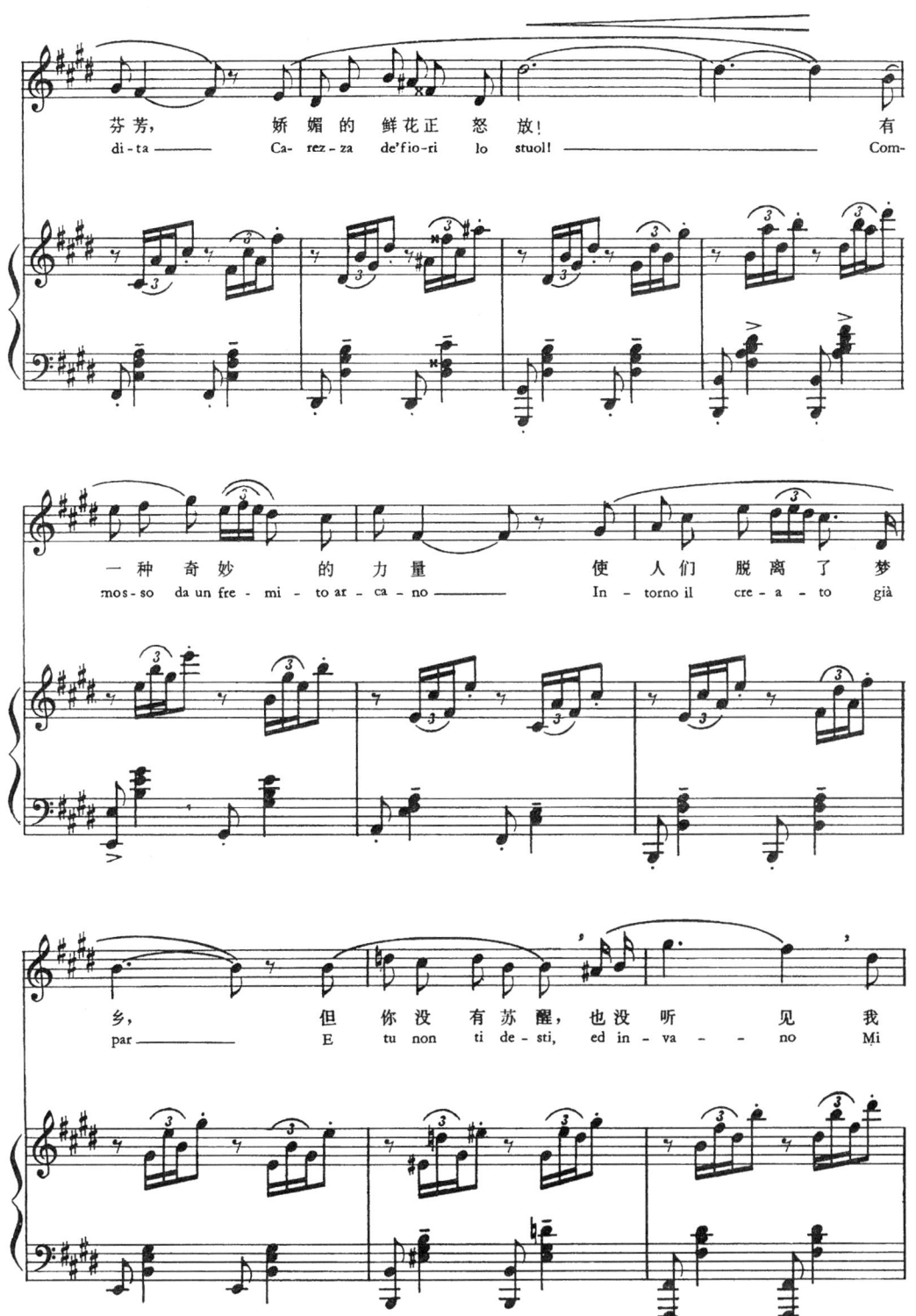

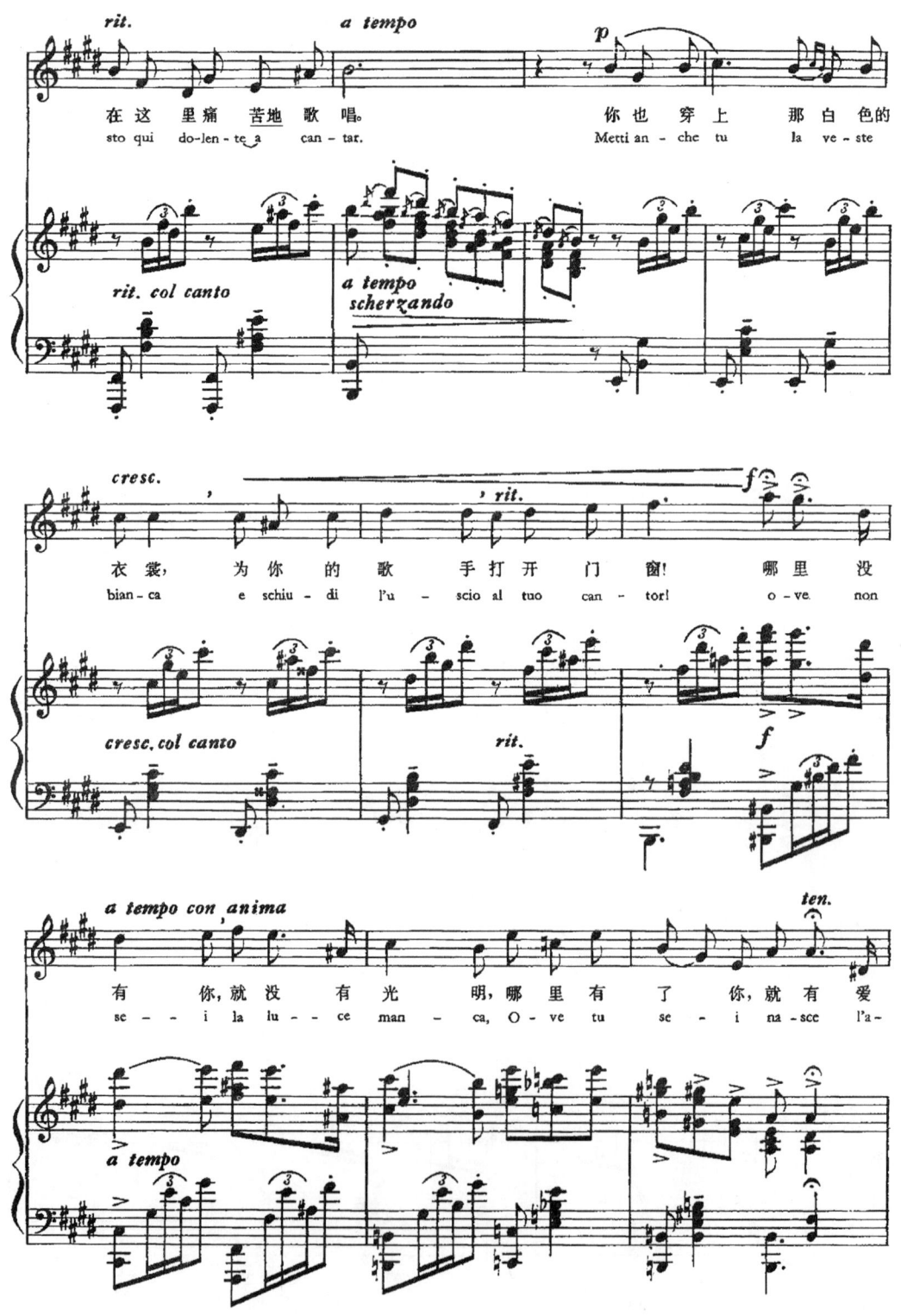

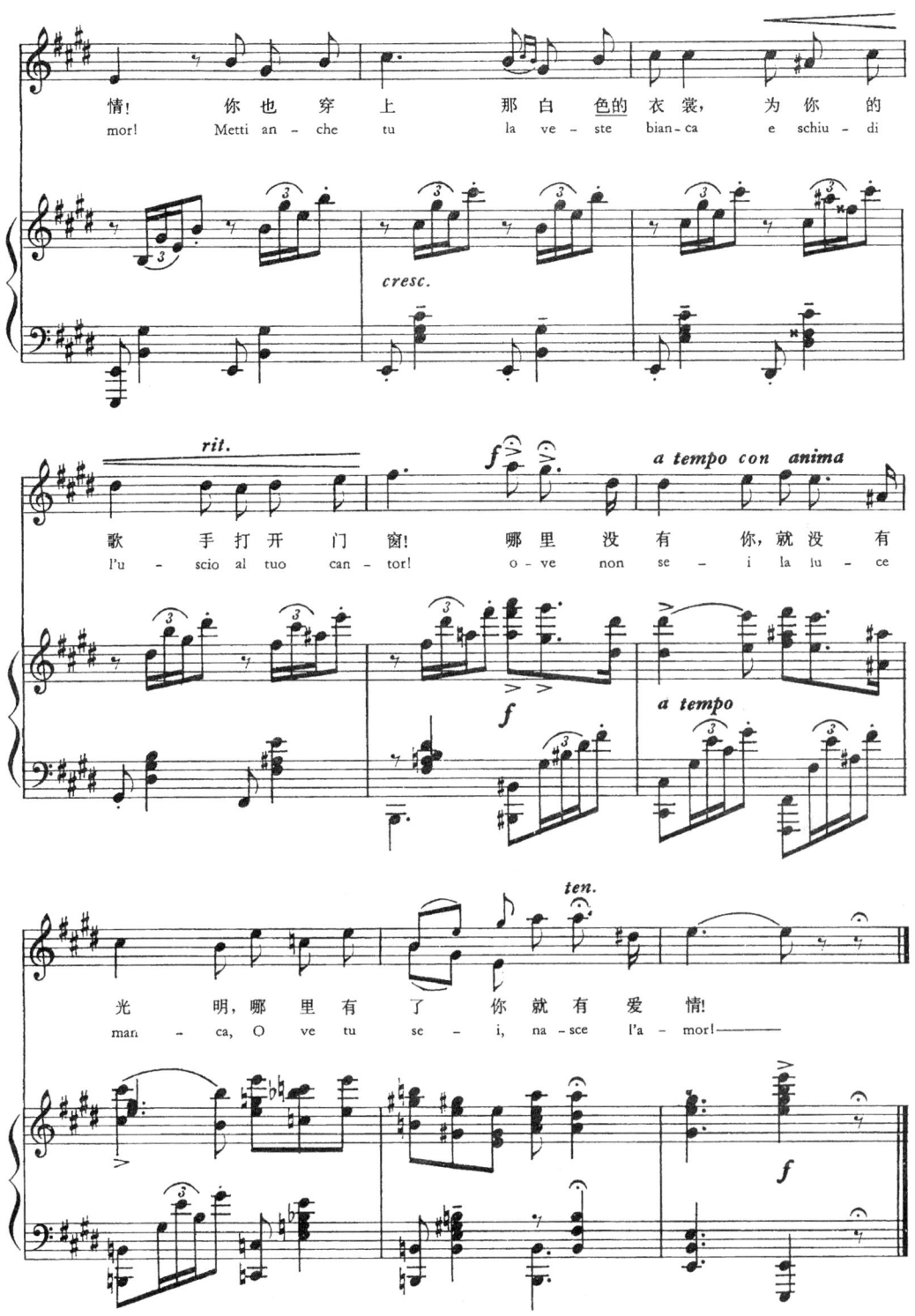

徒劳的小夜曲

〔德〕约翰内斯·勃拉姆斯/曲
尚家骧/译

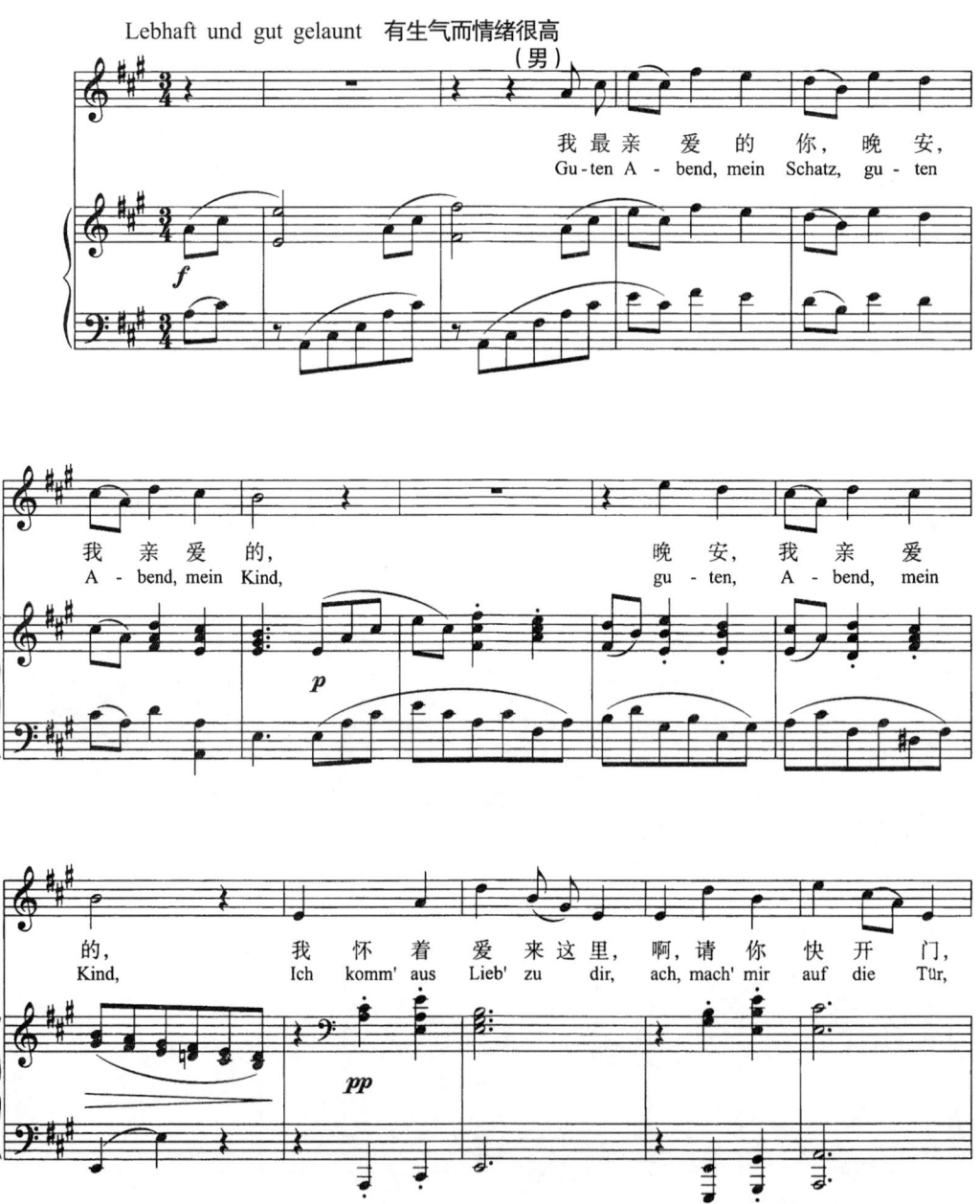

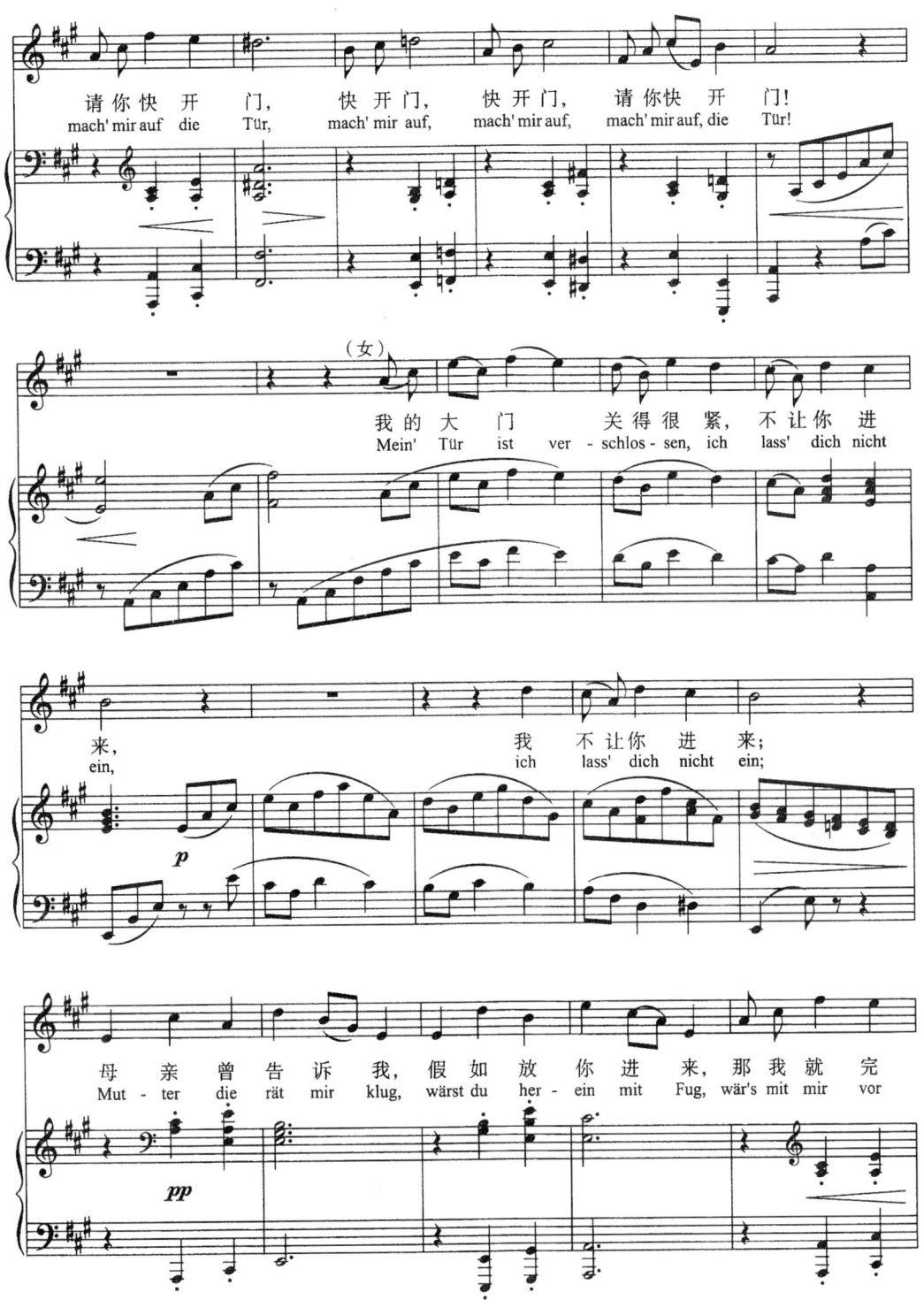

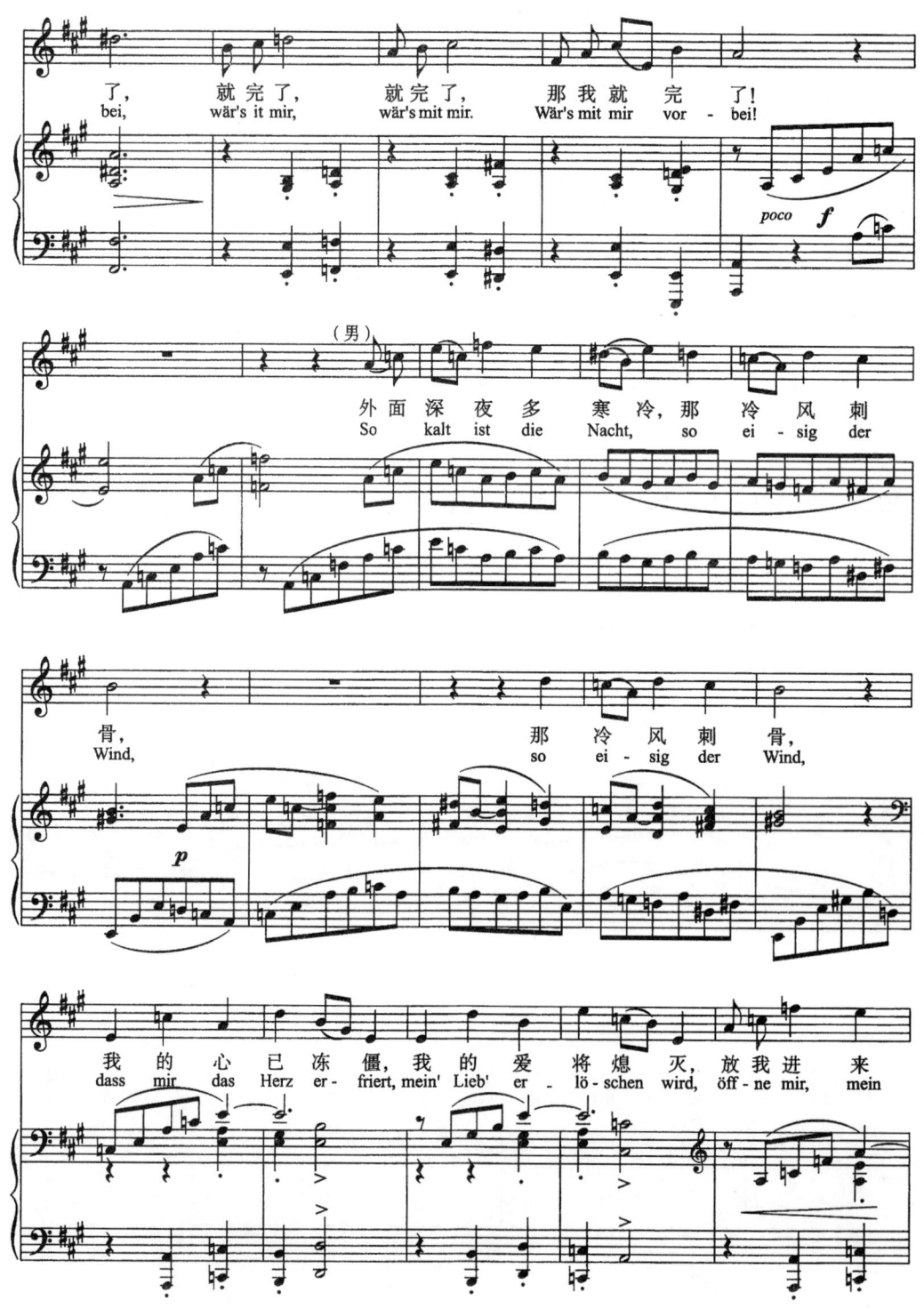

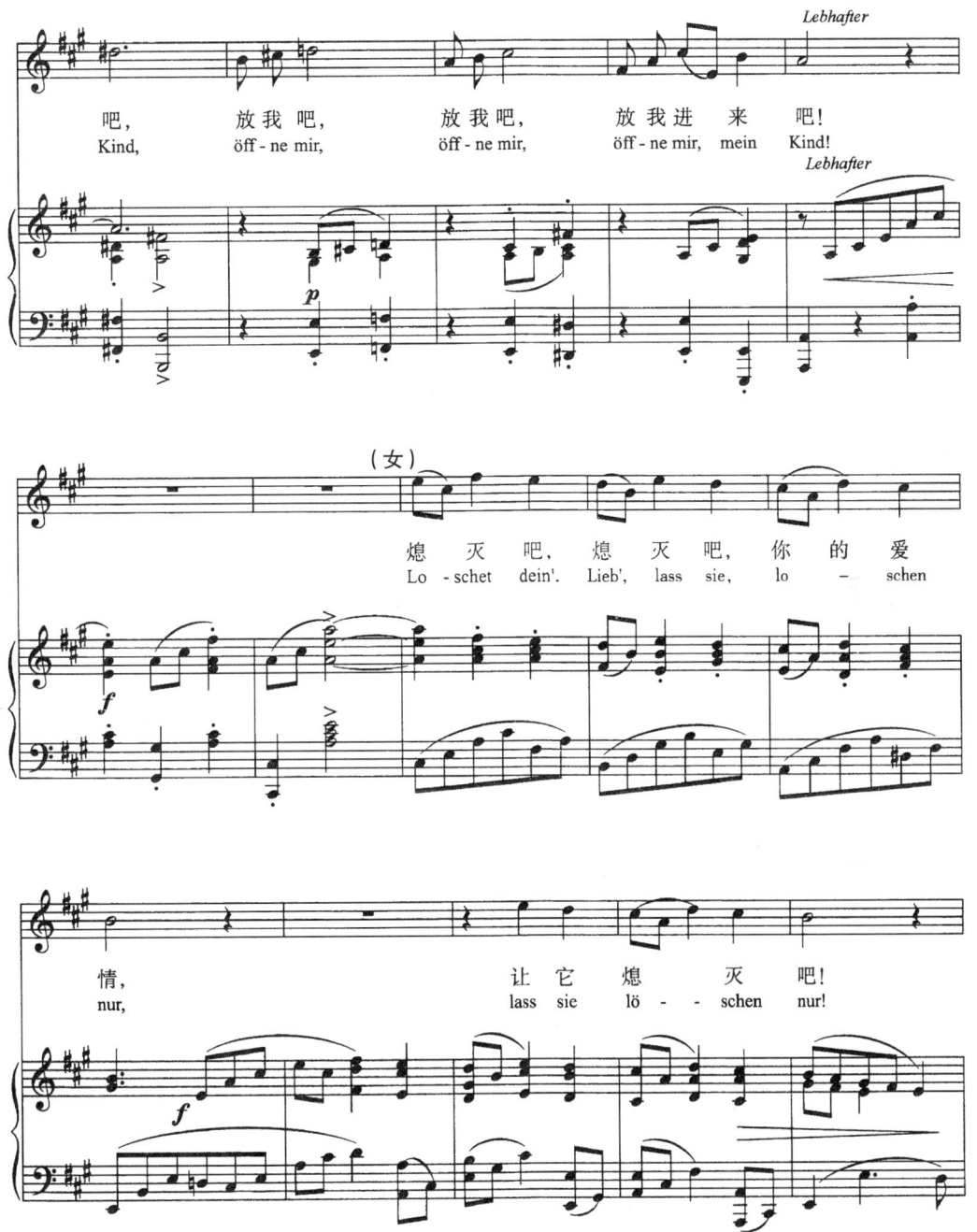

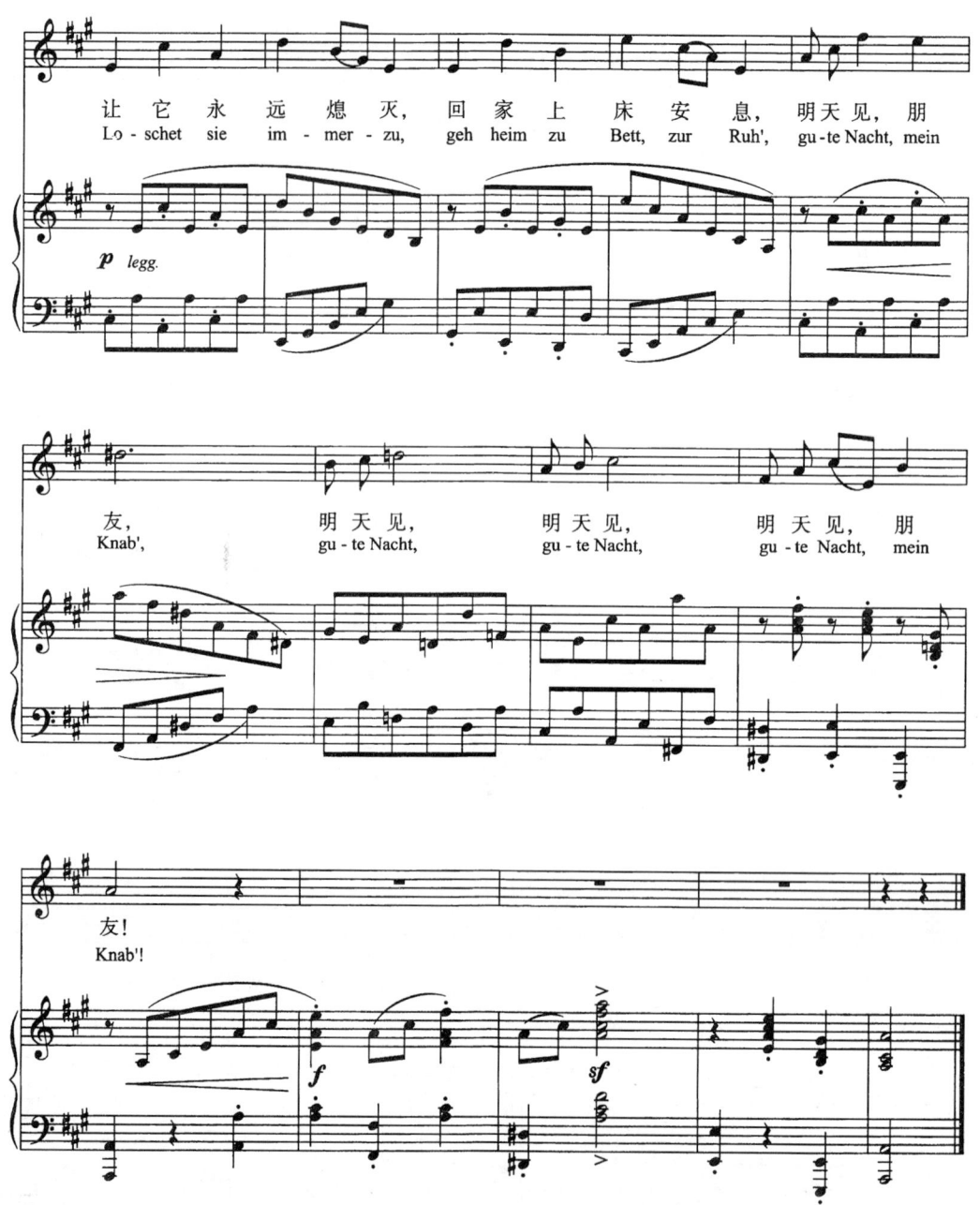

我多么痛苦

〔意〕A. 斯卡拉蒂 / 曲
尚家骧 / 译配

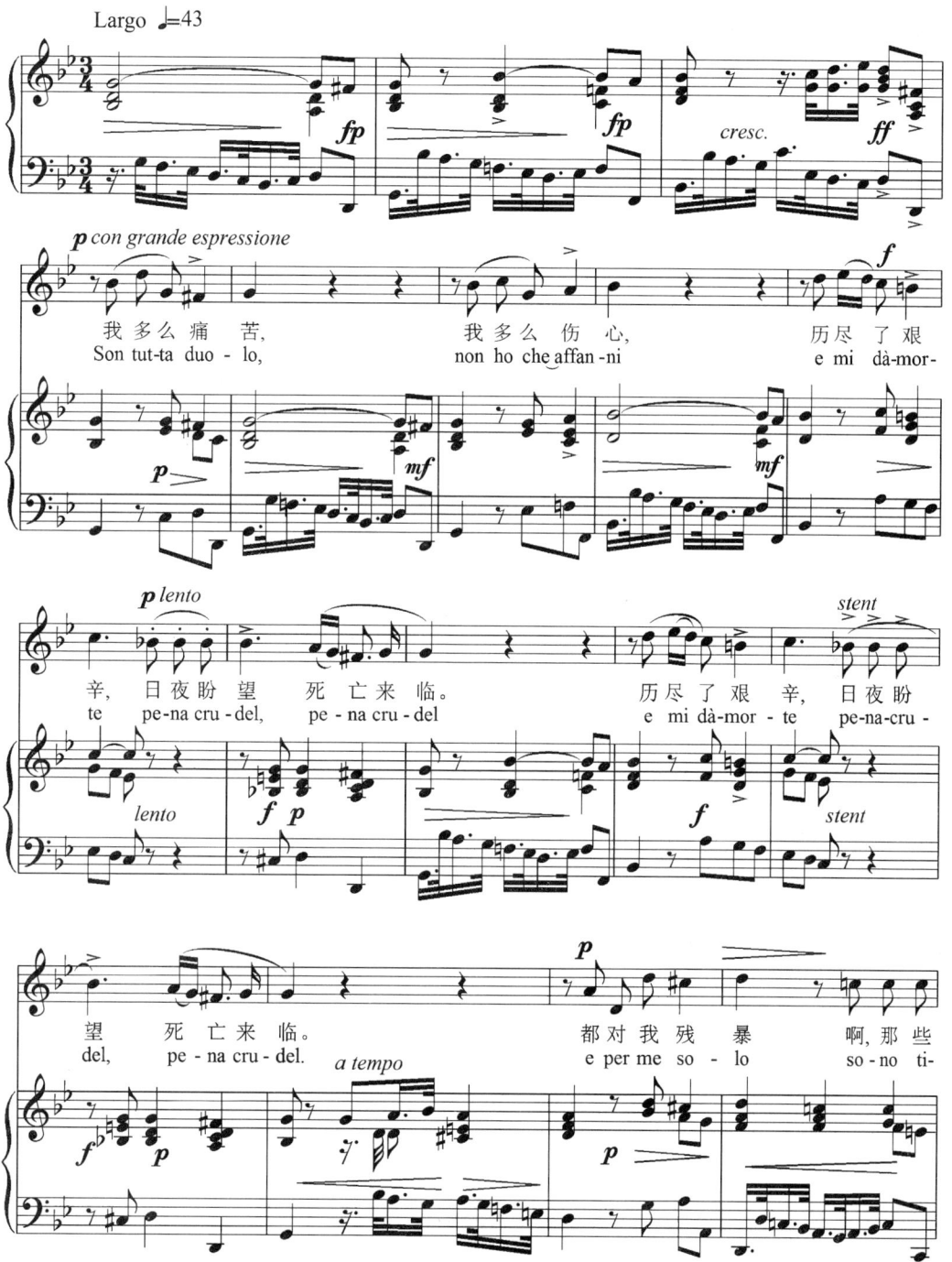

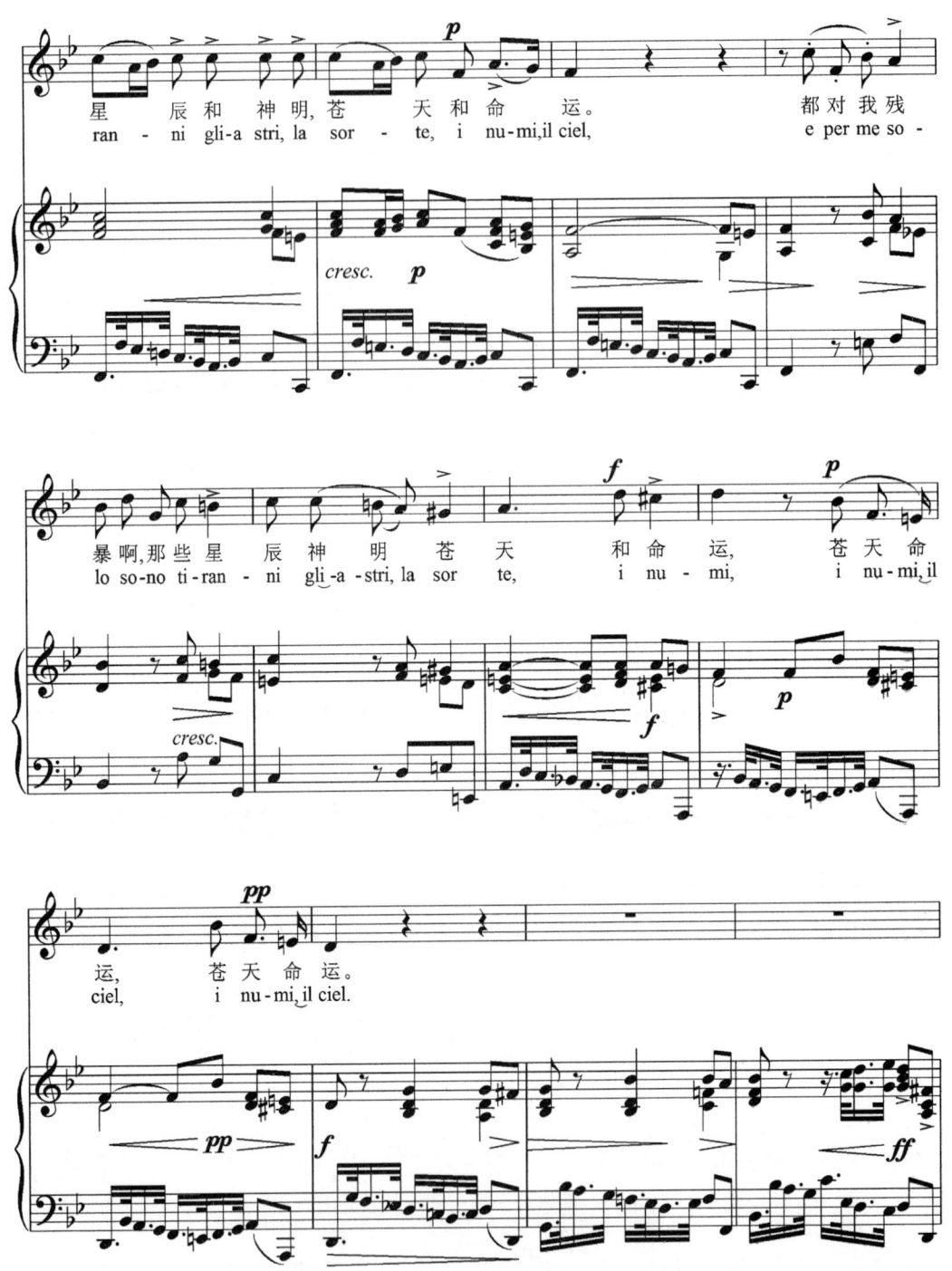

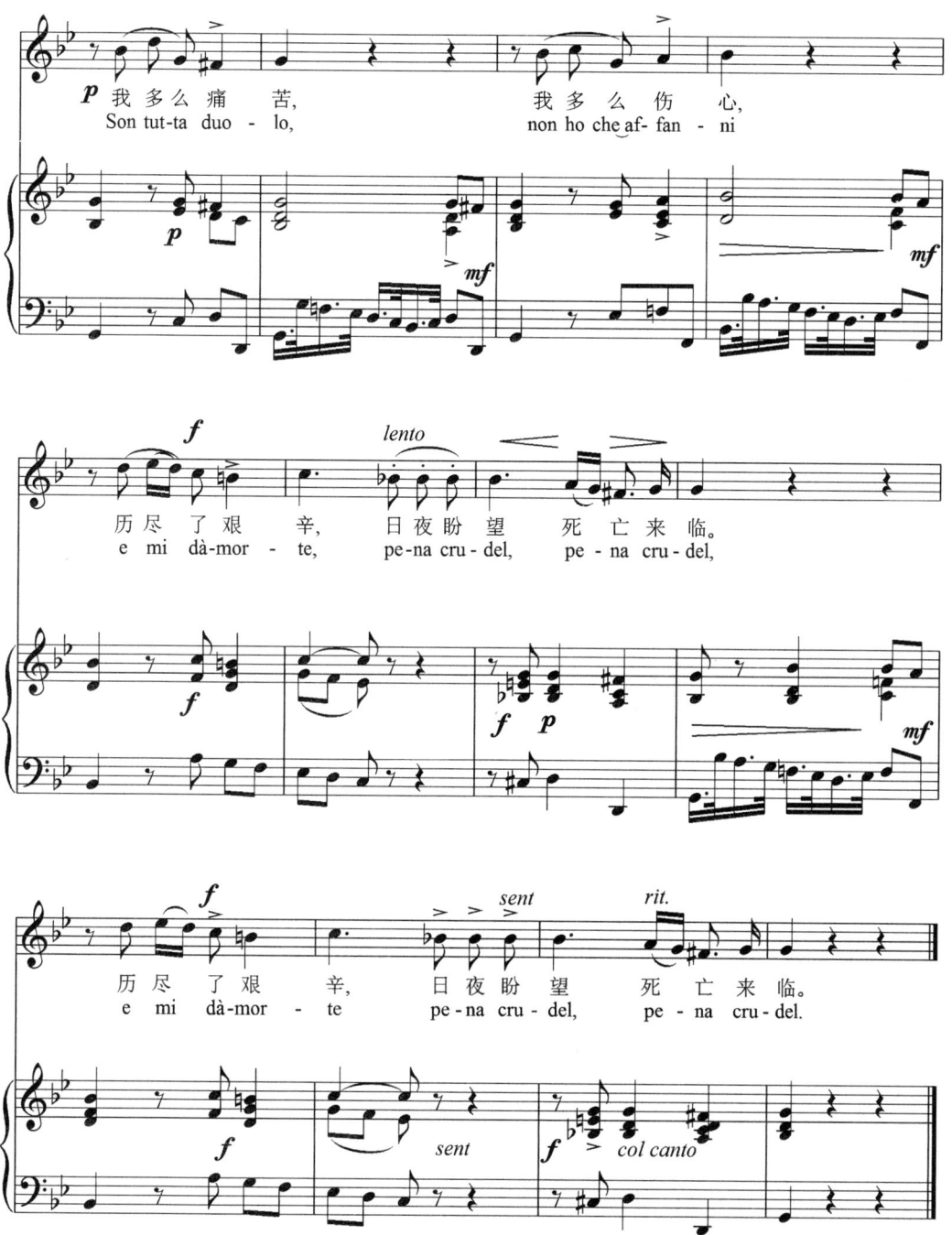

摇篮曲

〔德〕约翰内斯·勃拉姆斯／曲
尚家骧／译配

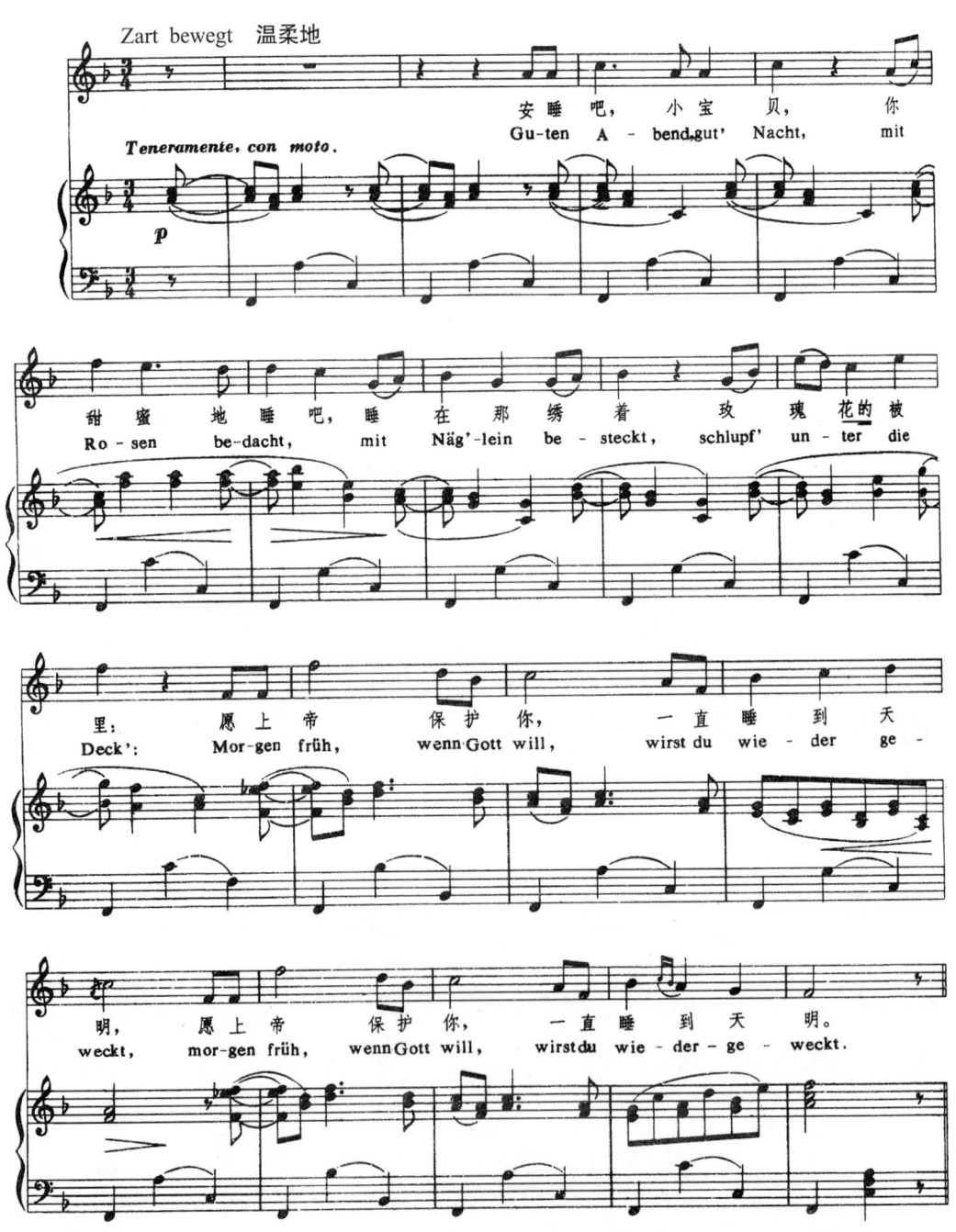

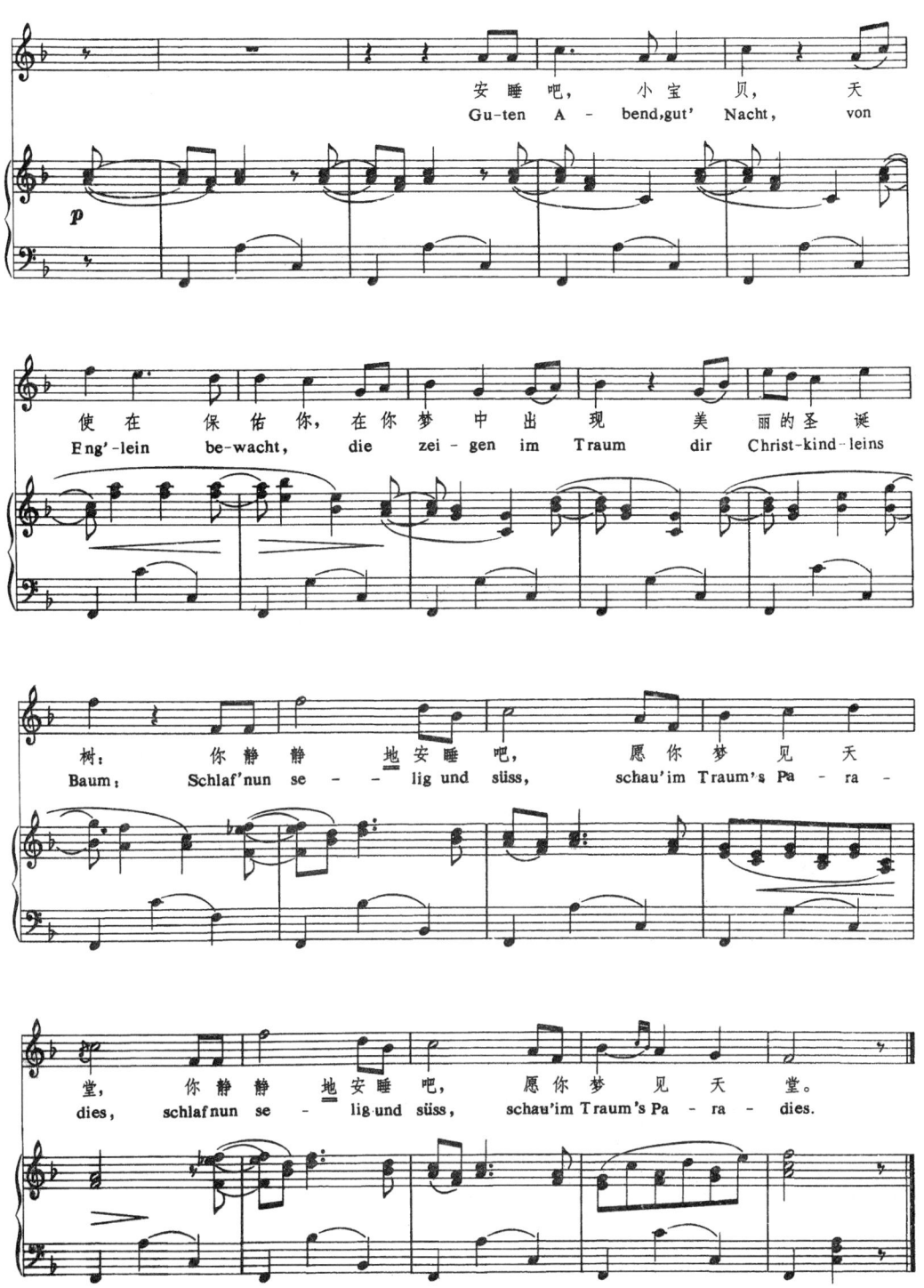

我亲爱的

〔意〕G.乔尔达尼 / 曲
尚家骧 / 译配

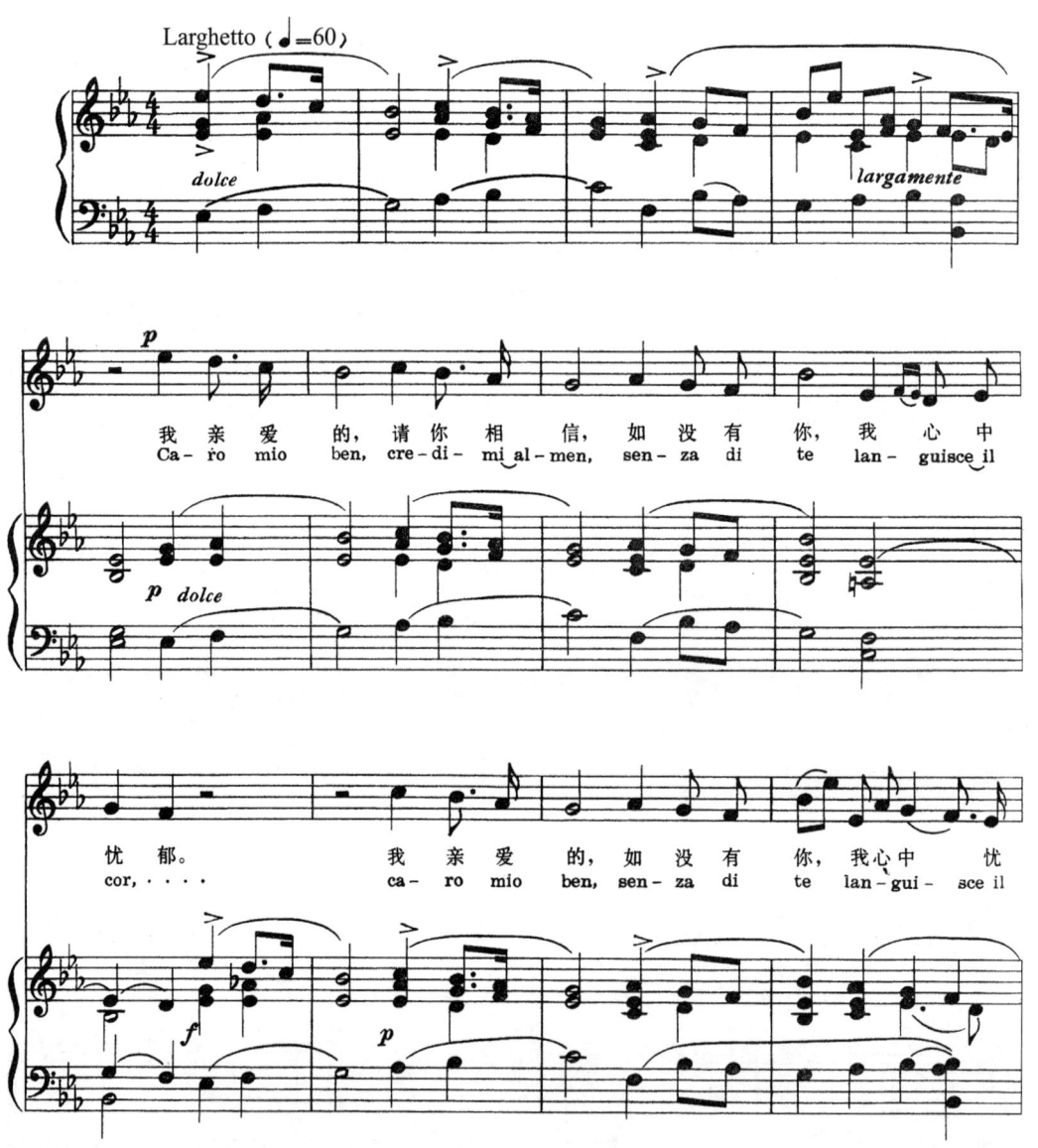

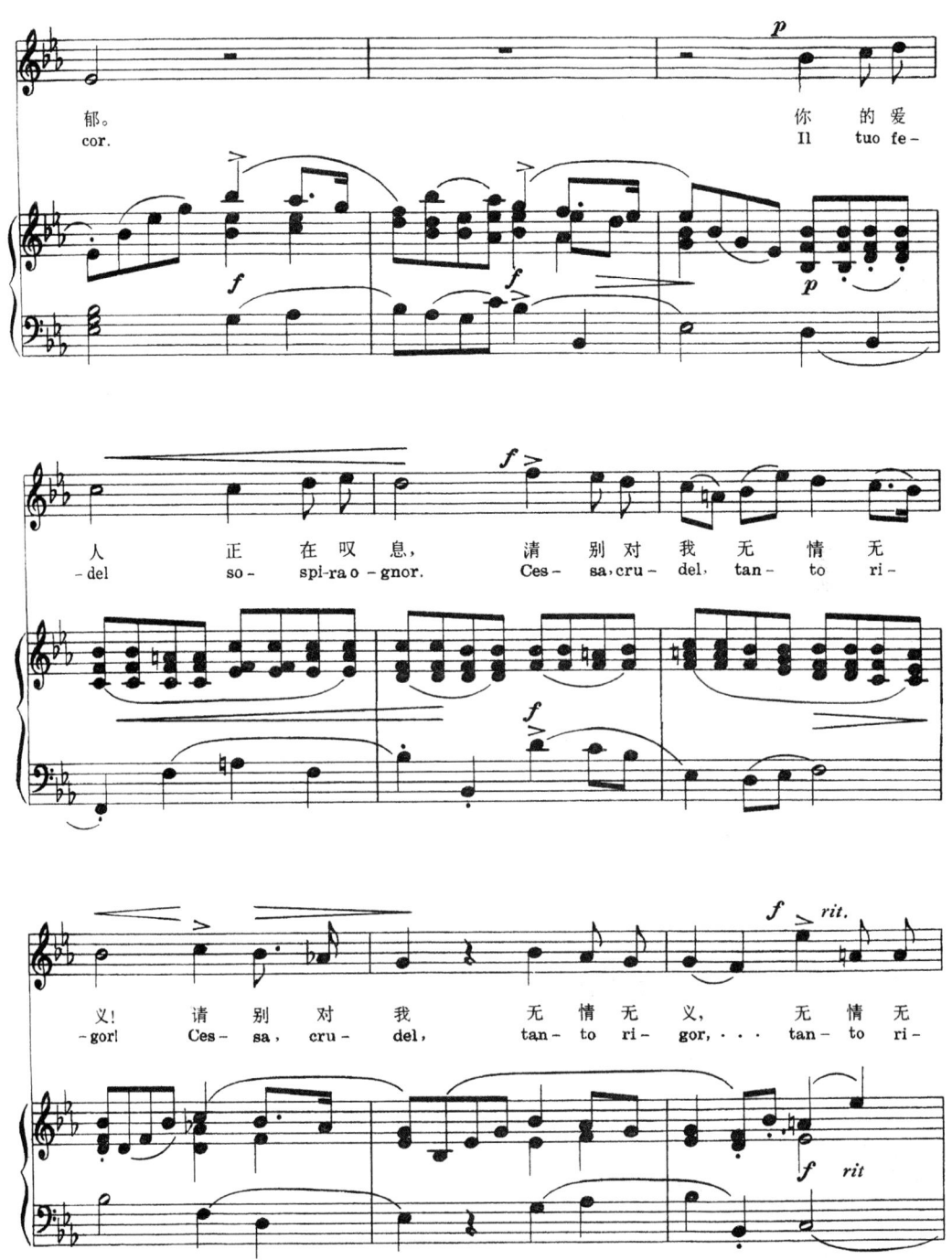

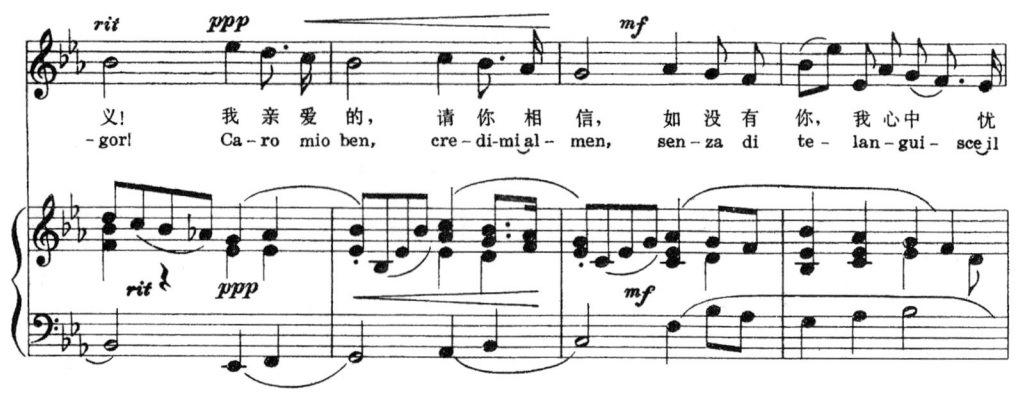
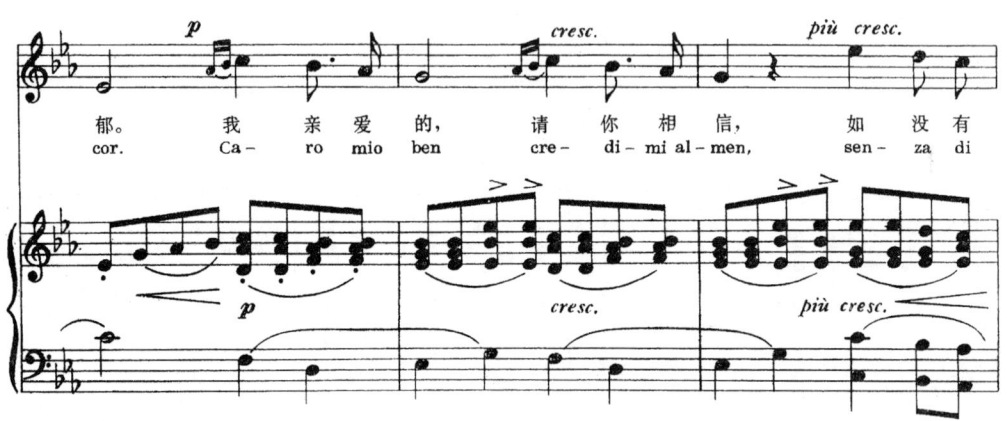
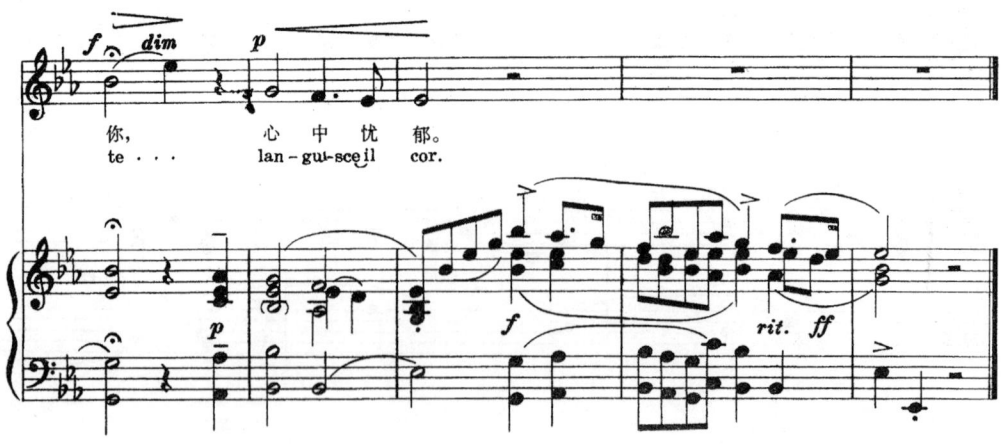

小夜曲

〔法〕V. 雨果 / 词
C. 古诺 / 曲
张权 / 译

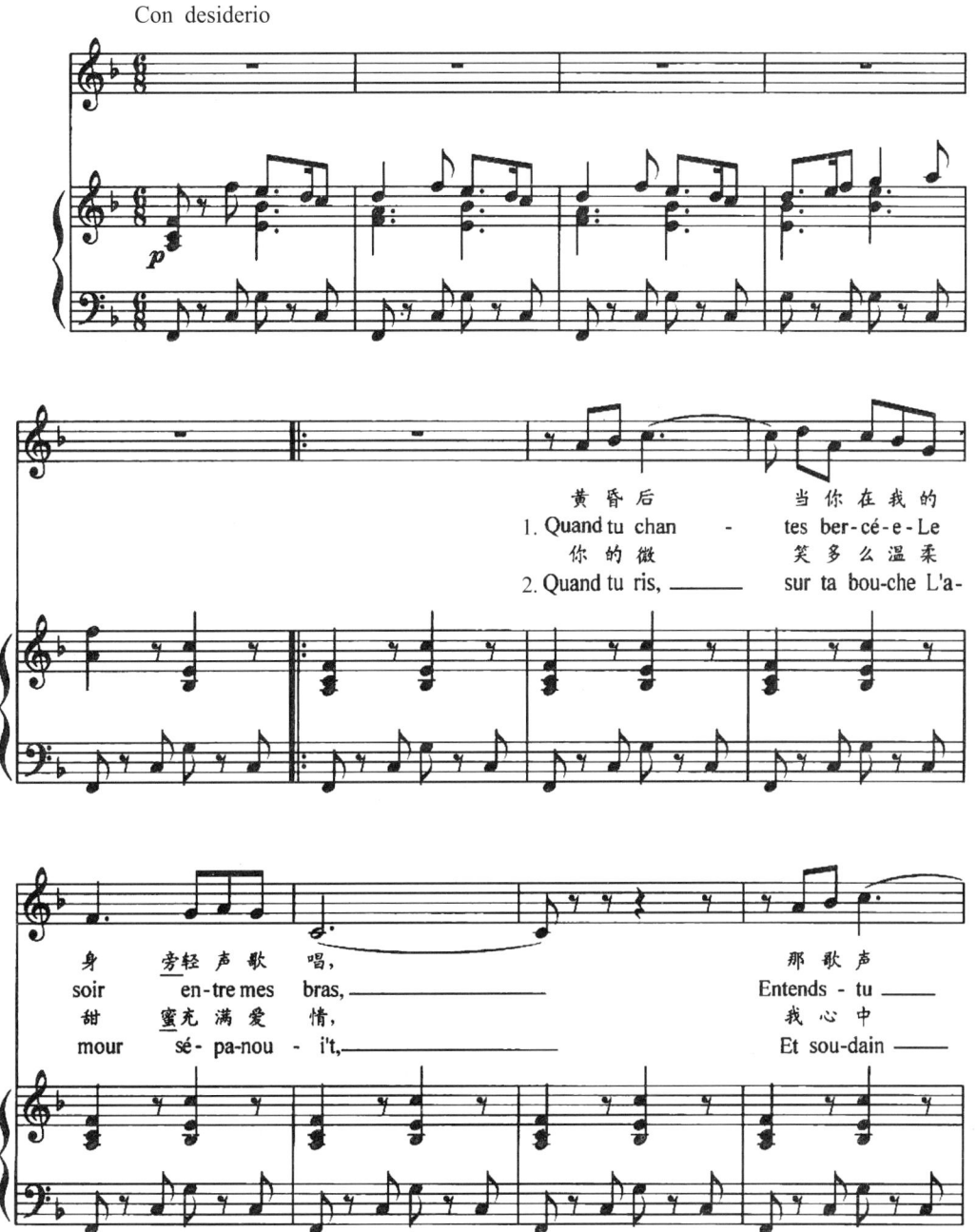

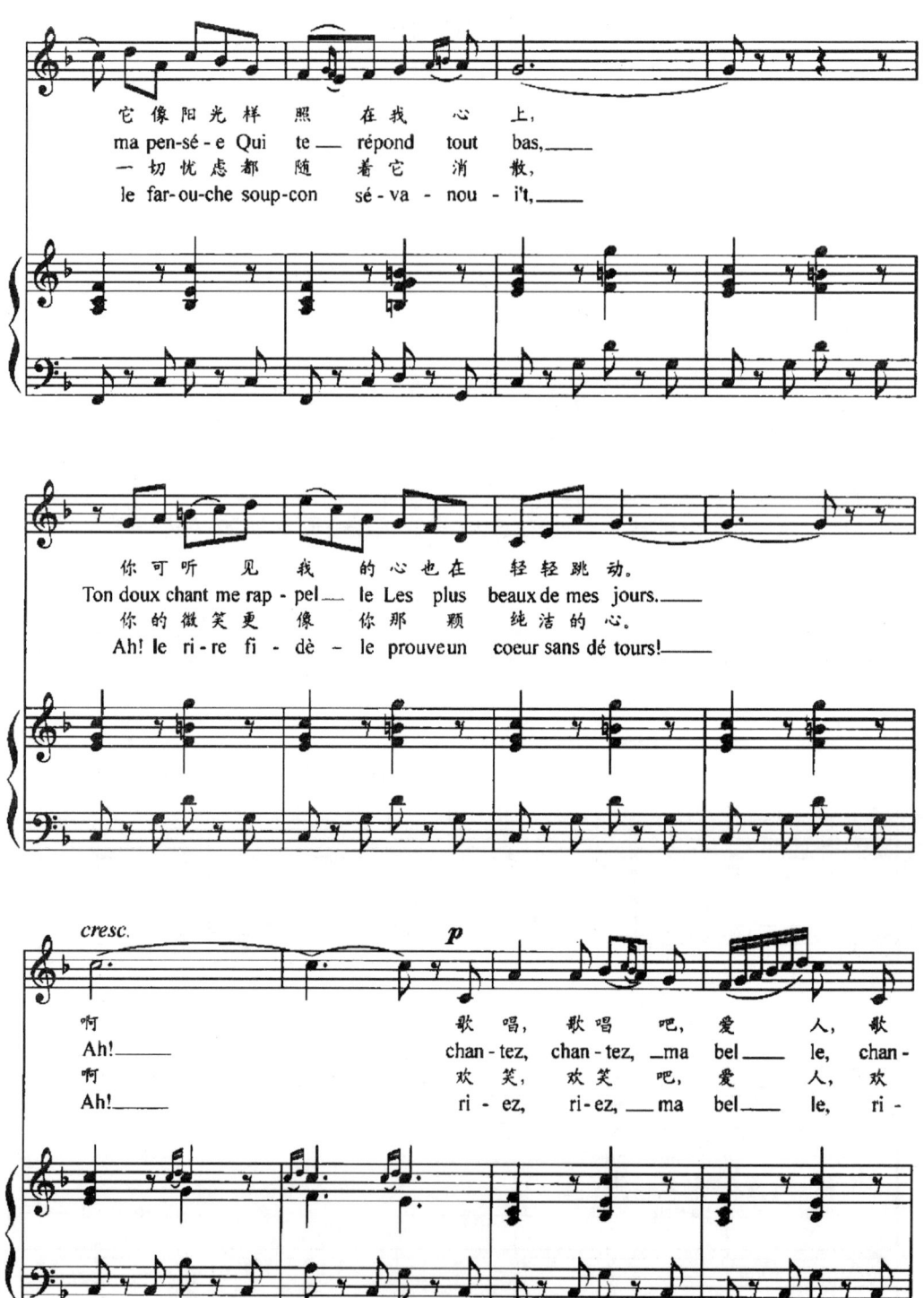

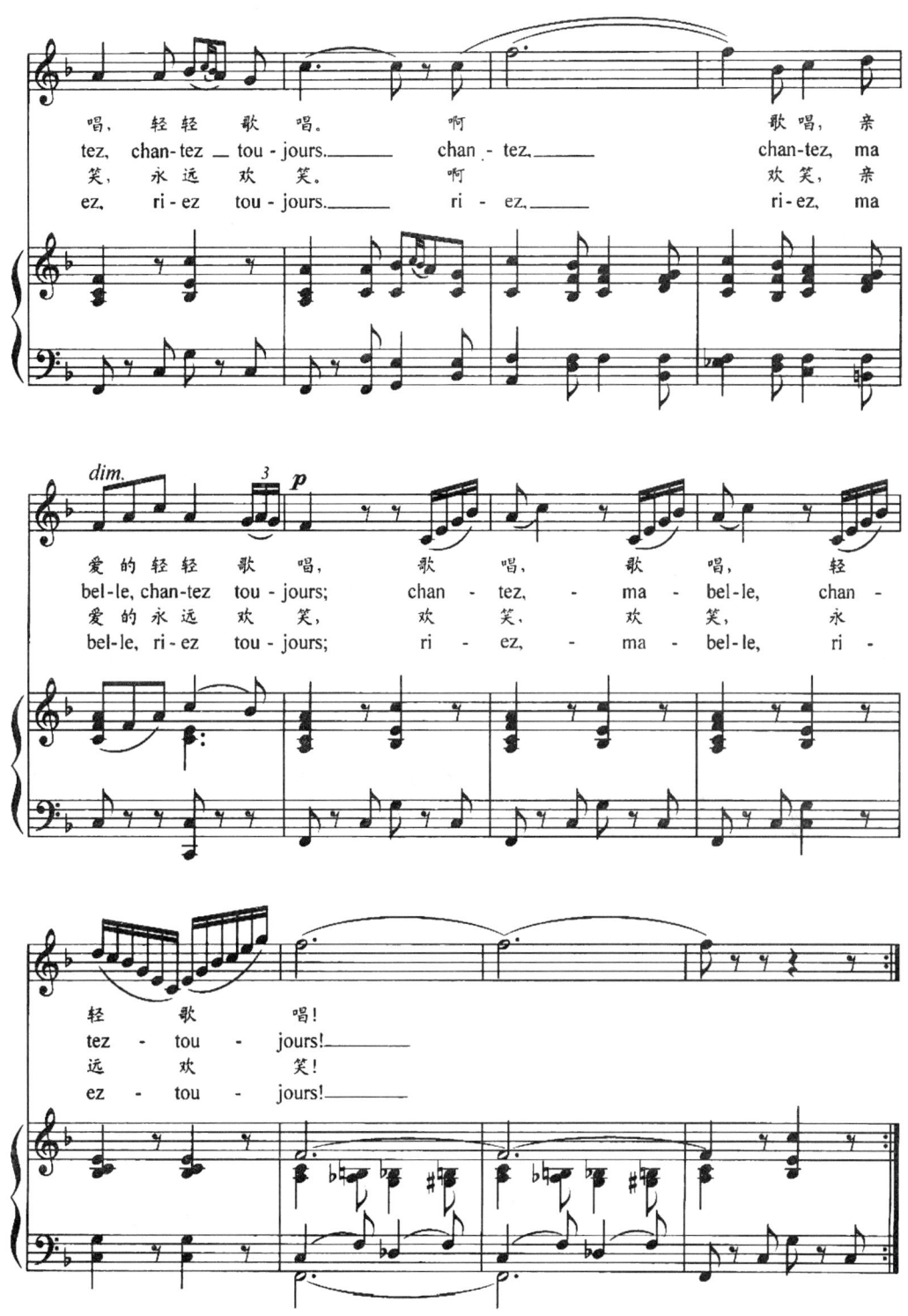

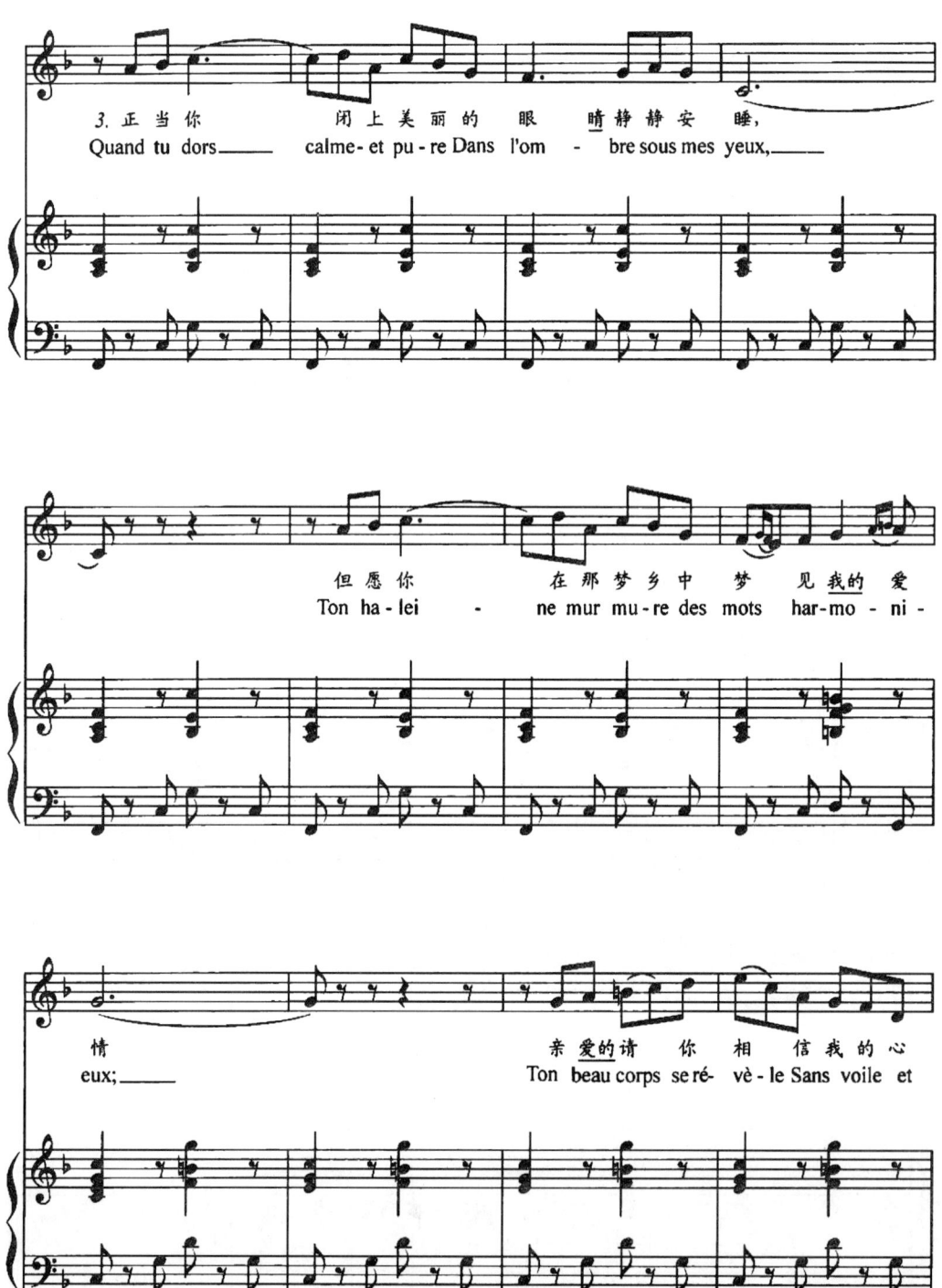

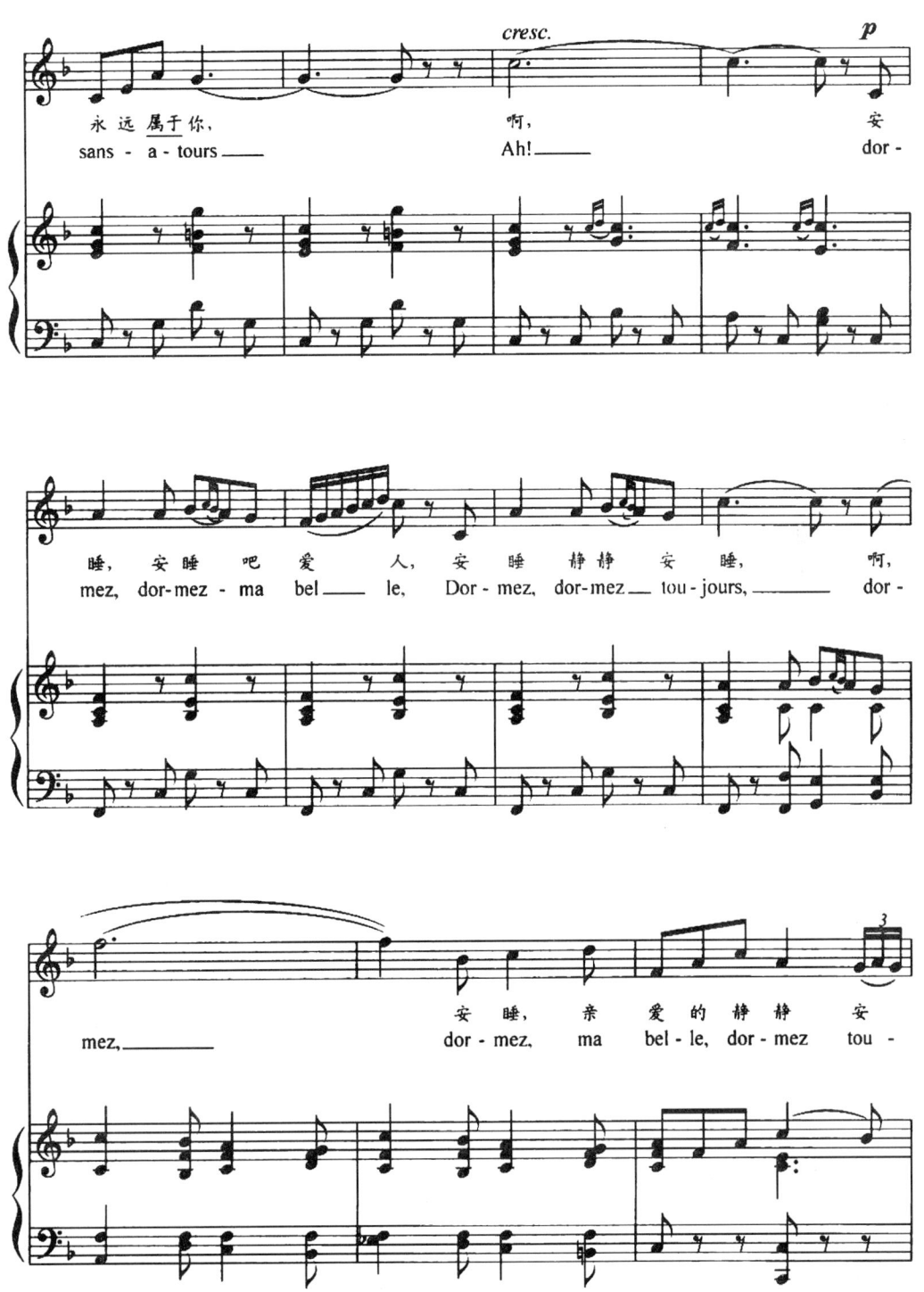

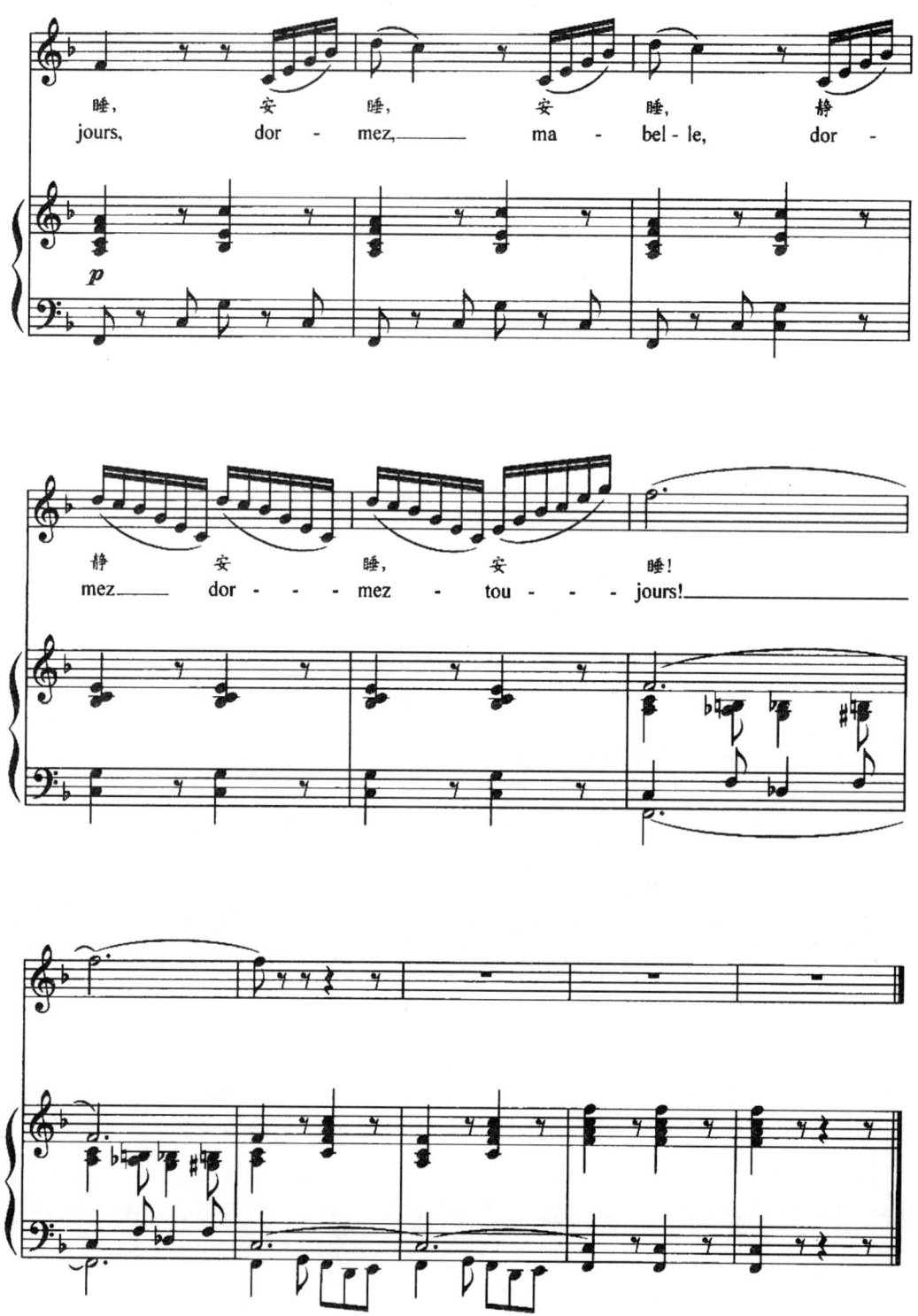

悲叹的小夜曲

〔意〕E. 托塞利 / 曲
尚家骧 / 译配

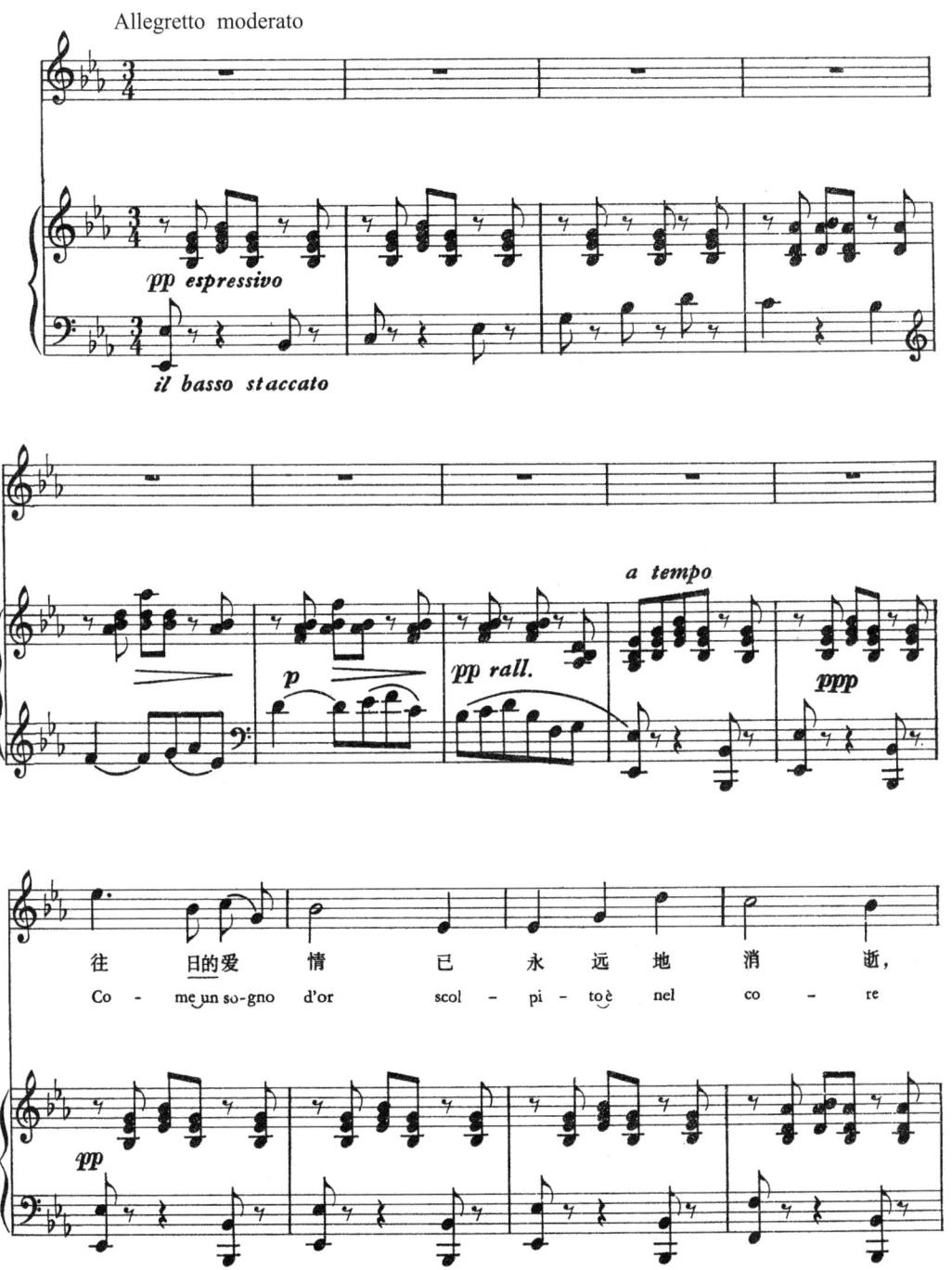

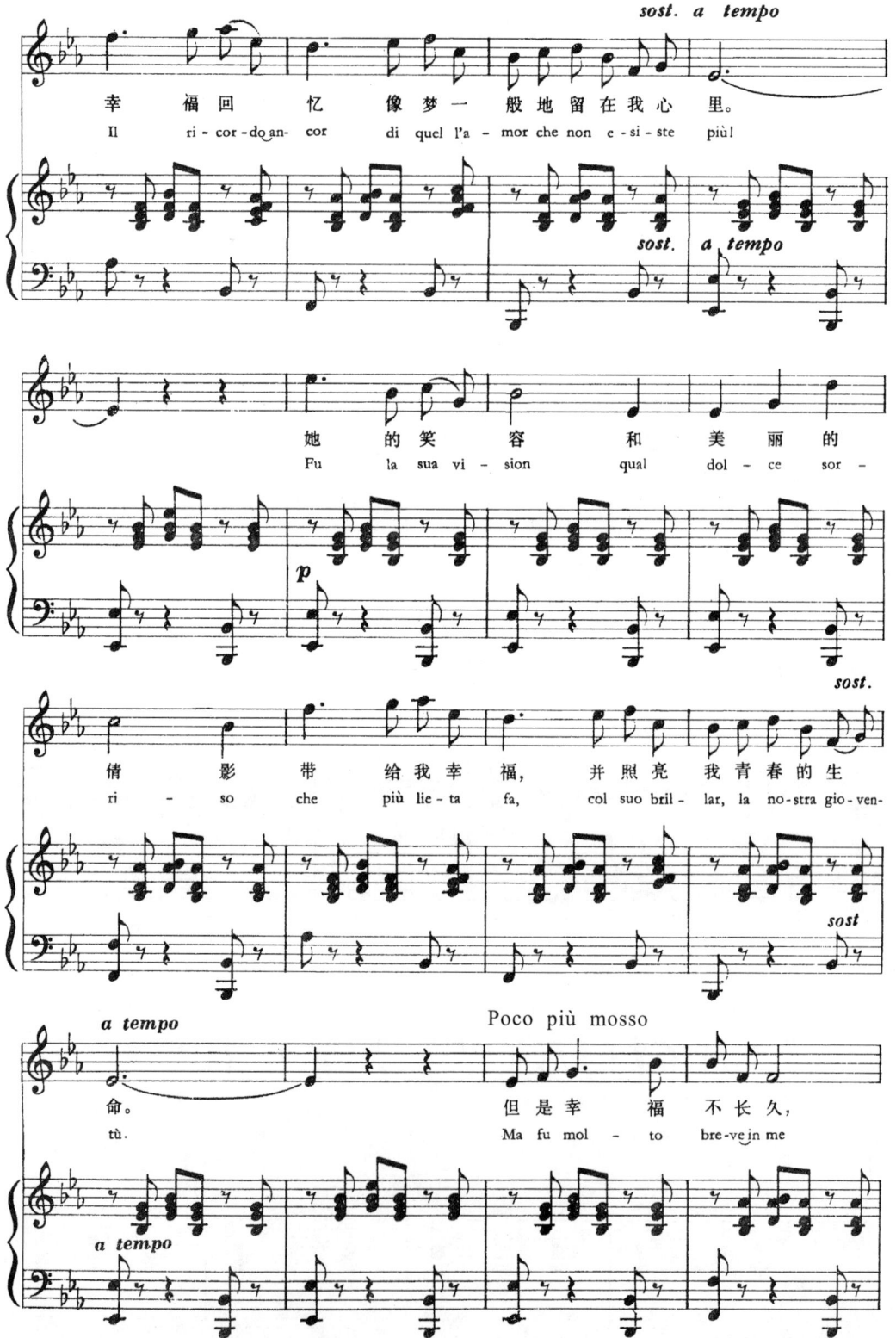

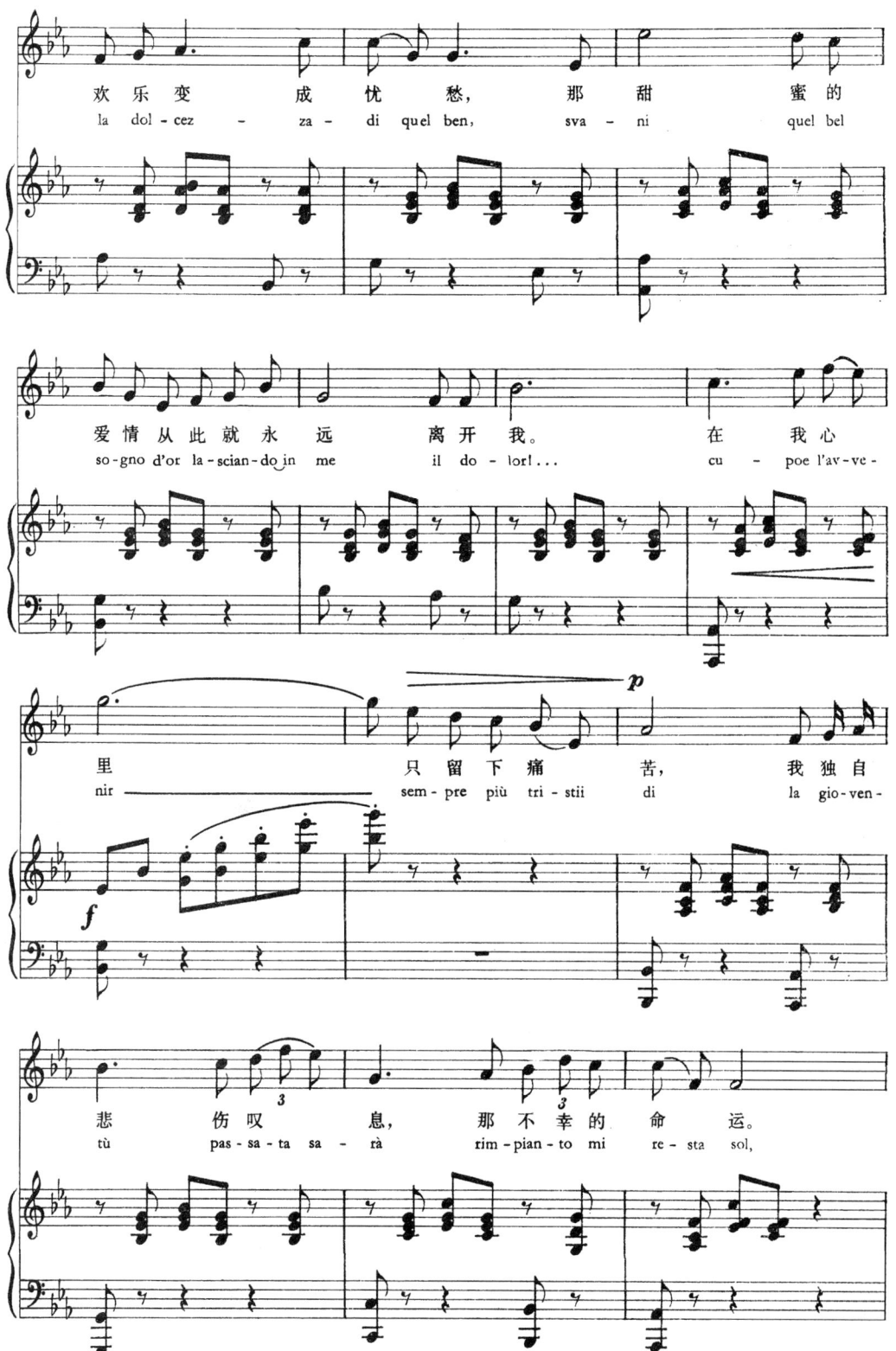

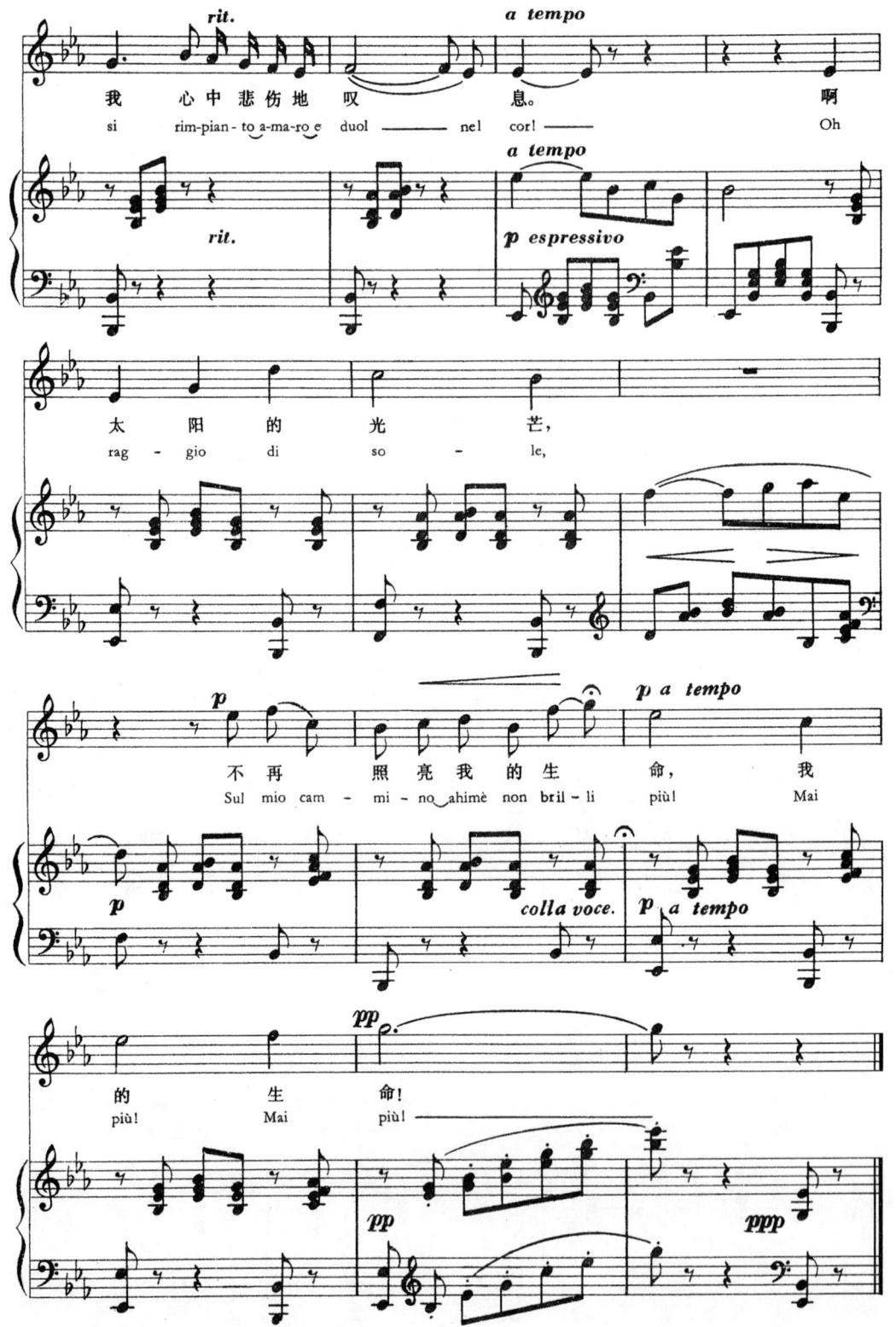

诺 言

〔意〕G. 罗西尼 / 曲
周 枫 / 译配

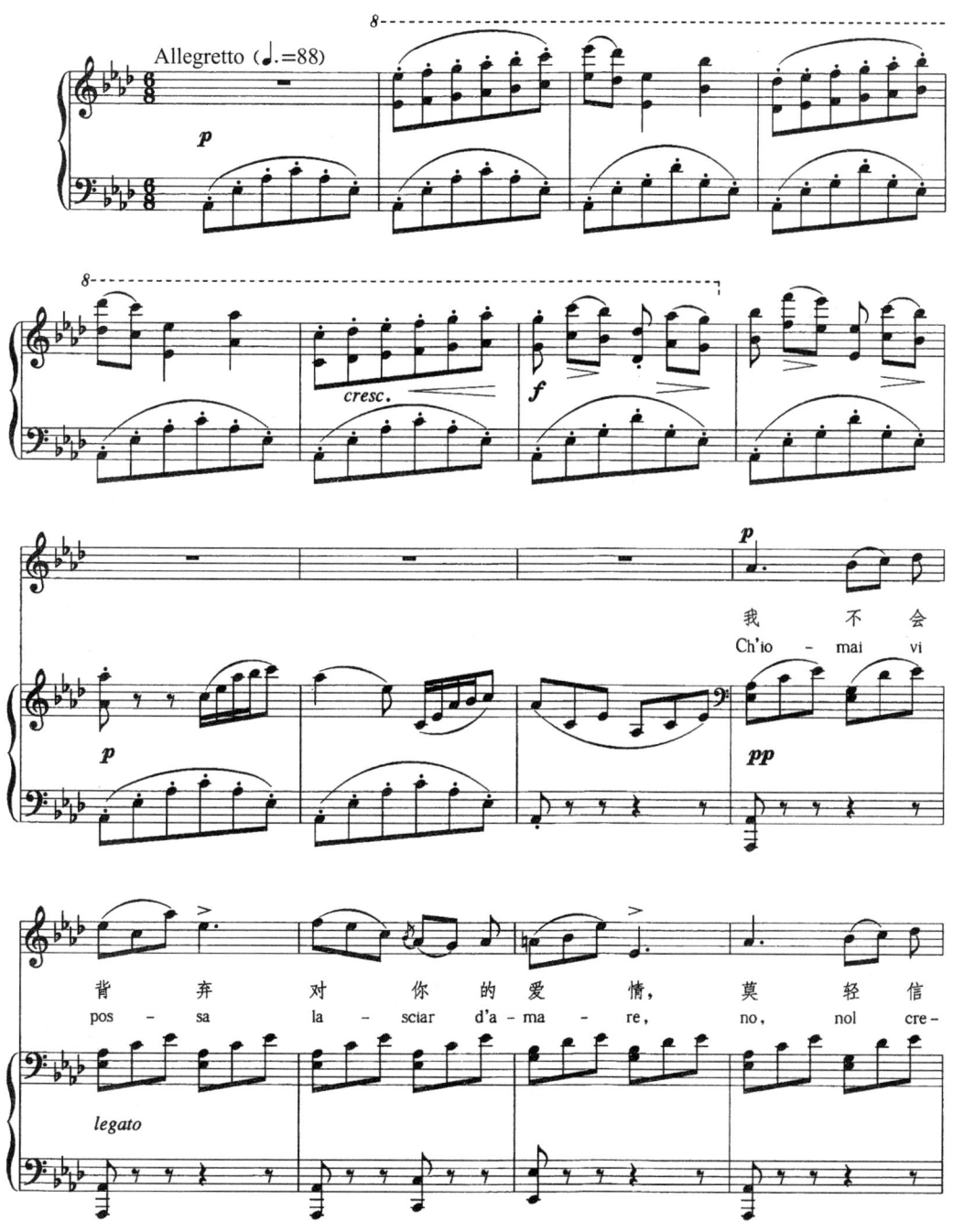

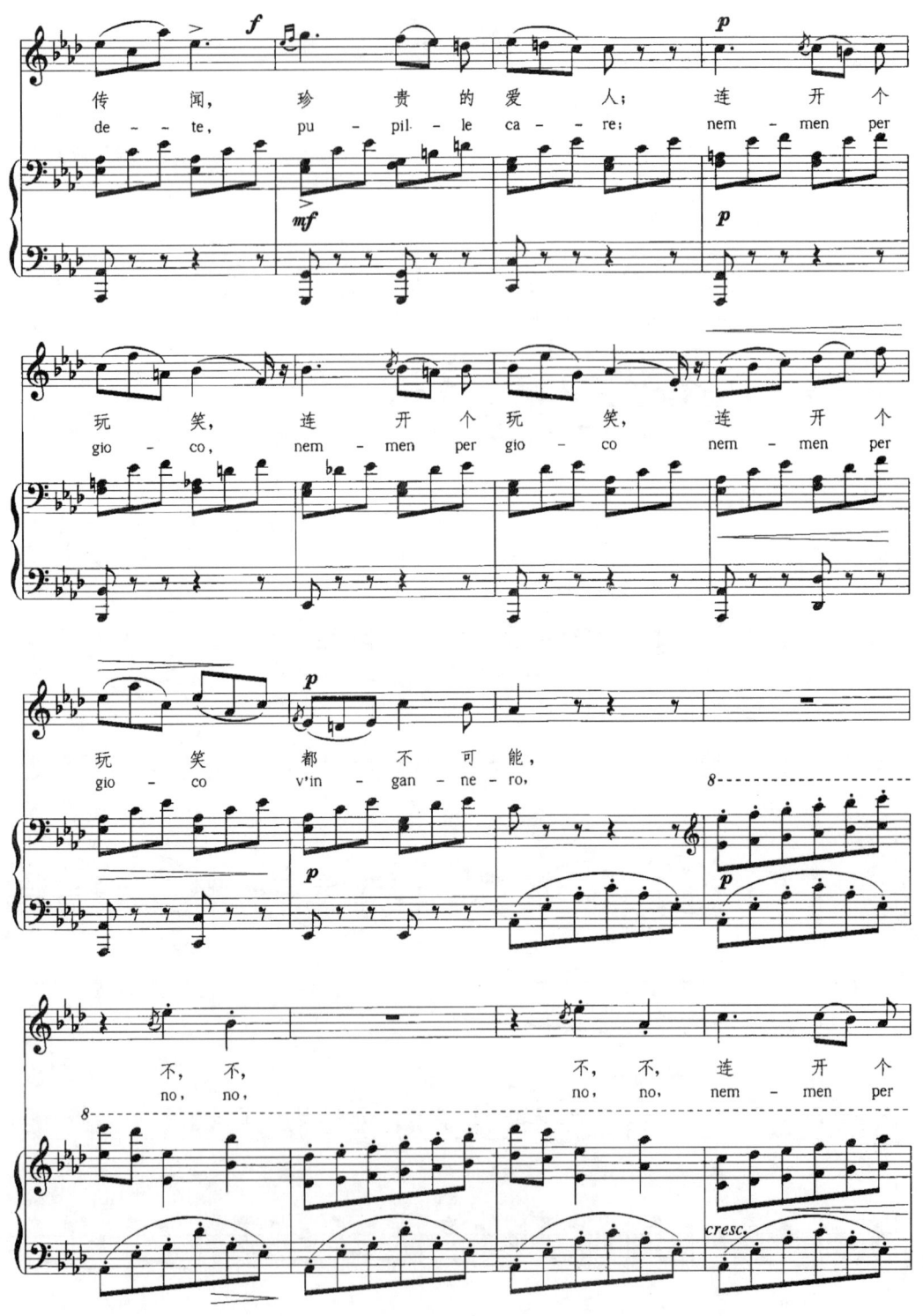

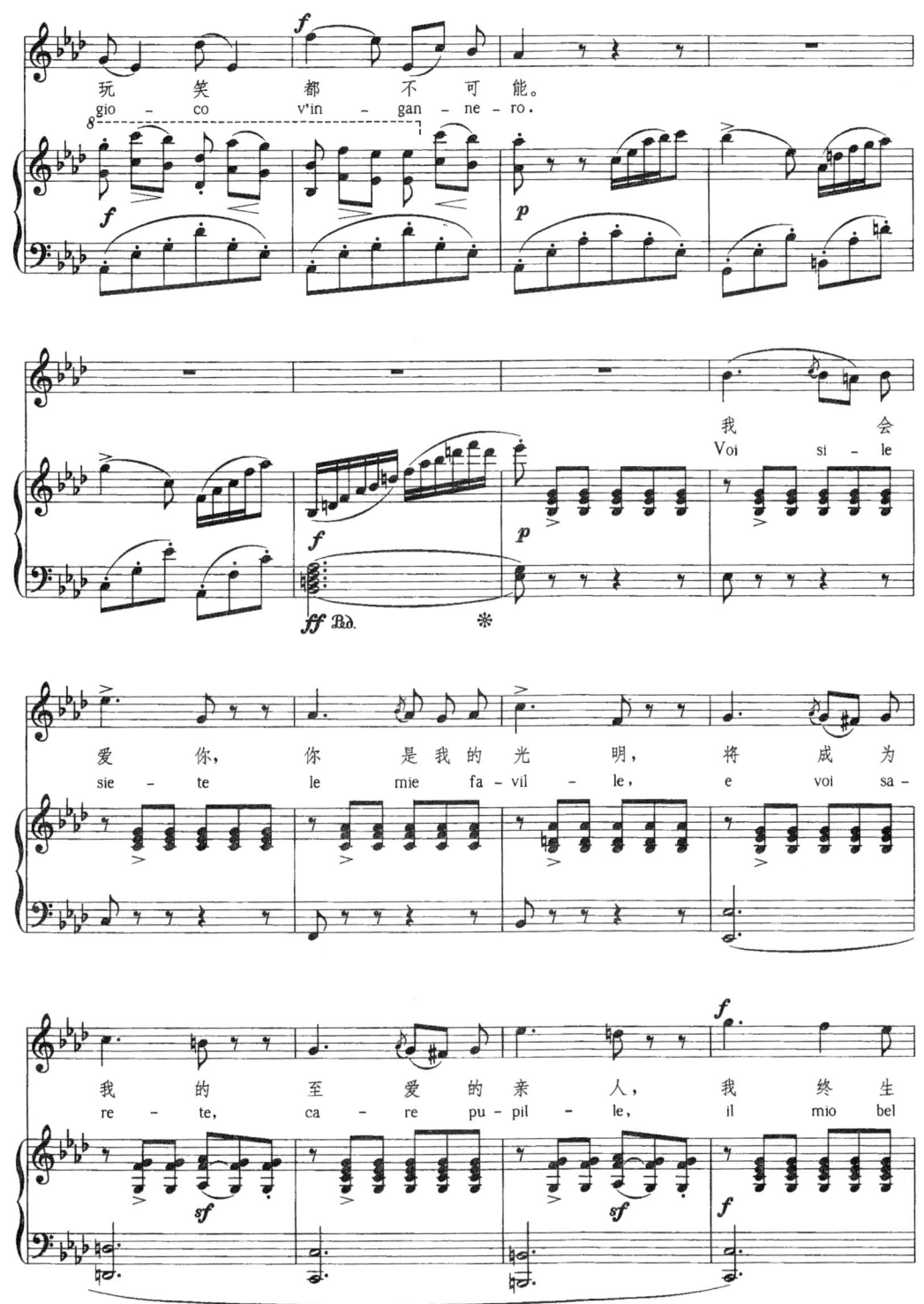

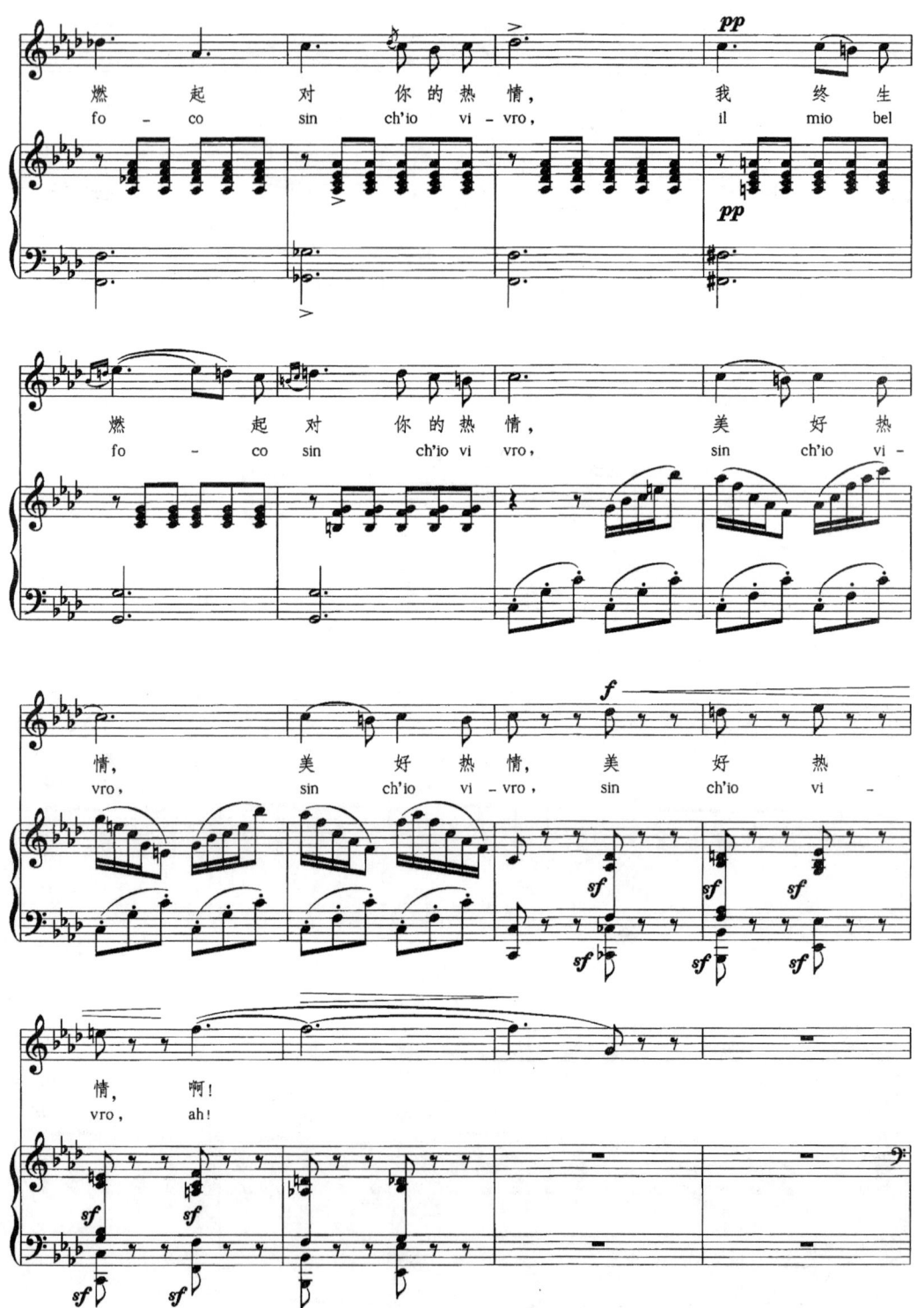

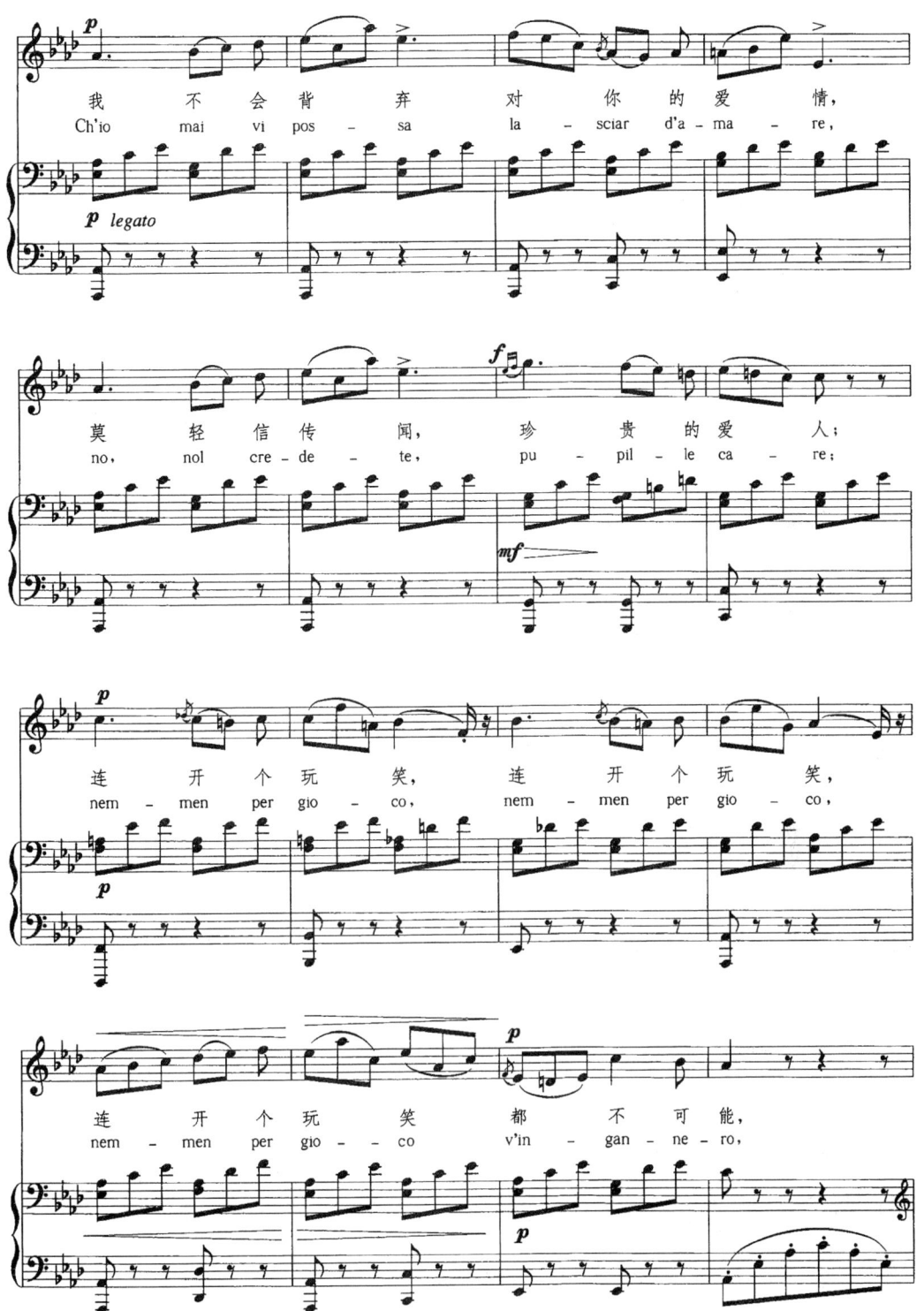

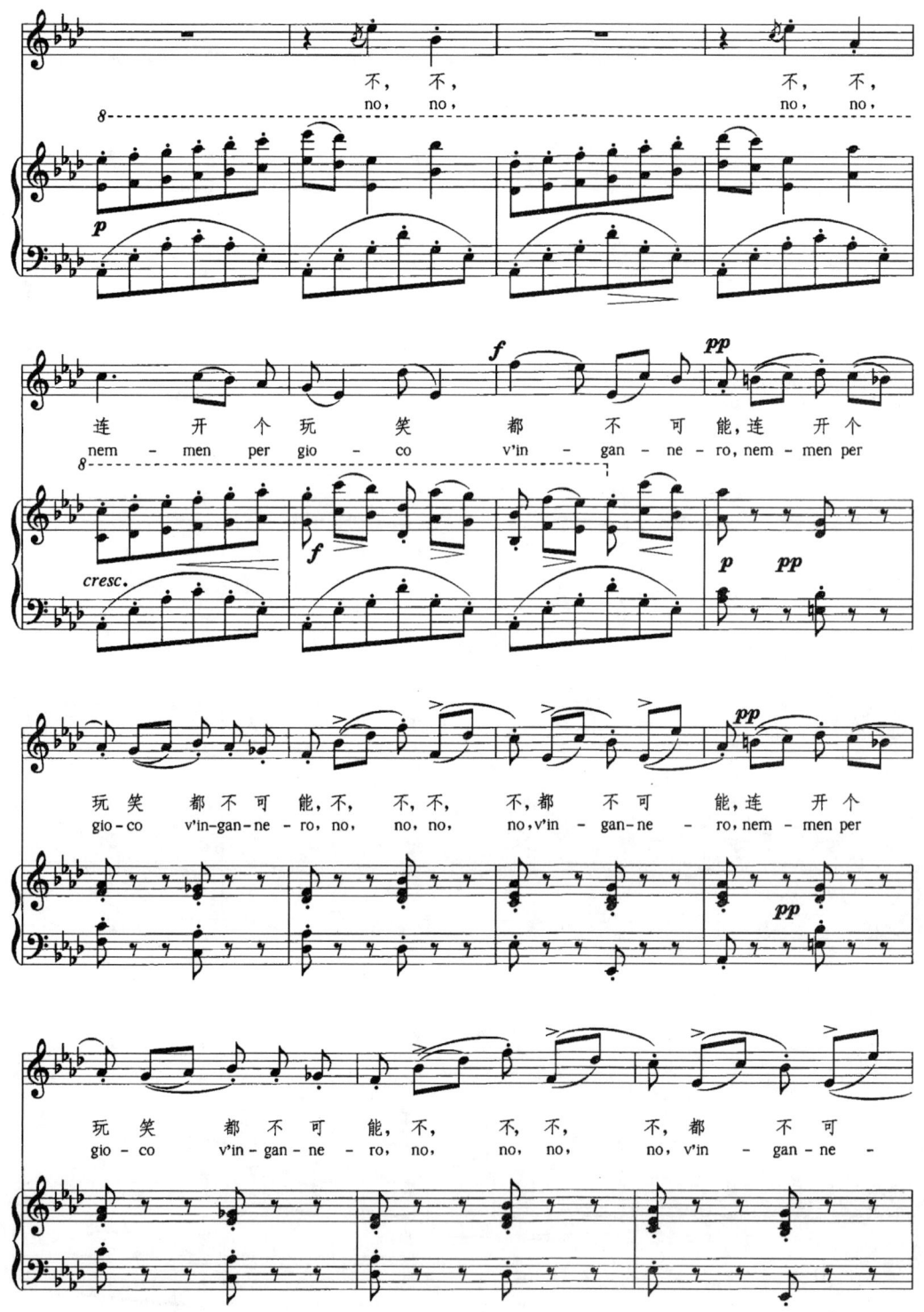

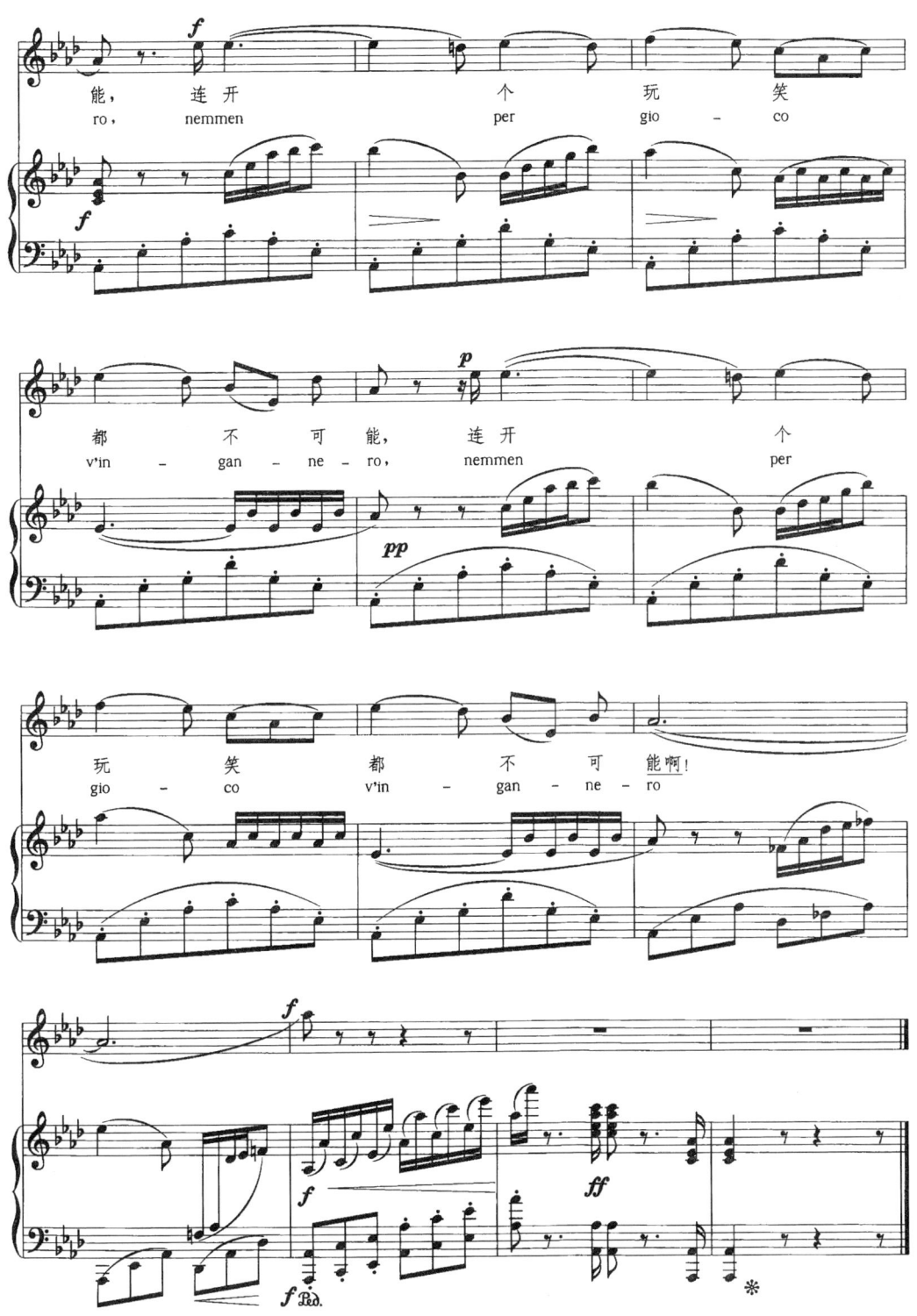

睡眠的精灵

〔德〕约翰内斯·勃拉姆斯 / 曲

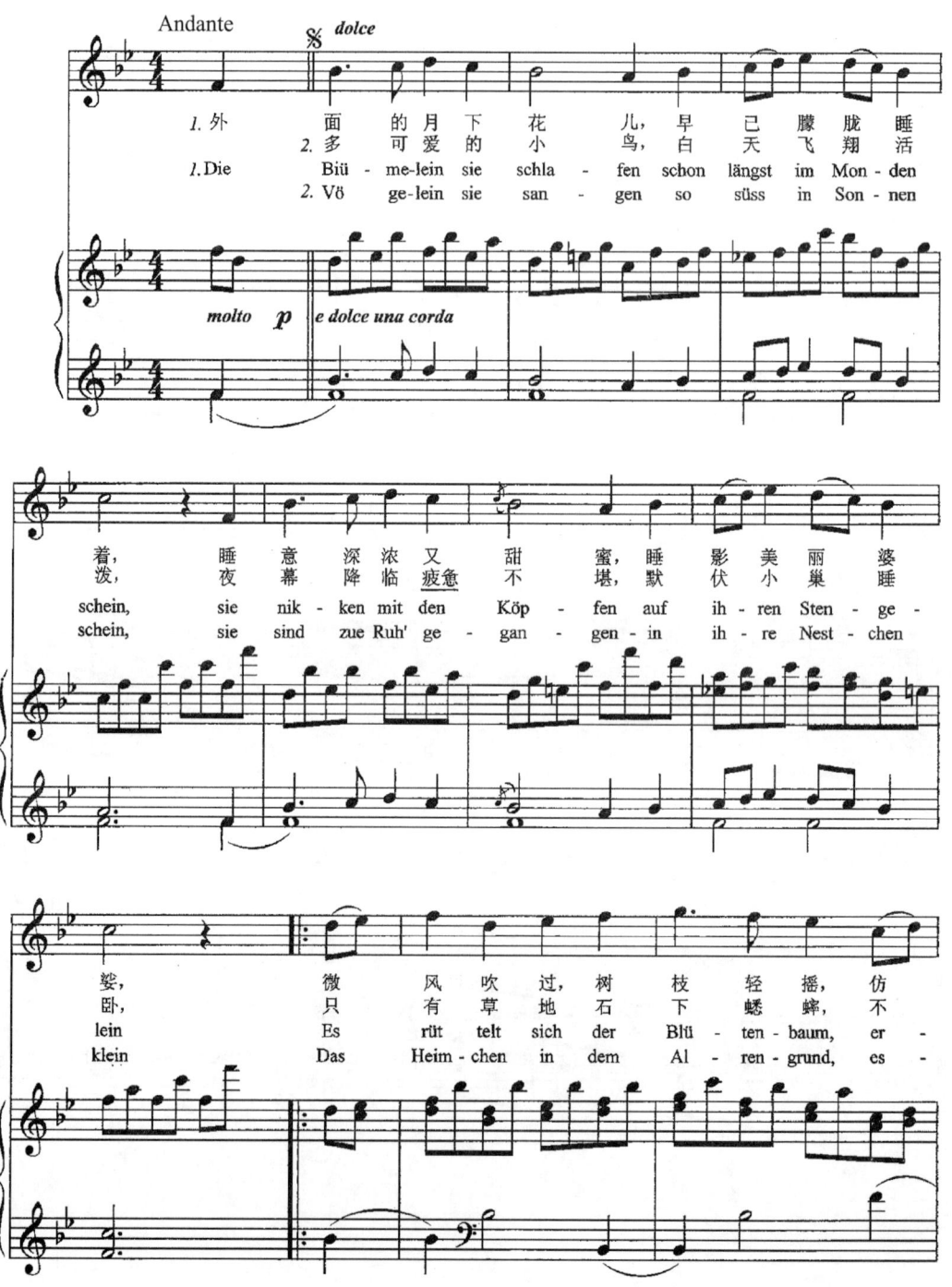

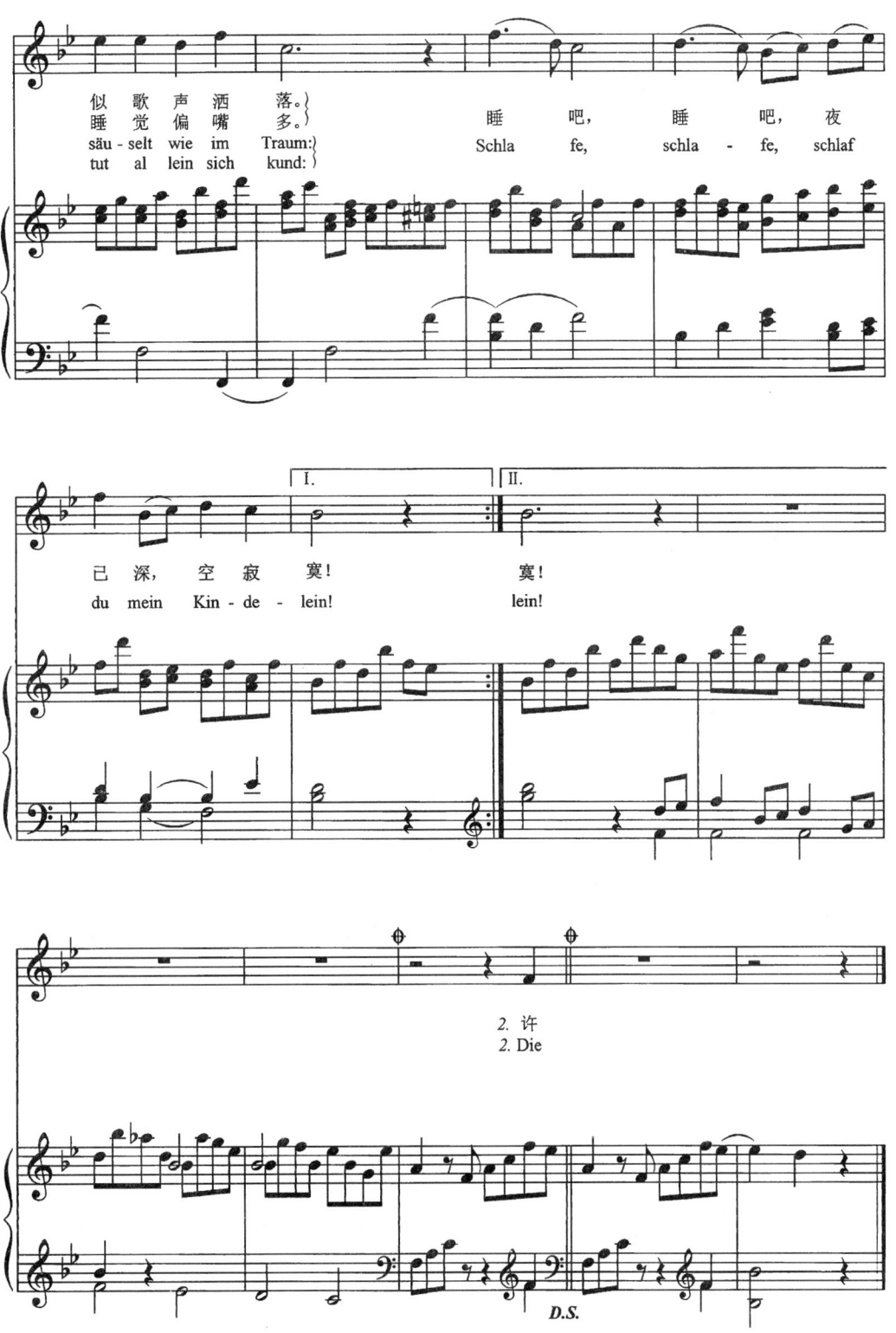

缆 车

〔意〕L.登扎/曲
应 南、薛 范/译配

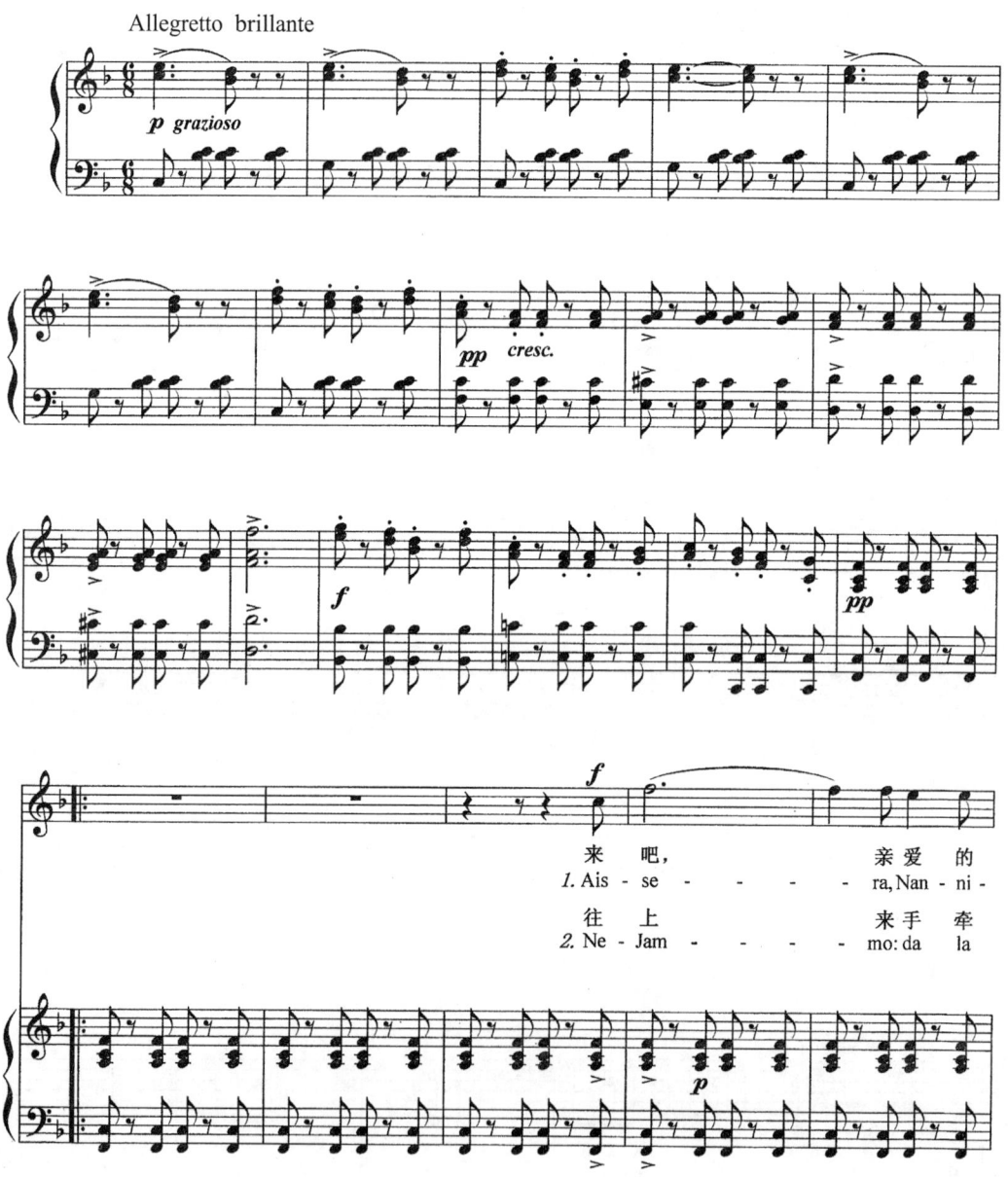

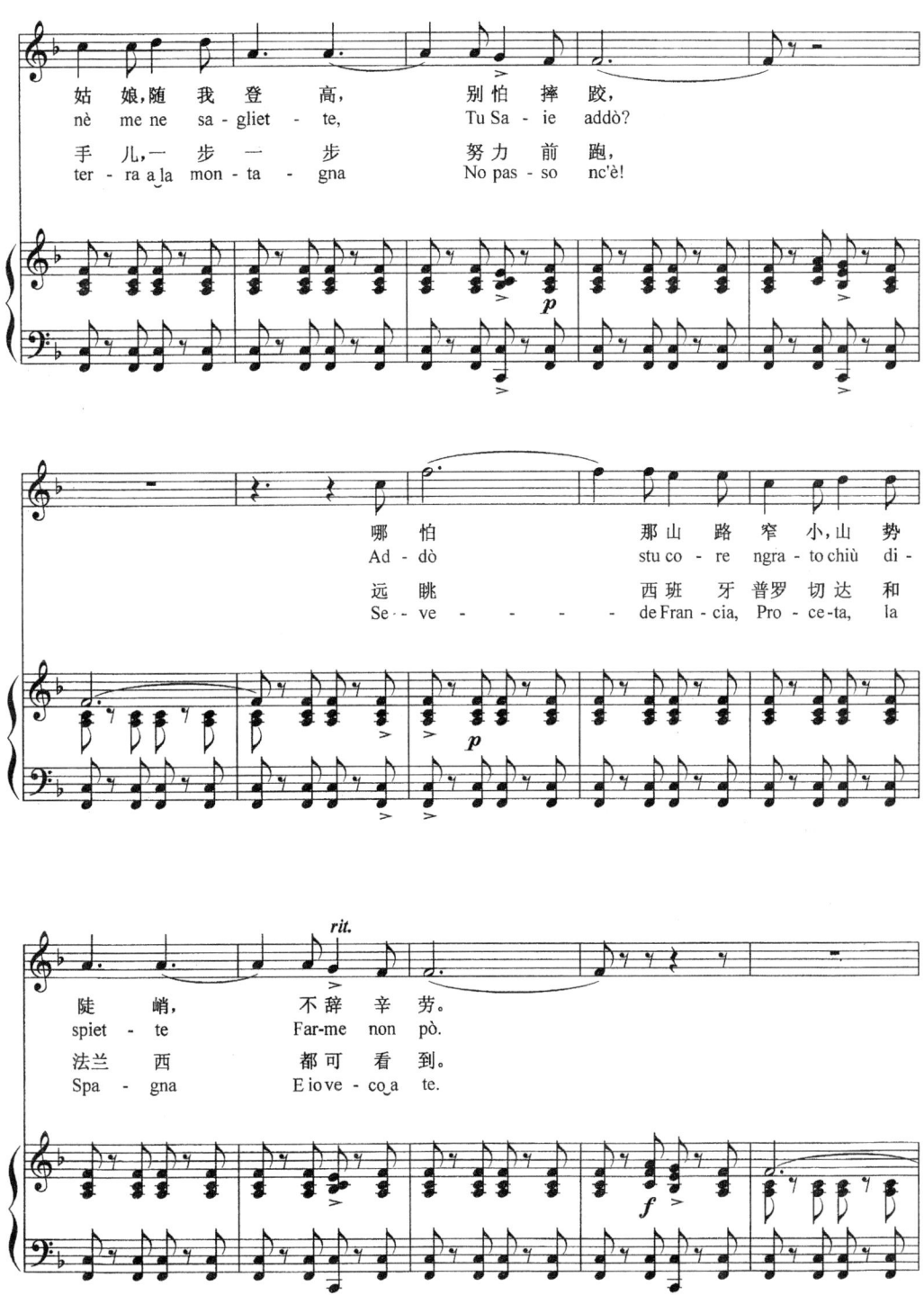

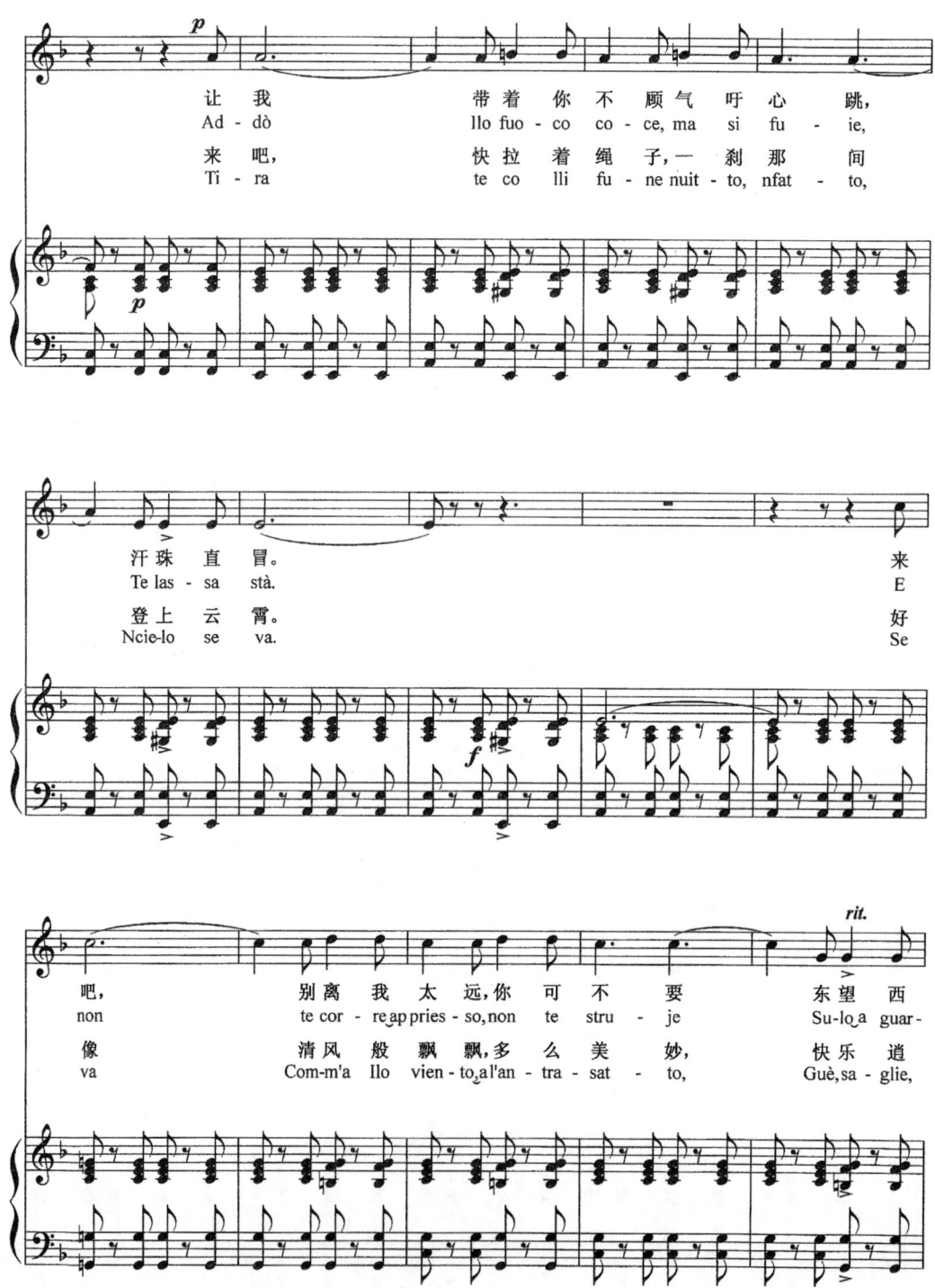

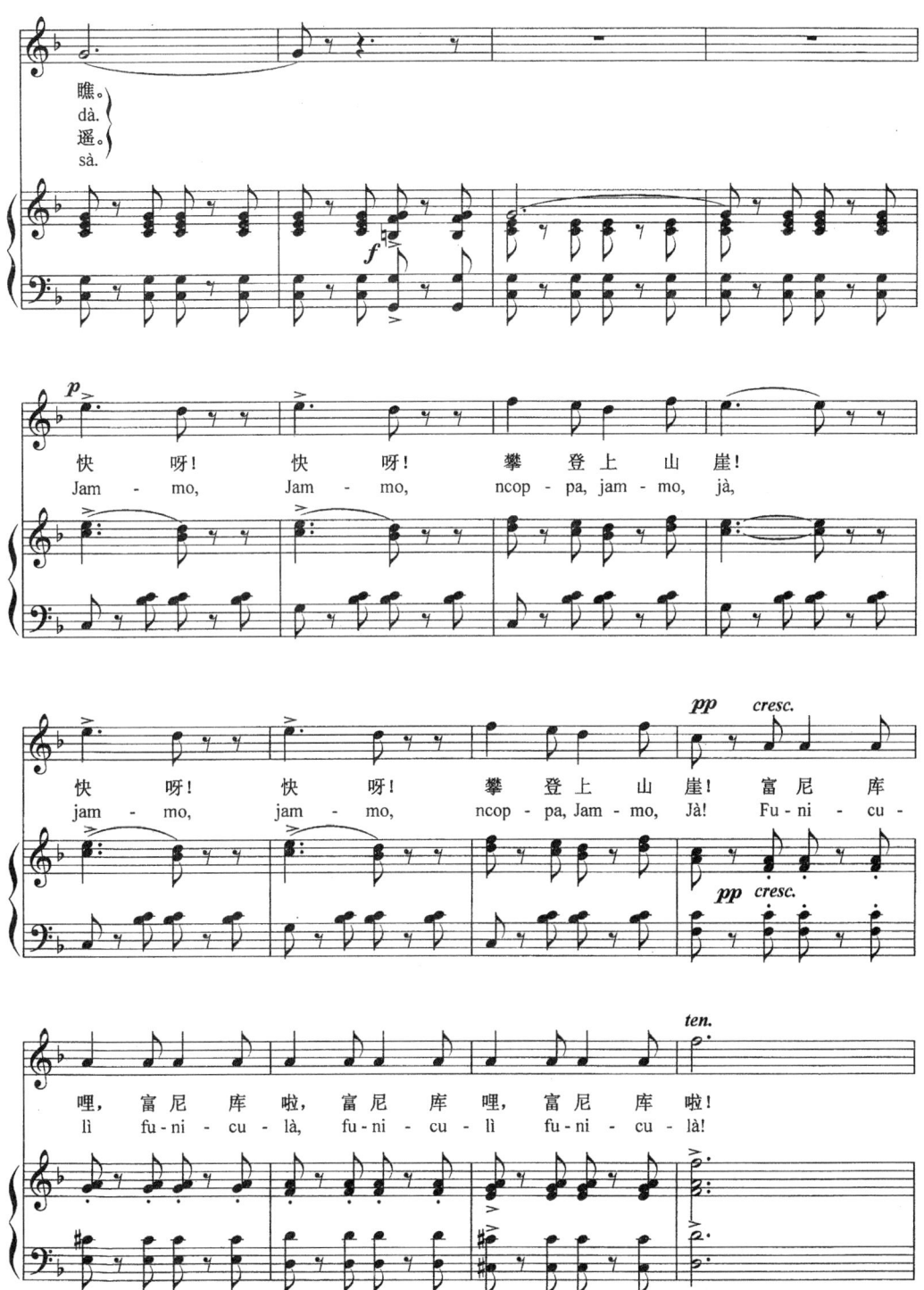

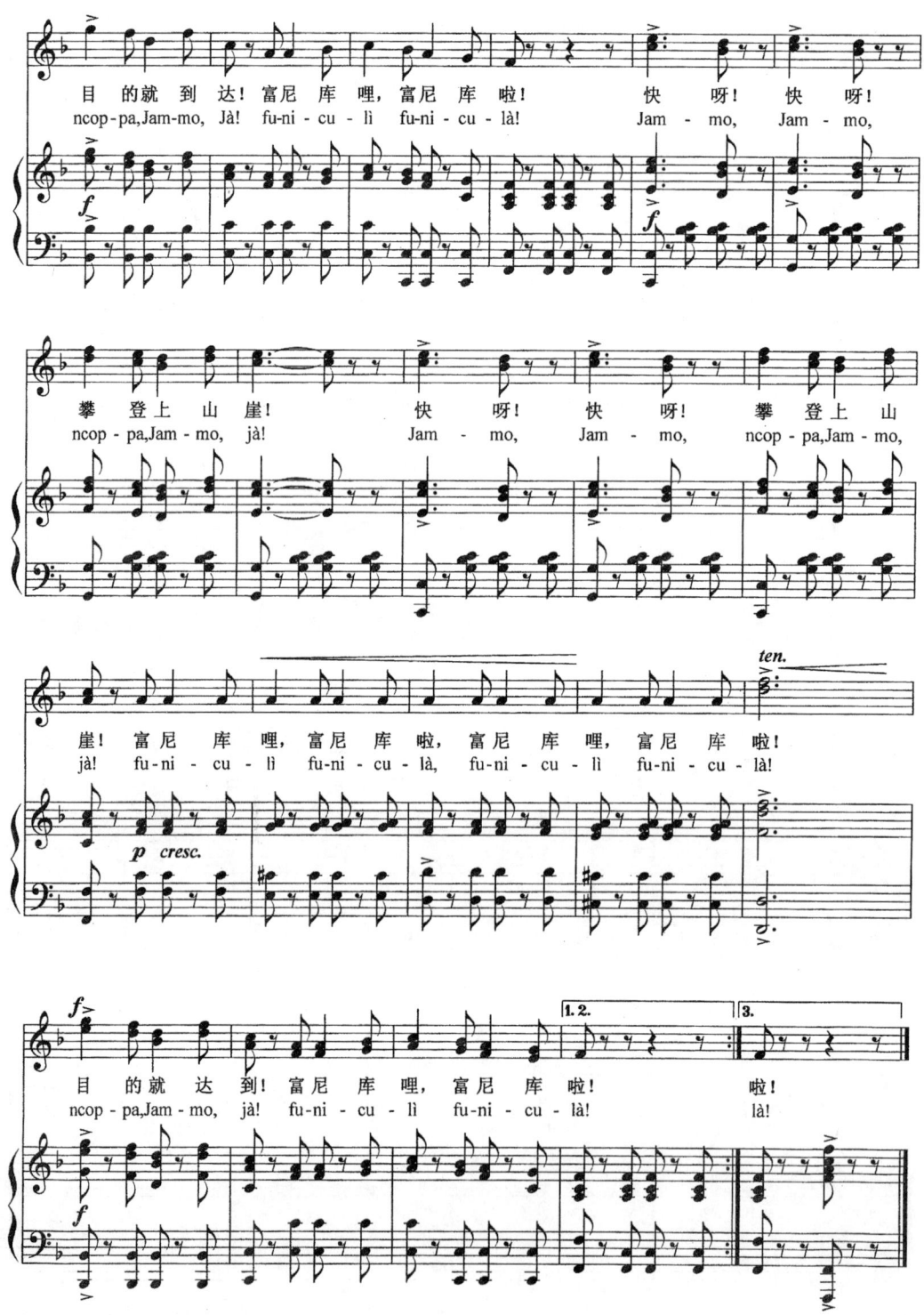

最后的歌曲

〔意〕弗朗切斯科·托斯蒂 / 曲
尚家骧 / 译配

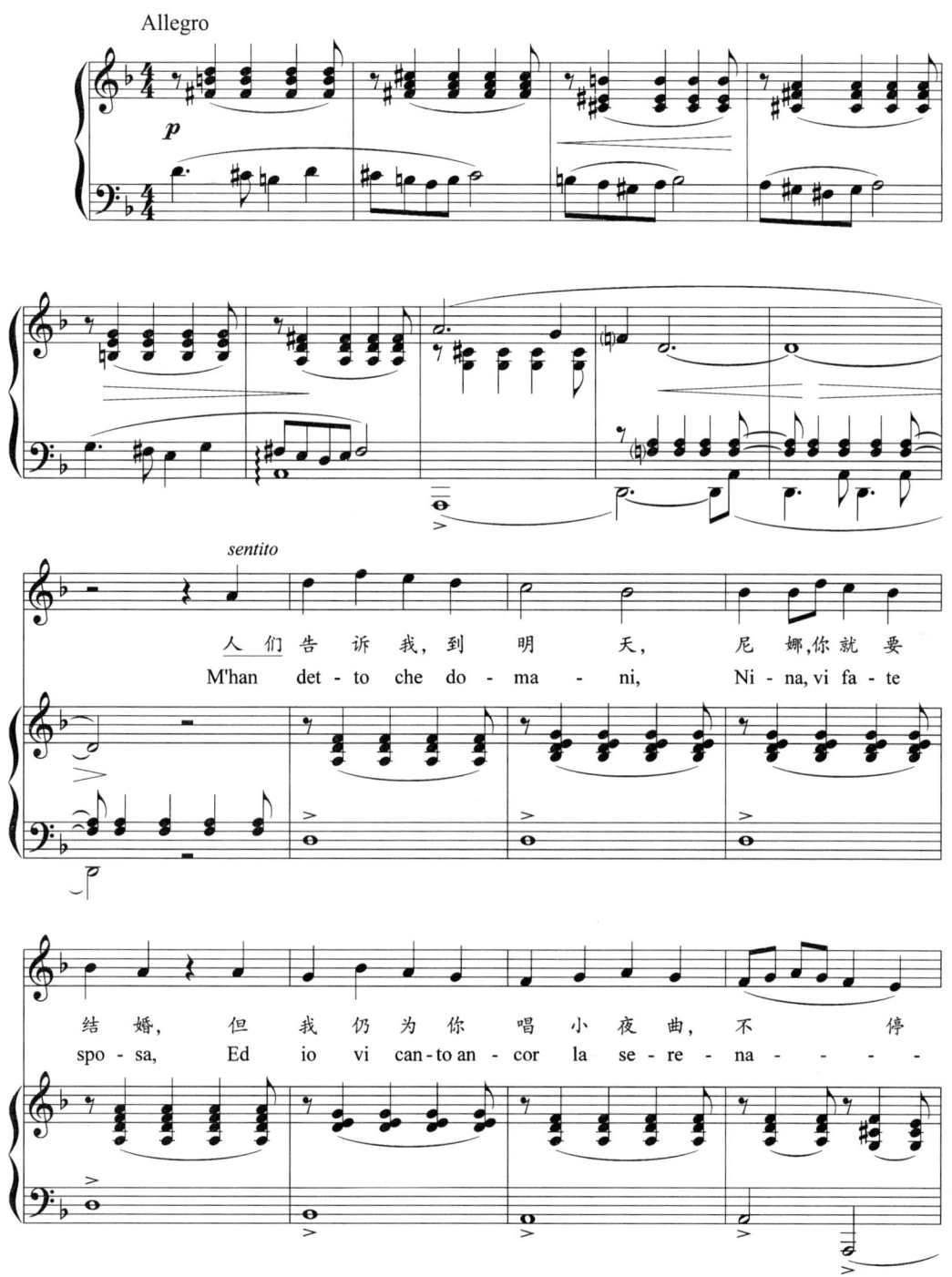

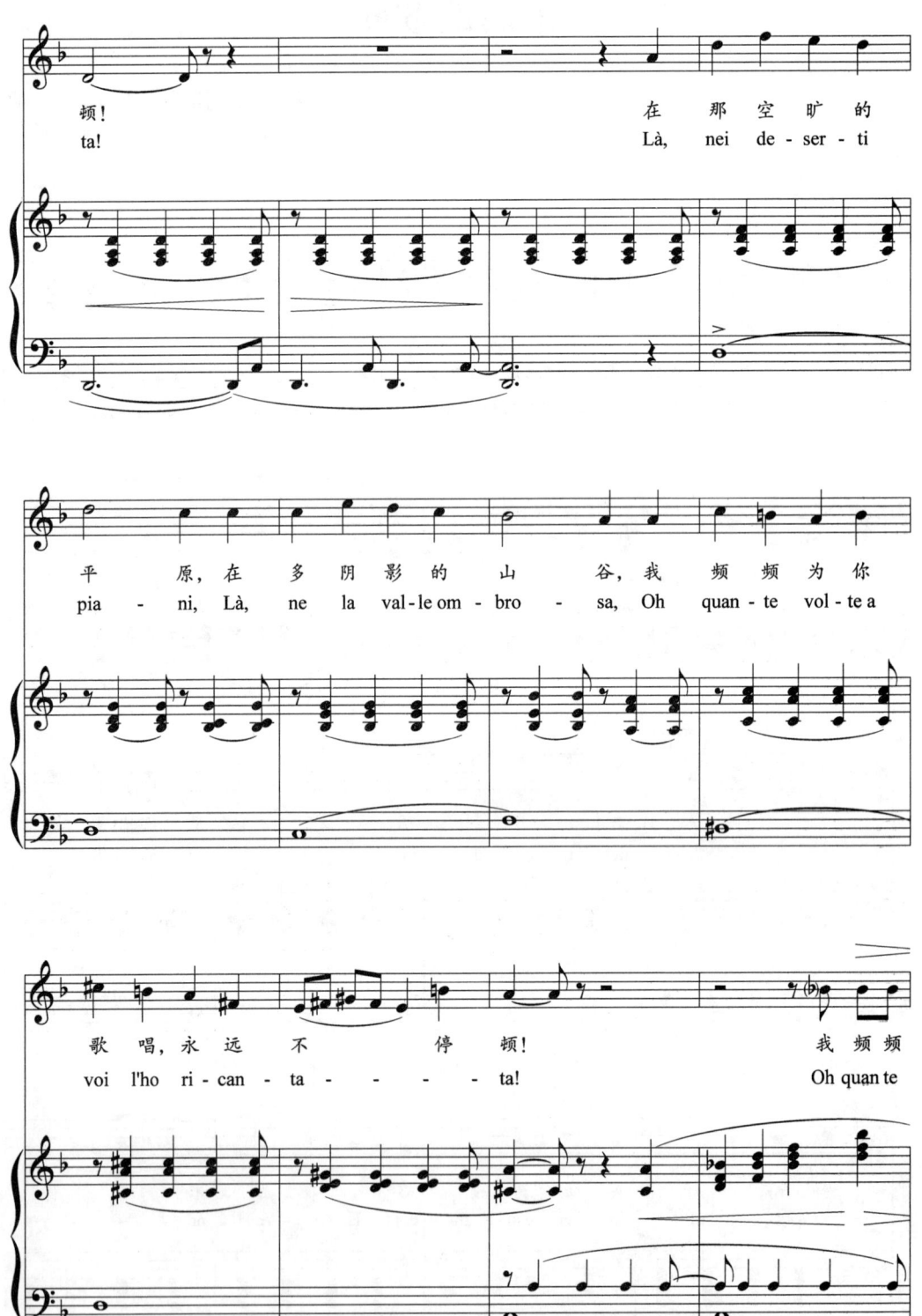

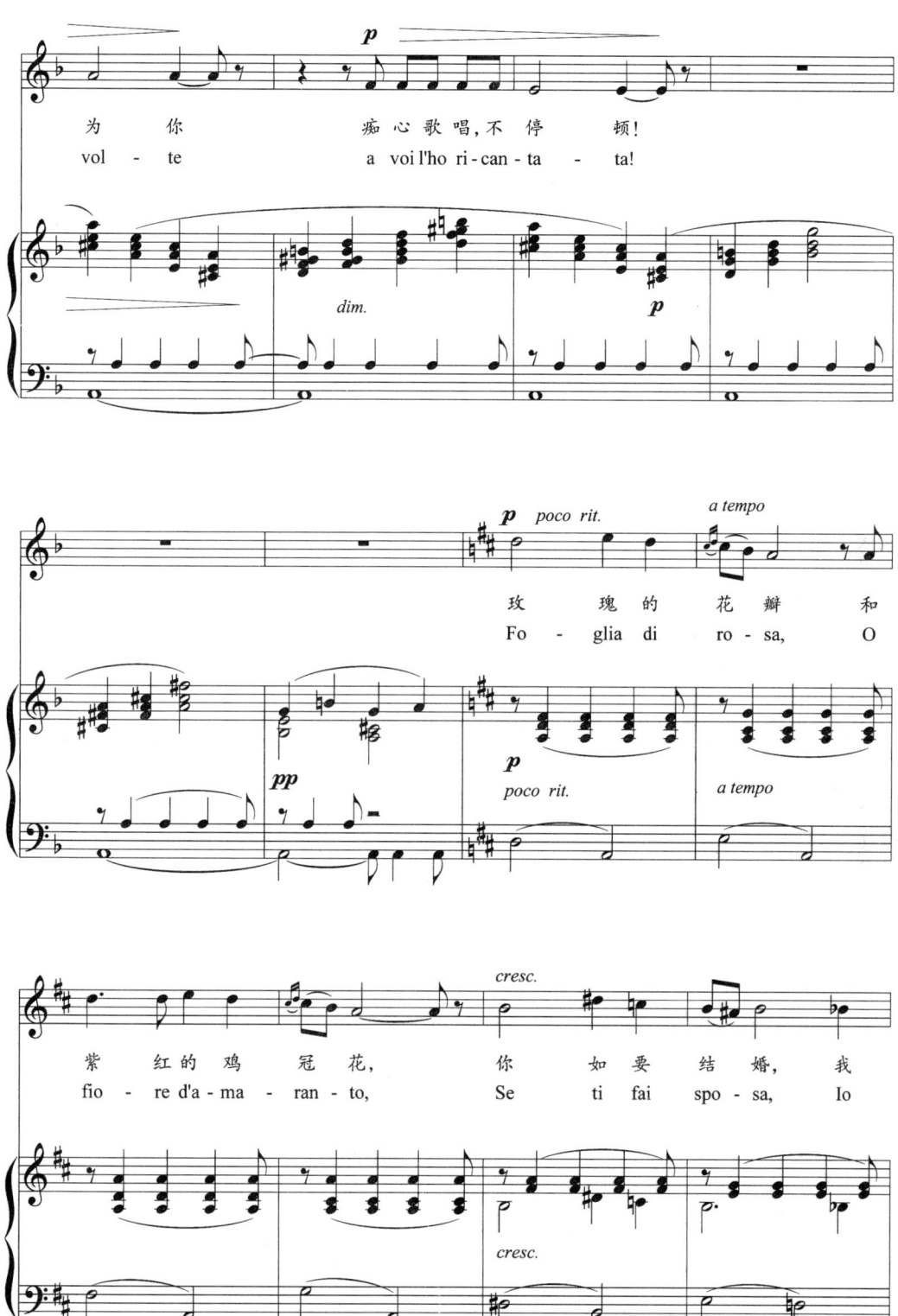

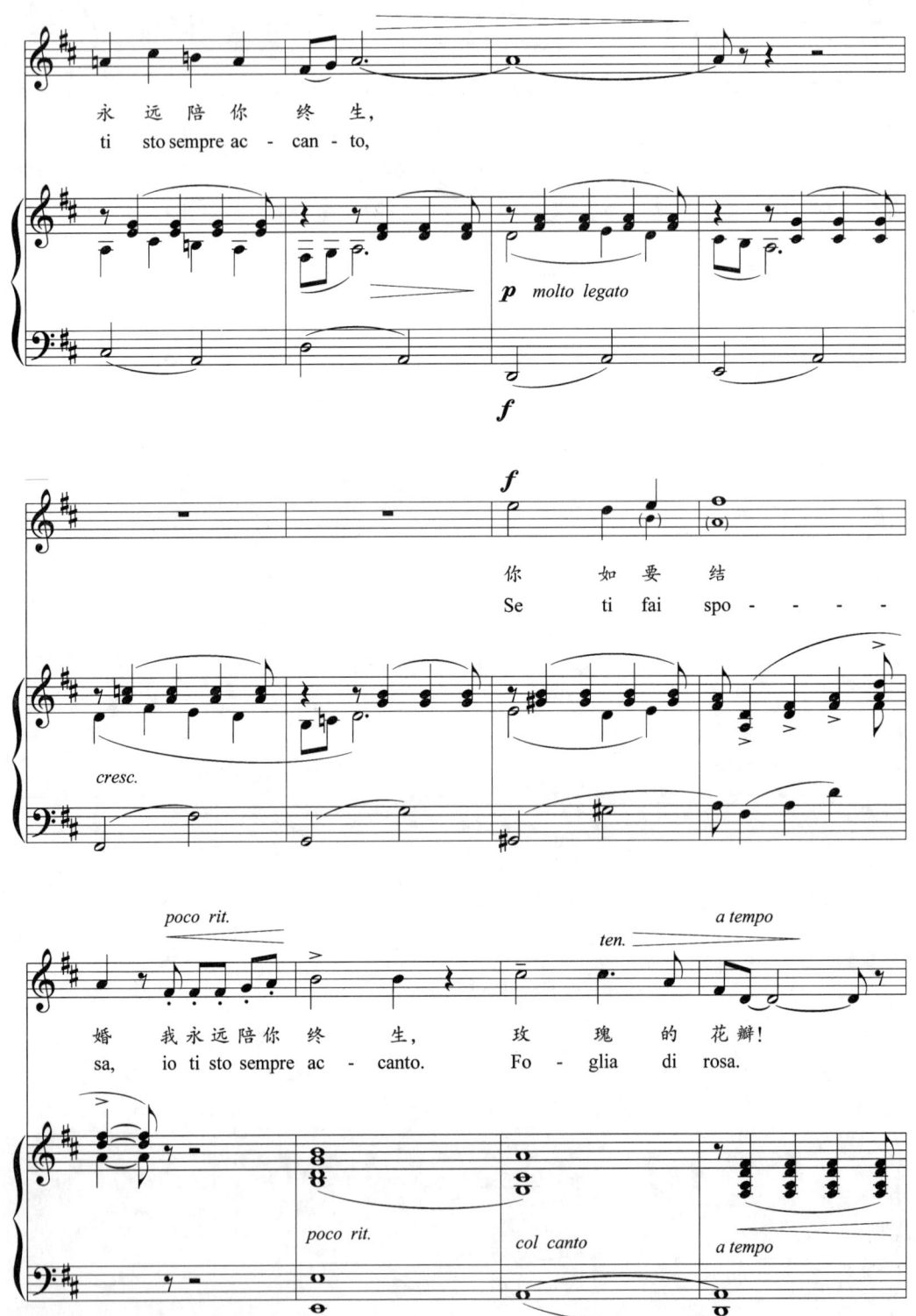

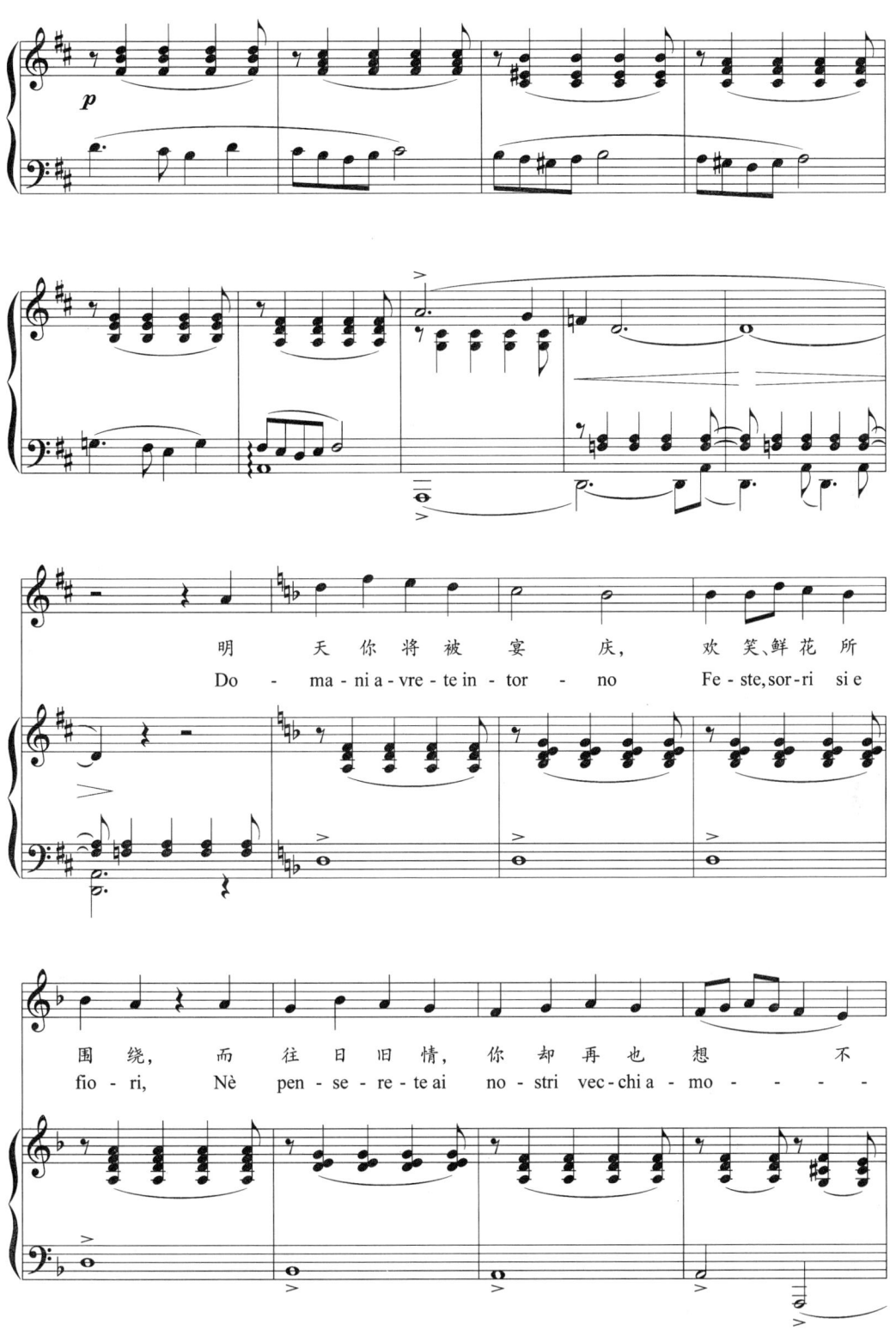

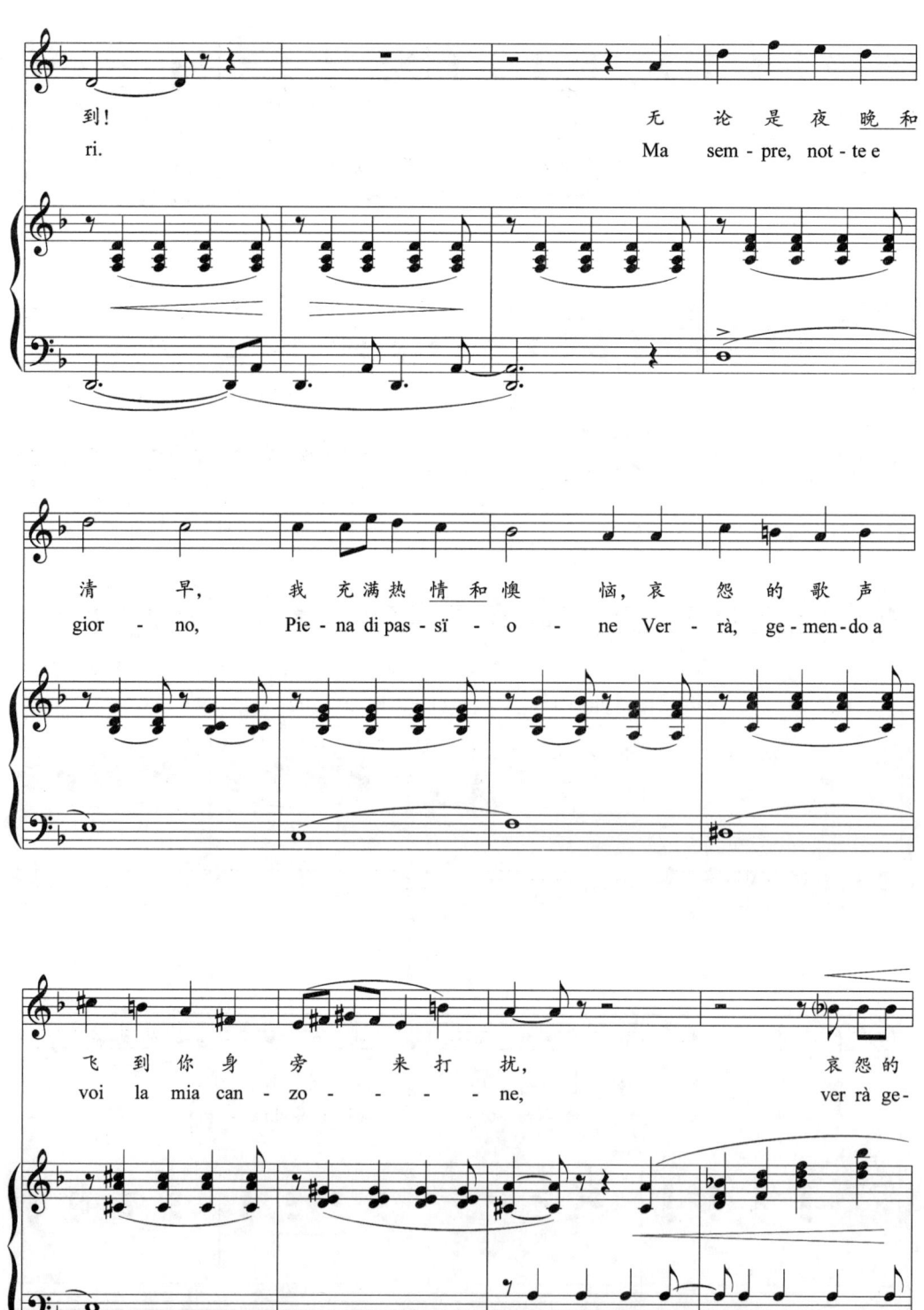

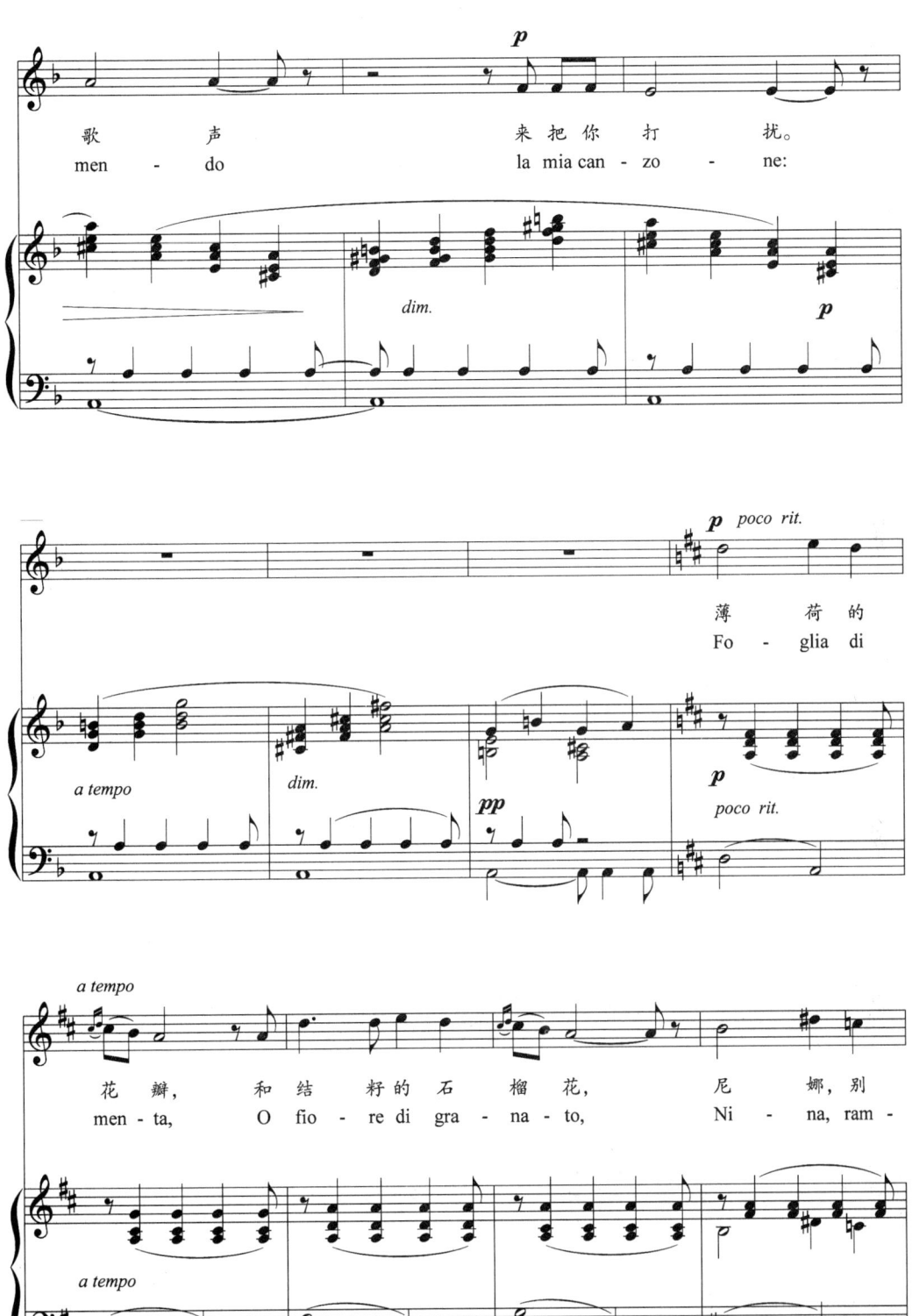

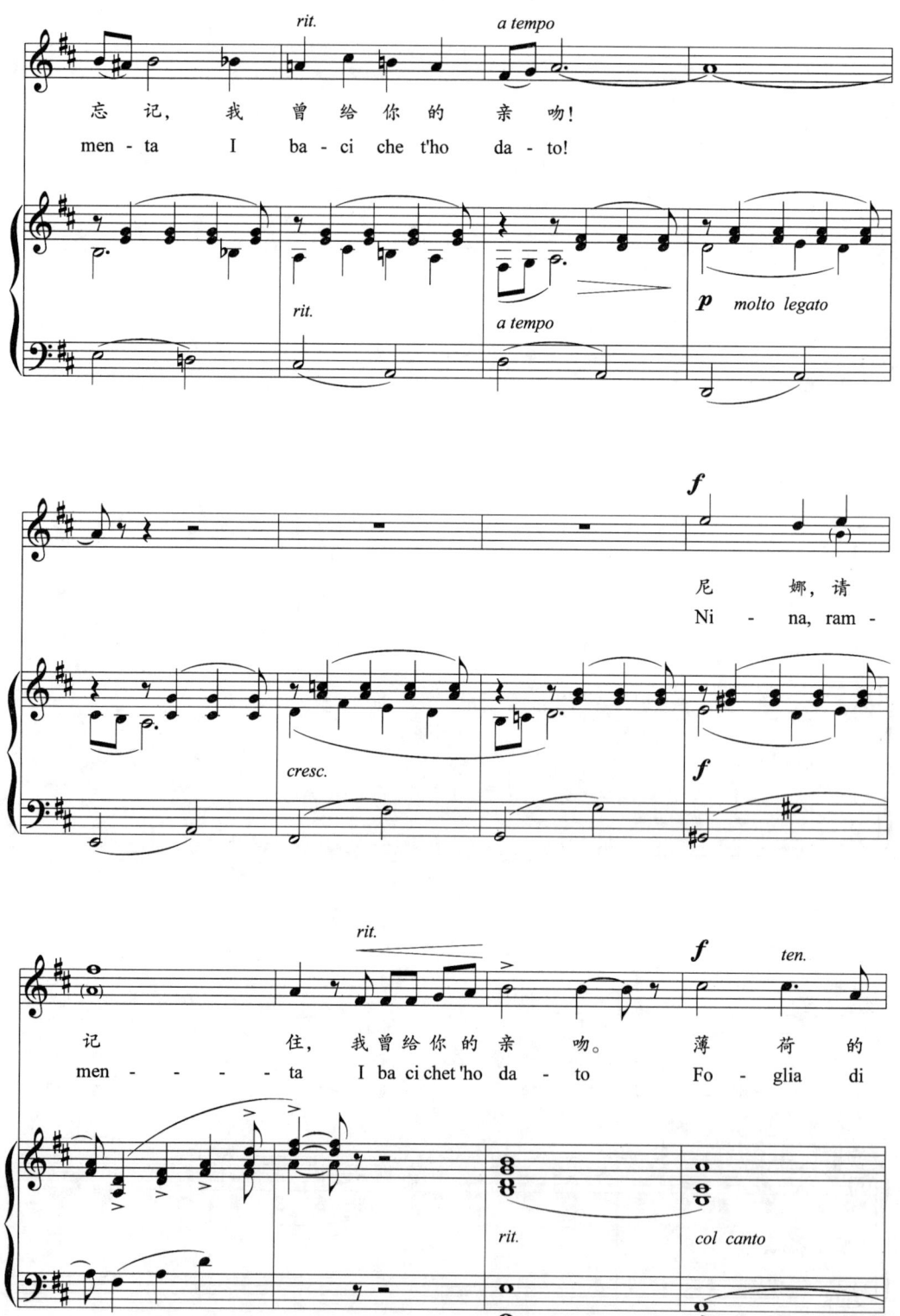

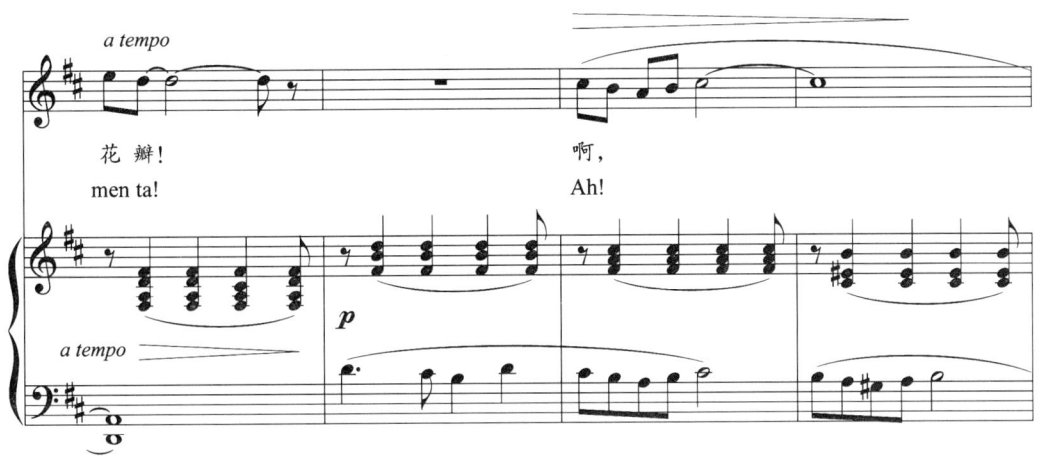
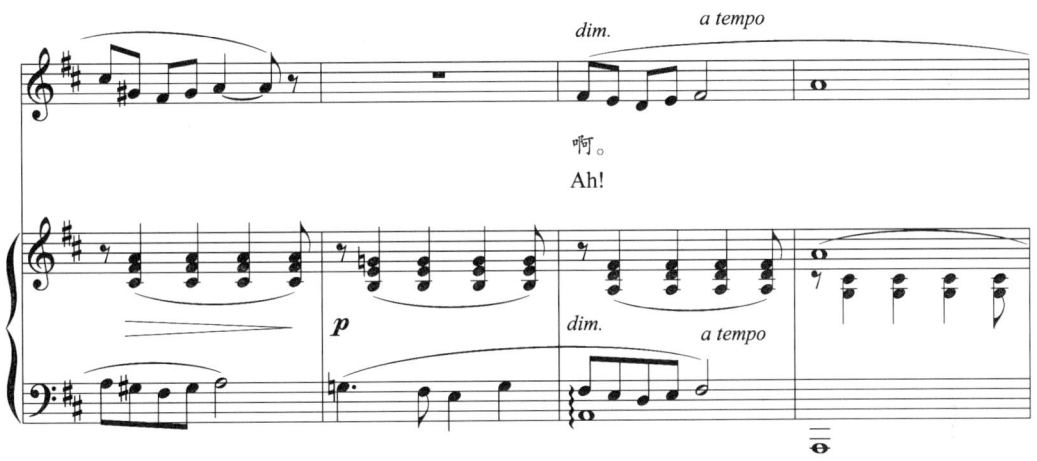
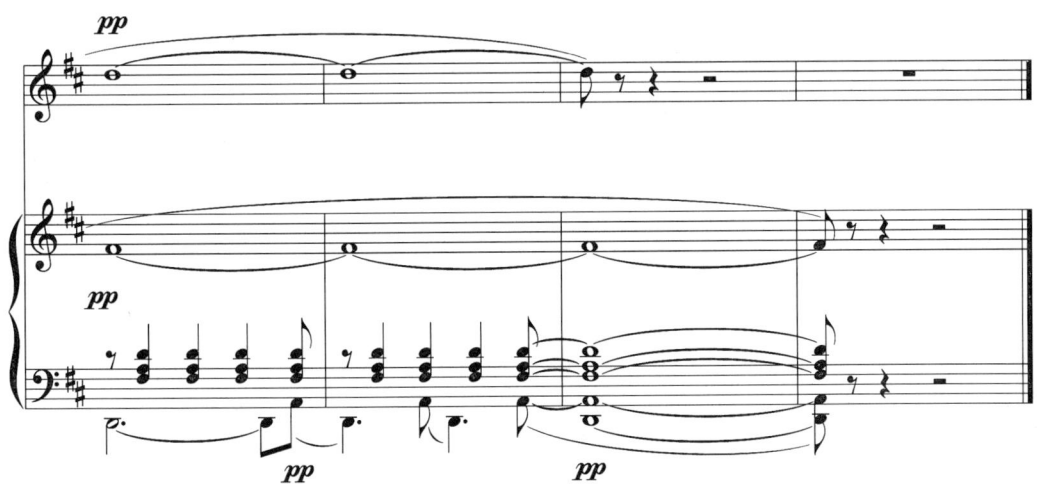

303

紫罗兰

〔意〕A.斯卡拉蒂/曲
尚家骧/译配

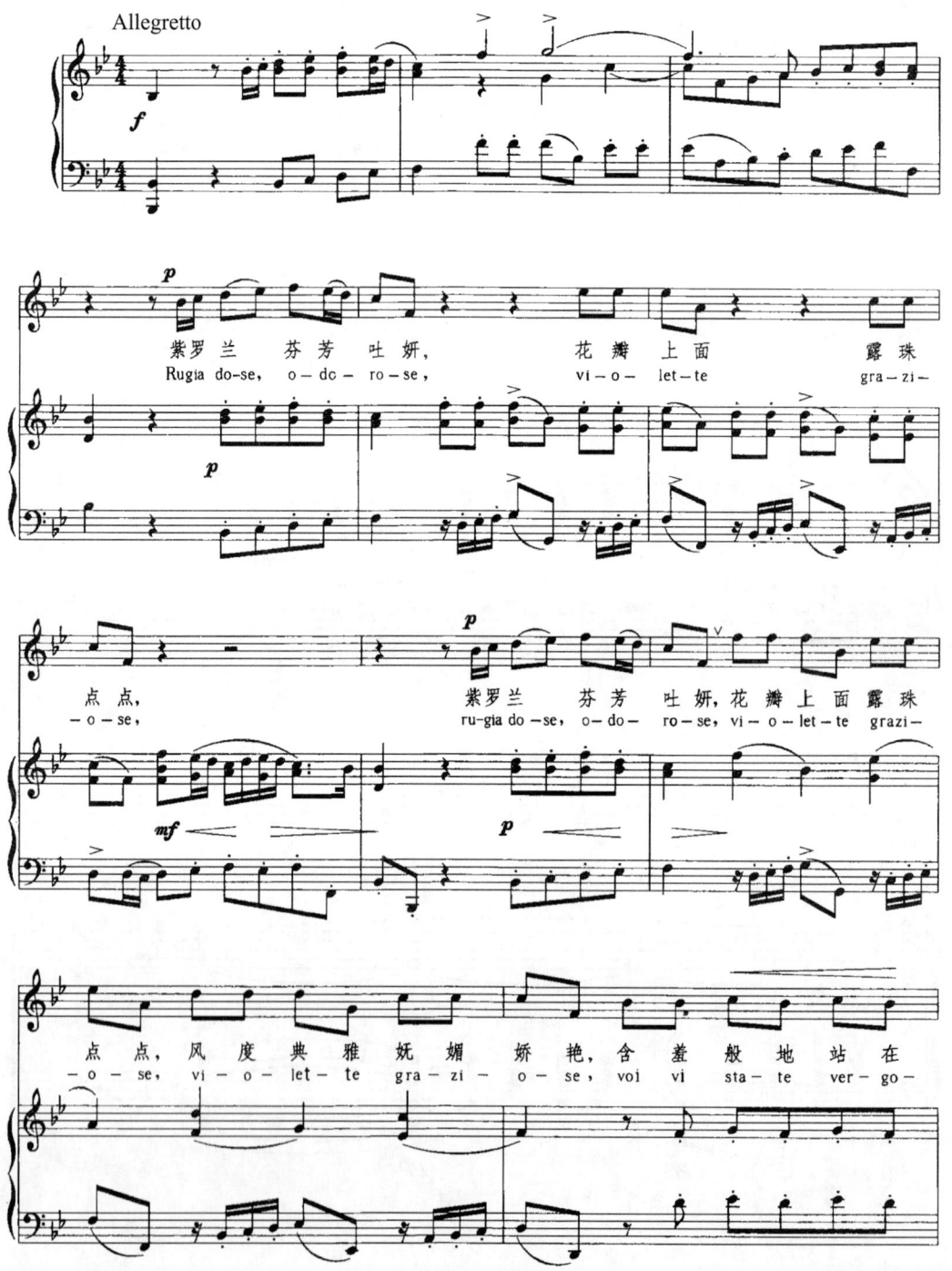

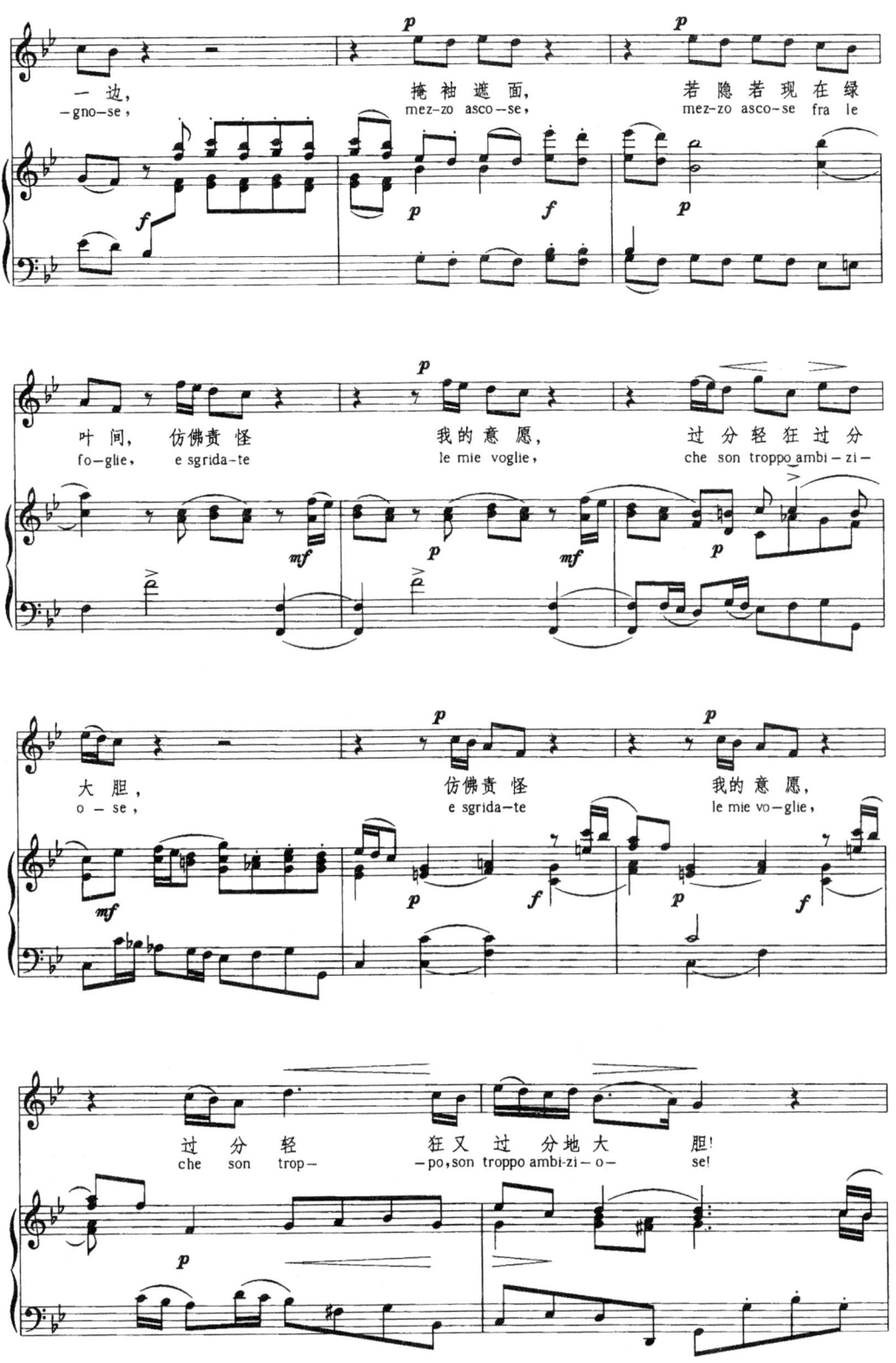

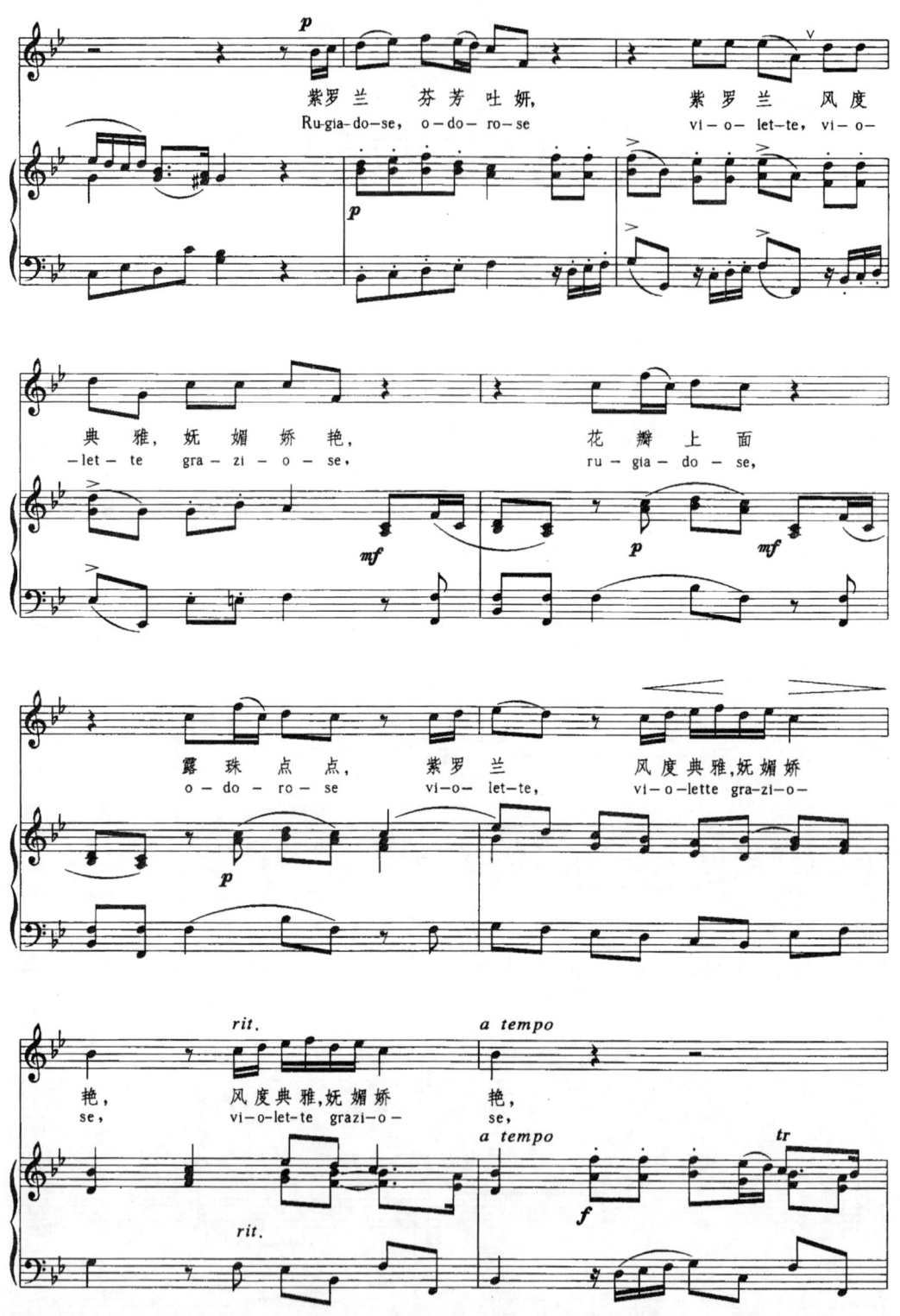

游移的月亮

〔意〕V.贝里尼/曲

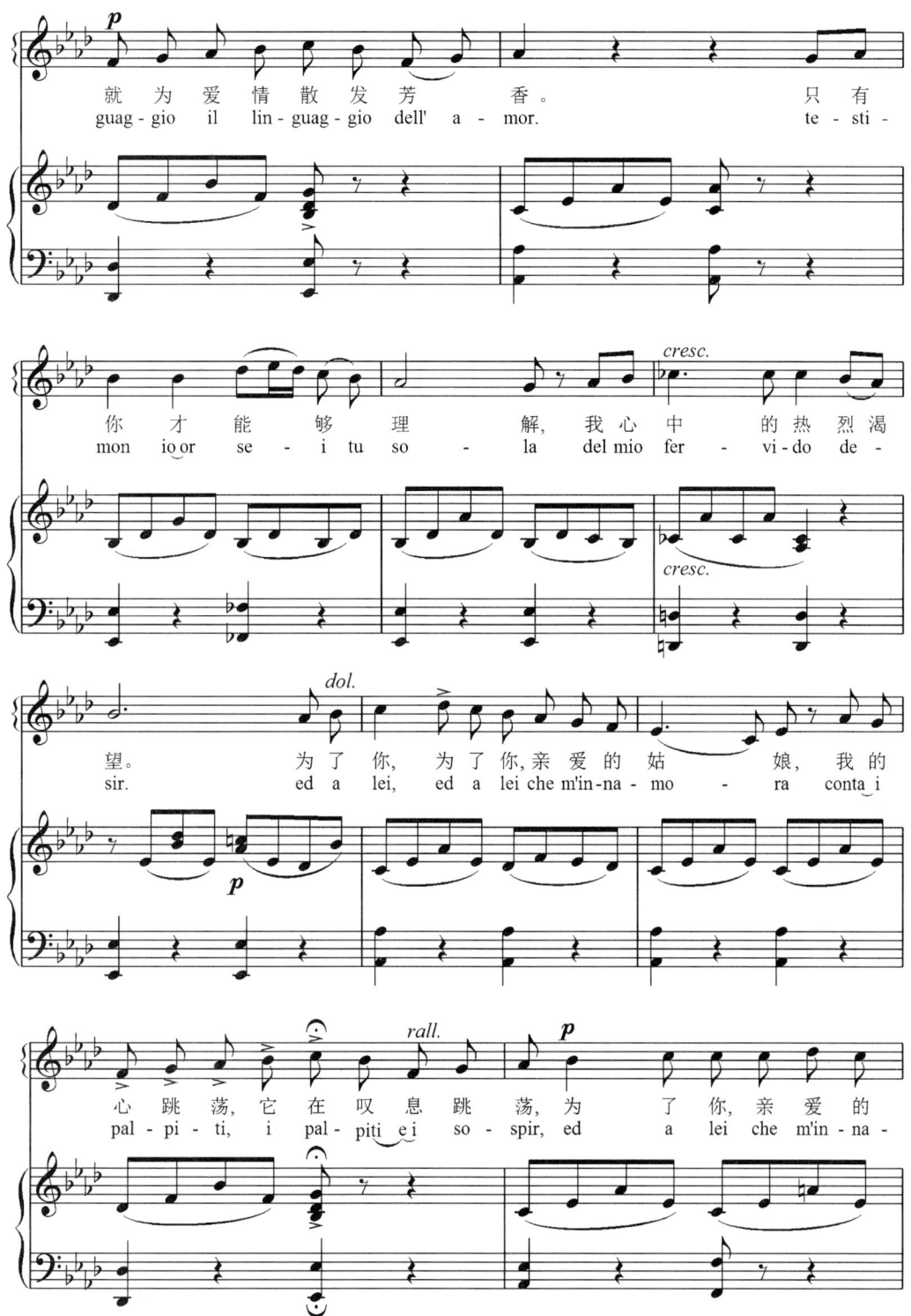

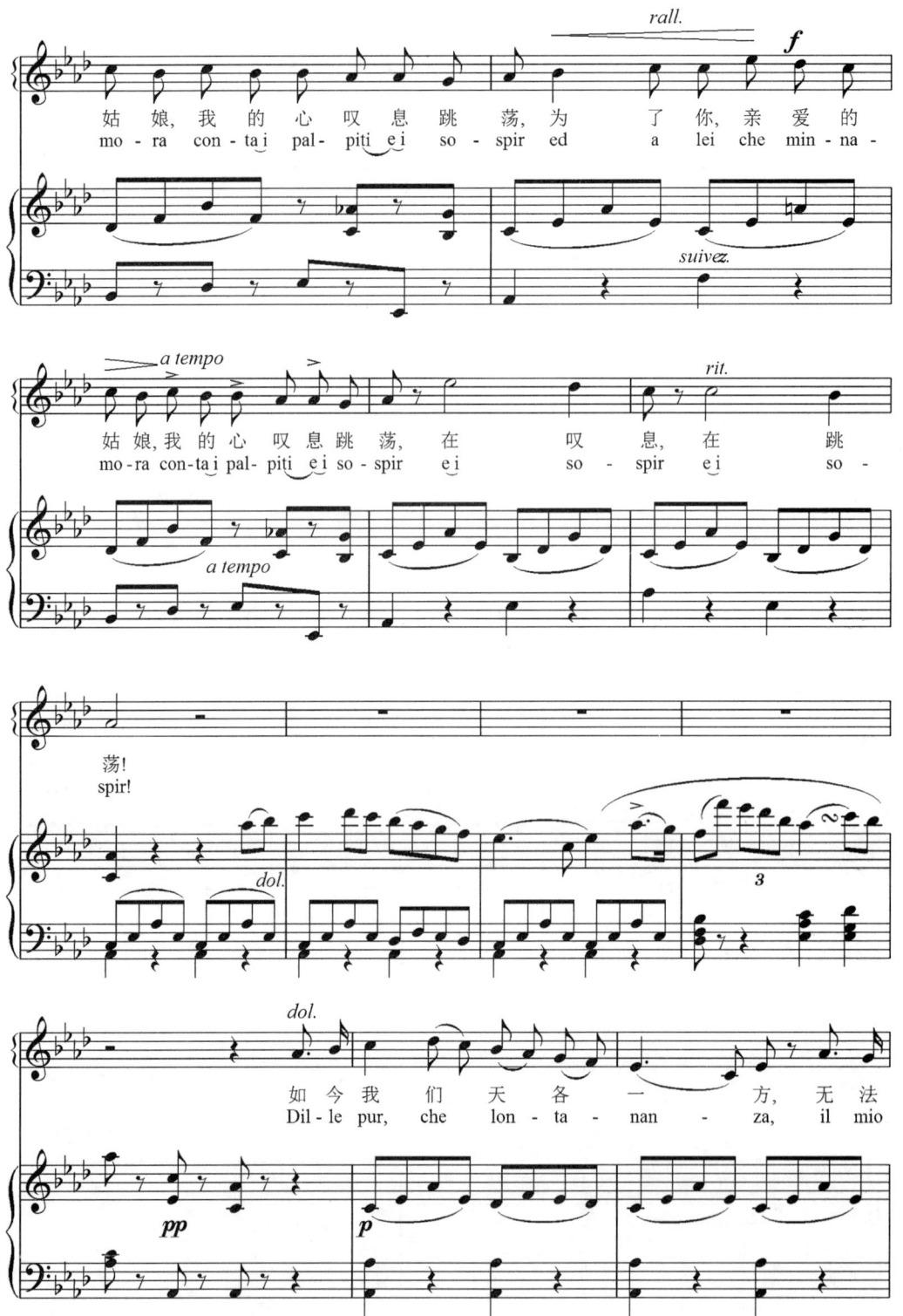

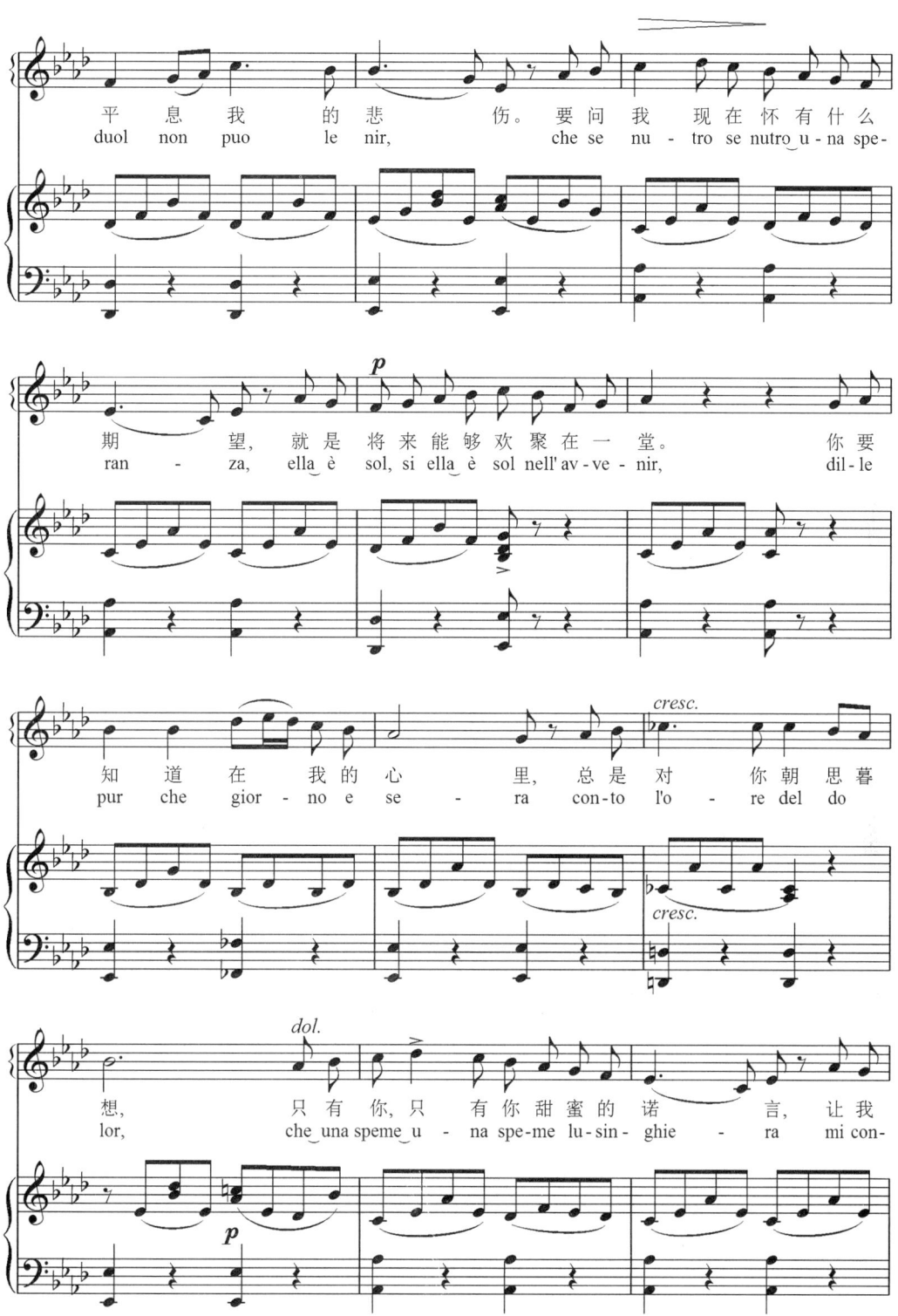

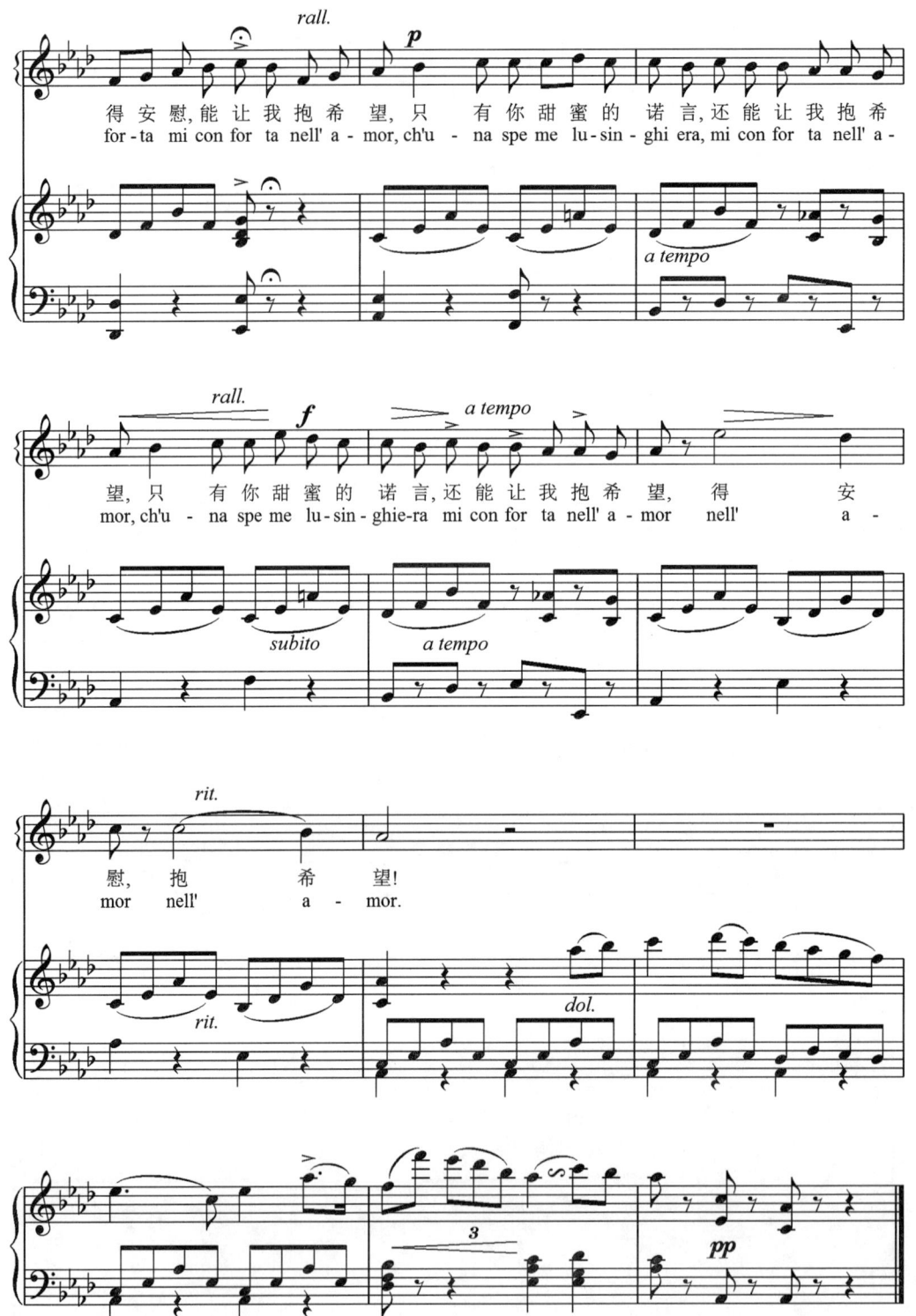

314

卡地斯城的姑娘

〔法〕米 塞/词
德利布/曲
周 枫/译配

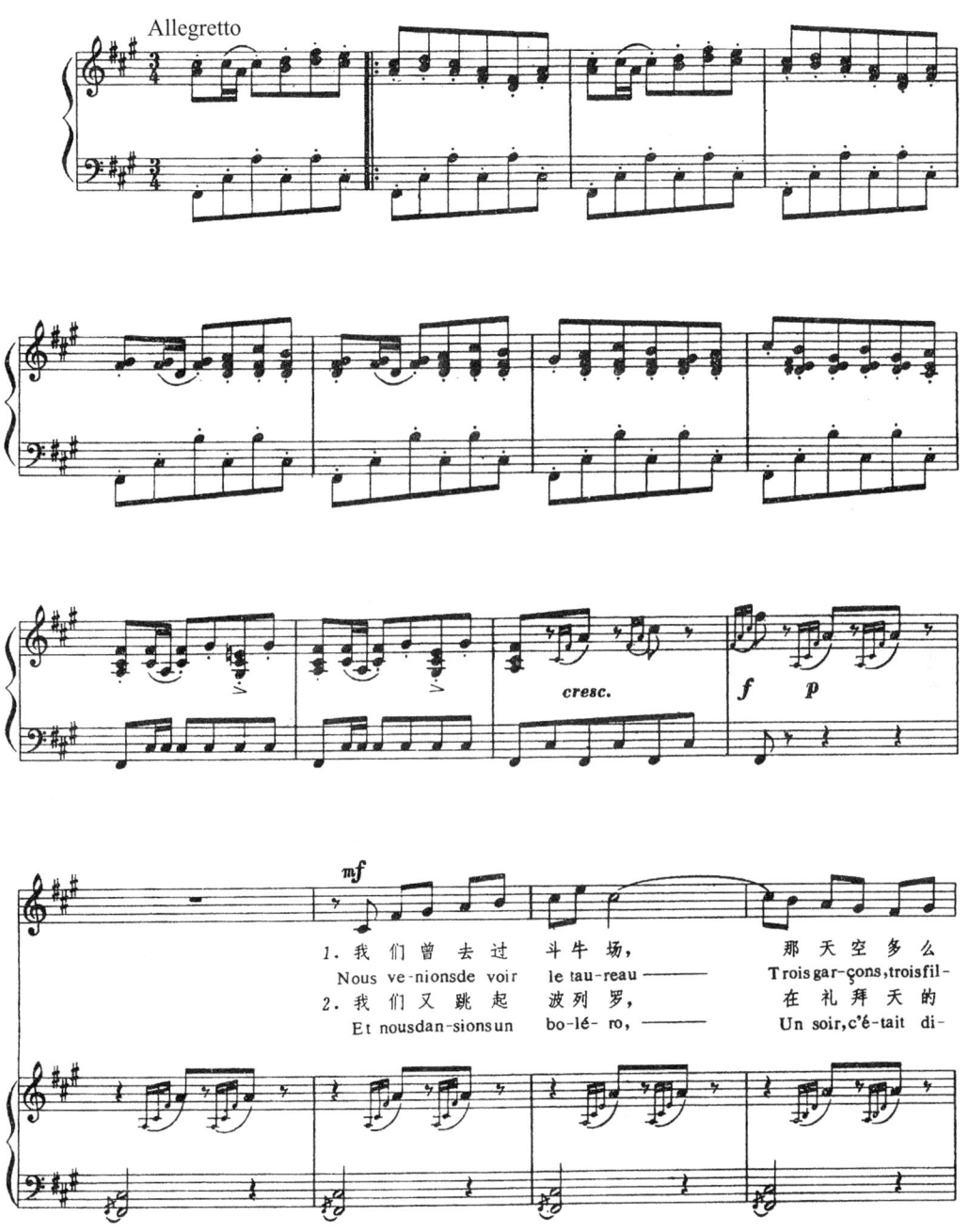

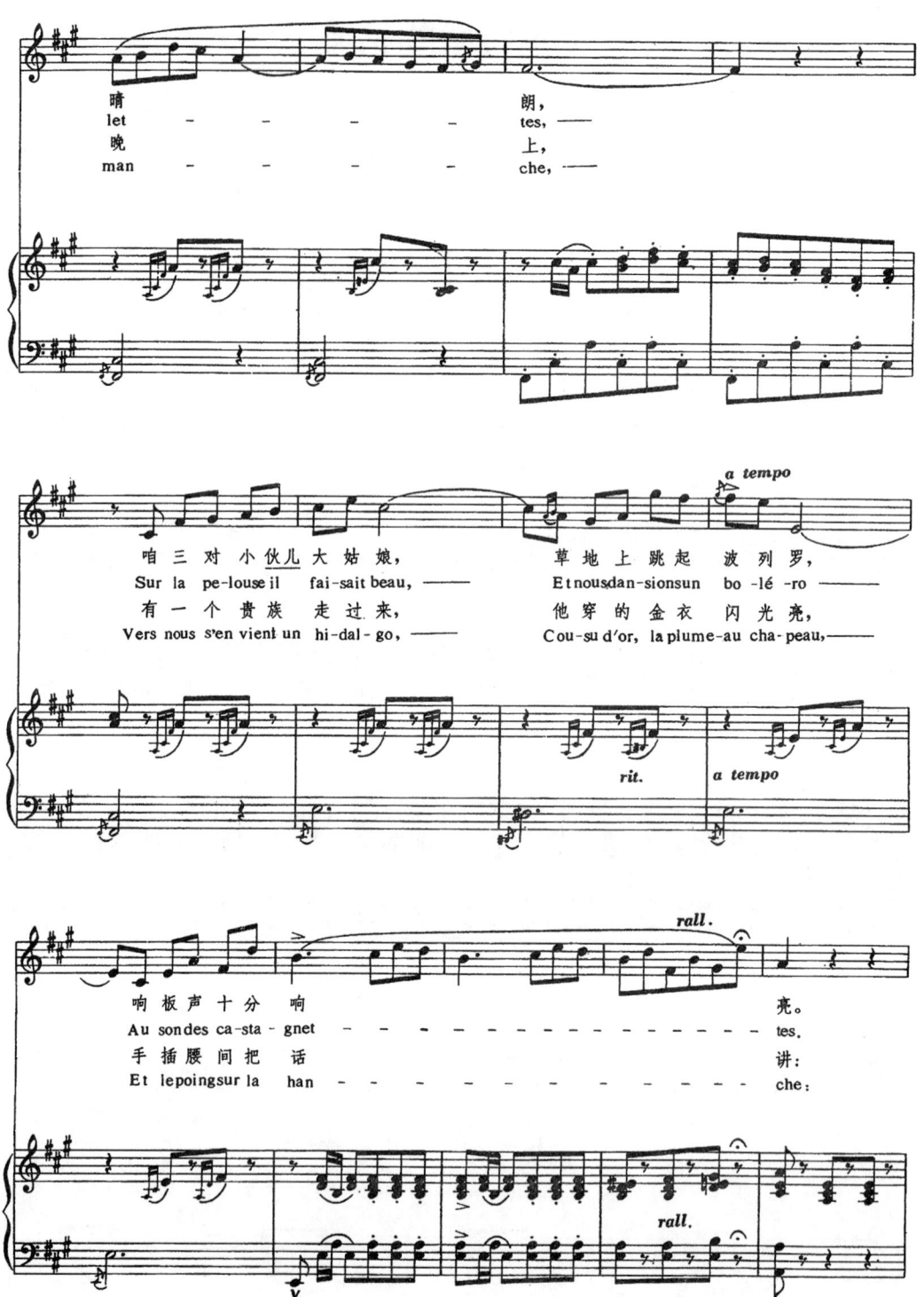

316

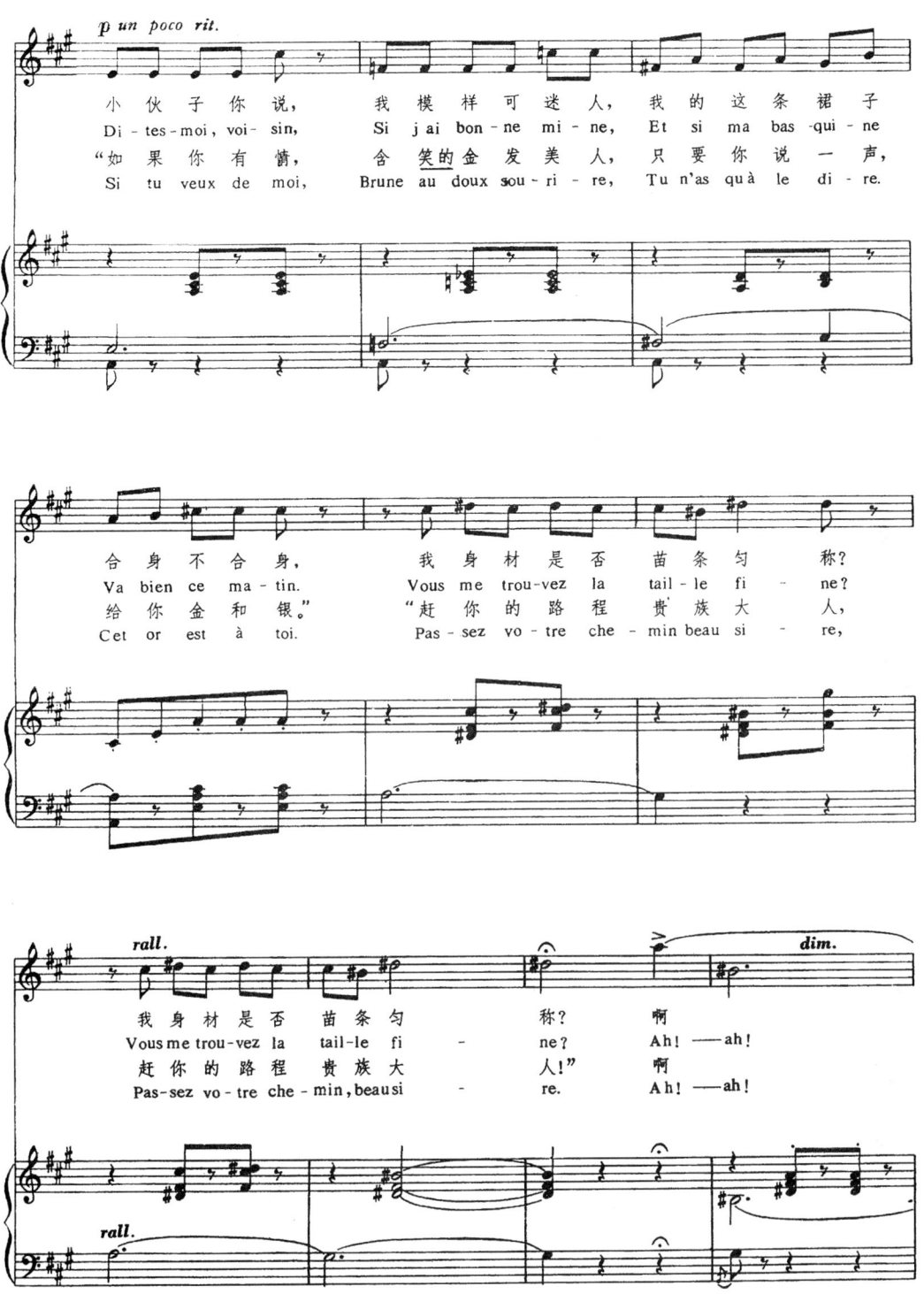

请你别忘了我

〔意〕E.库尔蒂斯 / 曲
尚家骧 / 译配

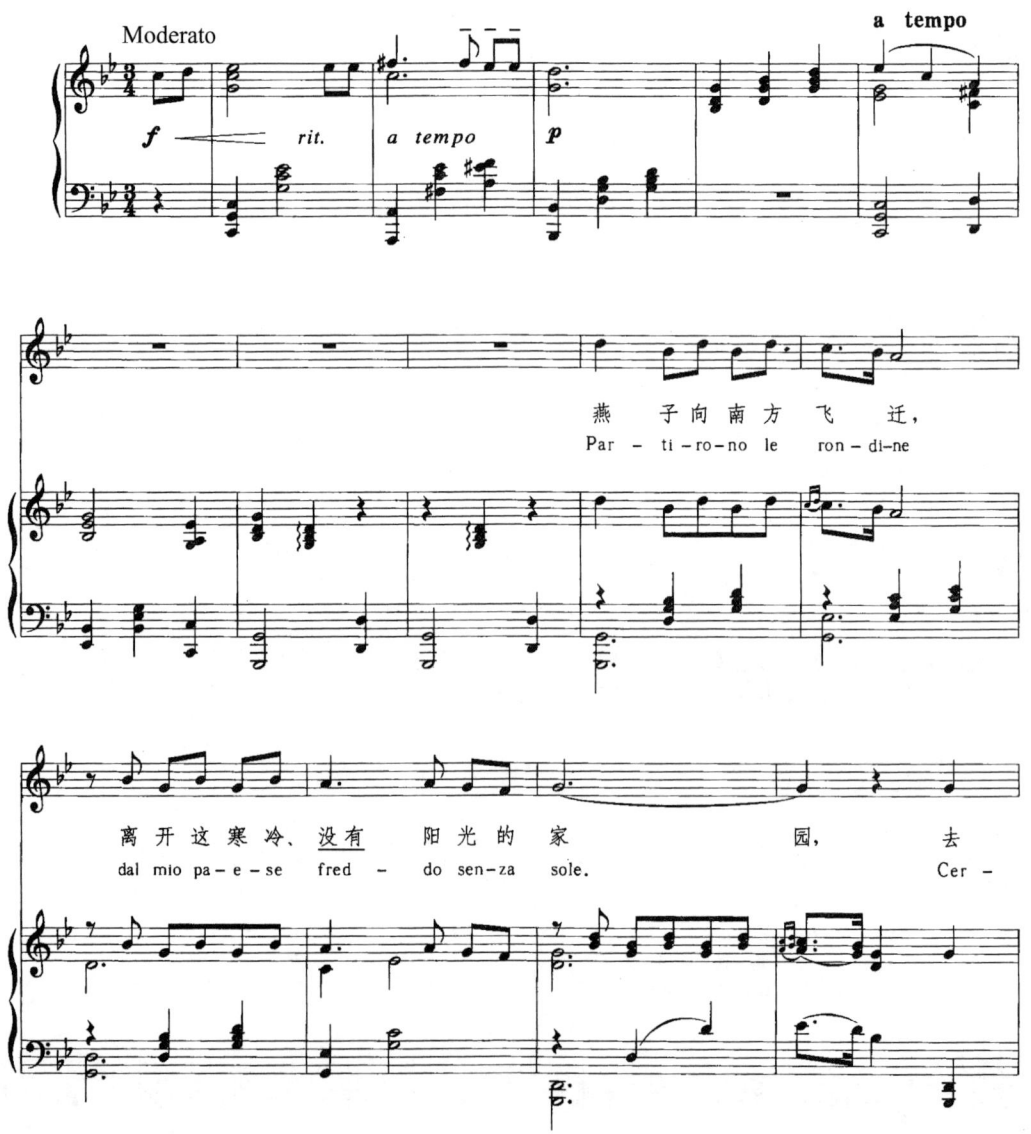

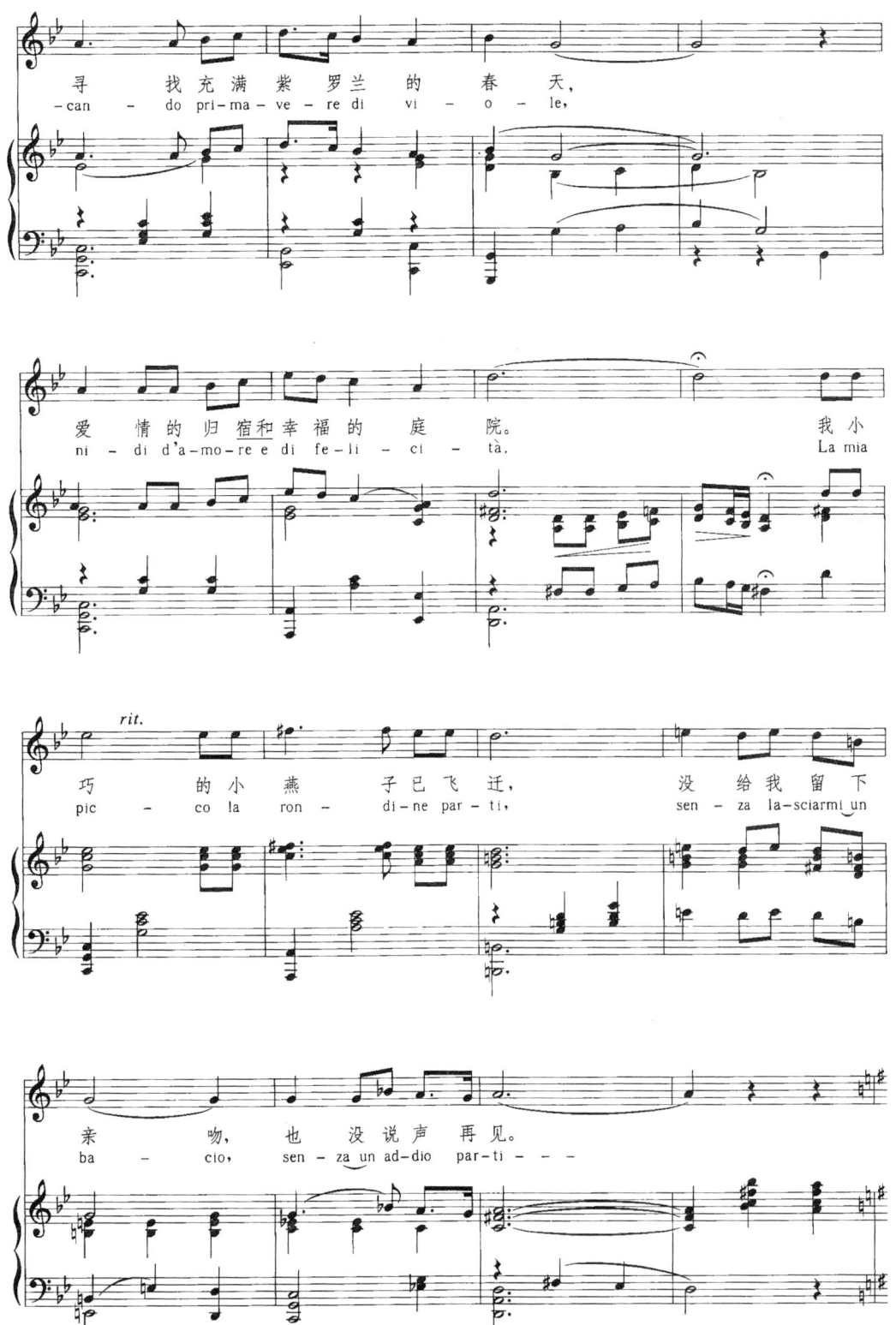

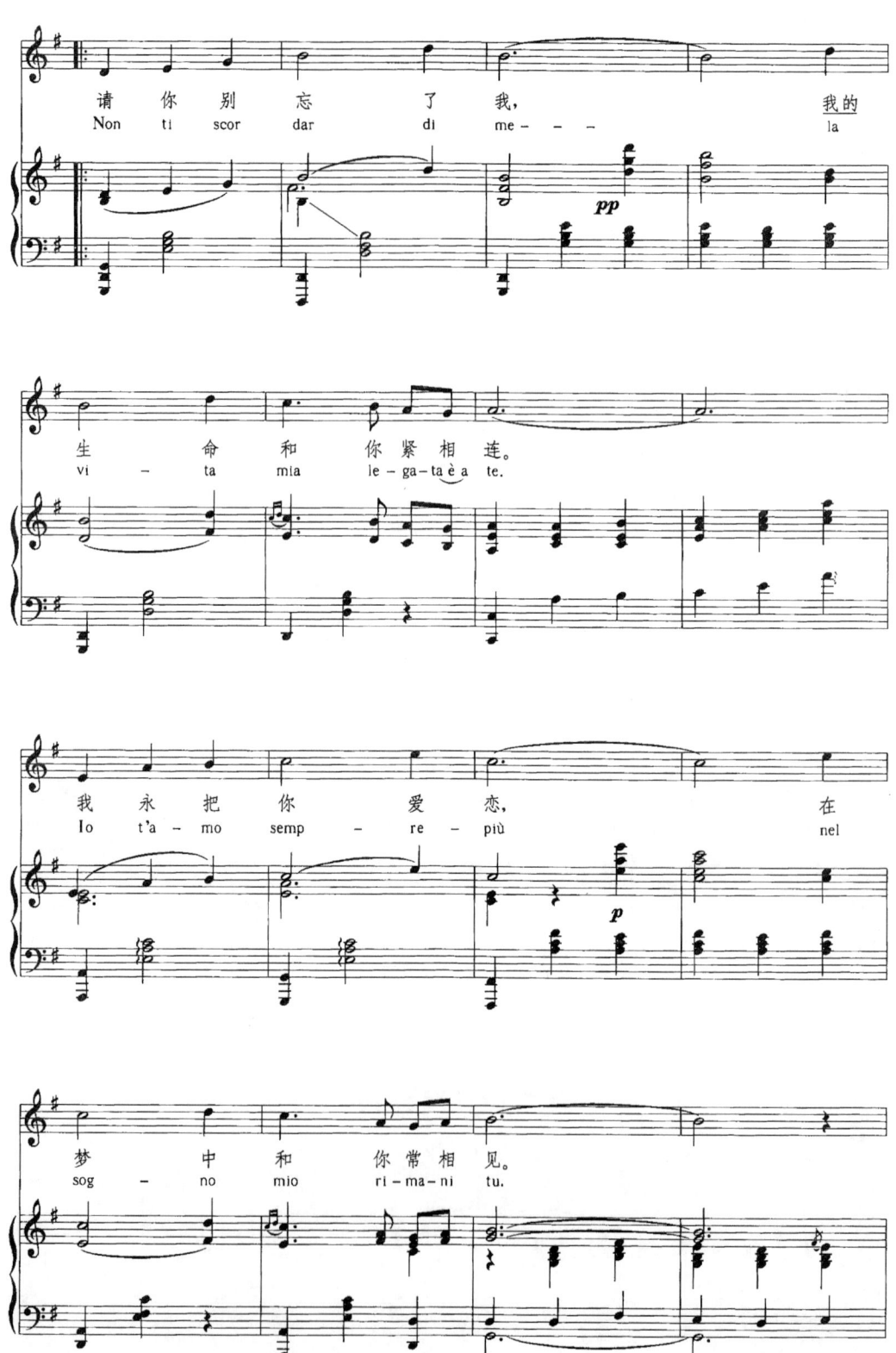

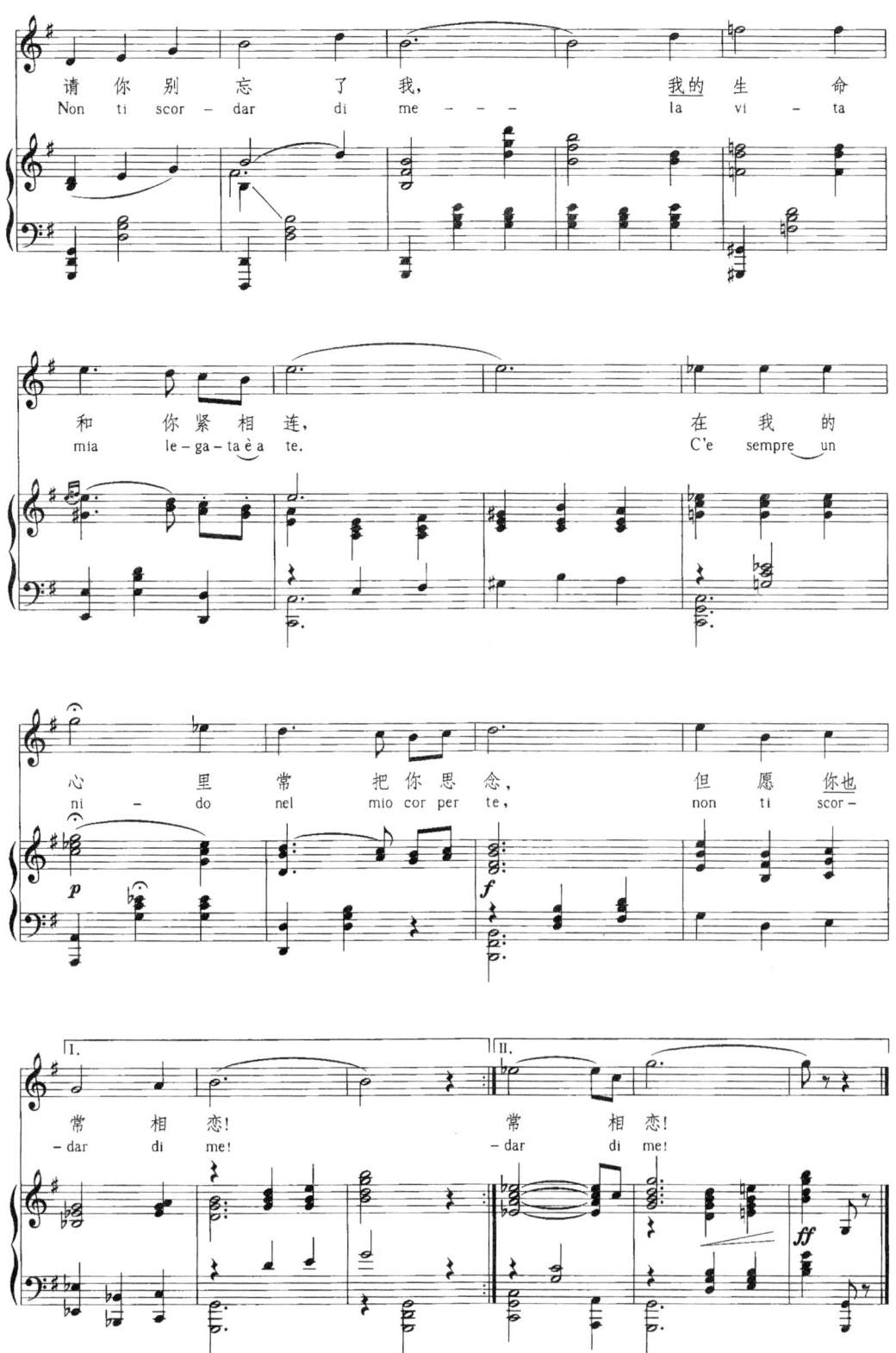

阿利路亚

〔奥〕W.莫扎特/曲

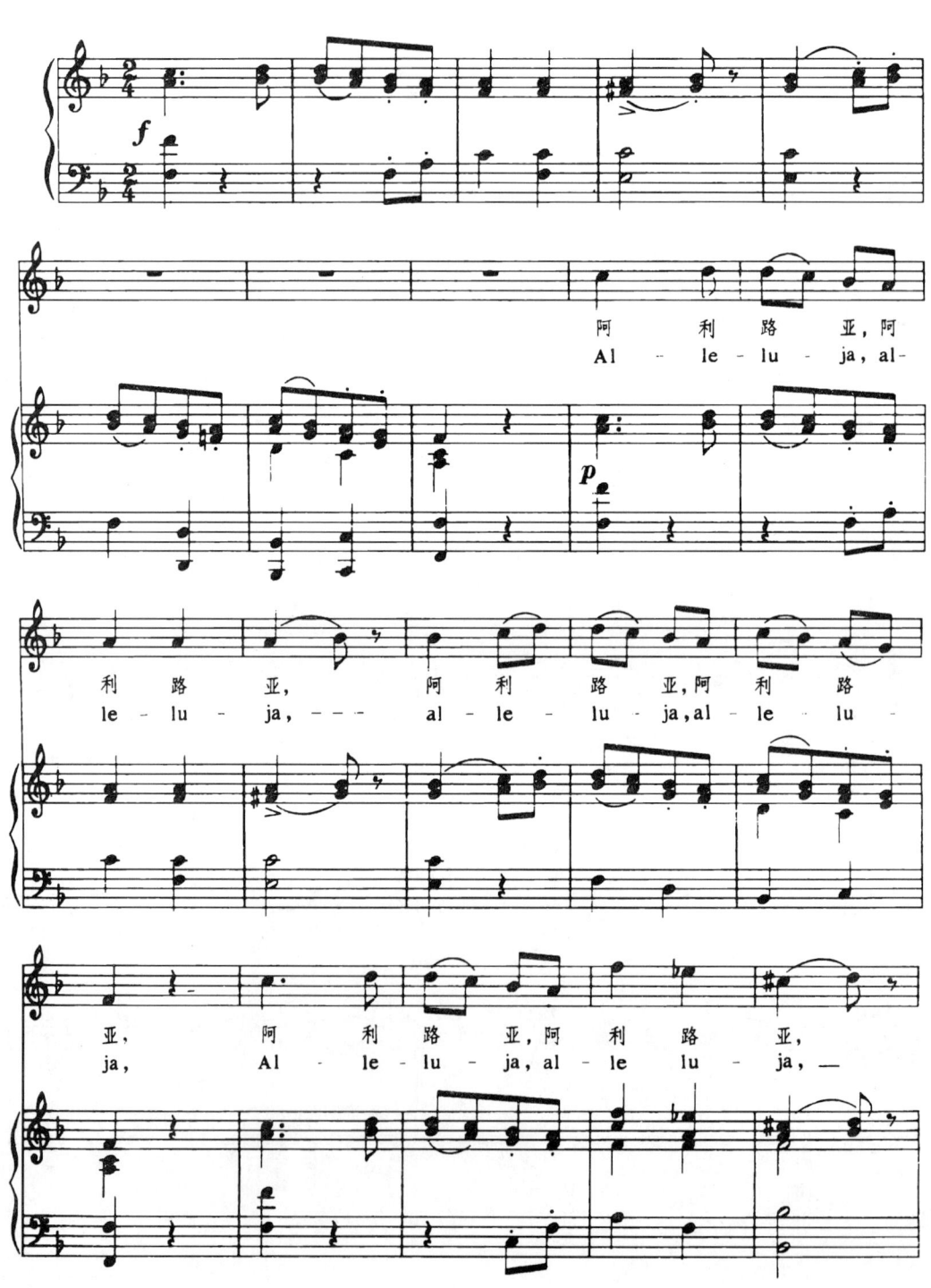

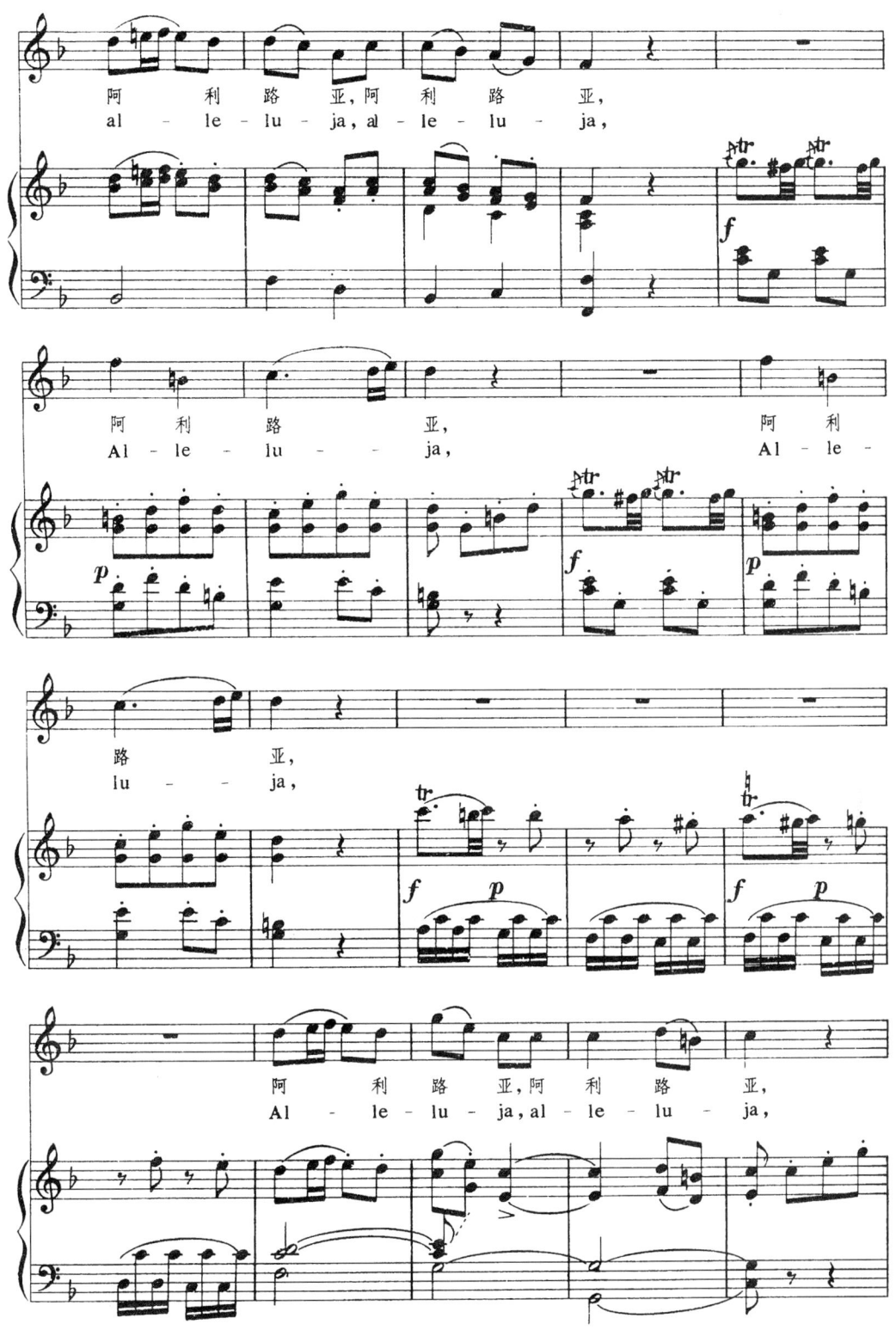

323

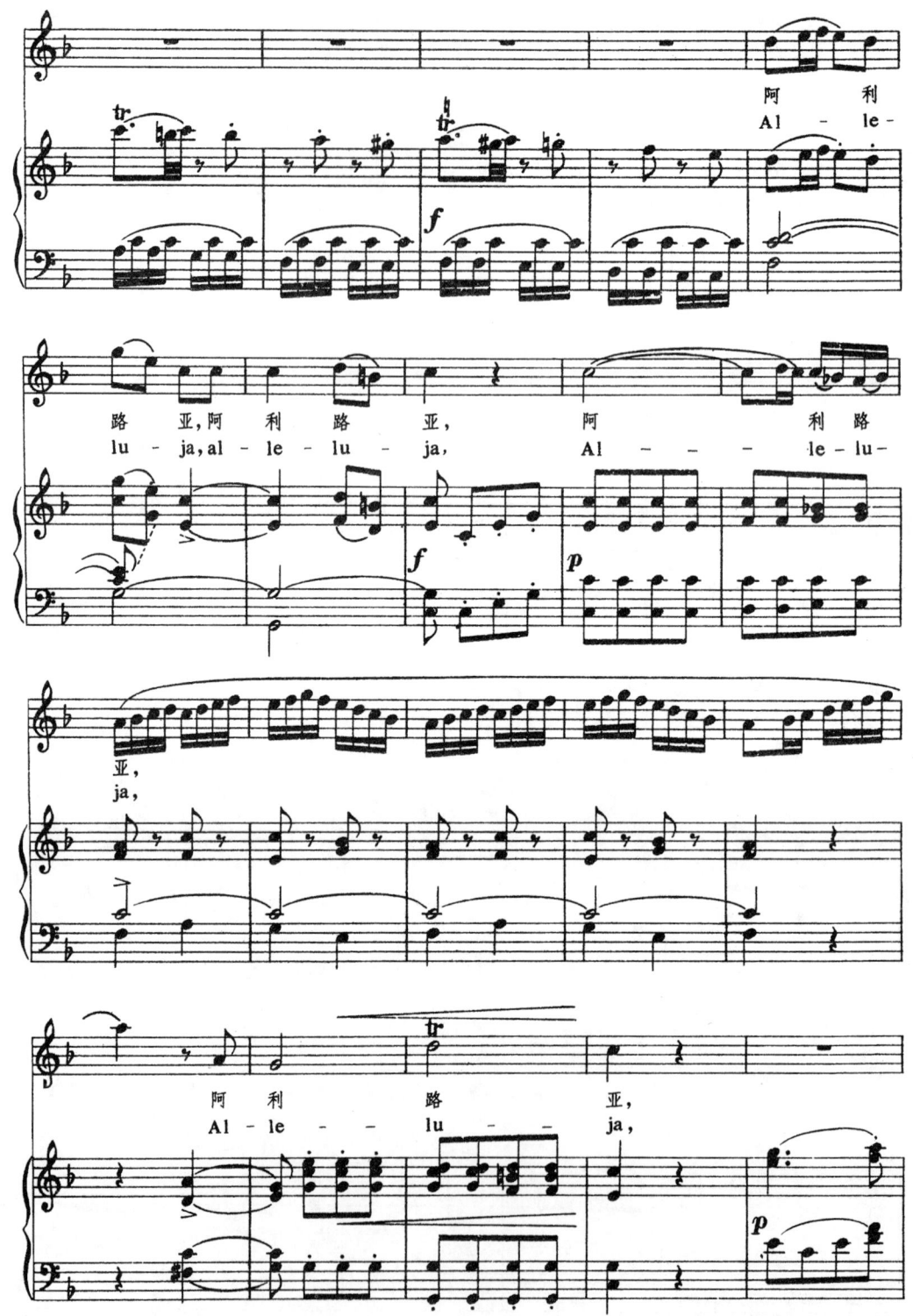

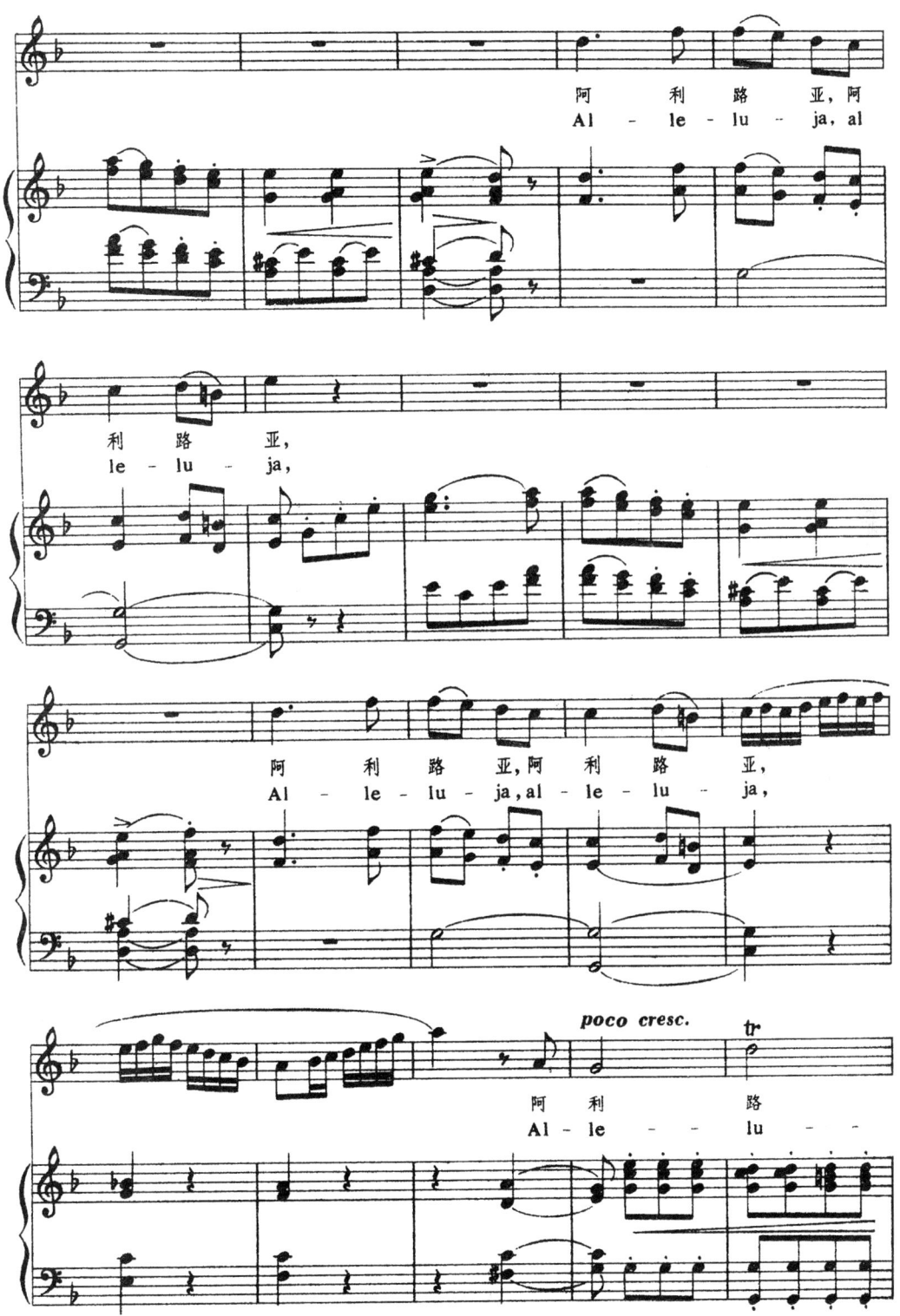

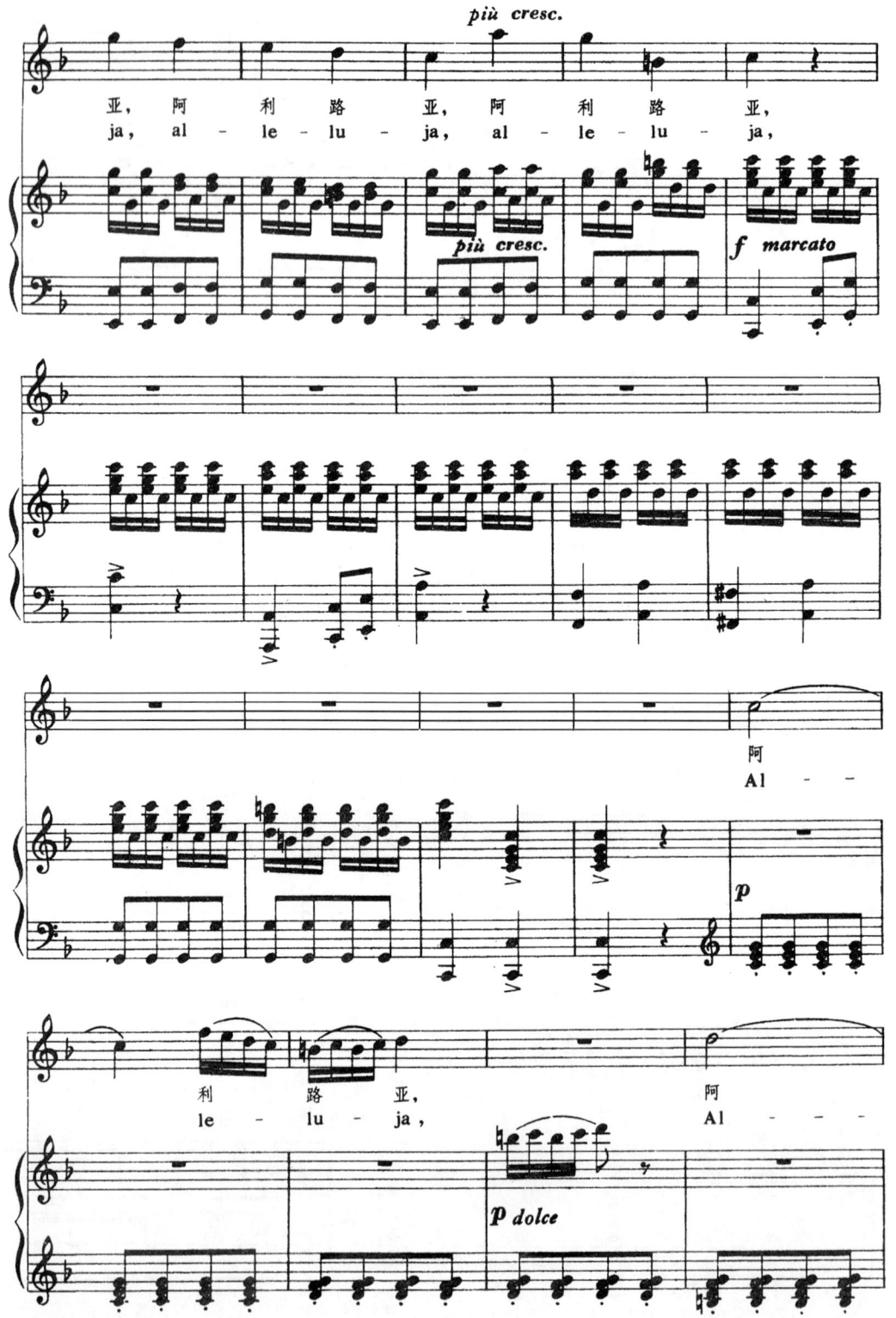

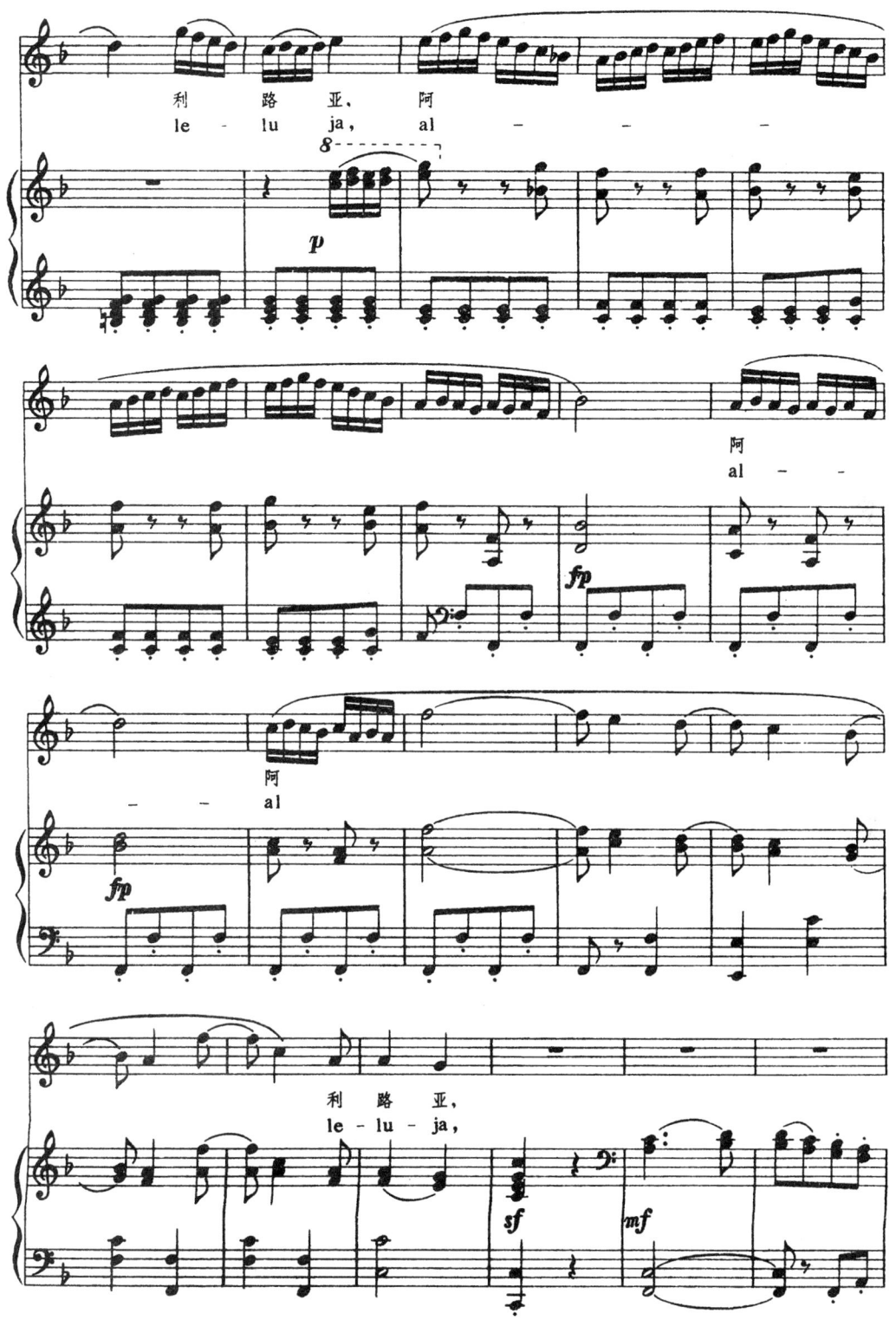

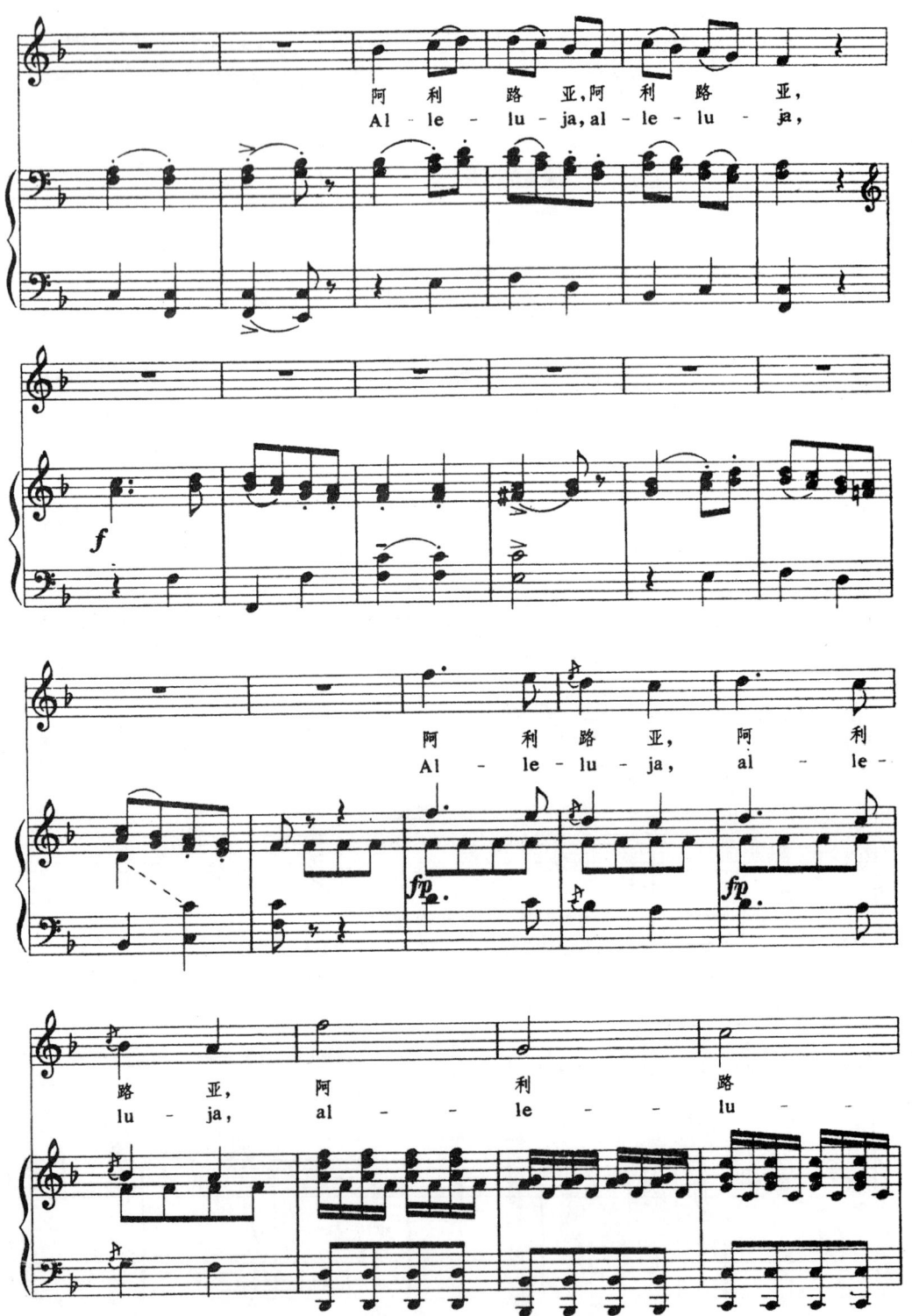

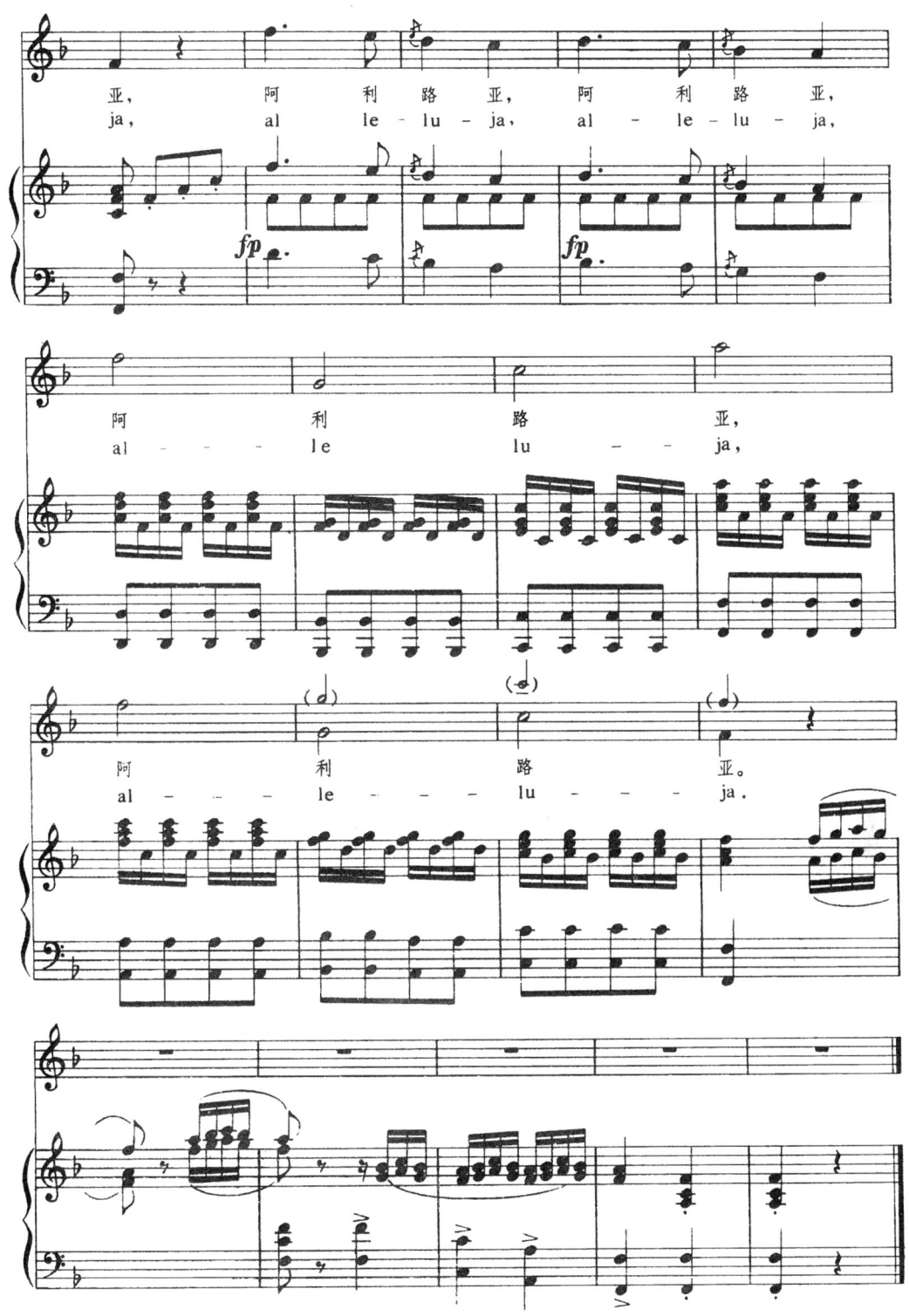

野玫瑰

〔德〕歌德 / 词
〔奥〕舒伯特 / 曲
邓映易 / 译配

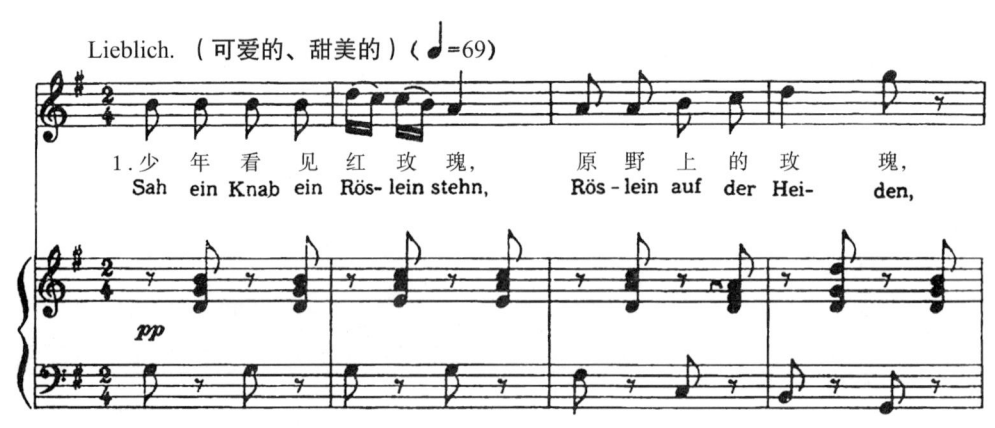
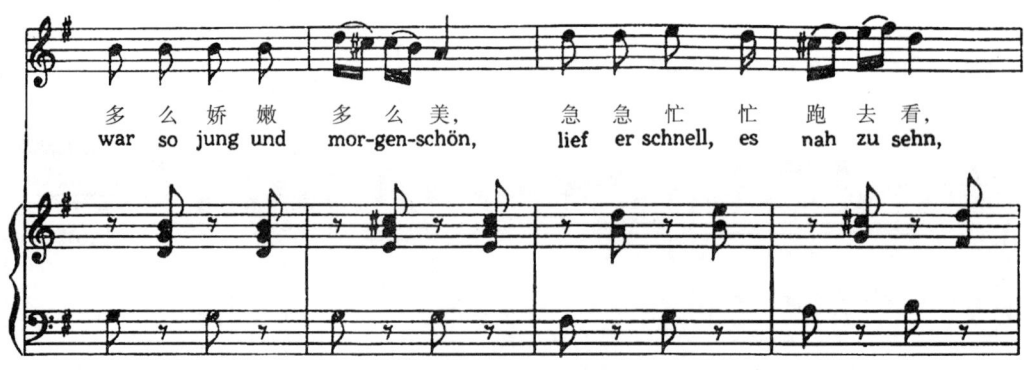
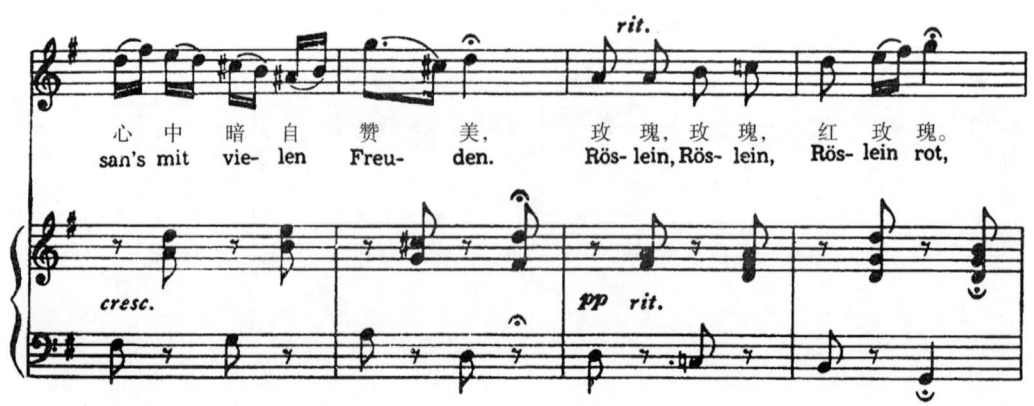

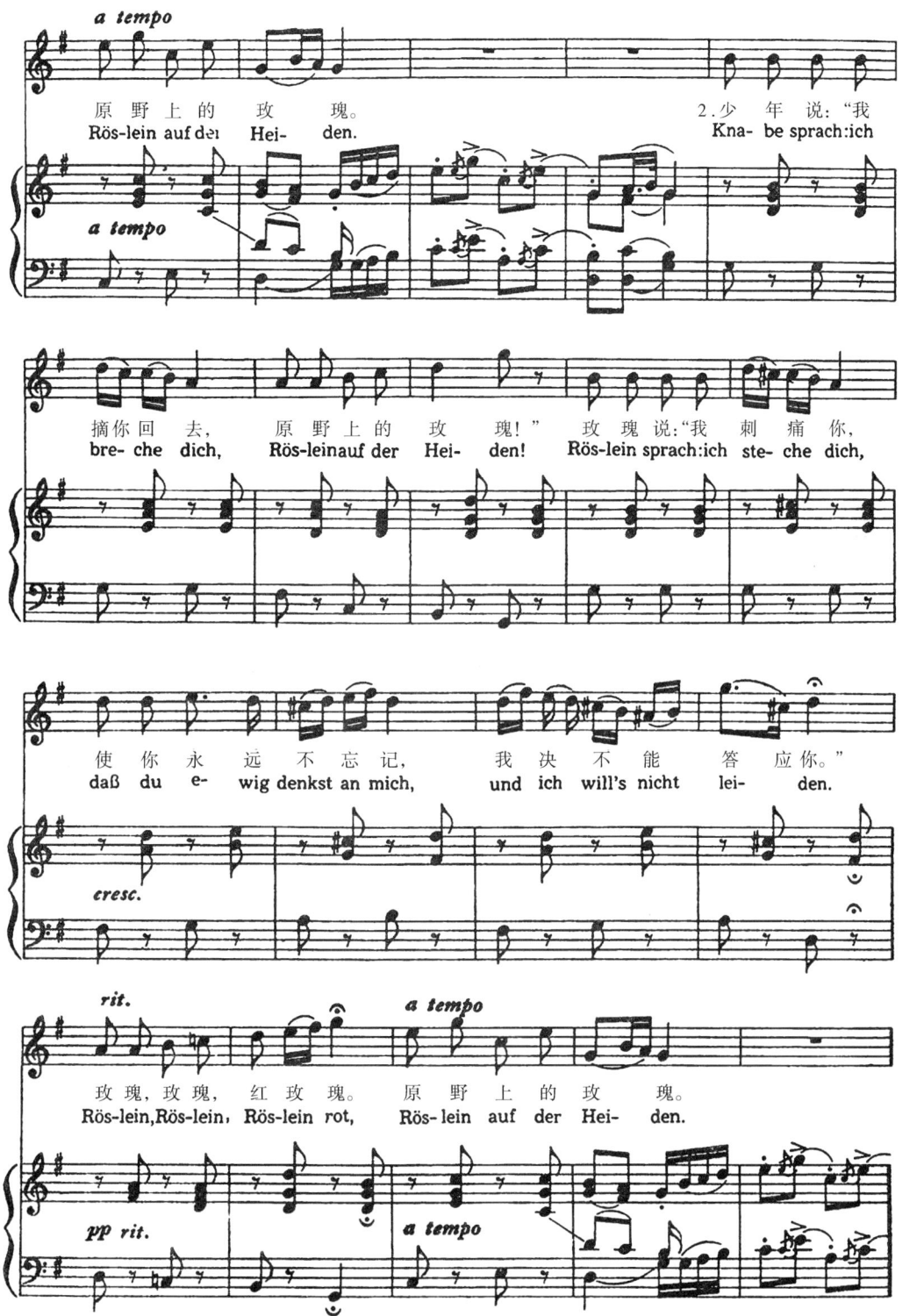

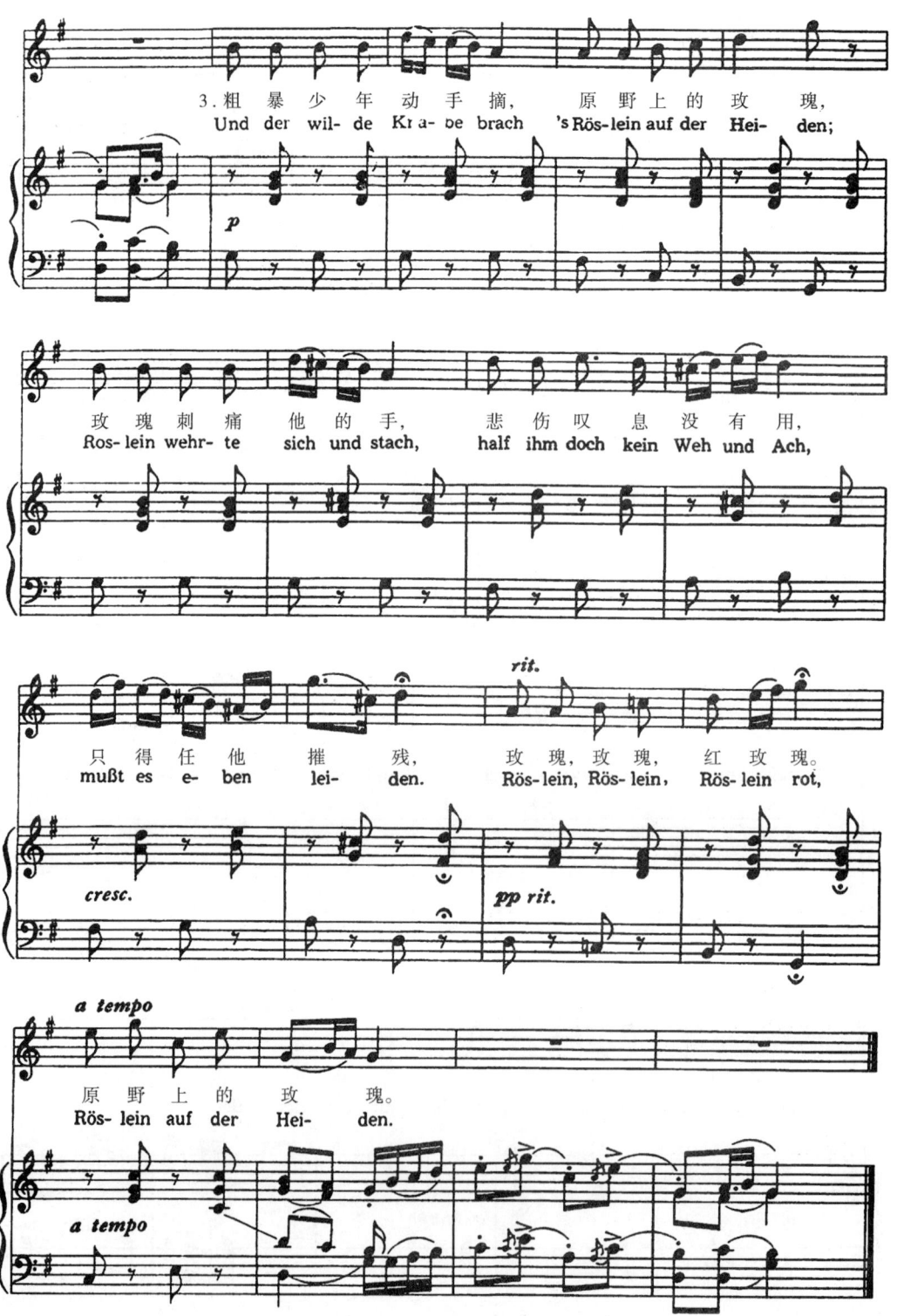

负心人

拿波里民歌
〔意〕科蒂弗洛 / 词
S. 卡尔蒂洛 / 曲
尚家骧 / 译配

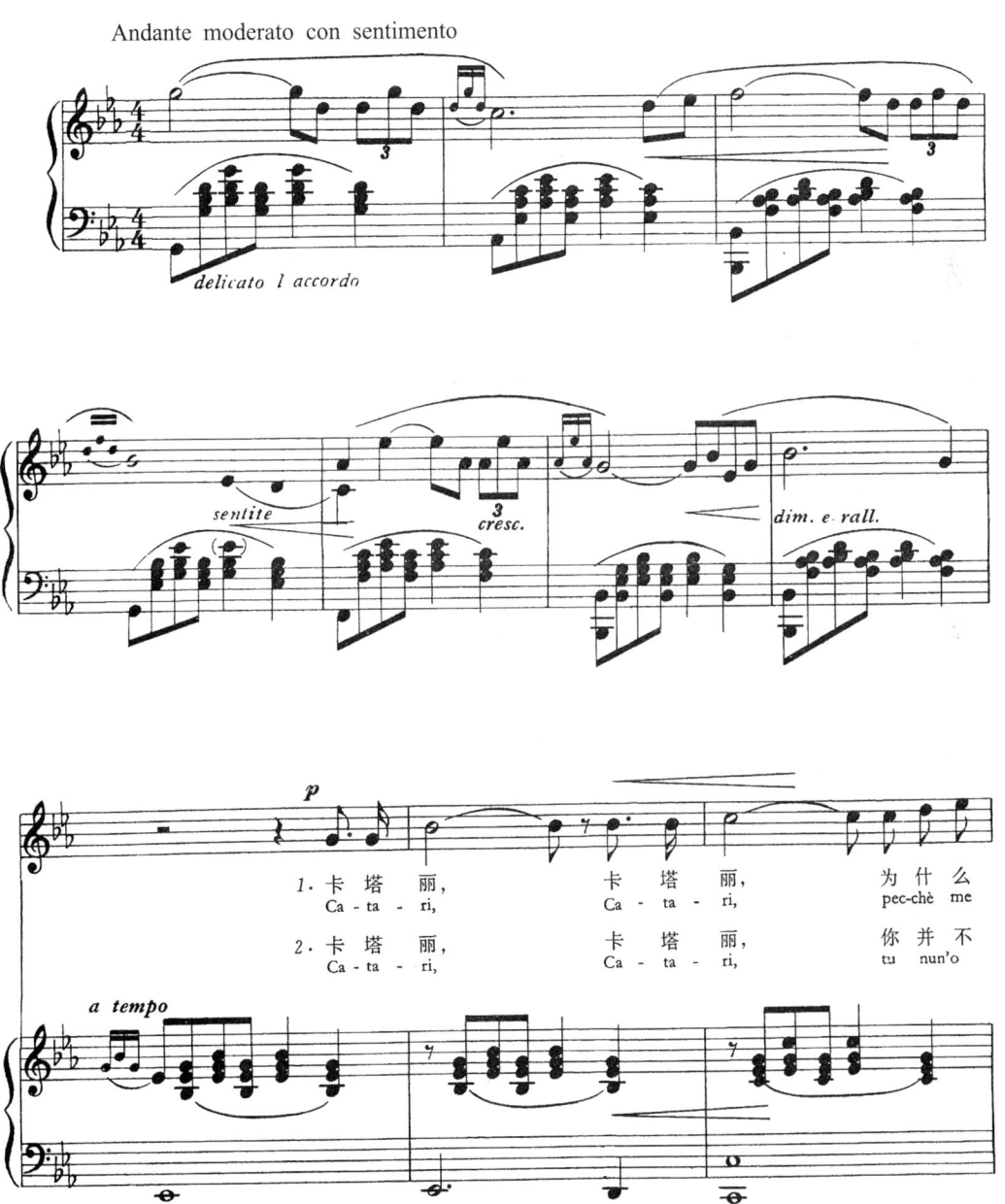

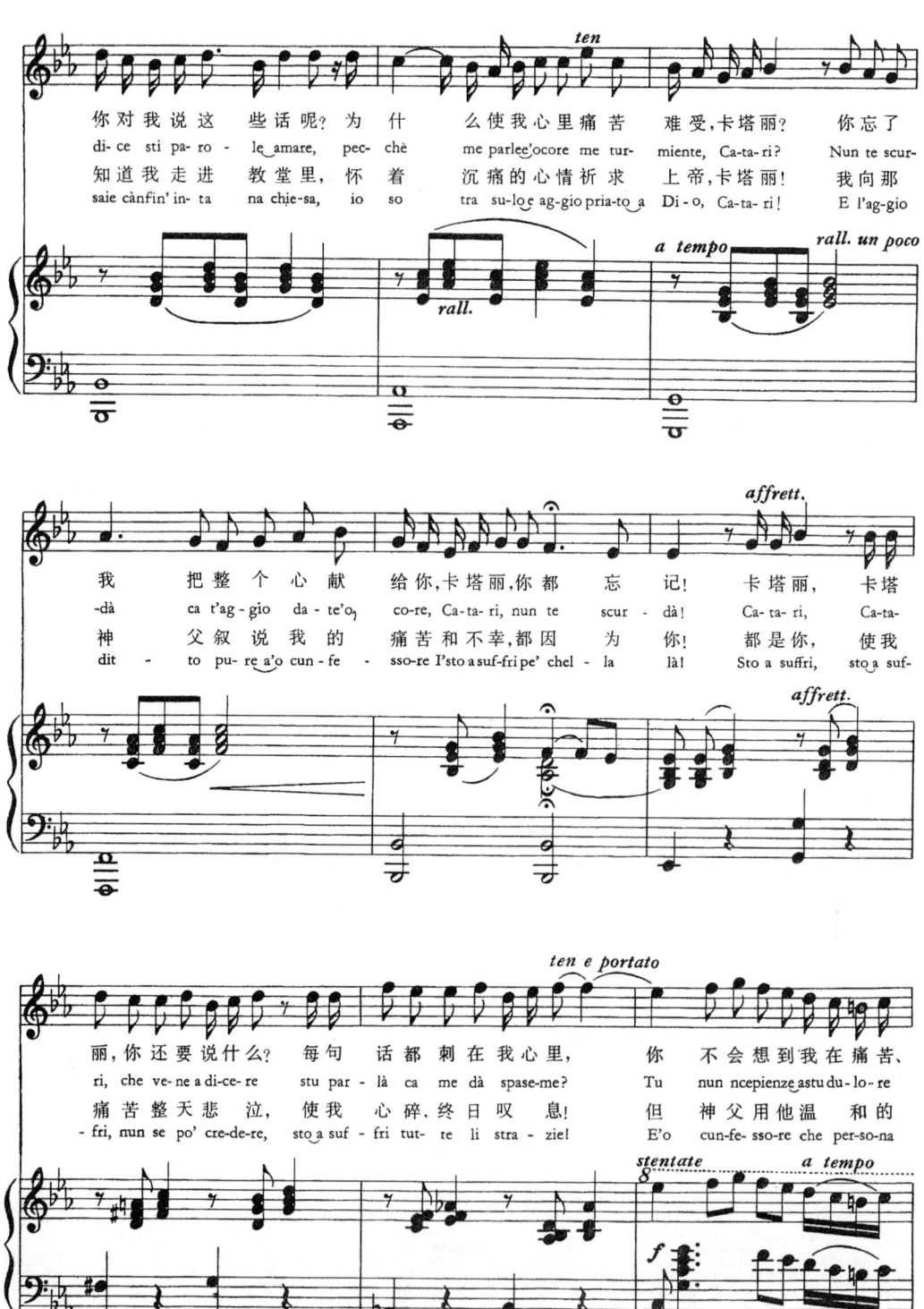

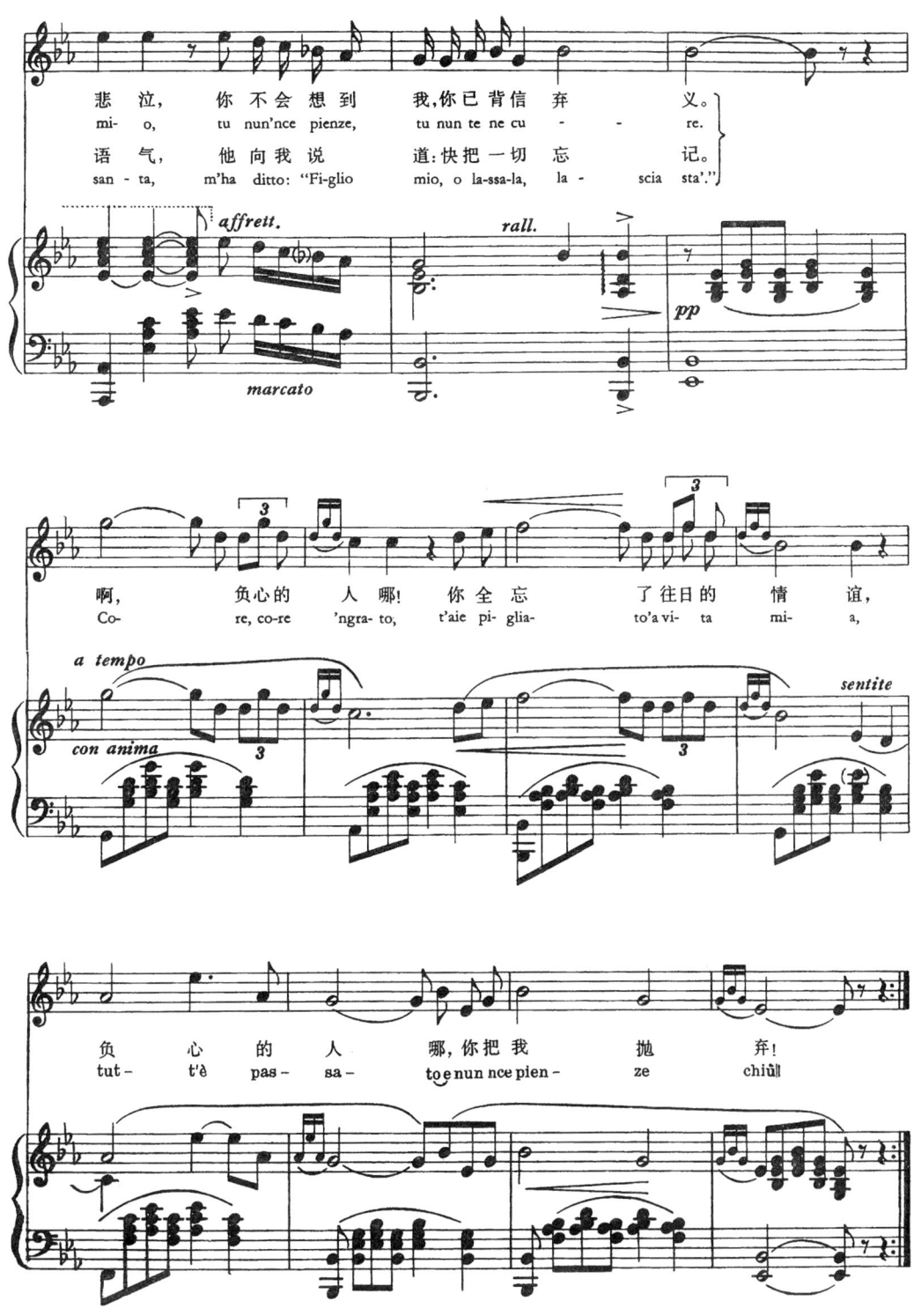

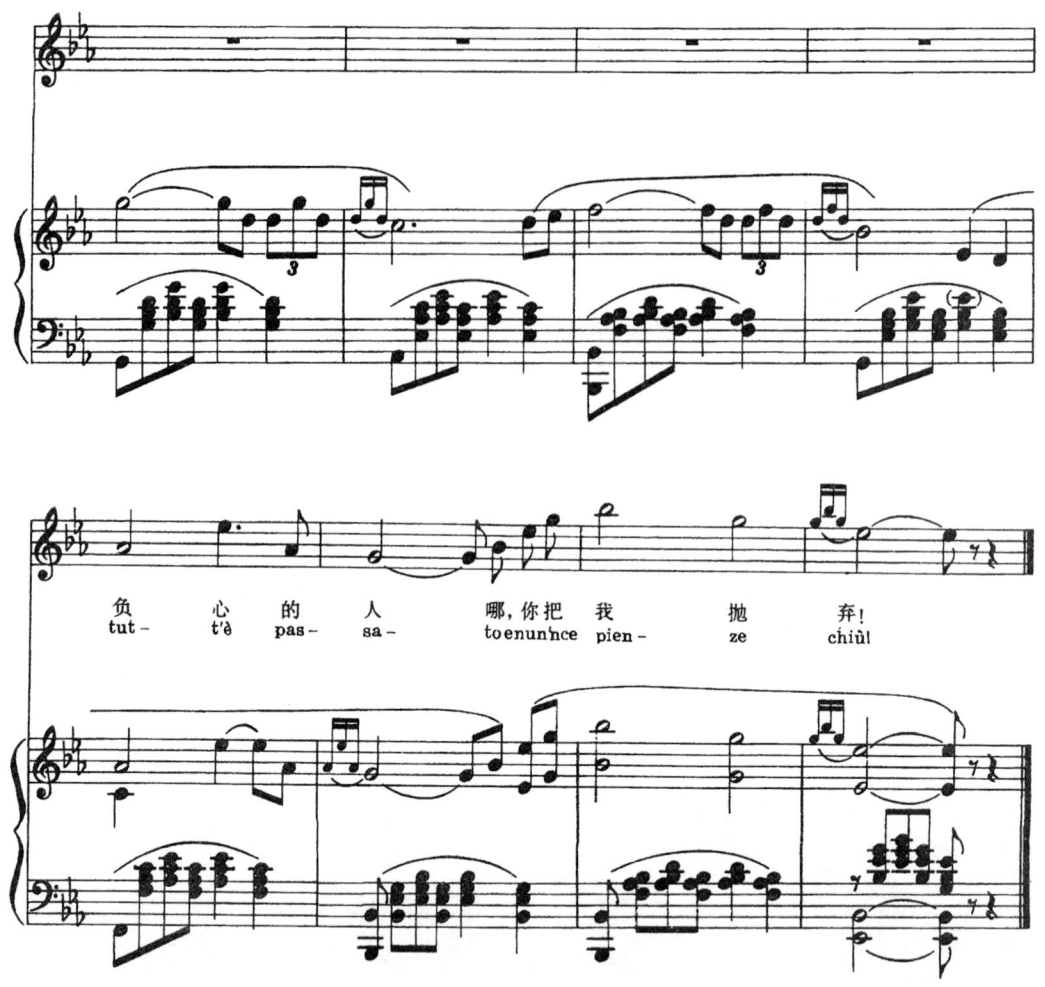

威尼斯狂欢节

〔德〕本尼迪克特/曲
周 枫/译配

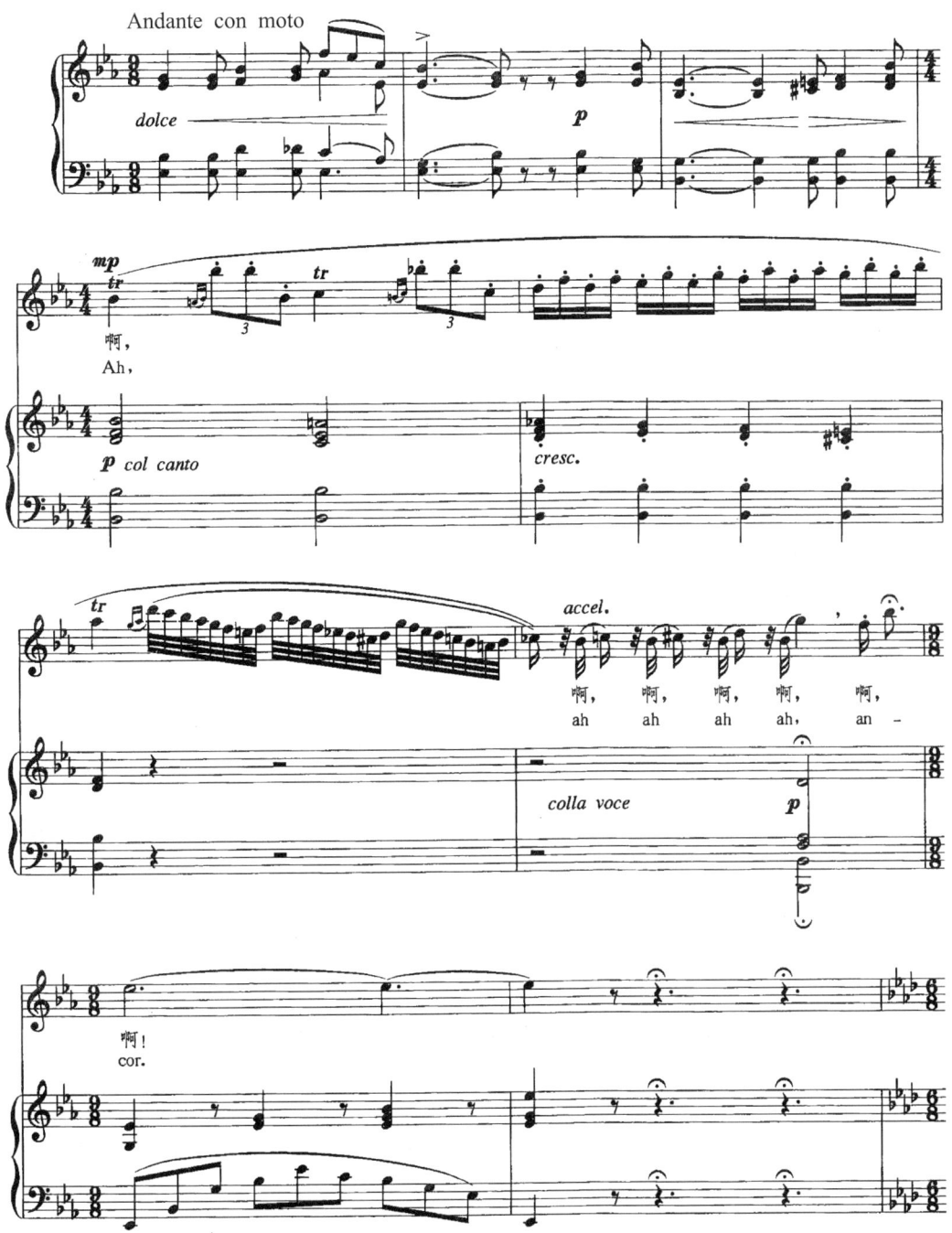

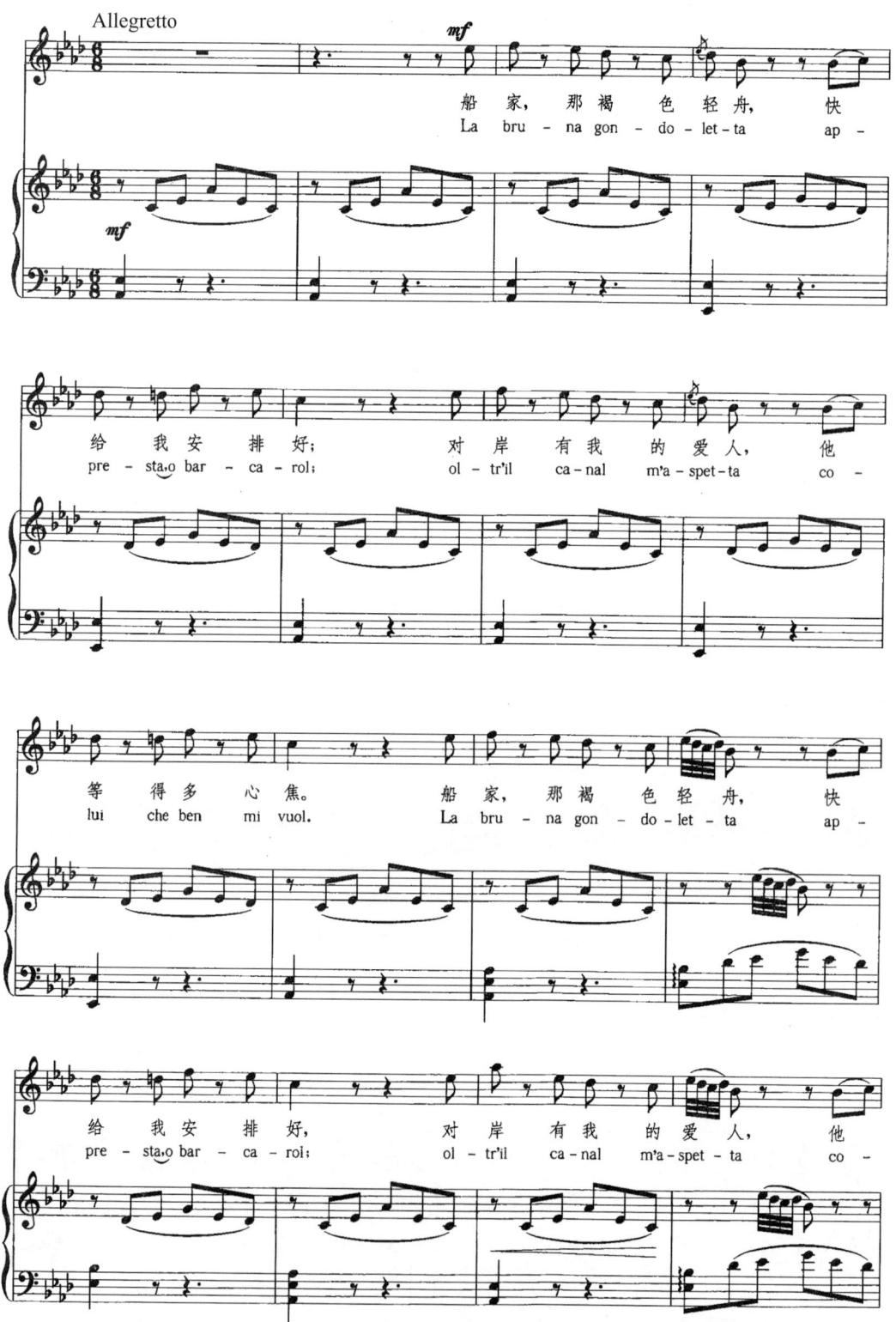

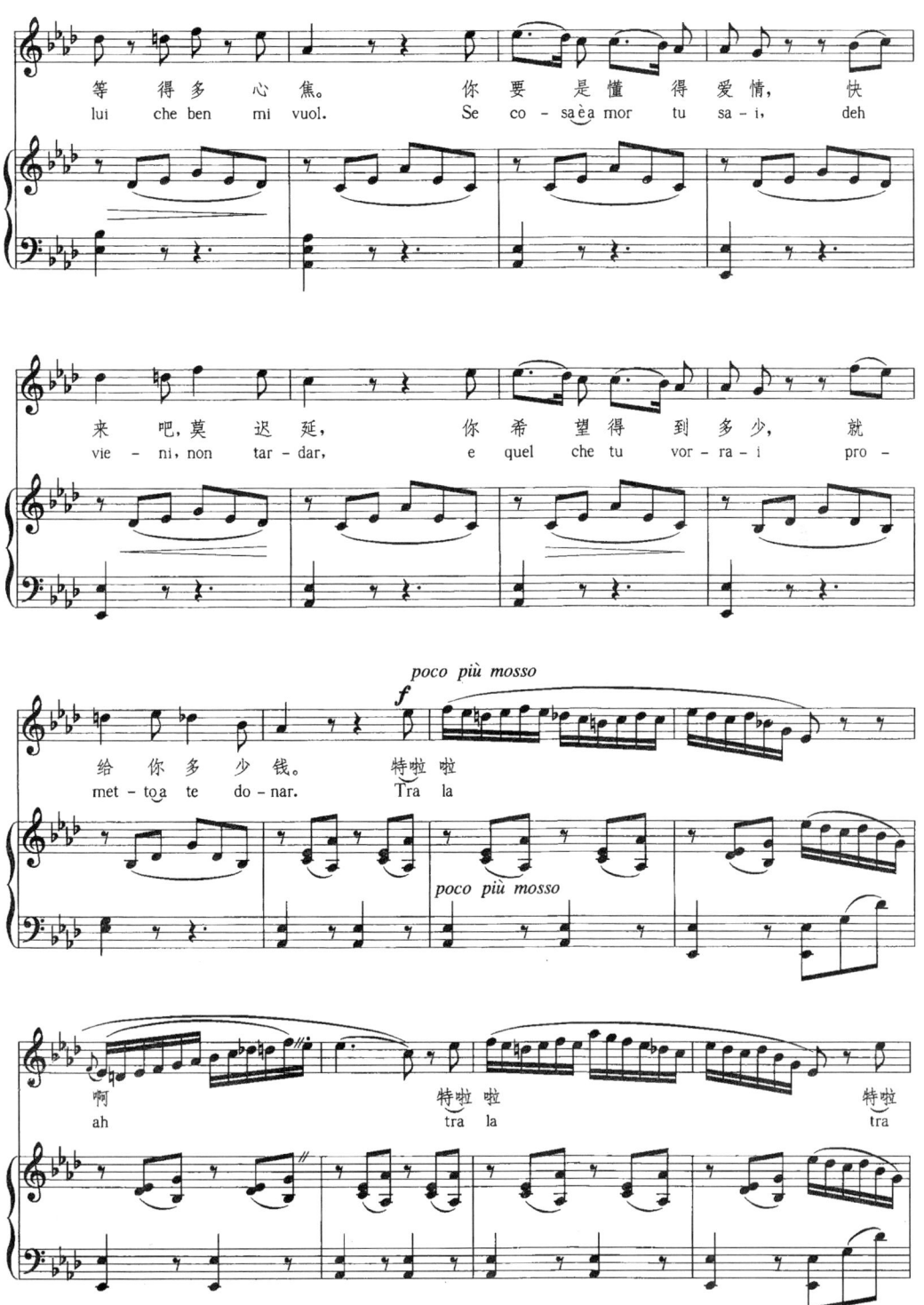

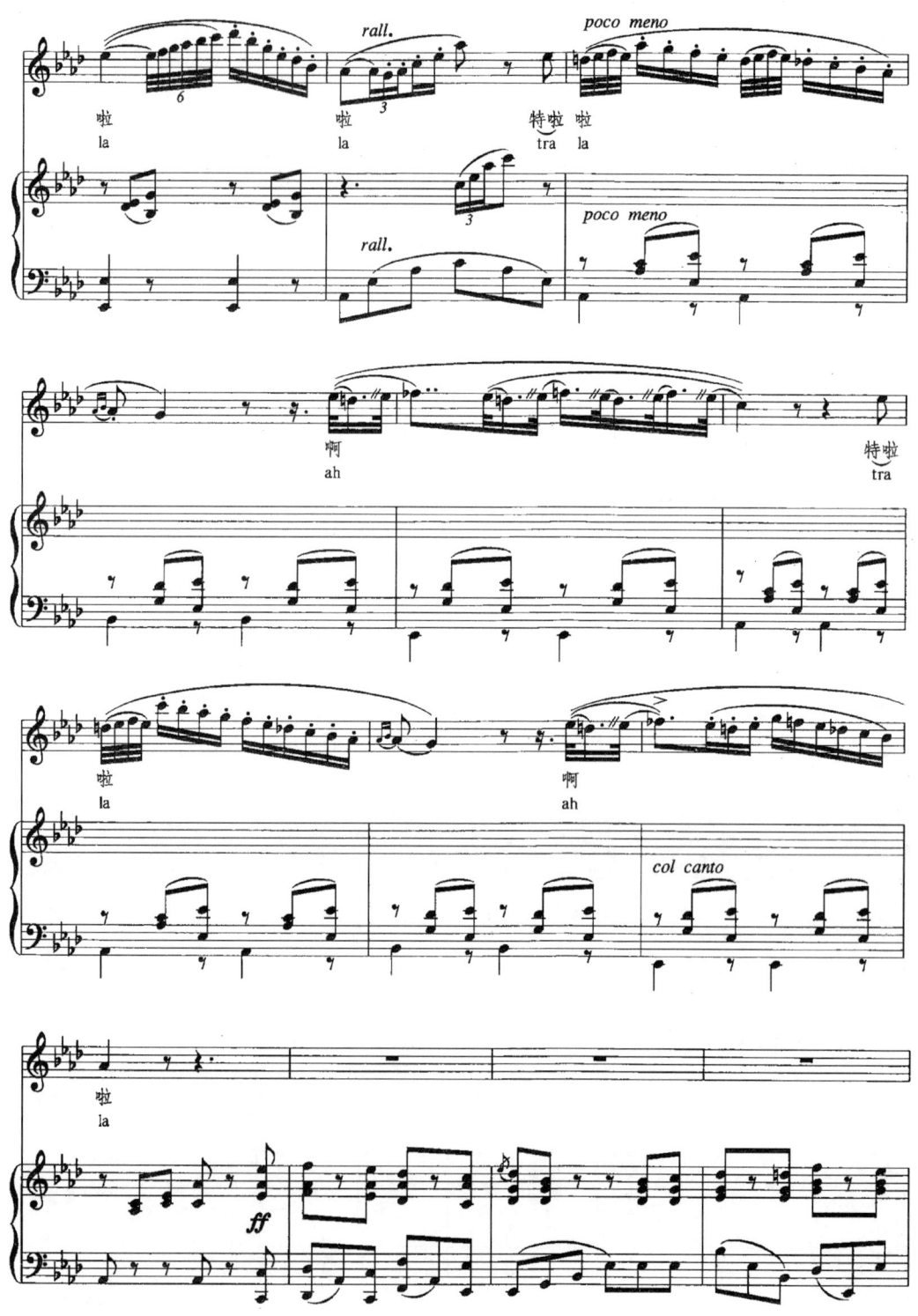

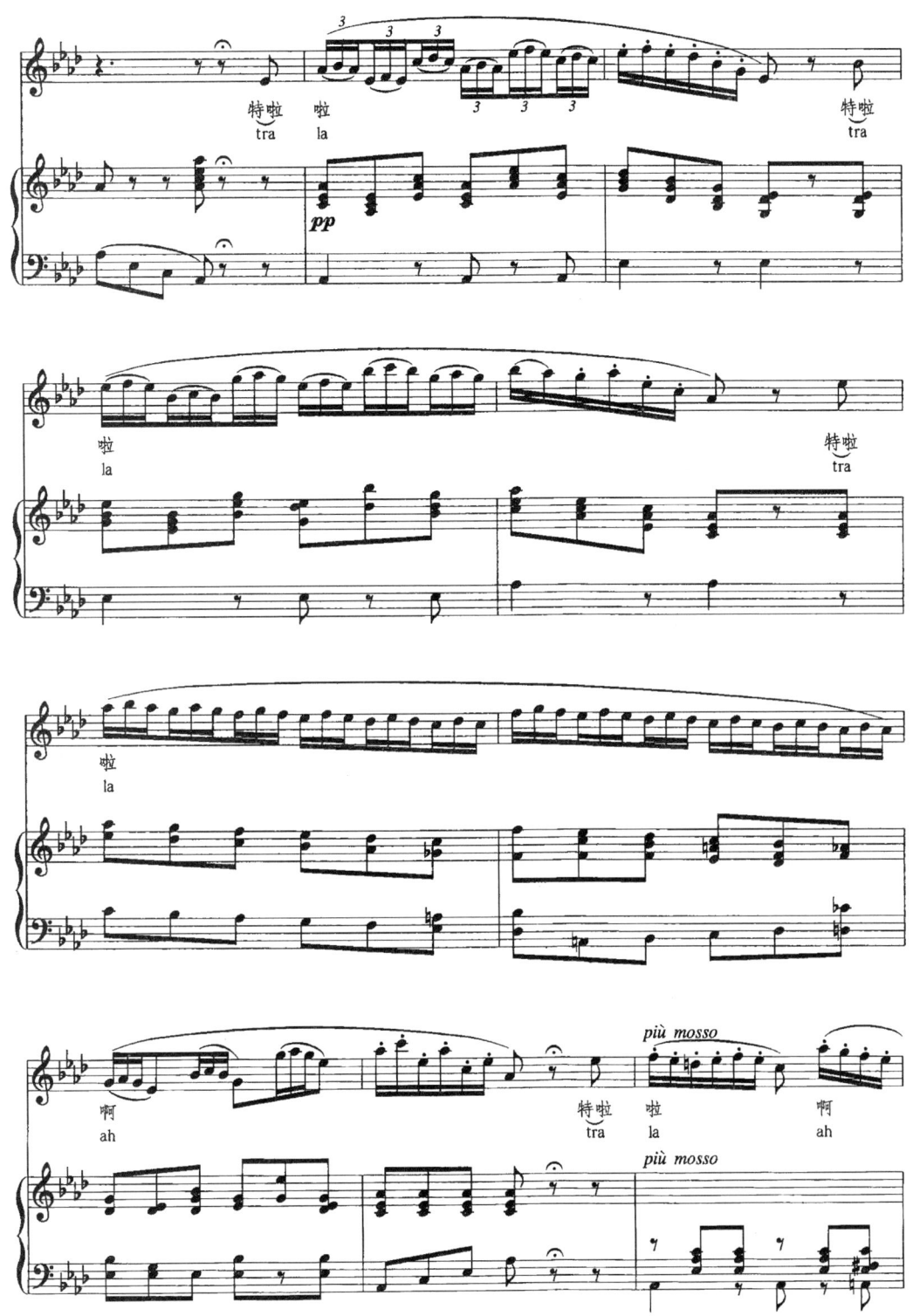

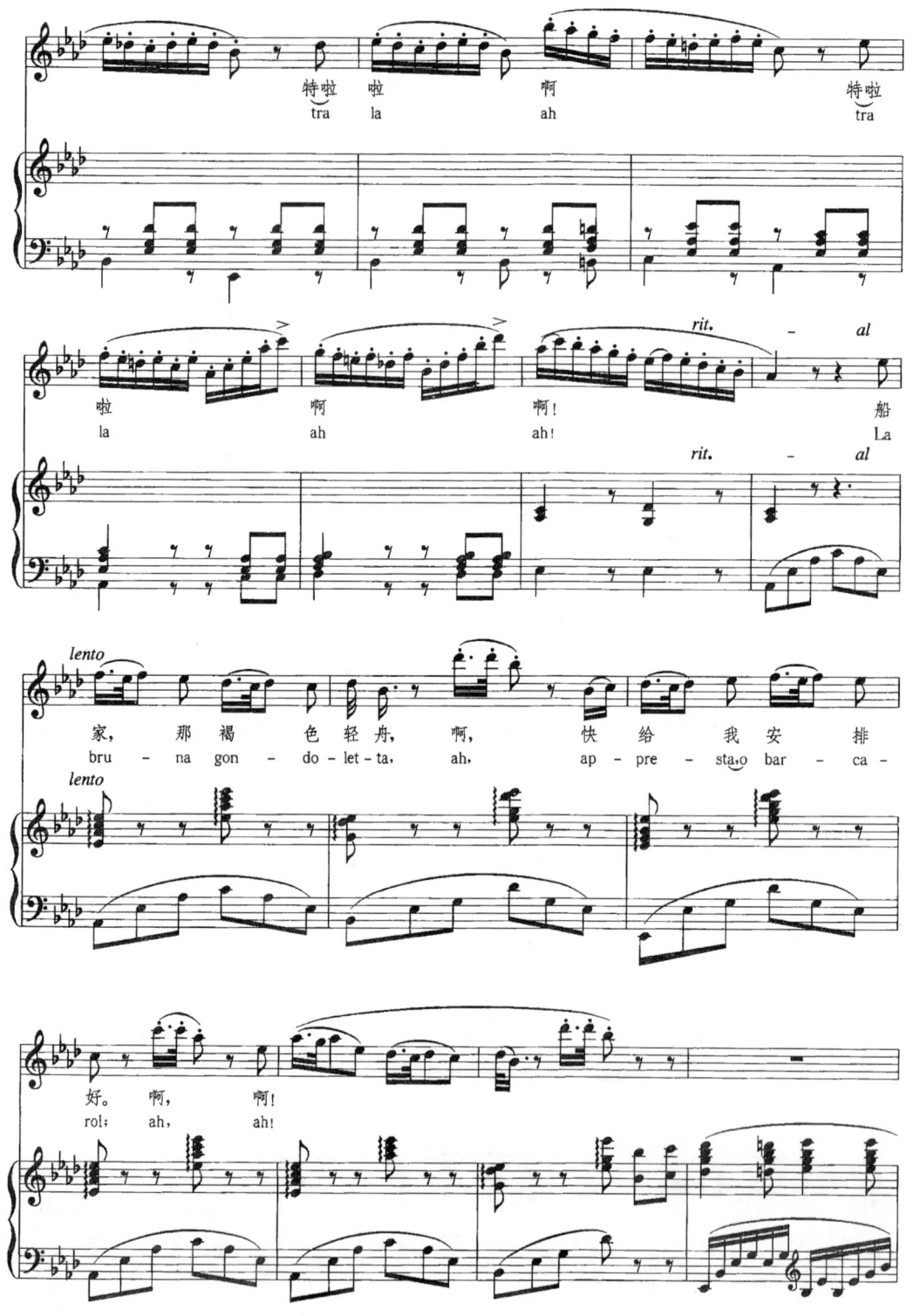

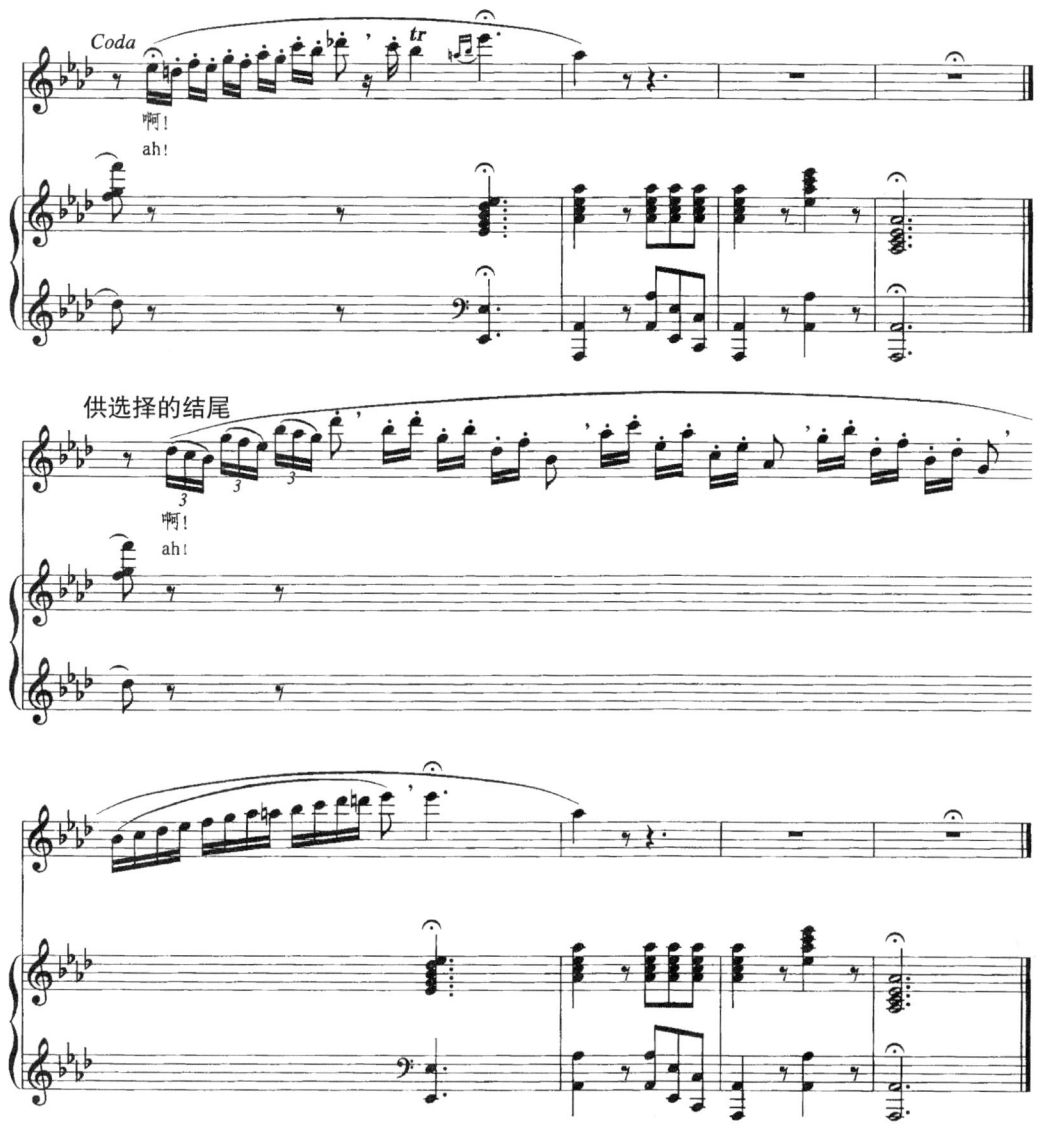

供选择的结尾

索尔维格之歌

〔挪〕易卜生 / 词
格里格 / 曲
邓映易 / 译配

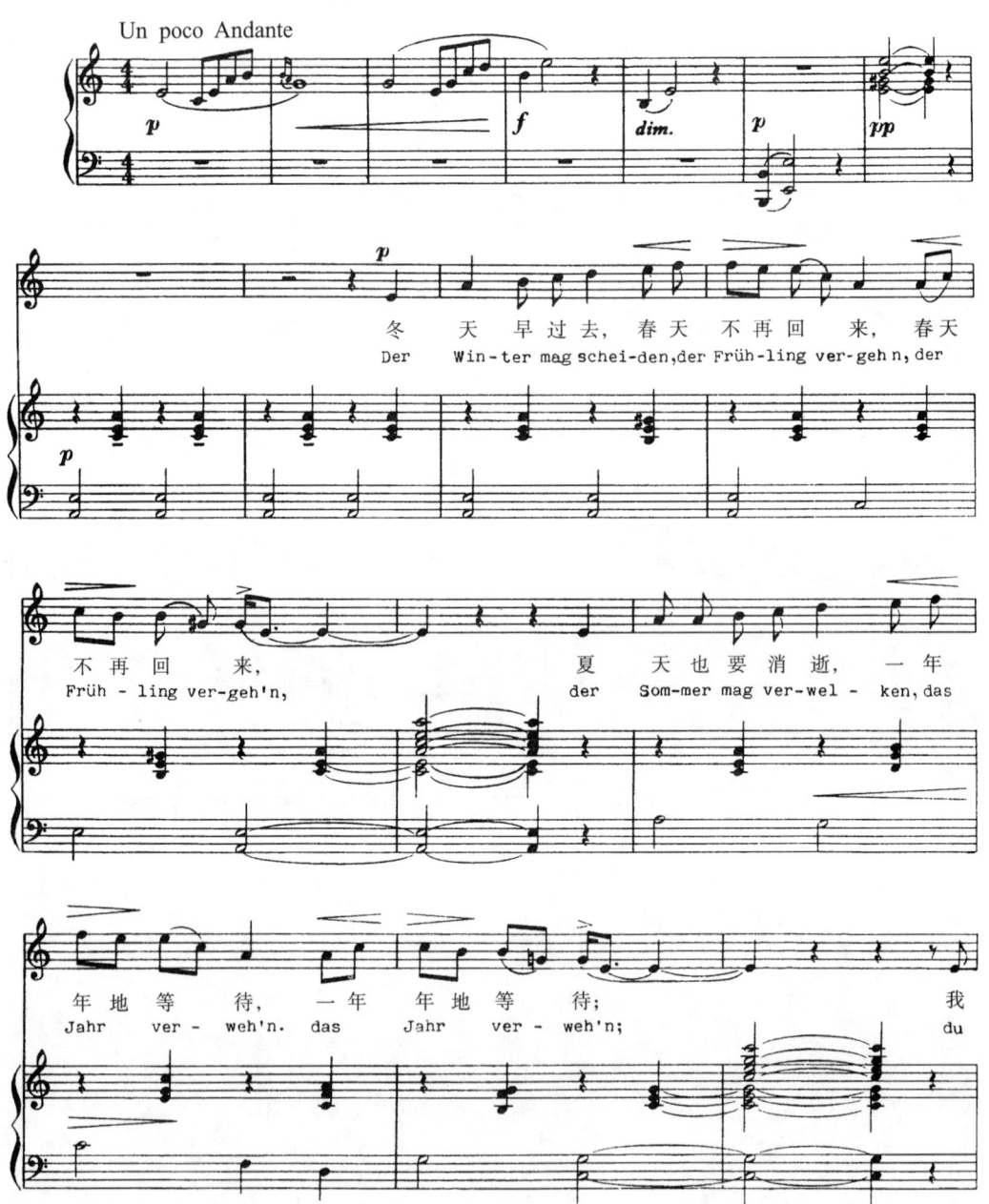

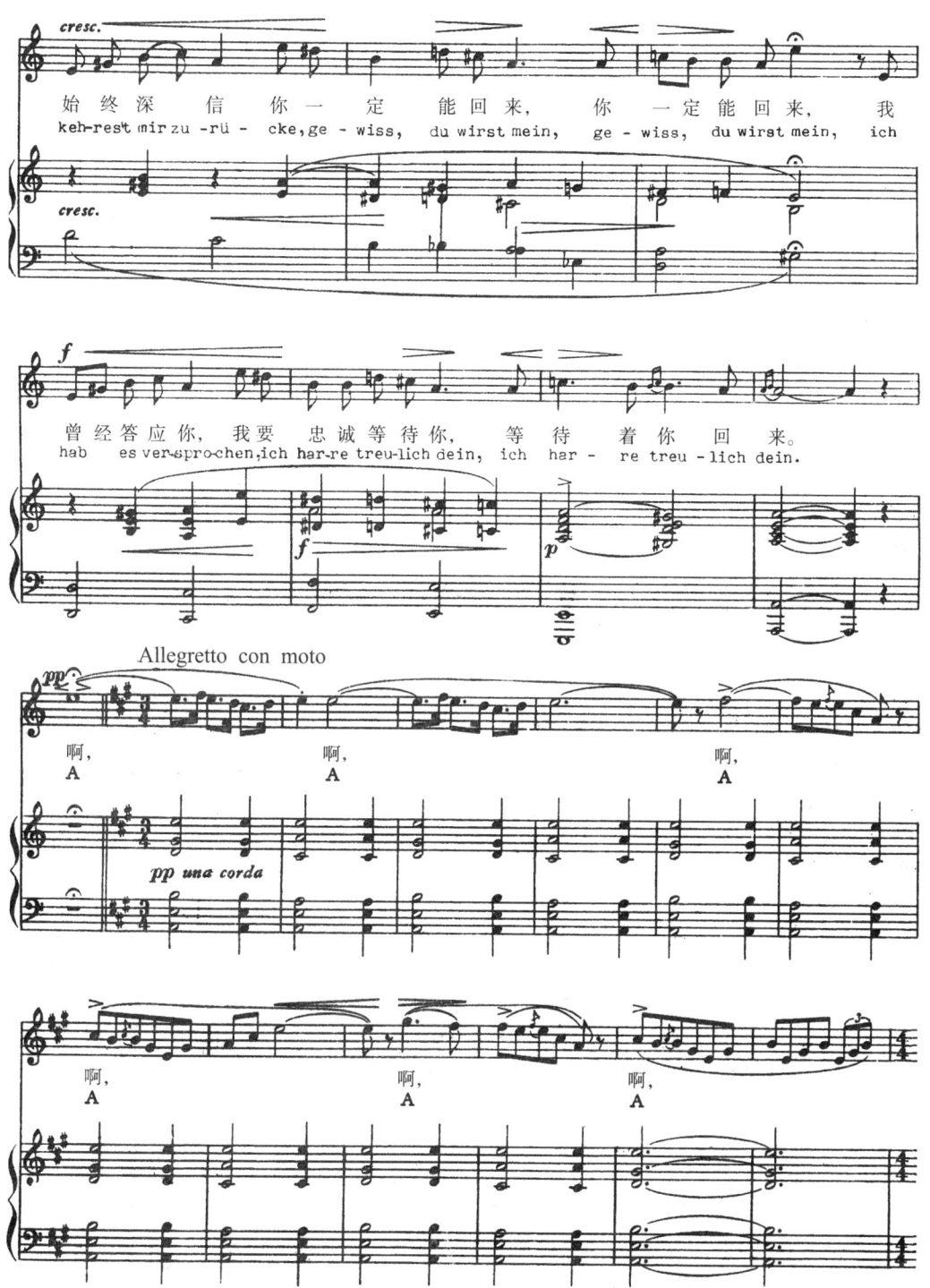

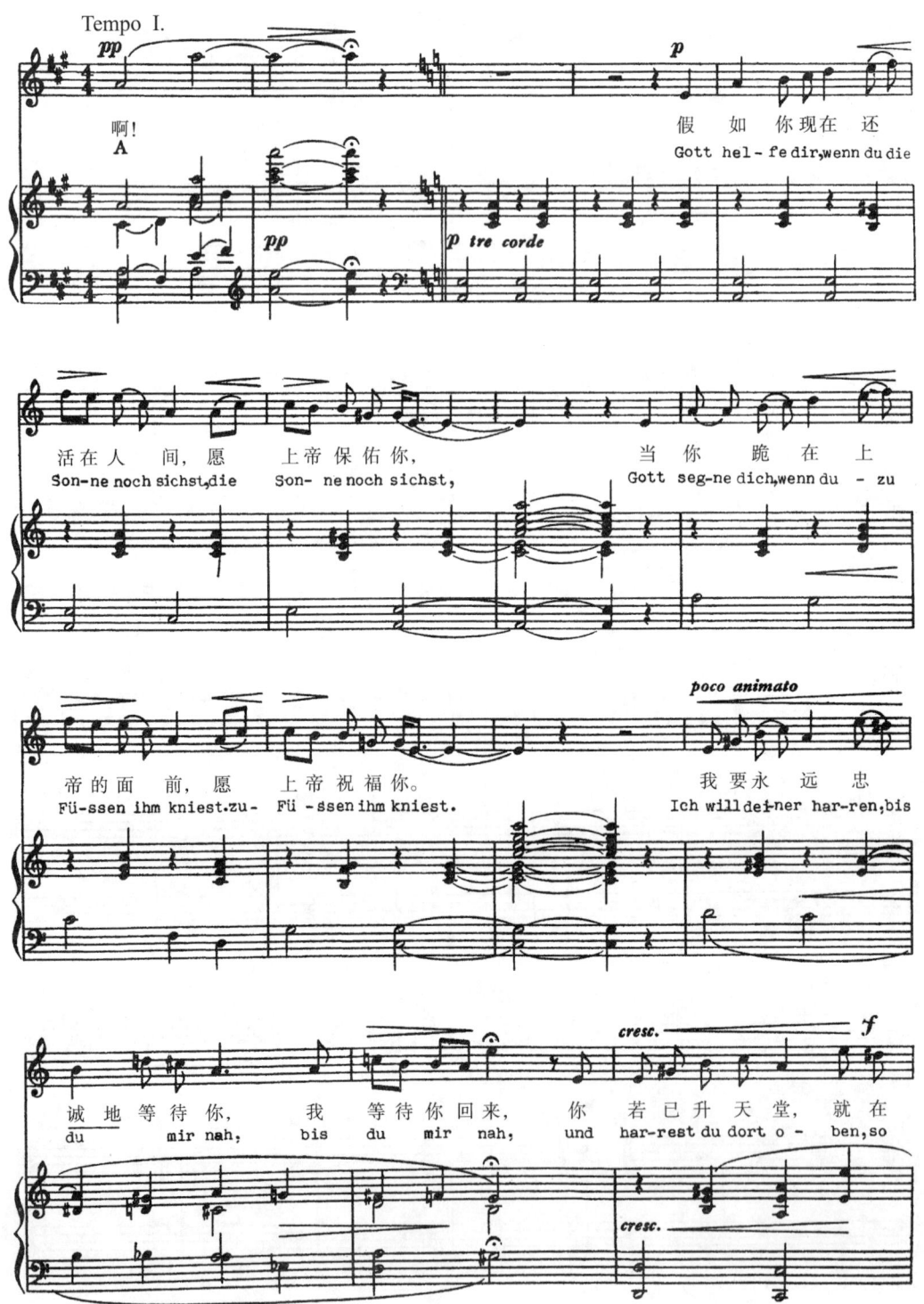

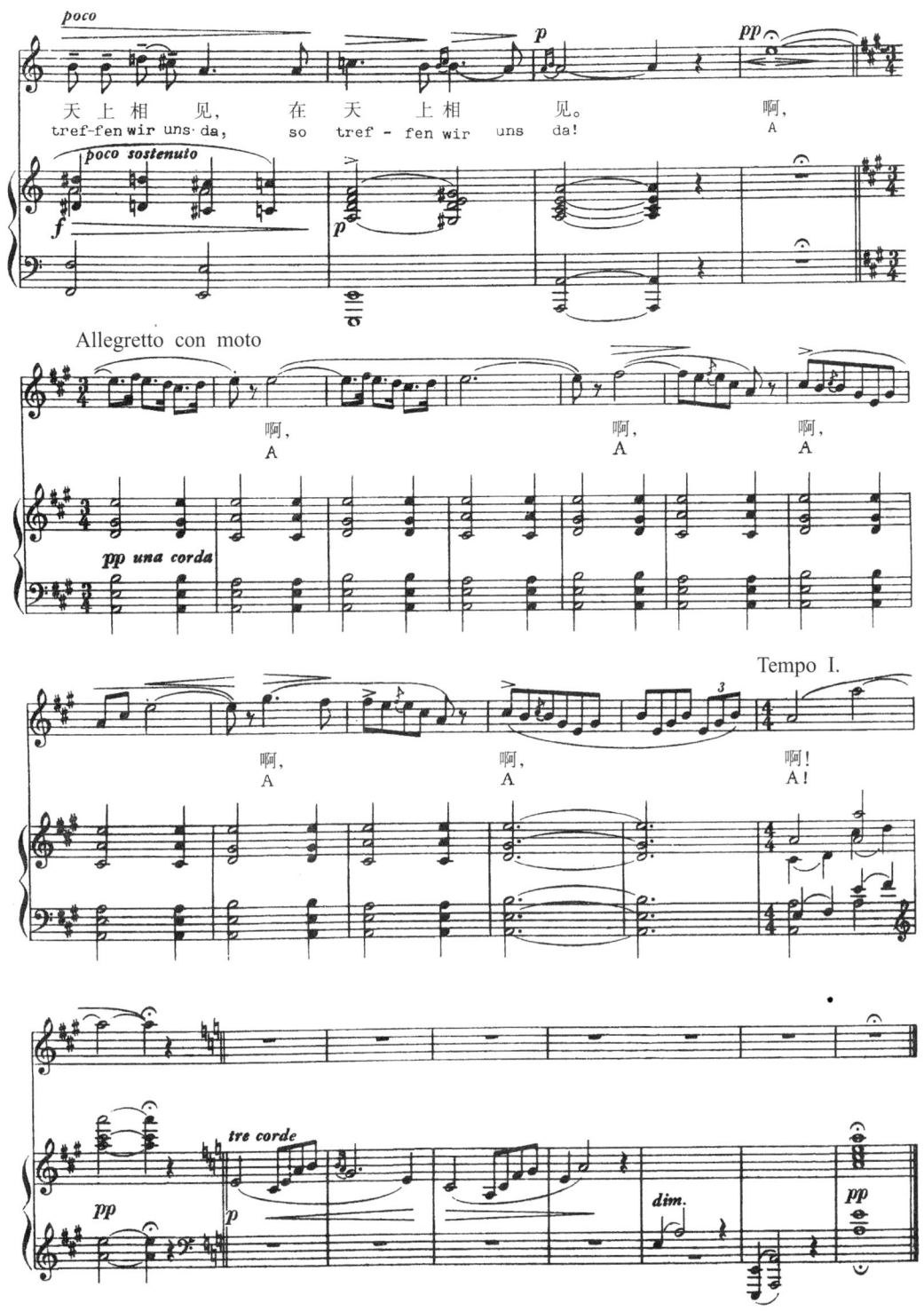

月 光

[法] G.福列 / 曲
沈 湘 / 译词
姜家祥 / 配歌

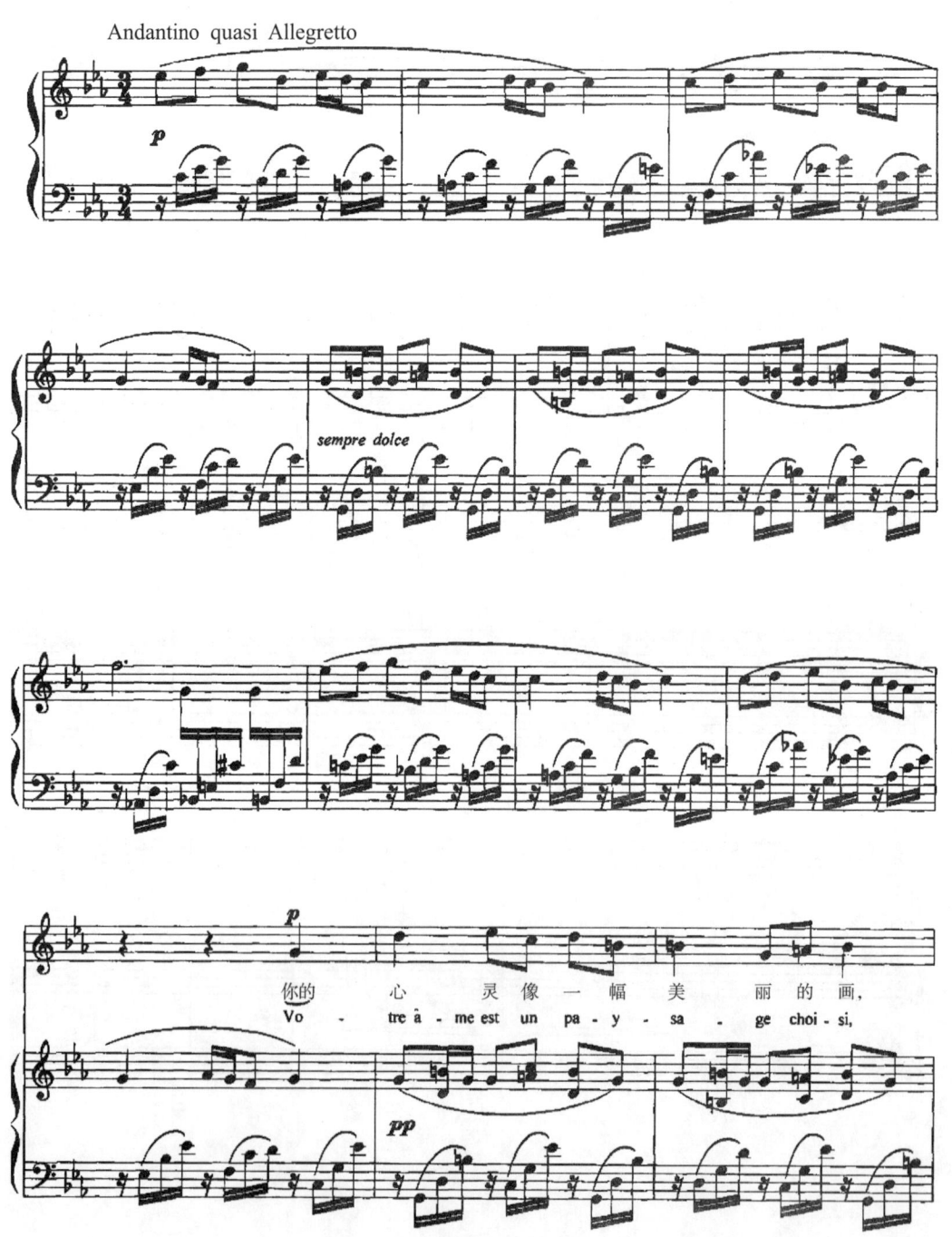

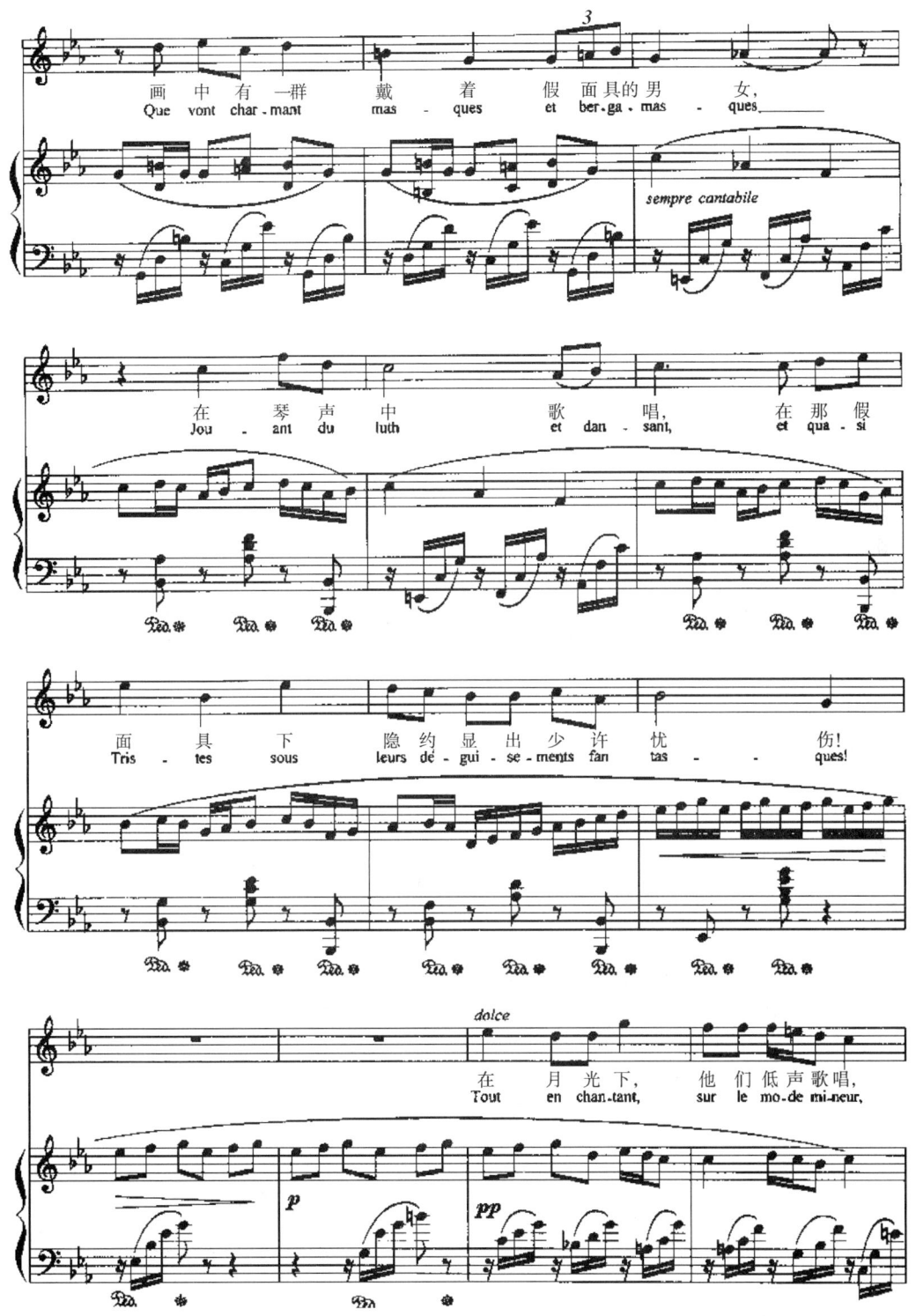

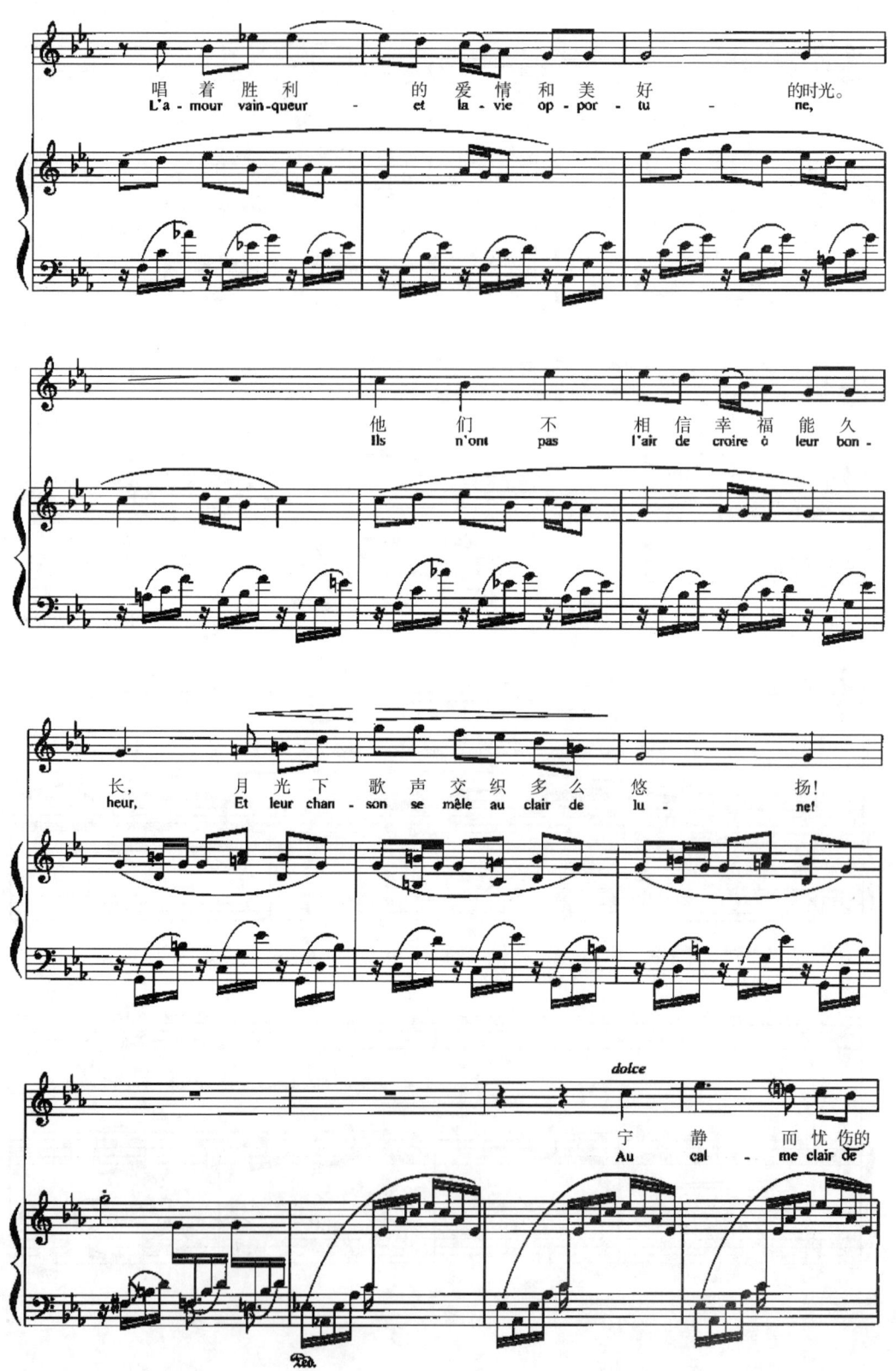

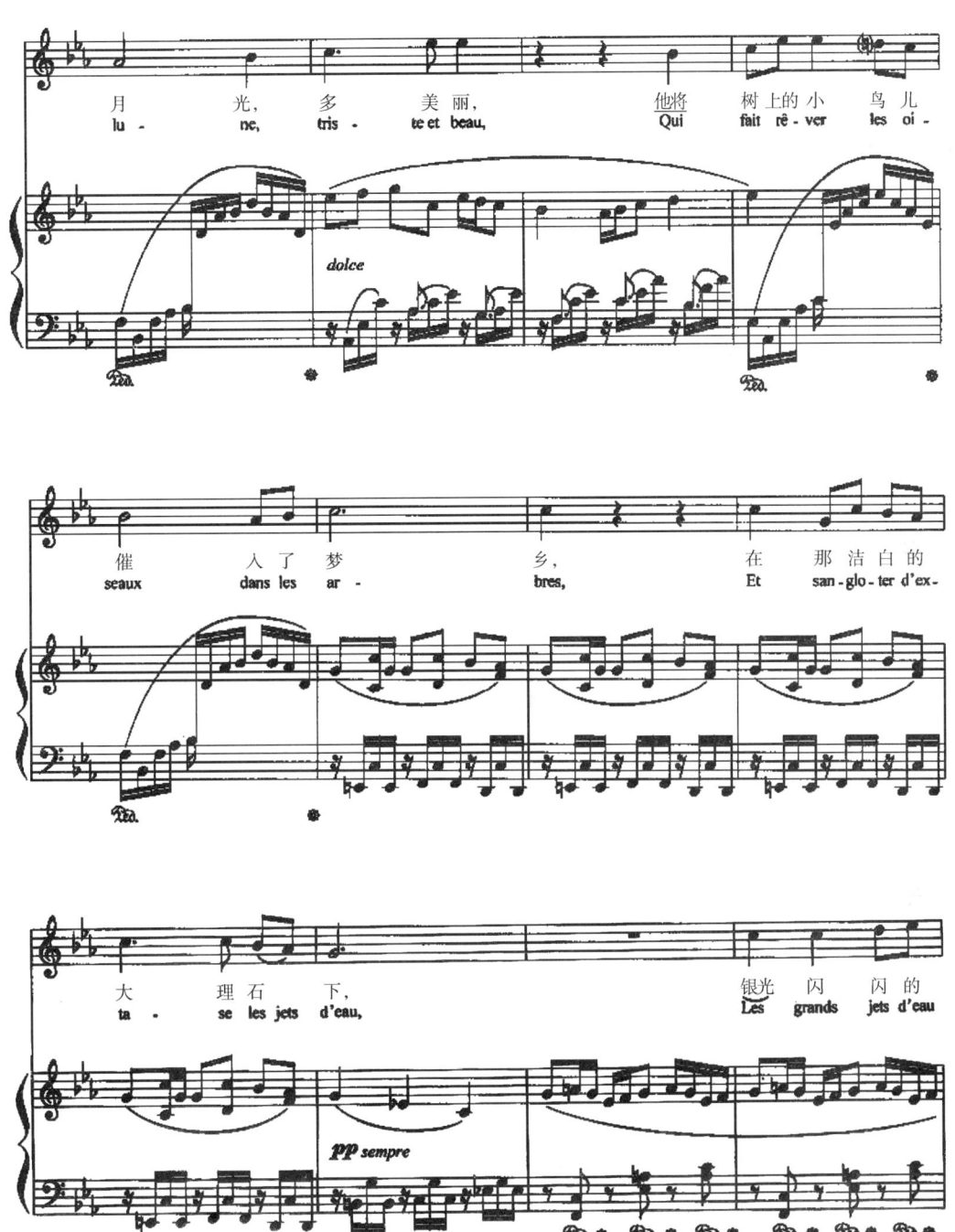

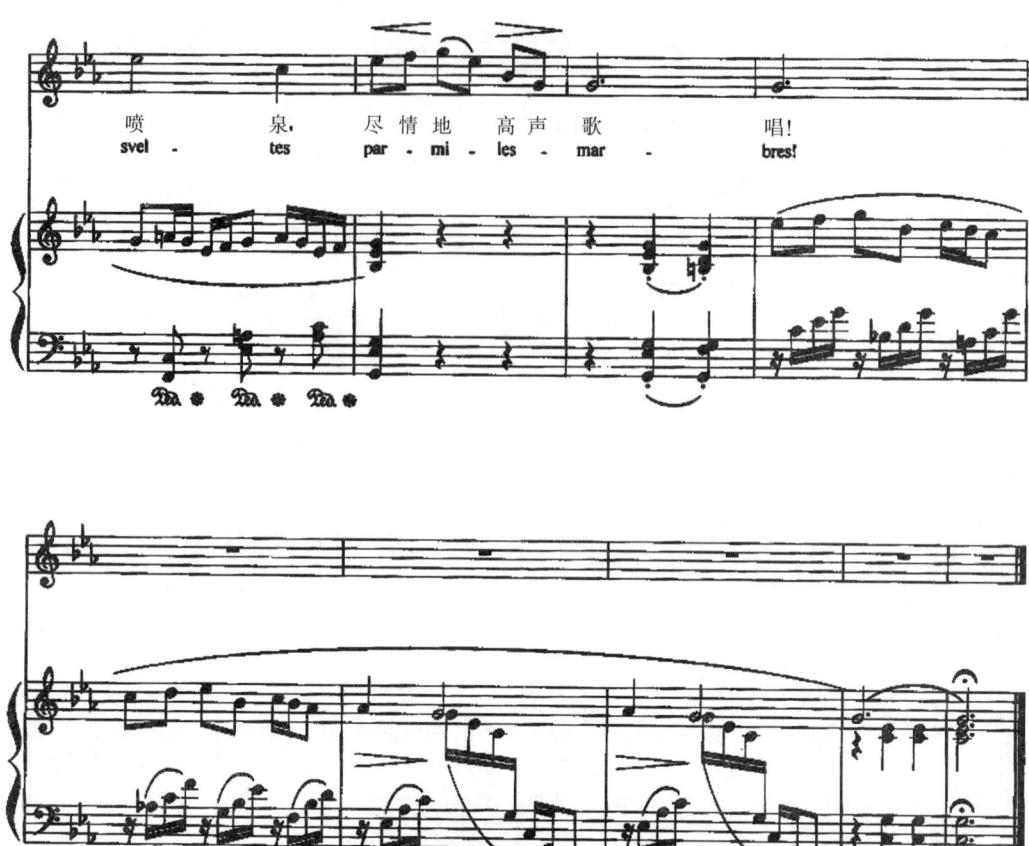

当日子忧伤沉重

——爱尔莎之梦
选自歌剧《罗恩格林》

〔德〕R.瓦格纳/曲
周 枫/译

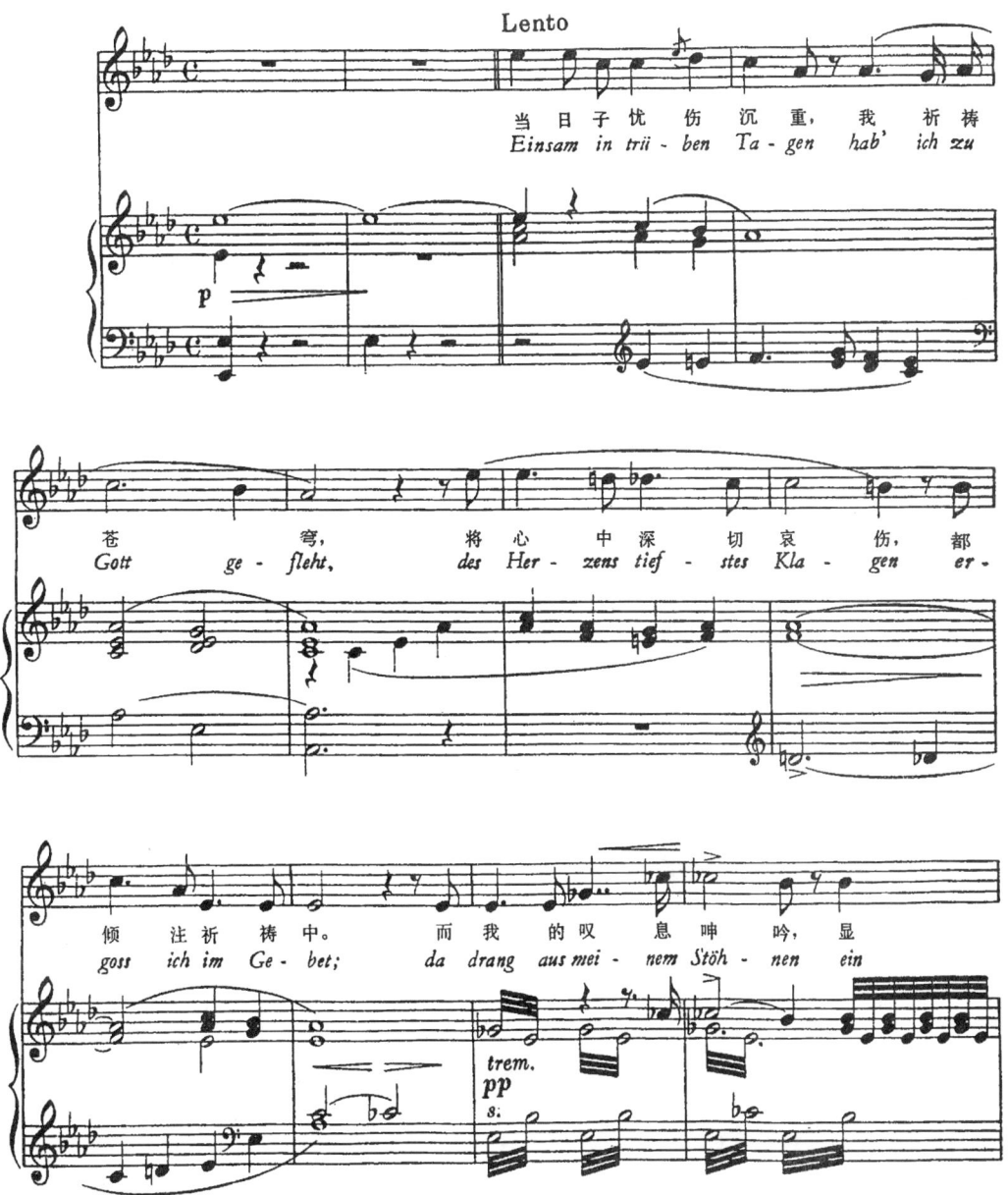

353

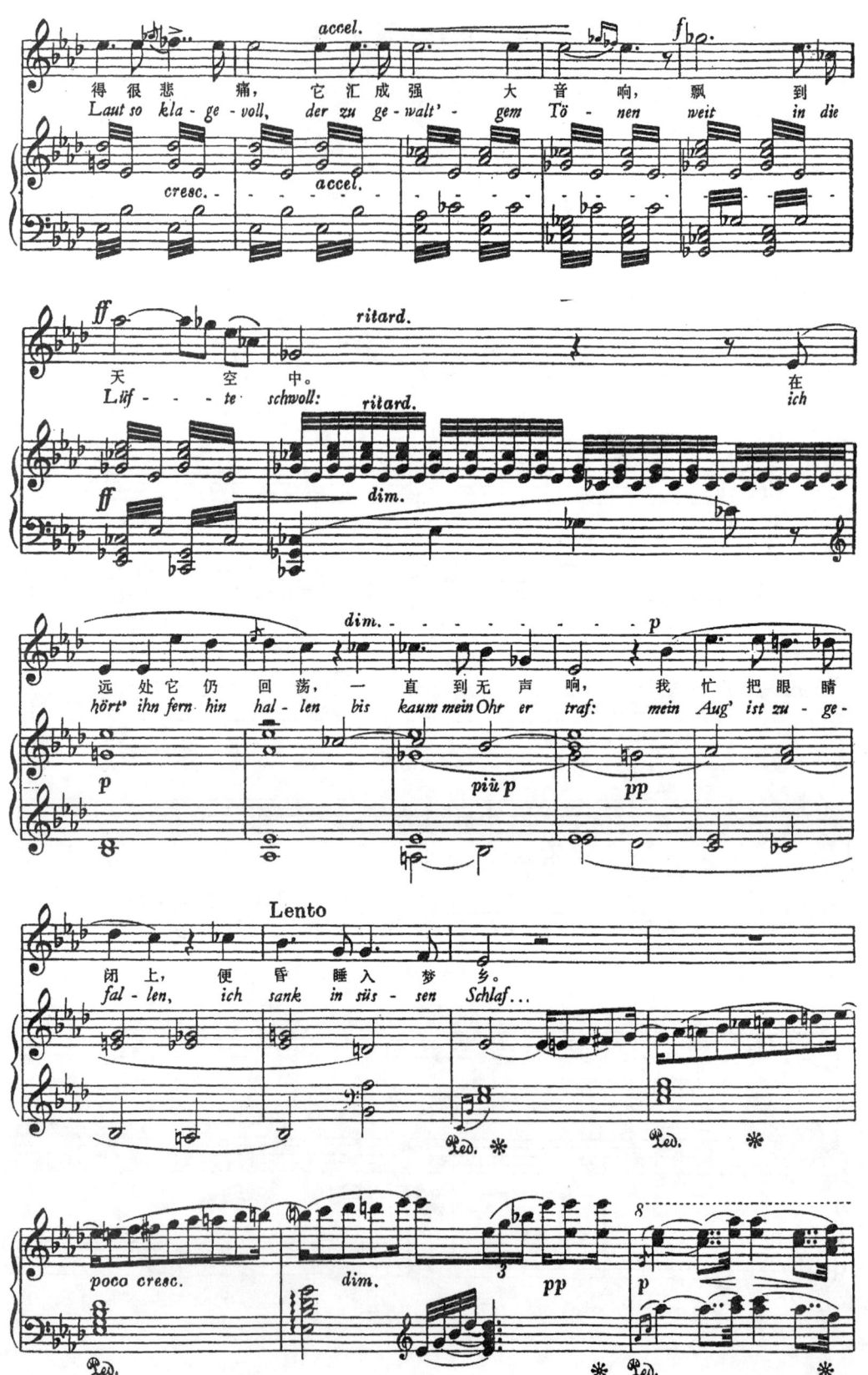

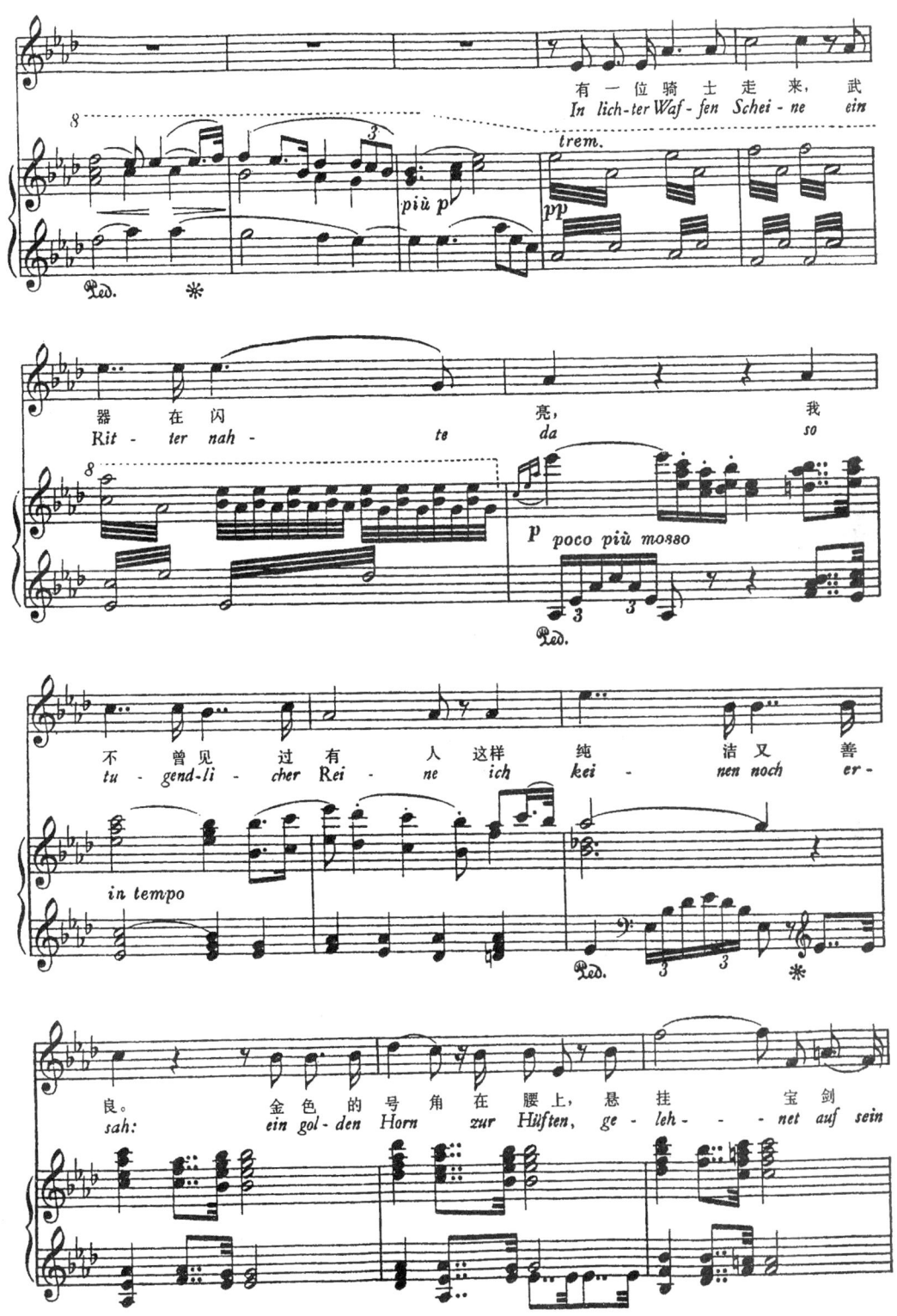

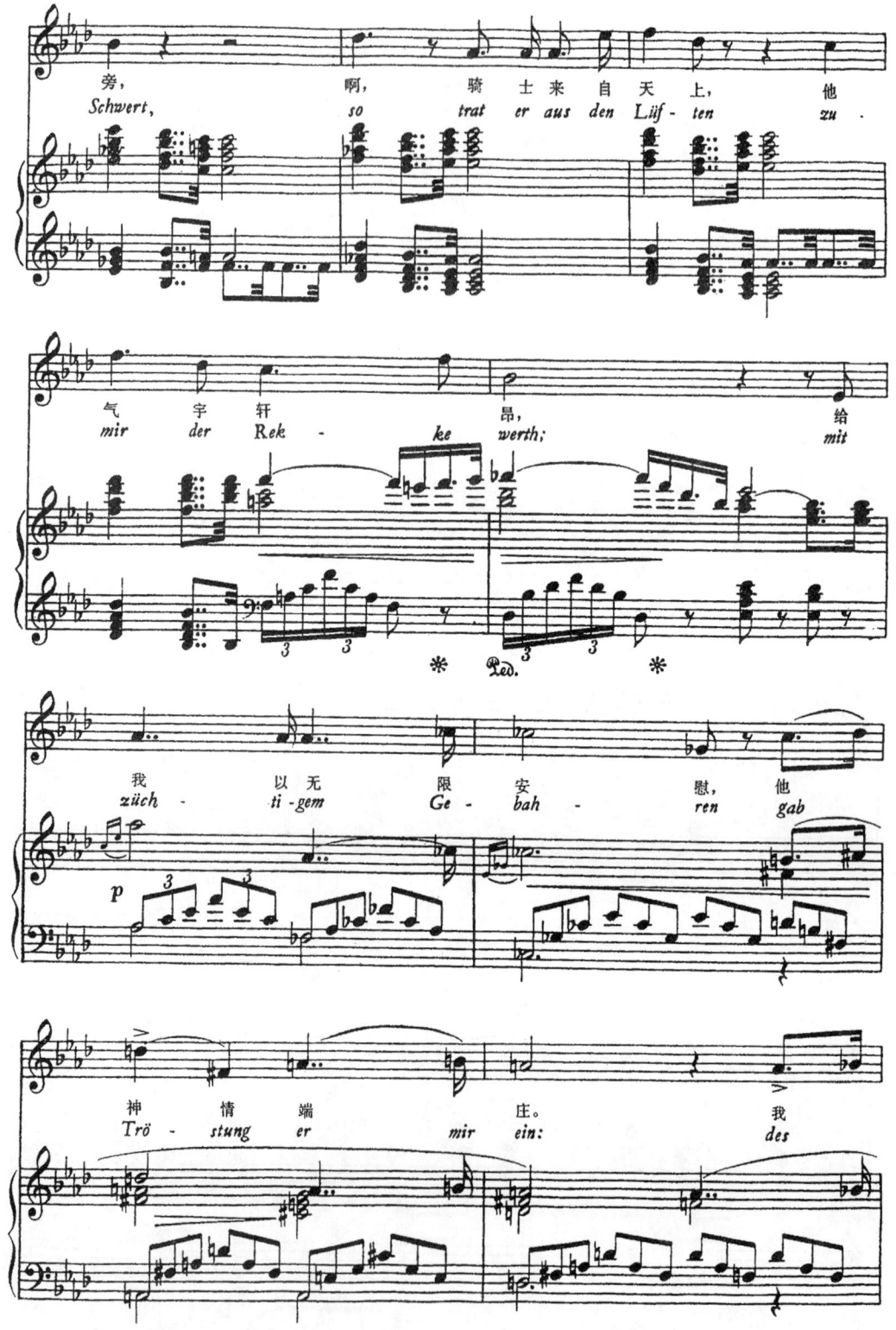

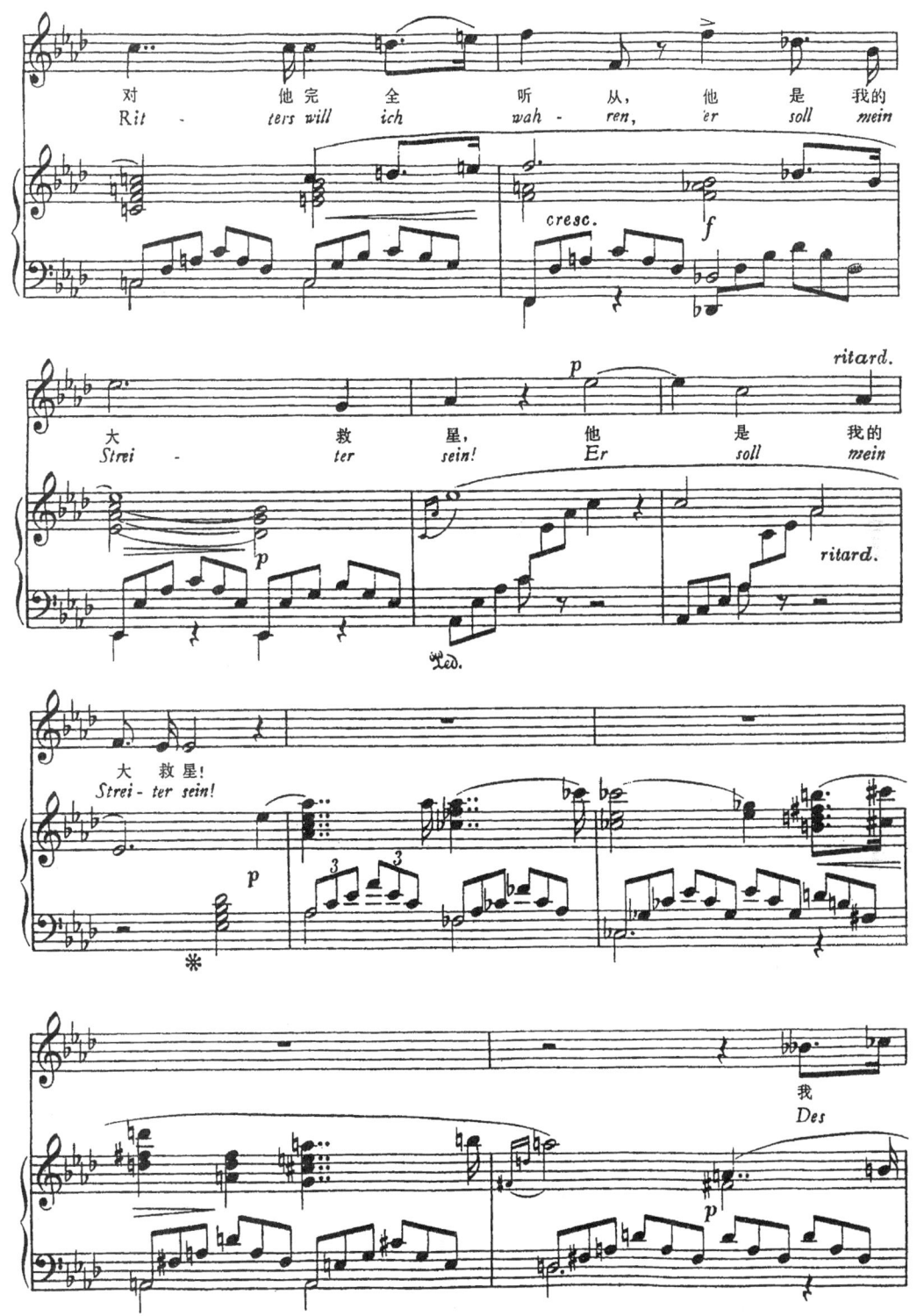

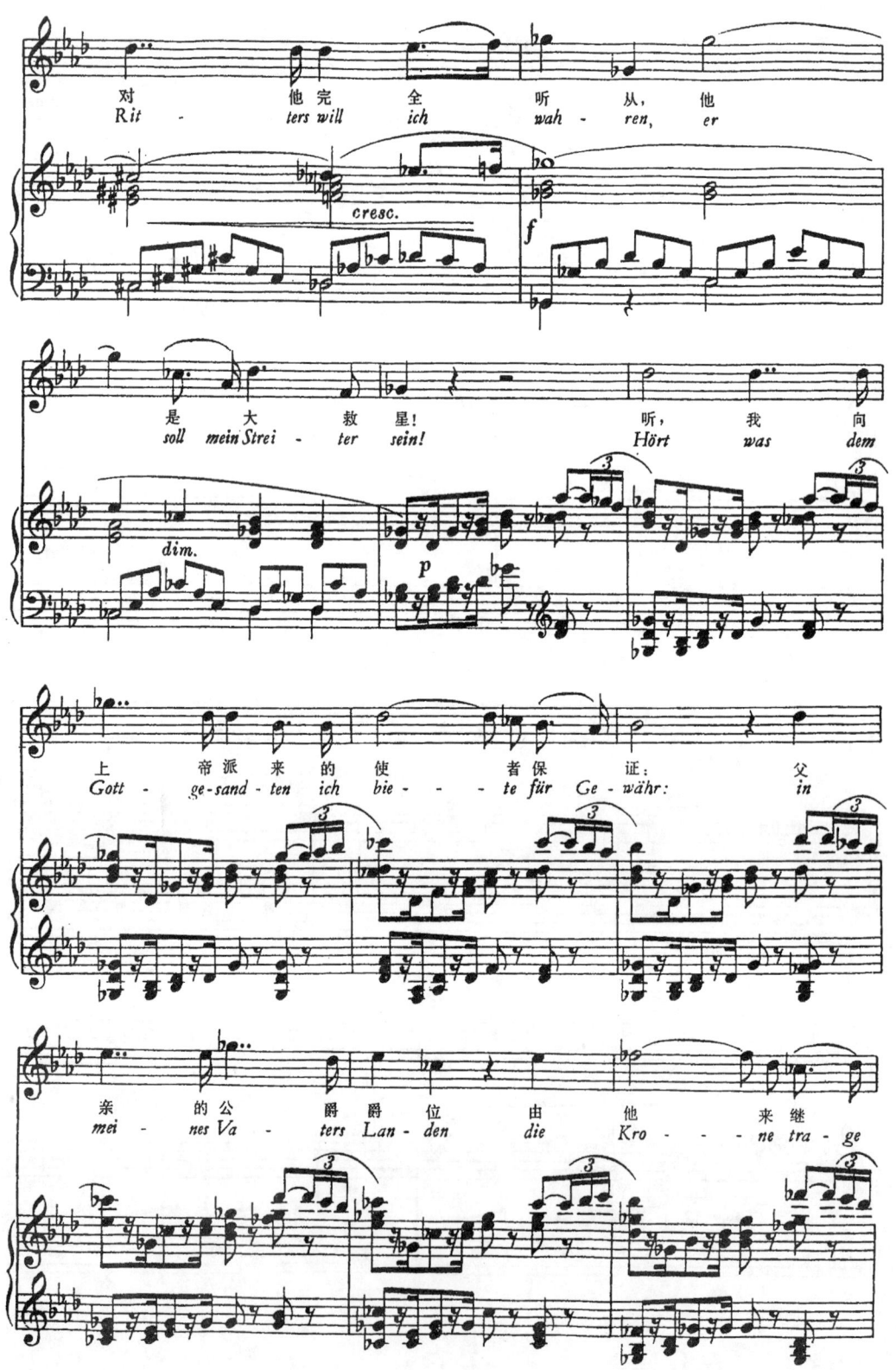

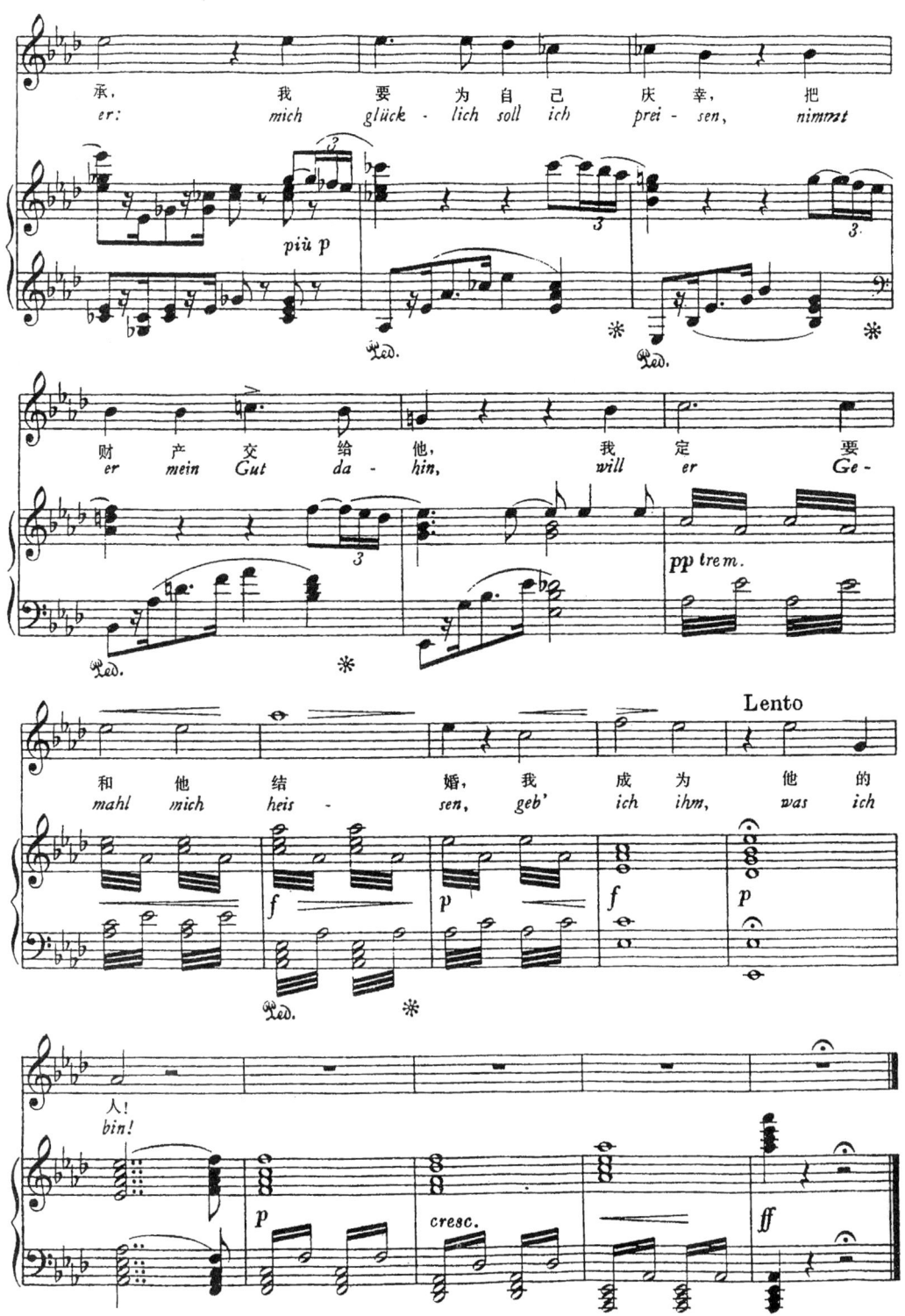

人们叫我咪咪

——咪咪的咏叹调
选自歌剧《艺术家的生涯》

〔意〕G.贾科萨、L.伊利卡／词
G.普契尼／曲
蒋 英、尚家骧、邓映易／译配

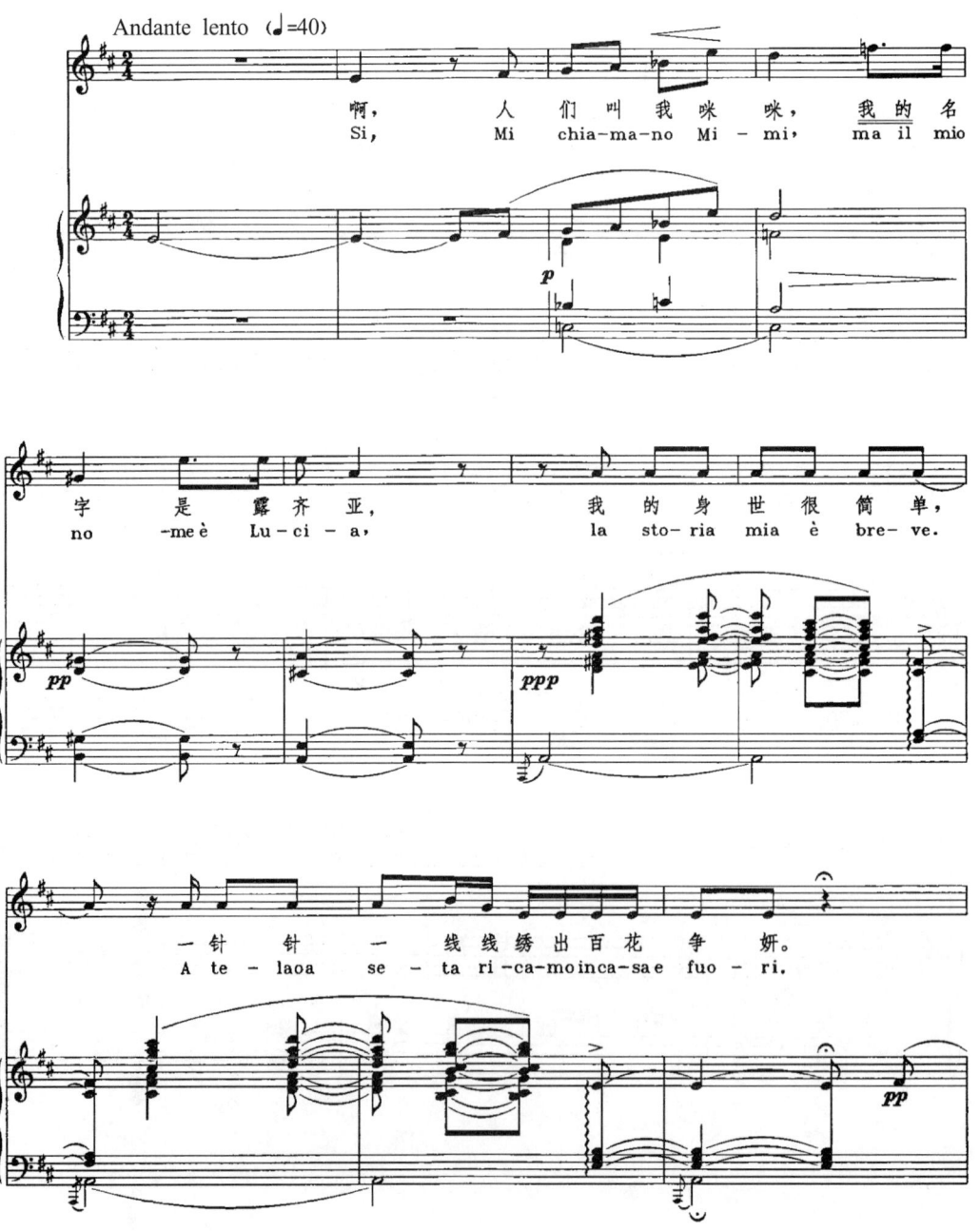

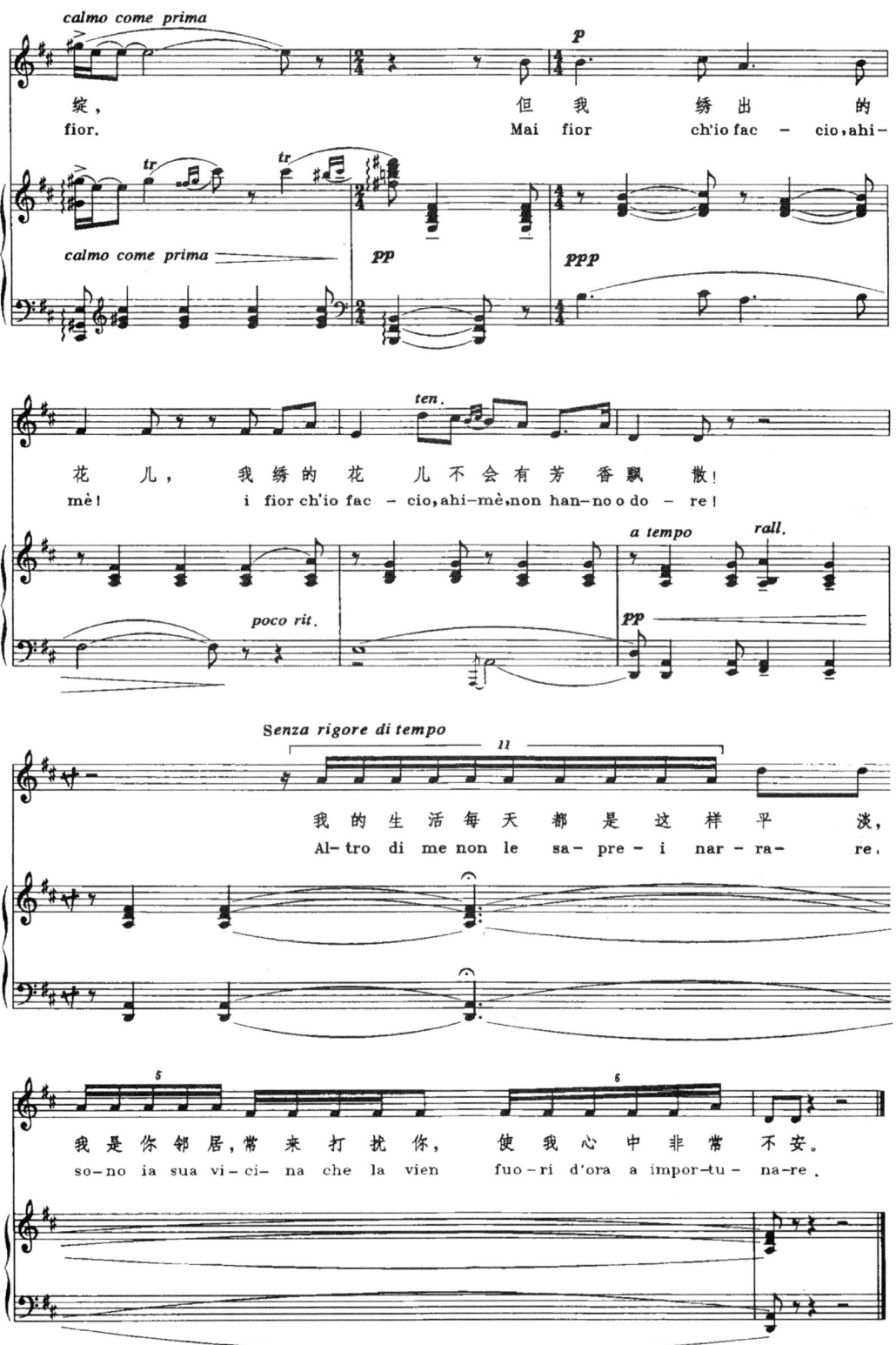

我悲伤啊，我痛苦

选自歌剧《伊凡·苏萨宁》

〔俄〕M.格林卡/曲
郑中成/译
刘淑芳/配

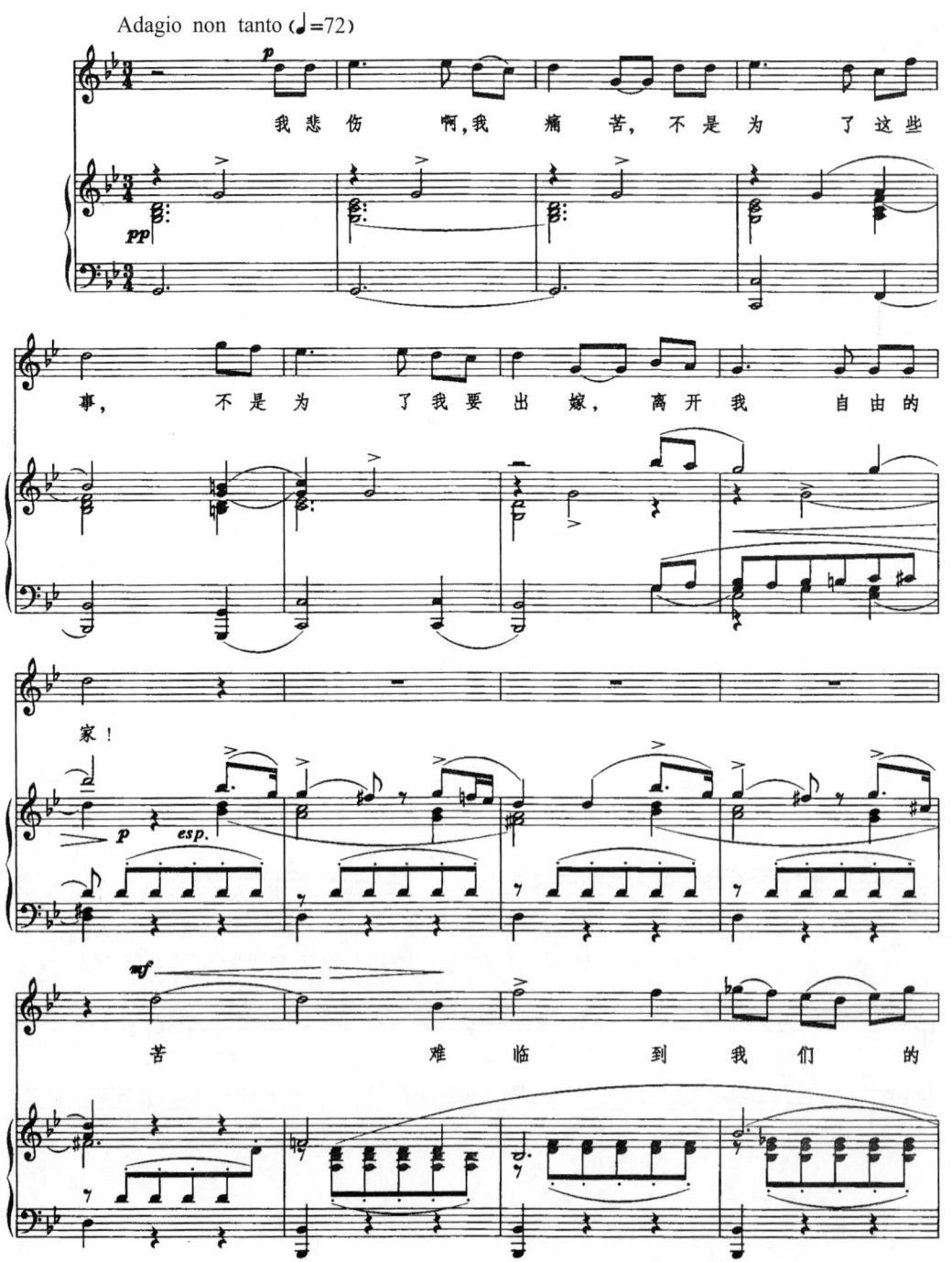

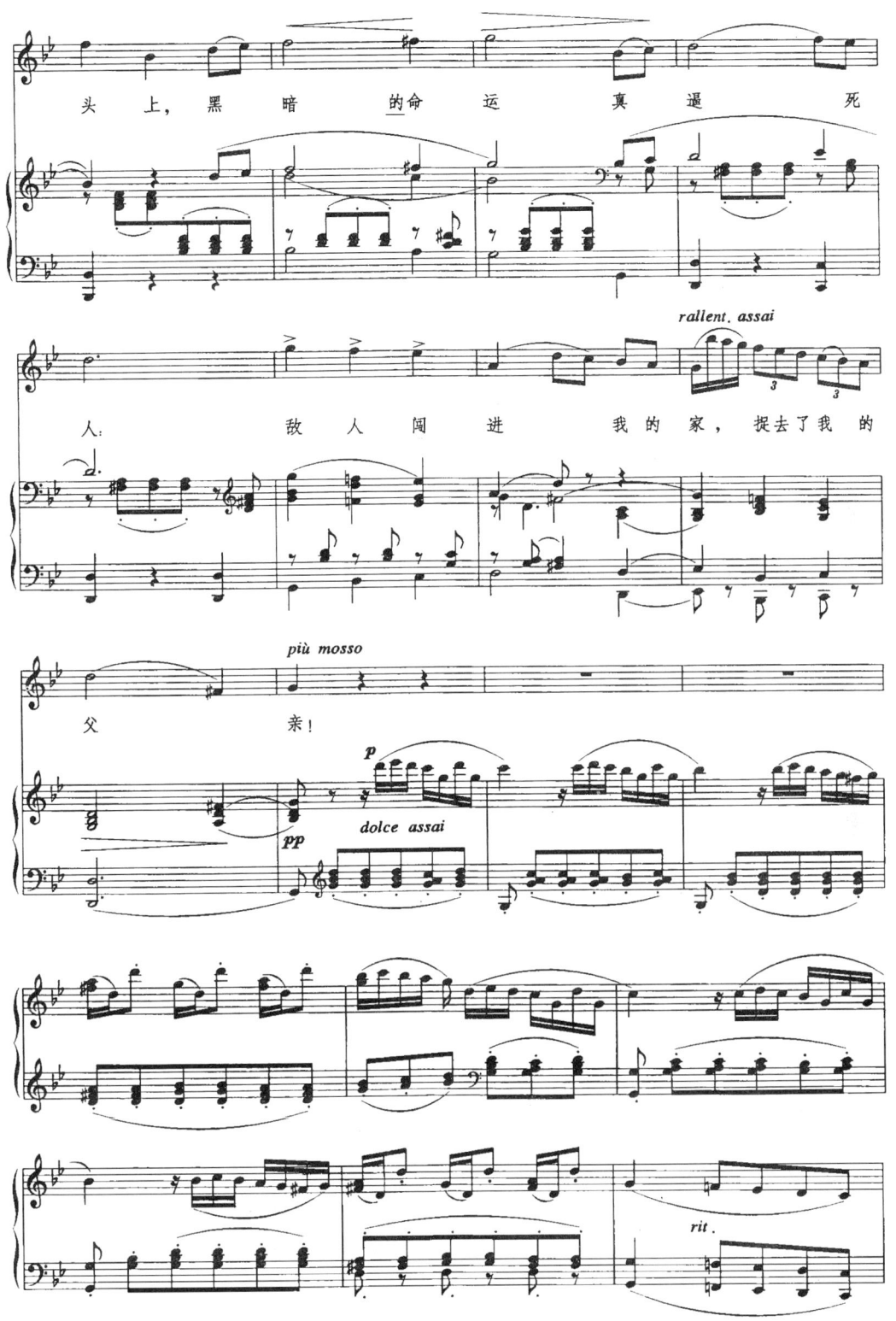

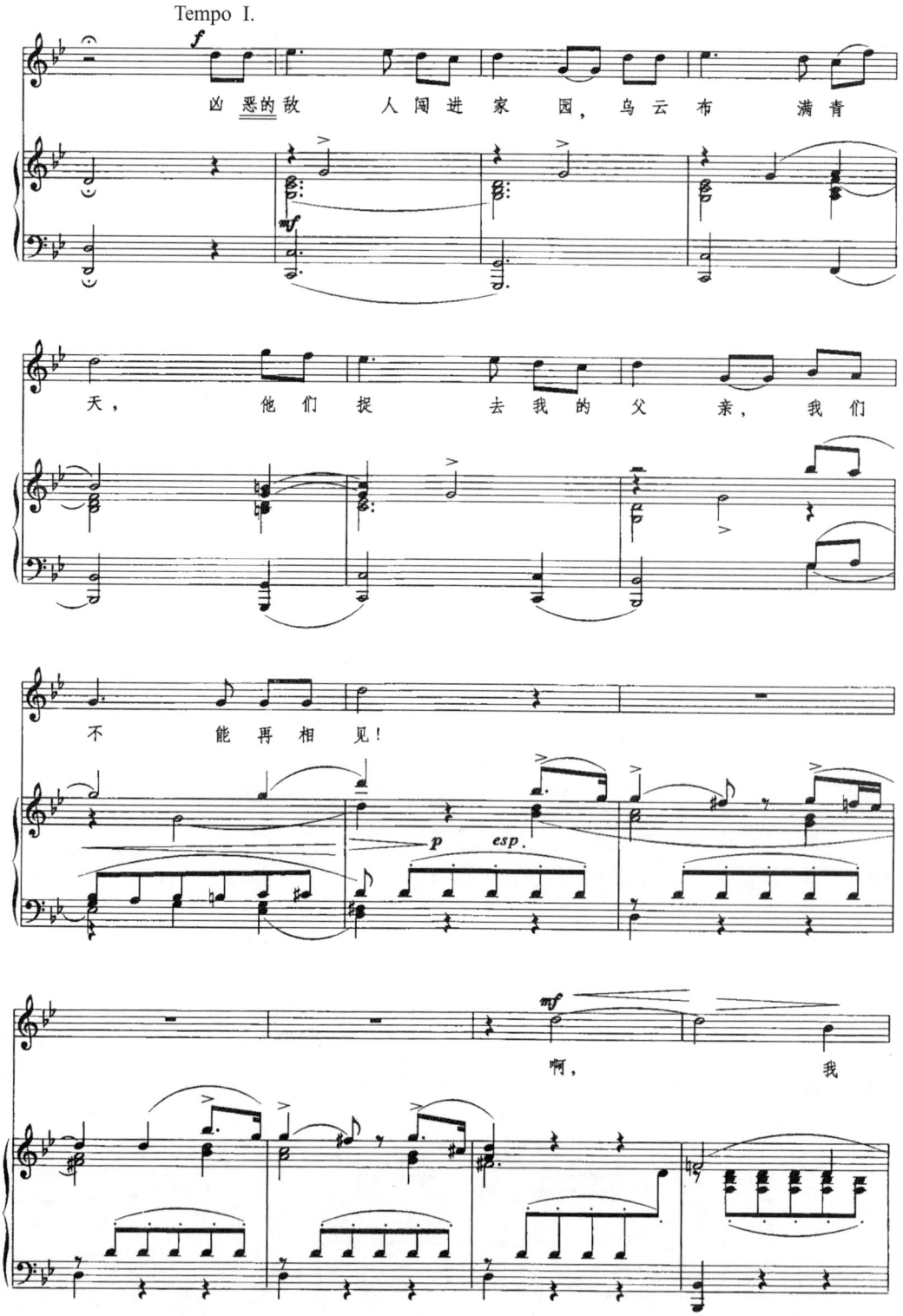

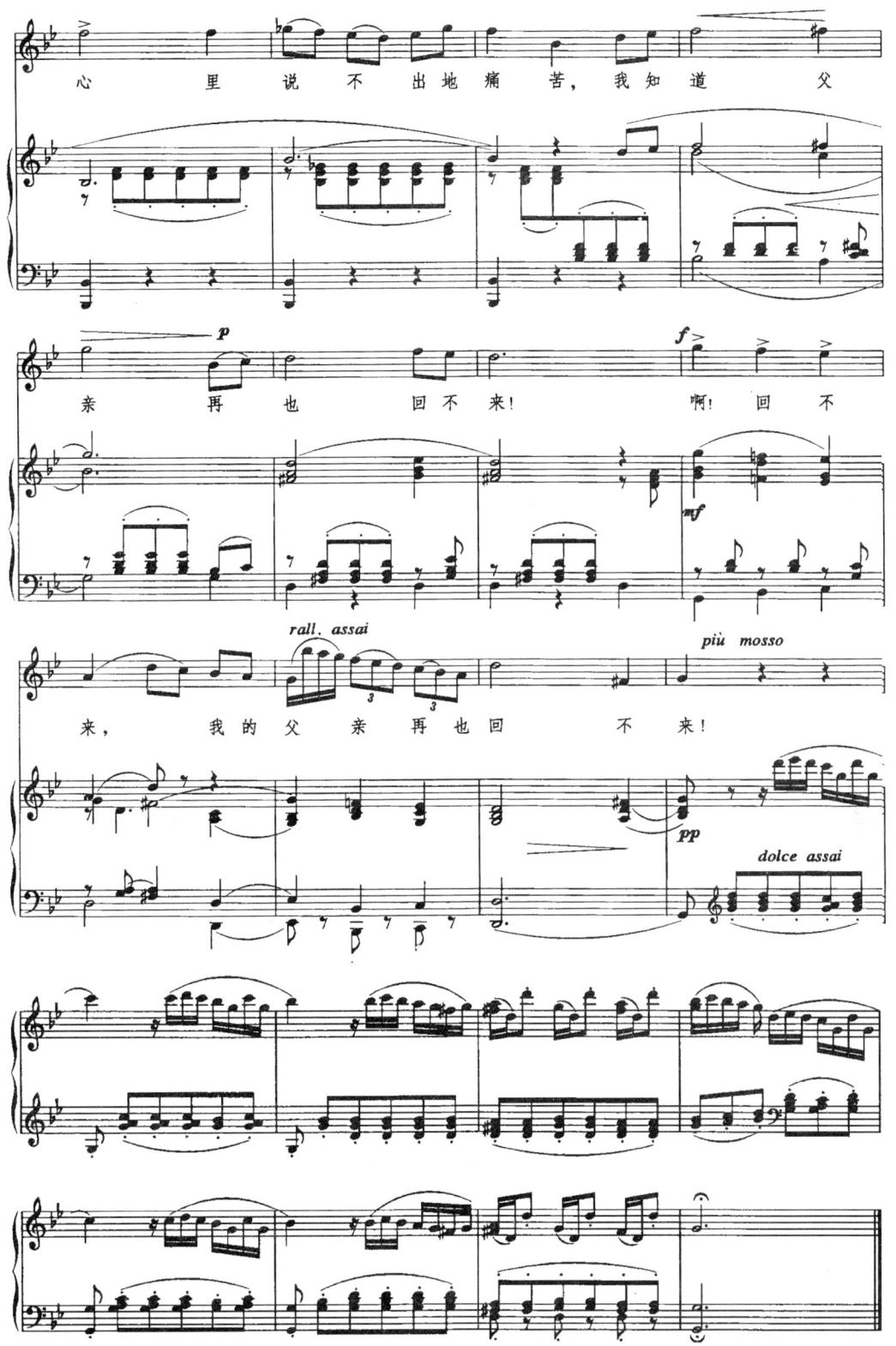

晴朗的一天

选自歌剧《蝴蝶夫人》

〔意〕G.贾科萨、L.伊利卡/词
G.普契尼/曲
蒋 英、尚家骧、邓映易/译配

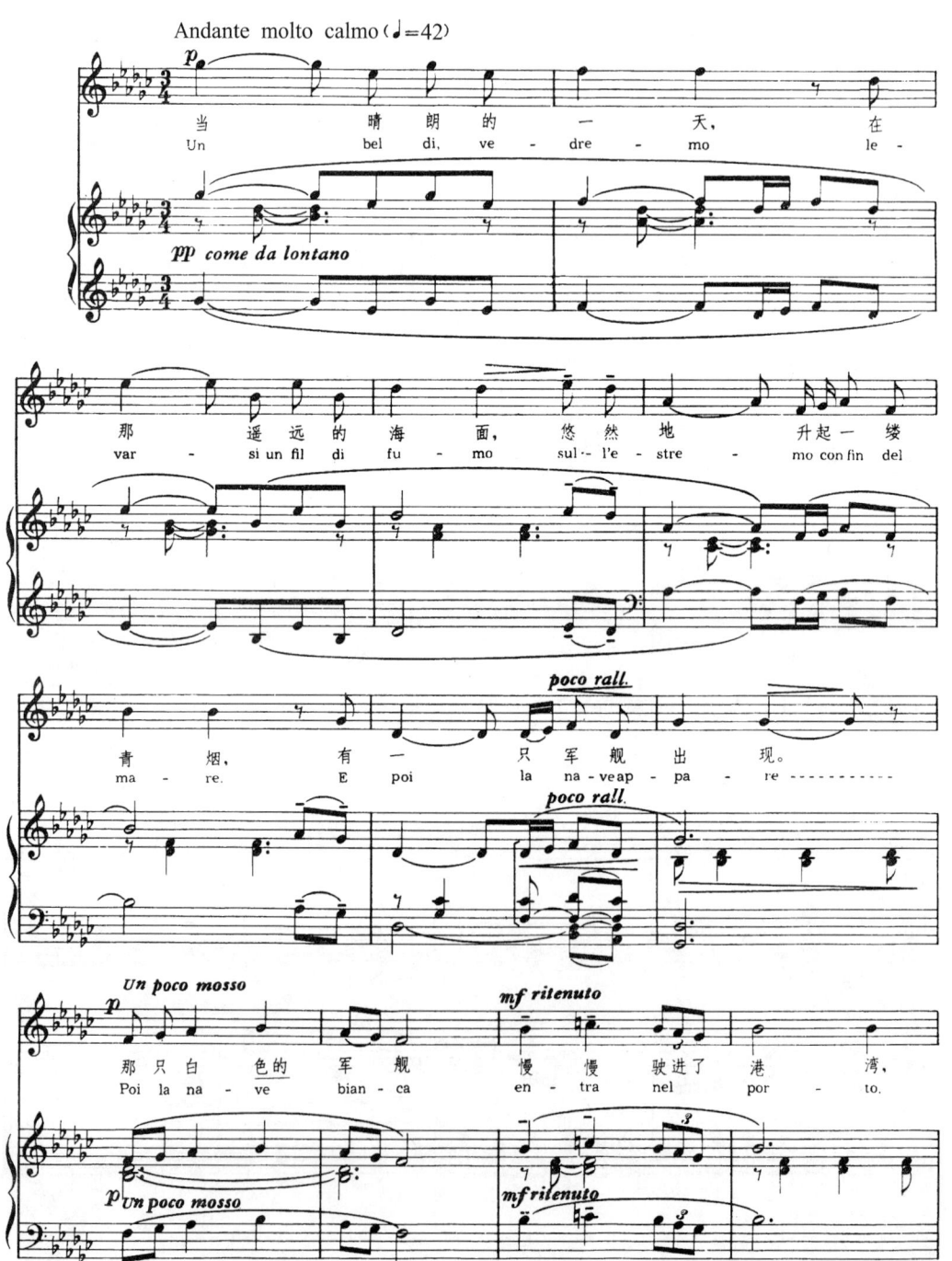

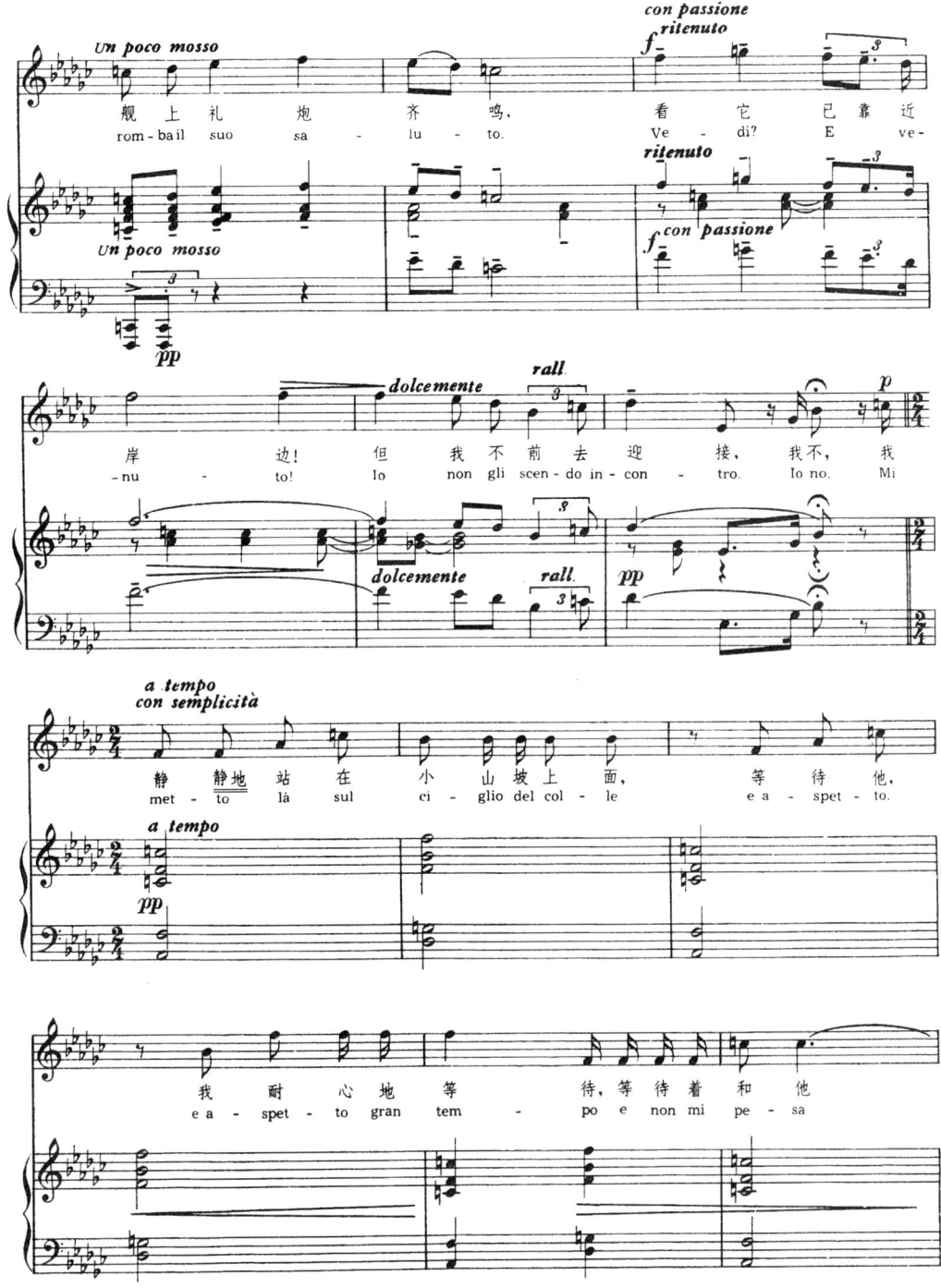

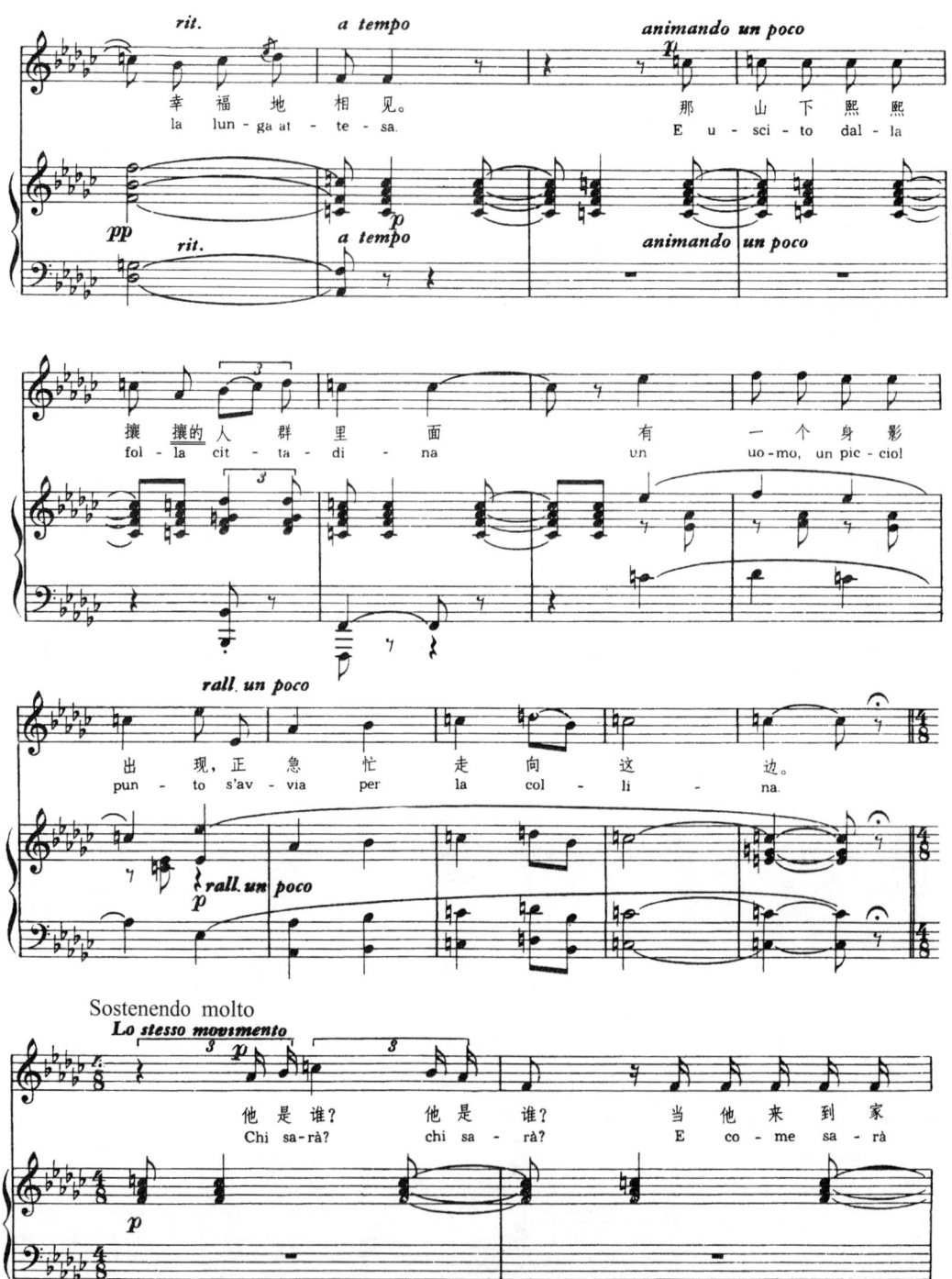

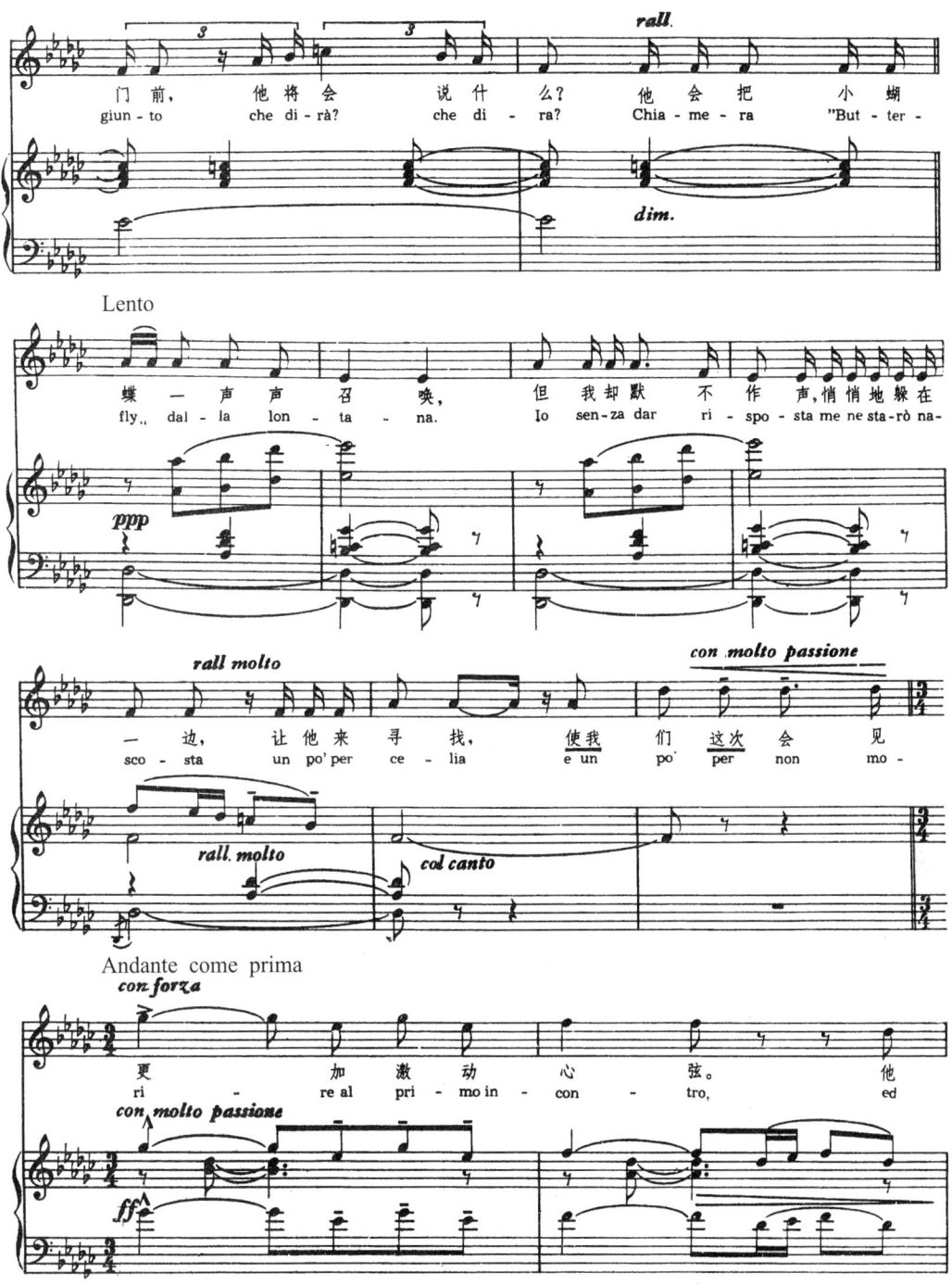

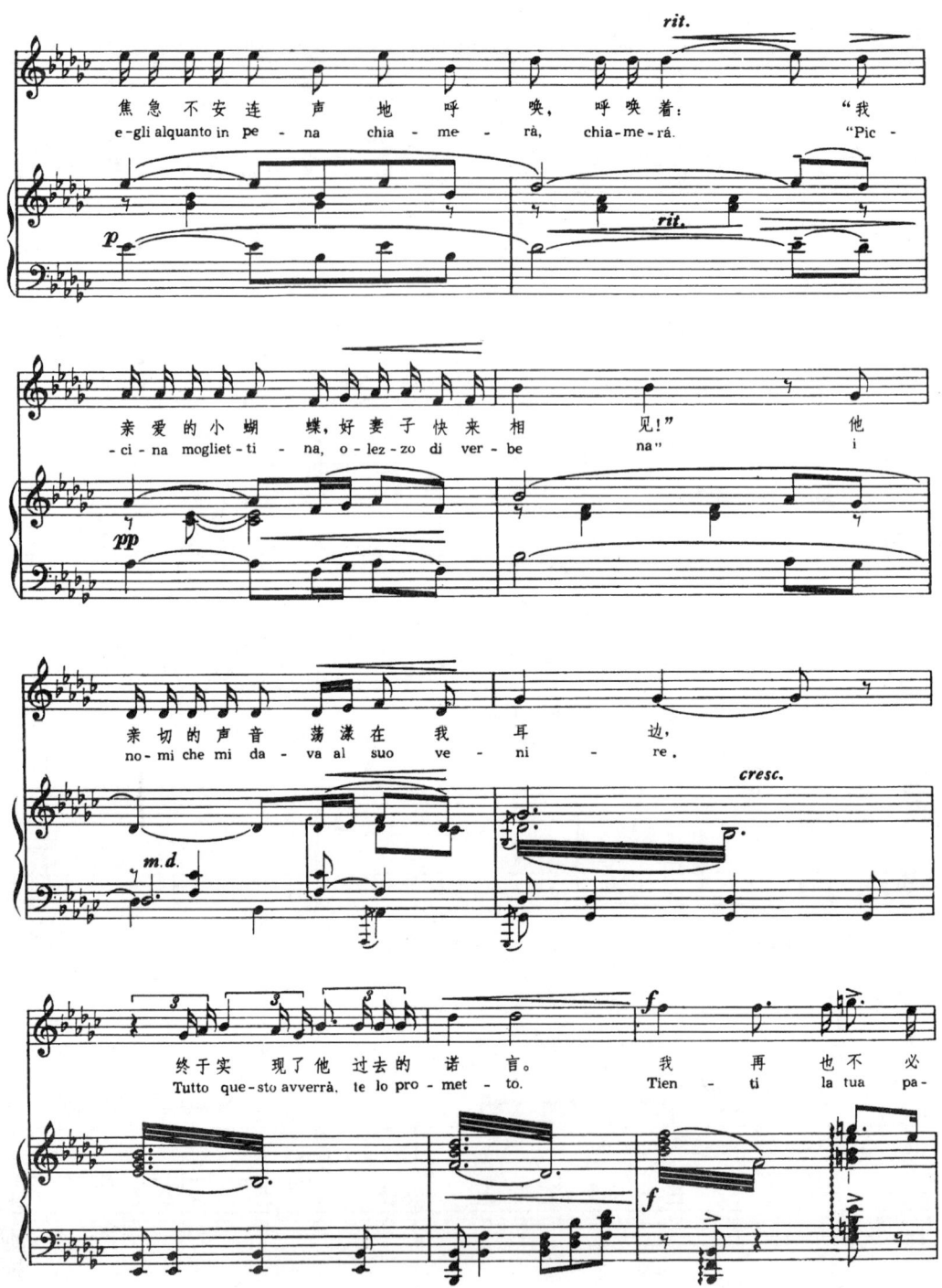

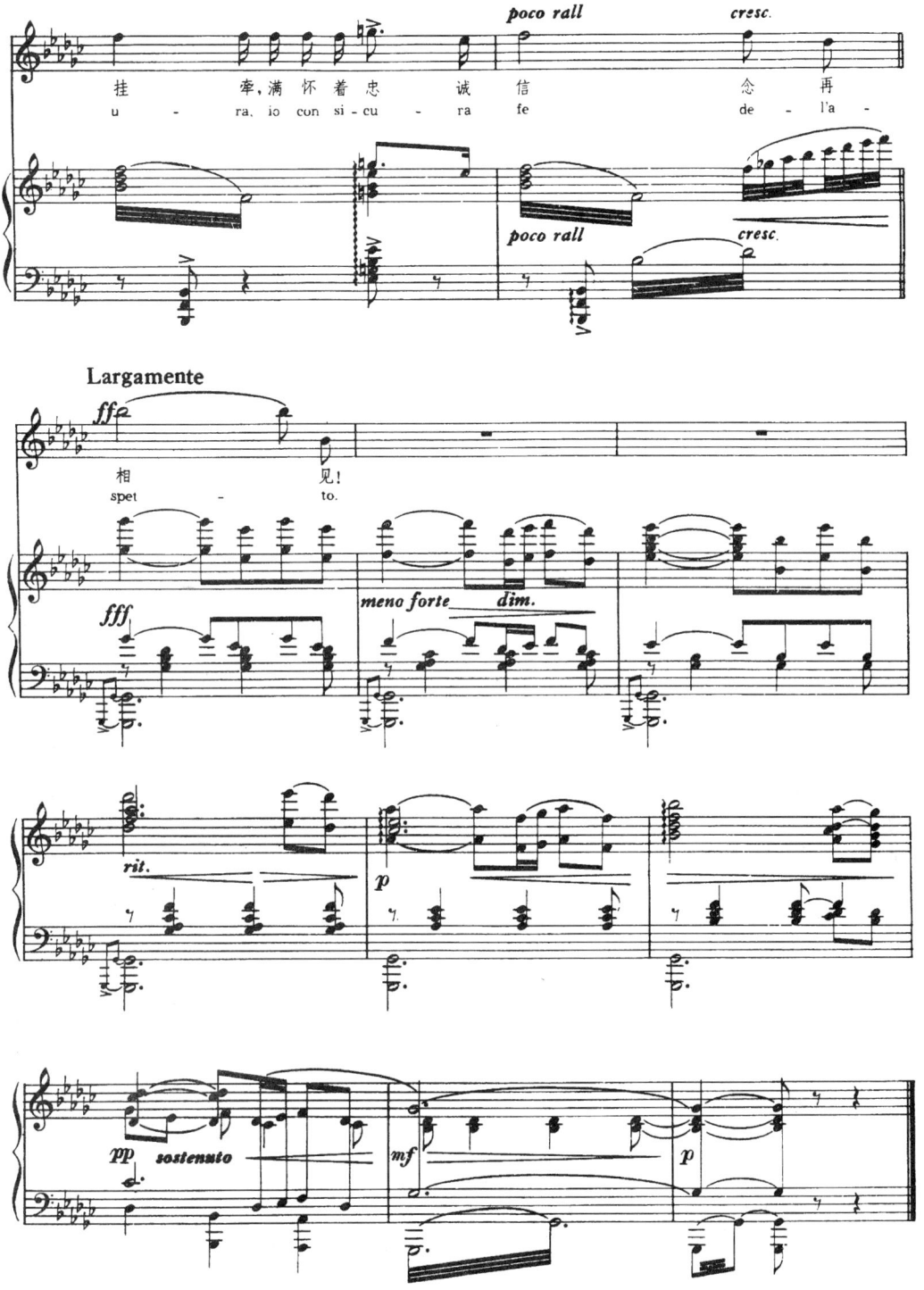

月亮颂

——鲁萨尔卡的咏叹调

选自歌剧《水仙女》

〔捷〕德沃扎克/曲
蒋英、尚家骧、邓映易/译配

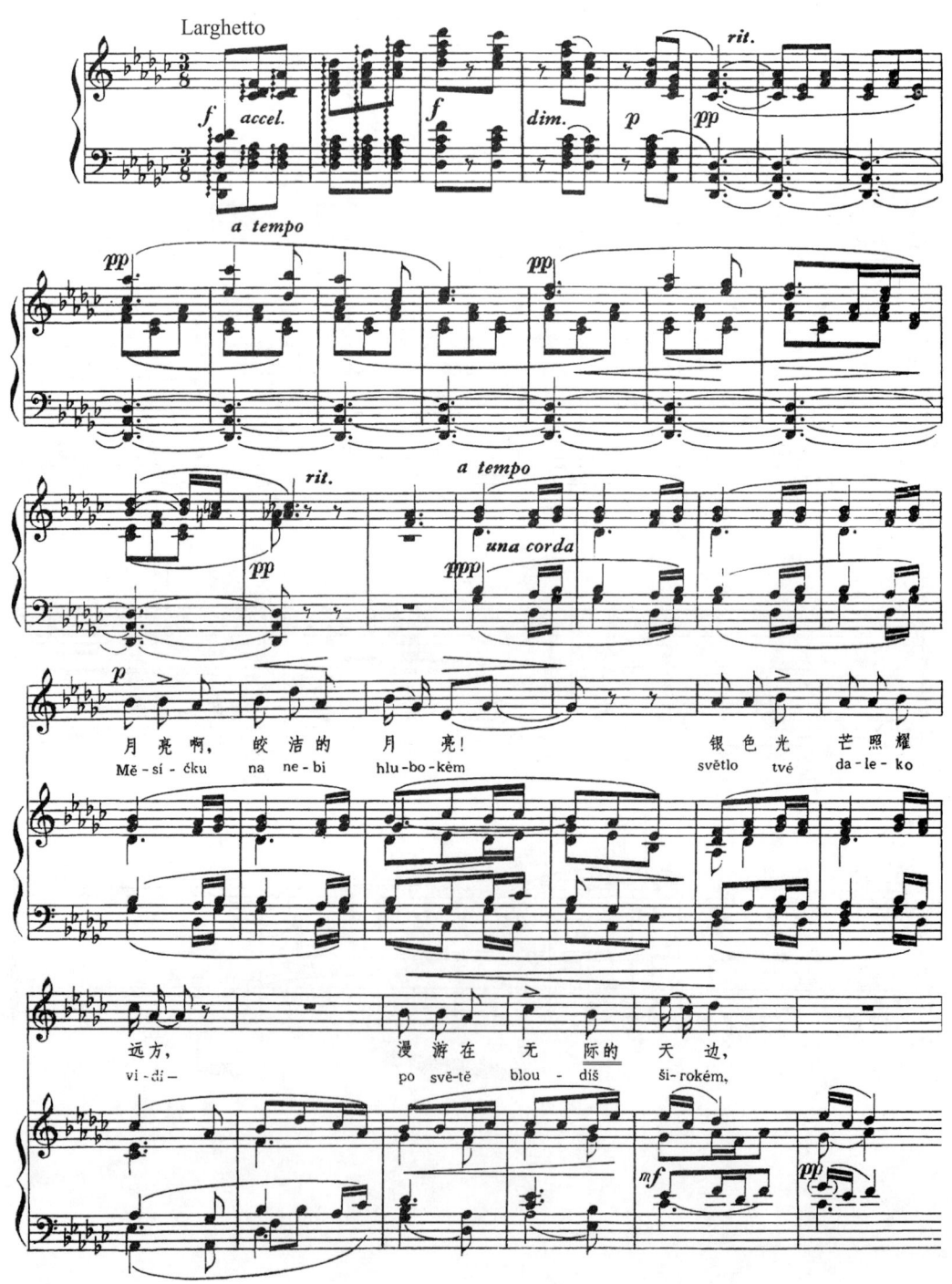

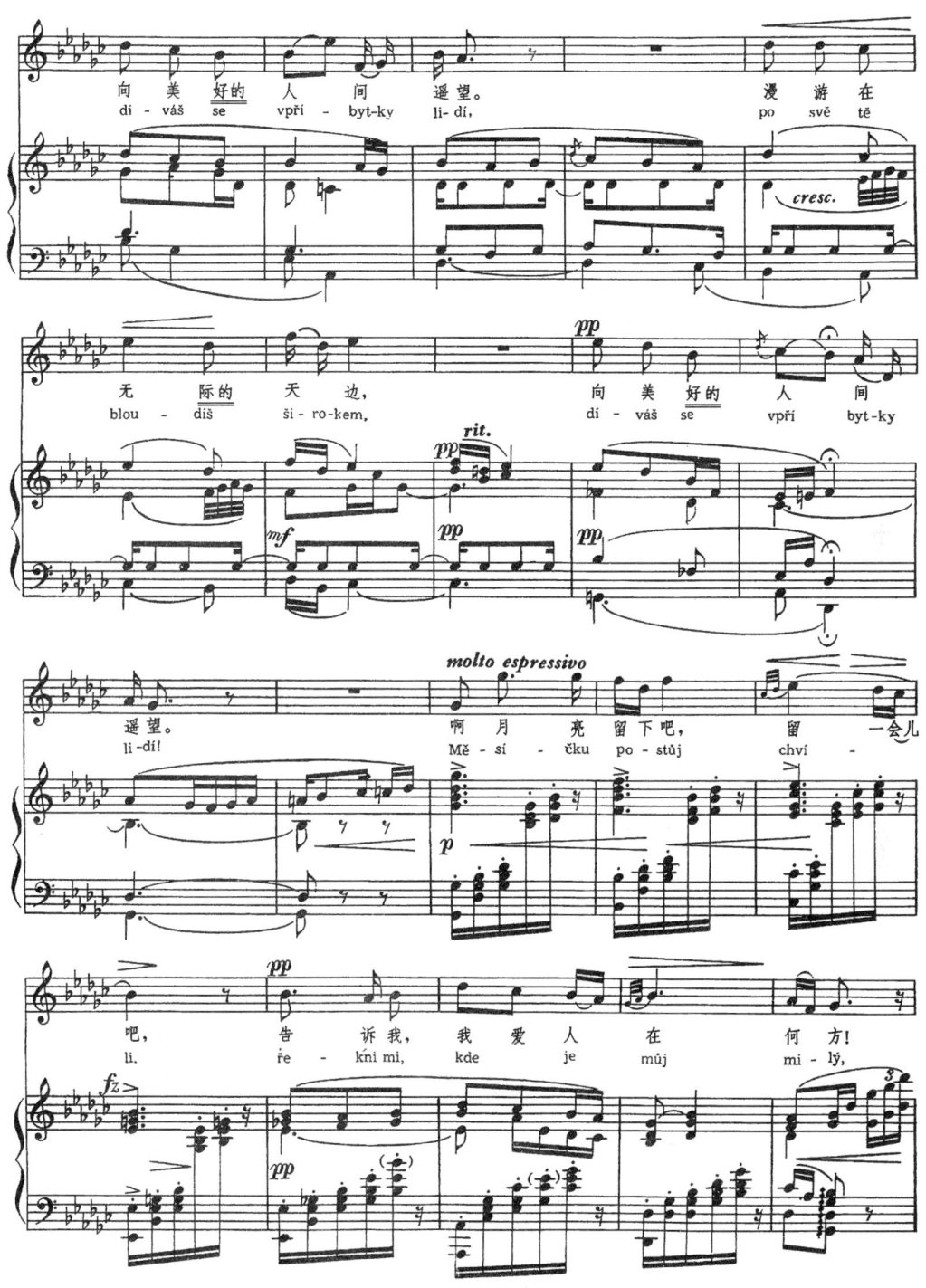

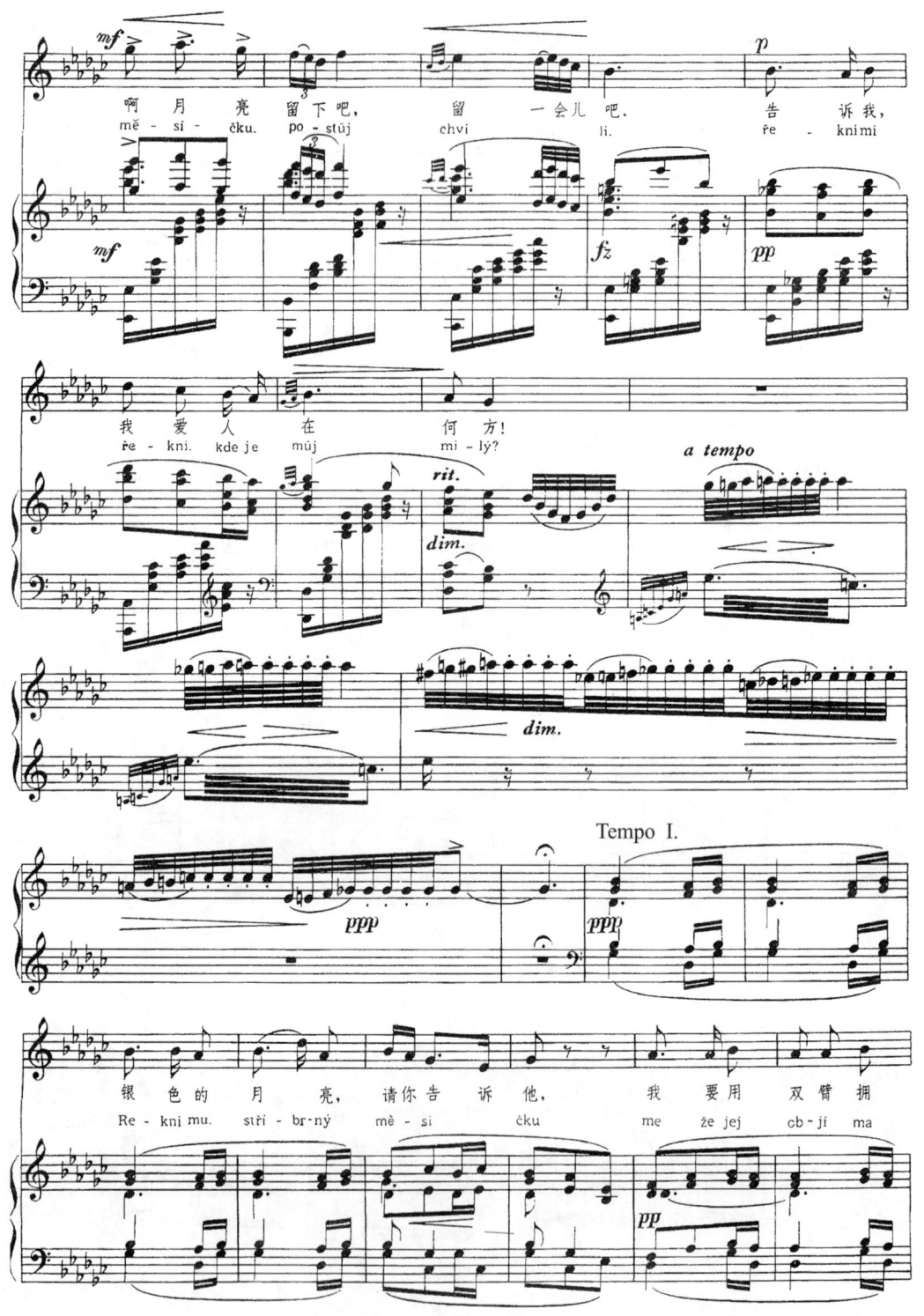

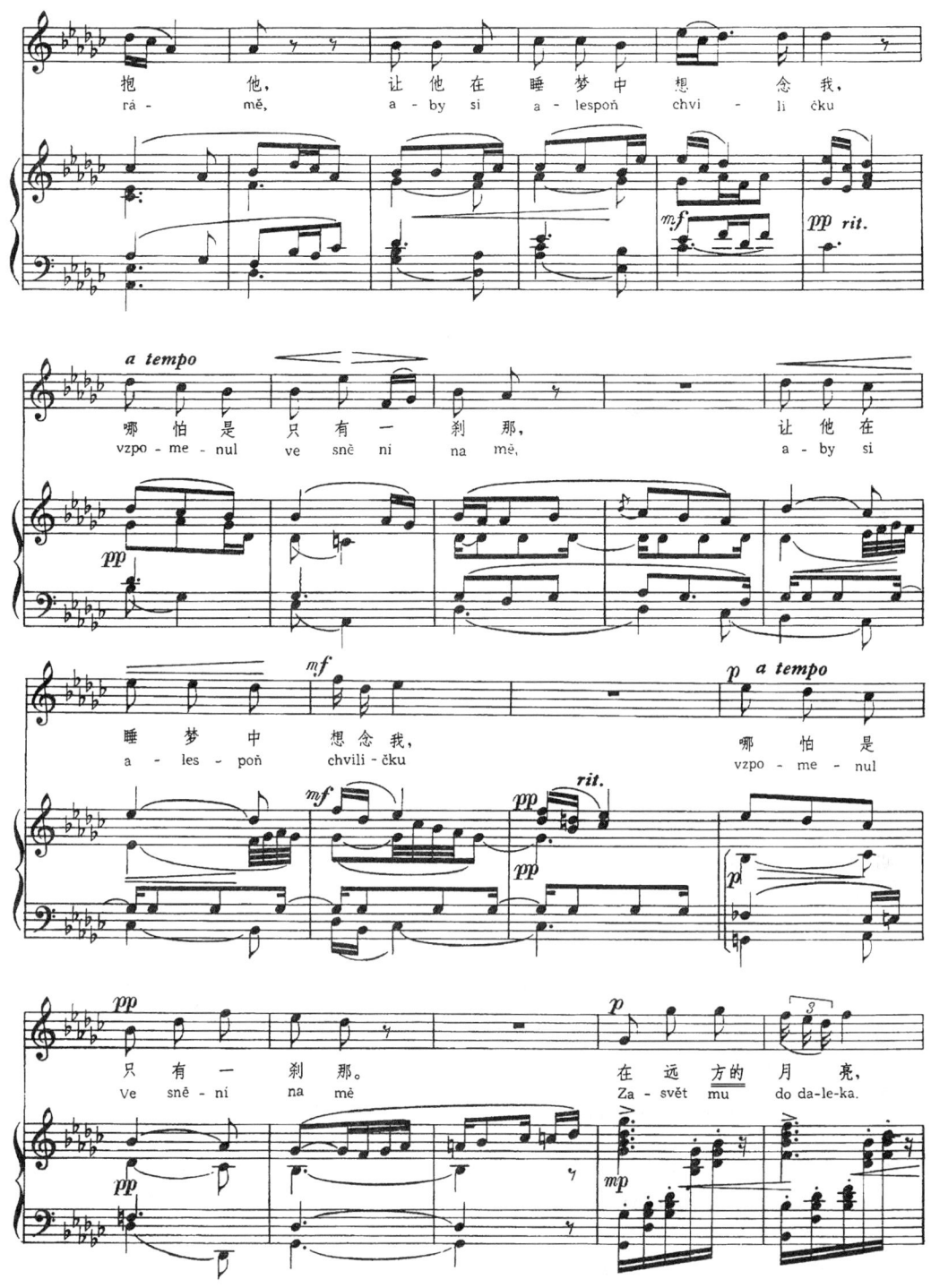

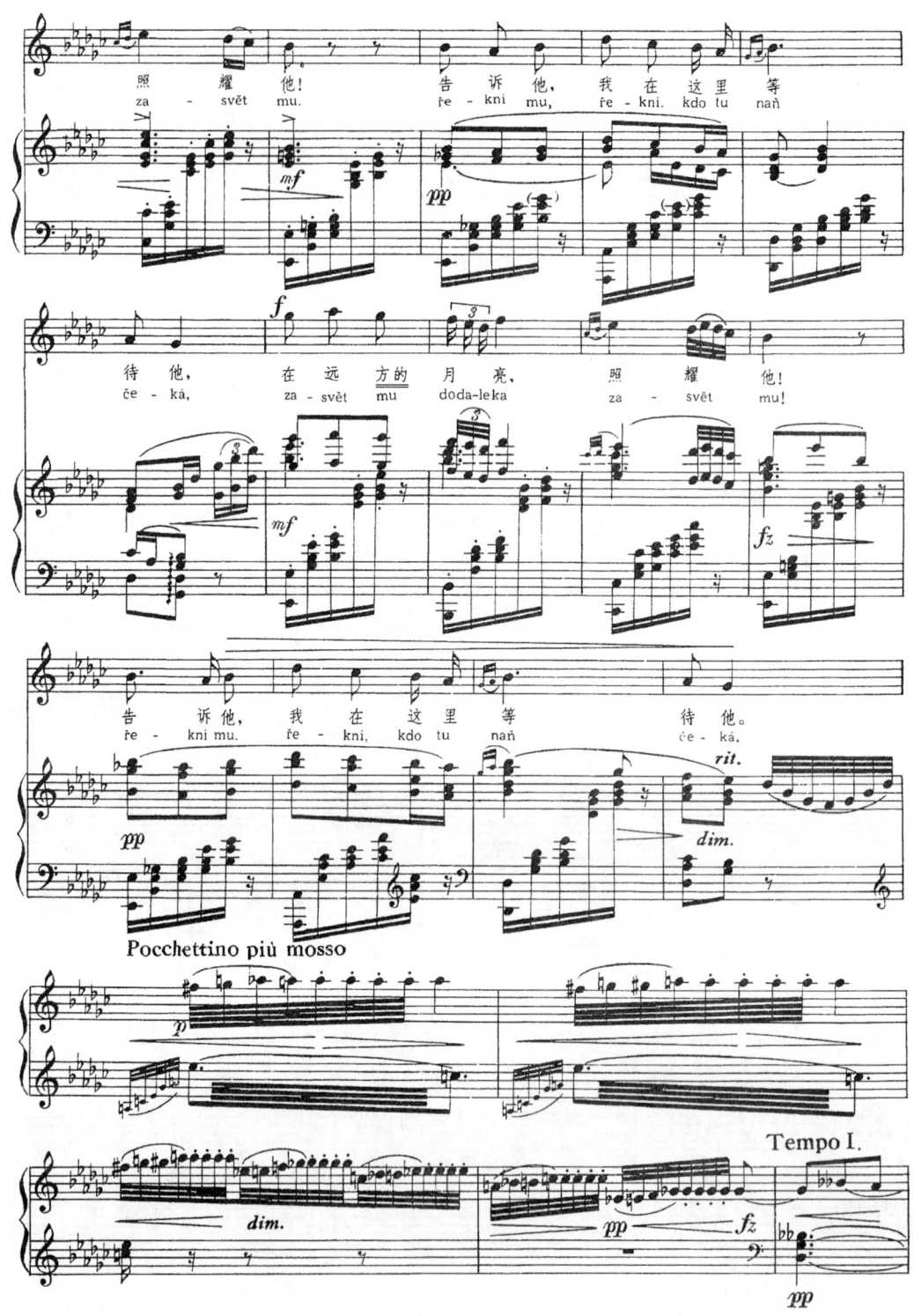

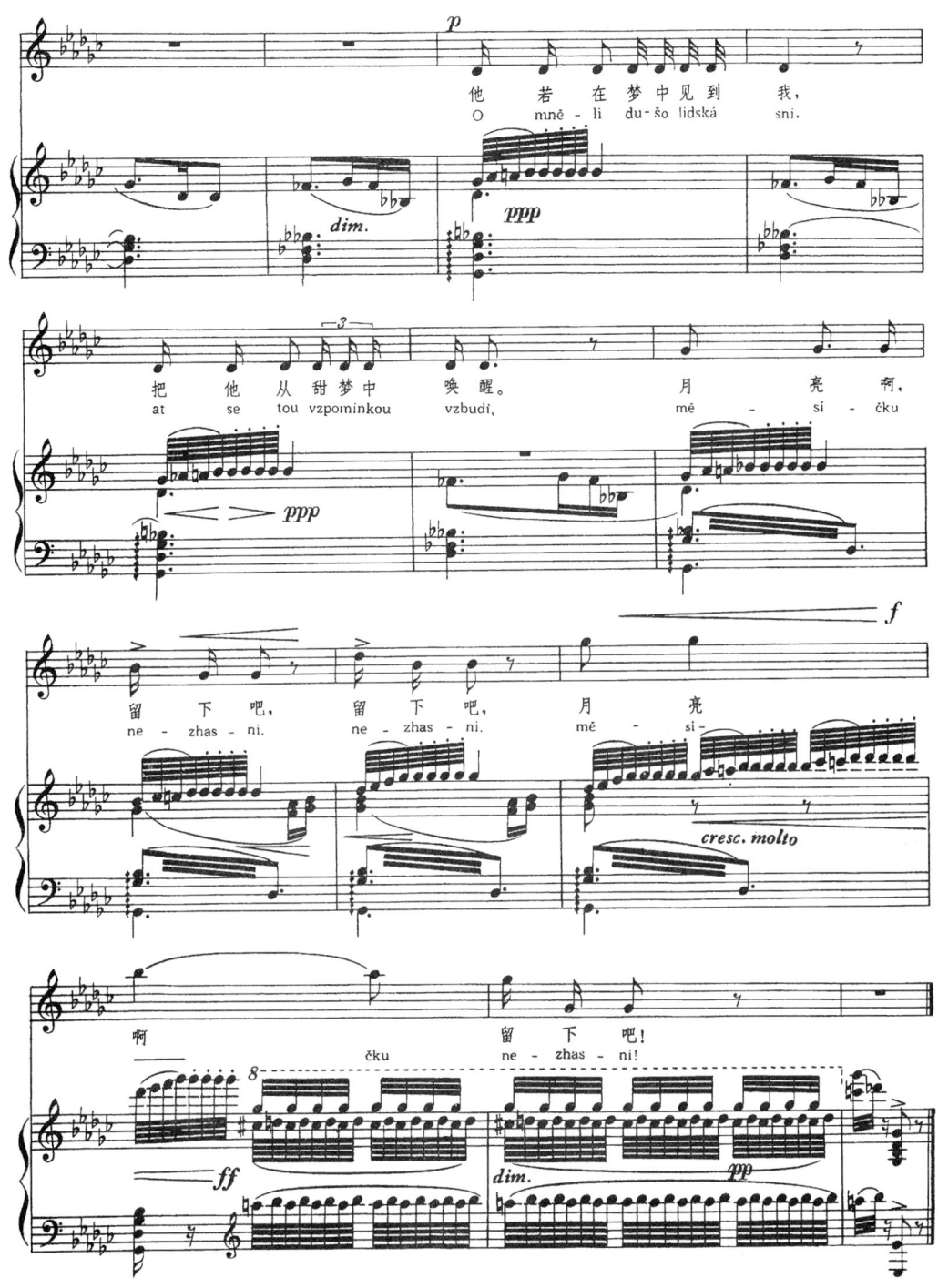

柳儿，你别悲伤

选自歌剧《图兰朵》

〔意〕裘塞佩·阿达米 / 词
G. 普契尼 / 曲
周 枫 / 译

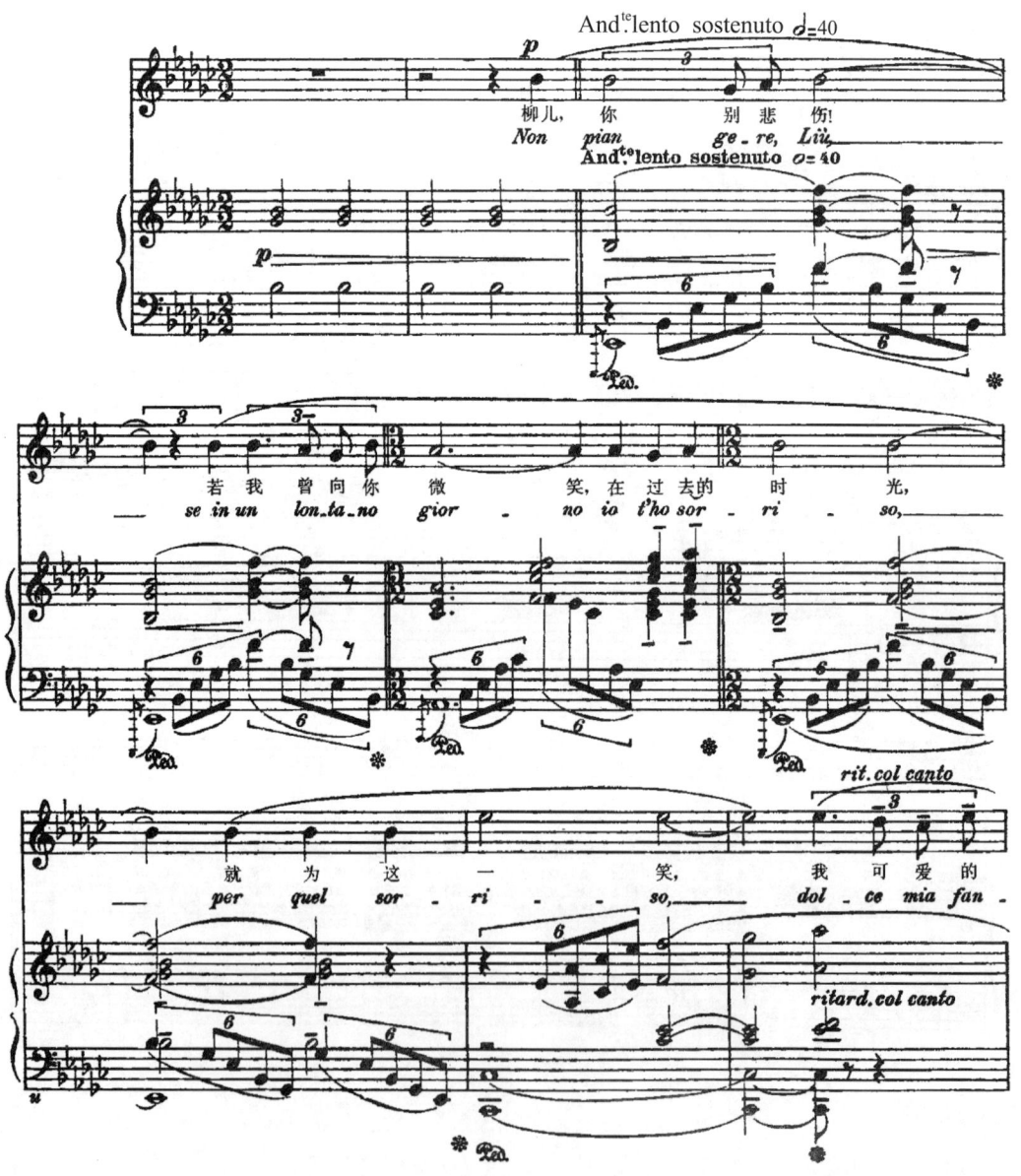

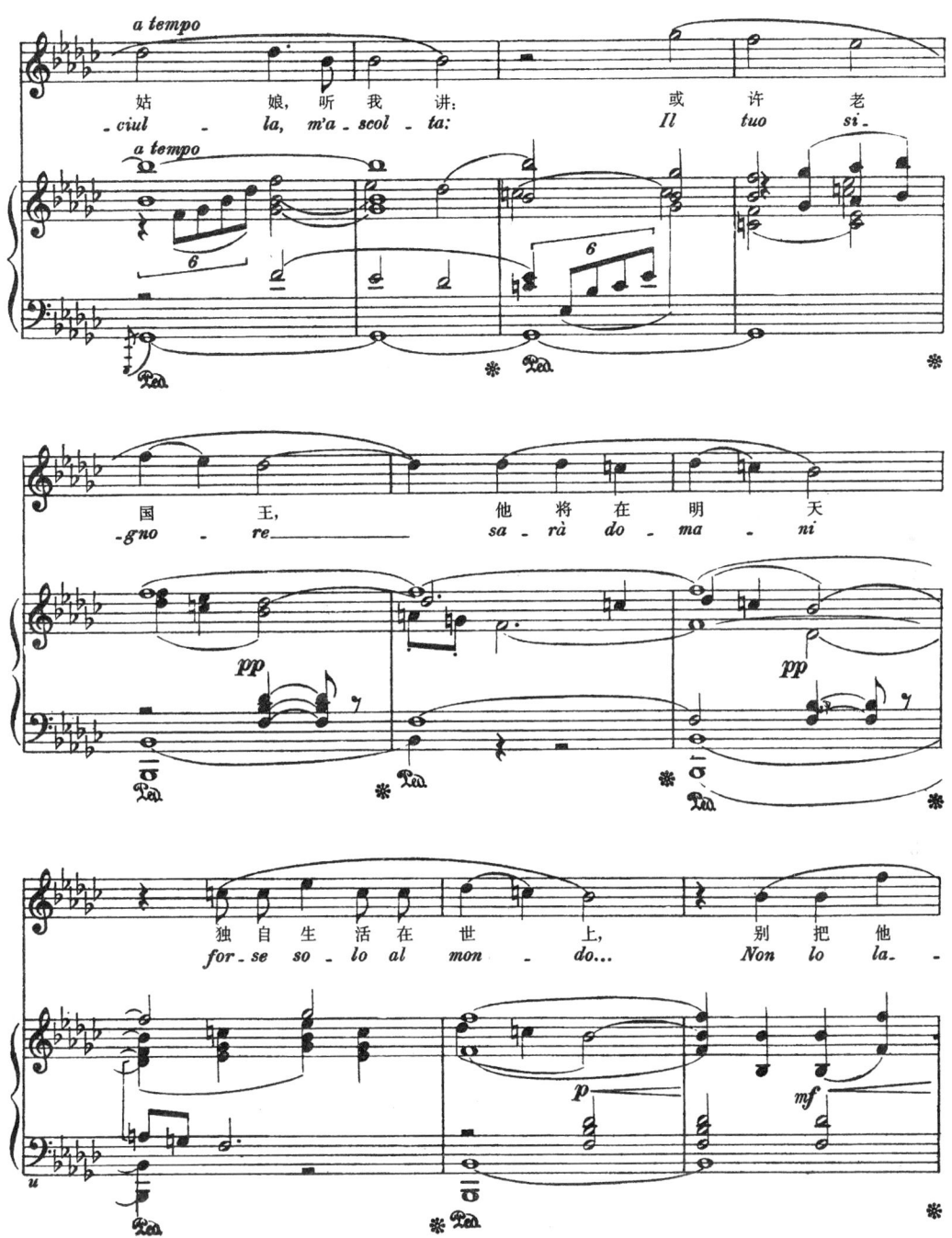

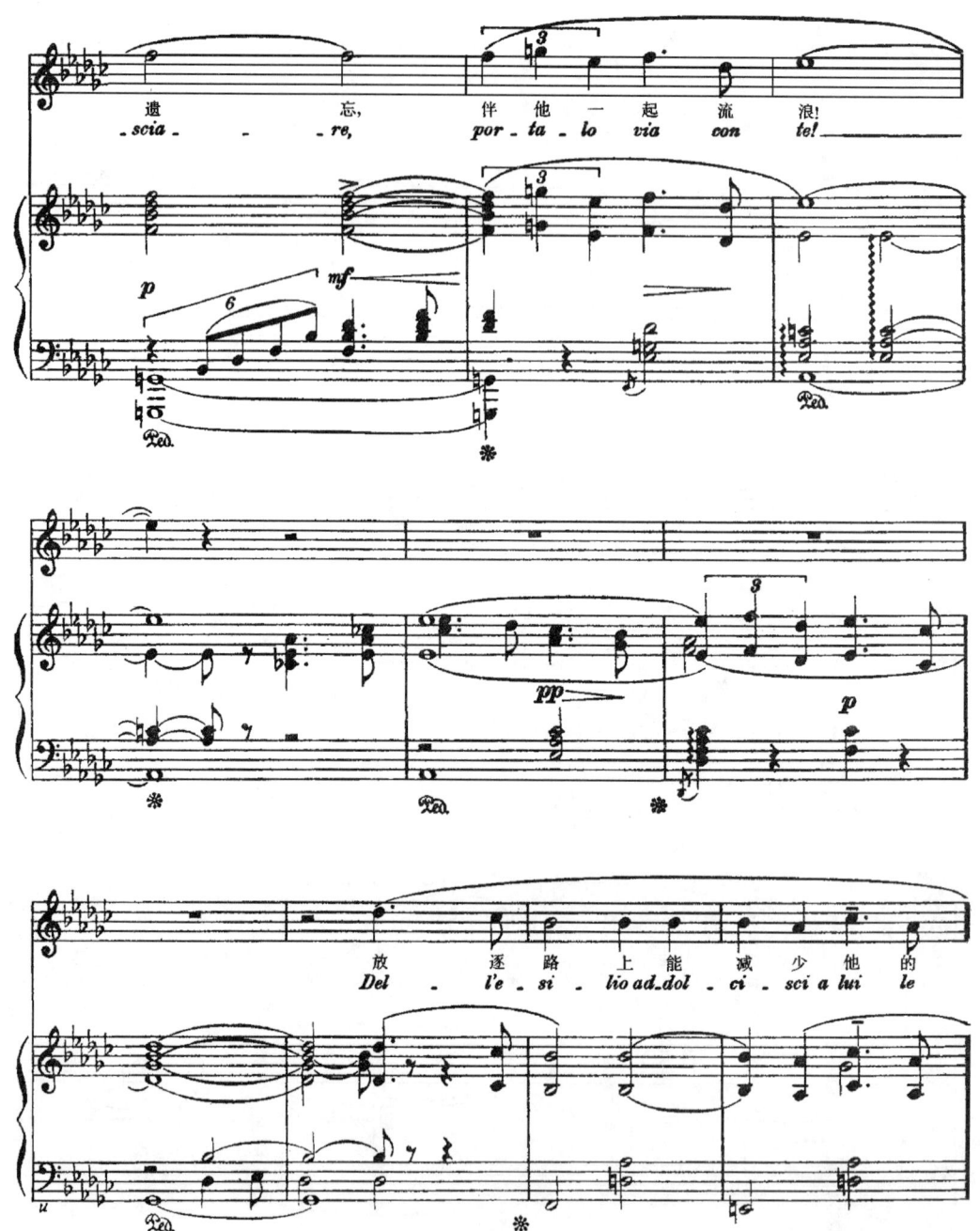

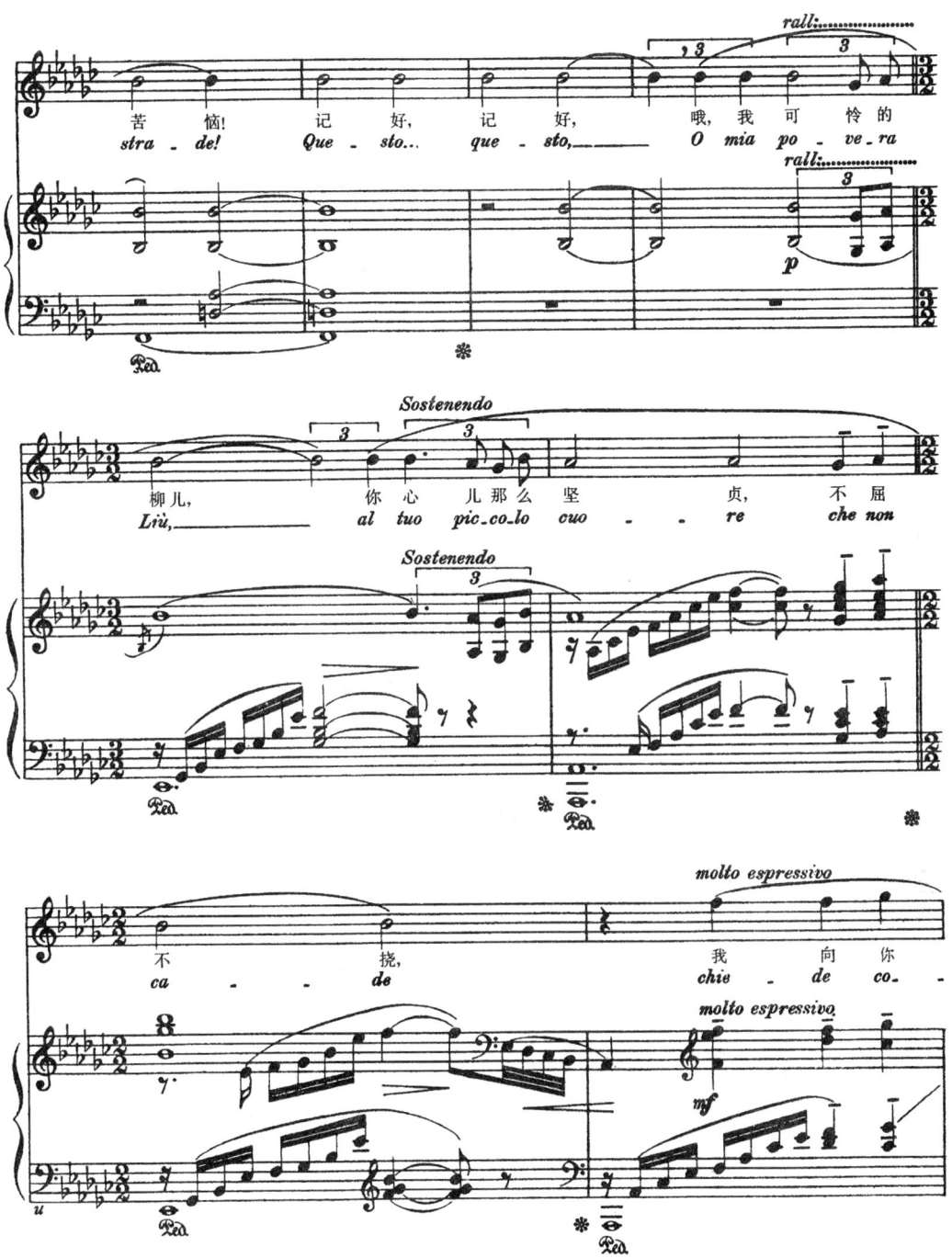

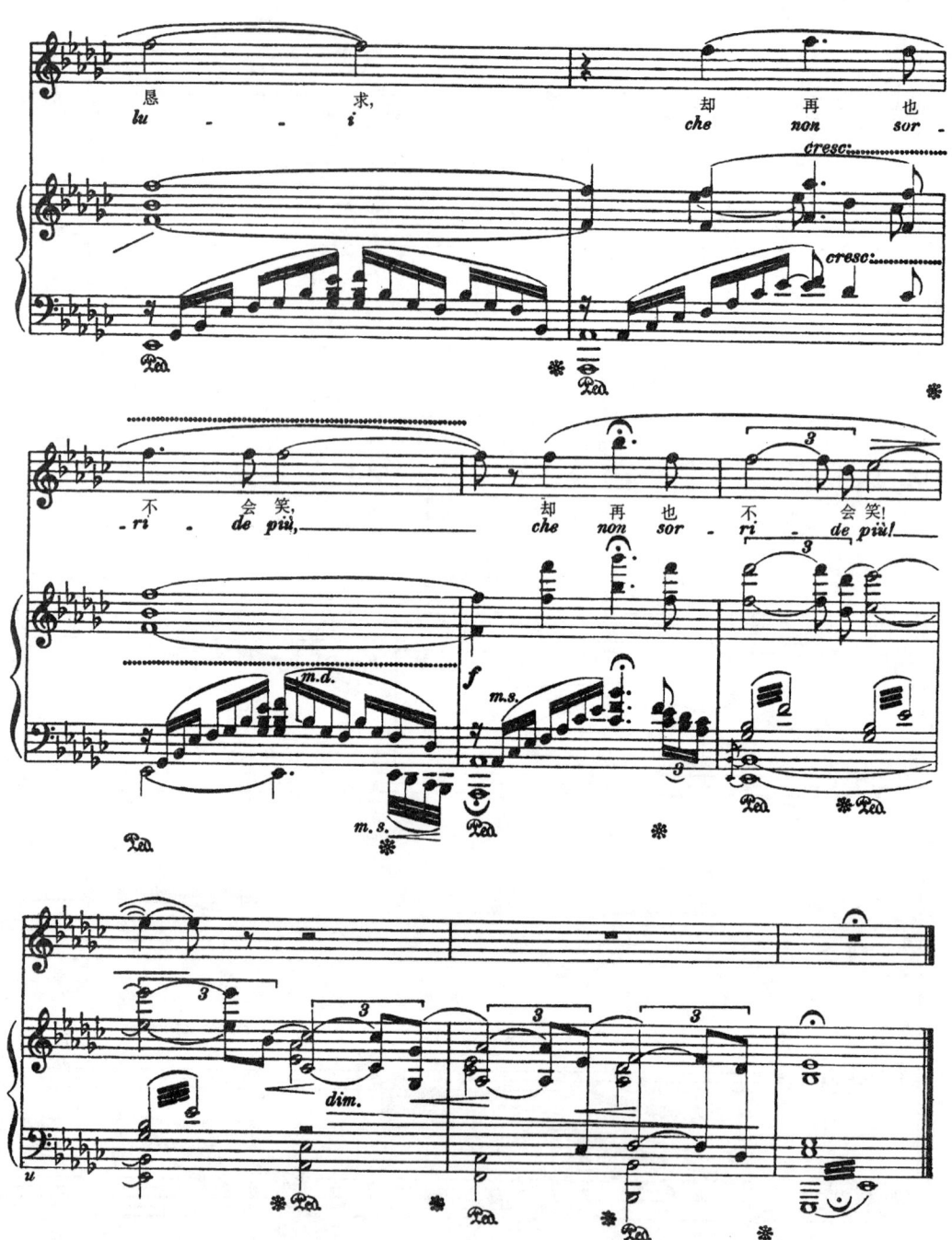

主人，您听我说

选自歌剧《图兰朵》

〔意〕裘塞佩·阿达米 / 词
G. 普契尼 / 曲
储芳冷 / 译配

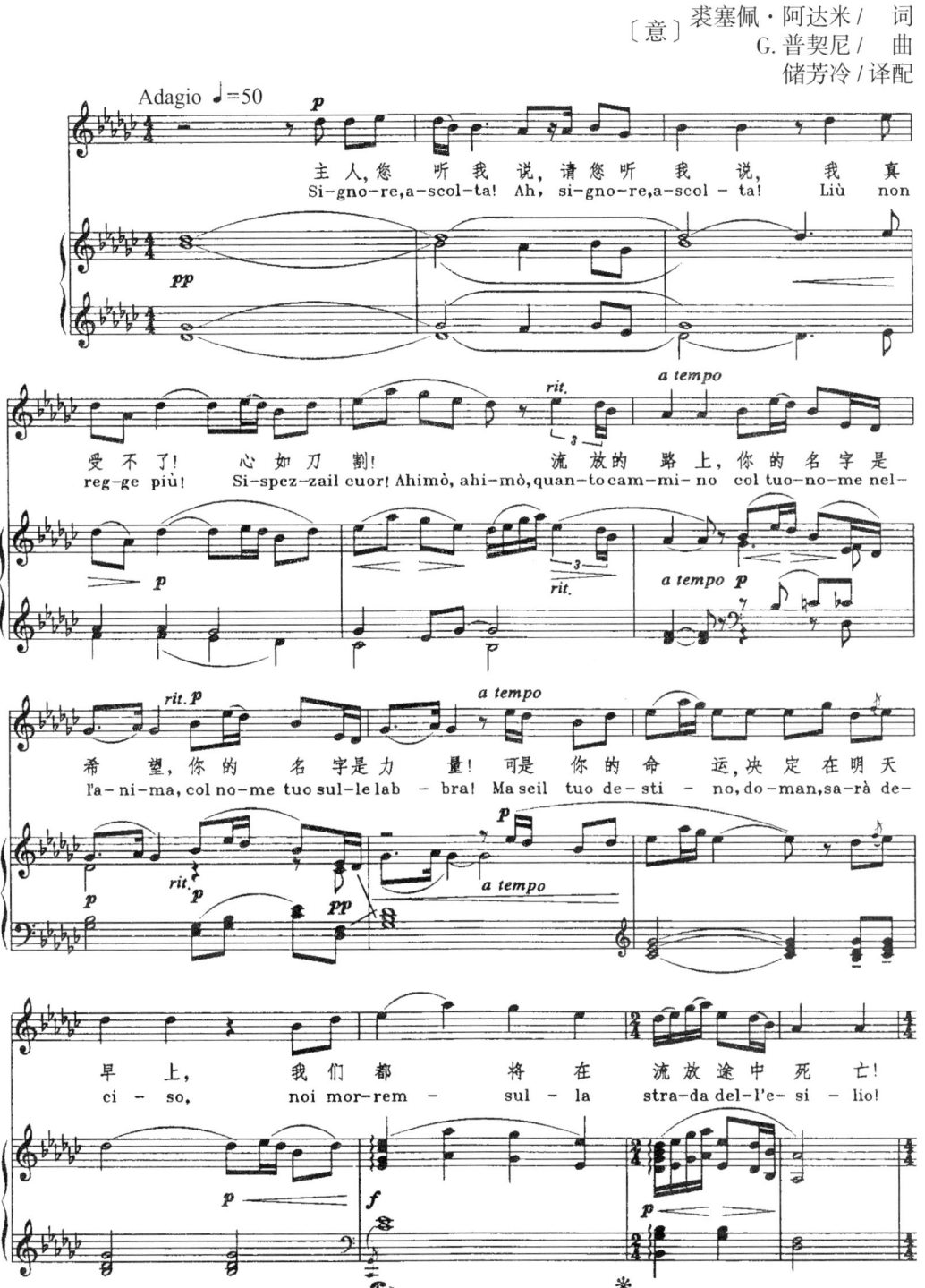

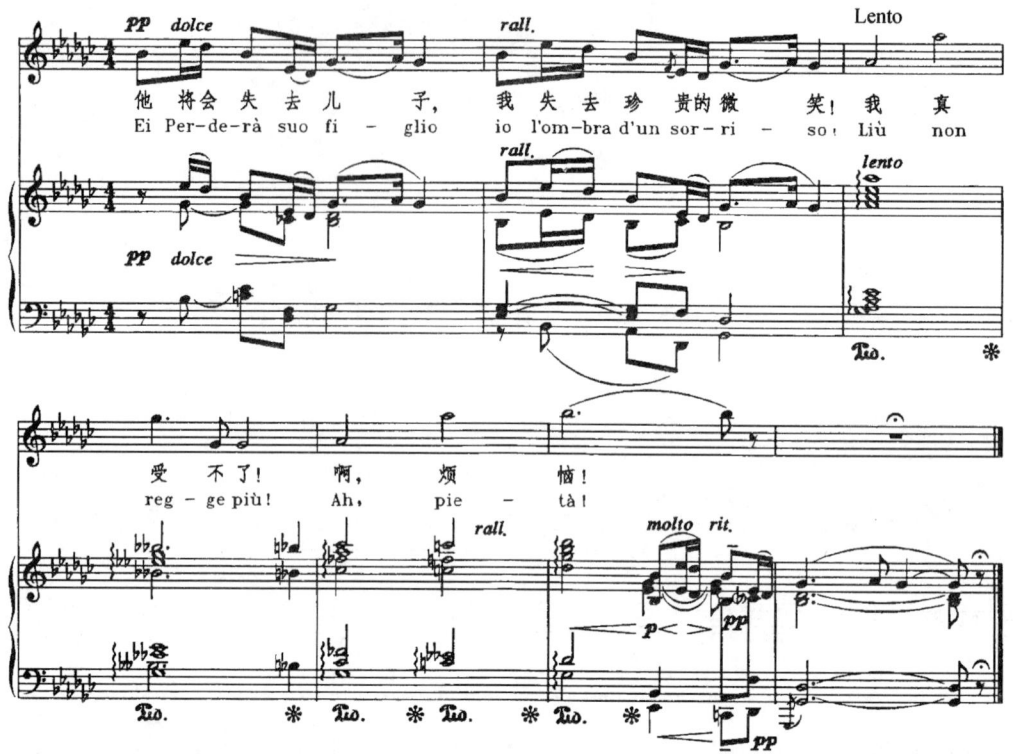

今夜无人入睡

选自歌剧《图兰朵》

〔意〕裘塞佩·阿达米 / 词
G. 普契尼 / 曲
周 枫 / 译配

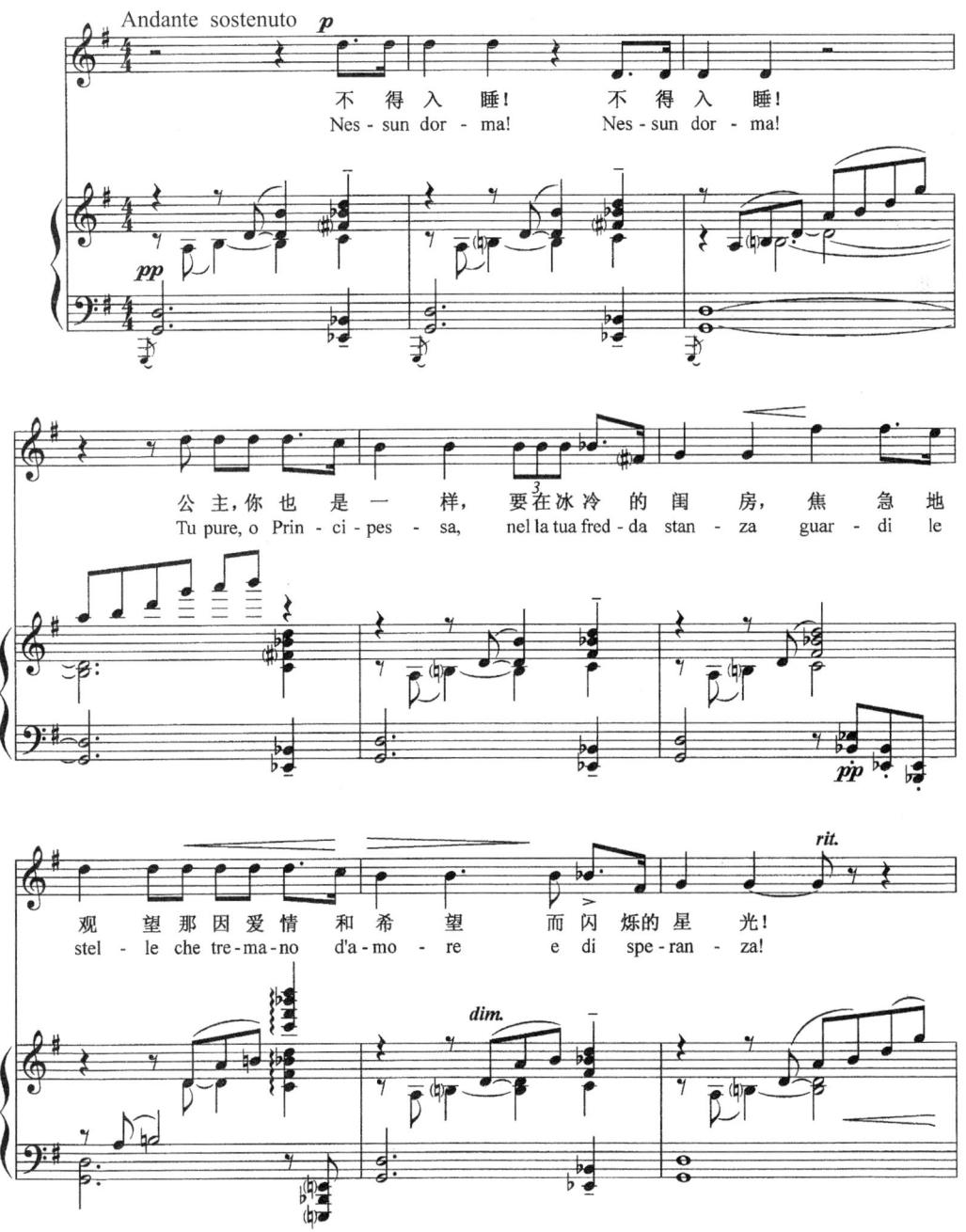

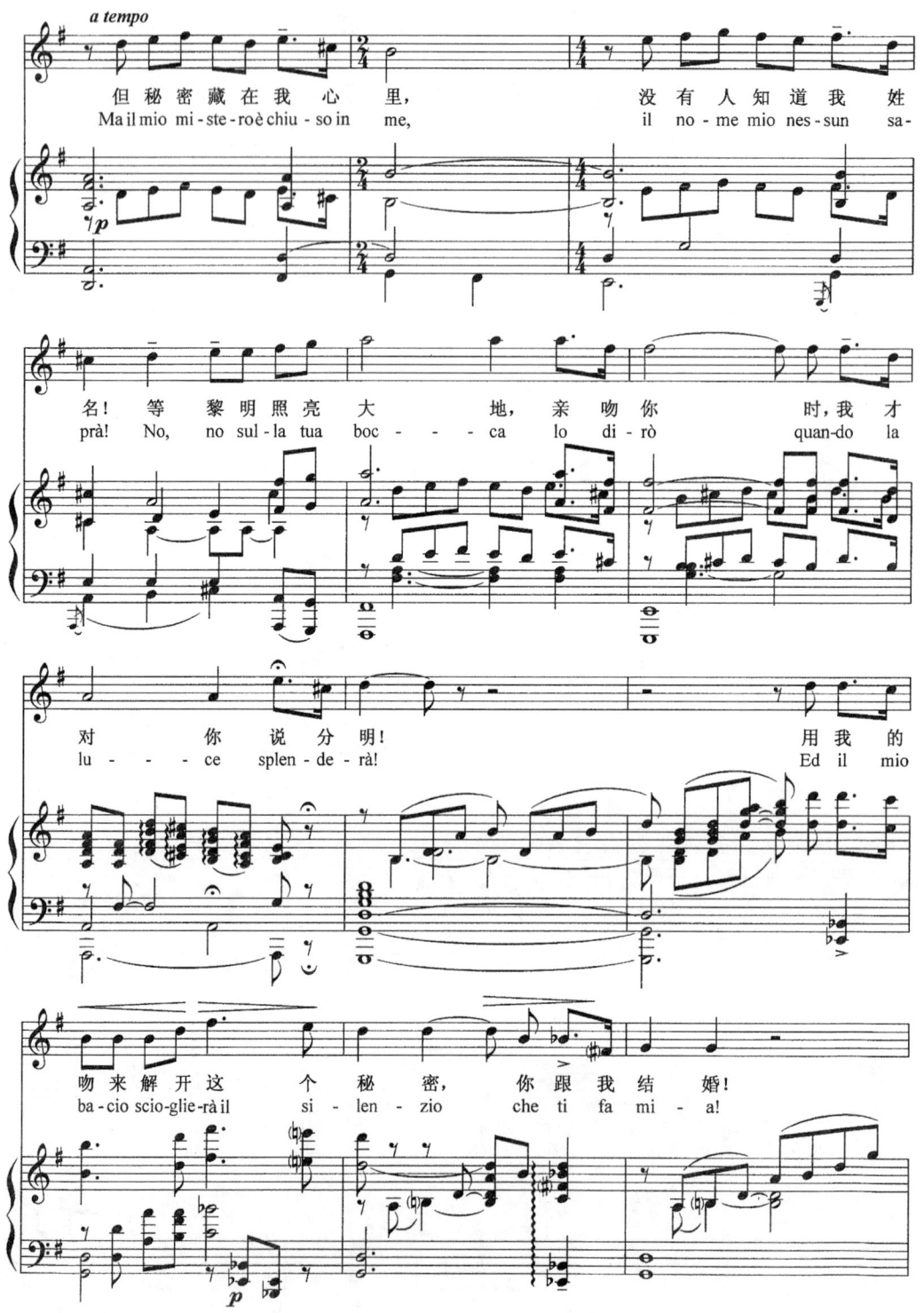

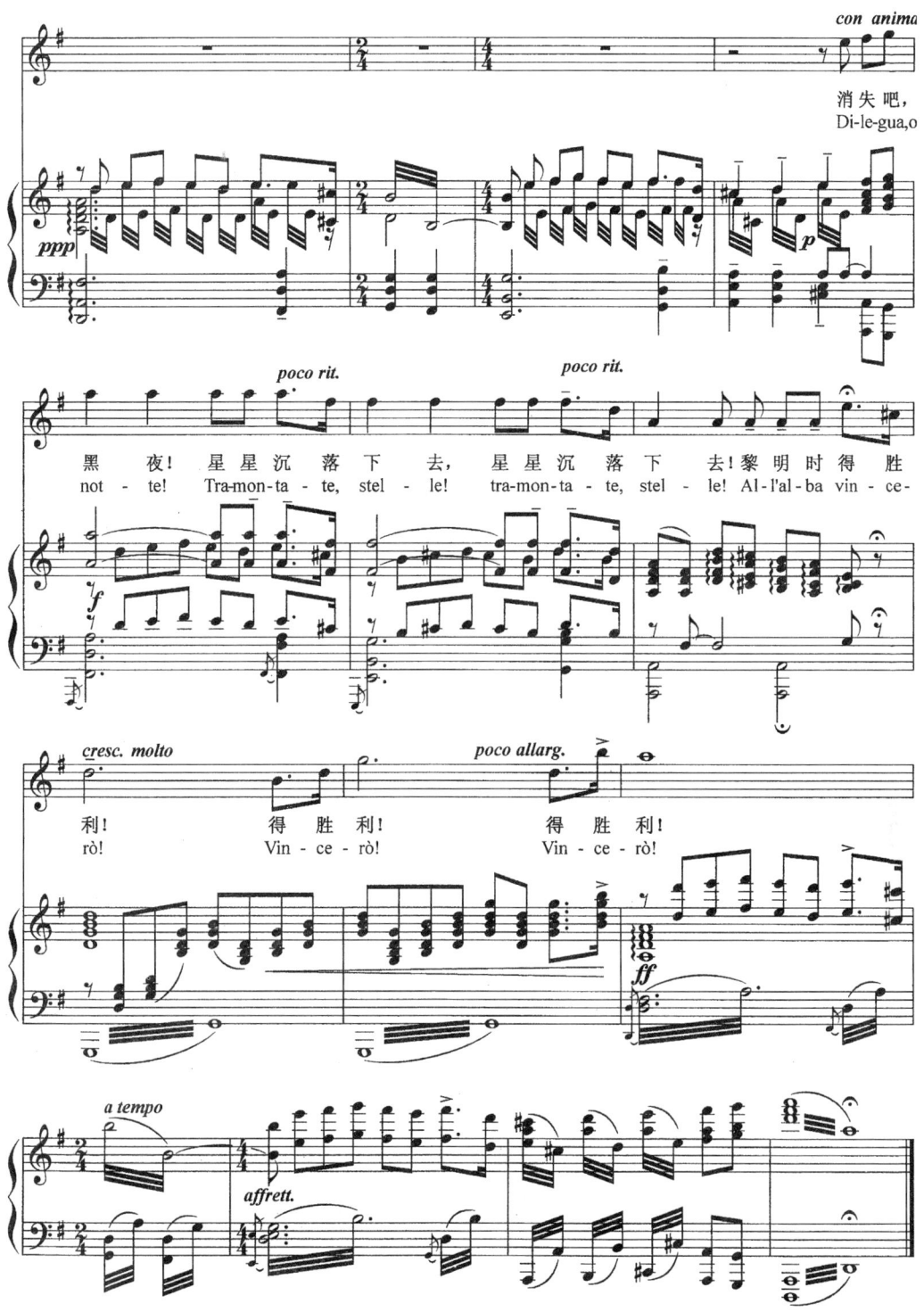

美妙的时刻将来临

选自歌剧《费加罗的婚礼》

〔意〕洛伦佐·达·彭特 / 词
〔奥〕W.莫扎特 / 曲
蒋 英、尚家骧、邓映易 / 译配

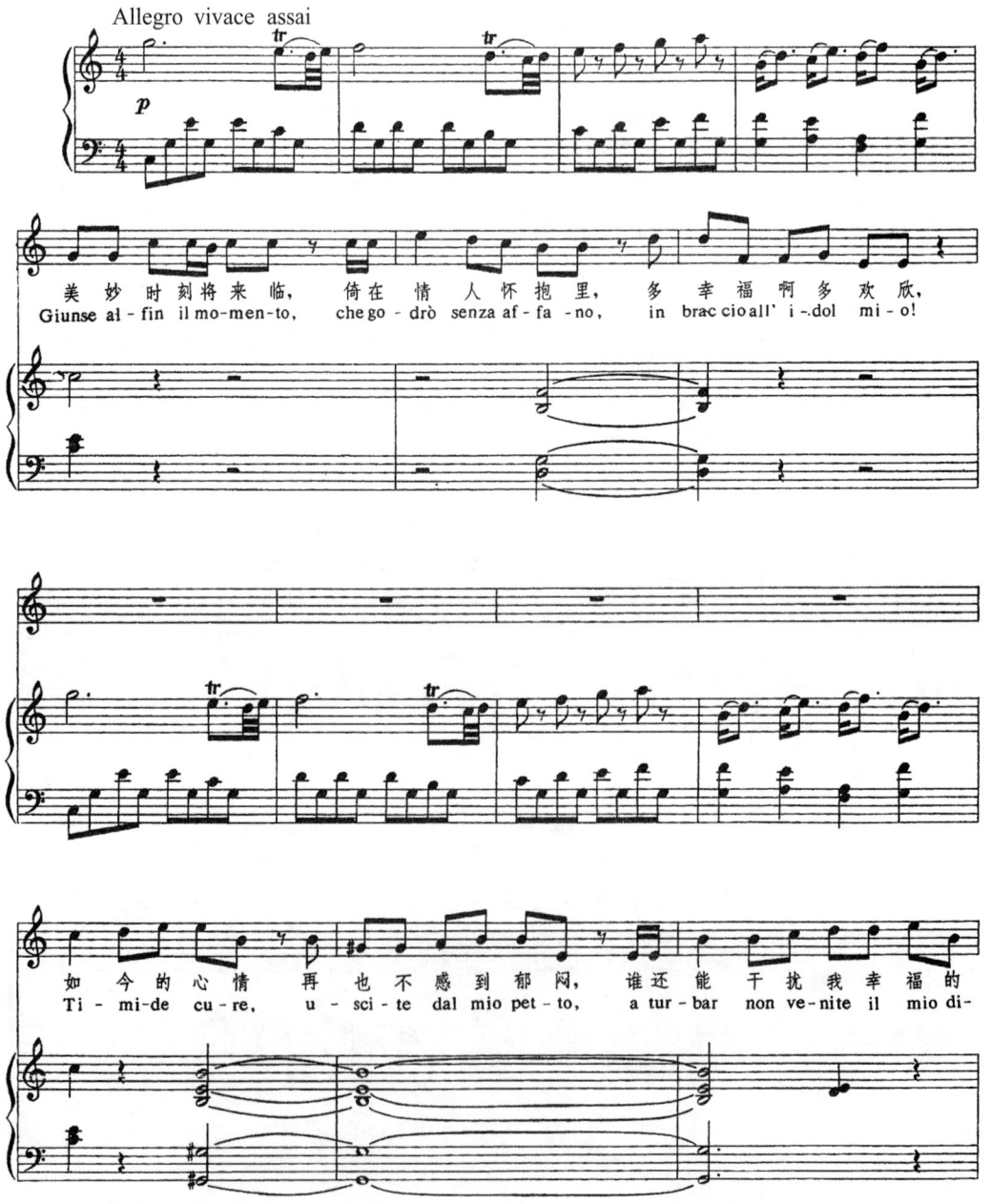

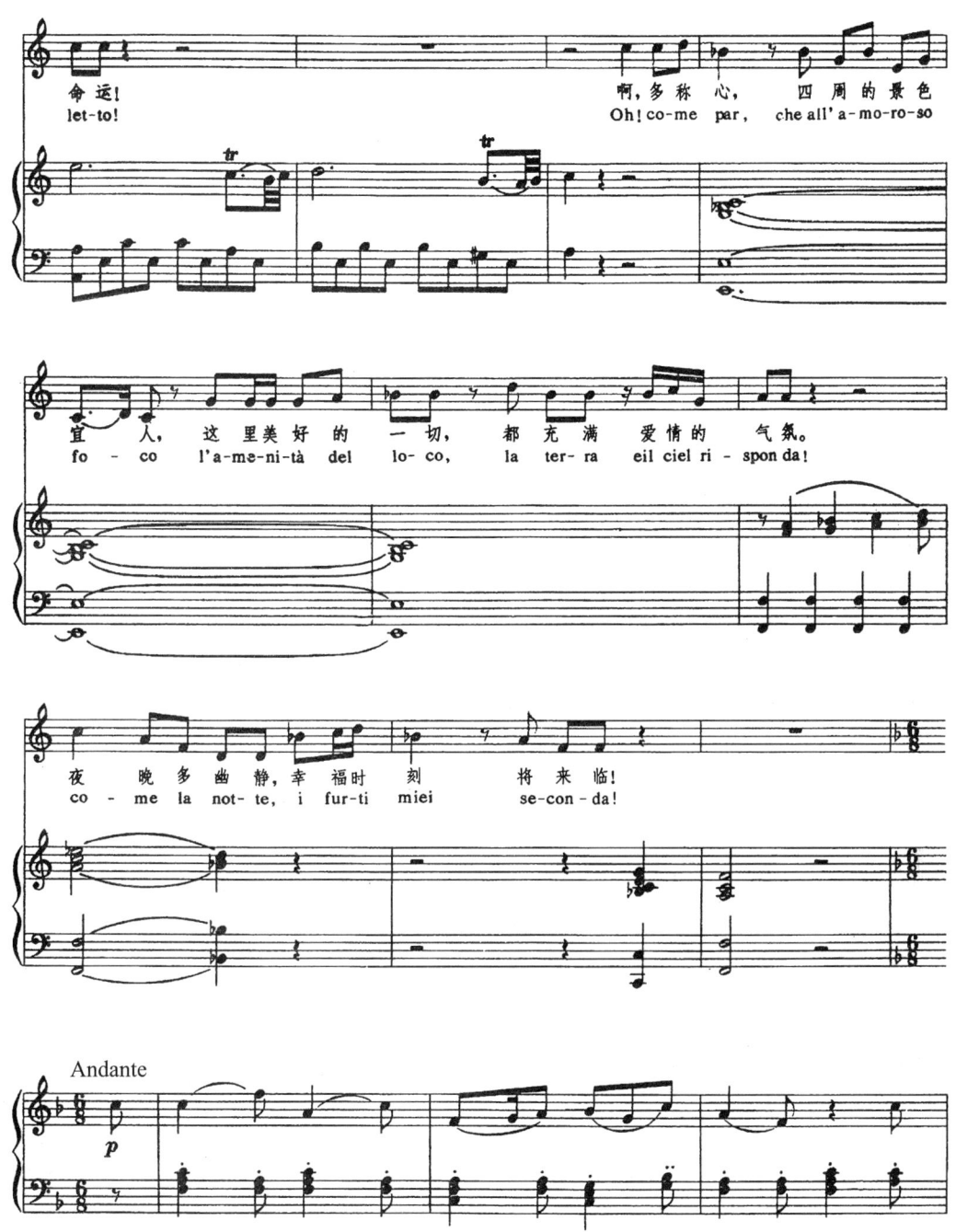

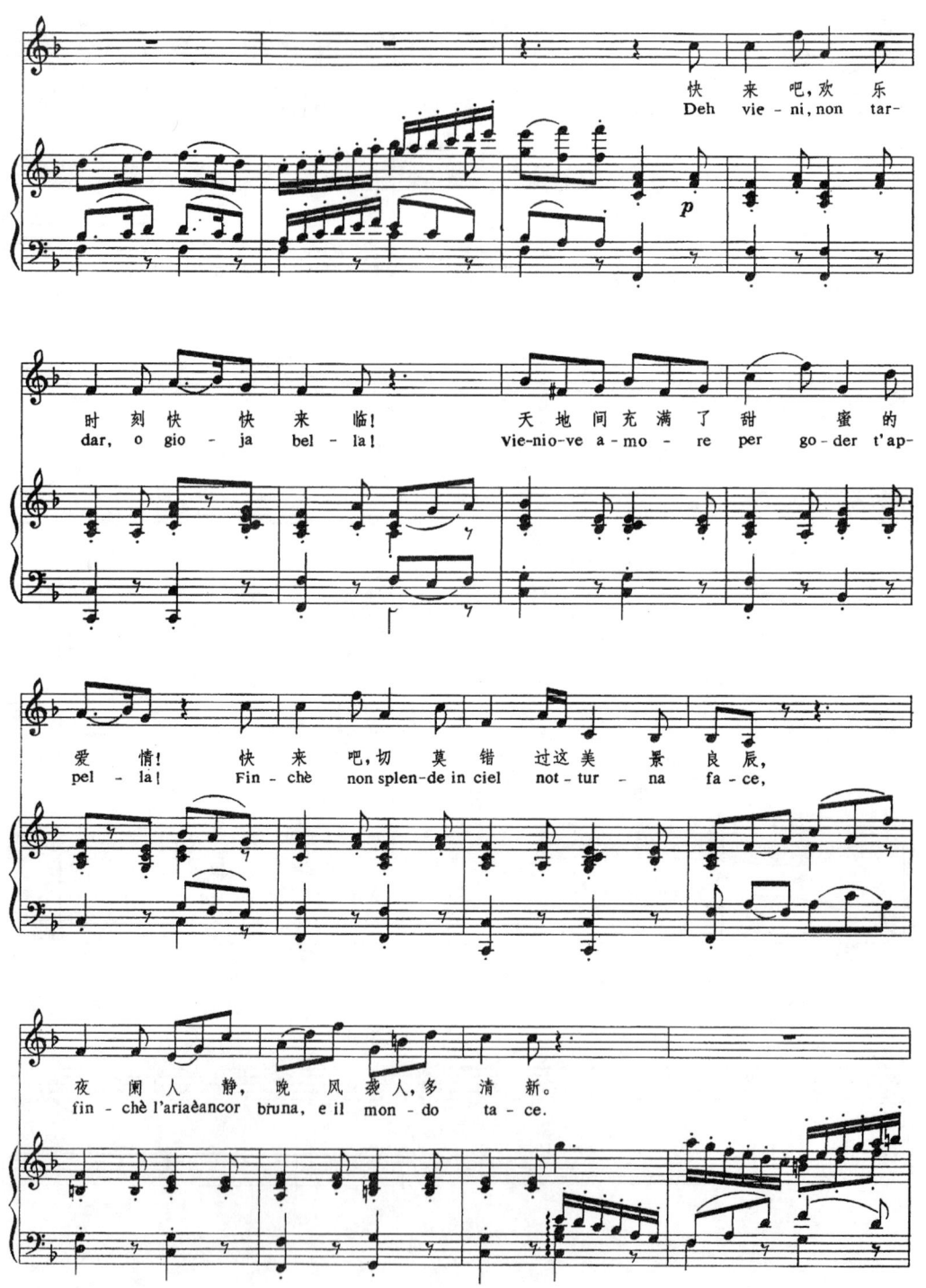

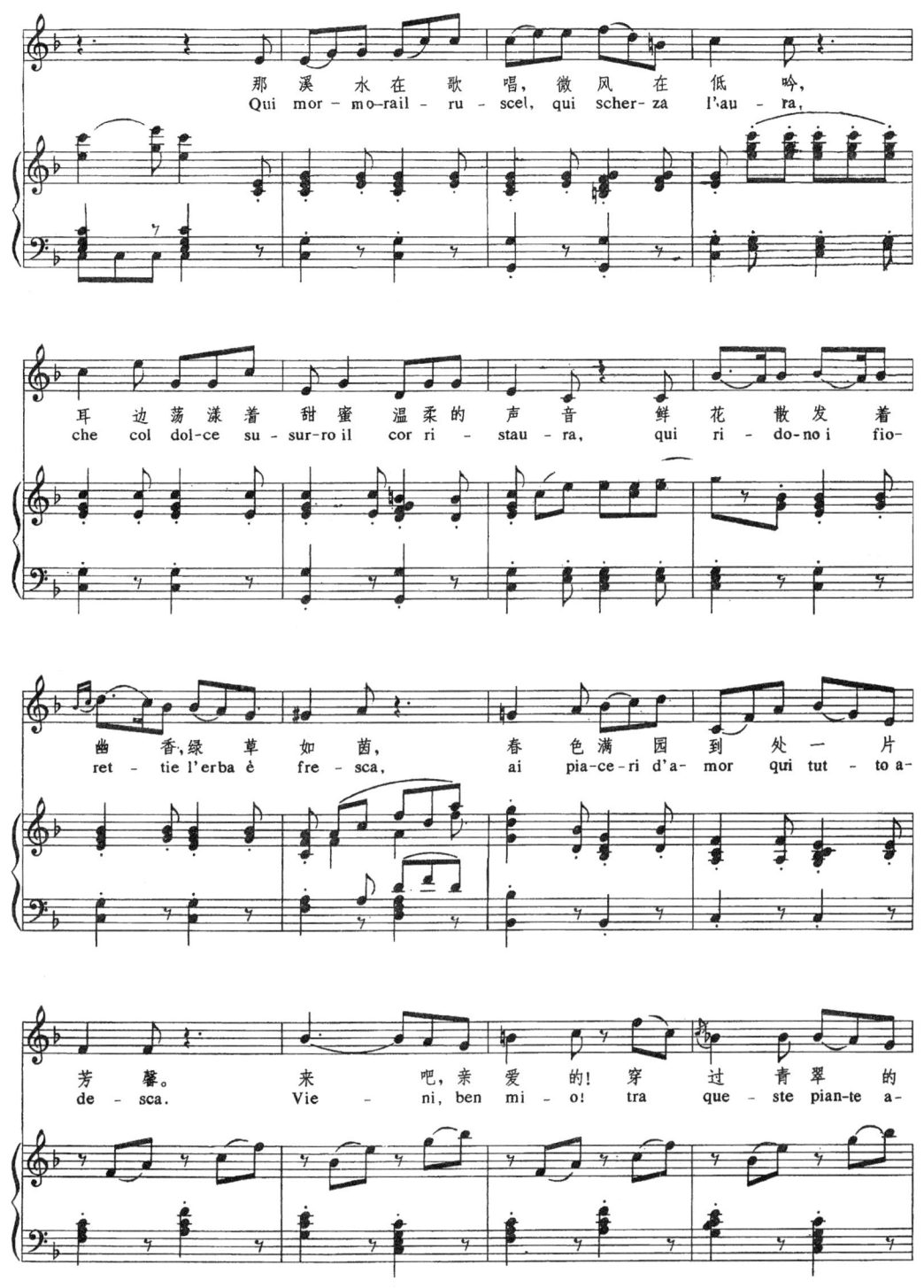

你再不要去做情郎

选自歌剧《费加罗的婚礼》

〔意〕洛伦佐·达·彭特 / 词
〔奥〕W.莫扎特 / 曲
佚 名 / 译

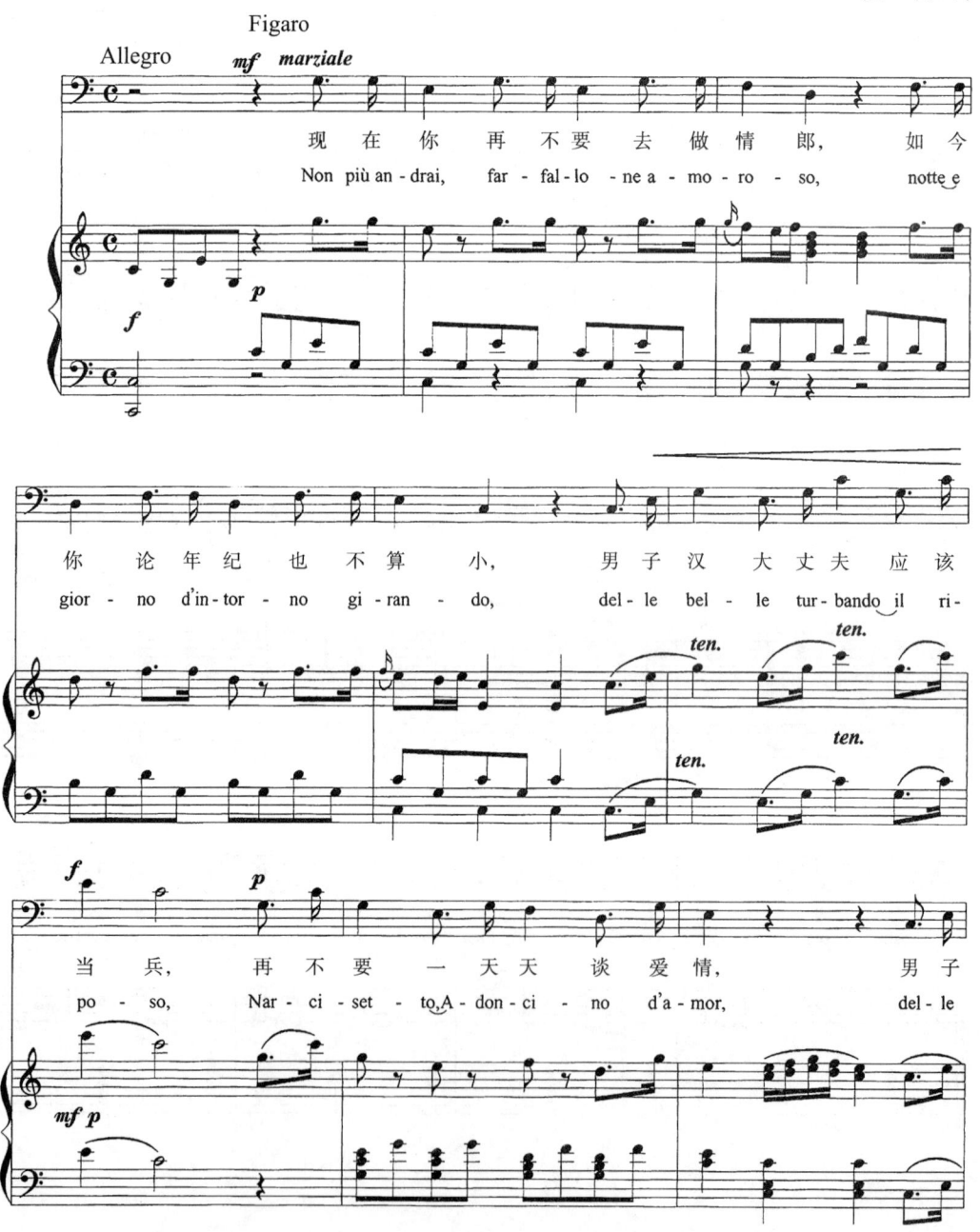

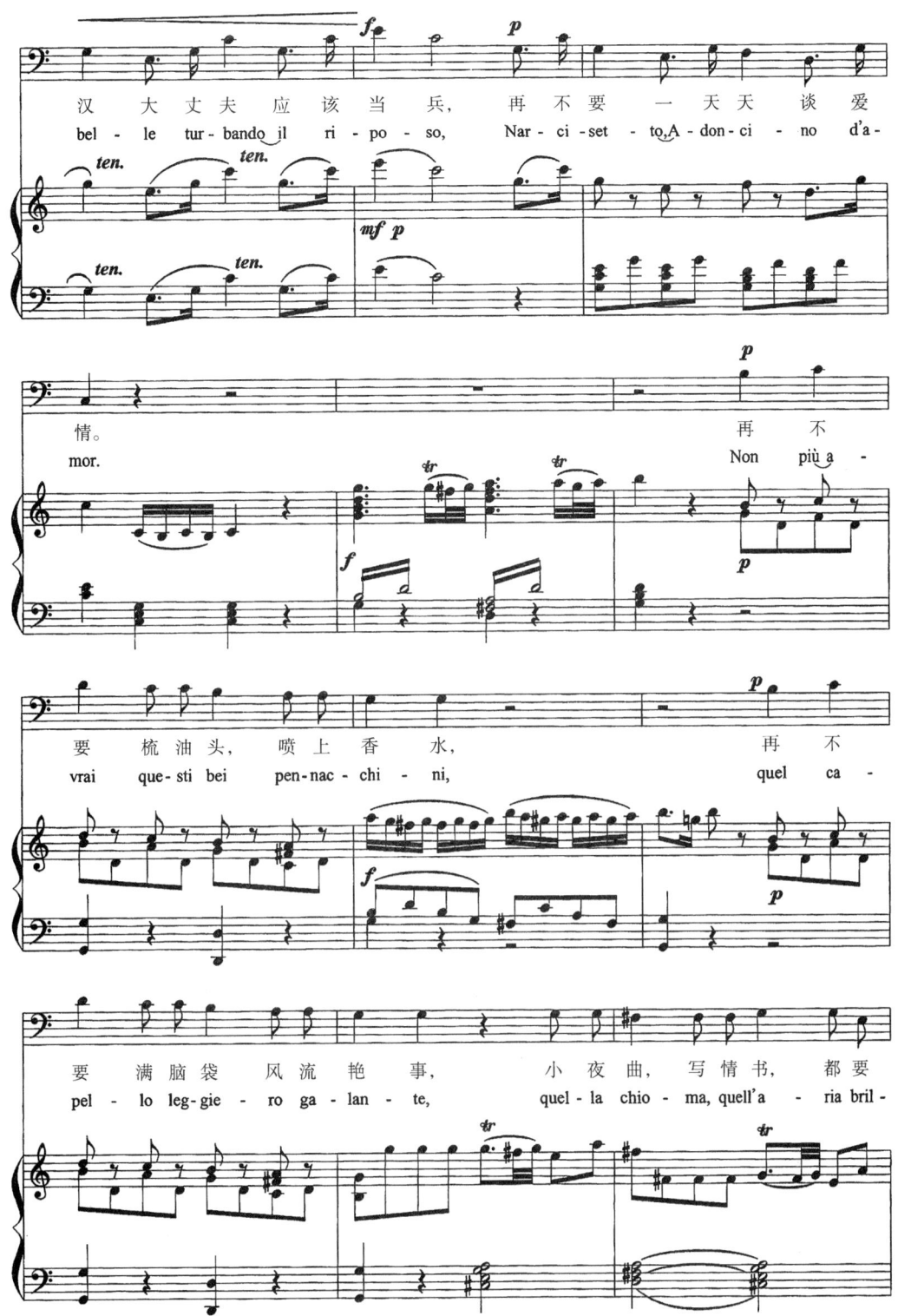

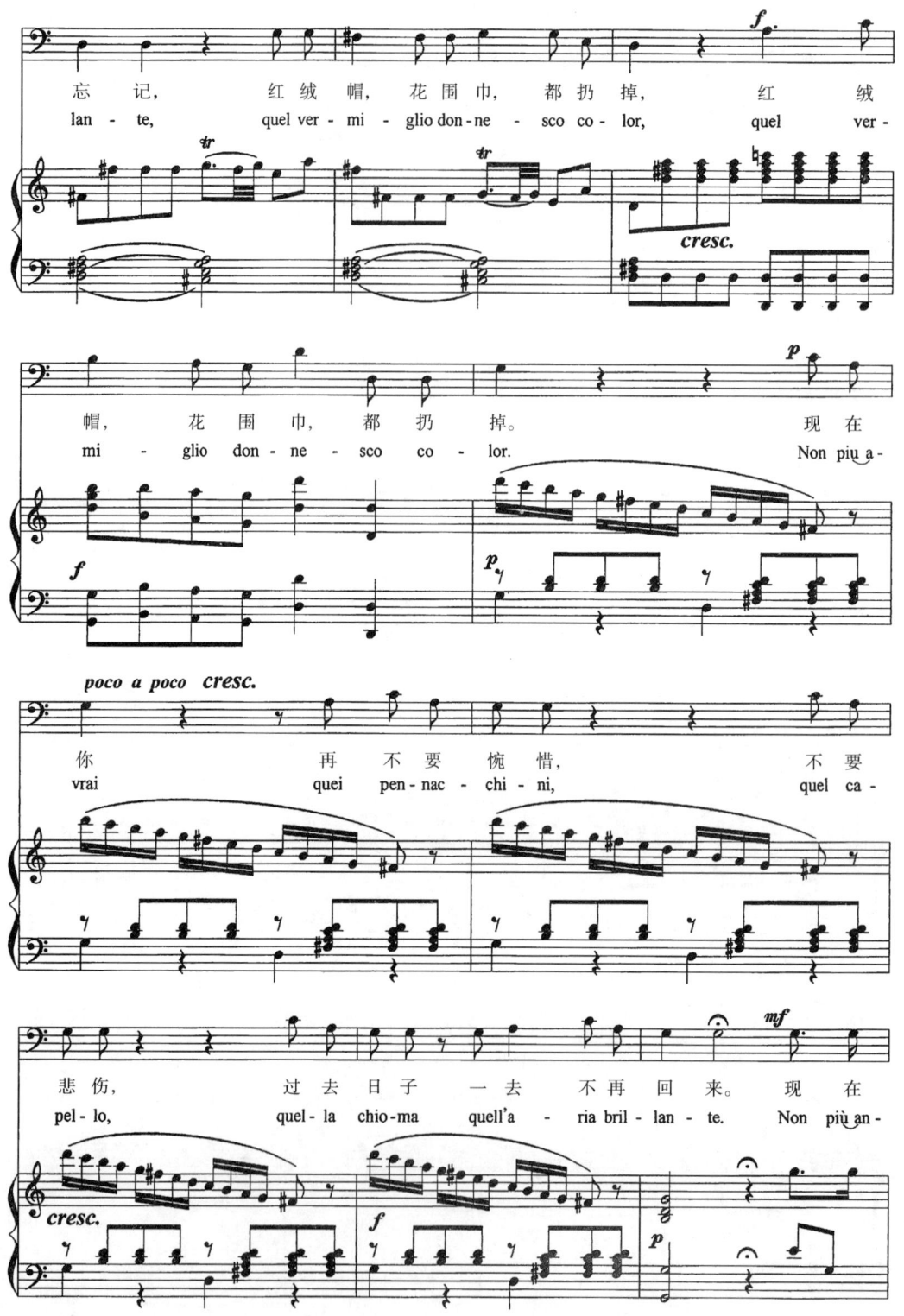

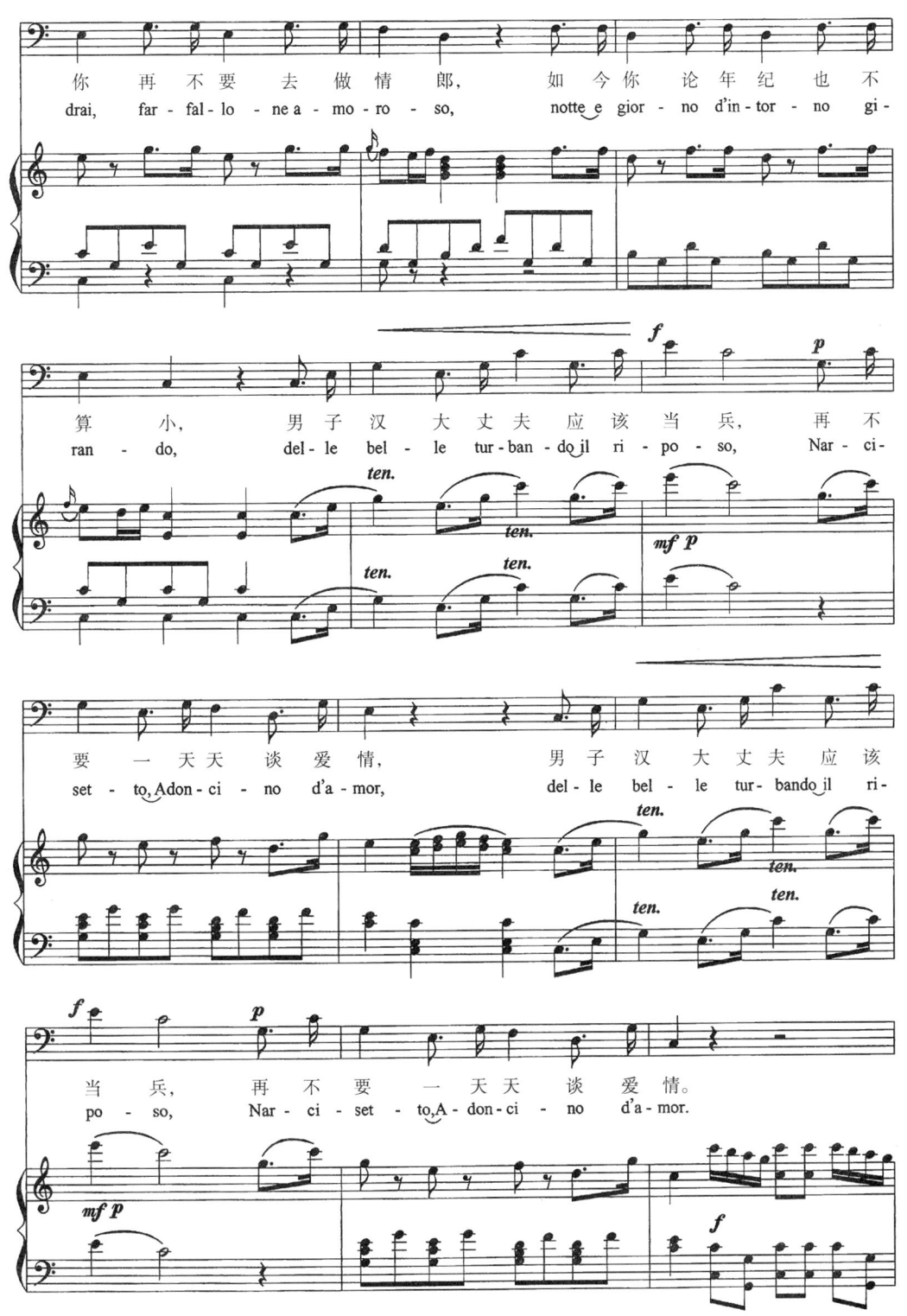

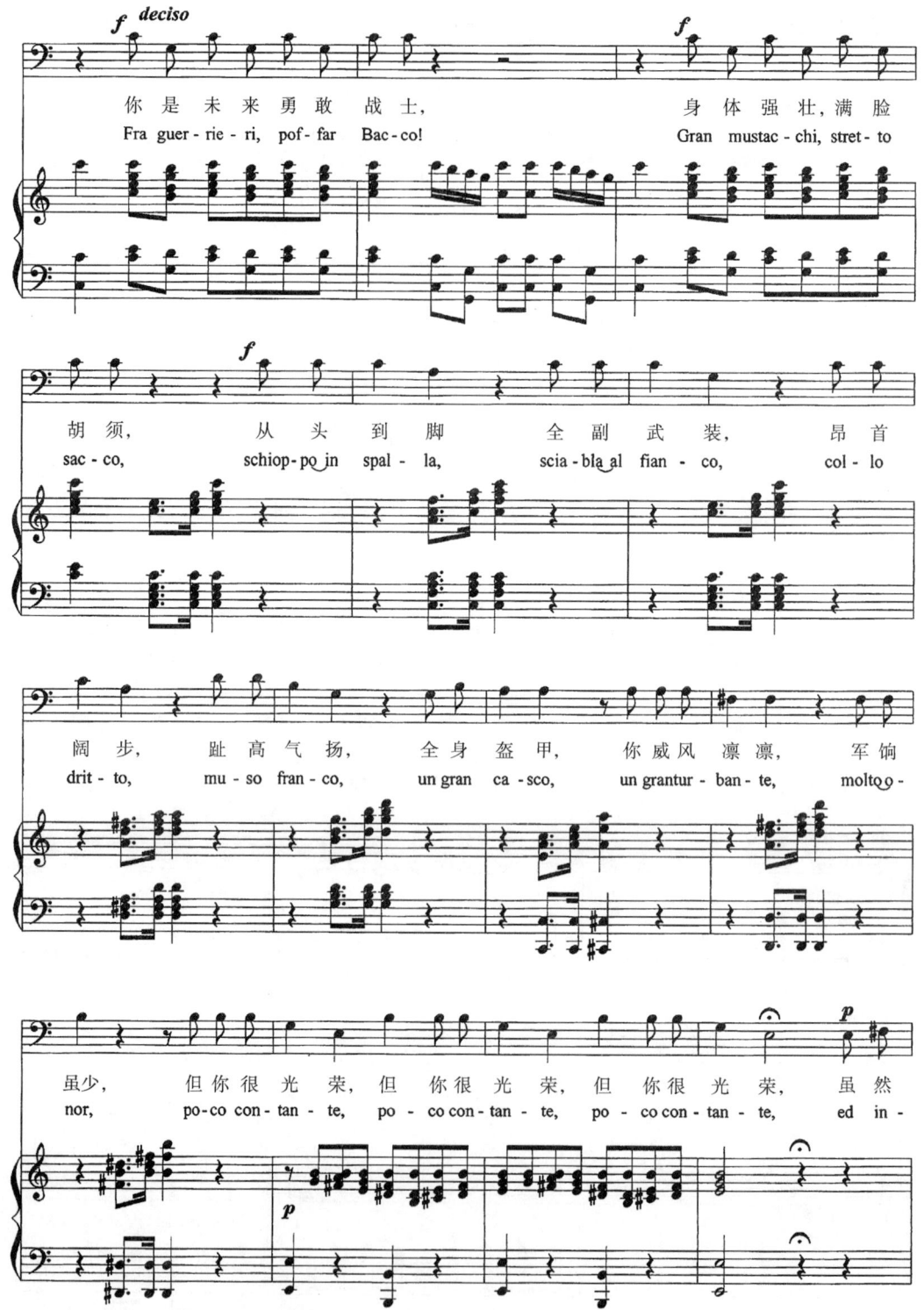

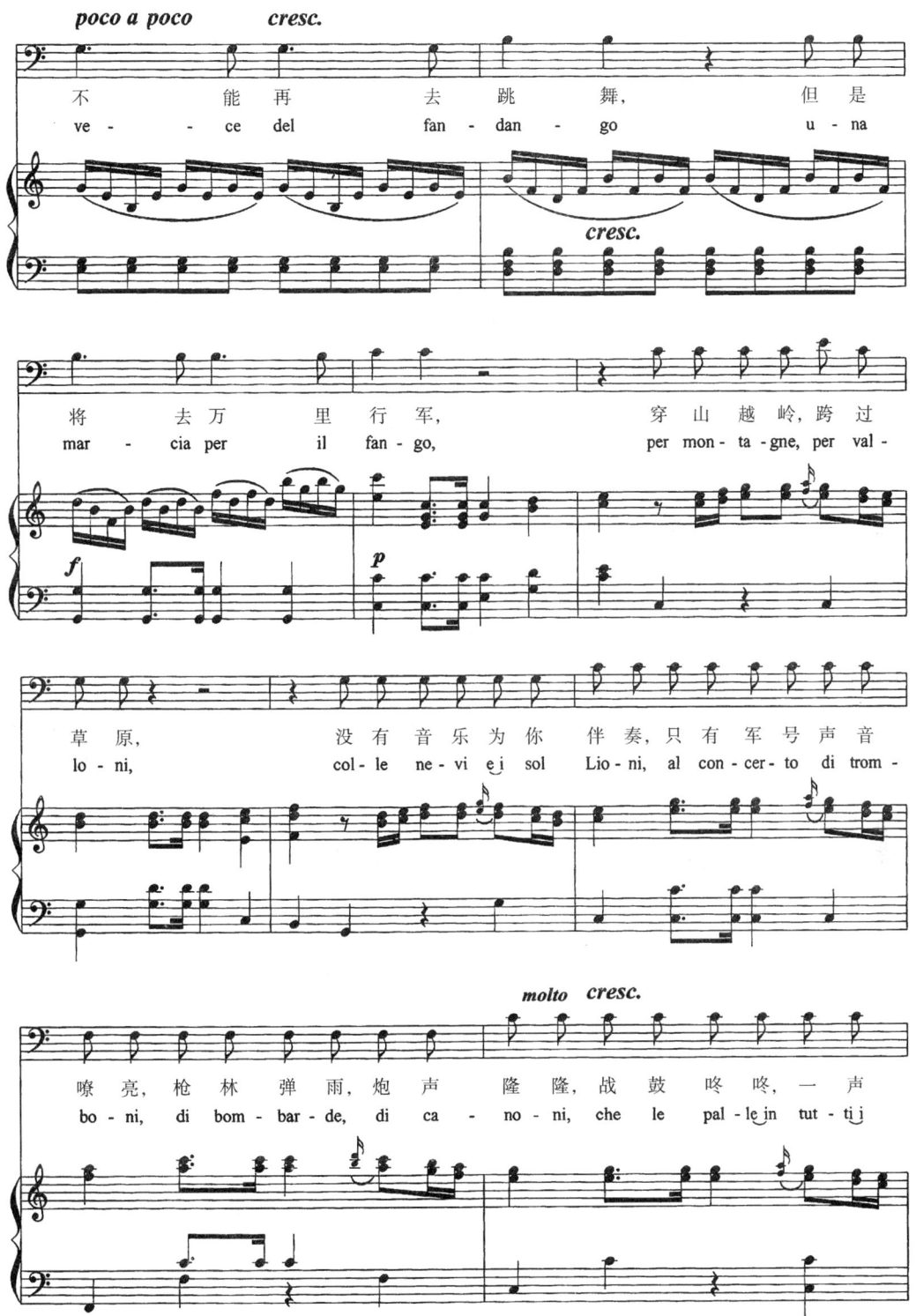

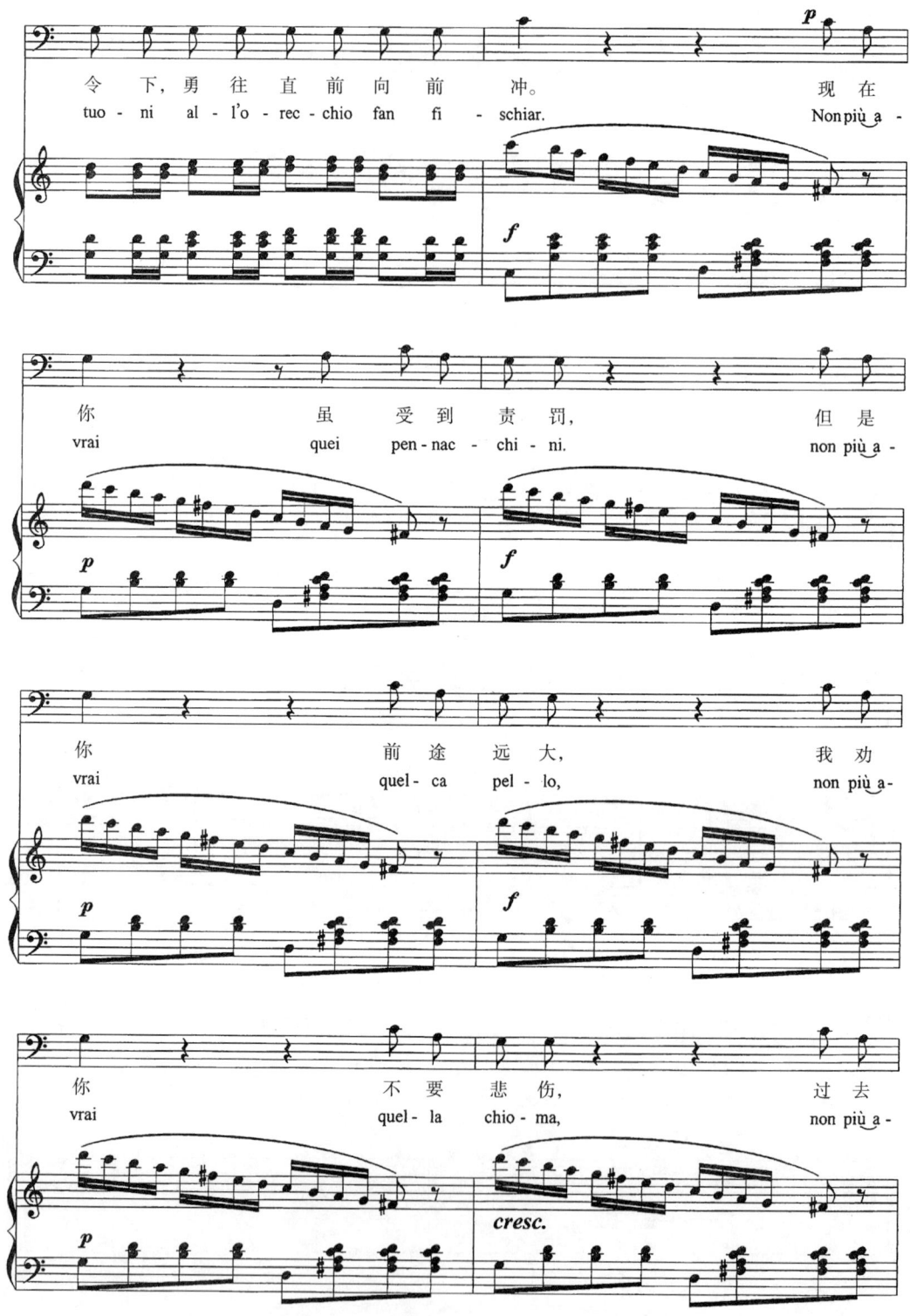

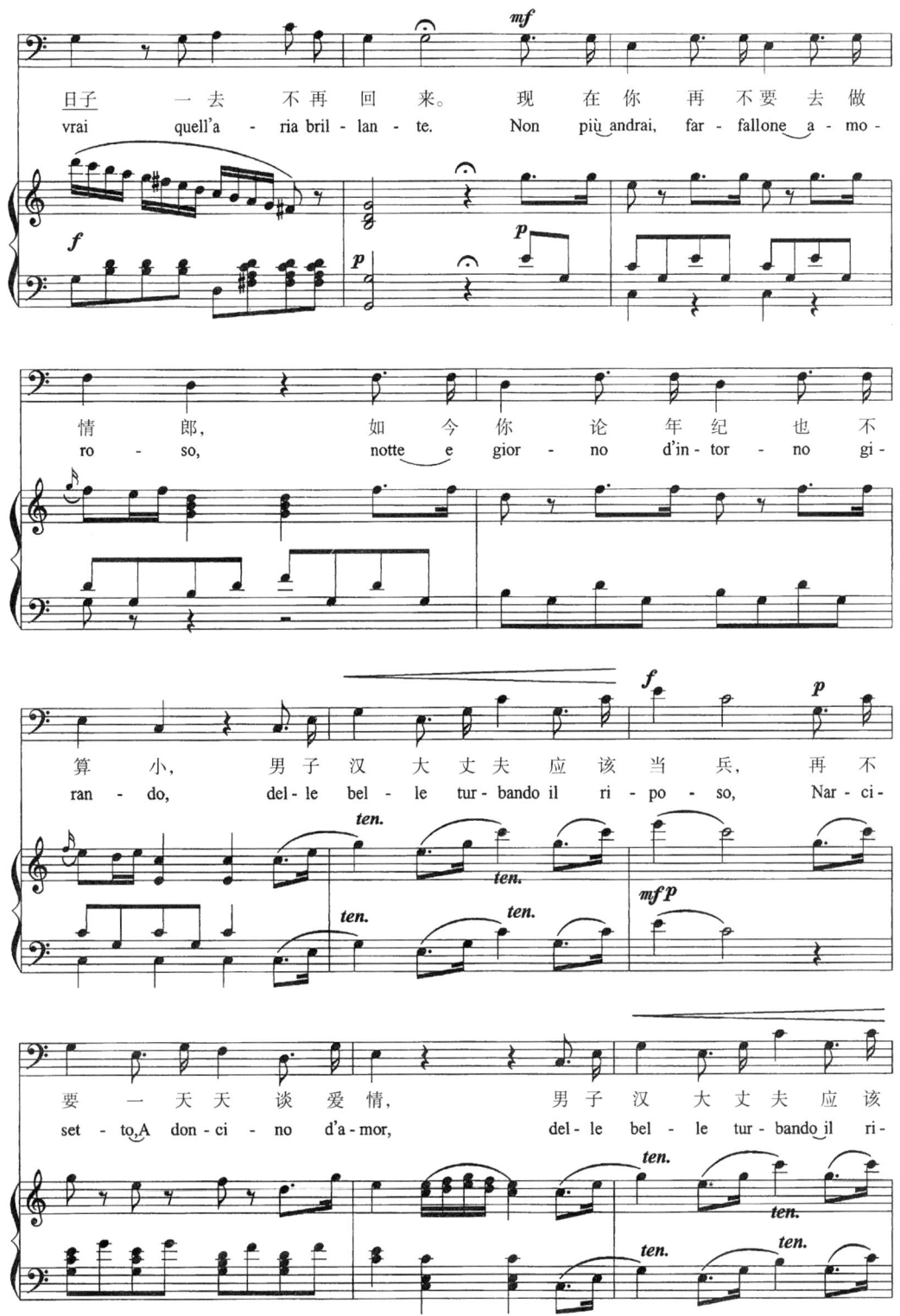

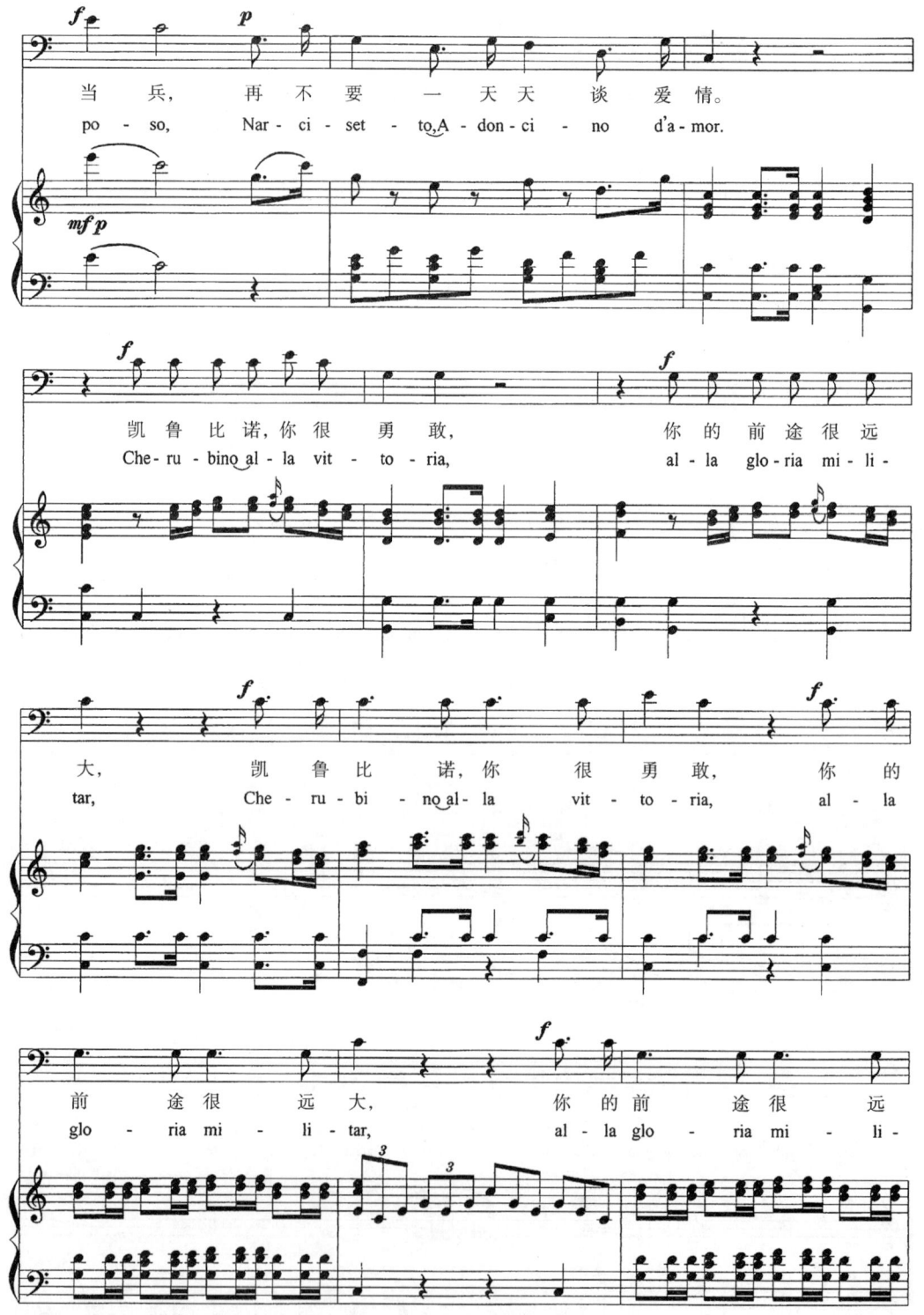

大，　　　你的前　途很　远大！
tar,　　　al- la glo - ria mi - li- tar!

求爱神给我安慰

选自歌剧《费加罗的婚礼》

〔意〕洛伦佐·达·彭特 / 词
〔奥〕W. 莫扎特 / 曲
周 卉 / 译配

女人善变

——公爵之歌

选自歌剧《利哥莱托》

〔意〕G.威尔第 / 曲
周 枫 / 译配

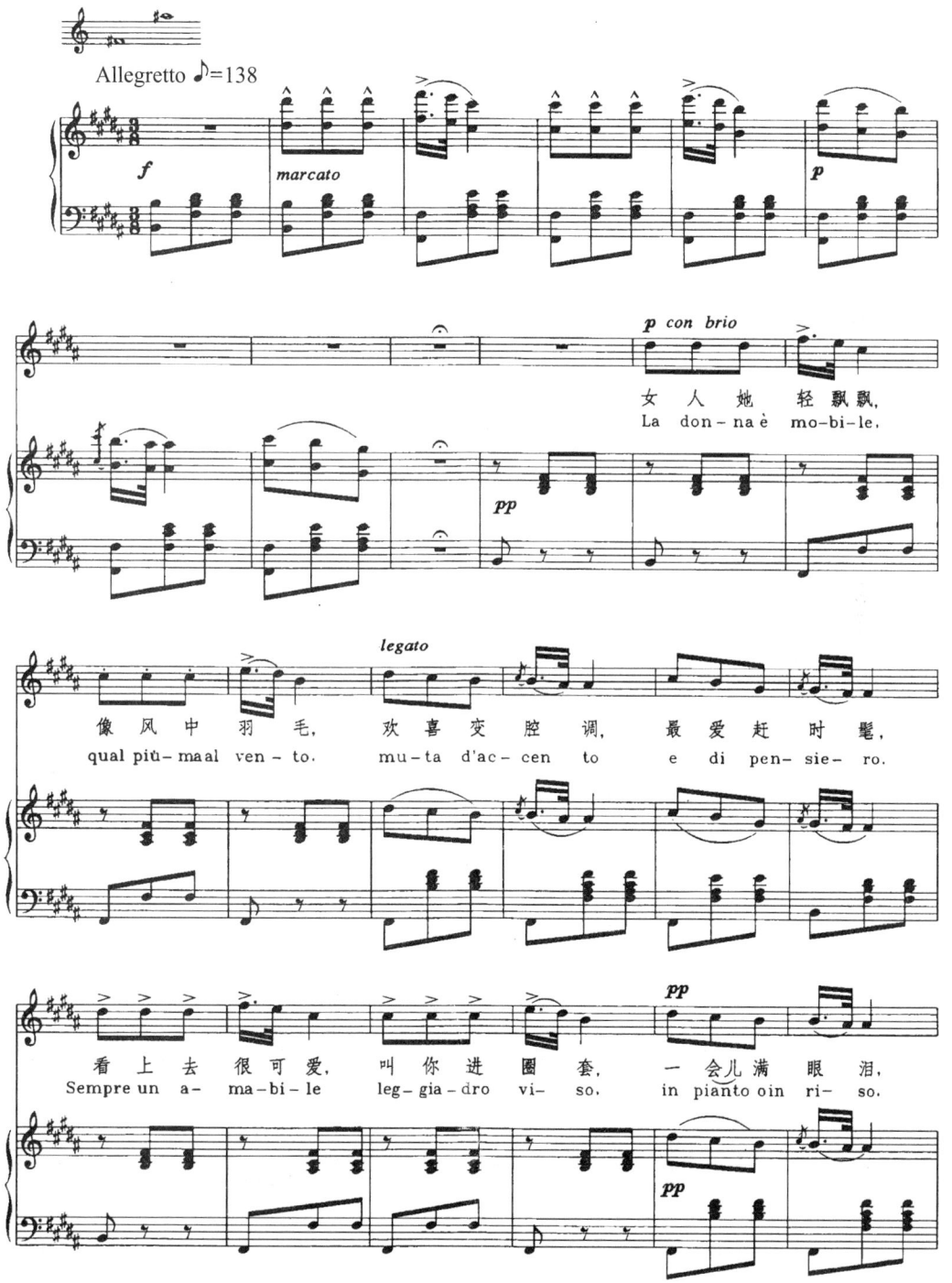

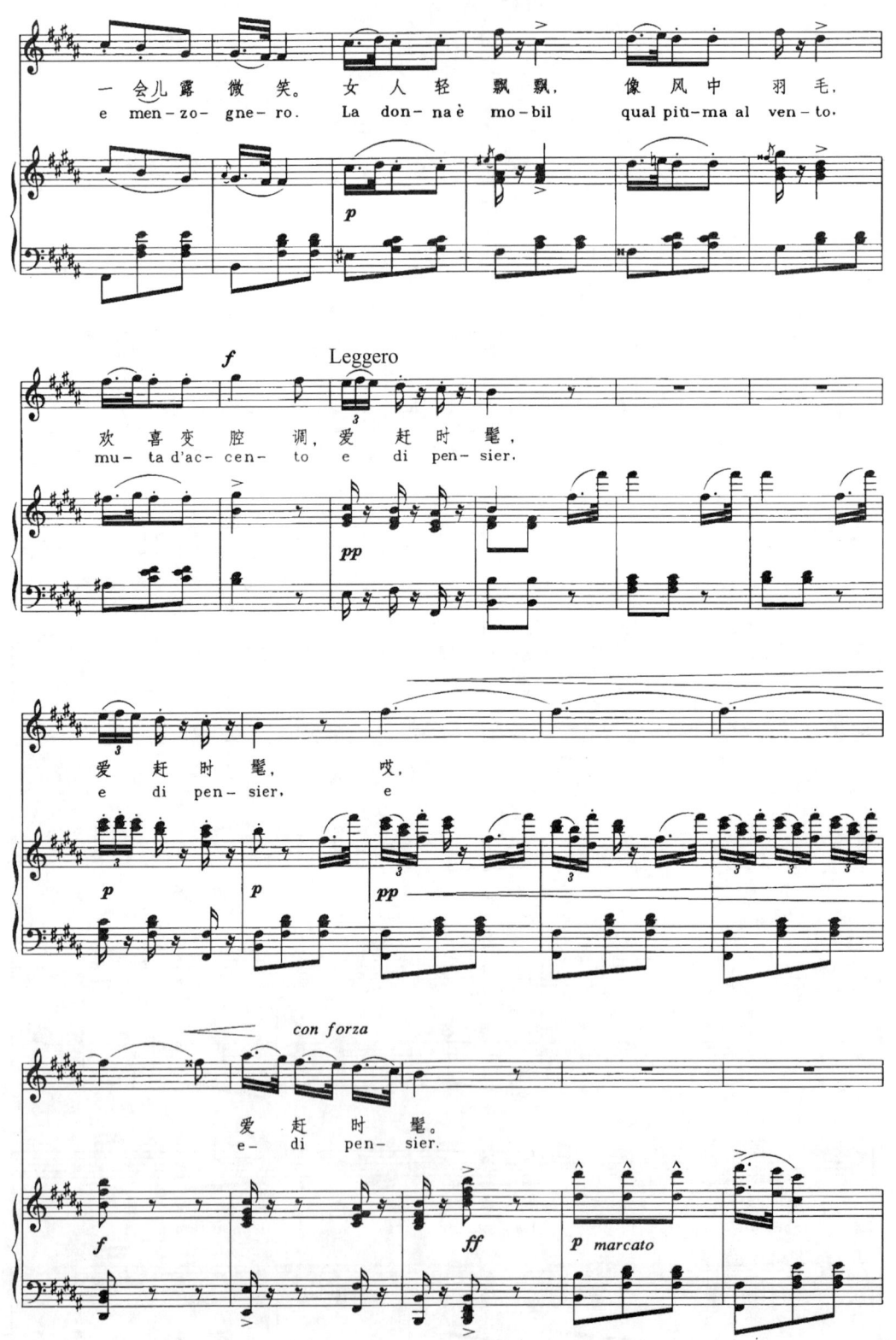

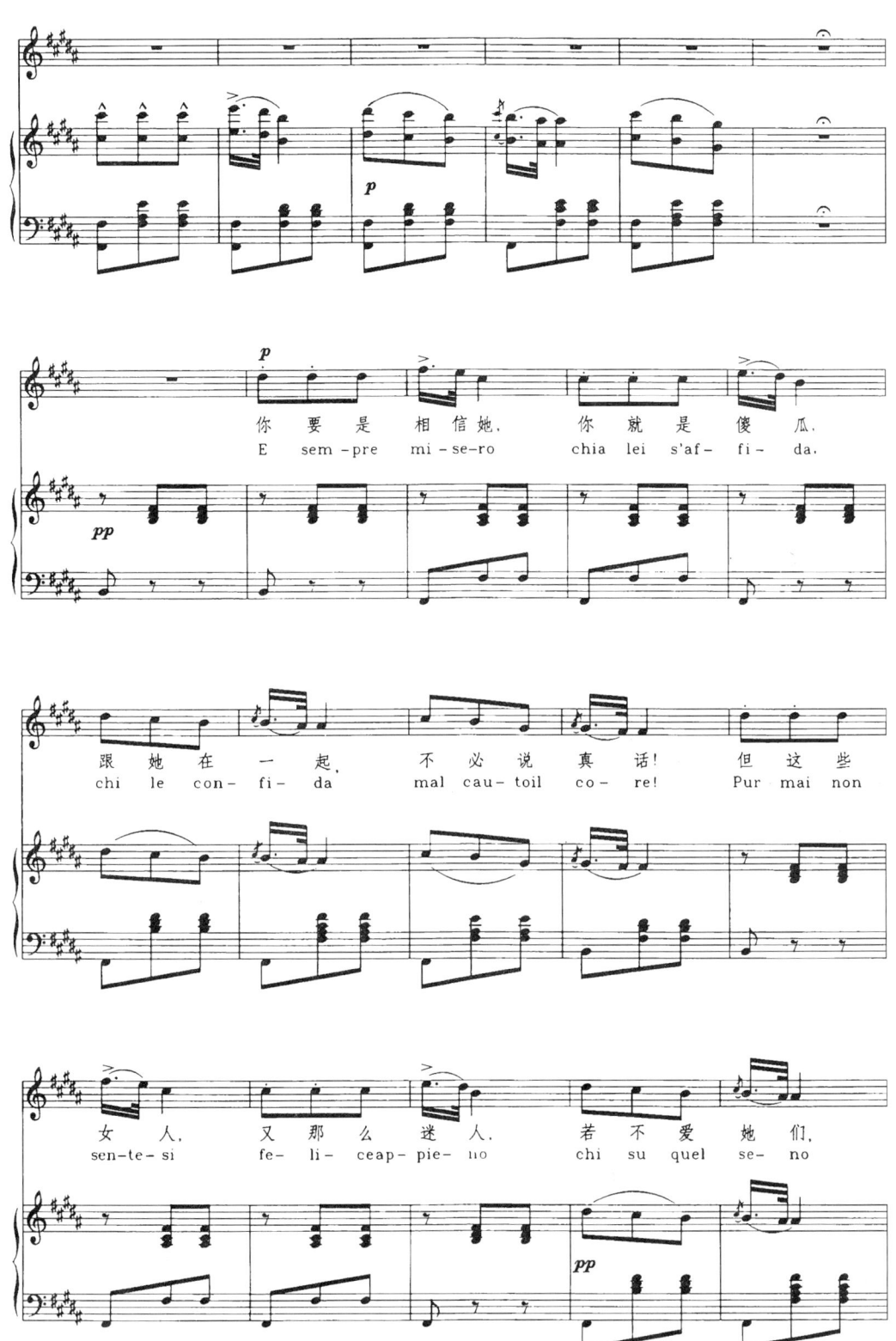

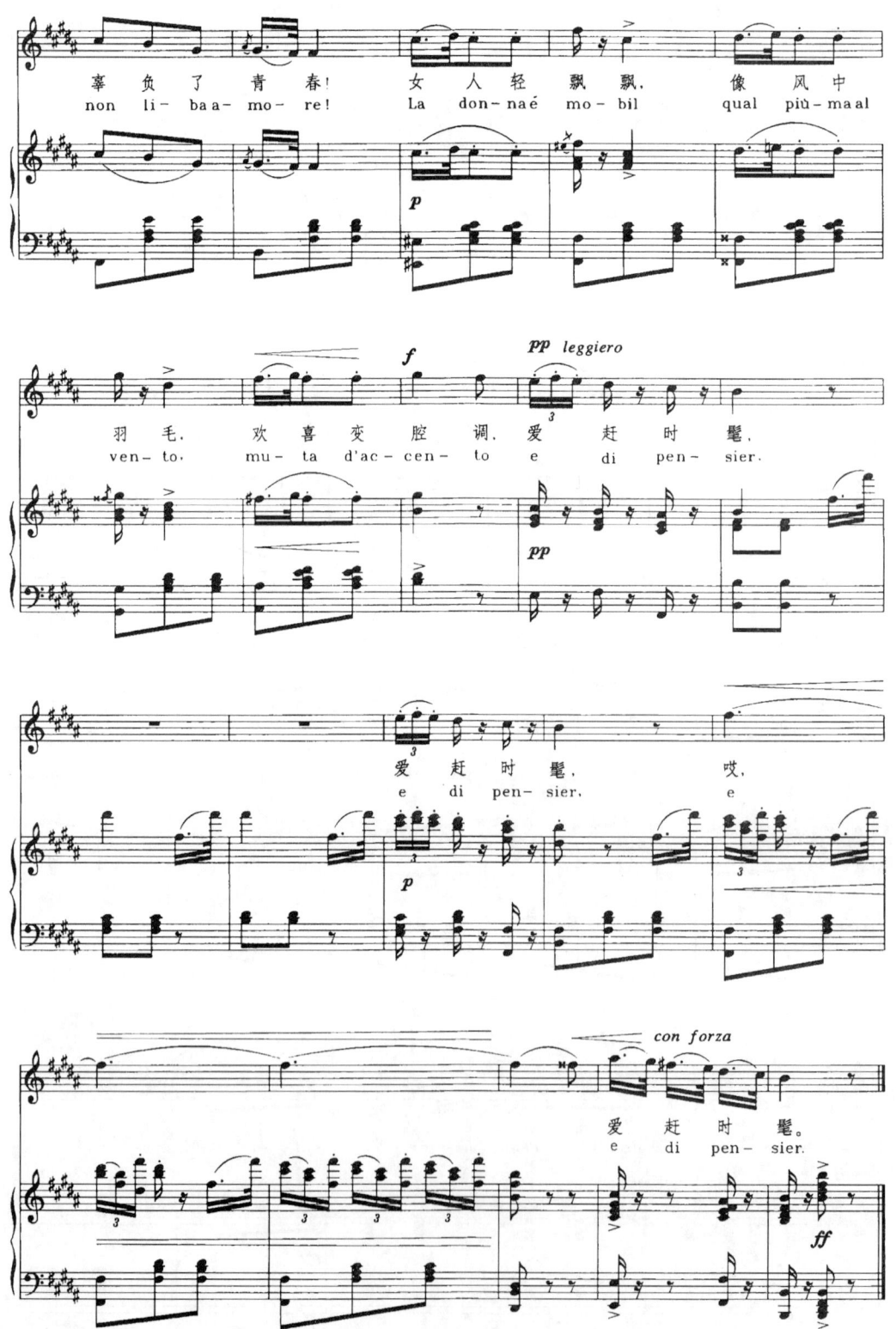

心爱的名字

选自歌剧《弄臣》

〔意〕G.威尔第/曲

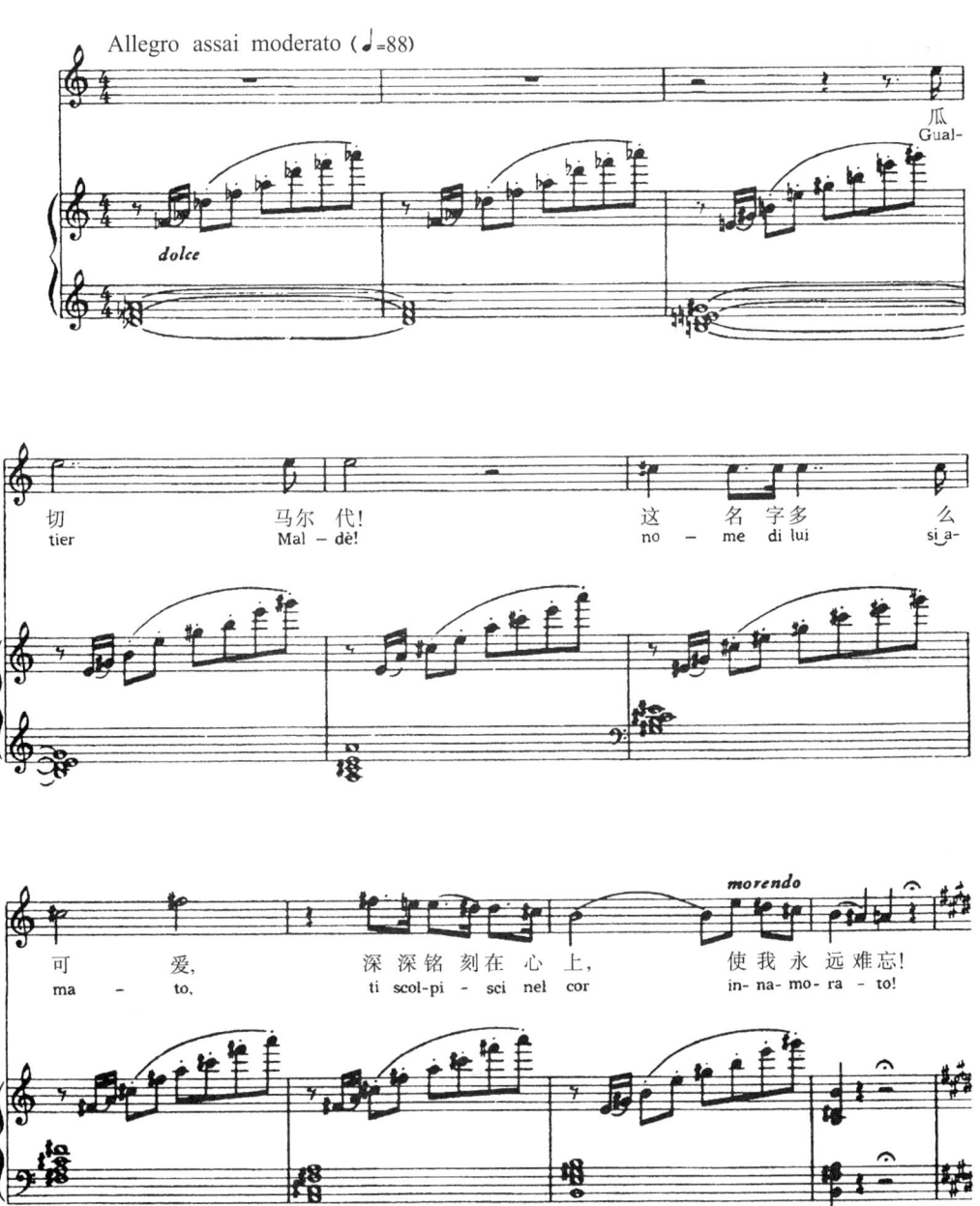

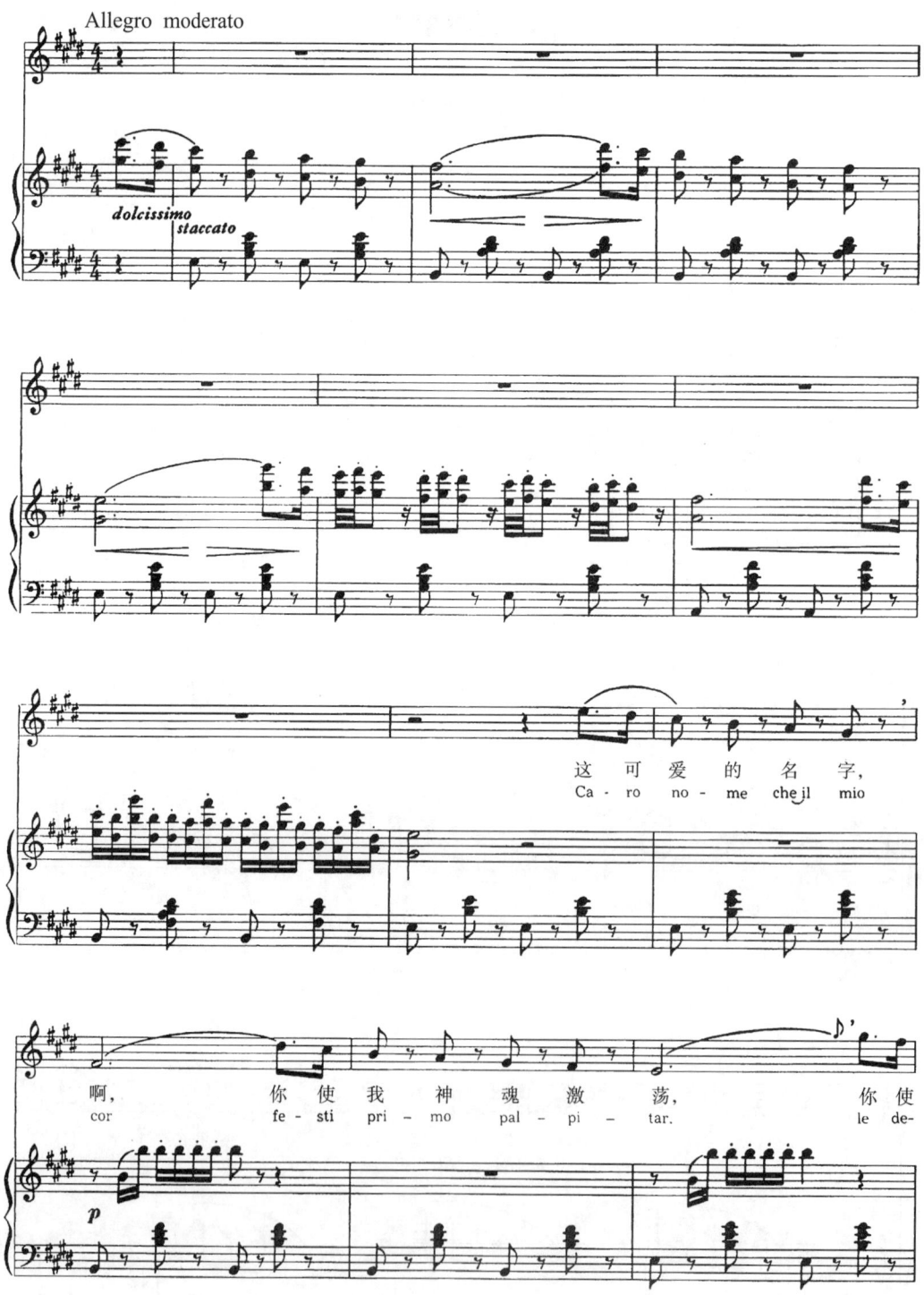

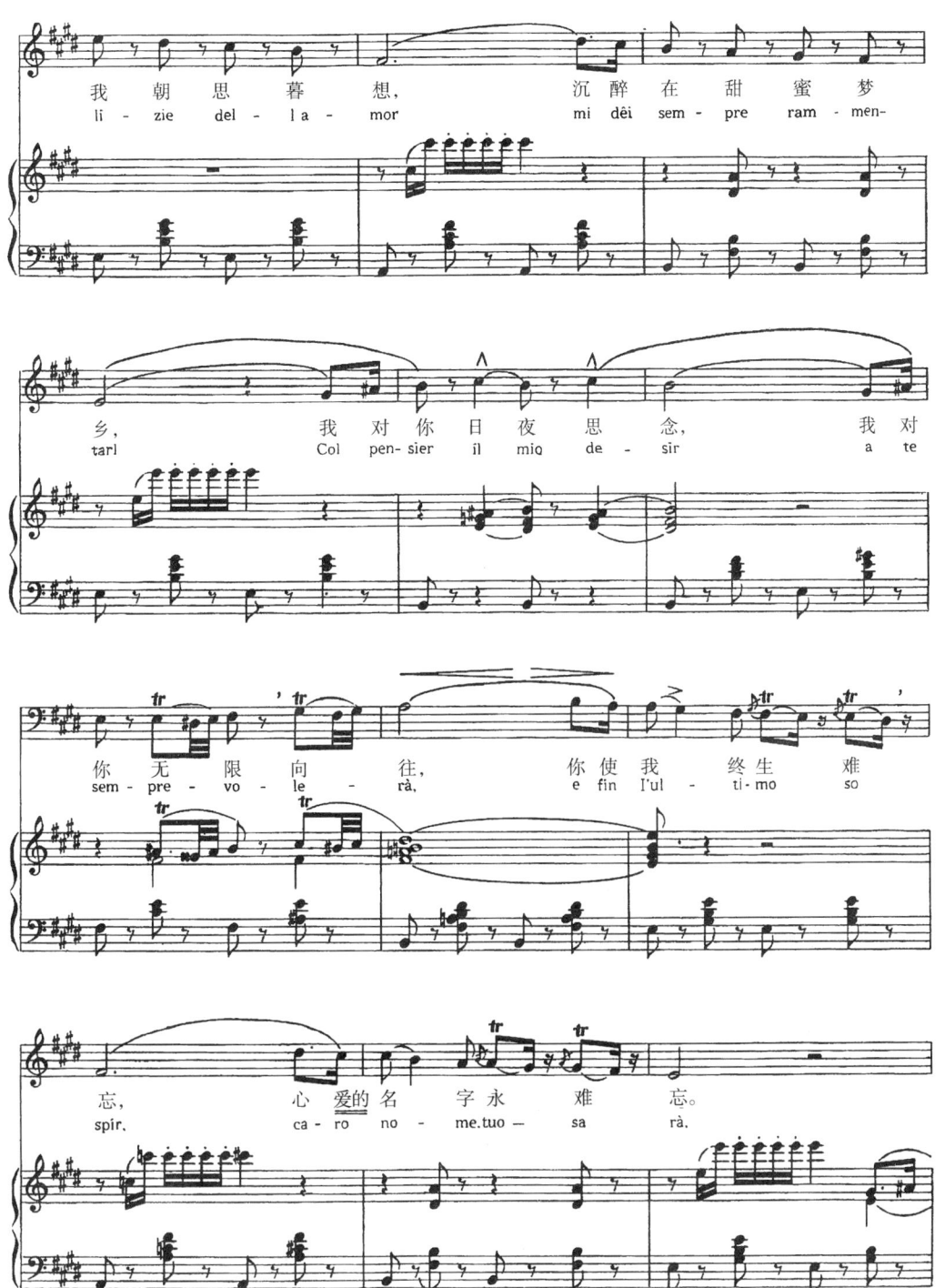

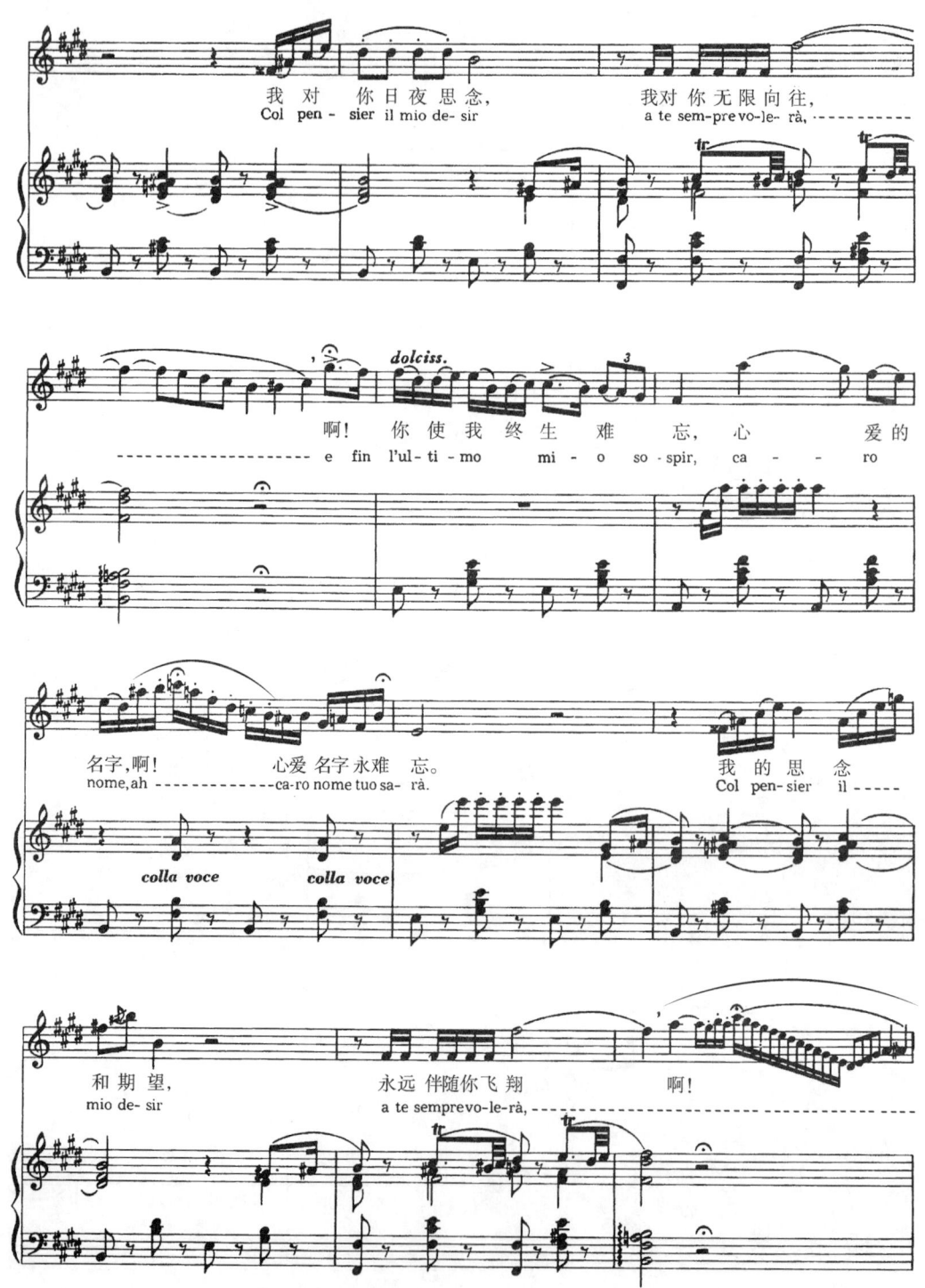

我亲爱的爸爸

选自歌剧《贾尼·斯基基》

〔意〕G.普契尼/曲
蒋 英、尚家骧、邓映易/译配

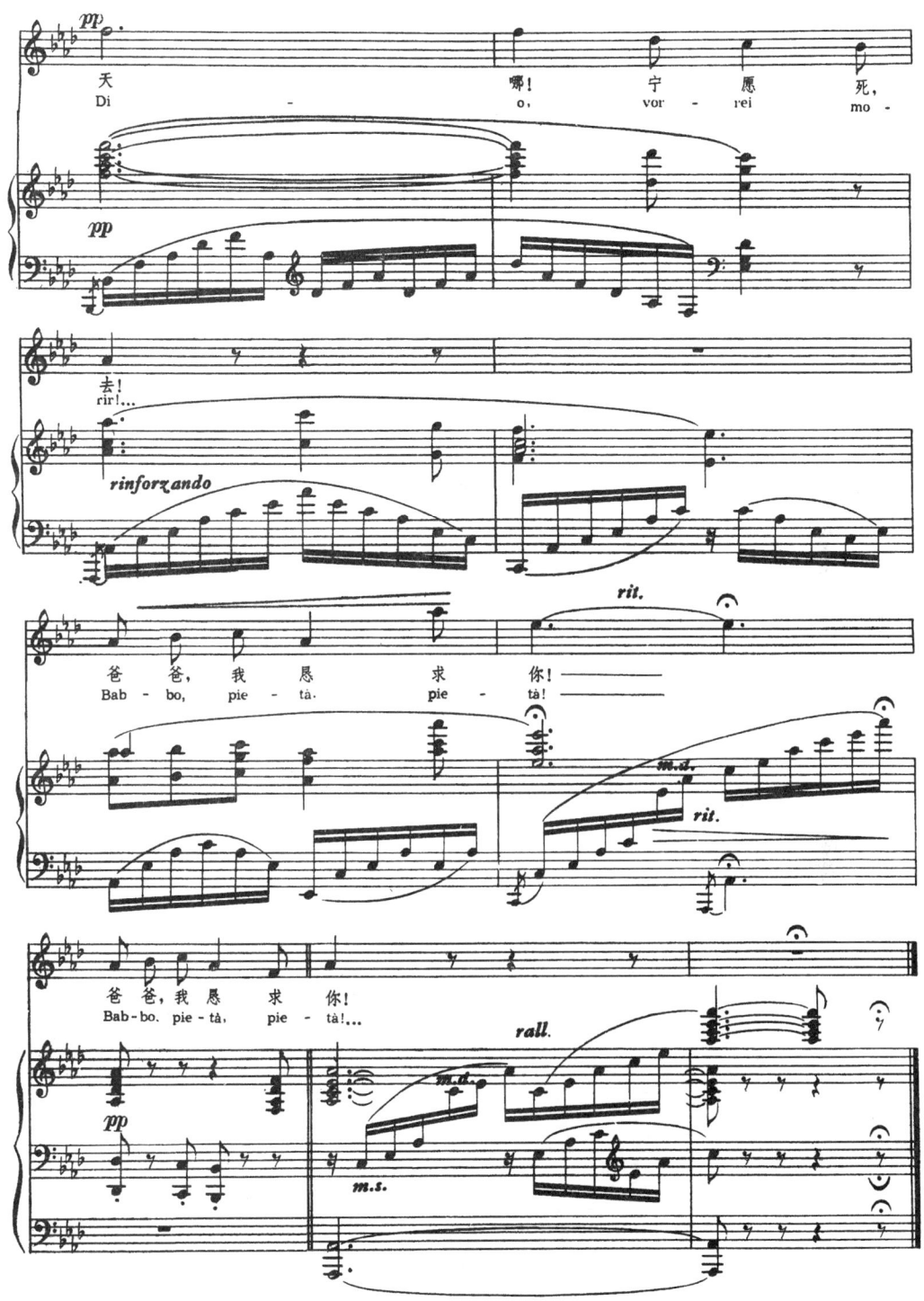

奇妙的和谐

选自歌剧《托斯卡》

〔意〕G.贾科萨、L.伊利卡 / 词
G.普契尼 / 曲
周 枫 / 译配

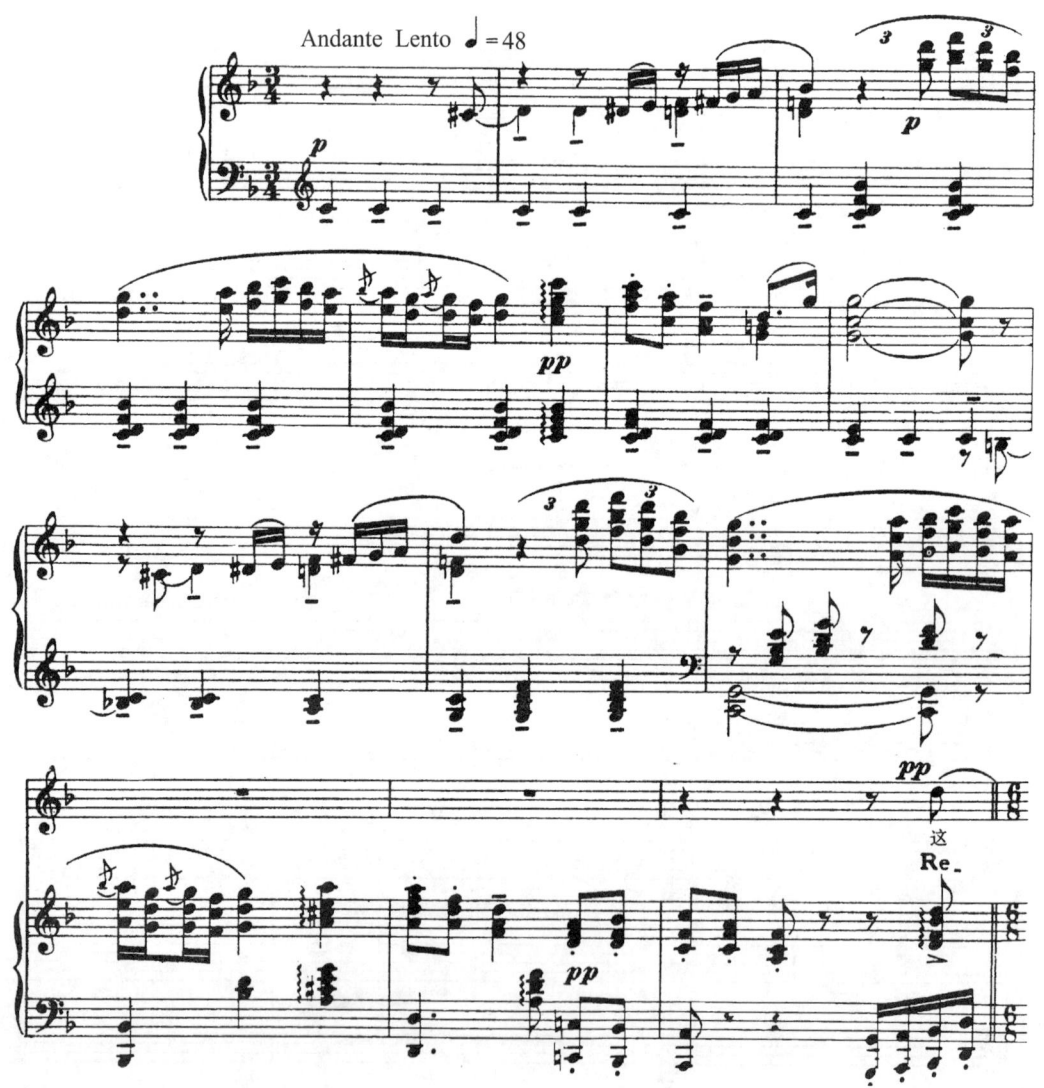

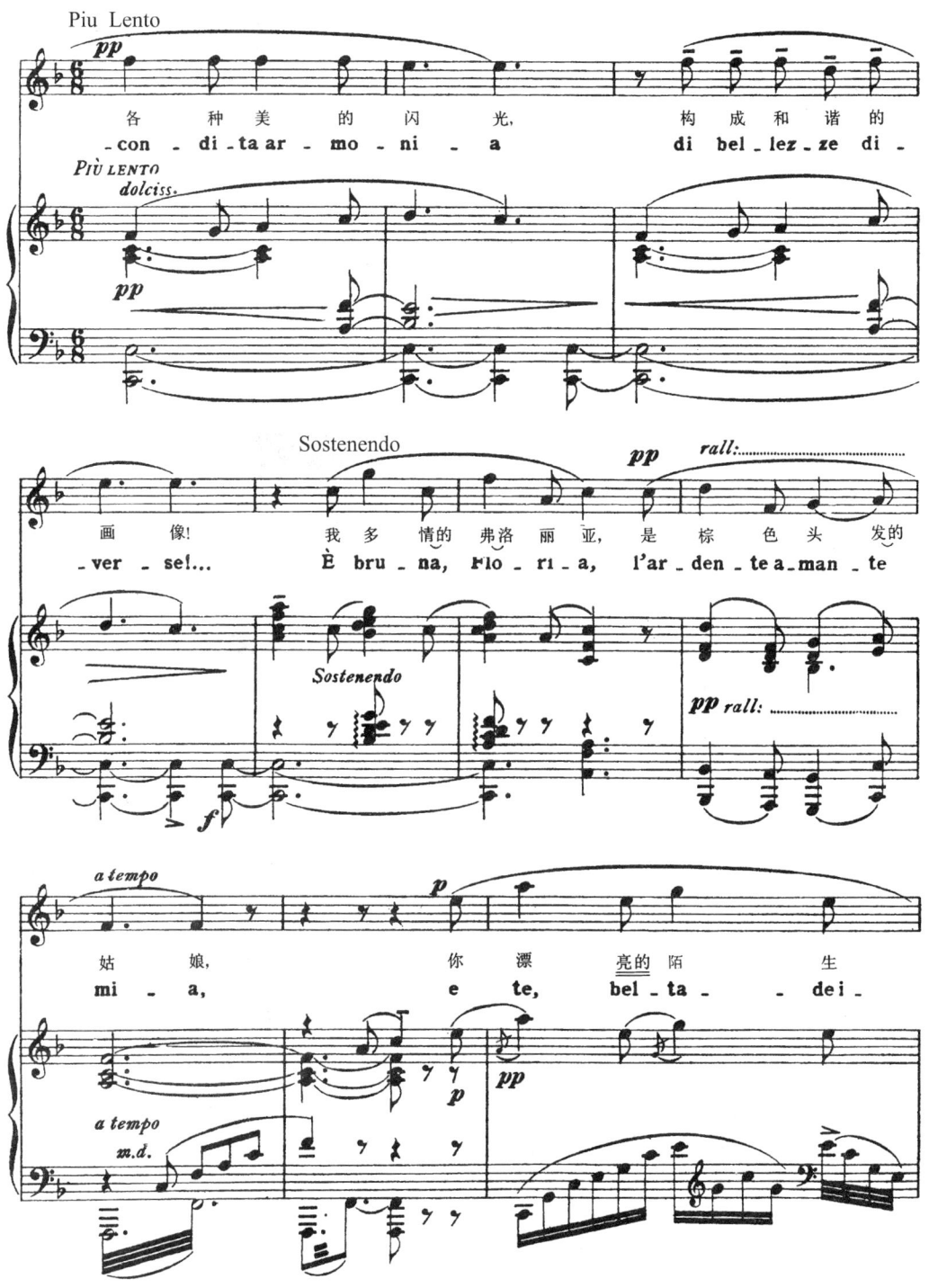

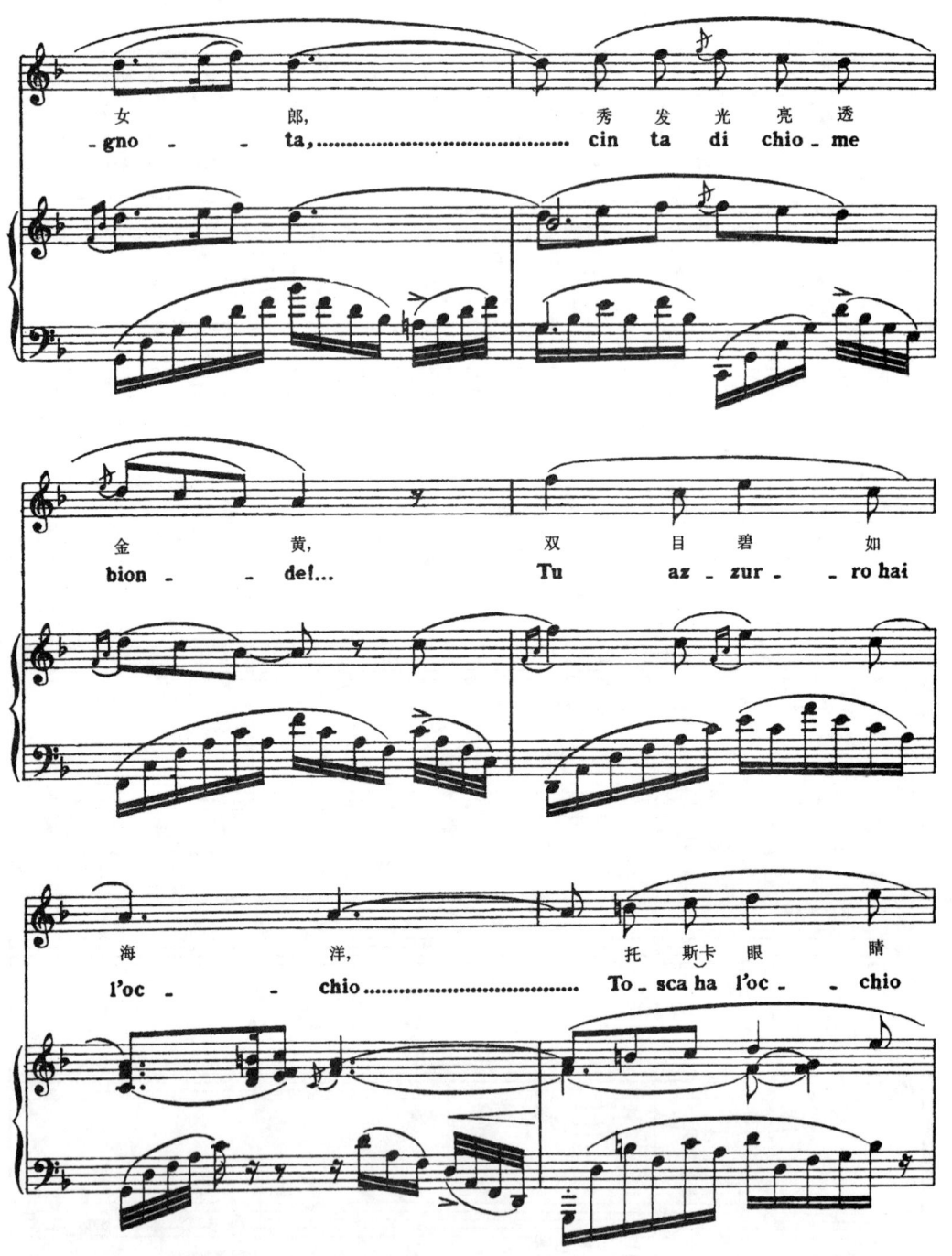

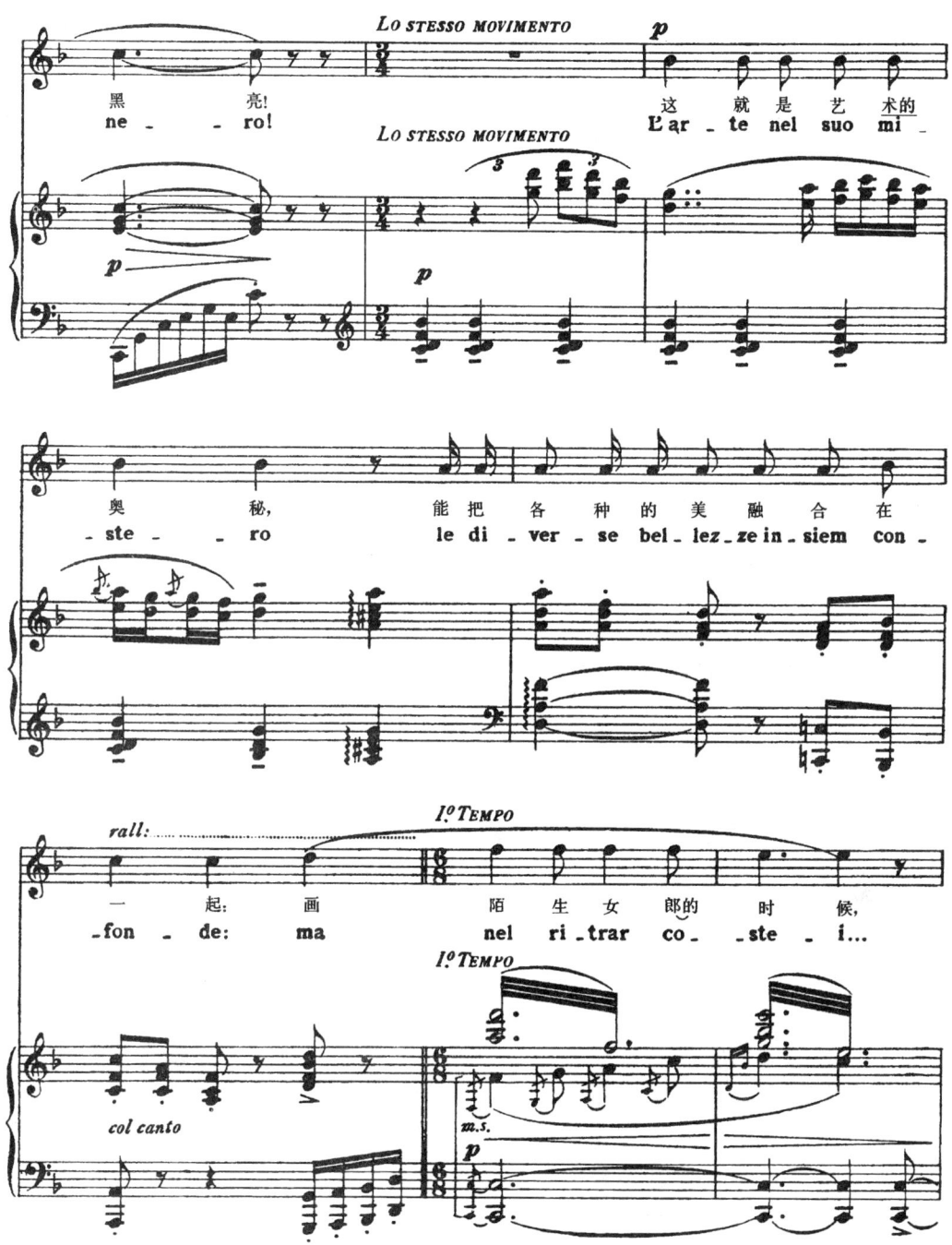

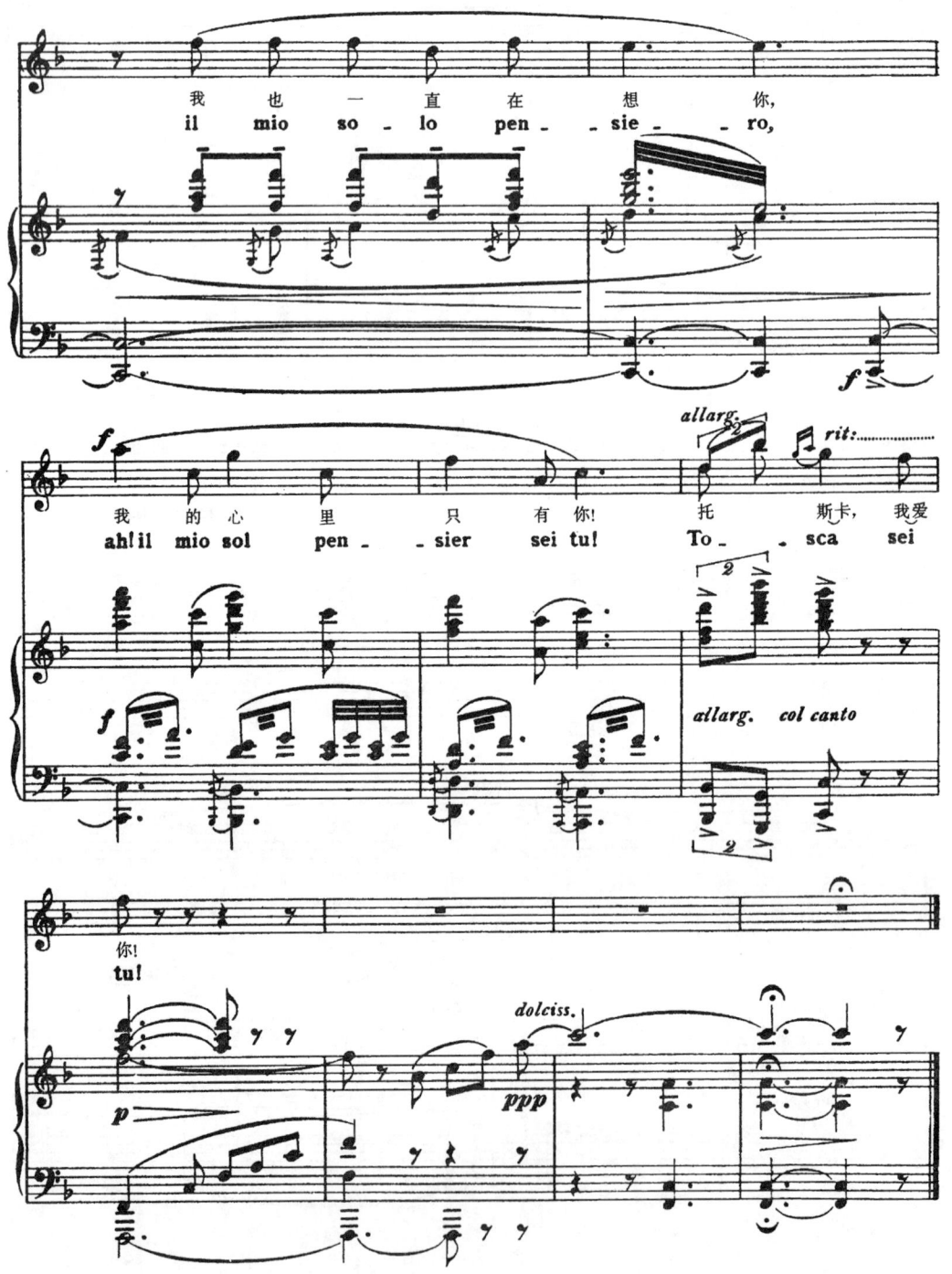

献身艺术 献身爱情

选自歌剧《托斯卡》

〔意〕萨尔杜 / 词
G. 普契尼 / 曲
蒋 英、尚家骧、邓映易 / 译配

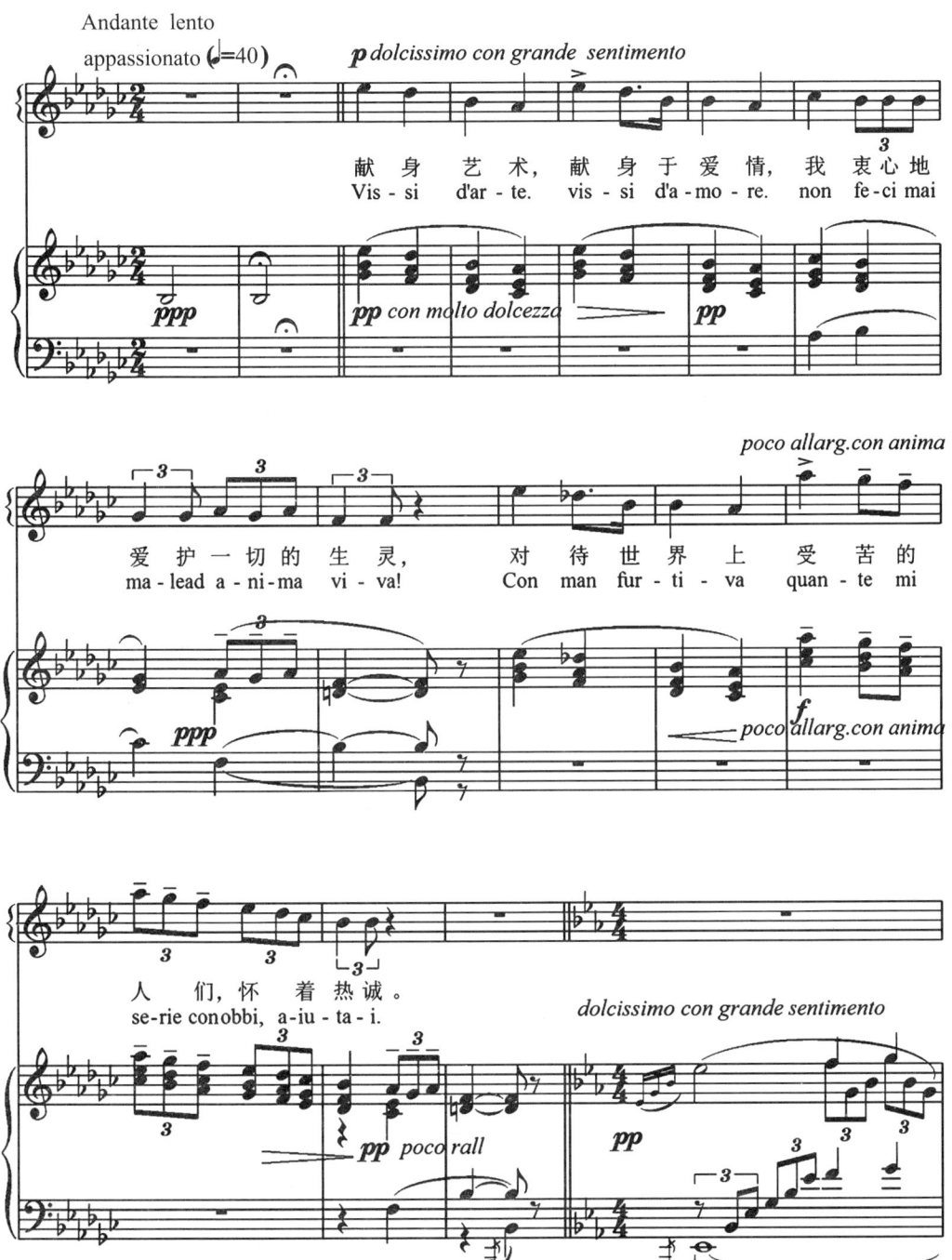

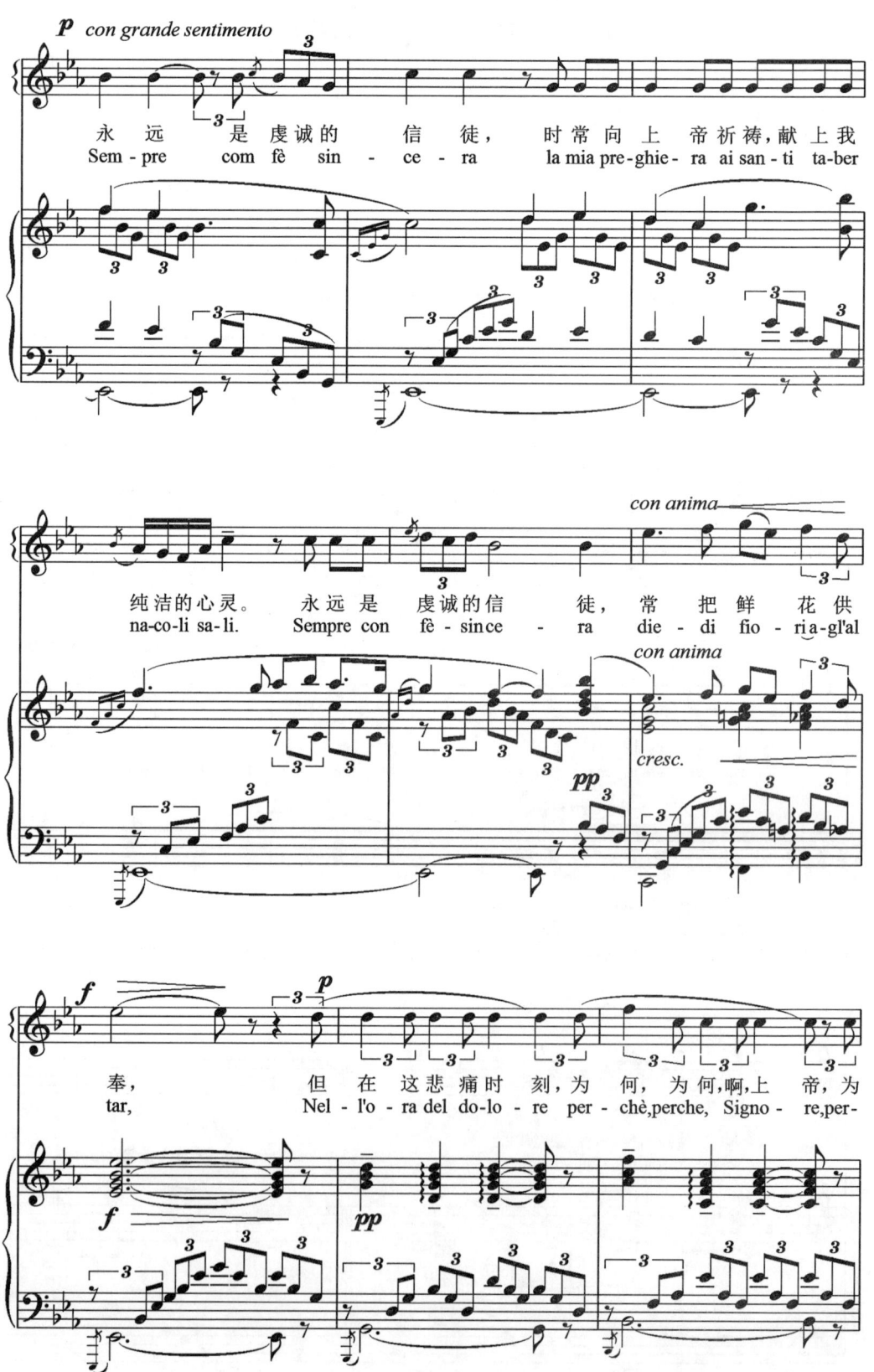

偷洒一滴泪

选自歌剧《爱的甘醇》

〔意〕罗马尼 / 词
多尼采蒂 / 曲
周 枫 / 译配

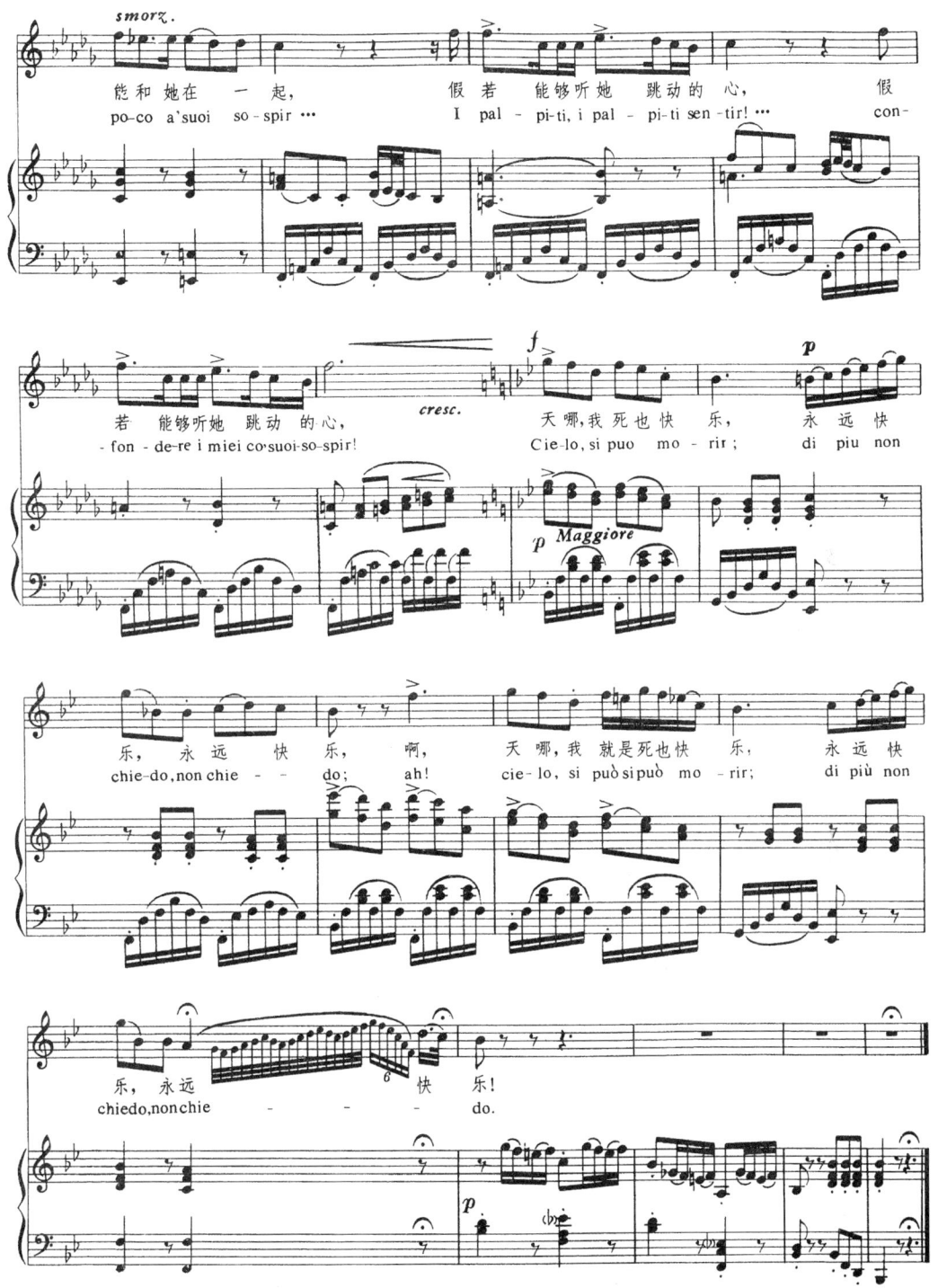

我听到美妙的歌声

选自歌剧《塞维里亚的理发师》

〔意〕G.罗西尼 / 曲
蒋 英、尚家骧、邓映易 / 译配

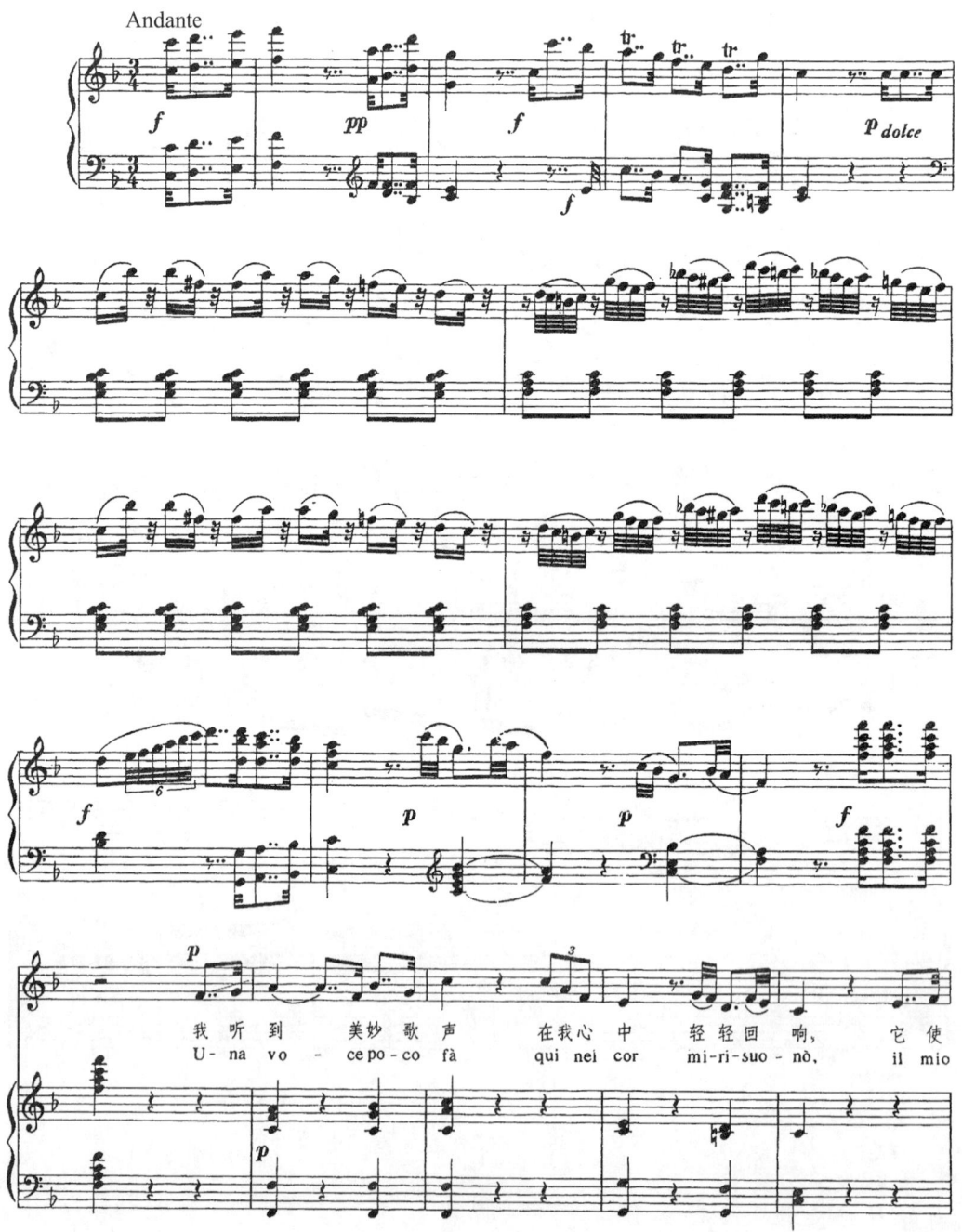

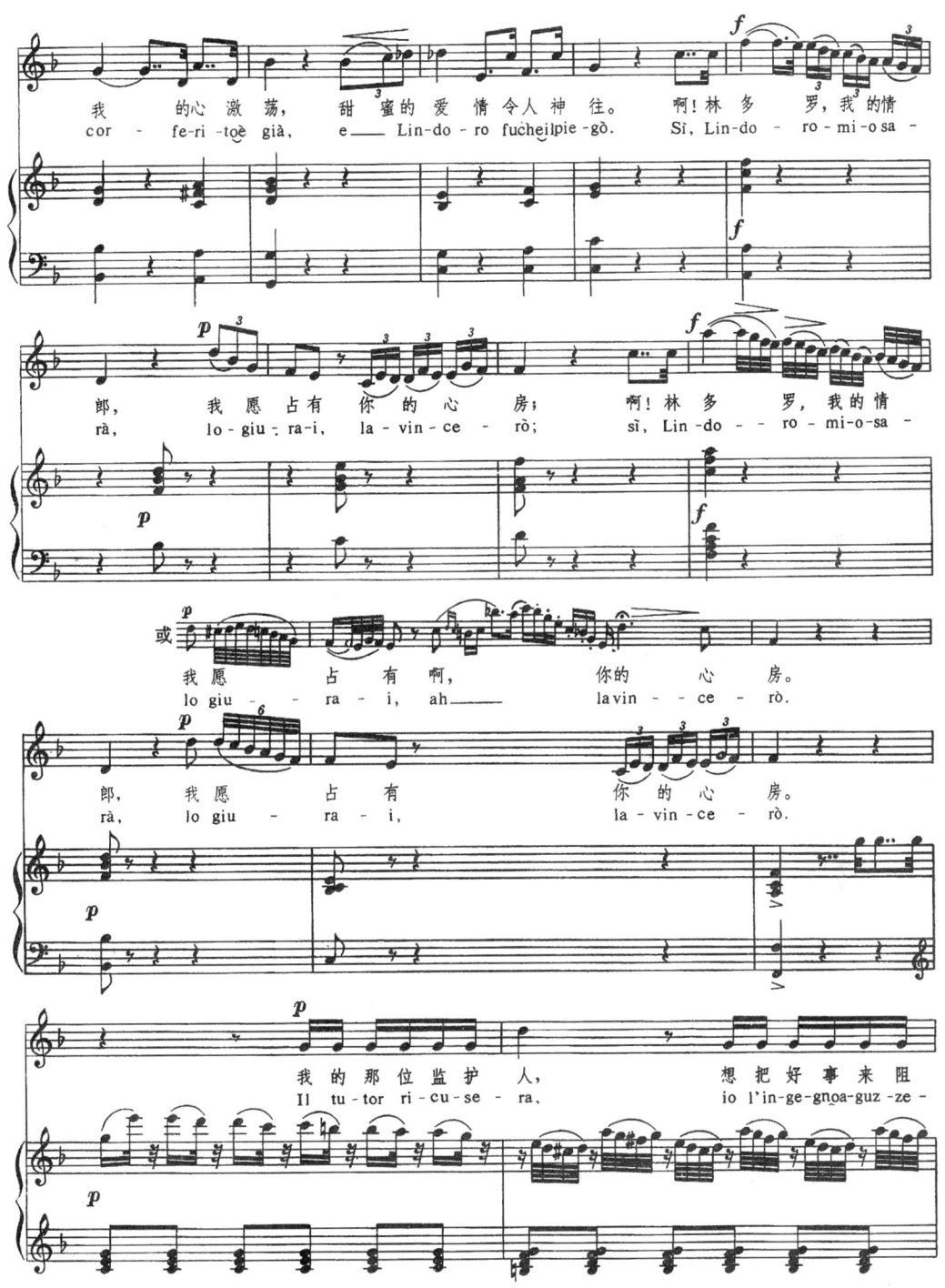

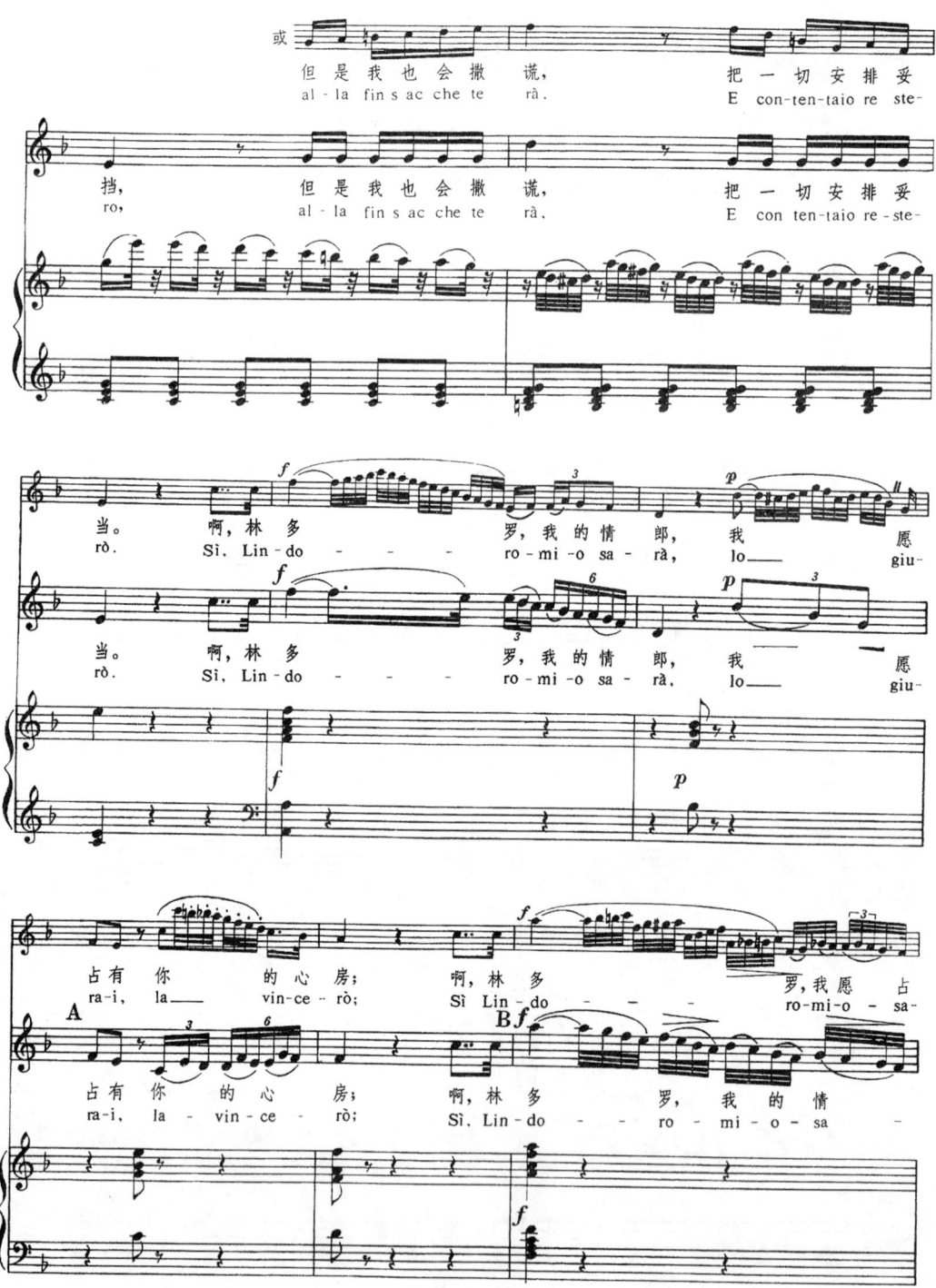

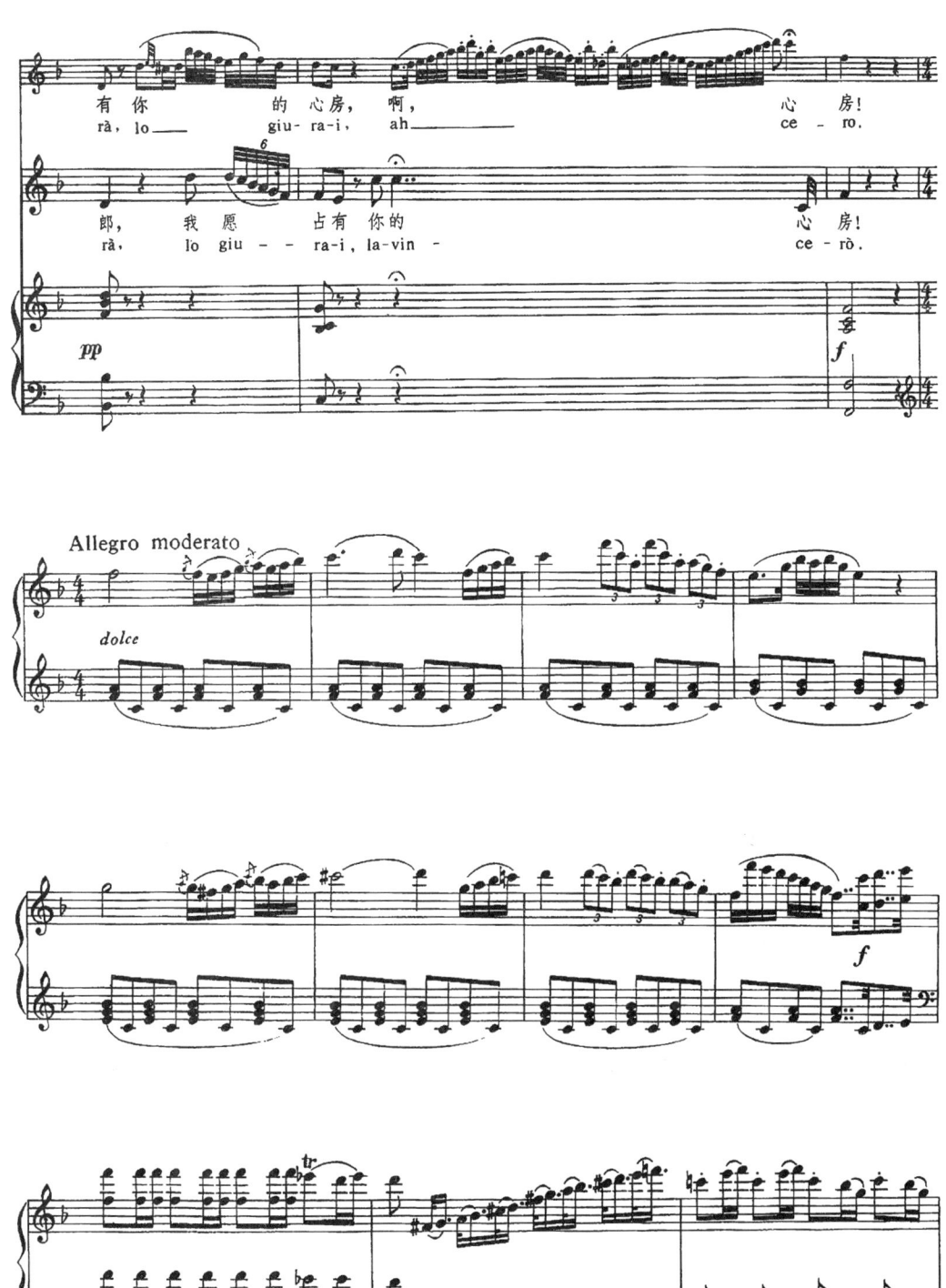

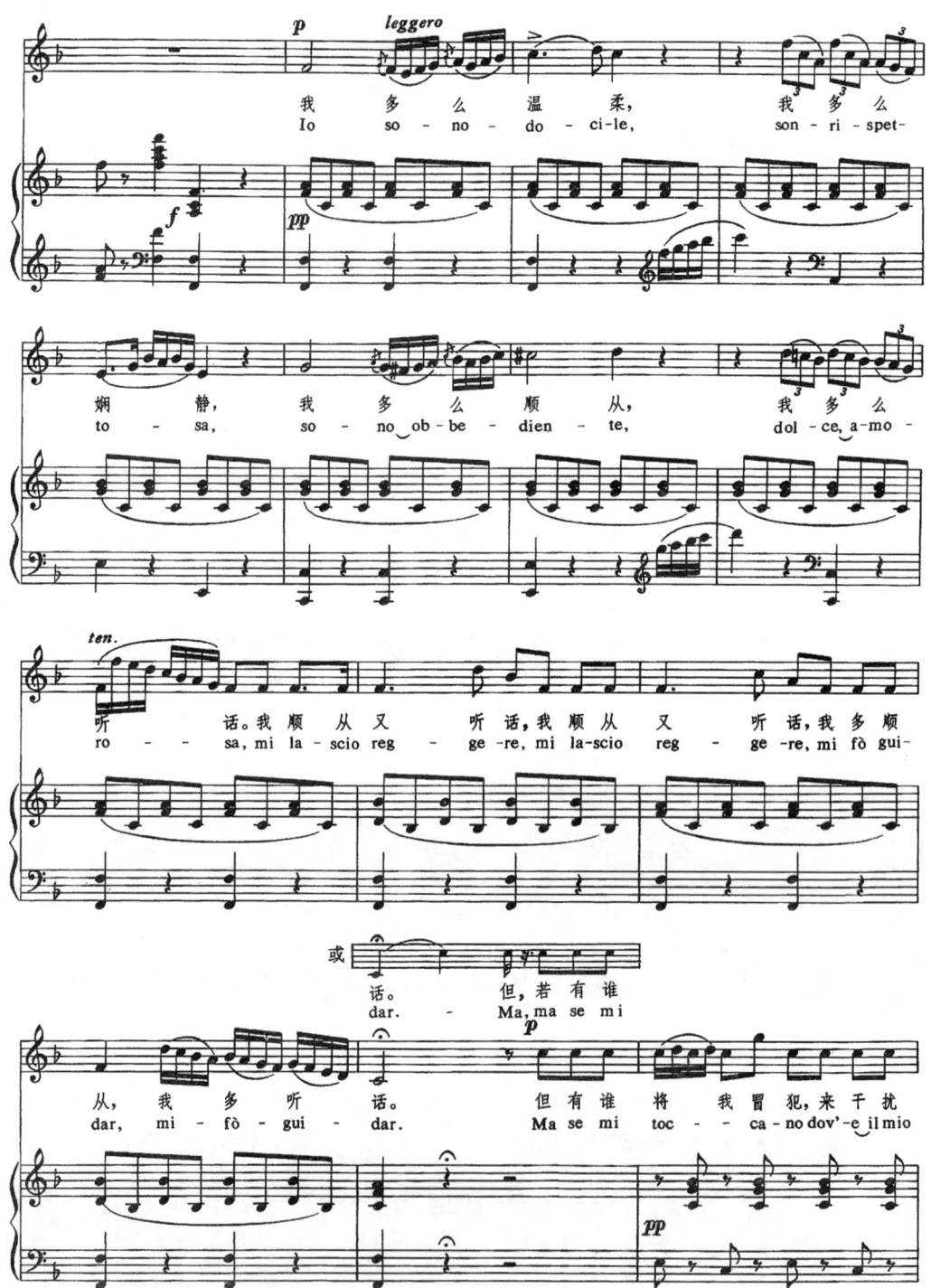

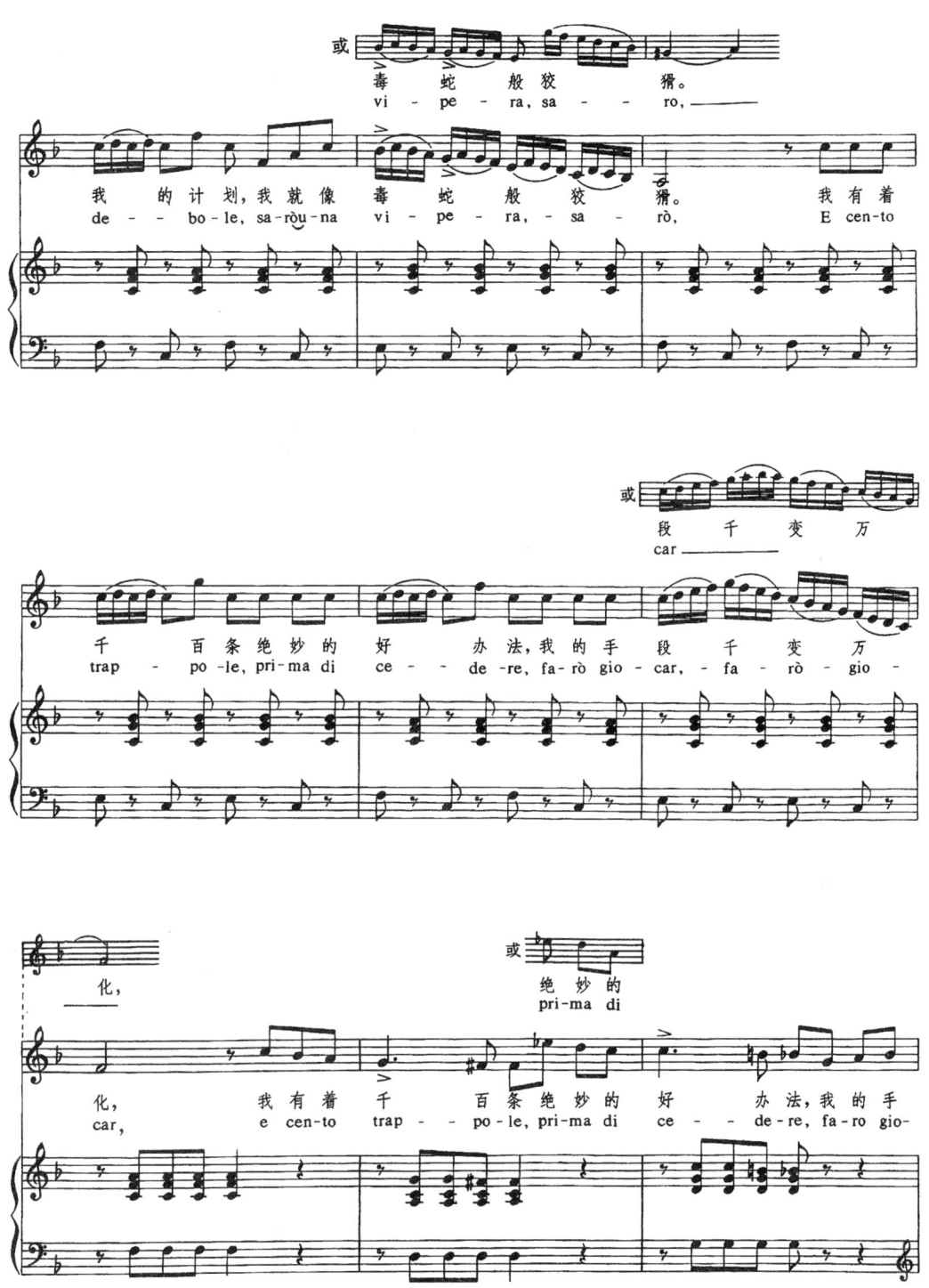

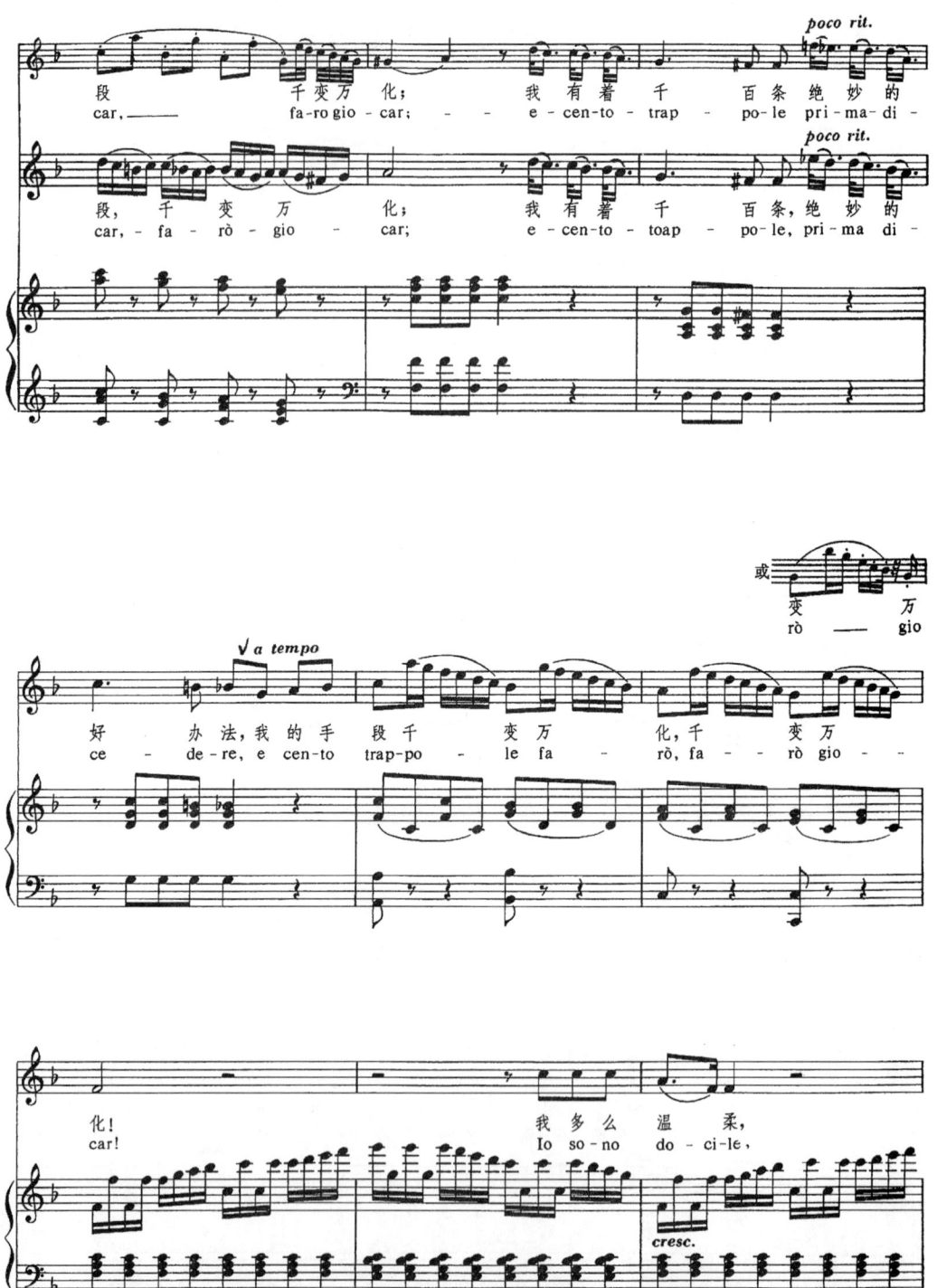

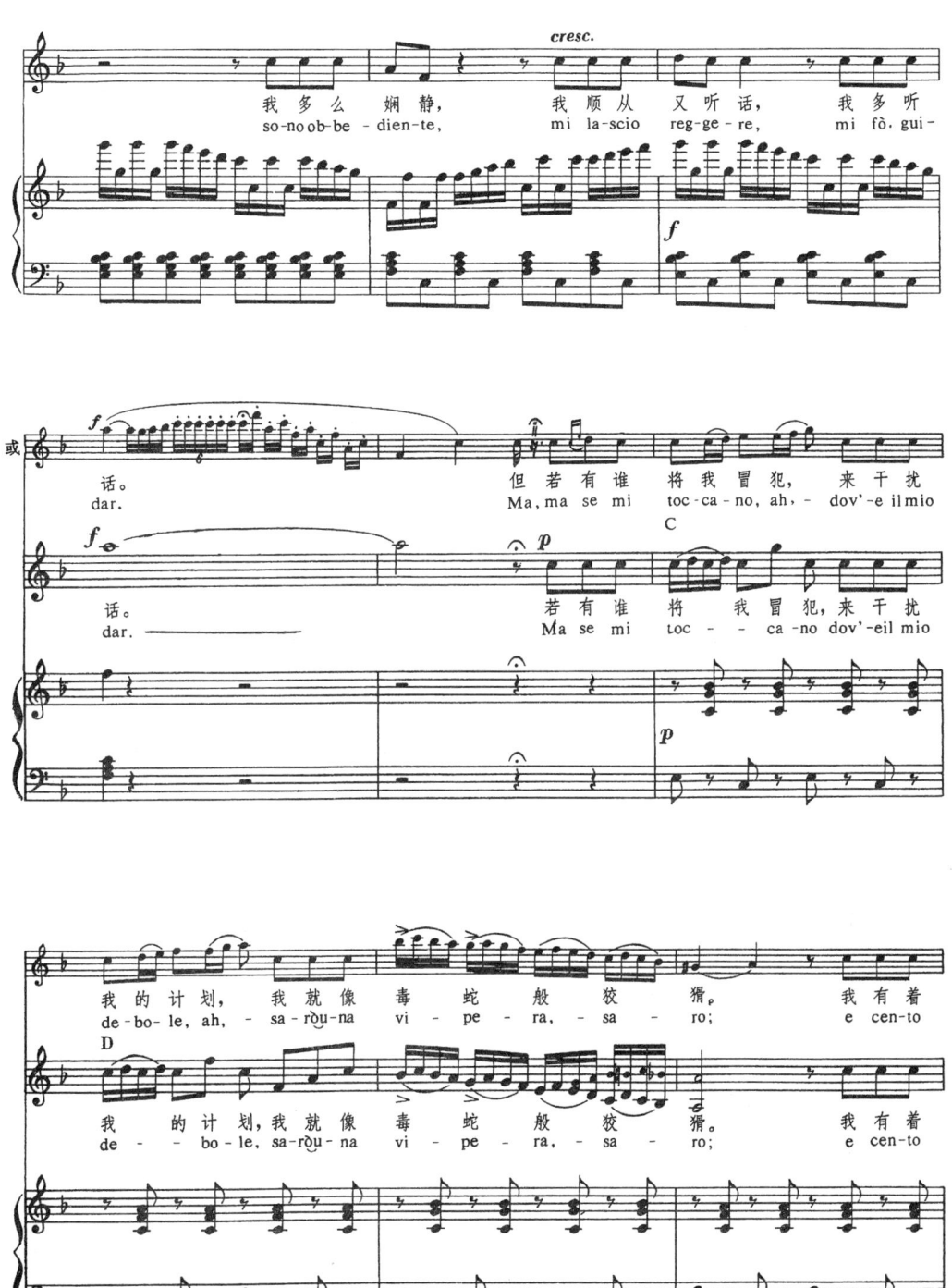

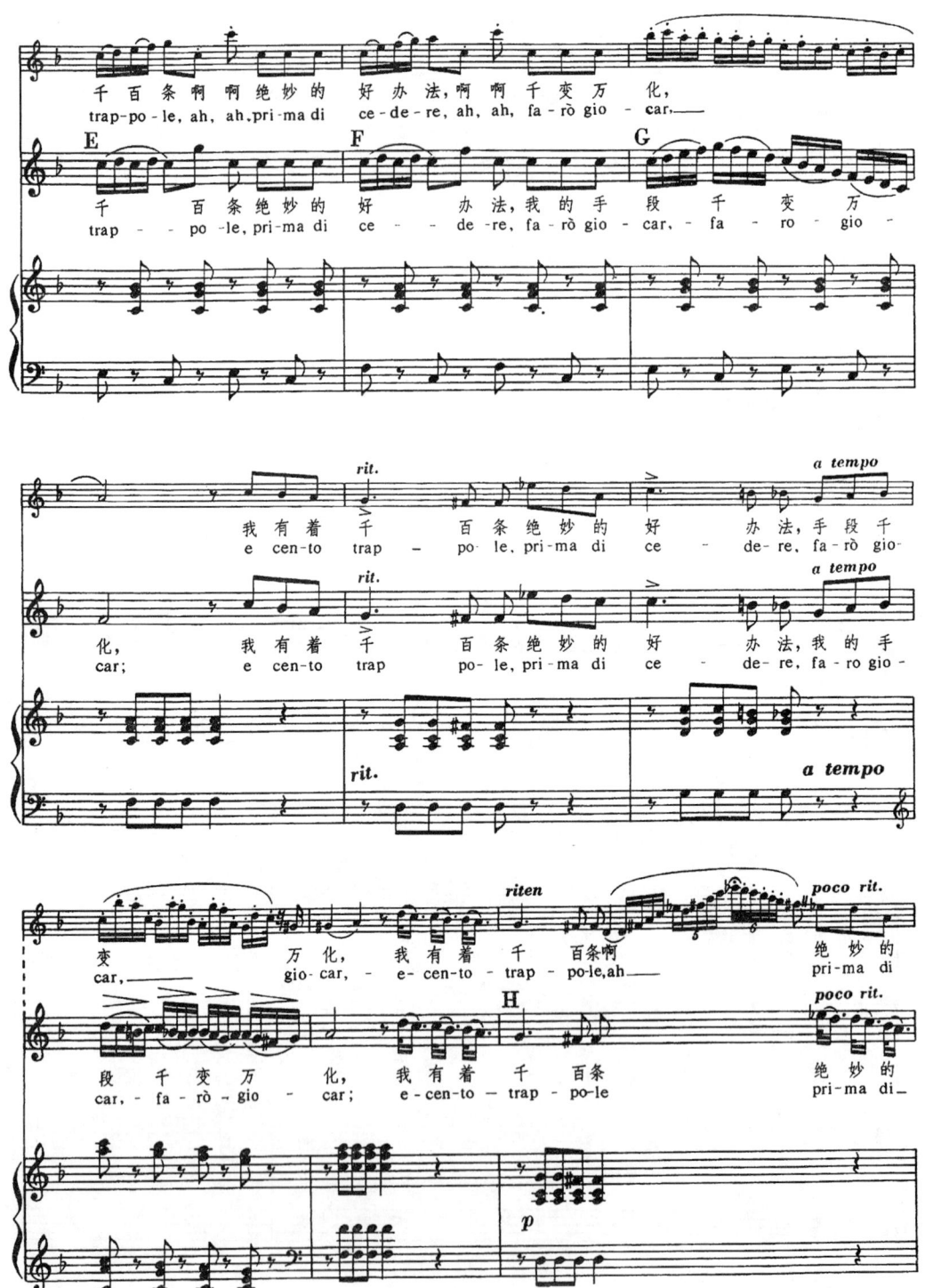

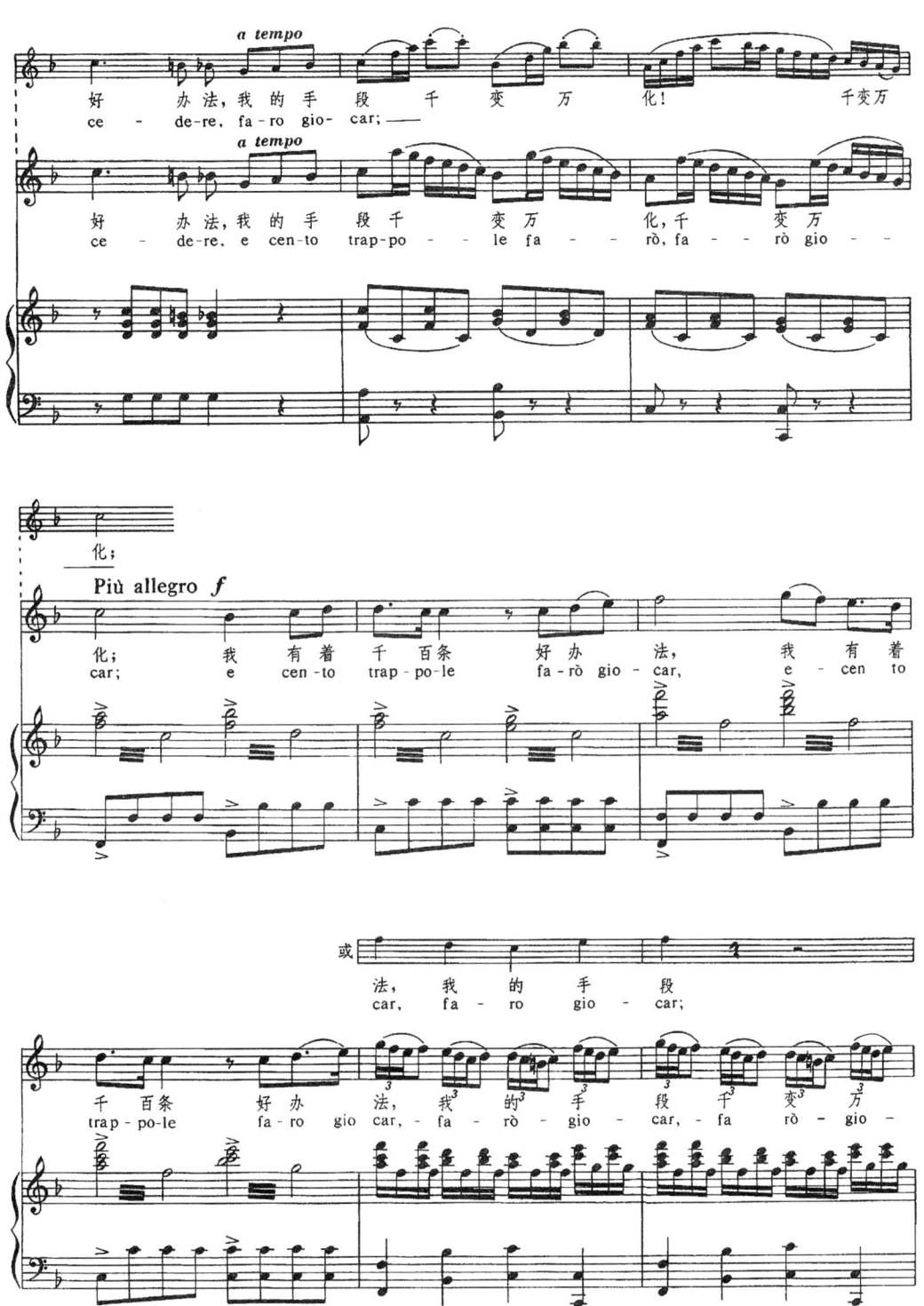

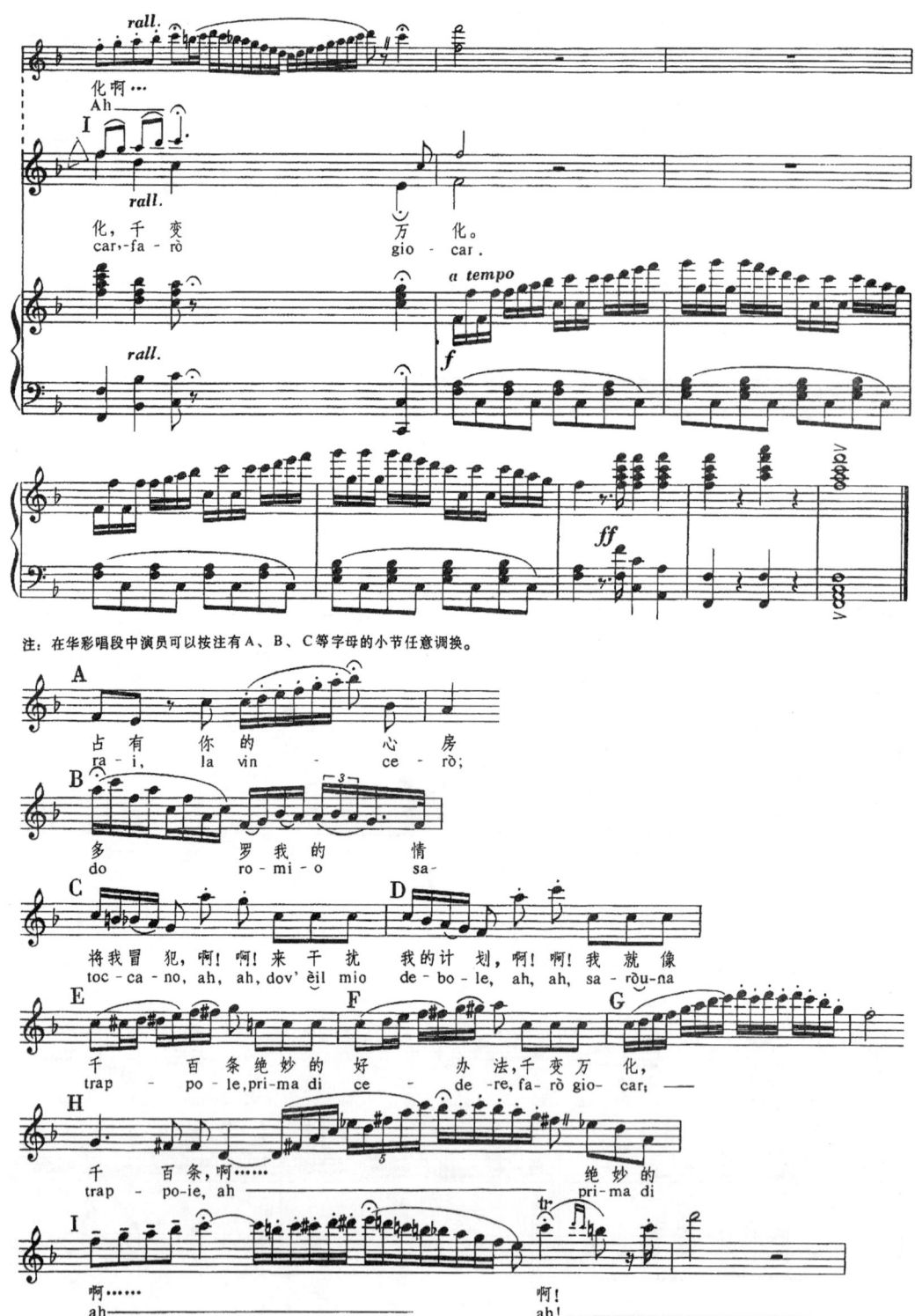

夜的音乐

选自音乐剧《歌剧魅影》

查尔斯·哈特 / 原词
〔英〕 理查德·斯梯尔戈 / 改词
安德鲁·劳埃德·韦伯 / 曲
薛 范 / 译配

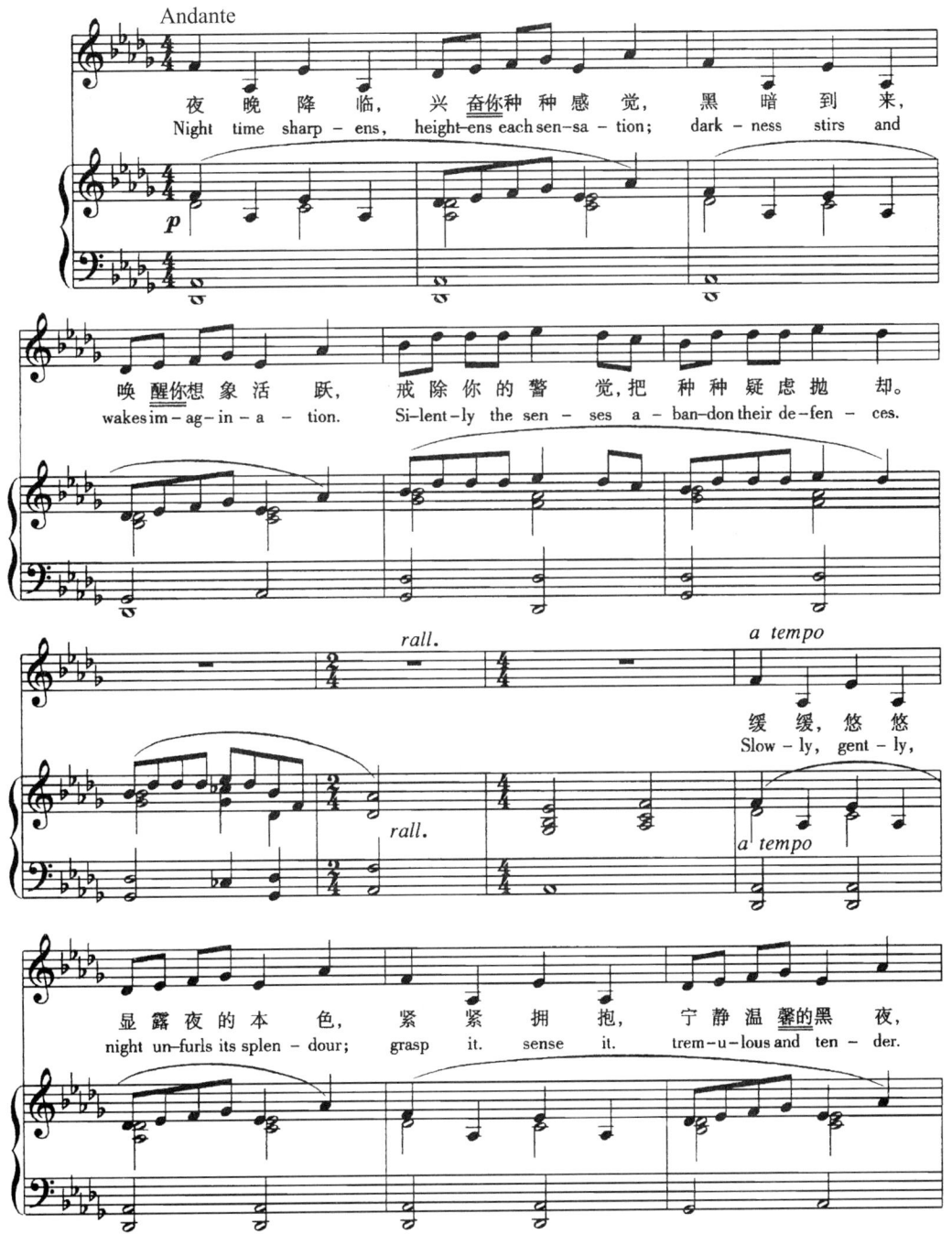

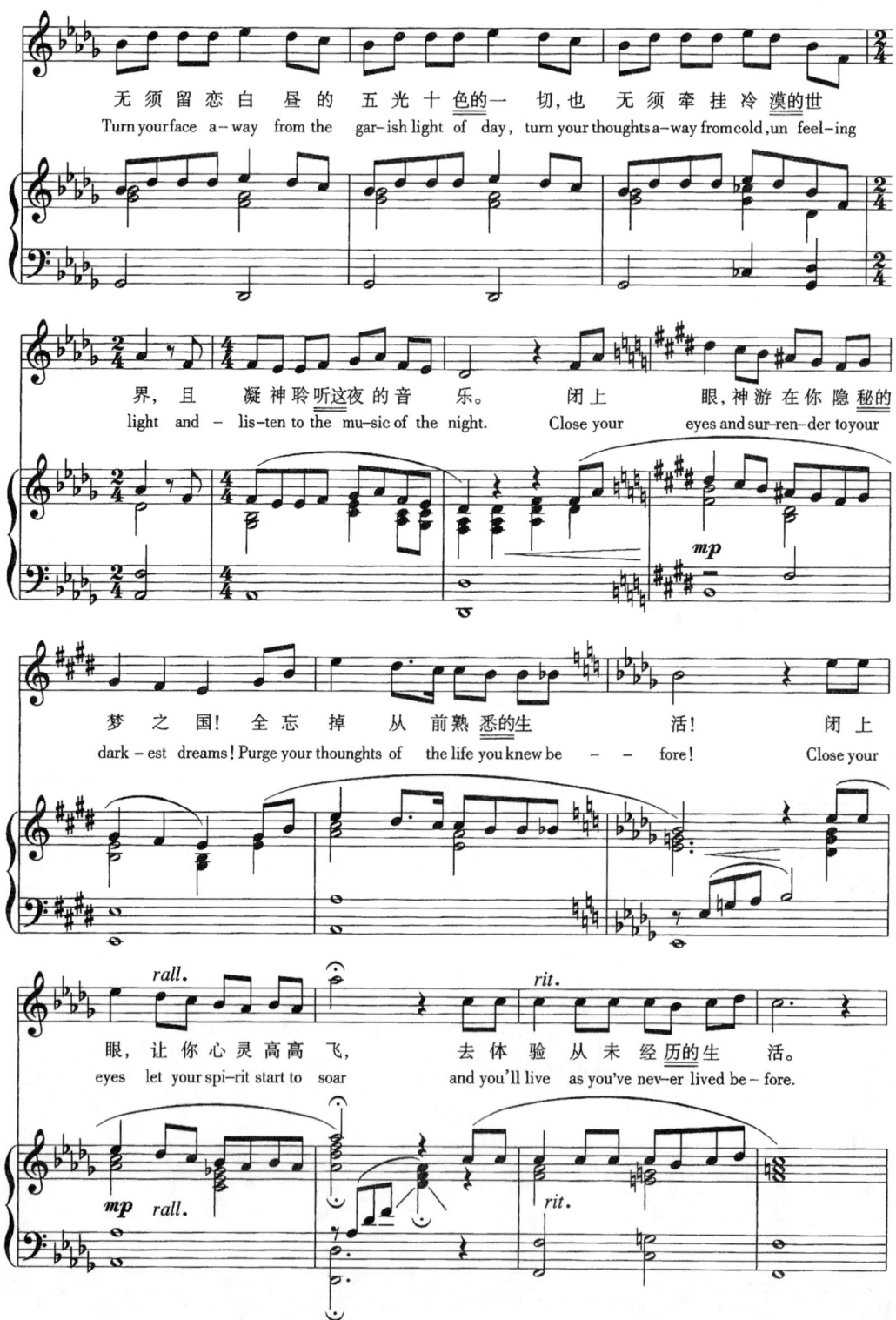

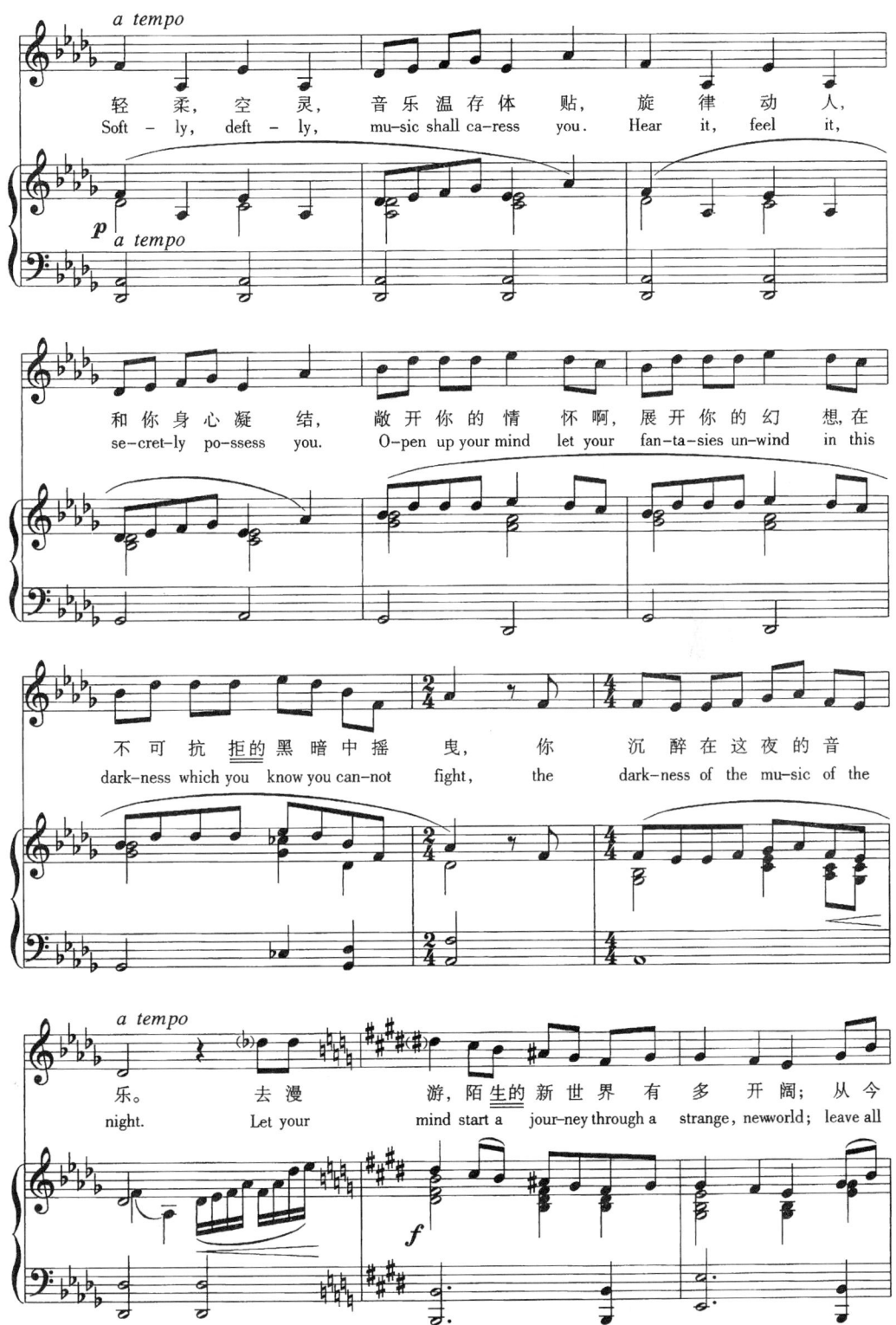

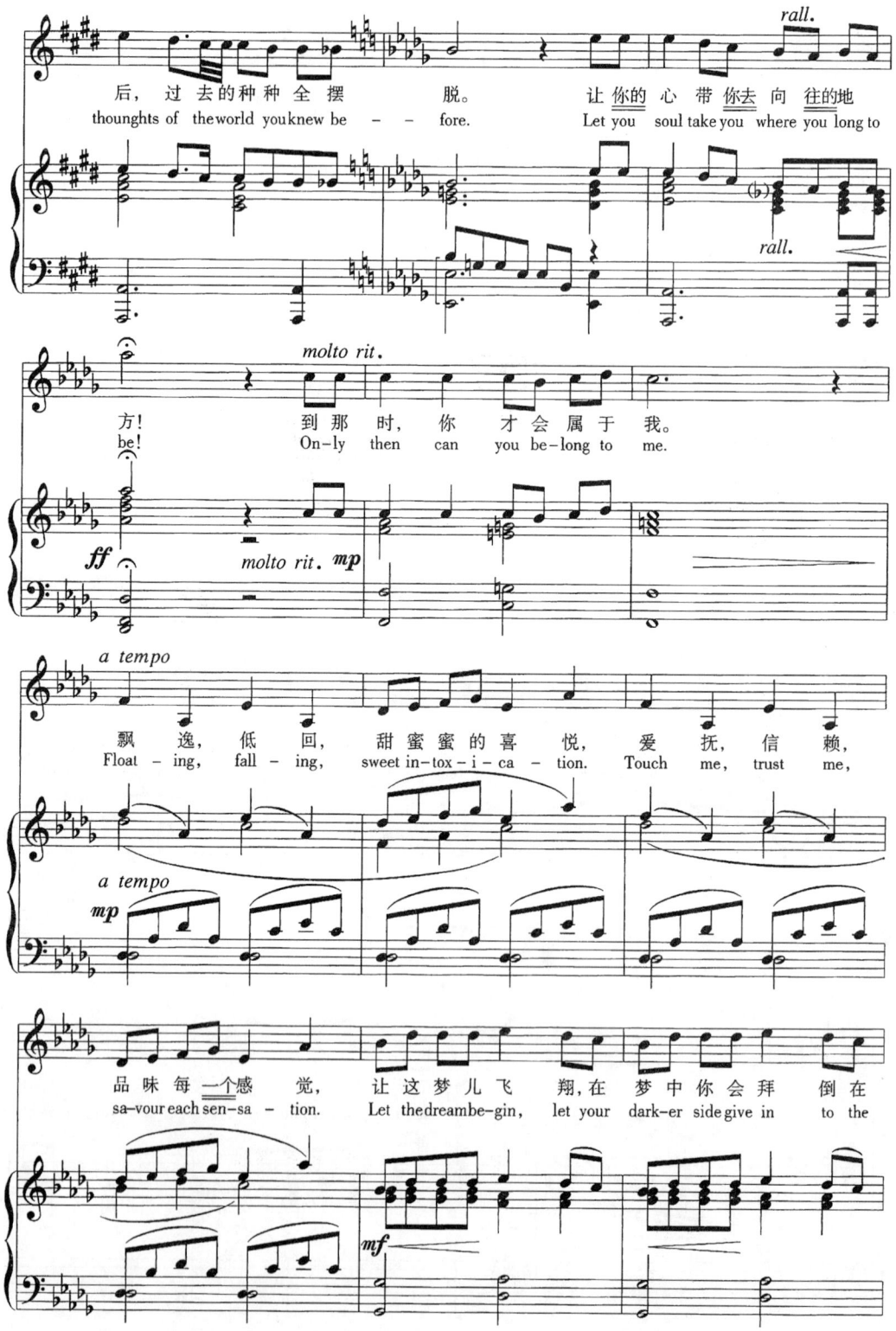

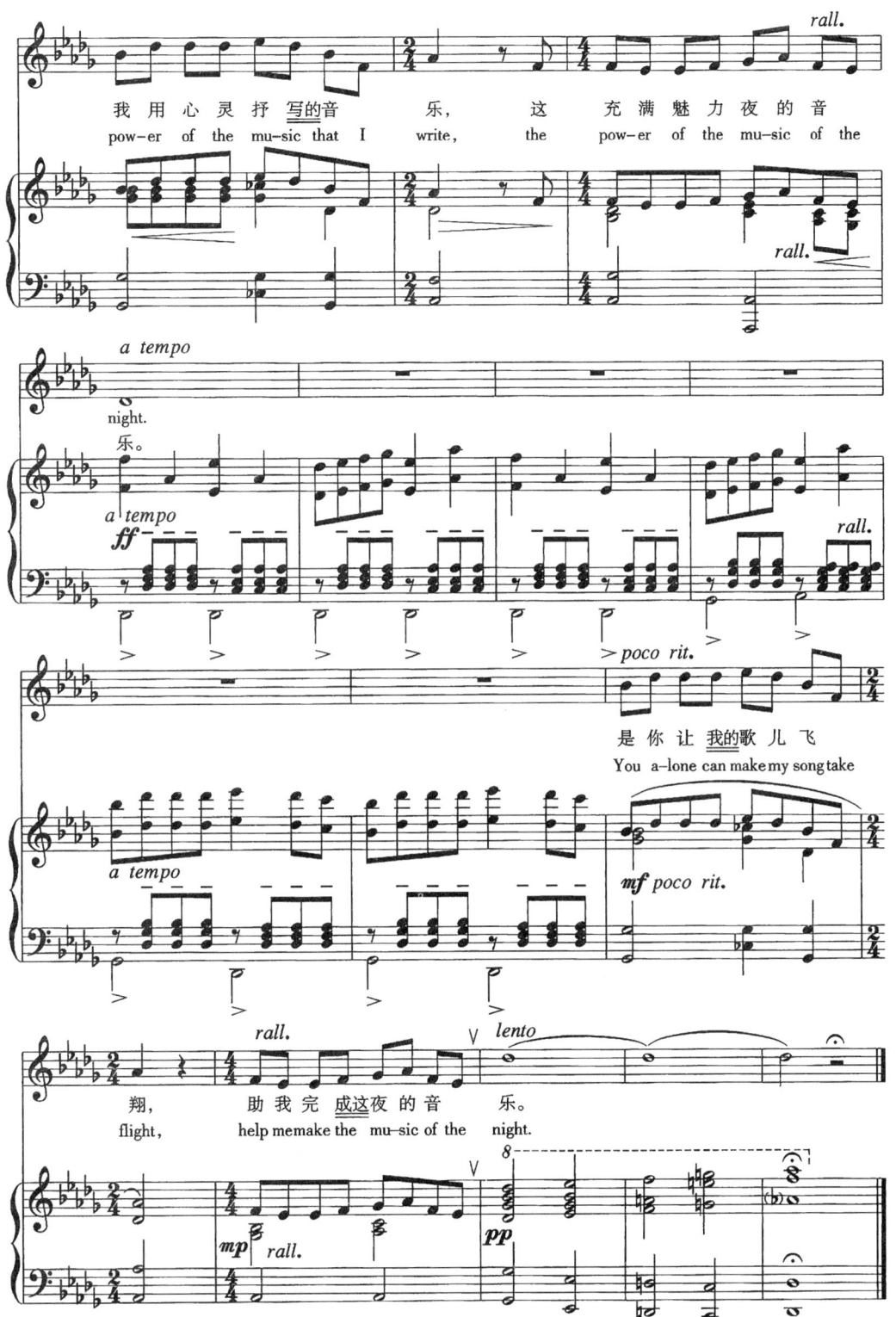

想着我

选自音乐剧《歌剧魅影》

查尔斯·哈特/原词
〔英〕理查德·斯梯尔戈/改词
安德鲁·劳埃德·韦伯/曲
薛 范/译配

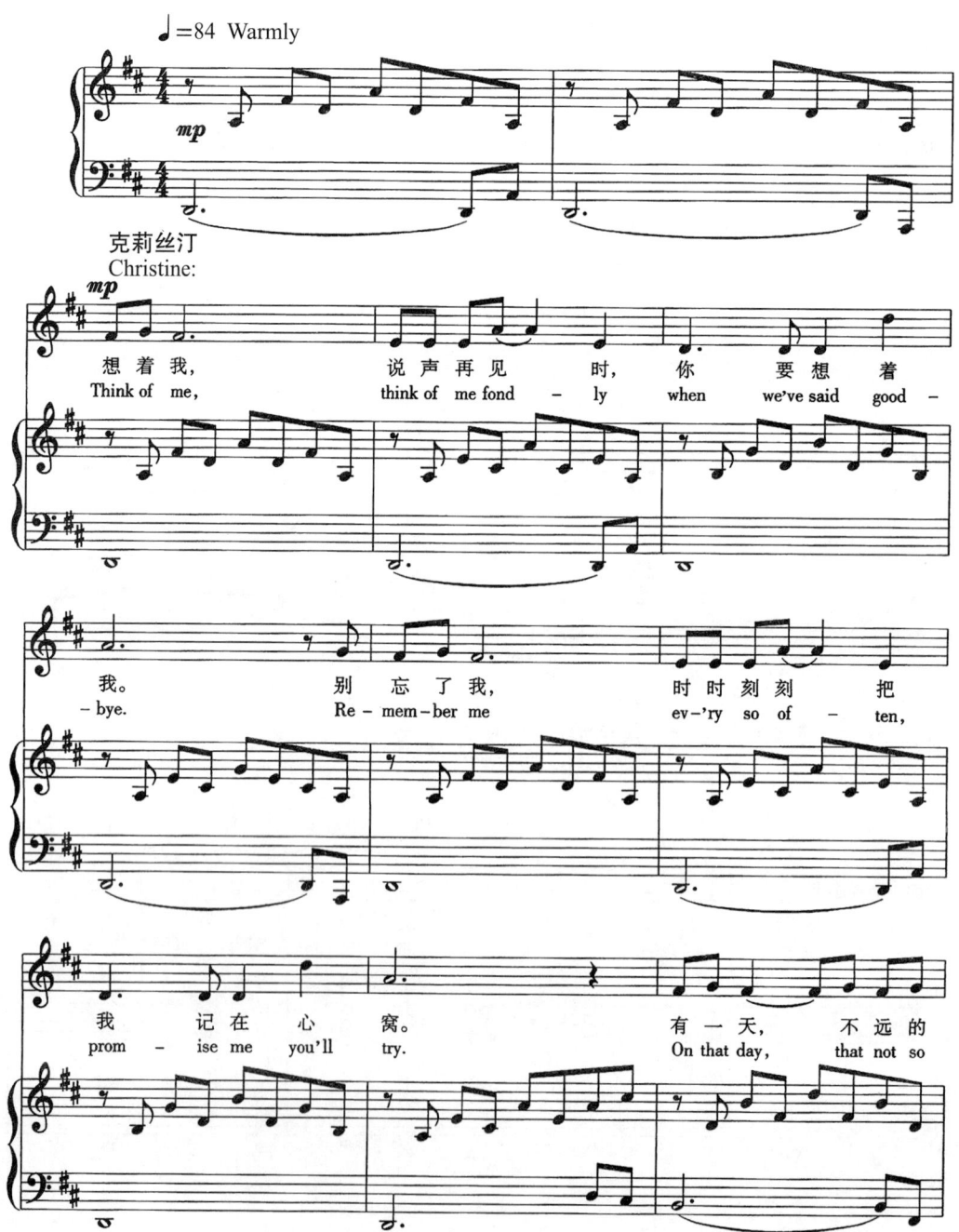

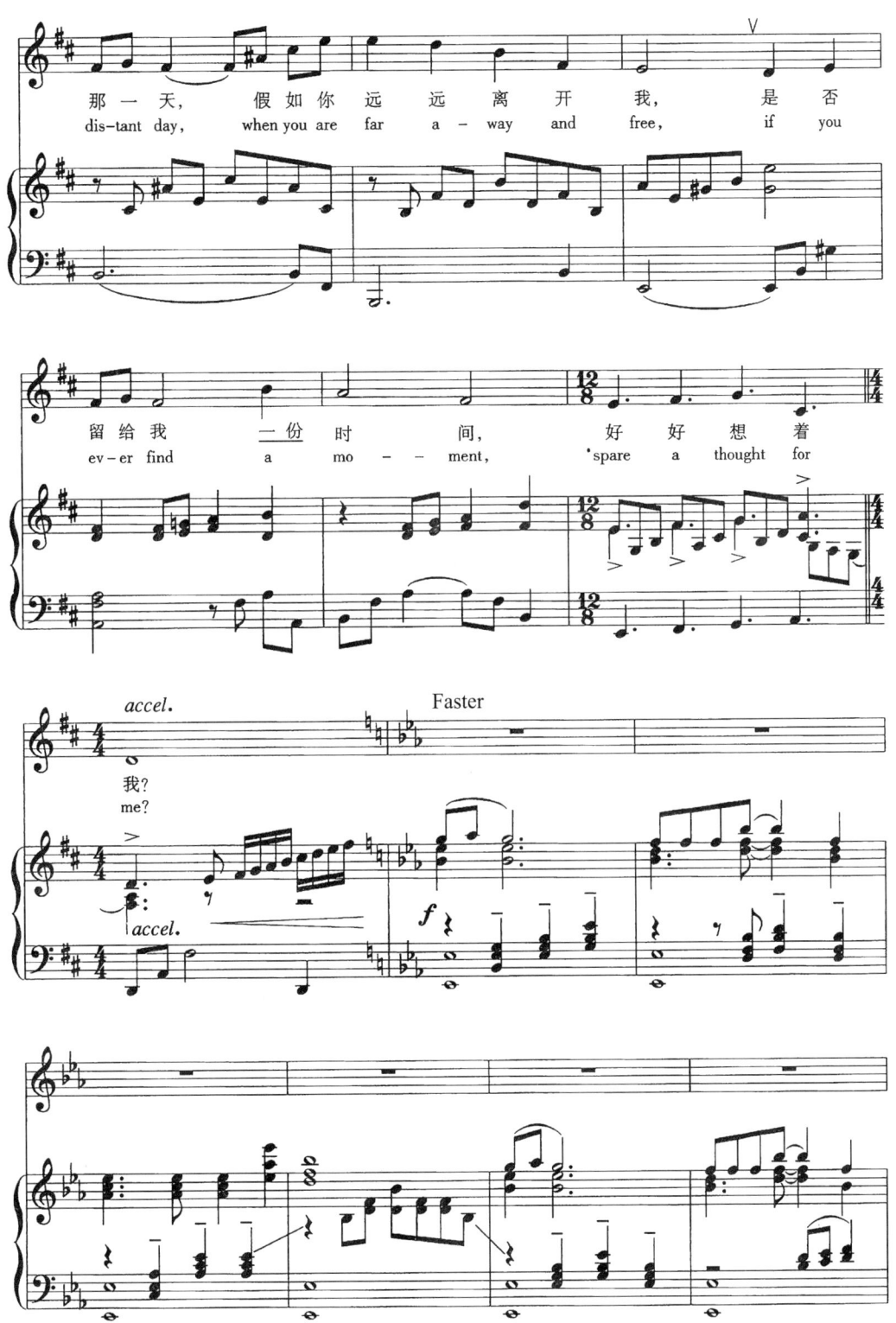

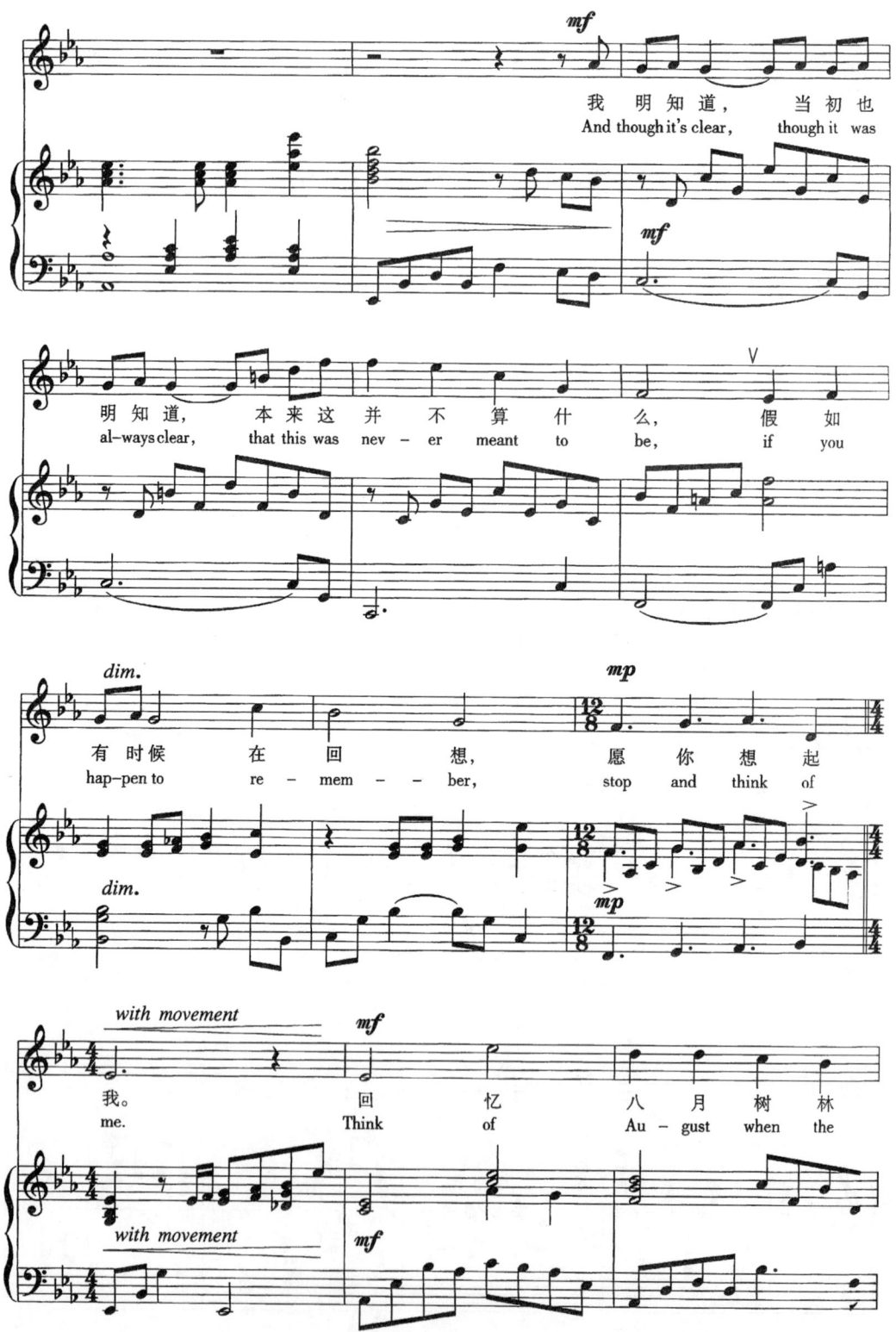

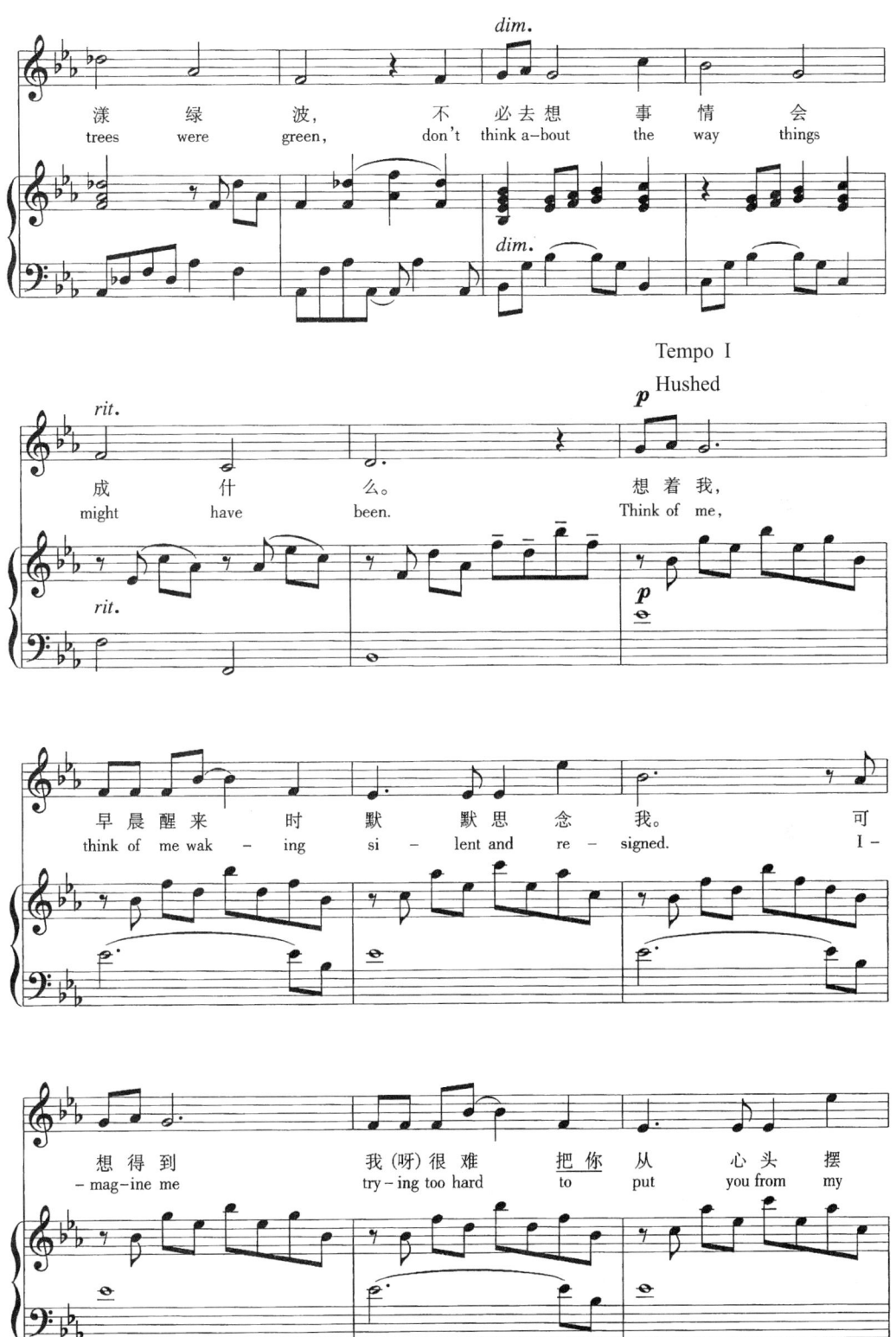

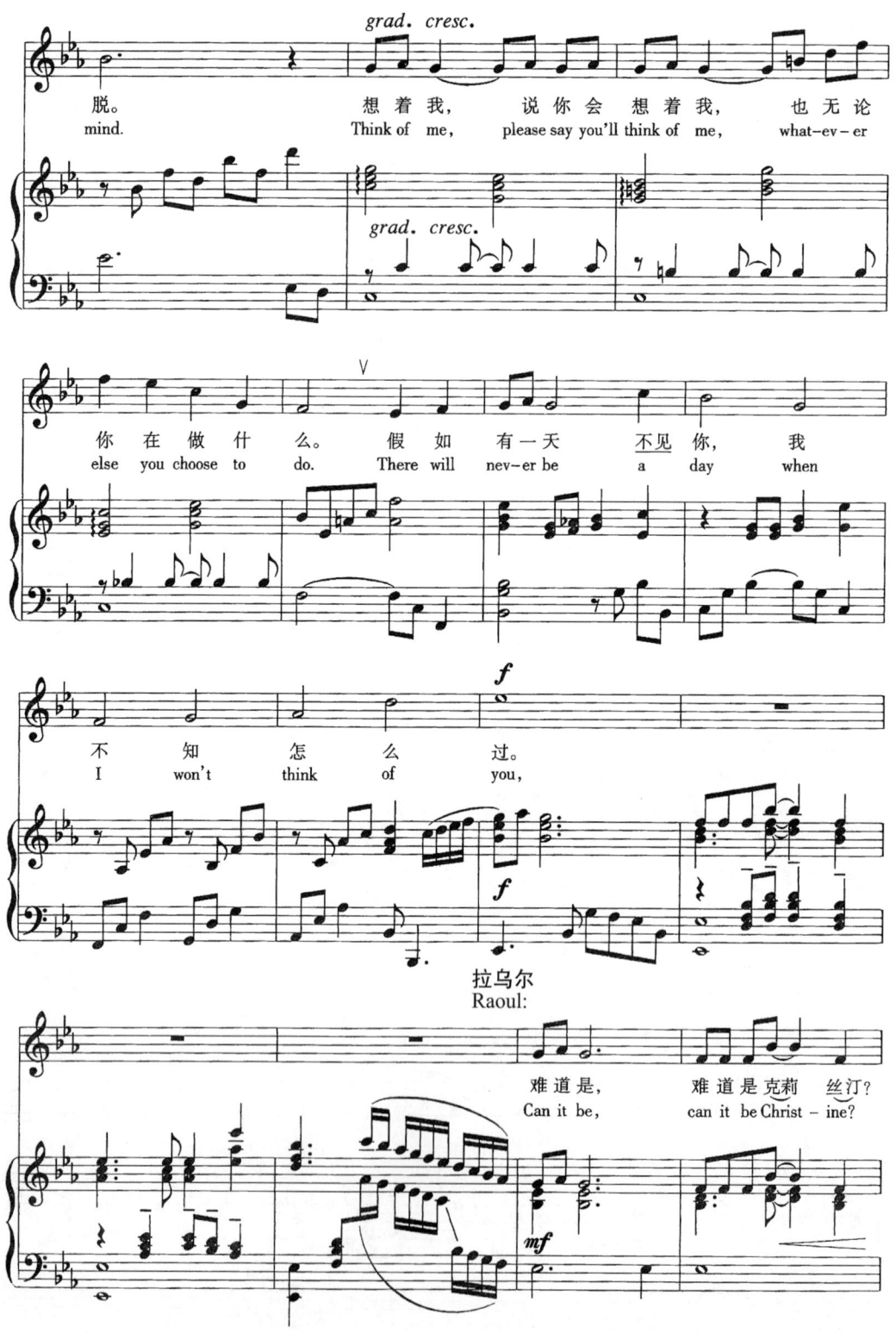

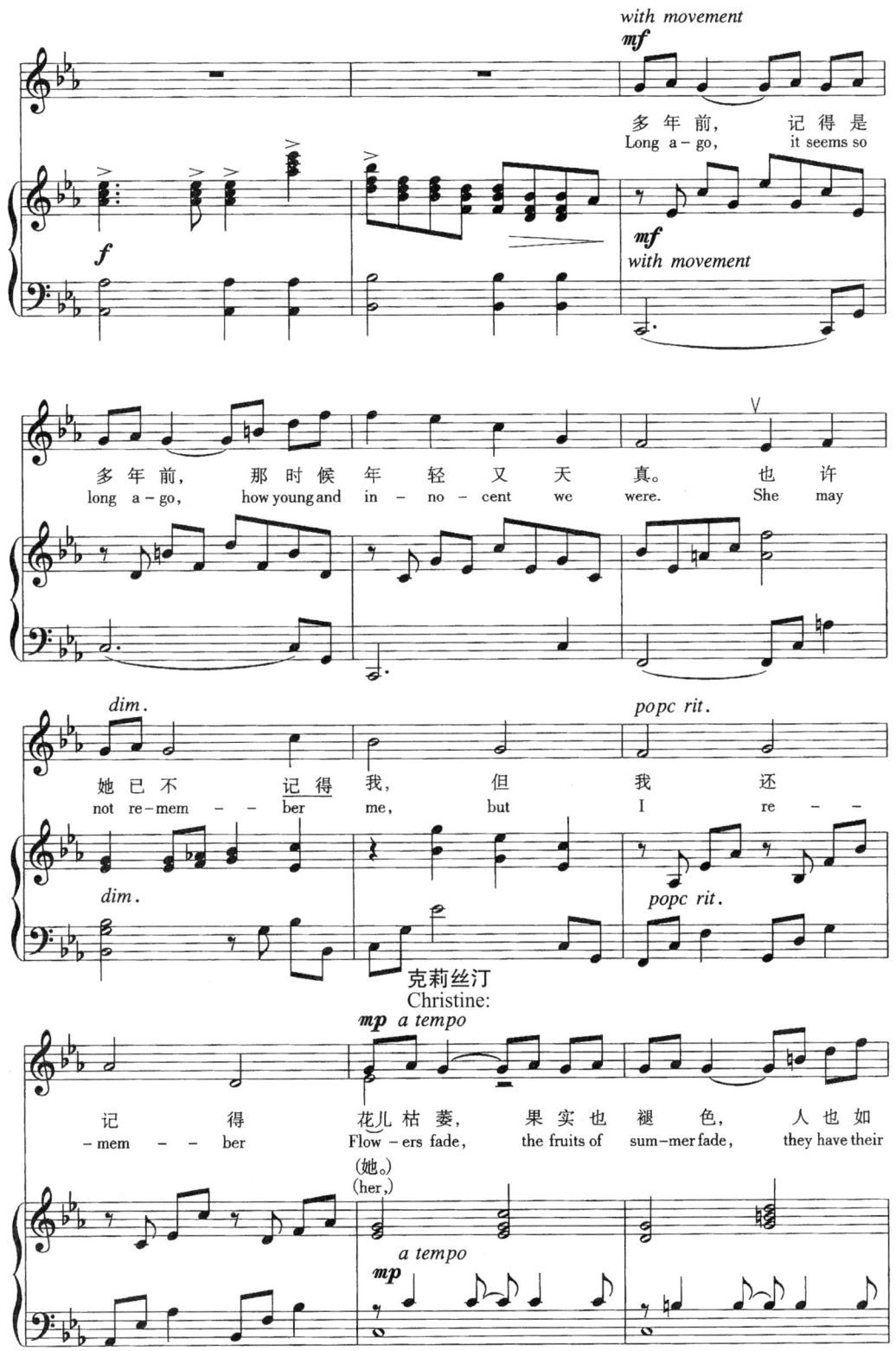

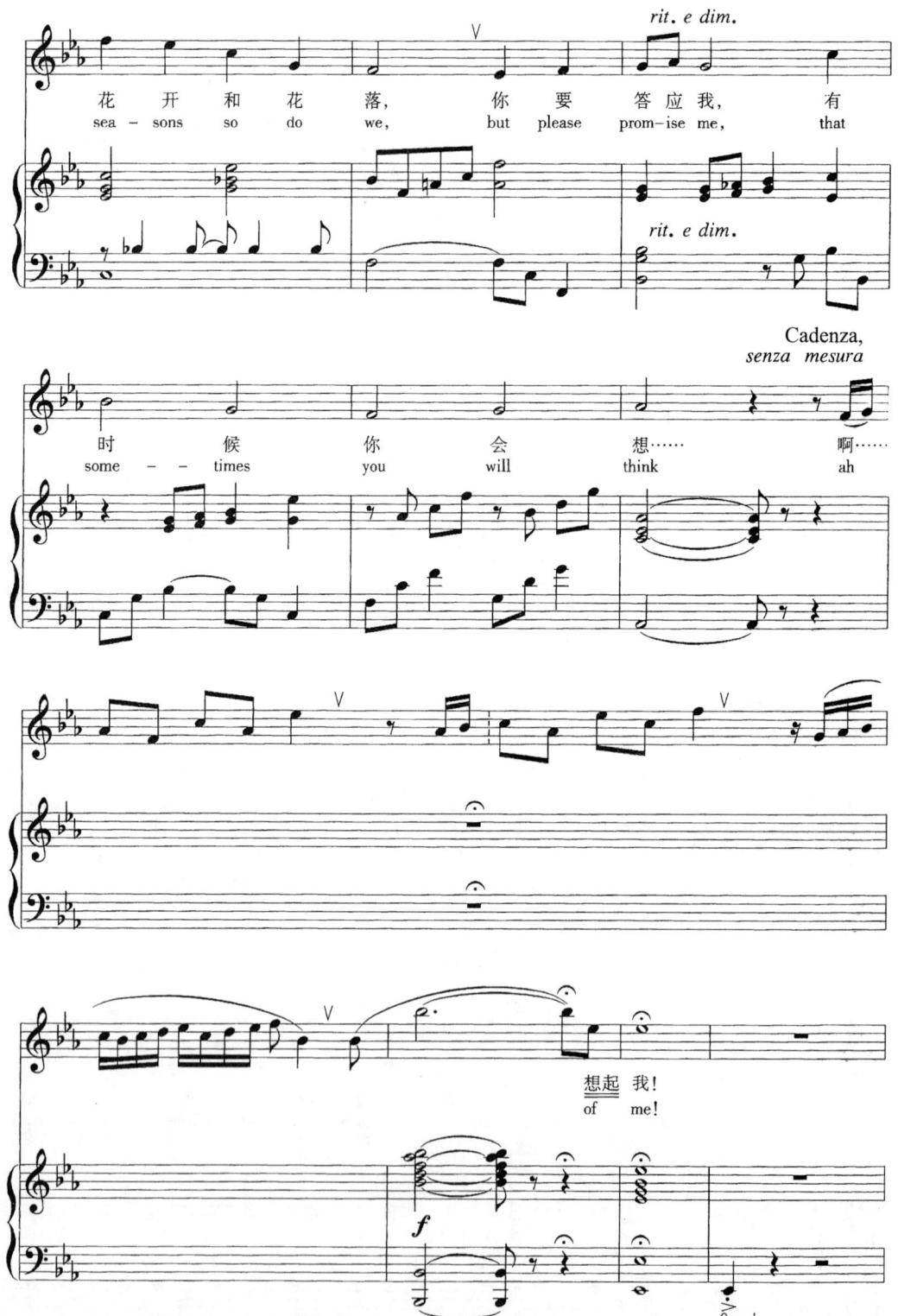

但愿你会重现在眼前

选自音乐剧《歌剧魅影》

查尔斯·哈特/原词
〔英〕理查德·斯梯尔戈/改词
安德鲁·劳埃德·韦伯/曲
薛 范/译配

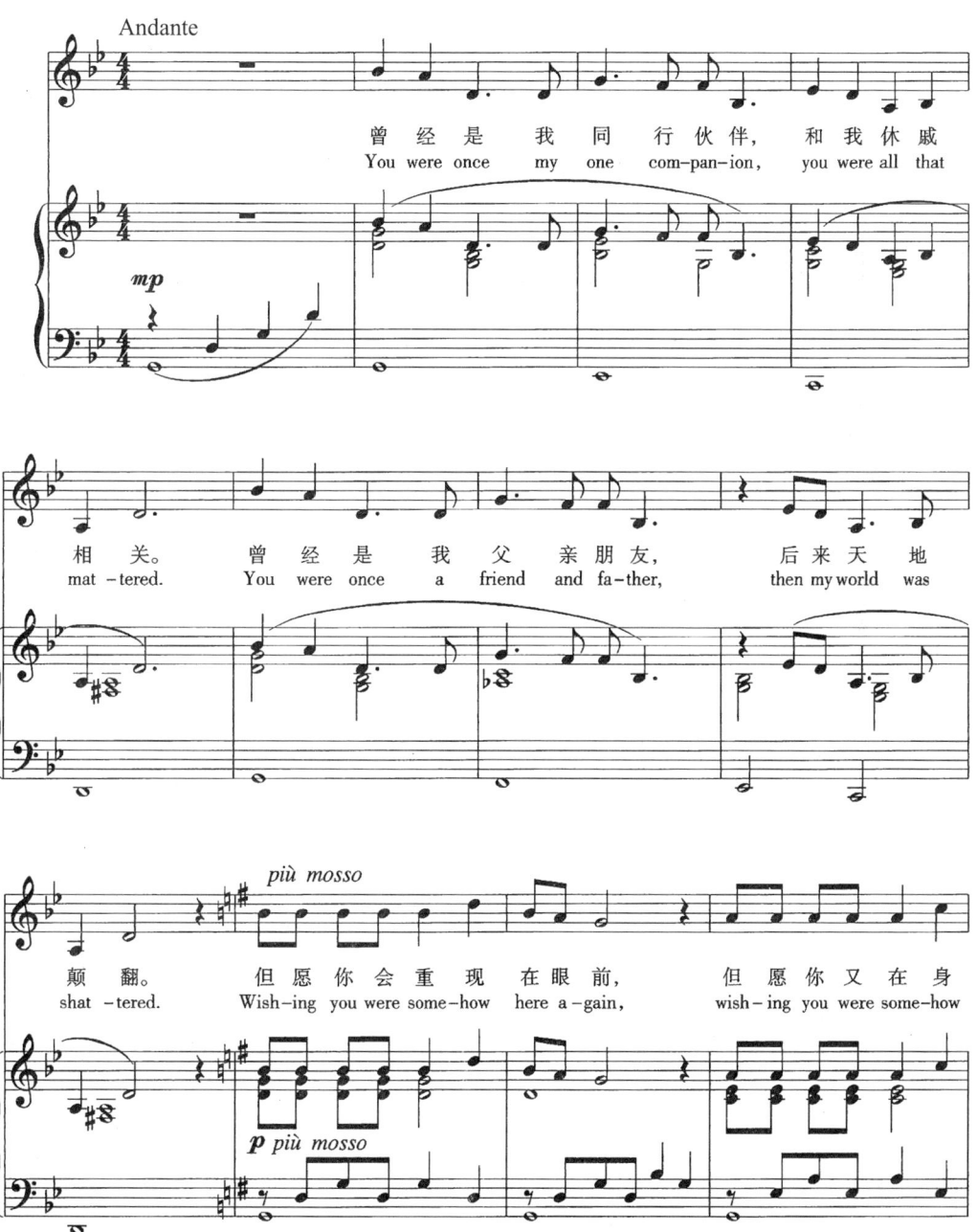

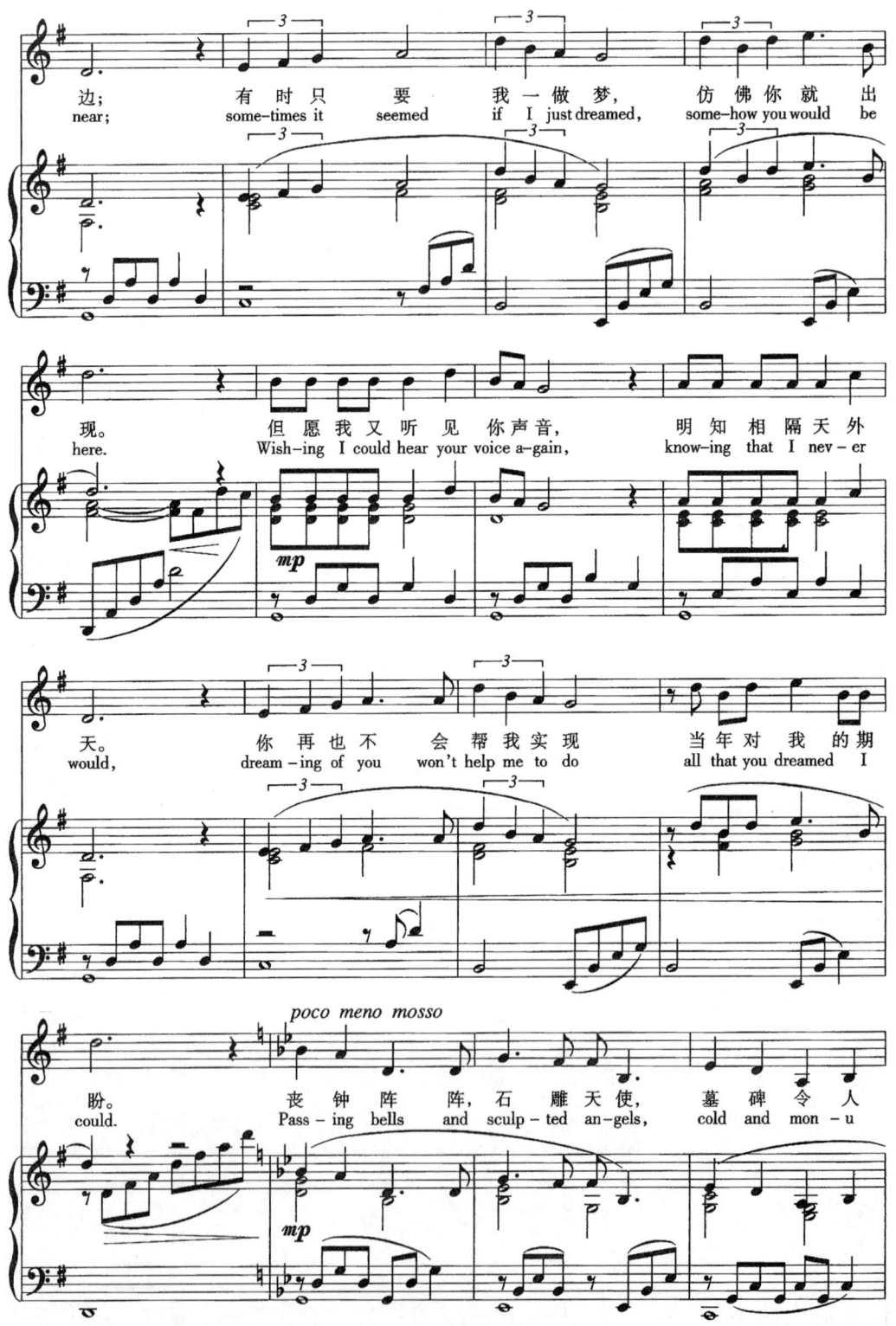

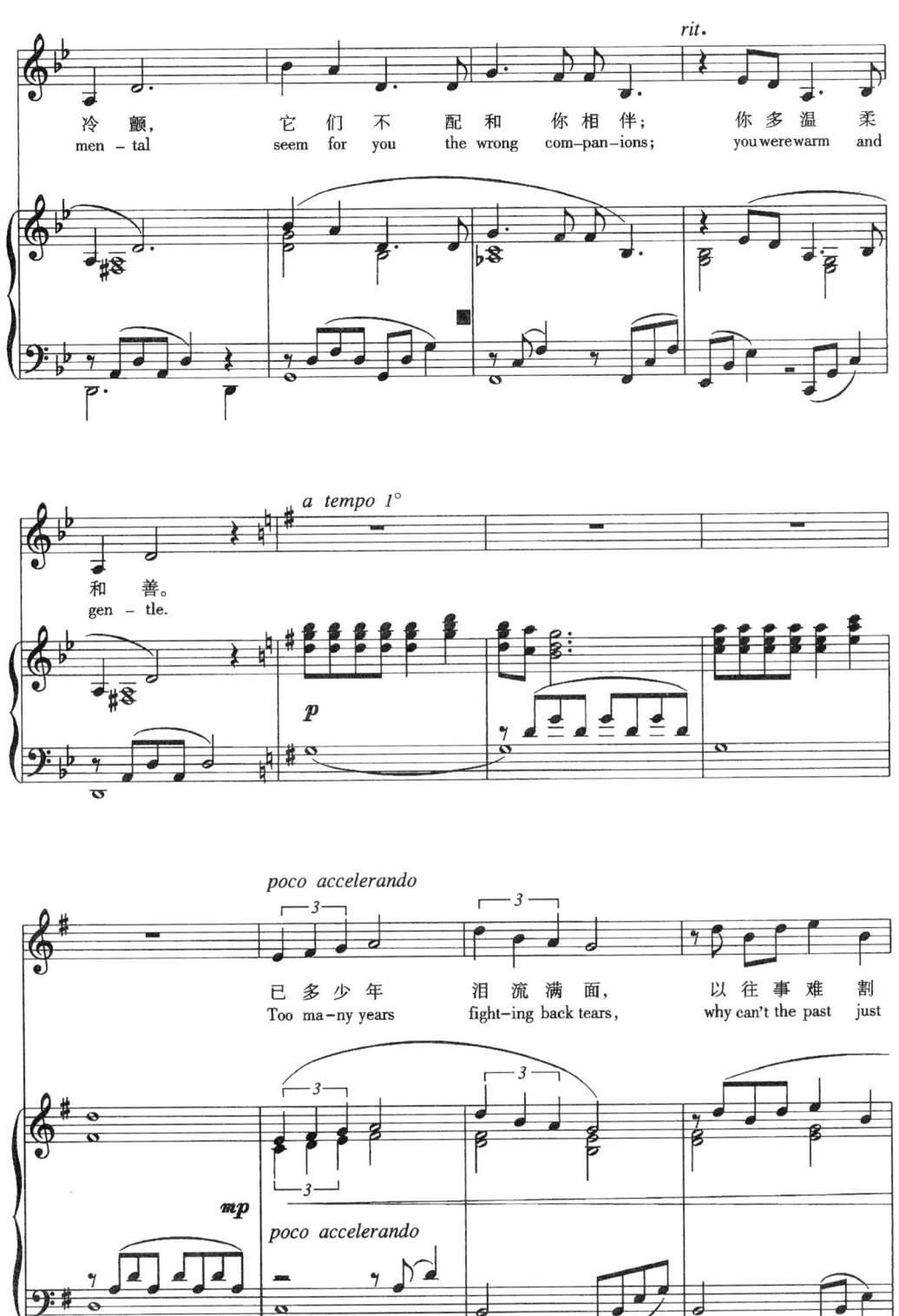

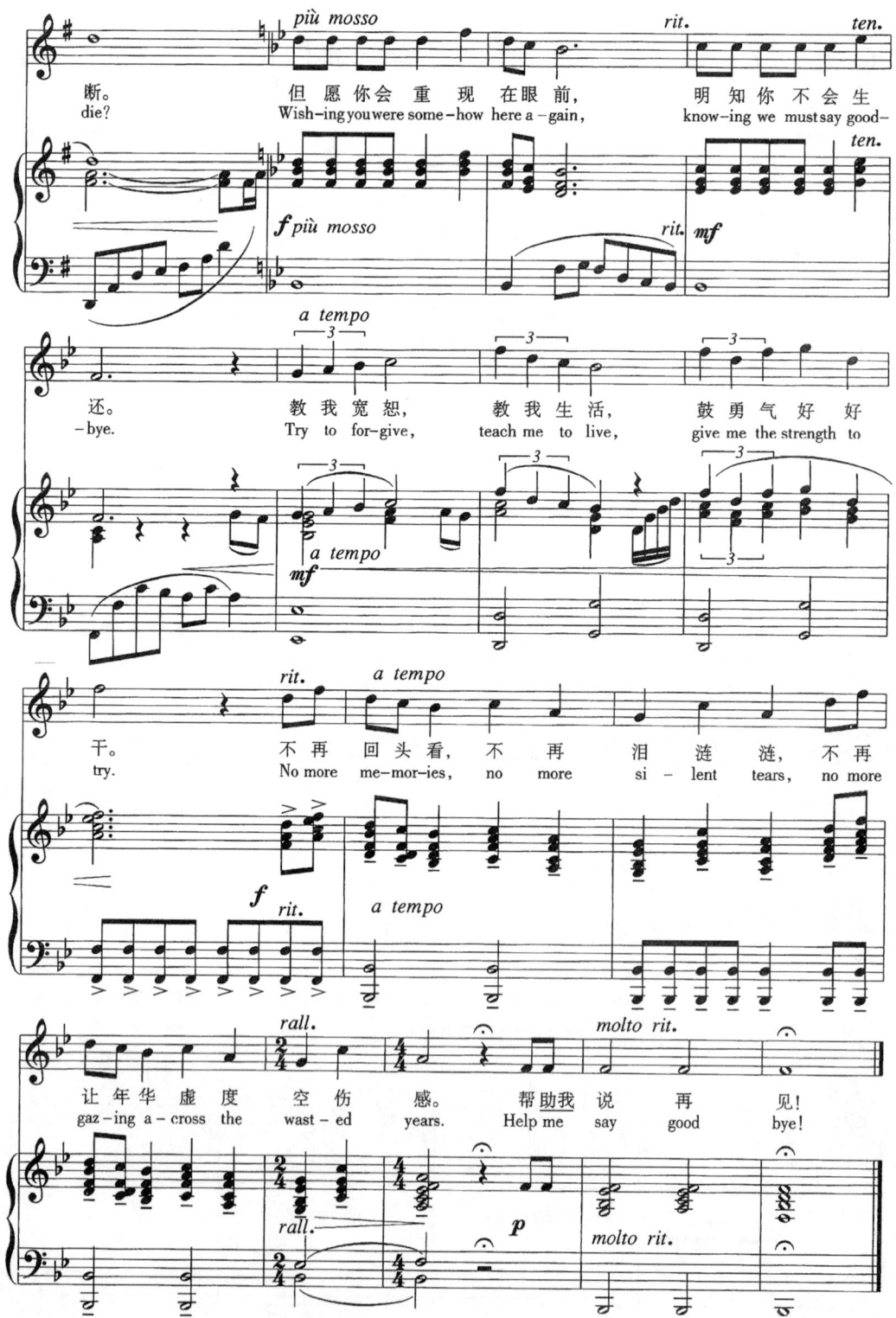

别为我哭泣，阿根廷

选自音乐剧《艾薇塔》

汀姆·莱斯 / 词
〔英〕安德鲁·劳埃德·韦伯 / 曲
薛 范 / 译配

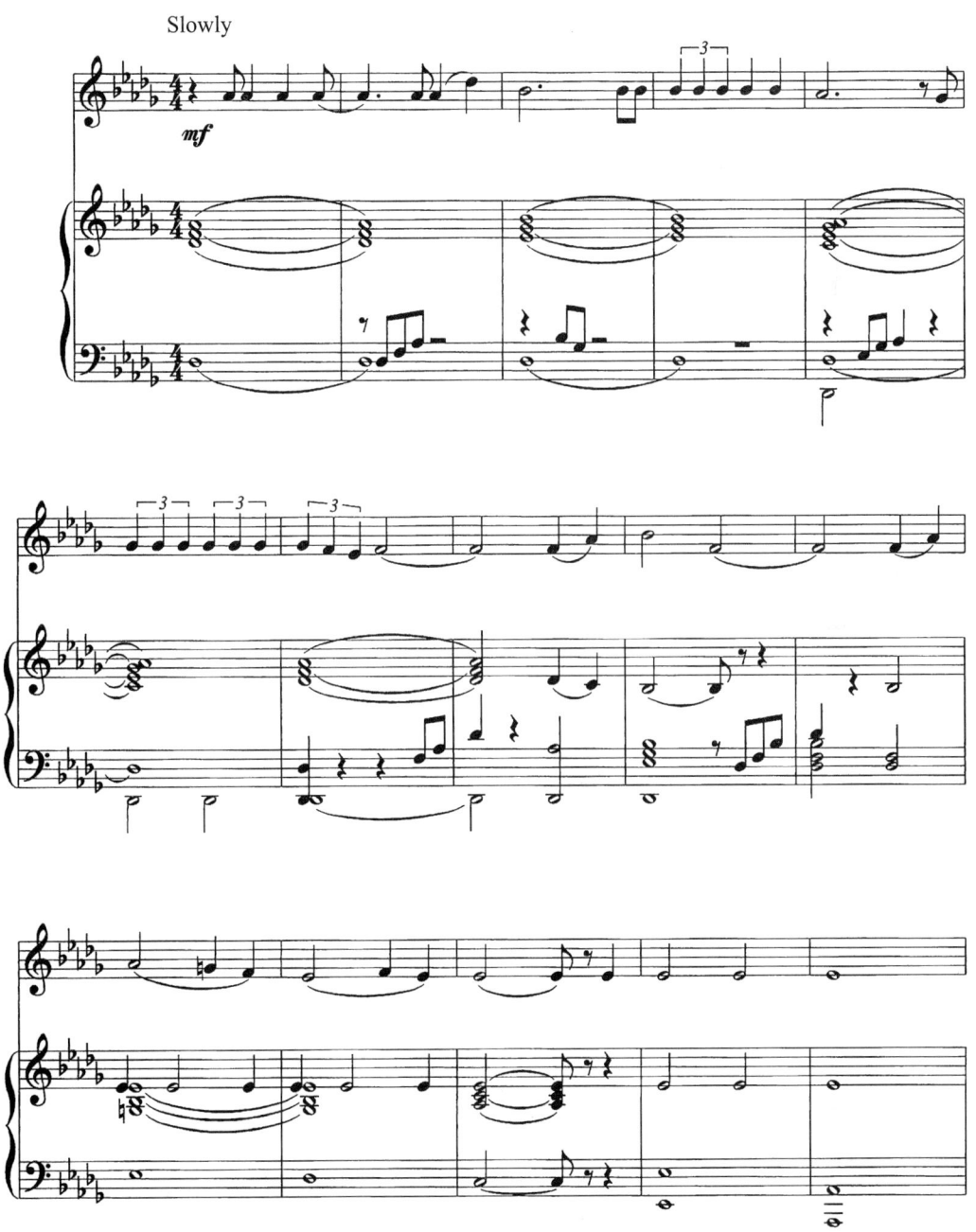

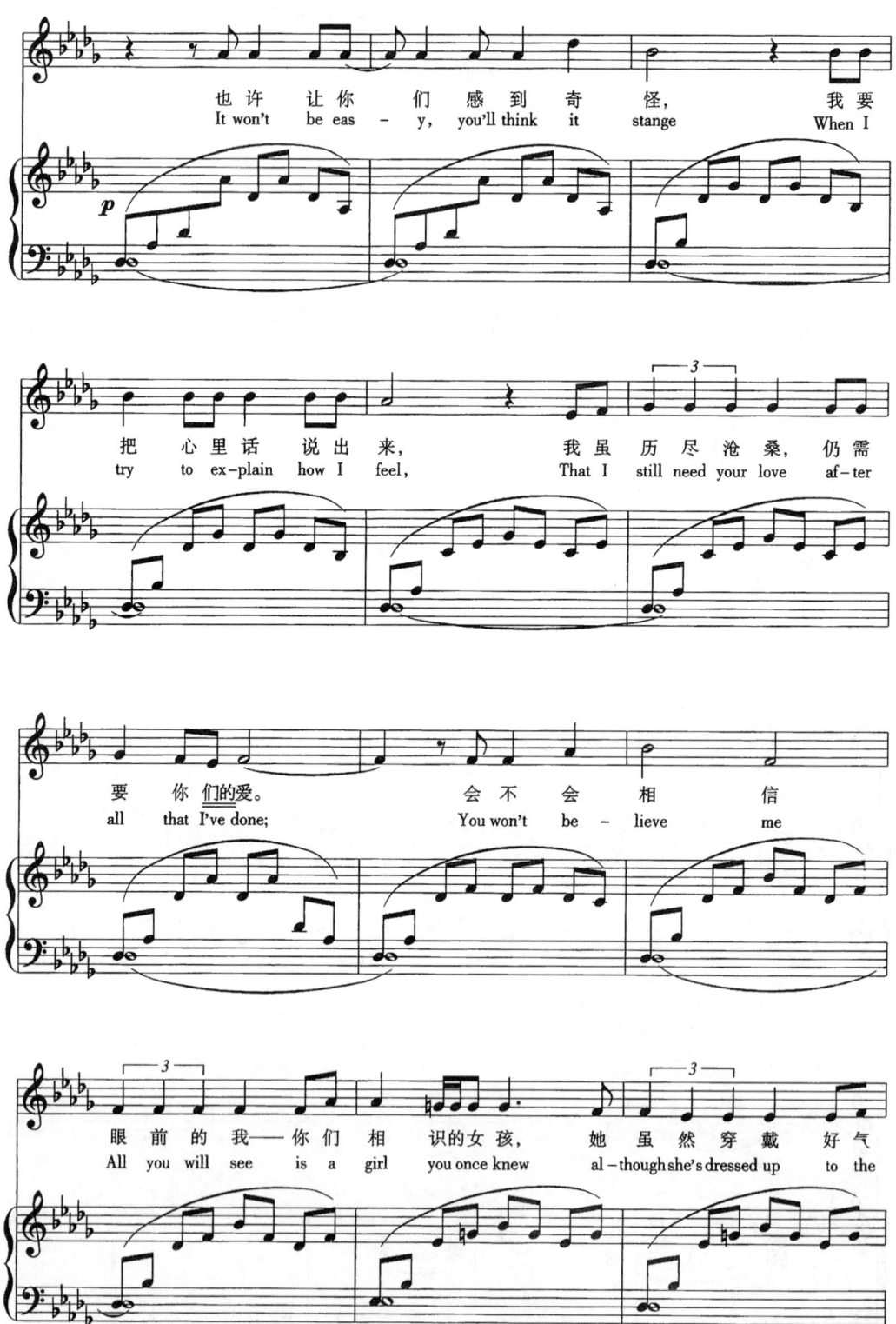

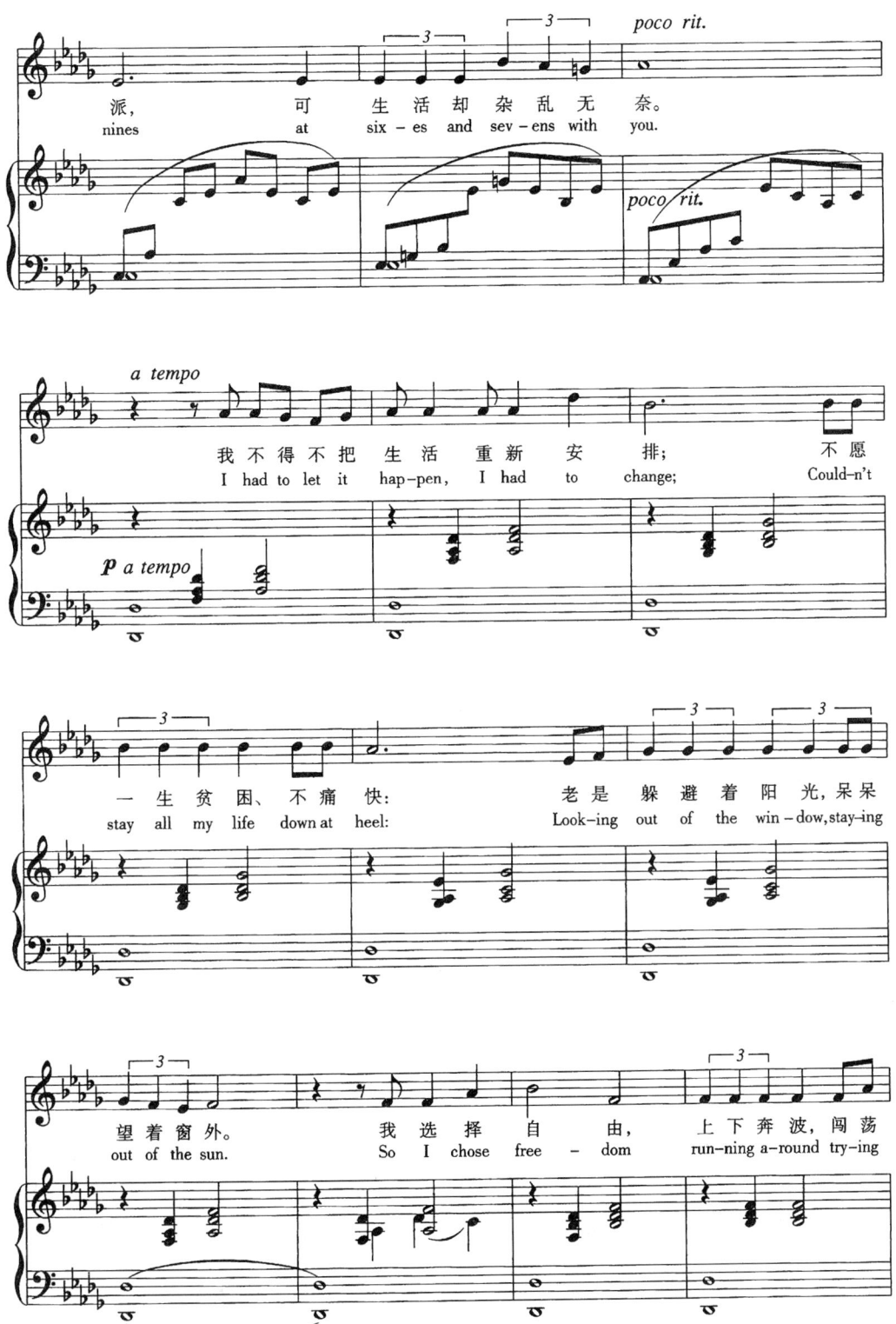

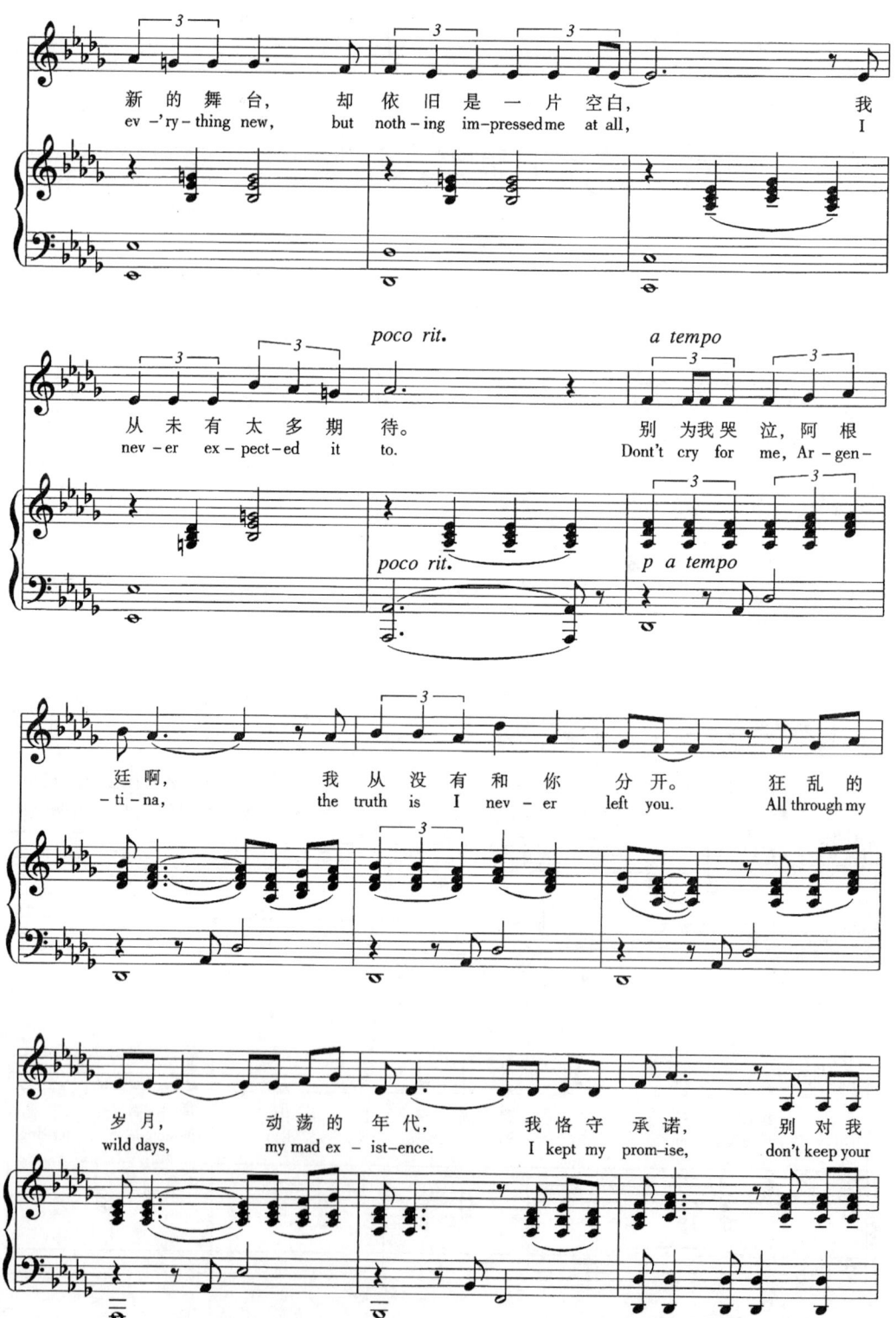

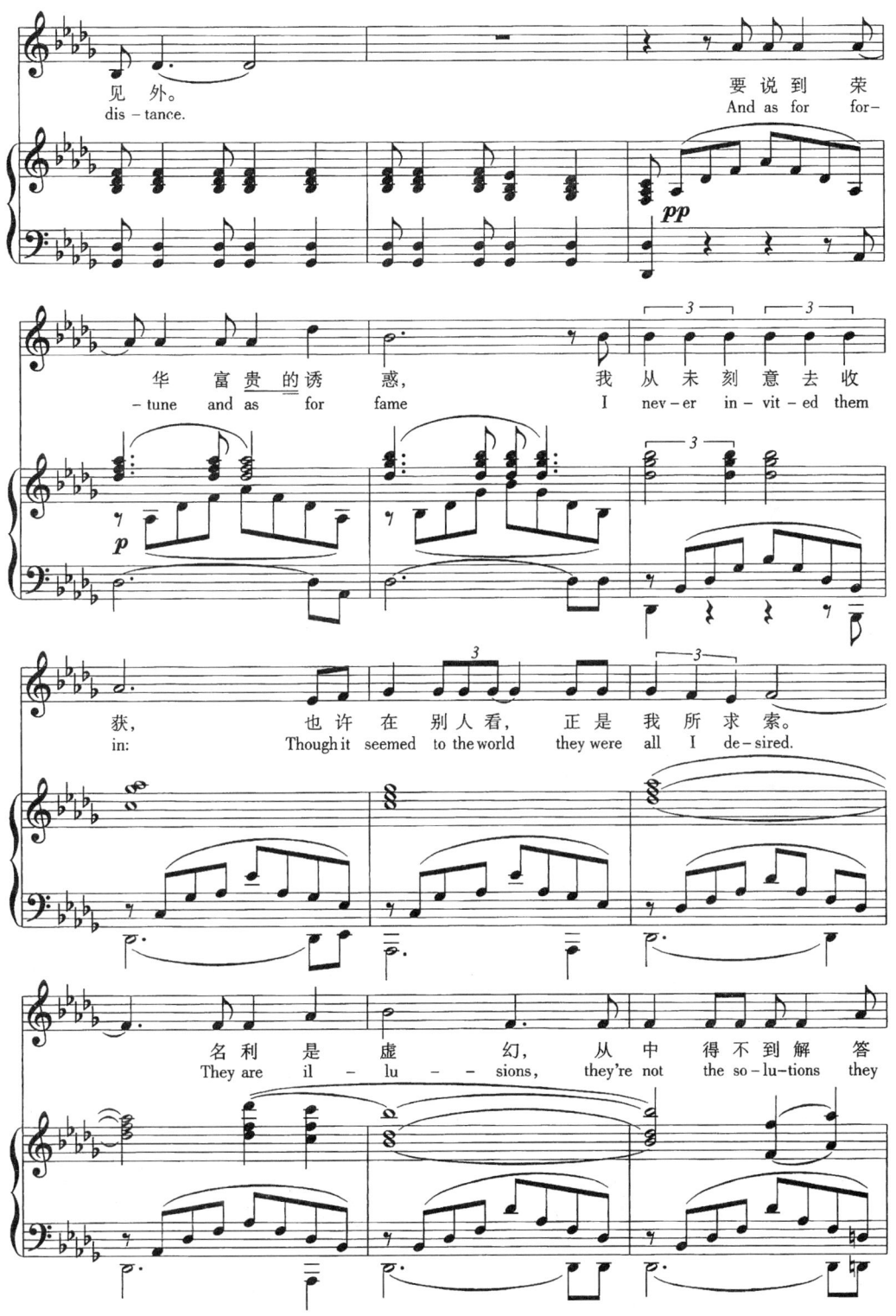

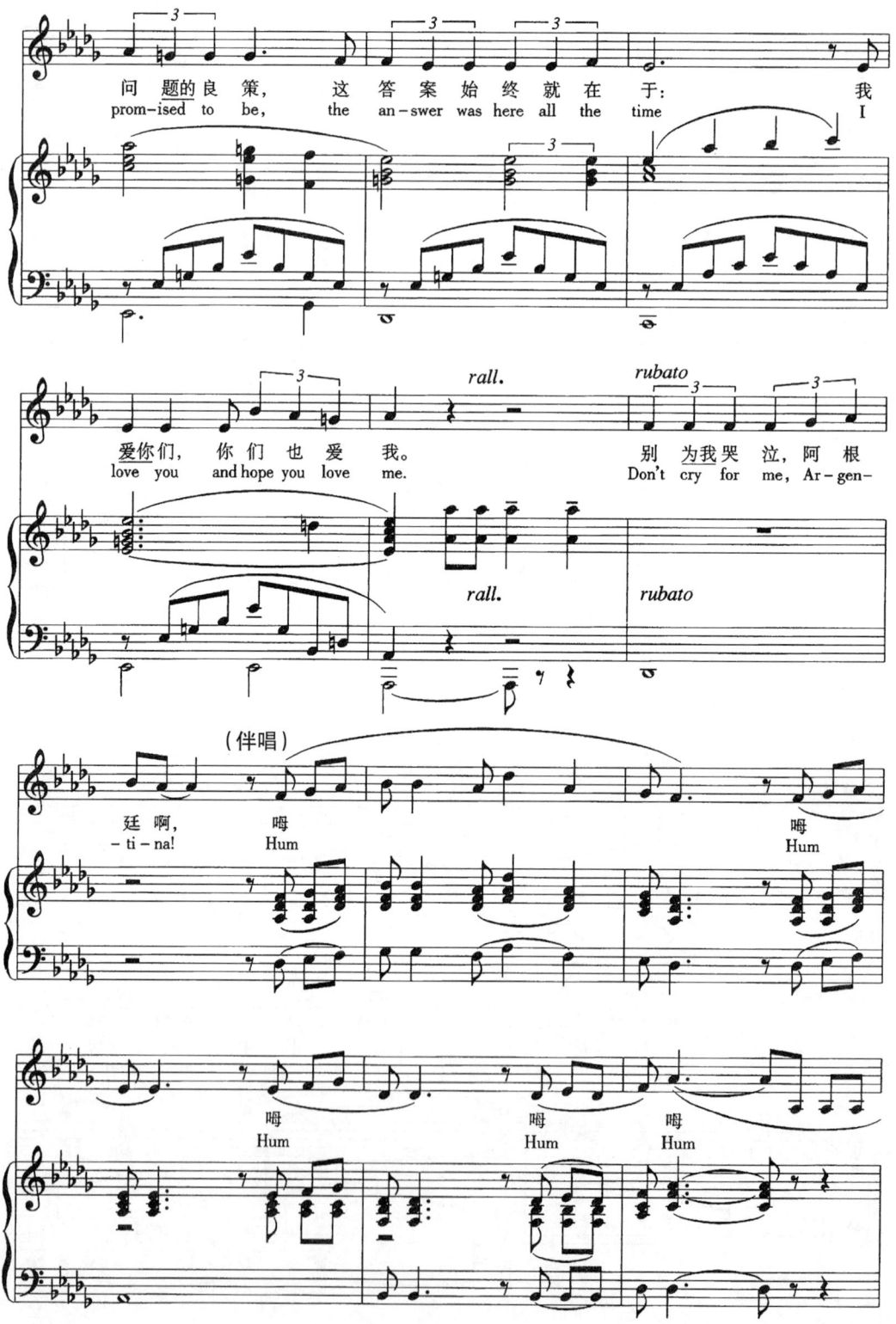

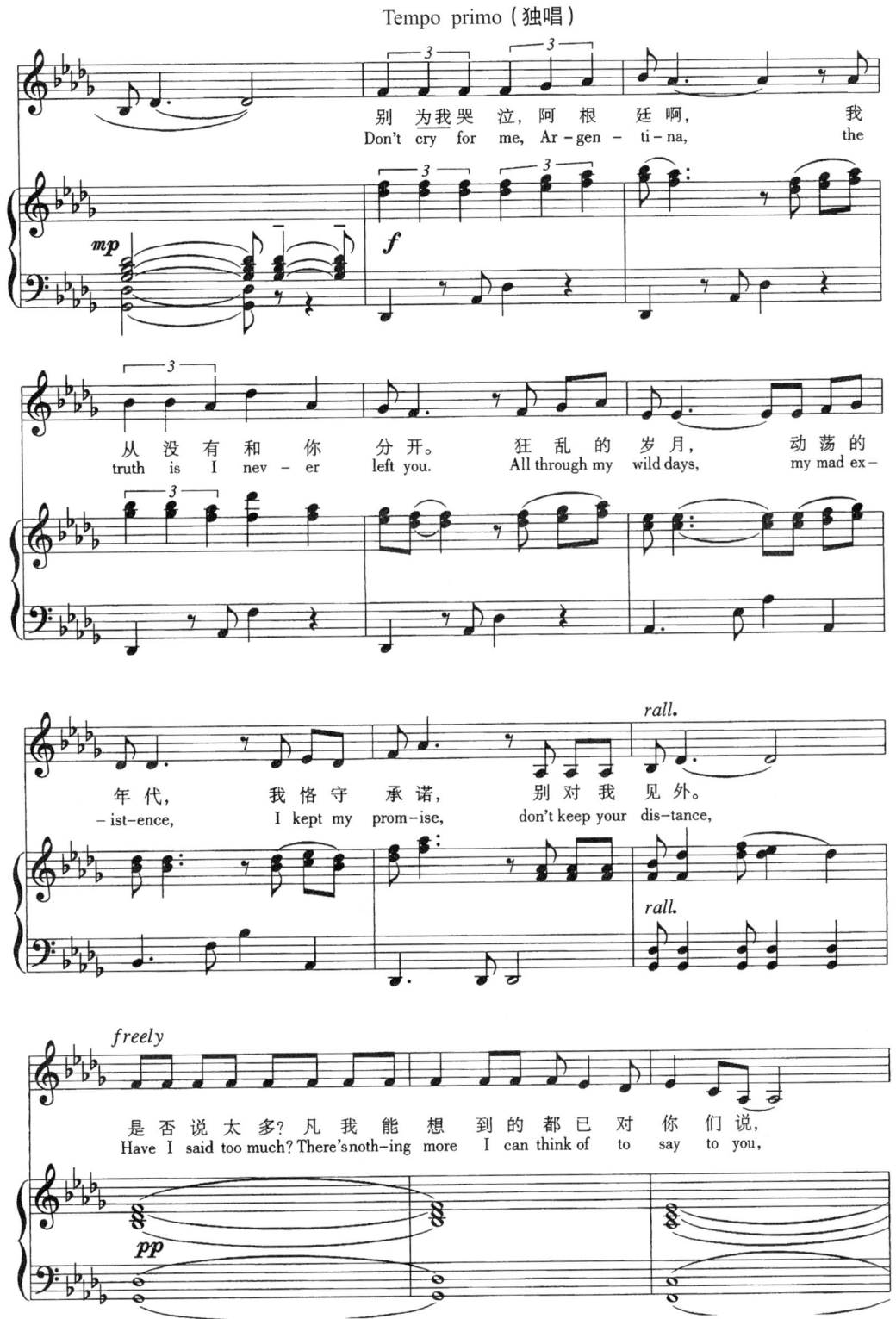

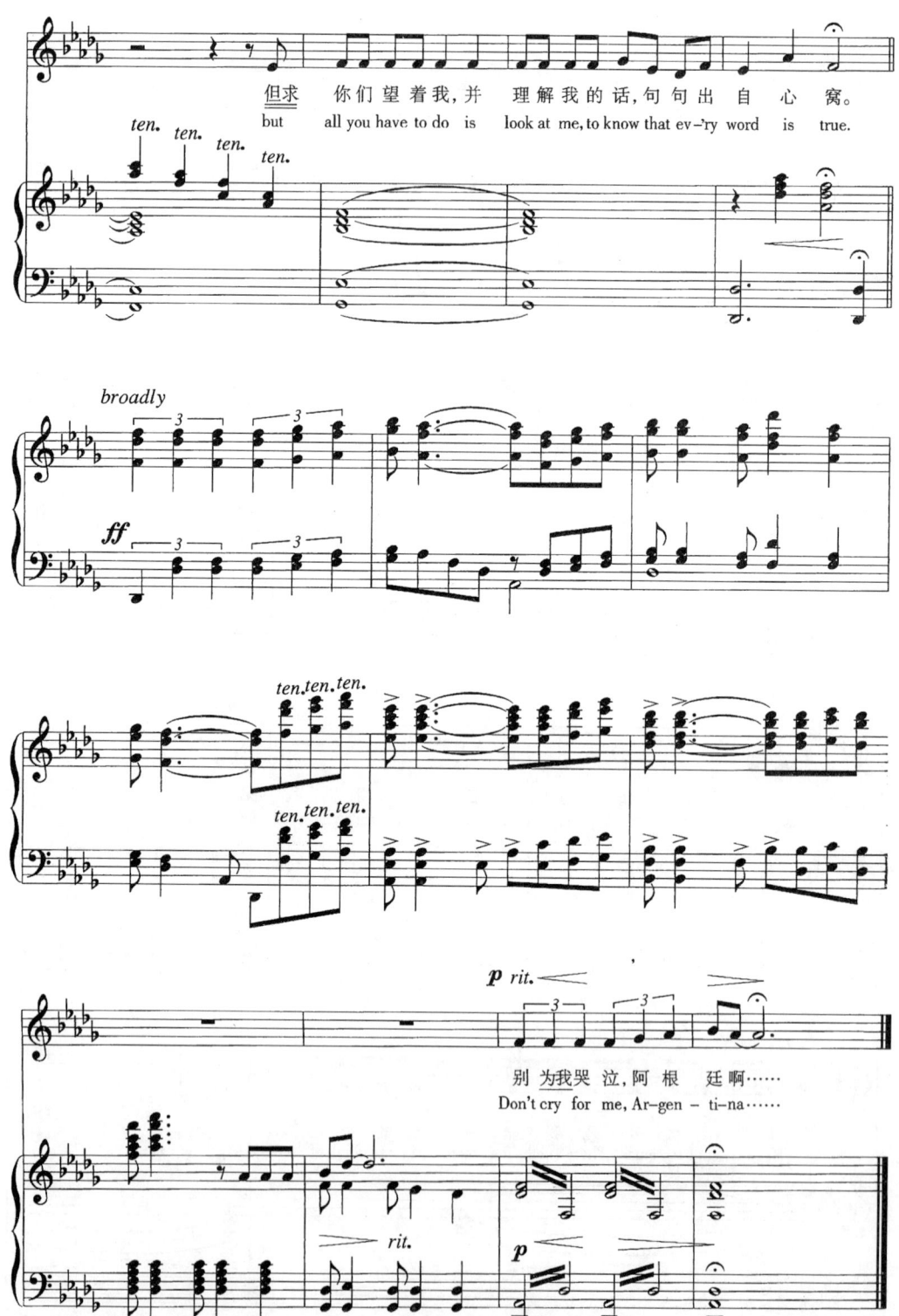

回 忆

选自音乐剧《猫》

〔英〕屈瑞佛尔·能恩/词
安德鲁·劳埃德·韦伯/曲
薛 范/译配

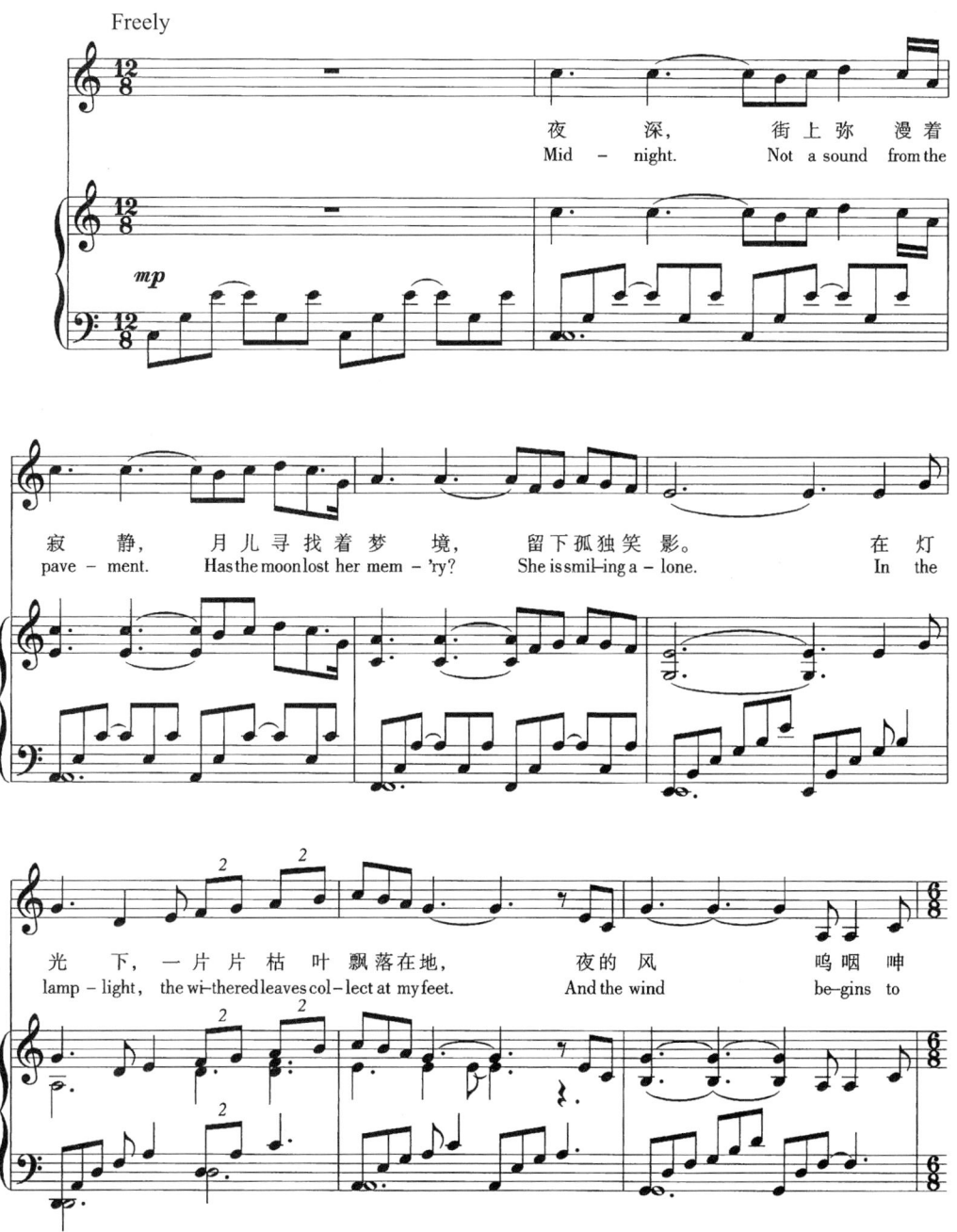

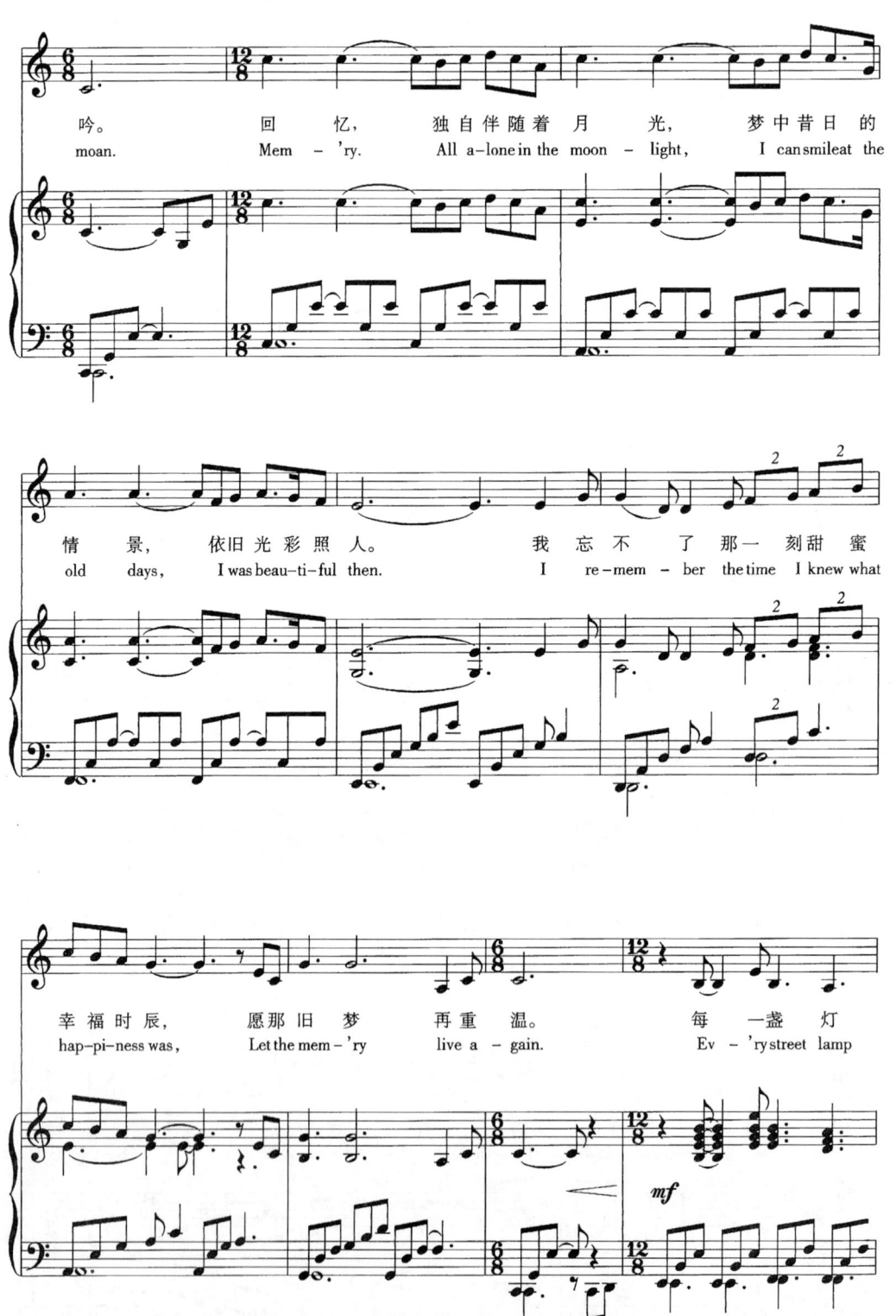

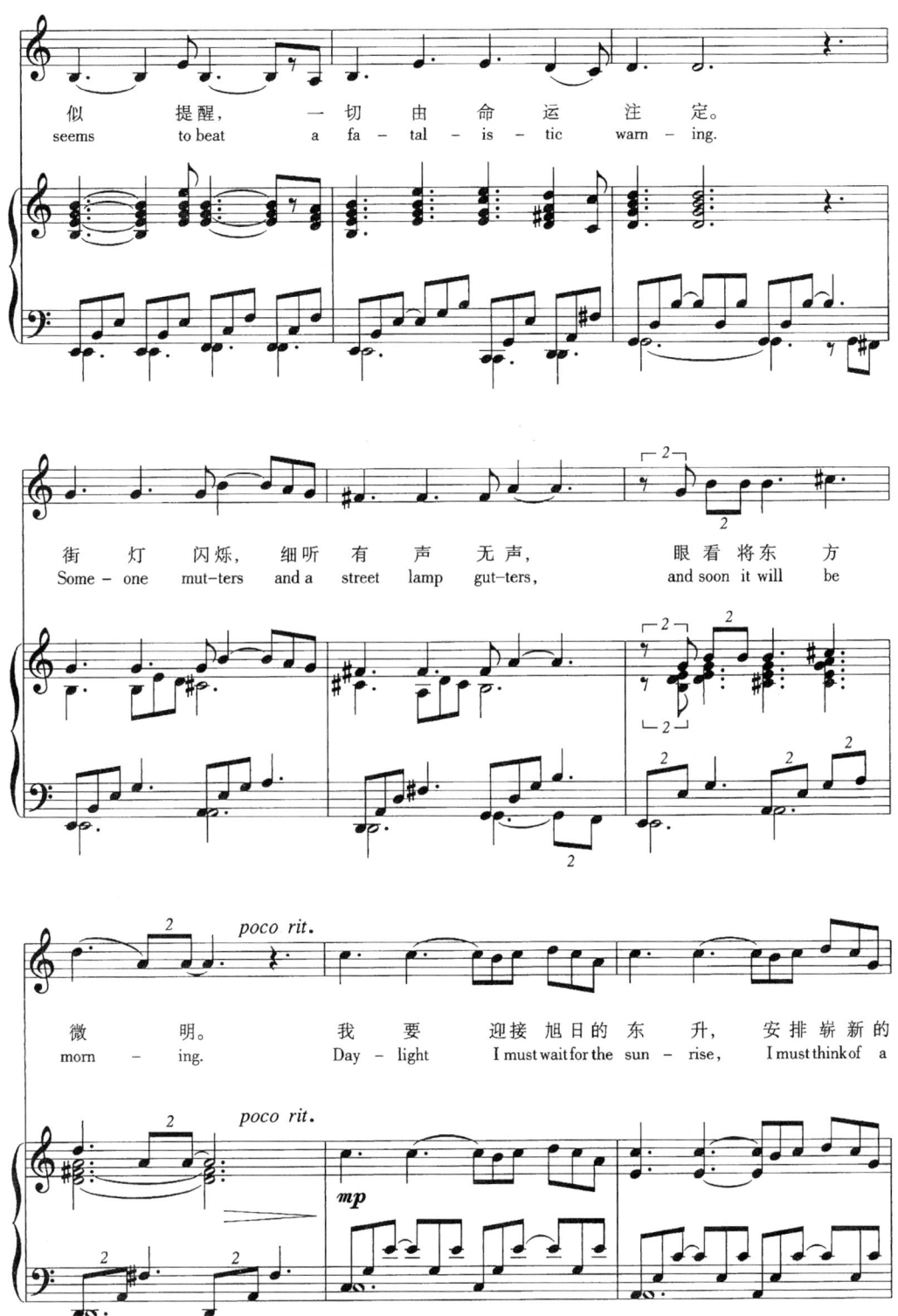

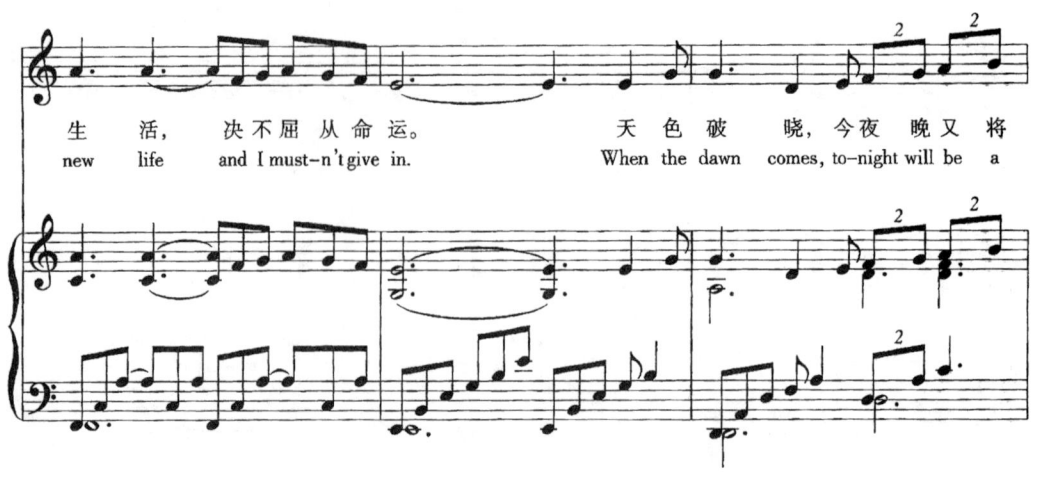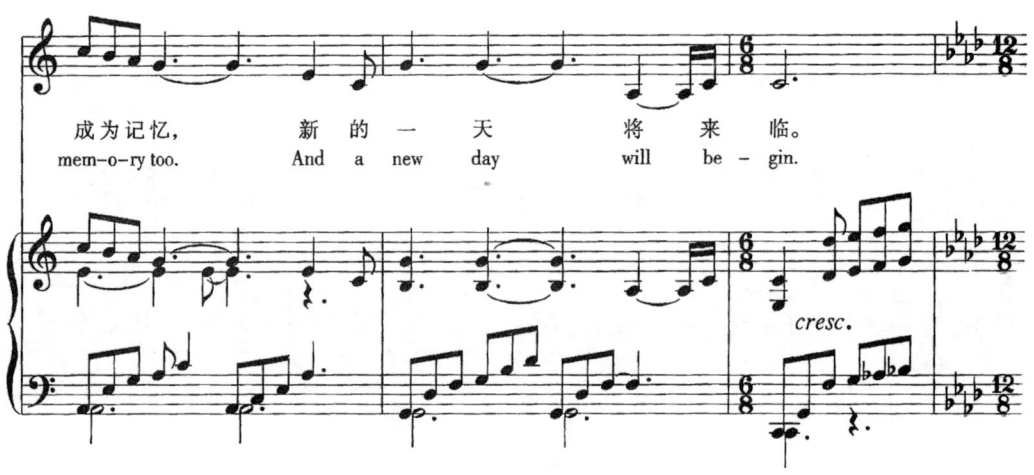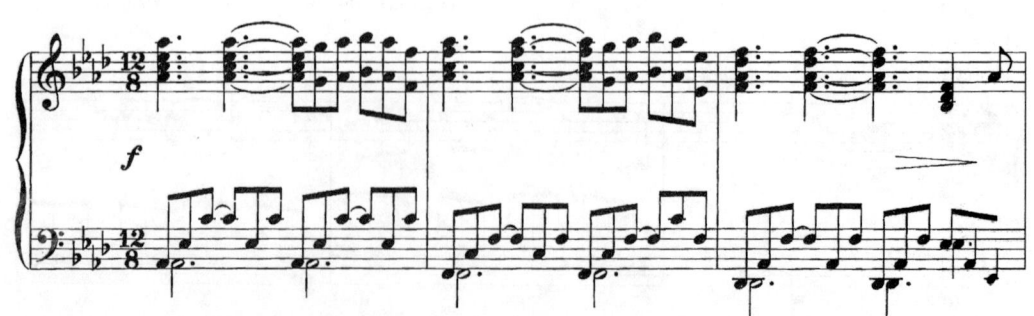

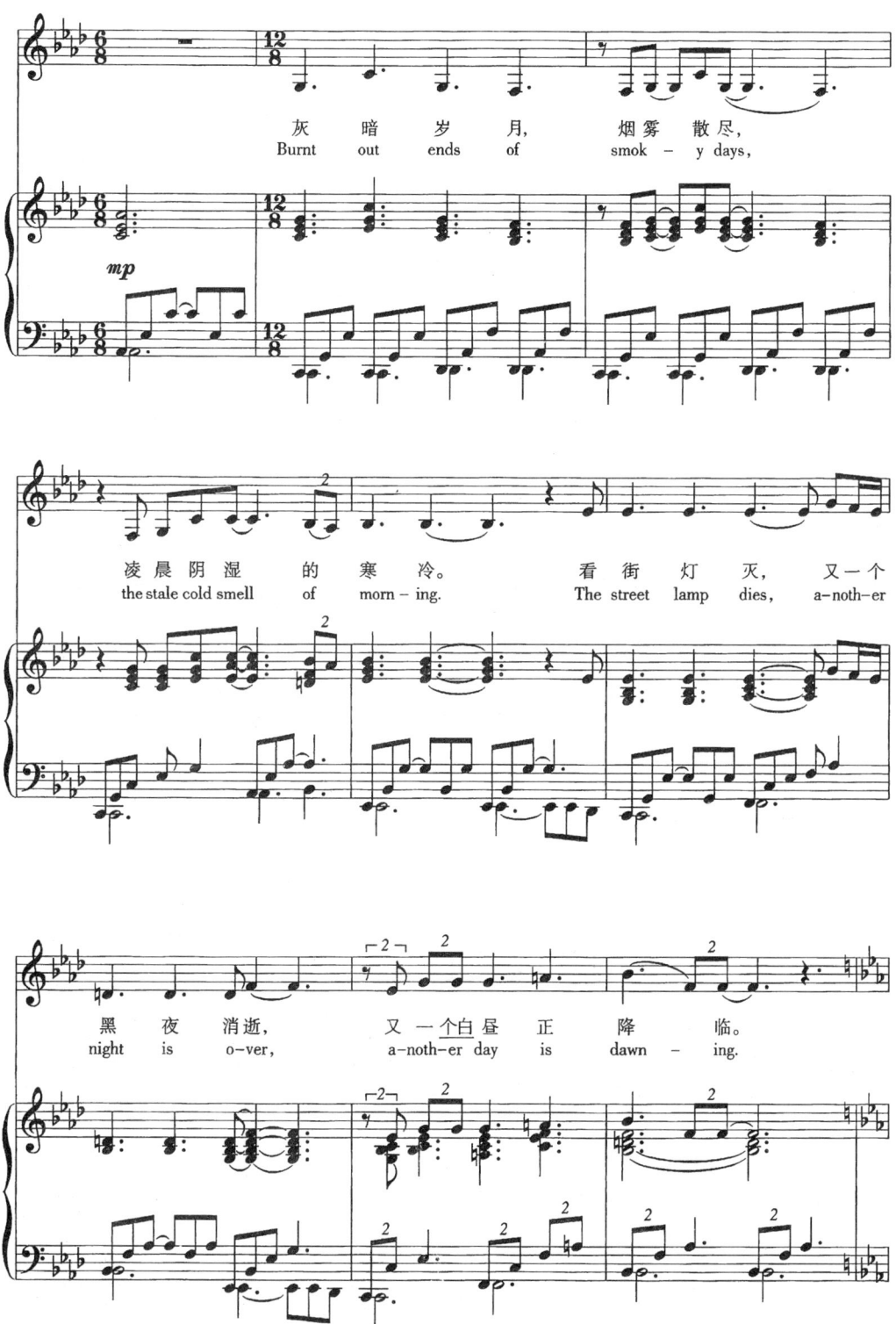

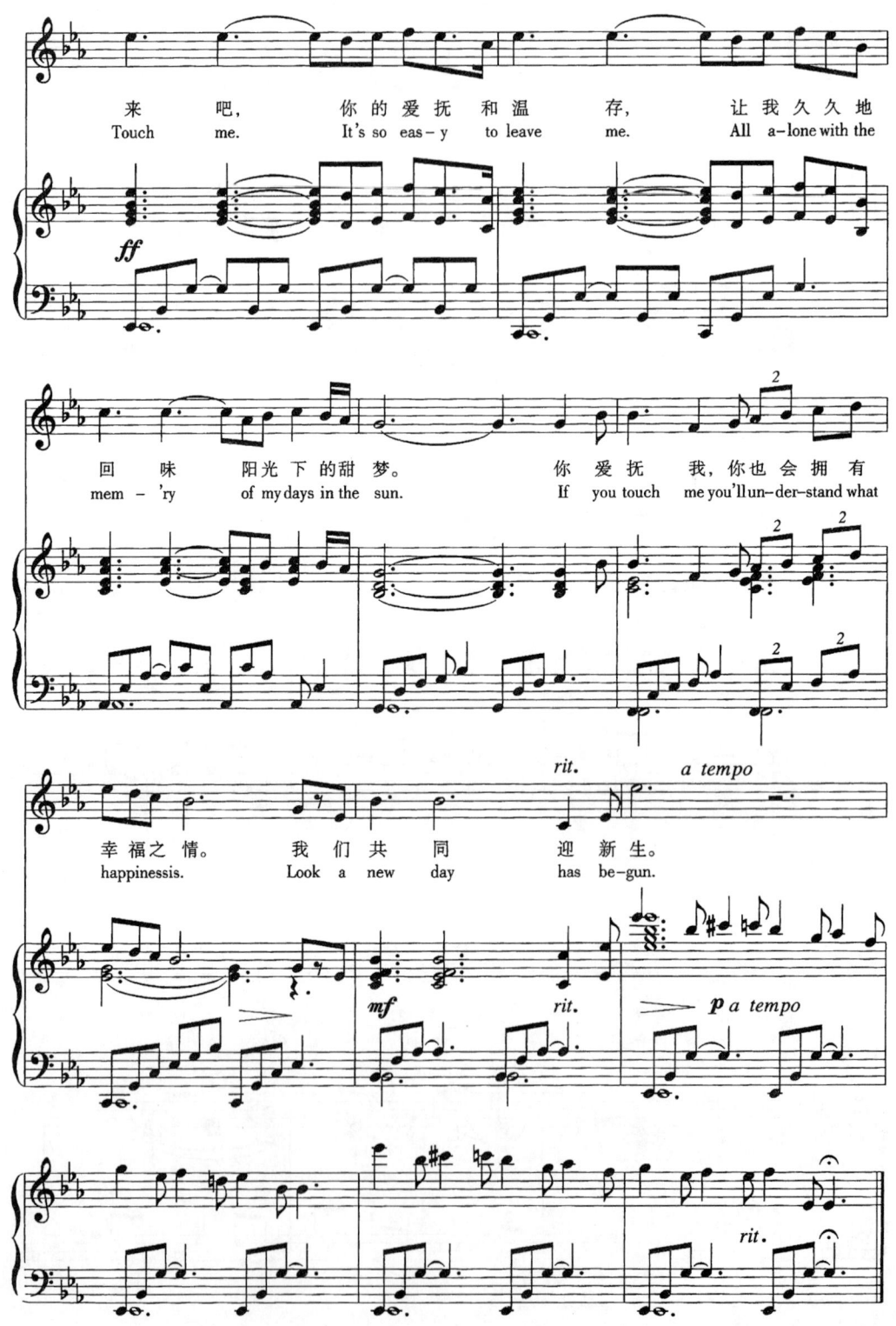

今夜你是否感到恩爱

选自音乐剧《狮子王》

〔英〕汀姆·莱斯 / 词
〔英〕埃尔登·强 / 曲
薛 范 / 译配

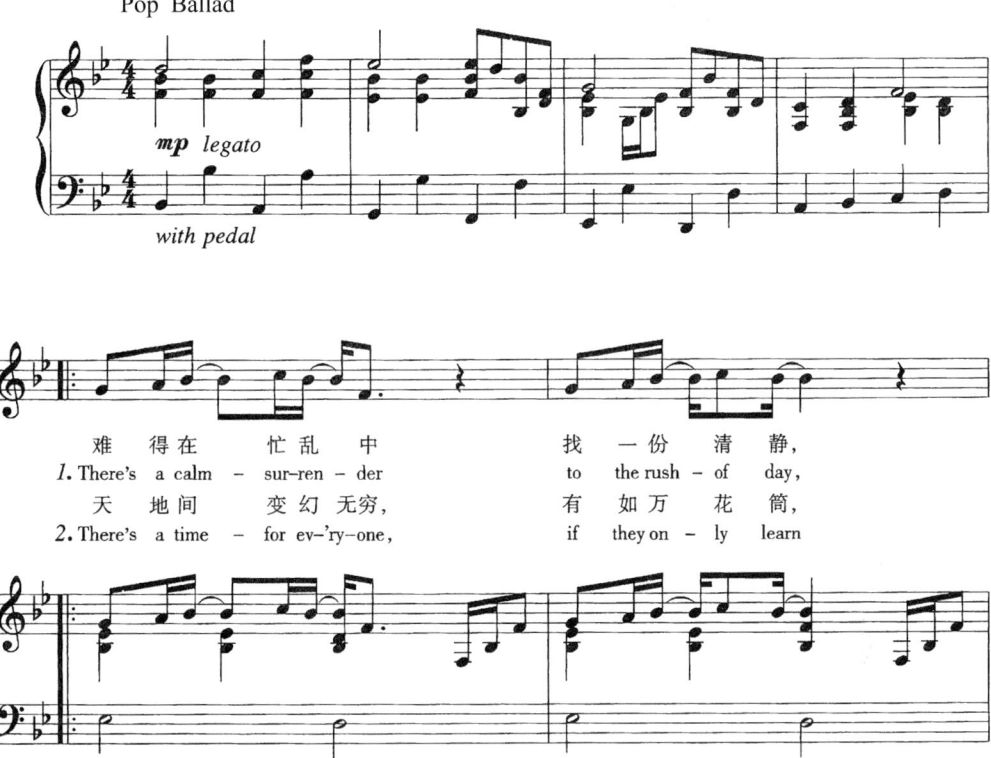

难 得 在 忙 乱 中　　　　找 一 份 清 静，
1. There's a calm — sur-ren-der　　to the rush — of day,
天 地 间 变 幻 无 穷，　　有 如 万 花 筒，
2. There's a time — for ev-'ry-one,　if they on — ly learn

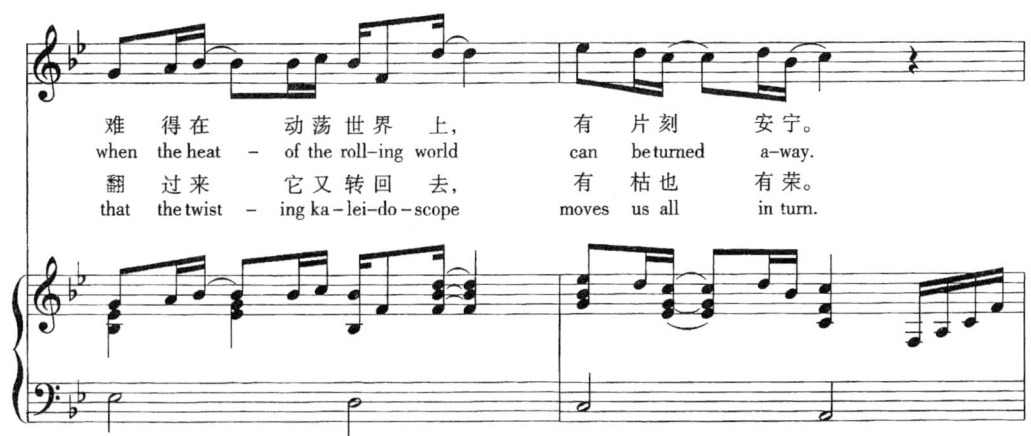

难 得 在 动 荡 世 界 上，　　有 片 刻 安 宁。
when the heat — of the roll-ing world　can be turned　a-way.
翻 过 来 它 又 转 回 去，　　有 枯 也 有 荣。
that the twist — ing ka-lei-do-scope　moves us all　in turn.

475

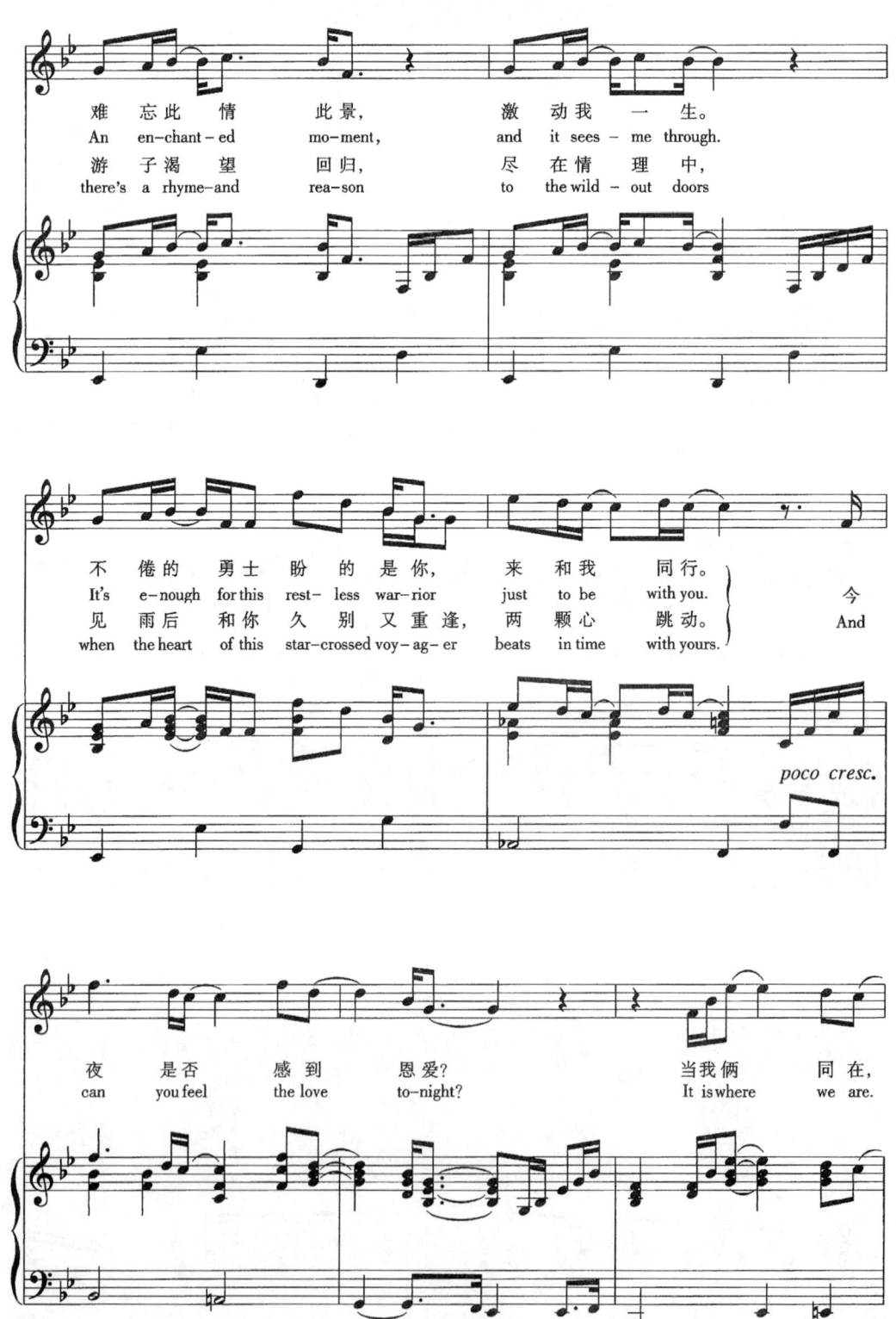

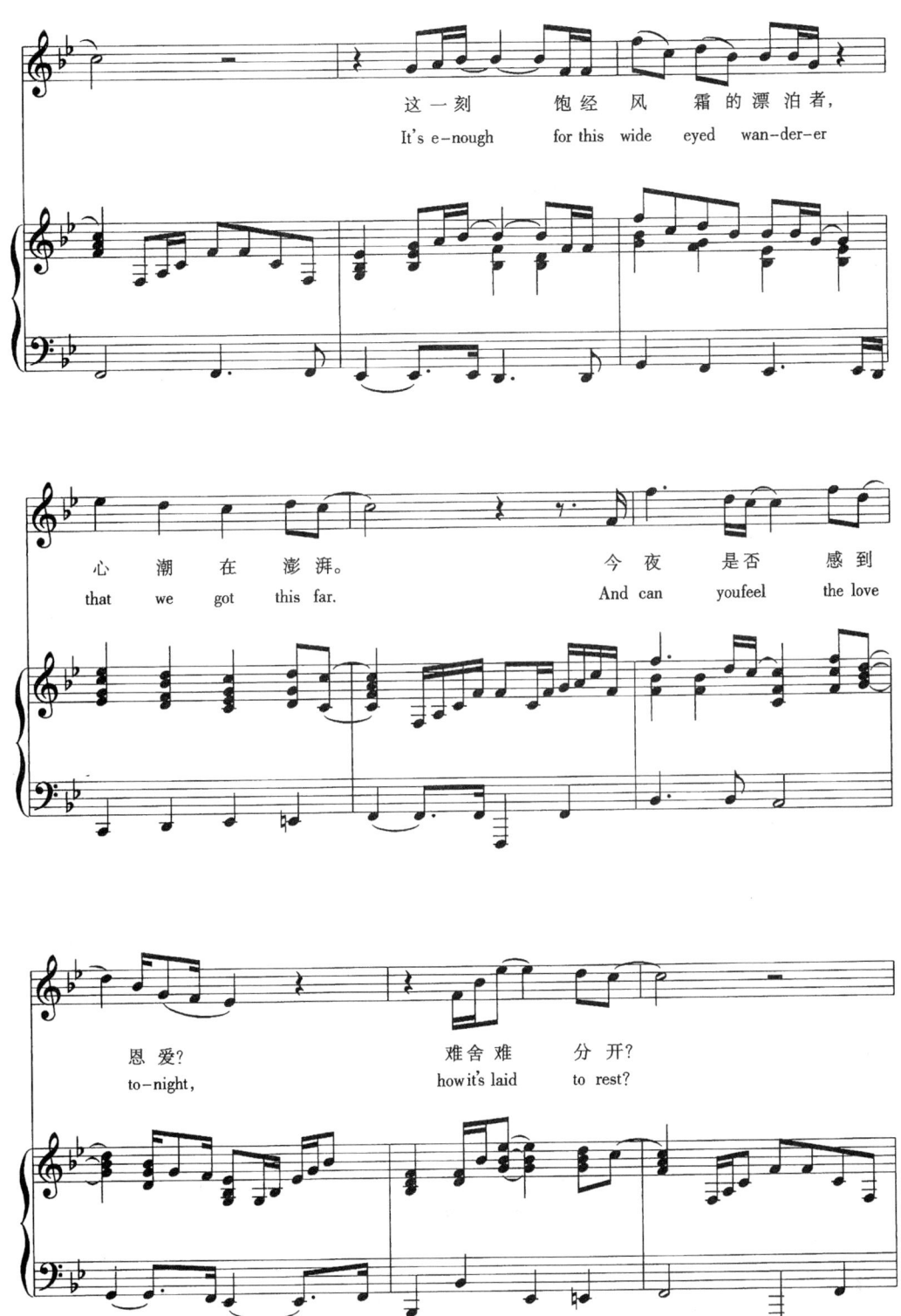

歌唱训练及表演箴言

关于歌唱的训练

一、歌唱的呼吸

1. 〔美〕理查德·奥尔德森（Richard Alderson）的歌唱呼吸说

呼吸是歌唱的基础，它为发音、共鸣和吐字提供能量。没有呼吸，歌唱的其他要素都将不能起作用。

气息支持歌唱，（这种）支持靠的是肌肉张力的对抗，即歌唱中那些吸气肌必须抵御那些呼气肌。

年轻歌者的通病是双肩上抬，把喉咙当阀门及僵硬的呼吸。

我通常让学生做一些练习，帮助他们理解歌唱的呼吸，如"半坐"，即让学生坐下，但距椅面约三寸处停止；"伸臂持重物"，即伸长手臂抓起一把椅子，目的是让他们感觉肋骨周围、腹部和背部的紧张感。

2. 〔英〕威廉·莎士比亚（William Shakespeare）的歌唱呼吸说

横膈膜下沉得越有力，移动了它下面器官的位置，腹肌就越有能力再次收缩。

3. 〔意〕路易莎·泰特拉基尼（Luisa Tetrazzini）的歌唱呼吸说

颤抖、无控制的呼吸犹如在松软的地基上（建造房屋）一样，什么也建不成。

在唱渐弱时，喉咙的打开是一样的，只有用气量可以减少，这是由横膈膜的肌肉来完成的。

我认为，学习控制嗓音的最好练习是首先习得控制气息，其方法是，通过鼻子把气慢慢吸入，一点儿一点儿地，好像在嗅什么东西；每次只吸一点儿，并感觉好像是吸入并充满肺的底部和后部。

4. 〔意〕恩里克·卡鲁索（Kalusuo Enrico Caruso）的歌唱呼吸说

正确的呼吸必须是在把胸挺起的同时腹部内收，随着气息逐渐排出而进行相反的运动。

横膈膜和胃周围的弹性组织、主要器官以及周边肌肉，通过锻炼而获得巨大能量并在相当程度上帮助呼吸的进行，在控制声音时成为重要的支持动力。

练习深呼吸的极有效的方法是通过鼻子吸气，使有限的气息不至于很快跑掉。鼻子还可以加温和过滤空气，比直接用嘴吸气更有利。

5. 〔意〕卢奇亚诺·帕瓦罗蒂（Luciano Pavarotti）的歌唱呼吸说

歌唱时，胃部像一只充满气的气球，根据需求，可能是只小气球，或是一只较大的气球。

在开始下一乐句前，要让横膈膜再下去。

高音时，就像屏住了呼吸，将要窒息似的。

6. 〔西〕普拉契多·多明戈（Placido Domingo）的歌唱呼吸说

歌唱时，可以让人打一下你的肚子，而那声音仍然能够保持，有时我也顶着钢琴唱，甚至可以把钢琴顶开去。

7. 沈湘的歌唱呼吸说

歌唱的呼吸、发声及共鸣，如果对就全对，如果有一个部分不对，其他两部分也好不了，这三个方面是一个统一体。

歌唱呼吸的支持力来源——吸进气以后吸气肌肉群还继续工作，不能放松，使呼与吸形成对抗，这个对抗就是我们常说的"呼吸的支持"。呼吸的对抗伴随着一个乐句的演唱始终保持着，只有在一个乐句唱完时才放松，接着吸气，一个乐句一个乐句地这样继续下去，直至一首歌曲唱完。关于歌唱呼吸的支持，我的理解就这么简单。

8. 周小燕的歌唱呼吸说

关于呼吸，最重要的是，在呼气过程中，要让吸气肌肉群有控制地、慢慢地放松，呼气时，以吸气时下降的横膈膜及下肋骨两侧为支点，但保持的力量不在肋骨上，而是在横膈膜上。

二、歌唱的发声

1. 〔意〕乔凡尼·兰皮尔蒂（Giovanni B. Lamperti）的歌唱发声说

音的开始，只有在不用力或无肌肉冲击的情况下，振动开始被集中在颅骨中央时才能练习，音好像来自头而不是喉。

如果起音太硬，你就是从喉的下面开始你的音，而不是在声带以上集中它。

当发音是不费力的、集中的，又是自如的，在其背后有足够的能量得以控制时，你就是最伟大的歌唱家了。

2. 〔意〕路易莎·泰特拉基尼的歌唱发声说

歌唱发声时，只有一种正确的歌唱方法，那就是自然地、容易地、舒服地歌唱。

歌唱发声时，歌者的下巴好像脱离并远离他（她）的脸。如一位伟大歌唱家所言："发声时，你应该有一个低能儿的下巴。其实，你不应该知道你有个下巴。"

不要在吸气的同时起音，那太快了。

3. 〔意〕恩里克·卡鲁索的歌唱发声说

为避免歌者发出不悦耳的声音、喉音、喊叫的声音，应努力把气息的支持向下保持在腹部，这样做可使通向头上部的通道为声音的发出保持畅通。

4. 〔意〕卢奇亚诺·帕瓦罗蒂的歌唱发声说

声音是从声带开始的，必须使声带立即振动起来。

5. 〔西〕普拉契多·多明戈的歌唱发声说

我觉得，在横膈膜没有真正地、正常地活跃起来之前，永远不要开始唱歌。

6. 沈湘的歌唱发声说

我们说，好的声音是统一的声音，是从上到下的每一个音都在轨道里，在一条线上，没有一个音是出轨的难听的声音。严格地说，每一个音都是不一样的，恰恰是我们充分认识了它们的"不一样"，经过训练才能使演唱的结果达到每一个音都是一样的。

要把下颚、脖子、后颈、前胸、两肩的紧张甩掉，没有这些紧张，声音是绝对解放的，做到这些，中声区就够用了。

通常情况，"放炮"是因打开的腔体不稳而造成的，要使腔体稳定的方法就是稳定地保持气息的支持状态。

三、歌唱的共鸣

沈湘的歌唱共鸣说

吸气的时候，共鸣腔体就很自然地随之打开并形成共鸣的通道，也就是说，吸气与腔体的准备是一回事，不需要另有动作去打开腔体。

歌唱共鸣的通道像管乐，是一个管状腔体的振动。

吸气、喉结下来、小舌头和软口盖上去，这些是一个动作，就用这个状态来唱歌，你所需要的共鸣也就有了。

四、歌唱的语言

1. 〔美〕理查德·奥尔德森（Richard Alderson）的歌唱语言说

无论是演讲还是歌唱，坚持辅音清晰是可被听众理解的关键。

嗓音的美在于元音，语言的美则在于辅音。

发辅音时，保持下巴和嘴尽可能平稳，以避免干扰元音，只用所需的吐字器官来发清晰和明确的字，辅音的发音越靠前对歌唱越好。

2. 沈湘的歌唱语言说

辅音的发音是气流受唇、齿、牙、舌、喉阻碍而发出的音。

我建议，大家考虑念字的来源，该哪儿用劲就在哪儿用劲，不用的别跟着捣乱。

在歌唱的语言中元音占有重要地位，我们的演唱都要唱在元音上。汉语

的基础元音有a、o、e、i、u，此外还有复合元音。

歌唱元音的位置。五个元音全在咽腔内，各有各的地位和形状。

字正腔圆。字正大部分是指元音正，也包括发元音的位置要正，不完全是字头，也不完全是唇、齿、牙、舌、喉。字要吐得清楚，又要有共鸣，我理解的"字正腔圆"是这样的。

歌唱时，尽量做到用同样一个呼吸连辅音带元音一起唱出来，这一点很重要。

唱出的元音跟生活里说话的元音是有很大区别的。

3. 周小燕的歌唱语言说

咬字、吐字时需要注意的是，字头不要咬死，也不能含糊，要清晰、利索；字腹要准确。字头要发在音前的一瞬间，以便让字腹落在音上，否则会出现拖节奏的现象。字尾，虽是一个字的结束，但也不可忽视。字尾，有以元音结束的，也有以辅音结束的，有结束在前鼻的，也有结束在后鼻的，因此，字尾也叫归韵收音。

4. 〔美〕莫顿·库柏（Morton Cooper）关于嗓音的问题及保护的论述

通常所见的发声症候我们是可以看见的、听见的或感觉出来的。眼见的如声带发炎或水肿，声带弯曲，声带上长小结息肉或接触点上的溃疡小粒；听得见的发声症候如刺耳的尖锐发声、沙哑声、音域缩小、不能长时间讲话、反复出现喉炎或失声等；感觉得到的发声症候如反复地清嗓子又无效、发声后声音越加疲劳、喉咽部长期慢性的疼痛发痒、喉部有异物感等。

人们持续错误与损伤声音的发声会过早地损伤声带。错误与损伤声音的发声是指过分地呼喊、与喧嚣吵杂的声浪抗衡而大声讲话、与噪音相争等。错误的说话发声常常又缺乏科学的训练，从而会使发声症候不断积累和增长。

怎么能改变错误的发声呢？用直接嗓音康复治疗法改变说话发声的音高、声音集中点、音质、呼吸支持、音量及速度。发声康复的第一步是找出并确定患者的最佳音高、最佳音域及正确的、平衡的声音焦点。寻找正确的音高与声音焦点的一个简单方法是哼鸣技巧。

歌者与患者必须要把歌唱发声的呼吸支持及控制运用到说话发声中去。

关于歌唱的表演

一、外国歌唱家及声乐教育家关于声乐表演艺术的经典论述

1. 〔美〕玛利亚·卡拉斯（Maria Callas）的论述

只有一副漂亮的嗓子是不够的，要善于掌握它，使你能运用自己的嗓音表现所需的感情，发出各式各样的声音，表现出各种色彩。

2. 〔意〕乔凡尼·兰皮尔蒂的论述

准备好唱歌是何感觉？它是一种与迫切想要歌唱联系在一起的主观感觉，当你全身充满这种感觉并熟悉你的歌时，你就为歌唱做好了准备。

如果你的嗓音充分表现了音乐与歌词，你就将拥有兴致勃勃的听众。

生理的耳朵听出和知道嗓音音响多纯净和乐器音响多平稳；心理的"耳朵"逐渐幻想如何发出这种声音。

我们对身体和头脑中的活动的控制是通过愿望、感觉和知觉获得的，在唱歌中尤为如此。

3. 〔意〕弗朗西斯科·兰皮尔蒂（Francesco Lamperti）的论述

眼睛是嗓音的镜子。

4. 〔意〕路易莎·泰特拉基尼的论述

在学习新角色时，我有在镜前练习的习惯，为的是对面部的效果有个设想和看看它是否破坏了嘴的正确位置。

心理上压抑或生理上略感不舒服，都不会唱得好。

当你在讲台或舞台上唱歌时，要穿得尽可能地好，不一定是豪华昂贵的，但永远是适当的。每当你出现在听众面前时，一定以最佳面貌出现。

5. 〔意〕恩里克·卡鲁索的论述

在保持体态匀称上，适当有节制的饮食与任何有计划的自觉运动量同样有益。

在所有音乐家中，歌唱家被认为是最不遵守节奏的，然而在歌剧演唱中、在乐队伴奏的情况下，遵守特定节奏是必须的。

有些人虽然具有敏锐、灵活的头脑和优秀的嗓音音质，但缺乏作为伟大艺术家所需要的某种机灵和广阔音乐视野。在生活方式或风度中，这种不足常常如此明显，以致我总想在他一声未发之前就告诉他，唱也无用。

比别人喊叫得响的人一定不比别人唱得好、唱得准，因为他（她）所想到的只是声音的强度，别的什么也没想到。

6. 〔西〕普拉契多·多明戈的论述

我很喜欢谈话，但演出的前一天我尽量少说。当天我大约睡到11点半，然后洗个淋浴、吃早餐。之后我第一次练声10分钟。我喜欢走路，那使人兴奋。我到演出的剧场去，可能再练一下声，只练5分钟，找找感觉。大约14点钟，吃一点易消化的、较清淡的午餐，多走走路，然后睡上一到一个半小时的午觉。17点半左右再淋浴一次，走路去剧场。在那里练一些音阶，选唱当天演出的一些乐句，上台前我要彻底试验一下比较困难的部分。

7. 〔意〕卢奇亚诺·帕瓦罗蒂的论述

演出的当天我要睡到13点或12点，我非常相信声音需要休息。起床时我

练声2分钟,之后吃东西;早餐后的两小时我练声约一刻钟,然后在去剧场前的半小时我练5分钟音阶,到剧场再练5分钟并用全声唱当晚演出中的第一段浪漫曲。

在我一生中无数次演出后人们对我说:"你是极完美的。"然而我知道……我自己的觉察是不同的。早些时候我说观众是最终的审判者,现在让我来修正一下:卢奇亚诺提醒了我,最终的审判者应该是艺术家自己,我十分清楚自己做得怎么样。

8. 〔意〕玛达·奥利维罗(Magda Olivero)的论述

我可以听到自己的歌唱;我有另一双"隐形"的眼睛可以观察自己体内;我就像是两个人,一个生活在角色里,另一个在小心地监视着、说着:你为什么这样干?你为什么那样干?全是大脑活动。我观察着一切,我很幸运有这个能力。

9. 〔澳〕琼·萨瑟兰(Joan Sutherland)的论述

关于声音,有许多奥妙的现象是无法解释的。我们只有将一切归于上帝的恩赐。

10. 〔西〕何塞·卡雷拉斯(José Carreras)的论述

唱歌时应当用心去唱,一味炫耀演唱技巧便不是真正的歌者。

11. 〔英〕威廉·莎士比亚的论述

在眼睑下的褶皱中可以看出愉快的神态,这是由抬起面颊引起的,这更能增加笑容的愉快感;柔和的眼部表情永远不会伴有严厉的嗓音表情。

古意大利学派认为,检验面部、舌头和喉咙是否是自由的最好手段是微笑。

二、中国歌唱家及声乐教育家关于声乐艺术表演的经典论述

1. 沈湘的论述

我认为一个好的歌唱家必须具备三方面的条件:第一是头脑——思想、智力;第二是心——情感;第三是身(自身条件)——嗓子,以及歌唱乐器。三者要协调发展,缺一不可。

在练习一首新曲目时,首先要仔细看谱子,在心里唱,哪儿该怎么用嗓,哪儿该怎么处理,都要在这时基本解决掉。

要理解作品,歌剧还要明确前后左右的关系以及为什么要唱这一段,要熟悉谱中的各种术语、要求,不能只一味地大声吼,那不是音乐。要表现内容。

要准备全身心地投入歌唱,内心有强烈的歌唱欲望,身体处于竞技状态,消除一切杂念和干扰。

善于运用歌唱的技能技巧，把所理解的内容、感受的情感用歌声表现出来。

2. 周小燕的论述

一名歌唱者窝窝囊囊地出现在舞台上，是不会引起观众好感的。从审美的角度讲，歌唱者的姿态应该力求大方、朴素、自如。

具体说，歌唱者应站得挺拔（不是僵硬），两腿稍向两侧或前后分开，腰部稳定，脸部肌肉放松，表情自然，双眼向前平视，下颌内收，双肩保持绝对松弛。

歌唱者只有了解体会原作的个人、时代、民族等风格，才能恰如其分地用自己的歌唱技巧表达作品的风格；不要允许身体的任何与歌唱发声无关的部位有紧张感。这样，各歌唱发声器官才能正常工作，歌唱者的台风、仪态才会显得美观大方。

3. 喻宜萱的论述

好的歌唱，声音优美悦耳，感情真挚动人，语言形象准确，技法运用自如。

只有声情并茂、技艺结合，才能使歌唱达到感人的境界，产生感人肺腑的艺术效果。

4. 郭淑珍的论述

站在那儿比赛，比什么？比的是文化，是文化修养，不是比谁的声音响。最后，谁有功底、谁有文化，谁就能取得好成绩。

三、中国古代关于歌唱表演的经典论述

1. 〔元〕燕南芝庵的《唱论》

凡之所忌，子弟不唱作家歌，浪子不唱及时曲；男不唱艳词；女不唱雄曲；南人不曲，北人不歌。

丝不如竹，竹不如肉，以其近之也。

2. 〔清〕徐大椿的《乐府传声》

唱曲之法，不但声之宜讲，而得曲之情尤为重。盖声者众曲之所尽同，而情者一曲之所独异。

……使词虽工妙，而唱者不得其情，则邪正不分，悲喜无别，即声音绝妙，而与曲词相背，不但不能动人，反令听者索然无味矣。

必唱者先设身处地，摹仿其人之性情气象，宛若其人之自述其语，然后其形容逼真，使听者心会神怡。若亲对其人，而忘其为度曲矣。

字要高唱，不必用力尽呼，惟将此字做狭、做细、做锐、做深，则音自高矣，凡欲高遏之法，照上法将气提起透出，吹着按谱顺从。则听着已清晰明亮，唱者又全不费力。

故歌者，上如抗、下如坠、正如木、倨中矩、句中钩、累累乎如惯珠。

　　凡音而起，由人心生也，人心之动，物使之然也。感于物而动，故形于声。

　　凡音者，生人心者也，情动于中，故形于声，声成文，谓之音。

3. 〔清〕王德辉、徐沅征的《顾谈录》

　　口中有曲心中无曲者，纵令字正音和，终不能登峰造极。

4. 〔清〕李渔的《闲情偶寄》

　　说一人肖一人，勿使雷同，勿使浮泛；语求肖似。

参考文献

1. 周小燕编著：《声乐基础》，高等教育出版社1990年版。
2. 沈湘著：《声乐教学艺术》，上海音乐出版社1998年版。
3. 中央戏剧学院表演系声乐教研室编：《声乐表演基础教程》，中国戏剧出版社2011年版。
4. 李维渤编译：《声乐杂谈》，中央音乐学院出版社2011年版。
5. 〔美〕杰罗姆·汉涅斯著：《大歌唱家谈精湛的演唱技巧》，黄伯春译，中国青年出版社1996年版。
6. 〔意〕弗·兰皮尔蒂等著：《嗓音遗训》，李维渤译，上海音乐出版社2015年版。